파리는
언제나
축제

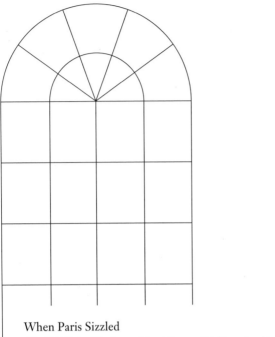

# When Paris Sizzled

: The 1920s Paris of Hemingway, Chanel, Cocteau, Cole Porter, Josephine Baker, and Their Friends

By Mary McAuliffe

Originally published by Rowman & Littlefield Publishers, an imprint of The Rowman & Littlefield Publishing Group, Inc., Lanham, MD, USA

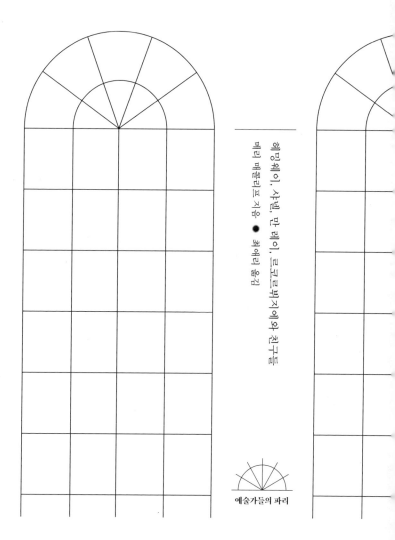

헤밍웨이, 샤넬, 만 레이, 르코르뷔지에와 친구들
메리 매콜리프 지음 ● 최애리 옮김

예술가들의 파리

# 파리는
# 언제나
# 축제

## 1918
## —1929

ᘓ현암사

# 파리는 언제나 축제

초판 1쇄 발행 · 2020년 1월 15일
지은이 · 메리 매콜리프
옮긴이 · 최애리
펴낸이 · 조미현

편집주간 · 김현림
책임편집 · 김호주
교정교열 · 홍상희
디자인 · 나윤영

펴낸곳 · (주)현암사
등록 · 1951년 12월 24일 (제10-126호)
주소 · 04029 서울시 마포구 동교로12안길 35
전화 · 02-365-5051  팩스 · 02-313-2729
전자우편 · editor@hyeonamsa.com
홈페이지 · www.hyeonamsa.com

ISBN 978-89-323-2027-4
ISBN 978-89-323-2024-3 (04600) 세트

이 도서의 국립중앙도서관 출판예정도서목록(CIP)은 서지정보유통지원시스템 홈페이지
(http://seoji.nl.go.kr)와 국가자료공동목록시스템(http://www.nl.go.kr/kolisnet)에서
이용하실 수 있습니다.(CIP제어번호 CIP2019051013)

친애하는 벗이자 멘토였던
새빌과 애니타를 기리며

## 감사의 말

파리에 관한, 특히 '벨 에포크'에 관한 책들과 이제 '광란의 시대'에 관한 책을 쓰면서 보낸 세월을 돌이켜보면, 그동안 나를 도와준 친구들과 조언자들에게 감사하지 않을 수 없다. 그들은 내게 자신들의 지식은 물론이고 역사와 예술과 건축과 음악에 대한 사랑을 나눠주었다. 그중에서도 단연 큰 도움을 준 이들은 내가 이 책을 헌정한 새빌과 애니타 데이비스 부부이다. 열정을 가지고 본을 보임으로써, 그들은 자신들과 주위 사람들의 삶을 그토록 풍부하게 만들었던 길을 나도 따를 수 있도록 격려해주었다.

그 친구들 중 많은 이가 이제는 고인이 되었고, 그들이 무척 그립다. 벨 에포크와 간전기間戰期를 포함하는, 제3공화국의 문화적 호황기 동안의 파리에 대한 이 탐사 작업이 그들의 격려와 지도에 대한 내 감사의 표현이 되기를 바란다.

아울러 나는 뉴욕 공립 도서관이 그 방대한 연구 시설 한복판에 있는, 연구자들을 위한 성역인 워트하임 독서실의 한 자리를

6

제공해준 데 대해서도 감사하고 싶다. 또한 뉴욕 공립 도서관 예술 및 건축 분과와 공연 예술 도서실의 연구 사서들에게도 항시 기꺼이 도와준 데 대해 감사한다.

지난 여러 해 동안, 나는 로먼 앤드 리틀필드의 편집자 수전 매키천의 도움을 받는 복을 누렸다. 그녀는 이 책까지 포함하여 네 권의 책을 펴내도록 나를 이끌어주었다. 그녀의 지식과 판단력, 그리고 감각은 힘든 일을 수월하게, 또 훨씬 더 보람 있게 만들어주었다. 또한 운 좋게도, 이번에도 제핸 슈바이처가 내 책의 전문적인 제작 편집인이 되어, 출간까지 생겨날 수 있는 다양한 문제들을 거뜬히 해결해주었다. 보조 편집자 오드라 피긴스에게도, 복잡한 출판 과정을 헤쳐나갈 수 있도록 도와준 데 대해 감사를 표한다.

항상 그렇듯이 내 가장 깊은 감사는 언제고 나를 지지해주는 가족, 특히 남편 잭 매콜리프의 몫이다. 그의 열정적인 지지가 없었더라면 이 책은 완성될 수 없었을 것이다.

# 차례

일러두기

- 외래어는 국립국어원의 외래어 표기법에 따랐다. 두 개 이상의 단어로 이루어진 지명
은 사전에 등재되어 있거나 독자에게 친숙한 단어의 경우는 붙여 썼고, 원문대로 띄어
쓰거나 하이픈을 붙이는 것이 읽기에 도움이 된다고 판단되는 경우는 그렇게 표기하
였다.
- 책 말미에 있는 미주는 모두 지은이주, 본문 페이지 하단에 있는 각주는 모두 옮긴이
주다. 독자의 이해를 돕기 위한 간단한 단어 설명은 본문에 [ ]로 표시했다.
- 단행본 도서는 겹낫표(『 』), 단편이나 시는 홑낫표(「 」), 신문과 잡지는 겹화살괄호(《 》),
그림·노래·연극·영화 등의 제목은 홑화살괄호(〈 〉)로 표시하였다.

## 1918-1929년의 파리

- Ⓐ 루브르 박물관
- Ⓑ 소르본과 라탱 지구
- Ⓒ 셰익스피어 앤드 컴퍼니
  (오데옹가 12번지)
- Ⓓ 거트루드 스타인의 집
  (플뢰뤼스가 27번지)
- Ⓔ 카페 돔, 로통드, 라 쿠폴
  (몽파르나스)
- Ⓕ 콩코르드 광장
- Ⓖ 상젤리제 극장
- Ⓗ 개선문과 에투알 광장
- Ⓙ 지붕 위의 황소 (원래 자리)
- Ⓚ 프루스트의 집 (오스만 대로 102번지)
- Ⓛ 폴리 베르제르 (리셰가 32번지)
- Ⓜ 몽수리 공원
- Ⓝ 빌라 라 로슈
  (현재는 르코르뷔지에 재단)
- Ⓟ 시트로엔 공장
  (현재 앙드레-시트로엔 공원)
- Ⓡ 페르라셰즈 묘지

* 파리의 스무 개 구는 숫자로 표시함.

1920년대를 미국에서는 '아우성치는 20년대Roaring Twenties'라
고 하며, 프랑스에서는 '광란의 시대les Années folles'라고 한다. 이 시
대는 1918년 말 제1차 세계대전이 끝난 후 20년대 내내 계속되다
가 1929년의 월가街 폭락과 뒤이은 전 세계적인 불황으로 갑자기
끝이 난다.

약 10년 남짓한 기간에 걸친 이 시대 동안 거의 모든 방면에서
대대적인 변화가 일어났다. 예술과 건축에서부터 음악, 문학, 패
션, 연예, 교통까지, 그리고 아마도 가장 중요한 변화는 사람들의
행동 방식에서 일어났을 것이다. 당시 혁신적으로 보이던 것의
대부분은 전쟁이나 또는 그 이전 시기에 뿌리를 두고 있었지만,
이런 경향들이 만개하고 주목을 받게 된 것은 전후 10년 동안이
었다.

파리에 관한 내 이전 책, 『벨 에포크, 아름다운 시대』와 『새로운
세기의 예술가들』을 읽은 독자들은 등장인물의 상당수를 알아볼

것이다. 클레망소, 사라 베르나르, 클로드 모네, 거트루드 스타인, 마리 퀴리, 장 콕토, 피카소, 스트라빈스키, 디아길레프, 프루스트 같은 이들이다. 이제 또 다른 사람들도 등장하게 된다. 어니스트 헤밍웨이, 코코 샤넬, 콜 포터, 조세핀 베이커, 르코르뷔지에, 장 르누아르, 만 레이, 실비아 비치, 제임스 조이스. 물론 몽파르나스의 여왕 키키도 빼놓을 수 없다.

사진과 영화가 이 활기찬 시대의 새로운 예술적 표현 수단이 되었지만, 이 시대의 혁신적 정신은 앙드레 시트로엔, 루이 르노, 그리고 미슐랭 형제 같은 사업가들의 시끄러운 공장뿐 아니라 좀 더 전통적인 예술형식도 발전시켰다. 조립식 생산 라인의 금속 음과 자동차들의 소음은 아르데코의 선명한 유선형에 반영되었으며, 르코르뷔지에 같은 건축가들은 기계와 산업화, 기술이라는 새로운 신들에게서 영감을 얻었다.

이 모든 창의성과 이 시대 특유의 흥성함의 중심은 몽파르나스라는 볼품없는 동네였다. 가난한 예술가와 작가들이 끼리끼리 그곳을 찾아들었고, 관광객들은 적어도 하루 이틀 밤 정도는 마음껏 자유를 구가할 수 있었다. '잃어버린 세대'라는 별명을 얻은 외국인 거주자들도 점차 늘어나 판타지와 주흥이 넘나드는 가운데 자신을 발견하거나 아니면 마냥 잠겨버리기도 했다. 그 거품 가득한 분위기 속에서 도피주의와 창의성이 뒤섞였으며, 마침내 관광객이 현지민보다도 늘어나면서 파티는 돌연 끝이 났다.

시대 전체에 걸쳐, 돈과 여가를 가진 이들의 향락주의와, 전쟁 후에 삶을 재건하려는 수많은 사람들의 분투는 뚜렷한 대조를 이루었다. 그리고 온갖 형태의 새로운 것 ― 헤어스타일, 치마 길이,

13

일터의 여성들―에 대한 불길한 대위법을 이루며, 의분으로 들
끓는 극우 단체들과 군대가 일어났다.

광란의 시대는 그러므로 순전한 지복의 시대라기보다 엄청난
긴장을 포함하는 시대였다. 그 일촉즉발의 상태는 현저한 창의성
의 발현으로뿐 아니라 전통과 질서를 위협하는 일체의 것을 무화
하려는 냉혹한 시도로도 나타났다. 이 싸움은 이후 10년 동안 한
층 고조될 터였다.

# 1

# 어둠을 벗어나

## 1918

1918년 11월 11일 오전 11시, 마리 퀴리가 평소처럼 실험실에서 일하고 있었을 때, 파리에는 총성이 울려 퍼졌다. 독일 총이 아니라 프랑스 총, 4년 만에 처음으로 적의 없이 발사된 총이었다. 그것은 정전협정이 체결되었음을, 전쟁이, 끝날 것 같지 않던 살육과 잔혹함의 악몽이 정말로 지나갔음을 알리는 특별한 순간이었다.

전쟁 동안 파리에 머물며 자신의 인상을 충실히 기록했던 영국 기자 헬렌 펄 애덤은 이렇게 썼다. "정전이 조인되었을 때 파리가 침착했다면 이상한 일이었을 것이다. 파리는 침착할 수 없었다." 사흘 동안 파리와 프랑스 전역이 축제 분위기였다. 사람들은 길거리로 밀려 나와 샴페인을 분수처럼 뿜어 올렸고, 너나없이 서로 얼싸안았다. 하지만 비교적 질서 정연한 축하였으니, 애덤은 "그 사흘 동안 파리 사람들이 저지른 최악의 범죄는 깃발을 훔친 것이었다"라고 기록했다. 가게들마다 연합군 깃발이 매진되어서,

운 좋게 깃발을 구한 사람들은 잃어버리지 않도록 단단히 주의해야만 했다.[1]

그 축제에 참가하고 싶었지만 깃발을 구할 수 없음을 안 마리 퀴리는 얼른 붉은색, 푸른색, 흰색 천을 사다가, 세탁부의 도움을 받아 라듐 연구소 창문에 내걸 깃발을 만들었다. 그러고는 건물 관리인을 대동하고, 친구 한 명과 함께 낡은 엑스레이 차량에 올라 거리로 나갔다. 전선의 부상병들을 돌보느라 그토록 바쁘게 몰고 다니던 차였다. 하지만 폭격 맞은 도로 대신, 만신창이가 된 장병들을 구하기 위해 엑스레이를 찍으러 다니던 필사적인 기억들 대신, 이제 그녀의 눈앞에 펼쳐진 것은 대대적인 축하의 장면이었다. 그녀와 동료가 미처 콩코르드 광장에도 이르기 전에 군중이 그들을 둘러싸고 낡은 르노 차의 지붕과 펜더 위로 올라와 차를 멈춰 세웠다. 영광스러운 순간이었다.

좌안에서 뮈니에 신부는 생제르맹-데-프레에 울려 퍼지는 정전의 종소리를 들었고, 생제르맹 대로를 따라 행진하는 활기 찬 학생들의 물결에 휩싸였다. 안개가 조금 가시자 그는 사방에서 날리는 깃발들, 특히 연합군 깃발들을 보고 감동했다. 도중 어딘가에서 만난 한 미국인은 정전이 조인되었다면서, 너무나 미국인다운 제스처로 그에게 초콜릿 바를 주었다.

그날 늦게, 좀 더 사색적인 어조로, 마르셀 프루스트는 평소처럼 오스만 대로의 아파트, 벽에 코르크를 댄 침실에 들어앉아 친애하는 벗에게 이런 편지를 썼다. "우리는 전쟁에 대해 너무 많이 생각해온 터라 이 승리의 저녁에 다정한 말을 하지 않을 수 없군요. 승리로 인해 기뻐하는 동시에, 그것을 볼 수 없게 된, 우리가

사랑하는 모든 이들로 인해 마음이 아픕니다." 또 이런 말도 덧붙였다. "세상을 떠난 이들로 인해 너무 많이 운 나머지, 어떤 종류의 기쁨은 기꺼운 축하의 형태가 아닌 것 같습니다."[2]

거의 150만 명의 프랑스인이 전사했고, 300만 명 이상이 부상을 당했으며, 개중에는 중상을 입어 다시는 정상적인 기능을 되찾거나 일터로 돌아가지 못하게 된 이들도 적지 않았다. 전쟁 전 인구 4천만 명 중에 일어난 일이었다. 수치상으로도 엄청났지만 현실은 더욱 가혹했다. 프랑스 영토의 3분의 1에 해당하는 북부 지방은 황폐해졌고, 국고는 바닥이 난 데다 엄청난 전쟁 부채까지 안게 되었다. 설상가상으로 전 세계에서 이미 수백만 명의 목숨을 앗아 간 인플루엔자가 파리 전역에 창궐했다. 그 희생자 중 한 사람이, 전선에서 머리에 손상을 입은 후로 쇠약해져 있던 아폴리네르였다. 그는 11월 9일에 죽었다. 정전 소식이 들려온 것은 생제르맹 대로에 있는 그의 집에서 친구들이 그의 시신 주위에 모여 있을 때였다.[3] 대로에 휘날리는 깃발들을 본 아폴리네르의 친구들이 "파리가 그를 기리느라 깃발로 치장한 것이라 믿을 만도 했다"고, 콕토는 훗날 회고했다.[4]

~

젊은 스위스 건축가 샤를-에두아르 잔느레, 조만간 르코르뷔지에로 개명하게 될 청년은 좌안의 자코브가에 있던 아파트의 17세기풍 망사르드 지붕창에서 그 광경을 내려다보았다.[5] 그는 1917년, 전쟁으로 가장 힘든 시기에 파리에 와서 그 건물의 하녀들이 쓰던 구역에 있는 작은 방을 구한 터였다. 건물의 위치와 또

그 건물이 한때 유명했던 18세기 여배우의 소유였다는 낭만적인 내력 — 그녀가 한 멋진 신사와의 로맨스로 인해 경쟁자에게 독살 당했다는 이야기도 있었다 — 에 끌려 세를 얻은 잔느레는 큼직한 소파와 쿠션으로 방을 아늑하게 꾸몄다. 장차 르코르뷔지에의 특징이 될 맨바닥에 흰 벽이 있는 유선형 인테리어와는 달리, 잔느레는 그 조촐한 아파트를 과일 무늬가 있는 검은색 벽지와 검은색, 흰색, 붉은색의 줄무늬 깔개로 장식했다. 아마도 전쟁 중 파리의 혹독한 추위와 석탄 부족을 보상하기 위해서였던 듯, 그는 그 초소형 아파트의 한쪽 벽에 이글대는 태양과 야자수가 있는 풍경을 그려놓았다.

겨우내 추위에 떨고 굶주리면서도, 잔느레는 파리에, 그리고 전쟁에 찢긴 이 도시에 이미 나타나고 있던 새로운 정신에 심취했다. 파리에서 맞이한 첫 봄에, 그는 아방가르드 발레 〈퍼레이드 Parade〉의 공연을 관람했다. 장 콕토(시나리오), 에릭 사티(음악), 파블로 피카소(무대장치와 의상), 레오니드 마신(안무)의 공동 작품인 이 작품에 잔느레는 열광했다. 그 모든 것이 새롭고 대담했으며, 그는 그 정신을 열렬히 받아들였다.

그것이 그 자신의 삶에 실제로 의미하는 바는 아직 분명치 않았다. 직업적으로 자신을 확립하기 위해 분투하는 한편 롤러코스터 같은 감정 변화를 겪는 그에게 "이 끔찍하고 공허한 전쟁"이 끝났다는 사실은 한 가지 질문을 남길 뿐이었다. "내일은 무엇을 가져올 것인가?"[6]

정전 조인 이튿날, 클로드 모네는 친구 조르주 클레망소에게 편지를 써서 자신의 "장식화 패널" 두 점을 국가에 기증하겠다는 뜻을 전했다. "약소하지만, 나로서는 승리에 동참하는 유일한 방식일세."[7]

그 패널화들은 모네가 "대형 장식화"(훗날 〈수련Nymphéas〉이라는 제목으로 알려지게 될)라 부르는 거대 프로젝트의 일부로, 모네는 수년째 그 작업을 해오던 터였다. 두 사람 모두의 친구였던 귀스타브 제프루아는 모네의 기증이 마치 "전쟁의 승리와 평화의 쟁취를 기리는 꽃다발"과도 같은 것이라고 논평했다.[8] 그 무렵 클레망소는 프랑스 총리였고, 조국을 위해 전쟁을 승리로 이끈 후에는 평화를 얻어내기 위해 그 못지않게 다난한 과정에 들어서 있었다. 하지만 모네의 제안을 받고 엿새 후에는 만사를 던져버리고 제프루아와 함께 지베르니로 가서 그림을 골랐다.

모네가 처음에 제안했던 기증의 정확한 규모에 대해서는 약간의 논란이 있다. 제프루아는 그 방문 당시 이미 제안된 그림이 "두 점"이 아니라 "여러 점"이었던 것으로 말하고 있다. 만일 그렇다면 클레망소가 그림 수를 늘리는 협상에 성공했다는 뜻이 될 것이다. 하지만 모네는 클레망소의 방문을 반기면서도, 금방 자신의 제안을 철회했다. 그달 말까지 내내 그는 그 대형화 중 어느 것도 기증하거나 파는 것을 딱 잘라 거절했다. 그것들이 스튜디오를 "번잡하게 한다"고 인정하면서도 말이다. 그는 자신의 화상 가스통 베르넴-쥔에게 털어놓았다. "안 될 말이지. 다른 그림을

그러려면 그 모두가 필요해." 그러고는 뒤이은 편지에서 "나는 공공 전시를 별로 좋아하지 않는다"라며 기증 의사를 철회했다.[9]

그리하여 조르주 클레망소는 국가에 기증할 모네의 '수련' 연작을 얻어내기 위해 길고 복잡한 노력을 시작했으며, 동시에 오랜 친구에게 너무 늦기 전에 시력을 회복하기 위한 수술을 받도록 간곡히 권했다.

~

"평화"라고 화가 페르낭 레제는 친구인 화가 앙드레 마르에게 환희에 찬 편지를 썼다. 레제는 베르됭에서 복무하던 중에 독가스로 심한 부상을 입었으며, 마르 역시 피카르디 전선에서 큐비스트[입체파] 디자인으로 포대를 위장하던 중에 중상을 입은 터였다. "마침내, 4년이라는 긴 시간 끝에, 분노하고 격앙된, 몰개성화된 인간이 눈을 떠 주위를 둘러보고 안도하고 삶을 되찾으며 춤을 추고픈 사나운 욕망에 사로잡힌다. 울분을 발산하고, 고래고래 소리치고, 마침내 똑바로 서서, 외치고, 고함치고, 마구 돈을 뿌리고 싶다는 욕망에." 그 무렵의 분위기를 누구보다 예민하게 느끼며 그는 이렇게 덧붙였다. "허리케인과도 같은 생명력이 온 세상을 채우고 있다."[10]

죽음과 파괴가 마침내 물러가고 삶이 돌아온 것이었다. 희망의 승리였다. 생각해보면 이번 전쟁은 "모든 전쟁을 종식시키기 위한 전쟁"이었다. H. G. 웰스가 1914년에 일련의 기사들을 묶어 펴낸 『전쟁을 끝낼 전쟁 *The War That Will End War*』이라는 책의 제목에서 온 이 문구를[11] 우드로 윌슨은 선뜻 받아들이며, 이 전쟁

이 세계를 "민주주의를 위해 안전한 곳"으로 만들어주리라는 유명한 약속을 내놓았다. 전쟁에 지치고 만신창이가 된 서구 시민들은 그런 말에서 희망과 계속 분투할 의지를 발견했다.

프랑스 작가 조제프 케셀은 훗날 이렇게 썼다. "우리는 전쟁에, 모든 전쟁을 종식시킬 전쟁에 이겼다. 우리 앞에는 삶이 펼쳐져 있었고, 우리는 만사가 잘되어가리라고 확신했다."[12] 하지만 그런 확신이 없는 이들도 있었다. 영국 수상 데이비드 로이드 조지는 냉소적으로 말했다고 한다. "이 전쟁처럼 다음 전쟁도, 전쟁을 끝낼 전쟁이 될 것이다."[13] 그리고 점차 많은 사람들이, 무공훈장을 받은 영국 시인 시그프리드 서순과 같이 "전쟁은 나와 내 세대를 농락한 더러운 속임수였다"고 느끼기 시작했다.[14]

그래도 장 콕토의 젊은 연인이자 피보호자였던 레몽 라디게가 그의 1924년 소설 『도르젤 백작의 무도회 Le Bal du comte d'Orgel』에 썼듯이, 유럽 역사에서 그런 순간에 경박성을 용서할 수 없는 악덕으로 보는 것은 오산이었다. "이처럼 혼란스러운 시기에 경박성은, 심지어 방종함까지도, 가장 쉽게 이해되는 것이다." 왜냐고? "내일이면 빼앗길 것은 한층 더 신명나게 즐기게 마련"이기 때문이다.[15] 분명 정전 직후 파리는 축제였고, 그것도 굉장한 축제였다. 재능과 방탕함을 구가하던 작가 모리스 작스는 이렇게 썼다. "전쟁이 끝난 후 (……) 파리는 온 세상이 재보를 쏟아붓기에 넉넉한 광활한 도시로, 없어서는 안 될 장소가 되었다."[16] 디자이너 폴 푸아레는 맏딸(로진)과 막내아들(가스파르)을 인플루엔자로 잃었음에도 정전을 축하하기 위해 대대적인 승전 파티를 열었다. 장 콕토는 아폴리네르의 시신 곁을 떠나 그 파티에 가서 황홀

해했다. 푸아레는 여러 해 전부터 파리 사교계의 최상류층을 위한 파티를 열어오던 터였다. 천일야화에 한 술 더 떠 '천이야화'를 표방한 1911년의 파티나, 이듬해인 1912년 베르사유 숲속에서 샴페인을 퍼부은 파티 '디오니소스의 향연'은 명성이 자자했다. 훗날 콕토는 "먼동이 틀 무렵 우리는 아직도 밤 11시인 줄로만 알았으니, 마치 독일 담시譚詩 속에서 나이팅게일의 노래에 홀렸다는 여행자들과도 같은 기분이었다"라고 황홀한 듯 추억했다.[17]

이런 성공에도 불구하고 푸아레는 —전쟁 동안 의상실을 접고 프랑스 장병들을 위해 군복을 디자인하며 지냈건만— 사교적으로나 사업적으로나 파리에서 자신의 위상을 되찾는 데 어려움을 겪게 된다. 전쟁 전까지 내로라하는 패션의 왕자였던 그는 종전 후 그 명성을 되찾으려 했지만, 이미 코코 샤넬을 비롯해 선머슴 같은 여성의 매력을 추구하는 다른 디자이너들이 자신의 우위를 위협하고 있음을 여실히 깨닫고 있었다.

～

푸아레는 나면서부터 파리지앵이었지만, 가브리엘 샤넬은 그렇지 않았다. 그녀의 생애 초년은 잘 알려져 있지 않은데, 어머니가 죽은 후 아버지는 열두 살 난 그녀와 언니, 동생을 가톨릭 계통 고아원에 맡긴 채 종적을 감추었다고 한다. 고아원 시절(이 시기에 샤넬은 바느질을 배웠다)은 물론이고 그 이전에 나고 자란 오베르뉴의 척박한 고장에서 보낸 핍절한 세월에 사생아라는 그늘까지 더해져 그녀에 관한 여러 가지 이야기, 때로는 지어낸 것이

분명한 이야기들의 원천이 되었다. 훗날 한 젊은 여성이 그녀에게 정신분석 상담을 권하자, 샤넬은 대뜸 이렇게 되받았다고 한다. "신부님께도 사실대로 말하지 않는 내가?"[18]

그녀는 여러 가지 허드렛일을 시도했던 듯하며, 잠시 뮤직홀의 가수로도 일하기도 했다. 그곳에서 그녀가 부른 〈누가 우리 강아지 코코를 보았니?〉라는 노래 때문에 관객들로부터 '코코'라는 별명을 얻었다고 전한다. 나중에 그녀는 그런 이야기를 부정하면서 — 그녀가 신뢰하던 작가이자 사교계 인사요 외교관이던 폴 모랑과의 긴 인터뷰에서 — 자기는 아주 어렸을 때부터 "꼬마 코코"라는 별명으로 불렸다고 주장했다. 하지만 실제 내력이야 어찌 되었건 간에, 그녀는 초년에 어디선가 얻은 그 별명으로 평생 불리게 되었다.

별명 외에 샤넬은 애인도 얻어, 부유하고 젊은 기병 장교였던 에티엔 발상과 함께 그의 영지인 루아알리외성城에서 3년가량 지냈다. 군대를 그만둔 그는 그곳에서 말을 키우고 폴로 경기와 경마를 했다. 그녀가 아서 ('보이') 캐펄을 만난 것도 발상을 통해서였다. 캐펄은 영국 명문가의 자손으로, 그녀에게 일생일대의 연인이 된다. 발상은 독점욕이 없는 사람이라 샤넬의 친구로 남았고, 그녀는 캐펄과 함께 파리에 가서 살게 되었다. 그러면서 모자 제작에 손을 댔으니, 그 날렵하고 우아한 선이 고객들의 주목을 받게 되었다. 1910년 캐펄이 세련된 캉봉가에 그녀의 모자 가게 '샤넬 모드'를 내주었다. 곧이어 역시 캐펄의 후원과 격려에 힘입어, 그녀는 해변 휴양지 도빌에 부티크를 열었다. 그러고는 의상 쪽으로 진출하여 코르셋 없는 줄무늬 티셔츠라든가 부드러운 스

커트 위에 입을 스웨터 같은 것들을 만들었는데, 이런 옷들은 편안하면서 매력적이라 일대 혁신을 일으켰다. 도빌의 사교계 여성들이 앞다투어 찾는 이 새로운 스타일은 곧 '진짜 멋쟁이'의 트레이드마크가 되었다. 지난날의 불편하고 옥죄고 과하게 장식된 스타일과는 대조적이었다.

전쟁은 푸아레를 위시한 파리 디자이너들에게 그랬던 만큼이나 샤넬에게도 제약을 가했다. 대부분의 디자이너들이 전쟁 동안 잠정적으로든 완전히든 문을 닫았지만, 샤넬은 한동안 도빌에서 계속 일했다. 주로 속옷 용도로 쉽게 구할 수 있었던 저지 소재를 이용해 그녀는 선이 깔끔하면서도 편안한 옷을 계속 만들었는데, 그 대부분은 남성복에서 영감을 얻은 것이었다. 독일군의 진격 때문에 파리로 돌아갈 수 없게 된 도빌의 피서객들은 샤넬의 옷을 반겼다. 그녀가 만든 옷들은 실용적이면서도 매력적이었기 때문이다. 곧 샤넬은—그 무렵 이미 충분한 돈을 벌어 보이 캐펄이나 다른 누구의 재정적 지원 없이도 사업을 꾸려나갈 수 있게 된 터였다—또 다른 휴양지 비아리츠로 이전하여 자신의 첫 의상실을 열었고, 전쟁이 끝나자 별장을 한 채, 그것도 현찰로 구매해 자기 집을 만들었다.

그녀의 옷은 허리선을 없애고 스커트 길이를 짧게 하여 (충격적으로 발목을 드러내고) 활동성을 높임으로써 당시 여성들을 해방시켰으니, 전시라는 여건뿐 아니라 점차 확대되어가는 여성의 사회적 해방이 마침 그런 옷을 요구하던 시기였다. "하나의 세계가 끝나가고 다른 한 세계가 태어나려 하고 있었다"라고 그녀는 나중에 폴 모랑에게 말했다. "나는 마침맞은 곳에 있었고, 기회가

손짓하자 재빨리 붙들었다."[19]

그녀는 또한 자신의 긴 머리칼에도 가위를 댐으로써, 여성을 또 한 가지 짐스러운 스타일에서 해방시켰다. 그것은 대담한 행보였고, 다른 여성들도 곧 그것을 모방했다. 폴 푸아레의 말대로, "우리는 저 선머슴 같은 여자애를 경계해야만 했다. 그녀는 우리에게 온갖 종류의 충격을 주면서, 그 작은 마법사의 모자로부터 드레스와 헤어스타일과 보석과 의상실을 꺼내놓을 것이었다".[20]

～

그녀의 진짜 이름은 알리스 프랭이었지만, 그저 '키키'로만 알려졌다. 1901년 프랑스 동부 코트 도르 지방에서 극빈 가운데 태어난 그녀는 어머니가 "파리로 달아난 후" 다른 사촌들과 함께 할머니 집에서 자랐다. "여섯 명의 어린 사생아들이었다"라고 그녀는 덧붙였다. "우리 아버지들이 친자 확인 따위의 사소한 일들을 간과한 탓이었다."[21] 그리고 코코 샤넬과 마찬가지로, 그녀도 곧 험한 세상에서 앞가림하는 법을 배우게 되었다.

열두 살 때 그녀는 파리의 어머니에게 가서 이런저런 일을 하며 지냈다. 빵집에서도 일했고, 군수품 공장에서 군화 수선도 했다. 식사는 할 수 있을 때라도 콩이 고작이었고, 그래서 누드모델이 되어달라는 화가들의 요청에 기꺼이 응했다. 돈은 아무리 적더라도 돈이니까. 그리고 "사실은, 뭐 꼭 알고 싶다면 말이지만, 나는 어디서든 지나쳐버리기 힘든 몸매였다"라는 것이 그녀가 말하는 또 한 가지 이유였다.[22]

어머니의 아파트가 있던 몽파르나스역 주변은 당시 화가들과

보헤미안들이 모여드는 곳으로 급성장하고 있었다. 누드모델을 섰다는 이유로 집에서 쫓겨나 겨울밤 길에서 떨던 그녀와 다른 한 소녀를 재워준 것이 카임 수틴이었는데, 그는 철도역 바로 서쪽에 있던, '시테 팔기에르'라 불리던 다 쓰러져가는 건물들 중 하나에 스튜디오를 얻어 지내고 있었다. 역시 가난에 찌든 또 다른 화가 아메데오 모딜리아니가 처음 그곳에 둥지를 튼 후로 다른 화가들이 모여들었던 것이다. 그 허름한 건물들은 여름에는 더웠고 겨울에는 추웠다. 너무 추워서 수틴이 "우리를 따뜻하게 해주려고 방 안에 있는 온갖 것을 태워야 했다"라고, 키키는 추억했다.[23]

군수품 공장의 일자리를 잃은 후(아이 딸린 여자들이나 남편이 전선에 나가 있는 여자들에게 우선권이 주어졌다), 키키는 모델 일을 구하기 위해 몽파르나스의 유명한 카페들인 '돔'과 '로통드'를 부지런히 돌아보며 화가들을 물색했다. 배짱이 필요한 일이었다고 그녀는 말했다. 특히 로통드의 주인인 빅토르 리비옹은 그녀가 모자를 쓰지 않았다고 해서 — 그것은 길거리 여자라는 확실한 표시였으니까 — 눈치를 주었다. 처음에는 아무리 돈이 없어도 화가들의 모델만 섰지만, 차츰 일을 가리지 않게 되었다. 다행히도 명랑한 성격에 외설스러운 노래를 부르는 드문 재주까지 있었던 그녀는, 그 놀라운 몸매까지 거들어, 곧 몽파르나스의 명물이 되었다.

1918년에는 열일곱 살의 나이에 화가와 살림을 차리게 되었다. "상류 생활과는 거리가 멀지만, 그래도 끼니는 거르지 않거든요!"[24] 그 화가란 모리스 망디즈키로, 키키는 그와 4년을 살았다.

그 시점에는 아무도, 하물며 키키 자신도, 그녀가 몽파르나스의 여왕으로 군림하게 되리라고는 꿈에도 생각지 못했다.

~

몽파르나스란 보헤미안적인 생활과 허름하지만 멋스러운 스타일, 모험 등의 이미지를 불러일으키는 이름으로, 이미 10년 전부터 몽마르트르를 대신하여 예술가들이 살고 싶어 하는 동네가 되어 있었다. 1912년에 피카소가 몽마르트르를 떠나 몽파르나스로 이사하면서부터 몽파르나스의 명성은 한층 확고해졌지만, 그 전부터도 가난한 화가와 조각가들이 모여들어 남서쪽 끝의 비위생적인 '라 뤼슈[벌집]'나 기타 다양한 가축우리 같은 판잣집들로 북적이던 터였다.

그 무렵 피카소는 미술계에서 무시할 수 없는 이름이 되어 있었고, 그에 따라 수입도 꾸준히 늘어났다. 그가 몽파르나스에서 옮겨 다닌 아파트들은, 비록 전망은 볼 것 없는 묘지 근처의 멋없는 집들이었어도 모두 안락한 건물에 있었다. 오랜 연인 페르낭드 올리비에를 몽마르트르에 남겨둔 채, 피카소는 새 연인 에브 구엘과 함께 처음에는 라스파유 대로 242번지의 1층 아파트로, 나중에는 숄셰르가 5번지의 좀 더 큰 아파트로 이사했다. 어쩌면 그가 몽파르나스에 끌린 것은 몽마르트르나 페르낭드로부터 거리를 둘 수 있다는 이유에서였다고 생각할 수도 있겠지만, 그 결별 이전부터도 피카소는 몽파르나스와 그곳의 카페들을 좋아했었다. 에브가 죽고 뒤이어 1918년 7월에 러시아 발레리나 올가 코클로바와 결혼한 후에야 피카소는 버젓한 삶을 살기 시작

해, 우안의 보에시가에 있는 큰 아파트로 이사했다. 부유한 화랑과 그의 화상 폴 로젠베르크의 집이 있는 동네였다. 그렇게 가까이 살게 된 것은 우연이 아니었으니, 로젠베르크는 값나가는 화가를 자기 감독하에 두기를 원했고, 피카소도 반대하지 않았다. 올가는 남편이 마땅히 누려야 한다고 생각하는 삶을 살기를 원했고, 이제 서른일곱이 된 피카소 역시 자신이 예술을 위해 충분히 고생했다고 여기며 더욱 큰 명성을 얻을 태세가 되어 있었다.

피카소 부부는 전쟁이 끝난 직후에 새로운 동네로 이사했다. 우아하고 널찍한 아파트에 집사와 요리사, 하녀를 두고 살림의 격식을 갖추었다. 곧 피카소 부부는 한다하는 집의 만찬과 야회에 불려 다니게 되었고, 자기들도 조촐하게나마 화려한 파티를 열게 되었다.

가난을 벗어나 성공 가도에 오른 또 다른 예술가들도 곧 몽파르나스를, 심지어 아예 파리를 떠났다. 훗날 거트루드 스타인은 "옛 동지들이 사라져갔다"라고 회고했다.[25] 라탱 지구에 오래 붙박여 살던 앙리 마티스도 이제 니스에 살고 있었고, 카임 수틴은 여전히 무일푼이었지만 그래도 향후 3년간의 대부분을 프랑스 남부에서 지냈으며 명성을 얻은 후에는 아름다운 몽수리 공원 근처에 살았다. 조각가 오시프 자드킨은 여전히 몽파르나스 가장자리에 살았으나, 아사스가의 정원 깊숙이 자리한 건물 안에 틀어박혔다. 마르크 샤갈은 러시아에서 돌아와 안락한 환경 가운데 부르주아적인 결혼 생활을 이어갔다. 처음에는 오늘날의 제네랄-르클레르로(14구)에, 다음에는 불로뉴-쉬르-센(14구)에, 그리고 1930년대에는 우아한 파시(16구)에 살았다. 페르낭 레제는 노

트르담-데-상가에 면한 화실을 꾸려가면서 몽파르나스의 예술적인 삶에 동참했지만, 밤 생활에는 어울리지 않았다. 앙드레 드랭도—파티를 하지 않을 때는—부르주아적인 버젓한 삶을 살면서 몽수리 공원 근처에 사는 조르주 브라크와 어울렸다. 이는 전쟁 전의 몽파르나스가 일종의 전설이 되어 사라졌음을 뜻한다. 옛 동지 가운데서는 오직 모이즈 키슬링만이 남아 그 동네의 끊이지 않는 축제 분위기를 구가하고 있었다.

~

몇몇 사람에게는 전쟁이 엄청난 호재가 되었다. 그 대표적인 이가 자동차를 만들던 루이 르노와 곧 그의 경쟁자가 될 앙드레 시트로엔이었다. 르노는 전쟁 전부터 사업 확장에 진력하여, 생산 차종을 트럭, 택시, 버스 등으로 확대하고 국제시장에 진출했을 뿐 아니라 군용 비행기 엔진까지 만들어냈다. 전쟁 덕분에 그는 정부와 큰 계약들을 맺고 군수품을 생산했으며, 처음으로 제대로 기능하는 탱크를 개발함으로써 연합군의 승리에 크게 기여했다. 이중 쐐기형 기어의 발명과 생산으로 업계에 진출했던 시트로엔은 르노처럼 전쟁 전 이미 성공 가도에 있었으나, 전쟁 발발 이후 포탄피의 대량생산에 뛰어들었다. 두 사람 다 전쟁을 겪는 동안 산업계의 거물이 되어 이전보다 더욱 큰 부와 성공을 누리게 되었다.

하지만 두 사람의 유사성은 거기까지였다. 배경, 성품, 사업 태도 등에서 두 사람은 더 다를 수 없을 만큼 달랐다. 파리 포목상이자 단추 제작자의 막내아들이었던 루이 르노는 집 뒤뜰에서 자신

의 자동차를 손수 두들겨 만드는 데서 시작하여 더 가볍고, 빠르고, 조용하고, 값싸고, 정비하기 쉬운 차를 만드는 것을 목표로 삼았다. 세기 초의 거친 도로경주에 적극적으로 참가하여 (함께 참가했던 형이 불운한 사고로 목숨을 잃는 일까지 겪으며) 대중의 이목을 끄는 데 성공한 르노는 비앙쿠르에 만든 공장을 꾸준히 키우면서 늘어나는 수요에 부응하도록 생산 라인을 늘려나갔다. 그는 자신도 극도로 근면한 일꾼인 데다 다른 사람들도 자기만큼 근면할 것을 요구하는 힘든 고용주로 유명했다. 과묵하고 심지어 음울한 인상의 소유자로, 사교는 물론이고 피고용인들의 비위를 맞추는 데도 소질이 없었다. 그의 직원 한 사람은 "그를 위해 일하는 것은 마치 화산과 함께 지내는 것 같았다"라고 회고했다. 공장 밖에서도 거칠기는 마찬가지였다. 한 지인에 따르면, 그는 "일찍이 알고 지낸 가장 무뚝뚝한 사람"이었다고 한다.[26]

반면 시트로엔은 매력적이고 사교적인 사람으로, 파리 사교계를 즐길 줄 알았고 자기 노동자들의 복지에도 관심을 기울였다. 암스테르담 출신 유대인 다이아몬드 상인의 막내로 태어난 그는 르노와 마찬가지로 파리 중산층의 안락한 환경에서 성장했다. 하지만 기계공으로서 사업을 하게 된 르노와는 달리, 시트로엔은 에콜 폴리테크니크를 나왔다고는 해도 어디까지나 사업가로서 기계에 대한 지식을 갖추었을 뿐이었다. 그는 인간에 대한 이해심이 있는 매력적인 인물로, 그 매력을 십분 발휘하는 재주도 있었다. 동료나 직원들과 무람없이 어울렸으며, 급속히 확장되는 사업을 위해 융자를 받는 데도 망설임이 없었다. 그는 또한 선전의 가치도 알고 있었으니, 르노는 그런 것을 경멸했지만 시트로

엔은 그 방면에도 뛰어났다.

두 사람 다 전쟁 전에 헨리 포드의 공장을 각기 방문하여 포드가 프레더릭 윈즐로 테일러의 과학적 경영 및 대량생산 방식을 사용하여 이루어낸 기적을 직접 목도할 기회가 있었지만, 그 경험을 먼저 활용한 것은 시트로엔이었다. 그는 자벨 강변로(오늘날의 앙드레-시트로엔 강변로)의 군수품 공장에 테일러 방식을 도입하여 효율 극대화를 이루어냈다. 르노는 훗날 자신이 당시 시트로엔에게 별로 관심이 없었으며, 시트로엔이 정부와 상당히 큰 계약을 맺고 테일러 방식을 사용하여 포탄피를 대량생산하고 있다는 사실밖에는 몰랐다고 회고했다. 그 말이 사실이든 아니든 간에, 르노는 조만간 시트로엔을 모른 척하기가 힘들게 될 것이었다. 전쟁이 끝난 뒤 시트로엔은 기어 제조에 머물지 않고 자동차 산업에 진출하여 르노의 자동차 사업과 직접 경쟁을 벌이게 될 터였기 때문이다.

～

정전이 조인되던 날, 모리스 라벨은 입원 중이었다. 그는 체구가 작고 항상 몸이 약한 사람이었다. 그럼에도 전쟁이 일어나자 입대하기 위해 최선을 다했고, 놀랍게도 폭격기 조종사가 되기를 원했다. 비행에 대한 환상이 있었던 것이다. 하지만 번번이 심사에 떨어졌고, 결국 군용 트럭 운전수 자리를 얻게 되었다. 그는 오랫동안 베르됭 지역에서 보급품을 나르며 힘들게 일했다. 한 친구에게 털어놓았듯이 "지치고 정신 나간, 위태로운 복무"였다.[27] 다행히 부상은 입지 않았지만, 병을 얻었다. 게다가 그 와중에 사

랑하는 어머니가 돌아가시면서 그의 고뇌는 깊어졌다.

결국 임시 휴가로 나온 것이 영구 제대로 이어졌고, 이후에도 건강이 좋지 않아 정전일에도 병원에 있던 라벨은 수술을 받게 되어 고뎁스키가의 친구들과 함께하기로 했던 일요일 점심 약속을 지킬 수 없었다. 대신에 오트-사부아 지역으로 휴양을 떠난 그는 그곳 사람들이 "매력적"이라고 하면서도 외로움과 적적함을 호소했다.[28] 그 전해 회복기에는 전사한 벗들에게 바치는 여섯 악장으로 이루어진 〈쿠프랭의 무덤Le Tombeau de Couperin〉을 완성했지만, 이후 3년 동안 그는 아무것도 작곡하지 않았다.

스물여덟 살이 된 샤를 드골 대위는 전쟁 기간 대부분을 일련의 독일 수용소에서 보내야 했다. 전쟁 초기에 최전방의 소대장으로 전쟁터에 나갔다가 중상을 입었고, 회복 후 다시 전방에 나갔다가 베르됭에서 포로가 되었던 것이다. 이후로 전쟁이 끝나기까지, 그는 동료들과 함께 어떤 포로수용소에서든 (밀짚 매트리스에 불을 붙이고 물폭탄을 던지고 한밤중에 식료품 깡통으로 '음악회'를 여는 등) 소동을 일으키고 점점 더 대담한 탈옥을 시도했다.

그의 탈옥 시도들은 드라마틱할 뿐 아니라 단기간이나마 실제로 성공을 거두기도 했다. 탈진과 병, 때로는 불운에 덜미를 잡히기는 했지만 말이다. 하지만 9월 1일, 전쟁이 곧 끝나리라는 사실이 명확해지자 그는 어머니에게 이런 편지를 썼다. "만일 지금부터 종전까지 다시 전투에 나갈 수 없다 해도 저는 계속 군대에 남

아야 할까요? 그렇게 되면 제 미래는 얼마나 시시한 것이 될까요?" 거의 3년 동안이나 전투에서 배제된 그는 장교로서의 장래가 무망하다고 느꼈다. "저는 이곳에 산 채로 묻힌 거나 다름없어요"라고 그는 우울하게 덧붙였다.[29]

하지만 그는 '살아' 있었고, 그의 부모에게는 그것만으로도 충분한 기적이었다. 정전 3주 후에 드골은 스위스 국경을 넘고 제네바와 파리를 거쳐 12월 초에는 도르도뉴에 있는 부모의 시골집에 도착했다. 역시 전쟁에서 살아남은 형과 두 동생도 그곳에 와 있었다.

감격스러운 가족 상봉이었다. 그래도 드골 대위는 전쟁이 끝난 것에 대해 마음이 편치 않았으니, 자신의 장래뿐 아니라 프랑스의 장래를 생각해서도 그랬다. 그가 보기에 이번 정전은 평화를 의미하는 것이 아니었고, 프랑스의 적은 하나가 아니라 둘(즉, 독일과 볼셰비키 러시아)로 늘어나 있었다. 게다가 그는 종전을 앞두고 동료 포로들에게 통렬히 지적한 바 있었다. "구舊유럽의 국가들은 결국 평화협정을 조인할 테고, 정치가들은 그것을 상호 이해의 평화라고 부르겠지만, 그것은 사실상 탈진의 평화가 될 것"이라고. 그런 평화는 진짜 평화가 될 수 없었다. 그것은 "채워지지 않은 야욕들, 어느 때보다도 고질적인 증오심과 진화되지 않은 국가적 분노 위에 걸쳐진 초라한 외투"에 지나지 않았다.[30]

프랑스와 연합군은 암울한 전쟁에서 벗어났다. 11월 11일, 전쟁에 지쳐 있던 사람들은 사방에서 잔치를 벌였다. 하지만 적어도 몇몇 사람은 이미 다가올 일들을 염려하고 있었다.

## 2

# 전진

### 1918
### – 1919

"나는 사람을 죽였다"라고, 시인 블레즈 상드라르는 군인으로서의 혹독한 경험에 대해 썼다. 상드라르는 스위스 국적이었지만 프랑스 외인부대에 입대하여 1915년 전투에서 오른손을 잃었다. 이제 1918년 11월에 그는 이렇게 썼다. "나는 포격과 폭격에, 지뢰와 화염과 가스와 대포에, 모든 이름 없고 악마적이고 맹목적인 전쟁 장비들에 도전했다. (……) 나는 행동했고 죽였다. 살고자 원하는 사람으로서."[1]

그로부터 오래지 않아 그의 친구 페르낭 레제는 청중 앞에서 자신의 전쟁 경험(그는 아르곤과 베르됭에서 싸웠다)이 삶에 대한 감각을 고양시켰다고 말했다. 삶에 대한 감각이 "가속화되고 깊어지고 비극적이 되었다. 그 모든 사람들과 사물들이 극도로 강렬하게 보였고, 그들의 가치가 정면으로 조명되었으며 한계점까지 늘어났다"는 것이었다. 레제는 포격과 가스 살포에서 살아나 다른 사람이 되었으니, 정전 후에도 삶을 여전히 "전쟁 중"인

듯이 보게 되었다. "거칠고 날카로운", 혼란스럽고 급격하지만 창
조성에 이르는 삶이었다.[2]

전쟁 전의 보랏빛 낭만주의는 공중폭격과 최루가스의 충격 속
에 사라지고 없었다. 필요와 기회가 어우러져 여성들은 옥죄는
스타일과 발목까지 치렁한 머리칼로부터 해방되었으며, 그들의
남편과 아들과 연인은 전쟁에서 중상을 입고 거칠어져 돌아와 더
이상 전 같지 않은 삶으로 복귀하느라 혼란을 겪었다. 기계들이
철컥거렸고, 자동차들이 부릉댔으며, 음악은 요란한 비트를 쿵쿵
거렸고, 모든 것이 이전 어느 때보다도 빨라졌다. 어떤 이들은 그
새로움에서 해방감과 흥분을 느꼈지만, 또 어떤 이들은 두들겨
맞는 기분이었다. 파리 사람들은 4년 이상 암울한 시절을 겪으며
평화를 희구해왔는데, 이제 평화가 온 것이었다. 하지만 떠들썩
한 축하의 분위기가 지나가고 삶이 계속되자 힘들게 재적응해야
했고, 또는 재적응에 실패했다.

레제 자신은 상냥한 거인 같은 사람으로 숙련된 건축가였는데,
세기 초에 노르망디에서 파리에 올라와 여러 해 동안 건축설계사
로 일하면서 틈틈이 인상파 스타일의 그림을 그리다가, 1910년대
말에 세잔과 브라크의 작품을 발견하고 전통과 결별하게 되었다.
기하학적 형태의 중요성을 발견한 그는 양감이라는 개념과 씨름
하면서("나는 양감을 가능한 한 추구해보고 싶었다") "인체를 해
체"하기에 진력한 끝에[3] 놀라운 원통형 스타일을 개발하여 '큐비
즘'에 버금가는 '튜비즘Tubism'이라는 이름을 얻기에 이르렀다.[4]
아르키펭코, 수틴, 립시츠, 샤갈 등 몽파르나스의 예술가 동아리
와 어울리며 레제도 1913년의 뉴욕 아모리 쇼에 참가했는데, 그

곳에서 피카소의 화상인 다니엘-헨리 칸바일러의 눈에 띄게 되었다. 칸바일러는 그에게 독점 계약을 제안하여 경제적 안정을 확보해주었다.

극렬한 전쟁을 겪은 후 레제는 새로운 것을 열정적으로 받아들였고, 사람들뿐 아니라 산업적이고 기계적인 대상들을 유선형의 간결한 형태로 단순화시켜 그렸다. 오래지 않아 그의 길은 깔끔한 선의 순수주의 미학을 채택한 다른 사람들 ─ 젊은 건축가 르코르뷔지에도 그중 한 사람이다 ─ 의 길과 만나게 된다.

~

샤를 잔느레, 조만간 르코르뷔지에가 될 그는 낙심천만이었다. 물론 정전은 기쁜 일이었다. 그 끔찍한 전쟁이 끝나기를 원치 않는 사람이 어디 있었겠는가? 하지만 정전협정이 조인된 날은 하필 그가 전시회를 열기로 한 날이었다. 잔느레는 친구이자 조언자이자 협력자였던 아메데 오장팡과 함께 작은 전시회를 열기로 하고 쉼 없이 그림을 그려온 터였다.[5] 11월 11일로 예정되어 있던 전시회가 연기된 것은 잔느레에게 큰 실망이었다. "정전으로 많은 것이 엉망이 되었어"라고 그는 11월 20일에 한 친구에게 보내는 편지에 썼다. "지난 일주일 내내 사람들은 잔치 분위기지만, 나는 그럴 수가 없어."[6]

잔느레는 건축가로서 일해왔지만 진정 원하는 것은 화가가 되는 것이었다. 전쟁이 끝나갈 무렵(그 자신은 그것이 1918년이었다고 했던 반면 오장팡은 1917년 5월이었다고 기억했지만, 어느 쪽이든 간에)[7] 오장팡을 만난 것은 획기적인 사건이었다. 르코르

뷔지에는 훗날 오장팡의 "명료한 지성"을 높이 평가하면서, 자신들이 "강철의 시대가 시작되고 있다"는 인식을 같이했다고 회고했다. 전쟁의 혼란과 격변과 파괴에 이어 새로운 시대가 오고 있었다.[8]

이 새로운 시대가 어떤 것이 될까 하는 것이 잔느레와 오장팡을 사로잡은 문제였고, 그래서 그들은 전시회를 준비하는 한편 『큐비즘 이후Après le cubisme』라는 작은 책을 만들기에 진력하여 정전 직후에 펴냈다. 그들이 보기에 큐비즘은 "혼란한 시대의 혼란한 예술"이었을지언정 한때 장점을 지니고 있었다.[9] 하지만 이제는 그저 장식적이 되어버렸고, 전후의 세계에는 맞지 않게 되었다. 바로 얼마 전까지만 해도 그 대담성과 새로움으로 잔느레를 열광케 했던 발레 〈퍼레이드〉조차도 이제 그들에게는 쉽고 장식적인 기분 전환의 사례로 언급되었다. 기계와 산업화, 기술 등 새로운 신들을 맞이하며, 잔느레와 오장팡은 예술도 건축도 이 새로운 신성들을 반영해야 한다고 주장했다. "위대한 경쟁[그들이 전쟁을 가리켜 일컫는 말이었다]은 낡아가는 방법들을 제거하고 그 대신 투쟁을 통해 더 나은 것으로 입증된 다른 방법들을 제시한다. (……) 페리클레스 이래로 사고는 그처럼 명료한 적이 없었다."[10]

그들이 자신들의 새로운 운동을 묘사하는 데 사용한 "순수주의Purisme"라는 말은 곧 그들의 슬로건이 되었다. 물러가라, 큐비즘! 타도하라, 다다! 타도하라, 표현주의! 그 대신 그들은 변화와 진보에 대한 비전을 가지고서 무질서한 세계를 질서 정연한 것으로 바꾸고, 깔끔하고 장식 없는 선과 고전기 그리스의 균형미를

추구했다. 두 젊은이에게 ─ 그들이 그때까지 이룩한 것이라야 잔 느레는 강화 콘크리트 벽돌을 만드는 작은 공장을 내고, 조금 더 손위인 오장팡은 폴 푸아레의 여동생이 소유한 의상실의 경영을 맡았던 것뿐이었다 ─ 그것은 대담한 행보였다. 두 사람 다 화가였고 오장팡은 한때 아방가르드 문예지《렐랑 *L'Elan*》을 창간하기도 했으나, 예술이나 건축이라는 문제에서, 아니 다른 어떤 문제에서도, 권위를 인정받기에는 아직 너무 일렀다.

하지만 사정은 곧 달라지게 된다.

~

미국인들이 밀어닥쳤다! 물론 1917년과 1918년에 연합군을 돕기 위해 온 것이 시작이었고, 그들의 압도적인 수만으로도 지루한 교착상태를 끝내는 데 도움이 되었었다. 제대한 미군 장병들은 대다수가 귀국 전에 파리에 들렀고, 그들로부터 파리에 대한 이야기를 들은 누이들과 사촌들과 친척 아주머니들이 곧 그 뒤를 이었다.

전쟁 전에는 프랑스를 방문하는 미국인들이 그리 많지 않았다. 한 통계에 따르면 연간 1만 5천 명 정도였다고 하니, 1925년 무렵 연간 40만 명이 된 것은 엄청난 변화였다. 프랑화\*의 가치 하락은 부자들뿐 아니라 주머니 사정이 가벼운 여행자들까지 불러들이는 효과를 가져왔다. 그중 많은 사람들이 파리에 눌러앉았고, 그래서 파리에 거주하는 미국인 수는 1920년 8천 명에서 1923년에는 3만 2천 명으로 늘어났다.[11]\* 파리는 그만큼 생활비도 싸고 매력적인 도시였다. 당시 미국은 금주법 시대(1919-1933)였던 만

38

큼, 파리의 넘쳐나는 술과 성적인 것에 대한 자유방임적 태도가 특별한 매력으로 작용하기도 했다. 외설적인 잡지들과 격식 차리지 않는 카페 문화도 무시할 수 없었다. 그래서 어니스트 헤밍웨이 같은 사람들은 엘리베이터도 없고 화장실도 비위생적인 5층 건물 꼭대기에 살면서도 파리의 매력을 포기하지 않았다. 물론 돈이 더 많은 이들이야 그보다 훨씬 나은 것을 누릴 수 있었겠지만.

그중 한 사람이 J. O. 콜의 외손자인 젊은 콜 포터였다. J. O. 콜은 골드러시 때 캘리포니아에서 잡화상으로 자수성가한 인물이었다. 금을 쫓아다니기보다 광부들에게 필요한 일용품을 팔아 이익을 챙겼던 것이다. 고향인 인디애나주 페루에서 결혼한 그는 곧 고향에 정착하여 인디애나의 농장뿐 아니라 웨스트버지니아의 삼림에 투자했다. 그런데 그 삼림의 목재를 베어내고 나자 그 밑에 무진장 깔려 있던 석탄과 원유가 발견되어 J. O.는 그 일대에서 가장 부유한 인물이 되었다.

J. O.의 아들이 죽자 사랑하는 외동딸이 유일한 후계자가 되었다. 케이트라는 이름의 이 수수한 용모에 고집 센 여성은 아버지의 반대를 무릅쓰고 동네의 약사인 핸섬하고 음악적 소질이 풍부한 새뮤얼 포터와 결혼했다. 포터는 J. O. 근처에도 가지 못하는 인물이었지만 케이트는 고집을 굽히지 않았고, 열이면 열 자기 뜻을 이루었다. 1884년 그녀는 샘과 결혼했고, 7년 후 콜이 태어났다.

*
1920년대 파리 인구는 약 290만 명으로, 약 40만 명이 외국인이었으며 그중 3-4만 명은 미국인이었다.

샘은 상냥한 사람이었고 케이트는 그렇지 않았지만, 어린 콜에게는 둘 다 매한가지였다. 케이트는 아버지로부터 받은 아낌없는 애정(과 경제적 지원)을 그대로 아들에게 퍼부었다. 콜은 어머니한테서 피아노와 바이올린을 배웠는데, 바이올린에는 금방 싫증을 냈던 반면 피아노를 무척 좋아하여 자기가 지은 재미난 가사에 반주를 붙이곤 했다. 이런 재주는 매사추세츠의 우스터 아카데미와 예일 대학을 다니는 동안 한층 연마되었다. 어려서부터 패션 마니아요 댄디였던(한 지인은 그의 어머니가 그를 소공자처럼 입혔다고 회고했다) 젊은 콜은 학교에 가면서도 그림들과 업라이트피아노, 그리고 말쑥한 옷으로 가득한 트렁크들을 싣고 갔다. 하지만 인디애나주 페루에서 온 소년은 곧 오락의 귀재로 두각을 드러냈다. 그는 어디서나 파티의 중심인물이 되었고, 곧 파티 전체를 주재하는 역할을 맡아 자신의 매력과 사교성을 발휘하기 시작했다.

예일에서 그는 거의 즉각적인 사교적 성공을 거두었고, 풋볼 노래 〈불도그〉를 비롯해 대학 축제를 위한 노래들을 지었으며, 엘리트 학생들과 평생의 우정을 맺었다. 할아버지 덕분에 누구보다 많은 돈을 쓴 것은 두말할 것도 없었다. 대신 J. O.는 손자에게 법학처럼 제대로 된 공부를 하기를 요구했다. 즉, 하버드 로스쿨에 가라는 말이었는데, 콜은 잠시 로스쿨에 다니다 지겨워서 때려치우고 하버드 음대에 들어갔다. 할아버지는 못마땅해했지만, 케이트가 사랑하는 아들을 위해 중재에 나선 덕분에 콜은 계속해서 자신이 원하는 대로 살 수 있었다.

그다음은 뉴욕이었다. 그곳에서 처음으로 콜 포터는 쓴맛을 보

왔다. 1916년 그의 뮤지컬 〈미국을 먼저 보라See America First〉는 브로드웨이에서 무참하게 실패했다. 하지만 그 무렵에는 제1차 세계대전이 미국의 문턱까지 와 있었고, 1917년 4월 미국이 참전하자 곧 콜은 프랑스로 건너갔다. 애국심뿐 아니라 파리라는 도시의 매력이 동기로 작용한 덕분이었다. 그가 그곳에서 정확히 무엇을 했는지는 알아내기 어렵다. 처음에는 구조 활동을 하다가 외인부대에 들어갔던 것 같다. 아니면 프랑스-미국 연합 구급차 대원으로 일했는지도 모른다. 어찌 되었건 간에, 그의 음악은 늘 그와 함께였다. 대서양을 건널 때도 접이식 다리가 달린 피아노 건반을 가지고 갈 정도였으니까.

포터가 파리를 처음 만난 것은 1918년 초였던 듯하다. 아마도 몽테뉴로에 사령부를 둔 미 파견군의 한 부대 소속이었을 것이다. 그는 프랑스 지인으로부터 방돔 광장에 있는 운치 있는 아파트를 빌렸는데, 영국과 미국의 부유한 장교들이 그곳에서 자주 모이곤 했다. 우아함과 번득이는 재기와 코즈모폴리턴적인 분위기가 지배적인 모임이었다. 전쟁이 끝날 무렵 콜 포터는 파리에 사는 외국인들 사이에서 가장 인기 있는 인물이 되어 있었다.

그런 면에서 포터는 전문적인 파티 진행자 엘사 맥스웰의 도움을 받았다. 엘사와는 2년 전 그리니치빌리지에서 열린 어느 파티에서 만난 터였다. 그는 그녀가 한 친구와 〈미국을 먼저 보라〉의 장점에 대해 토론하는 것을 우연히 듣고, "엿들어서 죄송합니다만, 제 얘기를 하시나요?" 하고 말을 걸며 슬며시 그녀의 그룹에 끼어들었었다. 그의 차림새가 하도 말쑥하여 맥스웰은 대번에 그를 제비족으로 여겼지만, 포터는 "그저 얻은 것", "할아버지한테

서 얻은 것"이라고 대꾸했다.[12] 그러고는 피아노 앞에 앉아 노래하기 시작하여 맥스웰을 비롯한 좌중의 마음을 사로잡았다. 그렇게 해서 그는 맥스웰의 우정을 얻었고, 그녀의 귀중한 사교계 인맥 덕을 보게 되었던 것이다.

한편 맥스웰은 그 첫 만남을 이렇게 회고했다. "처음 10초 만에 그에게 빠졌다고 말할 수 있으면 좋겠지만, 사실 나는 그에게 반감을 느꼈다. 나는 그가 너무나 영리하게 군다고 생각했고, 그런 식의 접근에는 항상 거부반응을 느끼던 터였다."[13] 그녀는 키가 작고 통통한 체격에 남을 웃기는 재주가 있는 명랑한 여성이었다. 샌프란시스코의 수수한 가정 출신으로, 그녀의 아버지는 보험 외판원이었는데 돈에 별 관심이 없고 그보다는《뉴욕 드라마틱 미러 New York Dramatic Mirror》에 음악 및 연극 비평을 기고하는 등 돈이 되지 않는 일에 더 열심이었다. 아버지와 다방면의 유명 인사들과의 연줄 덕분에, 그리고 맥스웰 자신이 가진, 듣기만 하고도 연주하는 피아니스트로서의 재능 덕분에, 그녀는 음악 및 연극의 세계에 평생 관심을 갖게 되었다. 그렇게 무성영화를 위한 피아노 연주에서 시작한 그녀는 곧 뮤직홀로 진출해 반주자로 일하다가 파티 진행자, 훗날 그녀 자신의 표현을 빌리자면 "최고로 접대에 능한 안주인"으로서의 진짜 재능을 발견하게 되었다.

1918년 초에 포터는 남부 출신 미녀 린다 리 토머스와도 만났다. 그녀는 부유한 이혼녀로, 폭력적인 남편으로부터 벗어나 전쟁 중인 파리로 가서 장병 가족을 위한 구호 사업에 참여하며 파리의 외국인 사회에 어울리게 된 터였다. 곧 친밀한 사이가 된 두 사람은 정전 직후 약혼을 발표했고, 포터는 할아버지에게 용돈

인상을 요구하기 위해 미국으로 돌아갔다. 그는 신부의 상당한 재산에 걸맞은 액수를 기대했으나, J. O.는 완강히 반대했다. "음악이라는 헛수작"을 고집하는 손자 녀석에게 이미 충분한 헛돈을 썼다는 것이었다. 하지만 케이트는 사교계에 연줄이 있는 며느리를 얻는다는 것이 싫지 않았고, 그래서 J. O. 모르게 포터의 용돈을 올려주었다. 이 좋은 소식에 더하여, 포터는 일거리도 의뢰받았다. 뉴욕으로 가는 배에서 그는 라운지 쇼로 동료 승객들을 즐겁게 해주었는데, 그 결과 극장의 프로듀서로부터 새 브로드웨이 쇼 〈1919년의 히치-쿠Hitchy-Koo of 1919〉를 위한 음악을 작곡해달라는 요청을 받았던 것이다. 1919년 10월 뉴욕에서 초연한 이 쇼는 겨우 56회 공연에 그쳤지만, 포터에게는 저작권료 수입에 더하여 상당한 사기 진작이 되었다.

이 일과 어머니의 관대함 덕분에 포터는 든든한 재정적 배경을 가지고서 1919년 12월 파리 18구의 구청에서 린다와 결혼했다. 린다와 콜은 서로에게 대만족이었지만, 린다의 친구들은 두 사람의 결혼을 그다지 반기지 않았다. 미술사가 버나드 베런슨은 린다를 "사랑스럽고 또 사랑스러운 사람"이라면서, 그녀가 "자기보다 열다섯 살이나 어린, 중서부 출신의 음악 하는 남자"와 결혼하기로 한 결정에 불만을 표했다. 사실상 그들의 나이 차는 열다섯 살이 아니라 여덟 살이었지만, 나이뿐 아니라 배경의 차이도 그리 좋은 전조로 보이지는 않았다. 하지만 무엇보다 큰 장애가 된 것은, 차마 입 밖에 낼 수 없는, 포터의 동성애 성향이었다. 베런슨은 보스턴의 미술품 수집가 이저벨라 스튜어트 가드너에게 보내는 편지에, 이탈리아에서 허니문 중인 그들 부부를 만났는데

"그들의 장래가 암담해 보였다"라고 썼다.[14]

~

정전 직전에 또 한 쌍의 어울리지 않는 커플이 탄생했다. 루이 르노가 결혼한 것이다. 상대는 파리 공증인의 딸인 크리스틴 불레르. 신랑은 마흔 살, 신부는 스물두 살이었다. 게다가 그는 소문난 일벌레에 무뚝뚝한 성격으로 한다하는 세력가이기도 했다. 하지만 그는 부자였고, 포슈가의 집 외에 센강 변에도 저택을 가지고 있었다. 크리스틴은 운을 시험해보기로 했다. 르노로서는 나이도 들 만큼 들었고, 후계자가 필요한 처지였다. 피차 완벽한 상대는 아닐지 모르지만, 가능성은 있었다.

그 무렵 르노는 이미 상당한 재산을 이룩했으며 얼마쯤은 써도 좋다는 기분이었으므로, 크리스틴에게는 반가운 일이었다. 파리 북서쪽 센강 변의 에르크빌에 있는 16제곱킬로미터 가까운 부지에 호화로운 저택을 지어놓아, 르노는 편하게 가서 쉬거나 적어도 자기만의 작업장에서 기계를 만질 수 있었다. 그는 1918년 9월 26일 에르크빌에서 크리스틴과 결혼 서약을 교환했다. 르노의 세계에 일대 격변이 일어난 것이었다.

크리스틴은 보석이나 꽃은 물론 골동품, 회화, 요트, 기타 최고 부유층으로서 갖추고 누릴 모든 부분에서 최상의 것을 추구했고, 르노는 그녀의 취향을 얼마든지 만족시켜주었다. 그녀는 똑똑하고 야심만만했으며, 남편의 돈을 가지고 상류 사교계에 진출할 작정이었다. 그러면서도 부르주아 계층의 인습을 뒤엎어버리기를 서슴지 않았다. 스스로 전위적이라 여기며 사람들의 이목을

끄는 장난을 즐겼는데, 가령 뱀들이 집 안을 돌아다니거나 자신의 팔과 목을 휘감도록 내버려두는 식이었다. 독사는 아니었지만 손님들 중 몇몇은 혼비백산했으며, 그녀는 그들을 그렇게 놀래기를 즐겼다. 그 엉뚱한 애완동물들은 욕조에 들어 있는 게 원칙이었지만, 어떻게인가 빠져나와 온 집 안을 배회하며 하인들을 도망 다니게 만들기도 했다.

전후의 혼란스러운 사회 분위기 가운데, 돈은 작위나 가문보다 훨씬 더 힘을 발휘했다. 크리스틴은 그런 새로운 풍조를 십분 활용하여, 예술 및 정계의 최신 동향에 대해 속성 수업을 받았고, 투박한 남편을 음악과 세련된 예법으로 이끌었다. 또한 에르크빌의 별장과 포슈가의 집에 최고의 명사들을 초대하기에 진력하여 점점 더 많은 유명인과 고위 인사들을 대접했다. '에르크빌성'으로 불리는 이 저택에는 프랑스 최고의 사냥터도 있어 손님들에게 각별한 매력을 발휘했고, 그녀 자신도—승마, 수영, 스키뿐 아니라—사격에 뛰어났다. 명사수답게 그녀는 결혼식 직후 사냥 파티에 참가한 것으로 유명하다.

루이 르노는 그런 사교 생활에 결코 익숙해지지 못했지만, 그래도 노력은 했다고 인정해야 할 것이다. 그는 크리스틴을 사랑했고 그녀를 기쁘게 해주려 했으며, 1920년 1월 아들 장-루이가 태어난 후로는 더욱 그랬다. 하지만 사교적 행사는 여전히 그를 불편하게 했으니, 그로서는 아내가 여는 행사에 참석하기보다는 공장이나 자기만의 작업장에서 일하는 것이 훨씬 더 편안했다. 곧 마주하게 될 도전들을 감안한다면, 그가 은퇴하여 여유로운 생활을 누리는 대신 여전히 적극적으로 일하고 있었던 것이 다행

이었다.

~

헬레나 루빈스타인도 여가를 즐기는 데 별 취미가 없는 사람 중 하나였다. 이 폴란드 출신 여장부는 전쟁이 끝나자 미국에서 유럽으로 돌아와 런던과 파리에 재정착했다. 전쟁 동안 미국에서 화장품 사업의 엄청난 확장을 이룩한 터였다. 유럽에 돌아와서도 새로운 성공의 정상을 향해 매진했으며, 기적을 믿고 싶어 하는 뭇 여성들을 상대로 작은 단지에 담긴 기적을 판매하는 데 갈수록 혁신적이고 거부할 수 없는 방법들을 찾아냈다.

하지만 루빈스타인도 결혼 생활에서는 기적 이상의 것이 필요했다. 그녀는 뉴욕의 신문기자인 남편 에드워드 타이터스에게 두 아이를 맡기고 온 터였는데, 그 또한 혼자 아이들을 키우는 데 진력이 나서 아이들을 유모에게 맡기고 파리로 건너온 것이었다. 파리에 온 그는 전쟁 동안 뉴욕에서 사귄 프랑스 친구들과 우의를 다지며 곧 몽파르나스에 정착하기에 이르렀다. 그곳에서 그는 희귀본 서점과 함께 작은 출판사를 차렸는데, 이것이 파리 좌안의 유명 출판사 '블랙 매니킨 프레스'로 발전한다. 이 출판사에서 그는 D. H. 로런스 등 주요 출판사들이 다루려 하지 않는 작가들의 한정판을 펴내게 된다.

루빈스타인은 남편의 몽파르나스 사업에 자금을 대주었고, 한동안은 그런 식으로 타협이 될 듯했다. 그 무렵 그녀는 그림과 보석과 조각 작품을 수집하는 데 돈을 쓰기 시작했으니 ─ 그녀의 취향은 질보다 양에 기울었지만 ─ 아방가르드 출판사라는 것 역

시 크게 내세울 만한 점은 아니라 해도 그녀의 예술적 사업 계획에 얼추 들어맞는 것이었다.

하지만 두 사람의 진로는 제각기 뻗어나갔고, 타이터스의 수많은 염문은 불화를 예고하고 있었다.

~

로레알 창업자 외젠 슈엘러도 여가 생활에 싫증을 내고 있었다. 사업가이기 이전에 탁월한 화학자였던 슈엘러는 안전하고 자연스럽게 보이는 염모제를 개발하여 돈벌이 사업에 뛰어든 후 전쟁이 시작될 무렵에는 이미 가난에서 벗어난 터였다. 성공 가도에 오르면서 결혼한 그는 전쟁이 일어나자 사업을 유능한 아내의 손에 맡긴 뒤 입대했고, 각종 영예를 안고[15] 돌아와보니 사업은 여전히 번창하고 있었다. 하지만 그는 그 상태에 만족하지 않고 사업을 확장하기 시작했다. 화학자답게 셀룰로이드 빗, 셀룰로스 아세테이트, 인조견, 베이클라이트, 셀룰로스 페인트, 영화 및 사진 필름 등 그의 관심은 다방면으로 뻗어나갔다. 특히 필름 사업에서는, 그가 세운 '플라빅 필름'이 활동사진을 발명한 것으로 유명한 뤼미에르 형제의 필름 제조사를 장악하게 되었다.

그러는 동안 로레알사도 급성장을 계속했는데, 전쟁 동안 등장한 보브 스타일, 즉 코코 샤넬과 클라라 보, 루이즈 브룩스 등 영화배우들이 유행시킨, 짧게 친 헤어스타일 덕분이었다. 이 새로운 스타일은 염모제 수요를 감소시키리라는 슈엘러의 우려와 달리 오히려 증가시켰으니, 머리 모양을 유지하려면 잦은 커트와 염색이 필요했기 때문이다. 여기서 또 새로운 수요를 간파한 슈

엘러는 탈색제 '로레알 블랑'을 생산하여 향후 수십 년간 이어질 금발과 백금발에 대한 열광을 불러일으켰다.

슈엘러도 르노와 마찬가지로 호화로운 시골 저택—브르타뉴의 바다 전망이 좋은 곳에 있었다—을 가질 수 있었고, 요트도 장만했다. 그러나 무한정한 부라는 것이 그에게는 충분한 만족을 주지 못했다. 르노와 마찬가지로 그도 정부의 갖은 제약에 진저리를 내고 있었다. 하지만 르노와는 달리 슈엘러는 현재의 경제 상황에 불만을 품는 데 그치지 않고 신중하게 구축된 새로운 모델의 경제 이론을 모색하게 된다.

~

1918년 12월, 샤를 잔느레와 아메데 오장팡은 염원하던 전시회를 마침내 열었다. 하지만 낙심천만하게도 평이 별로 좋지 않았다. 미술평론가 루이 보셀은 그 두 젊은 화가가 "예쁜 아가씨들 때문에 시험에 들지 않으려고 눈가리개를 쓴 채 대로변을 걷는 성직자"와도 같다고 썼다.[16] 요컨대 두 청년의 그림에 자발성이 부족하다는 것이었다. 그러면서 잔느레의 그림들에서 근본적인 긴장을 짚어냈다. 잔느레는 스위스 쥐라 지방의 시계 제조업을 주로 하는 소도시 라 쇼-드-퐁에서 엄격한 칼뱅주의적 환경 가운데 성장한 터였다. 그럼에도 당시에나 또 이후에나 잔느레는 야성적이었고, 대개(항상은 아니지만) 상상적인 성적 판타지를 추구했으며, 부모에게 보내는 긴 편지에 그런 상상들에 대해 자세히 적곤 했다.

아이러니하게도 이 전시회에서 잔느레는 장차 아내가 될 젊고

어여쁜 점원이자 모델인 이본 갈리스를 만났다. 하지만 당시에는 모든 것이, 특히 다른 사람들의 성공에 견주어볼 때는, 암담하기만 했다. 그와 오장팡의 전시회가 실패한 그 비슷한 시기에 일본 화가 후지타 쓰구하루도 말제르브 대로 49번지의 드방베 화랑에서 첫 개인전을 연 터였다. 그는 프랑스에서 배운 기술로 일본 스타일의 그림을 그려 명성을 거머쥐었다. 그해 초에 후지타는 프랑스 남부 지방에서 모딜리아니, 수틴 등과 함께 그림을 그렸고, 이제 몽파르나스의 동료 중 돈을 버는 소수에 들게 된 것이었다. 새로 벌어들인 돈으로 그는 스튜디오에 욕조와 온수 수도를 설치하여 주변의 부러움을 샀다.

마르셀 프루스트는 동생 로베르 프루스트 박사와 친구 레날도 안이 전쟁에서 무사히 돌아온 데 안도했다. 로베르 프루스트는 전쟁 내내 위태로운 상황에 노출되었으니 살아 돌아온 것이 기적이었다. 프루스트 자신은, 별다른 중병이 없다는 의사의 단언에도 불구하고 노작을 완성하지 못하고 죽을지 모른다는 두려움에 사로잡혀 있었다. 그 끊임없는 염려 가운데서도 『잃어버린 시간을 찾아서À la recherche du temps perdu』는 꾸준히 진척되어, 『꽃피는 처녀들의 그늘에서À l'ombre des jeunes filles en fleurs』는 인쇄가 끝나가고 있었고, 11월 30일에는 『게르망트 쪽Le côte de Germantes』 제1부와 2부의 교정도 마무리되었다. 프루스트는 제2권까지만 나오고 3, 4, 5, 6권이 곧 뒤따라 나오지 않은 데 실망했다. 그리하여 출판업자는 출간을 앞당기기 위해 두 군데 인쇄소에 일을 맡겼고, 프

루스트는 한꺼번에 엄청난 양의 교정지를 받아보게 되었다. "지금 내 상황에서는 너무나 지치는 일"이라고 그는 출판업자에게 말했다.[17]

그 못지않게, 어쩌면 더 심각한 소식은 그가 이사를 해야 하리라는 것이었다. 그는 1906년 이래 줄곧 오스만 대로 102번지에 살았고, 1910년에는 길에서 들려오는 소음을 줄이고자 침실 벽에 코르크를 대는 공사까지 한 터였다. 그런데 해가 바뀌자마자 집주인인 외숙모가 건물을 은행에 팔았으며 은행은 그 건물에 은행 점포와 사무실을 내려 한다는 사실을 통보받은 것이다. 프루스트에게는 엄청난 타격이었다. 외숙모는 그런 일에 대해 일언반구도 없었고, 그는 정식 계약 없이 구두 동의만으로 그 아파트를 세내어 살고 있었으므로, 새 건물주가 그를 내보내는 동시에 밀려 있는 거액의 집세를 한꺼번에 요구할 우려도 있었다. 프루스트의 말을 빌리자면 "이중의 악몽"이었다.[18]

평소처럼 친구들에게 도움을 청한 끝에 그는 파리 소재 미국 상공회의소 의장인 월터 베리의 도움으로 자신의 재정 및 법률적 곤경을 해결하는 한편, 두 장의 대형 타피스리와 기타 가구 집기들을 팔아 필요한 급전을 마련할 수 있었다. 사태를 복잡하게 한 것은, 프루스트의 병약한 건강 상태와 낮밤이 바뀐 생활 습관 탓에 그가 자거나 쉬는 낮 동안 사방이 조용해야 한다는 점이었다. 프루스트는 늘 그렇듯 극진한 친구들에 둘러싸여 있었으니, 베리는 프루스트의 가구들을 기꺼이 자기 집에 가져다가 소유주의 이름을 밝히지 않은 채 친구들에게 팔아주었다.[19]

여러 해 동안, 심지어 전쟁 중에도 꾸준히 사업에 성공한 프랑수아 코티는 새로운 도전을 마주하고 있었다. 그는 전쟁 전부터 다른 여러 나라에 향수 사업의 지점을 마련하여 프랑스 밖에서도 자기 제품 대부분을 제조할 수 있게끔 해놓은 터였다. 이 전략이 주효하여, 1918년에 그는 향이 든 분첩만 3만 개 가까이 팔았고, 그 대부분은 미국에서 만들어 판 것이었다. 그는 또한 수입세를 피하기 위해 향수의 재료들을 각각 따로 운송하는 수완을 발휘하기도 했다. 전쟁 동안에도 스물한 가지 계열의 고급 향수와 관련 미용 제품들을 유지해온 그는, 결산을 내본 결과 재정적인 면에서 전쟁으로 인한 손해를 전혀 보지 않았음을 깨달았다. 러시아 지점만이 볼셰비키 혁명으로 인해 큰 손실을 입었을 뿐이었다. 그 손해 때문에 그는 이후로 볼셰비키라면 치를 떨었다.

그래도 코티 제국 전체로 보면 만사형통이었고, 다만 전쟁 이후의 대중이 더 이상 전쟁 전의 향수들로 만족하지 않는다는 것이 문제였다. 새로운 세계가 되었으니, 대중은 그에 걸맞은 새로운 제품을 원했다. 이는 중대한 도전이었다. 무엇인가 새로운 것을 창조해야 한다는 것도 도전이었지만, 그 무엇이 참호전과 떼죽음의 참혹한 기억을 지워버릴 수 있어야 한다는 것은 한층 더 큰 도전이었다. 어린 시절을 보낸 코르시카의 야생 관목 지대와 자신이 사들인 성채가 자리한 루아르강 변의 삼림을 꿈꾸며, 그는 하루 중 어느 때가 되면 그런 수풀의 향기를 내는, 앰버와 모스 향이 어우러진 향수를 만들기에 착수했다. 결과는 대성공이었다.

파리는 코티의 새로운 향수 '시프르Chypre'에 열광했다. 그것은 코티 최초의 대중적인 향수가 되었다. 그는 명실상부하게 위대한 향수 제조가의 반열에 오른 것이었다.

그런 성공에도 불구하고 그 자신의 삶은 공허해지고 있었다. 아들과 딸은 모두 10대 후반으로 자랐고, 결혼 초기 사업에 그토록 큰 힘이 되어주었던 아내 이본과는 사이가 멀어진 터였다. 결혼 생활이 삐걱거린 탓이었는지 그의 외도가 먼저였는지는 모르지만, 전쟁이 끝나갈 무렵 코티는 수많은 정부들을 두고 값비싼 선물을 퍼붓고 있었다. 그의 지출 내역은 끝이 없었다. 코르시카와 니스에 부동산을 사들인 데 이어 루아르강 변의 성을 대대적으로 개조했으며 정부들과 사생아들을 위해 비싼 집세를 지불하고 자기 가족은 불로뉴 숲 근처의 값비싼 저택에 살게 했다. 이런 씀씀이에도 불구하고 그의 부는 불어나기만 했다. 1920년대 초에 그의 재산은 1억 프랑으로 평가되었다.*

사업은 꾸준히 번창했지만, 삶은 그가 기대했던 만큼 즐겁지 않았다. 일찍이 나폴레옹 보나파르트가 깨달았듯이 제국을 정복하기란 유지하기보다 훨씬 쉽다는 사실을 그 역시 곧 깨닫게 될 터였다.

～

젊은 음악가 다리우스 미요는 "승리를 축하하느라 들뜬 파리"

---

*
1920년의 1억 프랑스프랑은 금값 기준으로 환산하면, 2015년 미화 약 4억 달러에 해당한다.

로 돌아왔다. 전쟁의 암운이 걷힌 후 그는 "그토록 값비싼 대가를 치른 승리가 비로소 눈에 보이고 손에 잡히는 것으로 느껴지며 우리 마음을 무한한 희망으로 부풀게 했다"라고 회고했다.[20]

미요는 전쟁 기간 후반을 브라질에서 보냈다. 브라질 주재 프랑스 대사였던 폴 클로델의 비서가 되었던 것이다. 폴 클로델은 외교관이자 높이 평가되는 시인이요 극작가였는데, 그가 로댕의 연인이었던 탁월한 조각가 카미유 클로델의 동생이라는 사실은 잘 알려져 있지 않았다. 로댕과 결별한 후 카미유는 간헐적으로 편집증에 사로잡혔으며, 폴과 어머니는 그녀를 정신병원에 입원시켰다. 의사들은 반대했지만, 어머니와 동생의 강경한 희망에 따라 그녀는 그곳에서 기나긴 여생을 보내게 되었다.

폴 클로델의 그 시기 삶에 대해서는 별로 알려진 바 없으며, 그도 분명 그러는 편을 선호했을 터이다. 카미유의 분방한 삶은 그에게 곤혹스러운 것이었고, 독실한 가톨릭 신자로서 그는 그녀가 정신적 불안정을 보이기 이전부터 이미 그녀와 로댕의 관계를 못마땅하게 여겼던 것 같다. (그 자신이 훗날 유부녀와 관계를 맺고 사생아를 낳게 한 것은 그 나름의 상처가 되겠지만.) 폴 클로델과 그의 어머니는, 로댕이 작업하며 친구들을 맞이하던 아름다운 저택 비롱관이 1919년 로댕 미술관이 되었을 때도, 그곳에 카미유의 작품이 전시되는 것을 극구 반대했다. 카미유가 죽은 후에야 폴 클로델은 마음을 바꾸어 누나의 작품 중 몇 점을 그곳에 기증하게 되지만, 그것은 한참 나중의 일이다.

독실한 가톨릭 신자이자 신비가로 정치적인 면에서도 극도로 보수적이고 반동적이었던 클로델은 다른 많은 보수 가톨릭 신도

들과 마찬가지로 반유대주의자였다. 그럼에도 엑상프로방스 출신 유대인인 다리우스 미요와는 친하게 지냈고, 미요는 여러 해 동안 클로델의 시에 곡을 붙이는 작업을 했다. 미요는 유대인이었지만 일찍부터 로마가톨릭교회의 음악을 사랑하던 터였다. 할아버지의 시골집에서 그는 "생토마 수도원의 만종晚鐘이 세 박자로 장6도 화음을 내는 소리가 그 배음만큼이나 길게 공중에 울려 퍼지는"것을 들을 수 있었다. "멀리서, 마치 메아리처럼 생소뵈르와 생트마리-마들렌의 교회 종소리들이 희미하게 화답했다." 더구나 그와 가장 친한 친구 중 한 명, "음악을 숭배하고 내가 작곡한 초기 곡들을 열렬히 지지해준" 친구가 독실한 가톨릭 신자였다.[21]

미요는 아몬드 수출업을 하는 유복한 가정의 응석받이 외아들로 음악적 소질이 있었다. 어렸을 때부터 바이올린을 좋아했던 그는 갈수록 "음악을 하지 않고는 배길 수 없음"을 느꼈다.[22] 하지만 몸이 약해서, 부모는 그를 파리 콩세르바투아르에 보내는 것을 좀 더 나중까지 미루었다. 그사이에 그들은 그를 마르세유에서 개최되는 음악회에 데려가곤 했으며, 그는 그런 음악회에서 사라사테, 외젠 이자이, 코르토-티보-카살스 트리오*의 음악을 들었다. 부모는 짧은 휴가 동안에도 그를 파리로 데려가 콩세르바투아르 교수에게 레슨을 받게 했다. 그러다 마침내 열일곱 살

*
프랑스 피아니스트 알프레드 코르토, 바이올리니스트 자크 티보, 스페인 첼리스트 파블로 카살스의 트리오는 1905년에 결성되어 20세기 전반기에 세계적인 명성을 떨쳤다.

이 되던 1909년, 그는 콩세르바투아르에 등록하고 파리로 아주 이사했다. 그곳에서 미요는 음악회와 전시회에 열심히 다녔으며, 발레 뤼스의 팬이 되었다. 특히 스트라빈스키의 곡일 때는 열광했다. 하지만 실내악과 오케스트라 연주에 관한 수업은 따분하기 짝이 없었다. 그는 이제 작곡가가 되기를 원했다.

그 무렵 엑상프로방스에서 온 미요의 가톨릭 친구는 프랑시스 잠의 희곡 한 편에 열광했는데, 잠의 이 작품은 다름 아닌 폴 클로델의 영향하에 가톨릭 신앙으로의 귀의를 반영한 것이었다. 미요는 문제의 희곡 「길 잃은 어린양La Brebis égarée」을 오페라로 만들겠다며 잠에게 허락을 구했고, 잠은 허락해주었다. 그러다 잠이 클로델을 높이 평가하는 것을 안 미요는 클로델의 시를 읽기 시작했고, 그리하여 그는 잠, 클로델, 앙드레 지드 등을 중심으로 하는 젊은 가톨릭 작가들과 어울리게 되었다. "클로델과 나는 대번에 마음이 통했으며 절대적인 상호 신뢰가 싹텄다"라고 그는 훗날 회고했다. "그것은 충실한 협력 관계와 소중한 우정의 시작이었다."[23] 미요가 존경하는 또 한 사람인 모리스 바레스와 함께, 이 새로운 동지들은 철저한 보수파이자 경건한 가톨릭 신자요 극렬한 내셔널리스트들이었다.

동시에, 또 다른 연줄들 덕분에 미요는 파리 음악계에 한층 깊숙이 들어가게 되었다. 모리스 라벨이 미요의 초기 작품 하나를 독립음악협회에서 연주하도록 주선해주었던 것이다. 이 협회는 그 얼마 전에 라벨과 다른 몇 사람이 가브리엘 포레를 회장으로 하여 결성한 것으로, 카미유 생상스나 뱅상 댕디 같은 작곡가들의 보루였던 국립음악협회의 극보수적인 방침들에 반대하는 입

장이었다. 또한 라벨은 미요를 예술계 후원자 미시아 나탕송 에드워즈의 남동생인 시파 고뎁스키의 살롱에도 소개해주었으며, 그곳에서 미요는 에릭 사티와 피아니스트 리카르도 비녜스를 만났다. 또 다른 중요한 살롱이 미요에게 문을 열어준 것은 사교계 초상화가 자크-에밀 블랑슈 덕분이었다. 블랑슈는 에드몽 드 폴리냐크 공녀가 주재하는 음악의 밤에 그를 데려가 연주하게 해주었고, 곧 그는 그곳의 단골이 되었다. 나아가 그의 콩세르바투아르 친구들과 지인들 중에는 장차 중요한 연줄이 되어줄 사람들이 많았다. 가령 조르주 오리크, 아르튀르 오네게르 등, 전쟁 이후에 그와 함께 6인조를 이루게 될 이들이었다.

의학적 소견으로 입대 심사에서 떨어진 미요는 구호 사업에 참여하던 중 폴 클로델로부터 자기 비서로 브라질에 와달라는 요청을 받았다. 미요는 1917년 사육제 때 브라질에 도착하여, 그곳 "민중 음악의 리듬에 매혹되었다"고 한다. 리우에는 "강력한 매력이 있다"라고 그는 덧붙였으며,[24] 그 매력은 미요가 파리로 돌아온 후까지도 적잖은 영향을 미쳤다.

~

파리로 돌아온 미요는 아르튀르 오네게르, 조르주 오리크 등 전쟁 전부터의 오랜 친구들과 어울렸다. 그가 떠나 있는 동안 이 젊은 작곡가들은 몽파르나스의 살 위겐스 같은 소극장에서 연주회를 열었다. 살 위겐스는 원래 화가의 스튜디오로, 보헤미안들과 파리 최상류층의 아방가르드들이 민주적인 불편함 가운데 모이는 곳이었다. 에릭 사티가 그 젊은 작곡가들의 우두머리, 미요

의 말을 빌리자면 "마스코트" 노릇을 했다. "그의 예술의 순수성, 온갖 타협에 대한 거부, 돈에 대한 경멸, 비평가들에 대한 냉혹한 태도 등이 우리 모두에게 경이로운 본보기였다."[25]

사티는 이 네 명의 젊은 작곡가, 오리크, 오네게르, 루이 뒤레, 제르멘 타유페르에게 '누보 죈[새로운 젊은이들]'이라는 별명을 붙여주었다. 곧 프랑시스 풀랑크와 미요가 합세했고, 한 비평가가 그들을 "6인조"라 일컬은 것이 그들의 이름이 되었다. 여섯 명은 각자 작곡에 대해 확연한 자기만의 접근 방식을 고수하면서도 새로운 종류의 프랑스 음악에 대한 열정을 공유하고 있었다. 훗날 미요의 표현을 빌리자면 그 음악은 "신선하고, 재즈풍이고, 솔직하고, 〈퍼레이드〉나 드뷔시의 〈유희Jeux〉에서 나온 '모던 드레스' 발레와 잘 어울렸다."[26] 그들은 작곡가, 연주가 외에도 시인, 화가, 작가, 배우, 가수들과 친구가 되었고, 토요일 저녁마다 몽마르트르 자락에 있는 가야로(오늘날의 폴-에스퀴디에로) 5번지에 있던 미요의 아파트에서 정기적으로 만나기 시작했다. 그들은 함께 모이기를 좋아했으며, 전통적인 세계의 귀를 쫑긋 세우기를 즐겼다.

칵테일을 마시고 식탁 주위를 돌며 자전거 경주를 벌이는 등 떠들썩하게 놀다가, 다들 작은 식당으로 옮겨 가 식사를 하고는 몽마르트르 축제나 메드라노 서커스로 향하는 것이 보통이었다. 그러고 나서 다시 미요의 아파트로 돌아가 노래하고 연주하고 시를 읽었다. 그들은 고급 예술과 대중 예술을 기꺼이 뒤섞었으며, 미국의 래그타임이나 재즈, 모리스 슈발리에와 미스탱게트의 뮤직홀을 함께 즐겼다. 음악과 이론에 대해 끝없이 토론하기보다,

그들은 분명 즐기기를 좋아했다.

그 무렵에는 장 콕토가 6인조의 대변인 노릇을 하고 있었다.[27] 1918년 초에 펴낸 그의 소책자 『수탉과 아를캥 Le Coq et l'Arlequin』이, 말하자면 6인조가 각자의 성격과 기질과 작곡 스타일의 차이에도 불구하고 함께 표방하는 새로운 음악의 선언문 역할을 했던 것이다. 『수탉과 아를캥』에서 콕토는 "거창한 것(독일 음악)을 거부하는" 순수한 프랑스 음악에 호소하며 사티를 그런 음악적 돌파의 지도자로 선포했다. 골족의 수탉은 프랑스 시골의 민요를 포함하는 순수한 프랑스 음악을 나타내는 콕토의 상징이 되었고, 그는 그 새로운 음악에 미국의 재즈도 기꺼이 받아들였다. "뮤직홀, 서커스, 미국 흑인 밴드, 이 모든 것이 예술가에게는 인생 그 자체와도 같이 풍요롭다"라고 그는 썼다.[28]

콕토의 초기 시집 중 하나는 『경박한 왕자 Le Prince frivole』(1911)라는 제목으로, 그것은 여전히 그 저자에게 어울리는 호칭이었다. 나이 서른에도 장 콕토는 줄곧 파리 첨단 예술 집단들의 '앙팡 테리블'로 남아 있었다. 파리에서 널리 여행을 다니고 예술을 가까이 접하는 집안 분위기에서 태어나 자란 그는 열다섯 살 때 모험을 찾아 가출하여 마르세유까지 갔었다. 그의 숙부가 경찰을 동원하여 그를 찾아내 집으로 끌고 가는 바람에 끝나버린 모험이었지만 말이다. 핸섬하고 괴팍하며 홀어머니에게 응석받이로 키워진 콕토는 어머니에게 잘 보이면 뭐든 제 뜻대로 할 수 있다는 것을 일찍 알아차린 터였다. 그는 또한 대담하게 굴면 이목을 끈다는 사실도 터득했으니, 그것은 명성을 얻는 데도 주효한 방법이었다.

그는 결국 소설가, 극작가, 화가, 영화제작자로 성공하게 되지만, 그중에서도 시인으로 알려지는 편을 선호했고, 전쟁 전 파리 엘리트 그룹의 주목을 받은 것도 시인으로서였다. 그중에서도 특히 안나 드 노아유 백작부인은 그녀 자신도 여러 권의 시집을 내어 호평받은, 전쟁 전 문학적 살롱의 여왕이라는 데 이의의 여지가 없는 인물이었다. 콕토는 곧 노아유 백작부인의 헌신적인 수행원이자 벗이 되어 그녀를 고스란히 모방했다. 특히 그의 끊임없는 대화와 독백은 그녀의 트레이드마크였던 현란한 말의 홍수를 그대로 되받은 것이었다.

콕토는 세르게이 디아길레프와 그 일행과도 가까이 지냈다. 전쟁 전 발레 뤼스가 성가를 올리던 시절에, 그는 발레단에 없어서는 안 될 인물이 되고자 애썼다. 그는 1912년 발레 〈푸른 신Le Dieu bleu〉의 대본으로 데뷔했지만, 그것은 완전한 실패였고 곧 발레 뤼스의 레퍼토리에서 사라졌다. 그 무렵 디아길레프가 콕토에게 했다는, "나를 놀라게 해보게! 자네가 날 놀라게 할 날을 기다리겠네"라는 말은 유명하다.[29] 그러기까지 5년이 걸렸지만, 결국 그는 1917년의 〈퍼레이드〉로 성공했다. 에릭 사티가 음악을, 파블로 피카소가 무대 및 의상을, 레오니드 마신이 안무를 담당한 이 작품의 성공으로, 콕토는 자신이 그 대본을 썼고 주요 인물들을 규합했다는 것을 자랑스럽게 여겼다. 특히 그것이 상당히 악명 높은 사건이 된 후에는 더욱 그러했다. 〈퍼레이드〉는 콕토가 훗날 주장한 만큼 대단한 사건은 아니었을지 모르지만, 또 〈봄의 제전 Le Sacre du printemps〉이 일으킨 반향과는 비교도 못 되겠지만, 그래도 전통주의자들을 경악게 하고 무엇보다도 디아길레프의 주목

을 끌었다는 점에서 만족스러운 것이었다.

~

장 콕토를 좋아하지 않는 사람은 꽤 많았다. 피카소는 그 잔챙이 콕토가 제법 출세한 것에 대해, 그가 "너무나 유명해져서 어느 이발소에 가나 그의 작품이 걸려 있다"라고 빈정대기도 했다. (콕토의 내놓은 동성애 성향을 빗대어, 피카소는 그가 "바지에 주름을 가지고 태어났다"라고도 말했다고 한다.)[30] 디아길레프는 콕토가 발레 뤼스의 핵심 그룹에 끼어들고자 다년간 쏟아붓는 공세를 참다못해 짜증을 냈다. (콕토도 반격하여 디아길레프를 "그 흡혈귀, 그 신성한 괴물"이라 일컬었고, 디아길레프의 웃음을 "아주 젊은 악어의" 웃음소리라고 묘사했다.)[31] 에릭 사티도 콕토를 비아냥거렸다고 전하며, 앙드레 지드는 콕토의 깊이 없음에 대해 특히 경멸을 감추지 않았다. 그렇다고 해서 1917년 말 어느 저녁 콕토가 지드의 당시 연인을 가로챘을 때의 타격이 덜해지지는 않았지만 말이다.

그중에서도 쓰라린 것은 아폴리네르가 〈퍼레이드〉의 프로그램에서 콕토를 무시해버린 일이었다. 〈퍼레이드〉는 콕토가 바랐던 모든 것을 이루었지만, 단 한 가지 쓰라린 사실은 아폴리네르가 콕토의 이름을 언급조차 하지 않았다는 것이었다. 아폴리네르가 죽은 후, 콕토는 그의 후계자를 자처하며 전후 모더니즘 운동의 다양한 유파들을 한데 모을 수 있는 유일한 인물로 나섰다. 콕토는 아폴리네르의 절친한 벗 행세를 했고, 어쩌면 스스로 그렇게 여겼는지도 모른다. 하지만 그것은 진실과 거리가 멀었으니, 아

폴리네르의 여러 추종자, 서로서로 끊임없이 다투는 문예지들의 창간자들은 하나같이 콕토를 업신여겼다. 그중에는 앙드레 브르통, 루이 아라공, 필리프 수포를 위시하여 영향력 있는《누벨 르뷔 프랑세즈 *Nouvelle Revue Française, NRF*》의 슐룅베르제, 자크 코포가 있었고, 특히 장차 노벨상을 타게 될 앙드레 지드도 마찬가지였다. 콕토는 지드의 인정(과 NRF의 호의적인 서평)을 얻으려고 미친 듯 노력했지만, 지드는 처음부터 콕토를 파리 문단의 경박한 부산물 정도로밖에 여기지 않았으며, 세월이 지난 후에도 그런 생각은 바뀌지 않았다.

하지만 콕토에게는 언제나 대안이 있었다. 정전 직후 에티엔드 보몽 백작에게 보내는 편지에 콕토는 "평화가 제게는 은혜처럼 다가옵니다. 저는 그 비둘기를 어깨에 앉히고 원숭이와 늑대들 사이를 걷습니다"라고 썼다.[32] 콕토가 원숭이와 늑대의 범주에 넣은 이들이 누구였든 간에 — 아마도 브르통이나 그 주변 사람들이었을 테지만 — 그는 언제든 더 세련된 사교계로 어렵잖게 달아날 수 있었다. 정전 직후 크리스마스에 그는 리츠에서 열린 뤼시앵 뮈라 공녀의 만찬에 (마르셀 프루스트를 위시한 이들과 함께) 초대받았다. 그 후 이 발 넓은 청년은 좌중을 이탈리아 정전 협상팀 중 한 사람의 아파트로 데려가 벨 에포크 시절의 노래로 즐겁게 해주었다.

여러 해가 지난 뒤, 재능은 있지만 말썽을 일으키기 일쑤였던 작가 모리스 작스는 콕토야말로 디아길레프 못지않게 "우리 시대의 가장 매혹적인 마법사였다"라고 회고했다.[33] 1918년 정전 직후의 크리스마스에, 콕토는 자신의 장래를 내다볼 수 없었지만

자신이 날아오를 준비가 되어 있다는 것은 분명히 느끼고 있었다. 어머니에게 보낸 크리스마스 축시에서 그는 한 해를 마무리하며 전쟁과 "그 잔인한 불화들을" 정리했다고 썼다. 그러고는 공군에서 싸우다 무사히 돌아온 동생에 대해 "당신의 아들 하나도 날개를 접었지요"라고 덧붙이고는, 그 자신으로 말하자면 "다른 아들은 날개가 다시금 자라는 것을 느끼고 있습니다"라고 결론지었다.[34]

1918년은 안도와 희망과 기쁨으로 끝나가고 있었다.

## 3

# 베르사유 평화 회담

### 1919

공식적인 베르사유 평화 회담은 정전 선언 두 달 후인 1919년 1월 18일에야 개최되었고, 3월까지도 여러 이유로 지연되었다. 러시아와 독일에서 일어난 봉기와 혁명 때문이기도 했지만, 연합군 지도자들도 협상을 서두르는 것 같지 않았다. 영국 수상 데이비드 로이드 조지는 국내 선거를 먼저 치르기를 원했고, 미국 대통령 우드로 윌슨은 파리에 도착한 직후 런던과 이탈리아를 방문했다. 2월에 윌슨은 국제연맹에 대해 점차 커져가는 반대에 대처하기 위해 워싱턴으로 돌아갔고, 로이드 조지도 국내 문제를 다루기 위해 다시 런던으로 향했다. 당시 영국 대표단의 젊은 일원이던 해럴드 니컬슨은 훗날 베르사유 평화 회담의 중심 요소는 "혼돈이라는 요소"였다고 회고했다.[1]

그러는 동안에도, 헬렌 펄 애덤이 기록한 대로 "각급 고위 관료들과 보좌관들의 엄청난 인파"가 파리 시내로 밀려들어 호텔마다 만실이 되었고 (파리 사람들에게는 불만스럽게도) 물가가 치솟

았다. 장차관들은 욕실과 소파에서 자야 했고, "중장 셋은 큰 호텔 중 하나의 하인용 다락방에서 함께 잤다"고 한다.[2]

파리는 정전 후 첫 크리스마스를 흥분과 기쁨으로 축하했지만 모든 것이 엄청나게 비쌌다. 크리스마스 장식에 쓸 호랑가시나무는 품귀였고, 버터는 좀처럼 구할 수 없었으며, 석탄과 우유도 공급량이 달렸다. 다만 다양한 사냥 고기, 가금류, 육류, 채소, 생선, 과일 등은 비싸기는 해도 구할 수 있었다. 크리스마스이브에 샤를-에두아르 잔느레는 폴 푸아레의 여동생 제르멘 봉가르의 집에서 열린 "극히 엄선된 파티"에 참석했다. 봉가르는 최고급 의상실 주인으로, 잔느레와 오장팡은 그곳에서 전시회를 열었었다(그녀가 오장팡의 연인이라는 소문도 있었다). 헬렌 펄 애덤은 (이름을 밝히지 않은) 유명한 레스토랑에서 눈이 돌아갈 만한 값을 치르고 굴, 소꼬리 수프, 바닷가재, 사슴 고기, 닭고기와 연이어 나온 사이드 디시, 그리고 크림 케이크와 아이스크림으로 끝나는 식사를 했다. "샐러드도 있었고 다른 많은 것들이 있었던 것 같지만, 그렇게 값비싼 음식이 그렇게 연이어 나오는 것을 그저 감탄하며 바라볼 수 있었을 뿐"이라고 그녀는 일기에 적었다.[3]

복장도 전쟁 전으로 돌아가, 그런 파티에서는 이브닝드레스를 입기 마련이었다. 즉, 남성들은 빳빳한 목깃이 달린 셔츠에 흰 넥타이, 여성들은 가슴이 깊이 파인 드레스를 입어야 했다. 애덤이 갔던 파티에서, 여성들은 유명한 가수가 연주자 세 명의 반주로 〈라 마르세예즈La Marseillaise〉를 부르는 동안 커다란 꽃다발을 받았다. "파리 레스토랑에서 〈라 마르세예즈〉를 듣기는 4년 만에 처음이었다."[4]

전쟁 후 처음 맞이하는 이 명절 기간 동안, 마르셀 프루스트도 침대를 벗어나 에티엔 드 보몽 백작이 파리 주재 영국 대사 더비 경을 주빈으로 개최한 송년 파티에 참석했다. 보몽 백작은 그의 젊은 벗 장 콕토에게 본이 되는 멋들어진 생활 방식으로 곧 전후 반항아들의 기수가 된다. 그의 정교하게 각색된 화려한 파티와 가장무도회는 1920년대의 잊을 수 없는 특징이 되려니와, 1918년을 떠나보내는 이 파티는 이후의 한층 대단한 행사들의 서곡에 지나지 않았다.

하지만 그런 안도와 기쁨의 표현 뒤에는 미래에 대한 우려가 자리 잡고 있었다. 정전 선언 직후 클레망소가 한 친구에게 말했듯이, 평화를 쟁취하는 것은 전쟁에 이기는 것보다 훨씬 더 힘든 일이 될 수도 있었다.[5] 다른 사람들도 희망적인 기대 가운데 비슷한 우려를 품고 있었다. "승리의 아버지" 클레망소가 다가올 일들의 지뢰밭을 헤쳐나가도록 도와준다면, "그는 전쟁을 승리로 이끈 것 이상으로 조국에 크게 기여하게 될 것"이라고 헬렌 펄 애덤은 조심스레 전망했다.[6]

~

윌슨 대통령은 12월 중순에 프랑스에 도착했고, 파리 사람들은 다른 누구보다도 그를 열렬히 맞이했다. 미국의 참전이 끝나지 않는 전쟁을 종식시켰듯, 윌슨의 도착도 지속적인 평화의 도래를 약속하는 것만 같았다. 프랑스 항구 브레스트는 윌슨을 "인류의 은인"이라고 칭송하는 거대한 깃발을 날리며 그를 맞이했고, 파리도 그 못지않게 환호했다. 이번 전쟁 덕분에 세계가 "민주주의

를 위해 안전한 곳"이 되리라는 그의 약속에 프랑스 각계각층의 시민들이 열렬히 반응했으니, 파리에 사는 한 미국인은 "파리 사람들이 그처럼 열광과 애정을 나타내는 것을 나는 일찍이 보지도 듣지도 못했다"라고 논평했다.[7]

'빛의 도시'는 전 세계의 실제적 수도로서의 역할을 하는 데 익숙해져 있었고, 새해가 시작되자 이미 포화 상태였던 파리는 더 많은 외교관과 그 수행들의 도착(영국 대표단의 인원만 400명에 가까웠다), 그리고 갖가지 사연과 명분을 가진 무수한 청원자들로 넘쳐났다. 이 많은 청원자들은 제각기 그 시점의 중요한 문제들을 가지고 온 것이었지만, 그런 문제들은 워낙 복잡해서 쉽게 해결되지 않았다. 기대가 팽배했던 만큼 실패할 가능성 또한 컸다.

평화 회담은 1월 18일에 공식적으로 개최되었지만, 그 며칠 전인 1월 12일에 연합국 정상, 즉 프랑스 총리 조르주 클레망소, 미국 대통령 우드로 윌슨, 영국 수상 데이비드 로이드 조지, 이탈리아 수상 비토리오 오를란도의 1차 회담이 있었다. 처음부터 참가자들은 이런 비공식 모임을 공식적인 평화 논의를 준비하기 위한 사전 회동이라 여겼다. 그러나 몇 주가 지나면서 이 비공식 모임들이 — 처음에는 일본도 주요국으로 포함시켰다가 로이드 조지, 클레망소, 윌슨, 오를란도만으로 축소된 것인데 — 사실상 평화 회담의 핵심인 4자 회담이 되었다.

2월과 3월에는 그런 회담들도 중지되었으니, 한 무정부주의자 청년의 클레망소 암살 기도가 있었기 때문이다. 노익장은 이번에도 목숨은 건졌지만, 갈빗대 사이에 박힌 총알은 제거하지 못했다. 그것을 제거하기 위한 수술이 오히려 더 위험하다고 의사들

이 반대했던 것이다. 열흘 만에 그는 다시 정무에 복귀했고, 윌슨도 미국에서 돌아왔다. 클레망소와 윌슨, 그리고 로이드 조지가 주요한 문제들을 파헤치기 시작한 것은 그때부터였다. 이제 비공식적인 분위기 가운데, 윌슨의 사저나 국방성에 있는 클레망소의 사무실, 또는 로이드 조지의 파리 아파트에서 평화조약의 주 요소들을 결정하게 될 토론과 반대와 격한 흥정이 벌어졌다.

～

3월에 연합국들은 더 이상 프랑스프랑을 지원하기를 거부했고, 이는 곧 국제 환시장에서 프랑화￥의 가치 하락으로 이어졌다. 4월에 프랑스 정부는 막대한 전쟁 부채와 프랑화 가치 하락, 그리고 위태로운 경제에도 불구하고, 전쟁 피해를 입은 모든 부동산 소유주에게 전쟁 전 가치에 준하는 보상을 약속했다. 이는 과감한 조처였지만, 독일로부터 받을 전쟁 배상금이 그 비용을 치르고도 남으리라는 믿음이 광범하게 퍼져 있었기 때문에 가능한 일이었다. 불행히도 보상은 프랑화로 지불되었고, 프랑화는 더욱 급속히 가치를 잃어갔다. 게다가 어차피 독일이 배상하는 셈이니 자산을 과대평가하는 것이 국익에도 도움이 된다는 생각 때문에 자산 가치 부풀리기가 만연했다.

그럼에도 재건 사업은 진행되어 농지들이 놀라운 속도로 되살아났고, 도시와 마을들이 속속 복구되었다. 재건은 산업 분야에서 특히 신속히 이루어져, 많은 회사들이 전쟁 보상을 이용해 장비를 개선했다. 더구나, 임박한 평화조약의 한 조항에 따라 프랑스 산업, 특히 화학 산업은 이제 독일 특허들을 사용료 없이 가져

다 쓸 수 있게 되었다.

전쟁은 르노와 시트로엔 같은 프랑스 산업가들에게 사실상 무한한 군수품 시장을 제공했을 뿐 아니라, 대량생산을 촉진했었다. 전쟁이 끝나자 무기 및 군용기 생산 공장 중 다수가 자동차 공장으로 전환되었으니, 이는 전쟁 동안 말들이 대량으로 살육된 탓에 자동차 수요가 늘어난 때문이었다. 처음에는 작은 자동차 공장들이 많이 있었지만, 차츰 세 군데 대기업, 즉 르노와 푀조, 그리고 새로이 등장한 앙드레 시트로엔이 시장을 장악하게 되었다.

르노와 시트로엔의 경쟁은 1919년 1월, 종전 직후부터 시작되었다. 기어 제작으로 명성과 재산을 얻었던 시트로엔이 자동차 제조업에 진출하겠다고 놀라운 선언을 했던 것이다. 그것도 헨리 포드의 모델 T에 맞먹는 프랑스 차를 만들겠다는 것이었다. 시트로엔이 예고한 시트로엔 'Type A' 자동차는 곧 등장하여 프랑스 최초의 대량생산 자동차가 되었다. 시트로엔이 대중에게 약속했듯 그것은 가볍고 튼튼할 뿐 아니라 다른 어떤 프랑스제 자동차보다 낮은 가격에 출시되었다. 전에 그는 크고 값비싼 고성능 자동차 설계안을 거절하고, 그 안을 가브리엘 부아쟁에게 팔아넘긴 터였다. 항공 산업을 선도하던 부아쟁도 전쟁이 끝난 후 자동차 산업에 진출하여 빠르고 스타일리시한 'Type C1'을 생산했고, 이 차는 루돌프 발렌티노, 조세핀 베이커 등 화려한 유명인들 사이에서 인기를 끌었다. 부아쟁은 1920년대 내내 이 차와 그 변형들(기체역학적 설비를 갖춘 초경량 알루미늄 경주차 버전 등)을 생산했다.

하지만 시트로엔은 부유층의 전유물을 만드는 데는 관심이 없

었다. 그는 중산층을 위한 실용적인 차를 만들고자 했고, 그의 대량생산 Type A는 타이어, 전등, 자동 시동 장치 등을 모두 포함하여 매력적인 가격에 제공되었다. 더구나 Type A는 운행 경비도 비교적 적게 들었다. 이후로 그것은 다양한 스타일의 차체로 제작되지만, 모두 표준형 차체와 엔진, 변속장치에 기초한 것이었다. 시트로엔은 옳은 방향으로 나아가고 있었고, 자신도 그 사실을 알고 있었다.

시트로엔은 전혀 새로운 종류의 시장을 위한 새로운 운송 수단을 만들고 있었을 뿐 아니라, 전 세계 자동차의 표준이 될 운전 방식을 수립해가고 있었다. 시트로엔 Type A는 유럽 최초로 운전대를 왼쪽에 배치한 차였다. 초창기에 고급 자동차를 만들던 제작자들은 운전수가 도로 가장자리를 볼 수 있도록 운전대를 도로경계석 옆인 오른쪽에 두었었다. 하지만 시트로엔은 운전수가 오른손으로 기어 스틱을 조작할 수 있도록, 그리고 지나가는 차량들을 더 잘 살필 수 있도록 운전석을 배치했다.

영업의 대가였던 시트로엔은 Type A를 가진 사람들에게 여러 가지 사려 깊은 지원을 제공했다. 다른 유럽 자동차 회사들이 일단 판매한 차나 차주와 더 이상 거래하지 않는 반면, 시트로엔은 자기 차의 시장을 확대할 뿐 아니라 제품 충성도를 늘리기로 했다. 그런 생각을 가지고서 그는 프랑스 전역에 시트로엔 차만을 팔고 수리하는 점포들의 네트워크를 만들었다(1919년에 이 일을 시작했을 때는 200개 가맹점이 있었으나, 1925년에는 가맹점이 5천 개소로 늘어났다). 그는 자기 차를 사는 사람들에게 운전자 교본과 공인된 시트로엔 수리업자들의 명단, 그리고 표준화된 수

리비 및 부품 가격표를 제공했다. 또한 자기 공장에는 재료와 부품들을 시험하는 화학 및 물리 실험실을 마련하고, 오늘날의 이른바 우편 광고 마케팅이라는 방식을 생각해냈다(당시에는 방대한 카드 색인 파일로 그 일을 했다). "판매가 끝나는 즉시 더 중요한 판매가 시작된다. 구매자가 우리 차를 재구매할지 결정하는 것은 그가 이미 돈을 지불한 후에 제공되는 판매 후 서비스에 달려 있다"라는 것이 그의 생각이었다.[8]

Type A가 대대적인 성공을 거둔 것에 시트로엔은 놀라지는 않았으나 대만족이었다. 프랑화의 가치 하락 때문에 가격 인상이 불가피했지만, 시트로엔이 자벨 강변로에 있던 군수품 공장을 전환해 만든 자동차 공장에서는 1919년 늦은 봄 매일 30대의 차를 생산해냈다. 이것은 곧 하루 50대가 되었고, 1년이 채 못 되어 수천 대의 시트로엔 자동차가 도로를 누비게 되었다.

～

물론 도로 사정은 여전히 나빴지만 자동차는 계속 늘어났고, 특히 파리 지역에는 그러했다. 파리와 그 주변 지역은 전쟁 동안 급속히 성장했으며 계속 성장하고 있었으니, 파리 외곽 지역에는 정부와 정부의 돈, 그리고 교통 요지를 찾아 모여든 산업들이 자리 잡고 번창했다. 전쟁이 끝난 후에도 이런 경향은 수그러들 기미가 보이지 않았다. 군수산업들은 평화 시의 제조업으로 바뀌었고, 그러면서 파리에는 산업 노동자들이 계속 늘어났다. 이들이 자신들이 일하는 공장 주변에 정착하면서, 여전히 성벽에 둘러싸인 도시 바깥에 더 큰 원을 그리는 주거지역이 생겨났다.[9] 시 경계

안에서도 여러 가지 변화가 일어나고 있었다. 루이 14세 시절 이래로 파리의 명성을 드높였던 장인들의 수공업은 쇠퇴 일로에 놓인 반면, 엔지니어링이나 전기 설비, 염색 등의 분야에 숙련 및 준숙련 노동자들이 늘어났다.

그래도 그해 봄 모리스 라벨이 돌아온 파리는 문화적 활기를 되찾고 있었다. 라벨 자신은 아직 원기를 회복하지 못한 터였지만, "콘서트와 리허설과 오디션"이 얼마나 많은가에 감탄했다. "콘서트홀의 4분의 3은 텅 비어요"라고 그는 친구 이다 고뎁스카에게 써 보냈다. "하지만 그래도 새로운 공연을 계속 준비하고 있답니다."[10] 그중 하나인 4월 11일 독립음악협회 리사이틀에서 그는 전후 처음으로 대중 앞에 나섰다. 마르그리트 롱이 그의 〈쿠프랭의 무덤〉을 연주한 음악회였다. 마담 롱에 따르면, "최근 드뷔시가 타계한 이래 우리 음악계의 영광스러운 기수가 된 그의 첫 등장"이었다.[11] 청중은 라벨에게 열띤 박수를 보냈고, 〈쿠프랭의 무덤〉 한 곡 한 곡이 끝날 때마다 열렬히 반응했으므로, 마담 롱은 기꺼이 그 전부를 다시 연주해주었다.

한편 페르낭 레제는 한때 "사물에 대한 낭만적 관점을 무시하고픈 평생의 숙원을 가졌다"라고까지 했었지만,[12] 어느 날 아침 기꺼이 로맨스에 굴복했다. 친구들과 함께 몽파르나스의 오래된 카페 '클로즈리 데 릴라'에 앉아 있던 그의 앞에 놀라운 광경이 펼쳐졌던 것이다. 웨딩드레스를 차려입은 젊은 여성이 면사포를 휘날리며 자전거를 달리고 있었다. 그녀의 이름은 잔-오귀스틴 로이. 바로 그날 한 공증인의 아들과 결혼하기로 되어 있었는데, 결혼 선물 중 하나가 그 자전거였다. 그러니 어떻게 잠깐 타보지

않을 수 있겠는가? 유감스럽게도 그 잠깐이 아주 오랜 동안이 되어, 이제 그녀는 결혼식 장소에서 몇 킬로미터나 떨어진 곳을 달리고 있는 것이었다. 이런 낭패가! 하지만 아직 만사가 끝장난 것은 아니라며 레제는 그녀를 안심시켰고, 그녀는 떨리는 마음으로 동의했다. 따지고 보면 레제도 잘생긴 남자였고, 게다가 아주 좋은 사람이었다. 오래 지나지 않아 모든 일이 잘 해결되었으니, 결국 그녀는 마담 레제가 되었다.*

그해 봄에《파리-미디 Paris-Midi》는 장 콕토에게 파리를 배경으로 하는 주간 기사를 청탁했고, 3월부터 8월에 걸쳐 게재된 이 연재 기사를 콕토는 「카르트 블랑슈 Carte Blanche」라고 불렀다. 콕토가 열다섯 살 난 시인 레몽 라디게를 만난 것은 「카르트 블랑슈」를 쓰던 시절이었다. 그저 조숙했다는 말로는 라디게를 충분히 나타내기 어렵다. 그의 시는 놀랍도록 성숙했으며, 점차 늘어난 파리 아방가르드들과의 교제도 그러했다. 자기 시를 펴낼 방법을 찾다가 라디게는《랭트랑지장 L'Intransigeant》편집국을 찾아들었는데, 그곳 편집장이 앙드레 살몽이었다. 살몽은 그를 막스 자코브에게 소개했고, 자코브는 그를 콕토에게 보냈다. 콕토는 훗날 "운명을 느꼈다"라고 할 만큼, 라디게를 열정적으로 사랑하게 되었다.[13]

콕토의 동료들은 라디게를 등 뒤에서는 "무슈 베베"라 불렀지만, 아무도, 콕토까지도, 감히 대놓고 함부로 대하지 못했다. "그는 어�찌나 단단한지, 그의 심장에 흠집을 내는 것은 다이아몬드

---

*
레제와 로이는 1912년에 만나 1919년에 결혼했다.

로나 가능할 것이다"라고 콕토는 훗날 말했다. 라디게의 아버지가 두 사람 사이를 말리려 나섰지만 별 효과가 없었다. 콕토는 이 청년은 천재이며 "내게는 그의 문학적 장래가 우선적 고려"라며 그의 아버지를 설득했다. 결국 아버지가 물러선 것은 콕토의 설득 때문이라기보다 아들의 냉혹하고 잔인한 성정을 잘 알기 때문이었을 것이다. 그런 성격 때문에 사람들은 웬만해서는 그의 비위를 거스르지 않았다. 살몽은 젊은 라디게의 "냉정한 무례함"이 다른 사람들을 "증오와 찬탄 사이에서 주저하게 만든다"라고 했고, 콕토의 또 다른 친구 장 위고는 라디게가 "말이 없고 무뚝뚝하고 오만하며 놀랍도록 성숙한 판단력을 갖추었지만, 분명 정은 없다"라고 평했다. 하지만 콕토는 사랑에 빠졌으니, 라디게의 검은 심연과도 같은 마음속을 들여다보면서도 어쩔 수 없었다. 이내 그들의 관계는 역전되어, 심지어 문학적인 면에서까지 콕토가 라디게의 승인을 구하게끔 되었다. 콕토는 라디게의 "양아버지"임을 자처했지만, 라디게야말로 "나를 겁먹게 하는 유일한 사람"이라고 고백하기도 했다.[14]

콕토는 당연히 라디게를 6인조의 토요일 저녁 모임에 데려갔고, 거기서도 라디게는 사람들을 겁먹게 하는 재주를 유감없이 발휘했다. "라디게는 체스 신동과도 같았다"라고 콕토는 훗날 회고했다. "입 한 번 열지 않고도, 그저 그 근시의 눈길에 담긴 냉소만으로도 (……) 우리 모두를 압도했다. 그 체스판 주위에는 최고의 선수들이 모여 있었는데도 그랬다."[15]

겨울이 될 무렵 라디게는 이미 토요 모임의 정식 일원이 되어 있었고, 그들과 함께 어디에나 갔으며, 사티, 6인조, 콕토의 새 시

집『시Poésies』등에 대한 리뷰를 발표했다. 그 자신의 시집『불붙은 뺨Les Joues en feu』이 출간되자, 문단의 아방가르드는 라디게야말로 랭보 이후 최고의 천재라며 환호했다.

심드렁하고 불손한 태도를 하고는 있었지만, 그것은 10대의 젊은이에게 흥분 가득한 경험이었음에 틀림없다.

~

뛰어난 포커꾼이 으레 그러듯이, 클레망소는 평화 회담이 실제로 소집되기 전에는 어떤 제안도 요구도 공개적으로 발설하지 않도록 주의했다. 정전 후 12월에 하원에서 그는 단지 이렇게만 말했다. "평화는 모든 연합국 사이의 타협이라야 합니다."[16] 프랑스가 미국이나 영국의 지지를 잃고 고립될 경우 닥칠 위험을 잘 아는 그는 연합국 사이의 합의를 중시했고, 필요하다면 타협도 할 결심이었다. 그가 보기에 윌슨의 국제연맹은 고귀한 이상이지만 그래도 전통적 동맹과 외교를 대신할 수는 없다는 생각이었다. 그것이 프랑스의 안보에 큰 도움이 될 수 없다고 결론지은 그는 그 문제를 진지하게 고려하지 않았다. 그 자신의 표현을 빌리자면 "나는 연맹을 좋아하기는 하지만, 믿지는 않는다"라는 것이었다.[17]

프랑스 외무성(외무성이 있던 좌안의 주소에 따라 간략히 '케도르세[오르세 강변로]'라 불리는) 고위층은 1871년 프랑스-프로이센 전쟁 패배로 빼앗긴 알자스-로렌 지방과 1815년 워털루전투 패배로 빼앗긴 자르 지방(석탄, 철, 강철의 주산지)의 반환 및 라인강 좌안 산업 지역, 즉 라인란트의 무장해제를 요구하는 것

이 프랑스의 국익에 가장 도움이 되리라고 보았다. 나아가 강력한 반反독일 반볼셰비키적인 폴란드의 독립이나 독일연방공화국의 창설도—독일 국내의 정치체제야 독일인들이 알아서 할 일이지만—프랑스에 유리할 것이었다.

이런 제안들은 연합군 총사령관이었던 페르디낭 포슈 원수가 내놓은 제안에 비하면 훨씬 온건한 것이었다. 포슈의 제안은 연합군이 라인란트의 군사권을 갖도록 하자는 것이었다. 하지만 클레망소가 1919년 3월과 4월에 내놓은 제안들이 케 도르세의 제안에 훨씬 근접했다. 그의 주된 목표는 독일을 서쪽의 강력한 반독일 국가들과 동쪽의 폴란드로 포위함으로써 향후 프랑스를 침공하지 못하게 하는 것이었다. 두 번째 목표는 독일에 전쟁 비용 전체에 대한 배상을 요구하는 것이었는데, 이는 군인연금 비용까지 포함하는 막대한 액수였다.

프랑스공화국이 독일에 강경한 조처를 취하는 방안을 극렬히 지지했음은 두말할 필요도 없다. "1914년 전쟁에 프랑스가 이기기를 바라기는 하지만, 전쟁 자체는 좋아하지도 찬성하지도 않는다"라고 했던 마르셀 프루스트조차도 마담 스트로스에게 "인간이 고통당하는 것을 견딜 수 없으므로 평화를 지지해온 저조차도 만일 우리가 원하는 것이 전면 승리와 확고한 평화라면 그 평화를 한층 더 확고히 하는 편이 좋으리라고 생각합니다"라고 써 보냈다.[18] 프랑스는 전쟁으로 만신창이가 되어 있었다. 프랑스 국토의 약 5퍼센트에 해당하는 약 3만 2천 제곱킬로미터가 황무지가 되었고, 광산들은 물에 잠겼으며, 석탄 생산은 격감했고, 기타 산업과 교통 체제의 상당 부분이 파괴되었다.[19] 프랑스 정부는 화폐

발행뿐 아니라 막대한 차관으로 전비를 치러온 터였다. 게다가 이제 고아와 과부, 상이군인들까지 지원해야 했다. 하지만 증세는 안 될 말로, 프랑스 여론은 일제히 독일이 그 비용을 내야 한다고 외쳤다. 프랑스인들은 자신들과 자신들의 나라가 겪은 엄청난 피해를 감안하면, 영국과 미국도 프랑스의 부채를 전부는 아니더라도 상당 부분 탕감해주어야 한다고 굳게 믿었다.

불행하게도, 프랑스인들이 기대하는 규모의 배상은 경제적으로 불가능했다. 독일 자체도 파산하여 그런 천문학적인 금액을 낼 형편이 못 되었다. 그뿐 아니라 미국인들과 영국인들도 전쟁 부채를 탕감해줄 마음이 별로 없었다. 3월에 그들은 프랑화 지지를 중단했고, 따라서 프랑화의 가치 폭락으로 큰 혼란이 일어났다. 프랑스인들은 연합국들이 이기적이라 보았고, 미국인들과 영국인들은 다른 어떤 방안도 상업적으로 실행 불가능하며 심지어 부도덕한 것이라 보았다.

결국 조약의 내용은 잠정적으로 독일에 훨씬 적은 금액을 요구하고 최종액은 장차 결정하기로 양보하는 데에 그칠 수밖에 없었다.[20] 완전한 배상은 미루어두었지만, 조약은 독일이 전쟁을 시작한 책임을 인정하도록 못 박았으니, 그것이 유명한―내지는 악명 높은―전범 조항이다. 그 결과 완전한 배상을 받아내지는 못했지만, 조약은 독일인들에게 완전한 배상에 대한 책임을 인정하게 한 셈이었다. 그러나 잘못을 추궁하고 정죄하는 것은 연합국들 특히 프랑스에 일시적인 위안밖에 되지 않았던 반면, 향후 독일에 쓰라린 앙심을 품게 만드는 효과를 가져왔다.

프랑스인들은 불만을 토로하면서도 결국 증세(소득세와 간접

세의 증액)를 받아들여야만 했고, 그와 더불어 예산 긴축정책으로 여러 해가 걸려서야 겨우 국가 적자를 줄일 수 있었다.[21] 하지만 그러는 동안 삶은 실로 피폐해졌다.

물론 새로이 발견한 파리에서 삶을 즐기러 온 외국인들, 특히 미국인들에게는 별문제였지만 말이다.

~

평화 회담이 진행되는 동안 파리 생활을 가장 즐긴 미국인 중 한 사람은 저 기관차 같은 활동가 엘사 맥스웰이었다. 그 무렵 맥스웰은 파리에 왔다가 그 매력에 흠뻑 취해 있었다. "평화 회담 동안 파리의 희망적인 분위기를 묘사하기란 어려운 일이다. 매일매일이 반짝이는 축제일 같았다"라고 그녀는 훗날 회고했다. 지칠 줄 모르는 열정과 활력을 타고난 그녀는 곧 부와 인맥을 지닌 계층에 파고들었다. 고위층 파견단과 그 실무진들로 넘쳐나는 도시에서 각종 행사와 파티가 끊임없이 열린 덕분이었다. 그녀는 파티를 기획하고 손님을 선정하는 일부터 돕기 시작했고, "일단 잔치가 시작되면 흥이 유지되도록" 하는 일을 도맡았다.[22] 그녀는 특히 이 두 번째 일에 적임자였고, 딱딱한 분위기의 환영회를 즐거운 파티로 만드는 능력 덕분에 얼마 안 가 자신의 파티를 열게 되었다. 그 화려하고 즐거운 모임들에서 그녀는 종종 자신의 재능 있는 젊은 친구 콜 포터가 지은 노래들을 불렀다.

어떻게 그 모든 일을 해냈느냐고? 물론 그녀는 가진 돈이라고는 없었다("그 시절 나는 단칸방에서 즉석 파티를 열 여유도 없었다"라고 그녀는 훗날 회고했다). 하지만 그녀에게는 부유하고 지

위 있는 친구들이 있었고, 이 친구들이 그녀를 필요로 했다. "가장 부유한 사람들이 내가 아는 가장 불쌍한 사람들이다. 나는 그들에게 우정과 기쁨을 선사하여 번드르르한 권태로부터 벗어나게 해주었다."[23]

부유하고 권태로운 이들을 즐겁게 해주는 재주를 가진 또 한 사람은 에티엔 드 보몽 백작이었다. 이 부유한 프랑스 귀족은 아방가르드 예술을 후원하고 파리 사교계와 예술계의 엘리트들을 위해 호화로운 파티와 가장무도회를 열어주는 데서 돌파구를 찾고 있었다. 전쟁 동안 보몽은 사설 구급 서비스를 운영함으로써 봉사했는데, 이는 쉬운 일이 아니었다. 전쟁 초기에는 한동안 그의 아내까지 거들어 이동 의료반들을 전선의 수많은 참호로 실어 날랐고, 그러면서 병역에서 면제된 파리 친구들을 동참시켰으니, 폴 푸아레가 디자인한 군복을 말쑥하게 차려입고 나타난 장 콕토도 그중 한 사람이었다.

전쟁 이후 보몽은 파리 상류층과 공연 및 미술에서 두각을 나타낸 인물들을 접대하는 데 재능을 발휘했다. 정전 뒤 처음 개최한 무도회에 손님들을 초대하면서, 그는 각자 자신이 가장 흥미롭다고 생각하는 신체 부분을 드러내고 오라고 주문했다. 당시에는 아직 학생이었지만 나중에 패션 사진가이자 극장 디자이너로서 보몽의 파티에 가게 된 세실 비턴은 그런 파티도 다분히 지루하지 않았을지 의문을 표했다. "그런 사교계에서도 그 주제를 표현할 수 있는 가능성은 상당히 제한되어 있었으니까."[24]

보몽은 자기 기준에 미달하는 이들을 가차 없이 제외시켰는데, 코코 샤넬도 그중 한 사람이었다. 그녀는 그에게 이듬해 봄의 무

도회 장식에 대해 조언해주었지만, 그렇게 원하던 초대를 받지 못했다. 보몽의 눈에 그녀는 일개 장사치였기 때문이다. 그즈음 샤넬은 파리 패션계에서 알아주는 인물이었는데도 말이다. 그녀의 친구 중에는 파리 문화계의 거물인 미시아 나탕송 에드워즈도 있었다. 세르게이 디아길레프와 발레 뤼스를 오래전부터 후원해온 미시아는 그 나름대로 자기 영역에서 보몽 못지않게 강력하고 부유하고 고집도 있었다. 미시아는 보몽이 샤넬을 배제한 것을 개인적인 모욕으로 받아들였다. 어쨌든 "내 친구"인데 말이다. 그래서 보몽의 무도회에 자기도 가지 않기로 하고, 그 대신 샤넬을 데리고 피카소와 장차 자신의 세 번째 남편이 될 호세 마리아 세르트와 함께 보몽의 저택 앞에 차를 세운 채 초대객들이 들어가는 것을 보며 즐겼다. 미시아는 자신들이 초대객의 입장을 방해했는지 여부는 회고록에서 밝히지 않았지만, 자신의 작은 장난에 꽤 만족했던 듯하다. "그렇게 신났던 때도 많지 않다"라고 그녀는 썼다.[25]

～

폴 푸아레는 수세에 몰려 있었다. 전쟁 전에 그는 파리 패션계의 정상에 올랐었고, 자타가 공인하는 '패션의 제왕'이었다. 그는 여성복과 액세서리에서 스타일을 창시했을 뿐 아니라, 독자적인 '로진 향수' 회사를 설립하여 자기만의 향수와 관련 화장품을 만들어 팔았다. 1914년에는 인테리어 부문까지 사업을 확장하여 가구와 카펫, 유리 제품을 생산했으며, 최초의 라이선스 계약을 맺어 수익이 큰 미국 시장에도 진출할 수 있었다. 하지만 전쟁으로

그의 사업 전반이 문을 닫았고, 오랫동안 프랑스 장병들의 제복을 디자인하던 일에서 돌아와 이제는 옛 명성의 잔재를 주워 모아야 할 형편이었다.

모로코에서 몇 주간 휴양을 한 후, 푸아레는 예전처럼 대대적인 파티를 개최함으로써 파리 공략에 나섰다. 파티 개최자로서의 명성은 곧 패션 리더로서의 명성이기도 했던 것이다. 그러고는 아무나 넘볼 수 없는 자신의 입지를 확보하기 위한 여름 축제들을 기획했다. 그 무렵 푸아레는 모던아트 작품을 상당히 수집한 터였고, 그가 작품을 소장한 화가들의 상당수는 그의 친구들로, 패션 디자인을 비롯한 여타 사업에서 그에게 기꺼이 협조해주었다. 특히 라울 뒤피는 1920년 여름 푸아레의 콜렉션을 위해 원단을 디자인해주었고, 1919년과 1920년 여름에는 그의 환상적인 오아시스 극장을 만드는 데도 도움을 주었다.

이 노천극장은 푸아레가 실현시킨 또 하나의 판타지였다. 그는 샹젤리제 근처 자기 집 정원을 좋아해서 어떻게 하면 그곳에서 "사교계 엘리트들에게 어필할 만한 섬세하고 세련된 오락"을 제공하여 다른 파리 사람들과 공유할 수 있을까를 궁리했던 것이다.[26] 물론 비가 오면 어쩌나 하는 문제는 있었다. 키 큰 나무들이 있는 정원에 지붕을 씌울 수도 없는 노릇이니 말이다. 그런데 항공기를 만들다 이제 자동차 생산에 나선 가브리엘 부아쟁 또한 푸아레의 친구였으니, 그가 한 가지 아이디어를 냈다. 비행선을 만드는 데 쓰이는 천으로 원형 천장을 만들면 어떻겠는가? 정원 위에 펼쳐서 완전히 덮을 수 있는 천장을 봉투처럼 겹으로 만들어서, 저녁마다 특수 모터로 봉투에 압축공기를 넣어 부풀리자는

것이었다. 그러면 봉투가 부풀어 지붕 모양이 되어줄 것이었다. 실제로 부아쟁의 아이디어는 기막히게 실현되었다. 이 새로운 천장은 "무게도 없고 바지랑대에 얹어 들어 올리기도 쉬워서, 나무가 가리지 않을 만큼 높이 띄워둘 수 있었다"라고 푸아레는 회고했다.[27]

그렇게 멋진 시작은 얼마 안 가 재정 파탄으로 이어졌다. 사교계 엘리트들이 원하는 오락에 대한 푸아레의 생각이 전후 세대의 감각과는 잘 맞지 않았던 것이다. 그는 청중이 화려한 색깔의 팔걸이의자에 편안히 기대앉아 자신이 제공하는 '특선 공연'을 나른히 즐기는 광경을 상상했다. 그런 공연으로는 파리의 카페 콘서트를 재현한 "보기 드문 수준에, 호기심을 자극하는 연극이나 소극"이 구상되었고, 공연자들은 지난 반세기 동안의 모든 스타를 연기하고 인기곡들을 연주하며 일련의 테마 축제들을 연출할 것이었다. 푸아레가 특히 좋아한 것은 누보 리슈[신흥 부자] 축제로, 모든 여성들은 금빛이나 은빛 드레스를 입도록 요청받았다. 금빛 나는 루이 금화가 "식탁 위에 아낌없이 흩뿌려졌고" 진주 목걸이가 담긴 석화들이 차려져 나왔으며, "황금 비와 폭죽이 장면 전체를 뒤덮었다". 그것은 눈부신 쇼였고, 푸아레의 말대로라면 "당연히 손님들은 그런 매력에서 떠날 수 없을 것이었다". 하지만 결국 그는 "오아시스는 대실패"였음을 인정해야 했다. 그 시도로 그는 50만 프랑을 잃었다.[28]

"내 실수였다"라고 푸아레는 인정했다. "그 시즌에는 그런 파티가 성공할 만큼 파리 사람들이 시내에 남아 있지 않다는 사실을 알아야만 했다. 파리의 7월과 8월에는 외국인들이 주요 고객

인데, 그들은 내가 몸 바쳐 만든 잔치의 매력을 이해할 수 없었다." 청중의 일부는 프랑스인들로 특히 잘된 쇼의 마지막에 기립박수를 쳐주기도 했지만, "미국인들은 뿔뿔이 흩어져 자기들의 코즈모폴리턴 궁전이나 댄스홀로 돌아가기 바빴다". 근본적으로, 오아시스는 구닥다리였다.

"참담했다!!!"라고 그는 결론지었다.[29]

~

사교계 초상화가 자크-에밀 블랑슈는 회고록에서 이 시기 빛의 도시에 들이닥친 부유한 행락객들의 인파에 대해 신랄한 말을 남겼다. "지난 4년 반 동안 파리의 호사에서 떠나 있던 코즈모폴리턴 무리가 벌써 돌아오기 시작했다"라며 그는 분개했다. 하지만 이제 사태가 한층 나빠졌으니, 이 새로운 무리의 입장권은 다름 아닌 부富였다. 블랑슈는 속물이었지만, 그래도 그의 말에 일리가 있었다. 이제 리츠 호텔과 페가*에 북적이는 누보 리슈들은 전쟁 전이라면 사교계에 받아들여지지도 않았을 사람들이었다. 전쟁 전 사교계가 "그 무렵에도 사라지고 있었고 지금은 완전히 사라졌다"라는 프루스트의 말이 전적으로 옳았다.[30]

프루스트는 블랑슈의 붓 이상으로 섬세한 펜을 통해 그 시절을 그려냈거니와, 블랑슈는 이제 자기 눈앞에 펼쳐진 광경에 심정이 상했다. 그는 특히 독일에 동조했던 자들이 돌아온 데에 분

---

\*
rue de la Paix. '평화의 길'이라는 뜻으로, 파리 중심의 방돔 광장에서 북쪽 오페라 가르니에까지 뻗어 있는 길. 보석상을 위시한 쇼핑가로 유명하다.

개했다. 가령 영국 왕 에드워드 7세의 대녀로(사생아였다는 소문
도 있지만) 아돌프 드 메예르 남작과 결혼한 올가 드 메예르도 아
무 거리낌 없이 나타나 '패션의 여왕'이 되는 판국이었다. 블랑
슈는 소녀 시절의 사랑스러운 올가를 그린 적이 있었지만, 성숙
한 여인이 된 그녀에게는 관심이 없었다. 올가의 수많은 염문, 특
히 에드몽 드 폴리냐크 공녀(이전의 위나레타 싱어)와의 긴 사연
은 그의 코웃음거리도 되지 못했다. 그가 경악한 것은 그녀가 줄
곧 독일과 카이저[황제]를 지지하며, 남편과 함께 전쟁을 피해 건
너간 미국에서까지 블랑슈에게 그런 내용의 편지를 보내왔다는
사실이었다. "그녀는 민주주의를 증오했다"라고 블랑슈는 썼다.
독일이 전쟁에 패해 "사치와 쾌락이 승리한 프랑스의 몫이 되자"
그녀는 이름을 바꾸고('마아라'라는 이름이었다) 파리로 돌아왔
지만, 속내까지 바꾼 것은 아니었다. "파리는 내가 살기에 알맞은
유일한 곳이에요"라고, 그녀는 정전 후 다시 만난 블랑슈에게 말
했다.[31]

～

　민주주의를 증오하는 자들이 돌아온 것과 나란히, 우익 프랑스
정치 운동인 악시옹 프랑세즈Action Française와 그 기관지인《악시
옹 프랑세즈》도 전쟁이 끝나자 깃발을 올렸다. 신문도 당도 확고
한 왕정파에 가톨릭이었지만, 전쟁 동안 그 목청 높은 내셔널리
즘 덕분에 다른 입장의 동조자들을 얻은 터였다. 잔 다르크는 악
시옹 프랑세즈의 영웅이었으니, 매년 5월이면 그 지지자들이 피
라미드 광장에 있는 잔 다르크의 금빛 조각상 주위에 모여 그녀

를 기렸다.

5월은 정치적 스펙트럼의 반대편에 있는 사회주의자들과 노동
총연맹이 시위를 벌이는 때이기도 했다. 이들은 5월 1일의 길거
리 시위에 참가하여 고물가와 저임금 사이에 끼인 노동자들의 곤
경을 호소하고 나섰다. 파리 전역에는 볼셰비즘이 퍼지고 있다는
두려움이 있었고, 특히 그런 시위들이 격해질 때면 더했다. 하지
만 사회가 불안정하고 사회당과 노동총연맹에 가입하는 사람들
의 수가 정전 직후 몇 달 사이에 급증하기는 했어도, 총파업은 일
어나지 않았다.

프루스트는 이런 사회적 불만의 폭발과는 멀리 떨어져 있었지
만, 그럼에도 이삿날이 다가오면서 다른 형태의 고뇌와 씨름하고
있었다. 그의 충실한 가정부 셀레스트 알바레에 따르면, "오스만
대로를 떠남과 동시에" 그에게는 "죽음이 시작"되었던 것이다.[32]
그 이사 때문에 죽을 것 같다고 그는 만나는 사람한테마다 호소
했다. "나는 죽어가고 있어요"라고 그는 안나 드 노아유에게 단언
했다.[33] 오로지 작품을 완성해야 한다는 일념으로 살아 있을 뿐이
었다.

반면 사라 베르나르는 일흔다섯의 나이에 다리 한쪽을 일부 잘
라내고도 의연히 죽음을 비켜 가기에 최선을 다하고 있었다. 그
녀는 길고 힘든 미국 순회공연(그것이 마지막이 되었다)에서 돌
아와, 여러 가지 계획들로 희망에 차 있었다. 소중한 친구들, 특히
극작가 에드몽 로스탕과 화가 조르주 클래랭의 죽음이 슬픔을 안
겨주었지만, 그녀는 돈과 활력을 아낌없이 소비하며 힘차게 전진
하여 프랑스 전역에서 빅토르 위고와 로스탕의 희곡 낭독회를 열

었다.

피카소 내외는 지중해에서 여름을 보낼 계획이었다. 봄에는 런 던에서 전후 첫 발레 시즌을 준비하고 있던 디아길레프와 힘든 시간을 보낸 터였다. 디아길레프는 〈퍼레이드〉의 런던 초연에 이 어 〈삼각 모자The Three-Cornered Hat〉의 세계 초연(마누엘 데 파야 의 곡에 피카소의 의상과 무대, 그리고 마신의 안무였다)을 준비 하고 있었다. 피카소는 마지못해 마지막 순간에야 런던에 나타나 안 그래도 힘든 공연 전에 불필요한 긴장을 더했다. 그래도 두 편 의 발레 모두 상당히 잘되었고―특히 〈삼각 모자〉는 대성공이었 다―뒤이은 겨울 시즌의 파리 초연을 위해 디아길레프는 파리 사람들이 전쟁 전 동양풍 발레의 이국적 분위기에 열광했듯이 이 스페인 발레의 리듬에도 굴복해주기를 염원하고 있었다.

～

5월 4일, 클레망소는 자신의 내각에 평화조약안을 제출했고, 만장일치로 승인을 받았다. 사흘 후 연합군의 조건들이 독일 대 표단에 제시되었다. 처음에는 그 조건에 주춤했던 독일 측도 6월 28일 조약에 서명했다. 베르사유의 거울 방, 1871년에 비스마르크 가 프랑스의 참패에 모욕을 가하듯 카이저의 대관식을 거행함으 로써 독일제국을 공식적으로 건립했던 바로 그 장소였다. 1919년 그곳에 참석했던 해럴드 니컬슨은 행사의 장엄함을 묘사하면서, 대조적으로 그저 평범해 보이는 독일 파견단의 두 사람이 "죽은 듯 창백한 얼굴로, 참담하게 고립되어 있는" 모습에 주목했다. "더없이 고통스러운 모습이었다"라고 니컬슨은 회고했다.[34]

반면 클레망소에게는 그 행사가 크나큰 감동이었다. 복도를 지나가며 마주친 오랜 지인으로부터 축하를 받자, 칠순의 노정치가는 담담하게 "그래요, 좋은 날이에요"라고 대답했다. 니컬슨은 "그의 지친 눈시울에 눈물이 어리는" 것을 보았다.[35]

클레망소는 가을에 의회에서 그 조약에 대해 설명해야 할 터였고, 그 일을 탁월한 웅변으로 해냈다. 의회는 (클레망소의 주장에 따라) 각 조항에 대해서가 아니라 조약 전체에 대해 가부 투표만을 하기로 되었으므로, 결과에 대해서는 의심할 여지가 없었다. 총리는 막강한 여론의 지지를 업고 임무를 훌륭히 완수했다.

그러므로 그해 7월 14일 프랑스의 승전 축하에는 아무런 주저나 의심의 그늘이 없었다. 헬렌 펄 애덤이 기록한 대로, "5년간의 전쟁과 상실과 인내와 역경과 정치적 위기—사소하면 사소한 대로, 중대하면 중대한 대로 힘들었던—그리고 무엇보다도 편지를 기다리고 전보가 오지 않기만을 기도하던 그 모든 괴로움이 깨끗이 씻겨 나갔다". 상이용사들이 퍼레이드를 이끈 것은 이례적이지만 적절한 결정이었다. 그래서 평소처럼 빛나는 제복 차림의 군인들이 말을 타고 행진하는 대신, 개선문에서 샹젤리제로 이어지는 행렬의 선두는 "들것에 실린 사람들, 목발을 짚은 사람들, 눈먼 사람들, 팔이 하나뿐인 사람들"이었다.[36] 원수들과 장군들, 그리고 트럼펫을 불고 깃발을 날리는 부대들이 그 뒤를 따랐다.

그 퍼레이드의 수많은 칭찬할 점들을 감안할 때, 전승 기념일에 전몰장병들을 기리는 예술 작품이 혹평을 받은 것은 불운한 일이었다. 전사자들을 위한 기념비를 만드는 영광은 화가 앙드레 마르와 그의 조수들, 건축가 루이 쉬, 디자이너 귀스타브 졸므, 이

상 세 사람에게 돌아갔는데, 셋 다 전방에서 위장 작업에 참가했던 사람들이었다. 그들이 만들어낸 것은 도금된 거대한 비석 내지는 무덤 같은 기념비로, 이것은 거대한 관대로 떠받쳐지고 그 측면들은 날개 달린 승리의 여신들로 장식되었으며 여신들의 등에는 프랑스 전투기의 날개들이 달려 있었다. 엄청난 작업이었고[37] 의문의 여지 없이 애국적인 의도에서 만들어진 것이었지만, 비평가들은 그것이 독일풍이라며 맹렬히 비난했다. 마르는 큐비스트 화풍으로 유명했으며, 실제로 프랑스 대포들을 큐비스트 디자인으로 위장하는 작업을 하다가 중상을 입은 터였다. 그래서 마르의 지지자들은 '기념비 사건'을 전통주의자들이 큐비즘에 가한 공격으로 받아들였다.

사실 기념비를 디자인한 사람들은 큐비즘이라기보다 조만간 아르데코로 알려질 스타일을 구현한 것으로, 마르와 쉬는 곧 아르데코의 선구자가 된다. 하지만 이름은 아무래도 좋았다. 대중은 마르와 친구들이 내놓은 것이 무엇이든 받아들일 준비가 되어 있지 않았고, 클레망소는 대중의 아우성에 따라 그 기념비를 철거시키는 수밖에 없었다.[38]

프랑스가 개선문에 무명용사의 무덤을 만들어 전몰자들을 기리게 되는 것은 이듬해의 일이다. 이런 추모 사업을 통해 프랑스인들은 전쟁의 상처를 극복해나갔다. 그럼에도 여전히 거리에는 너무 많은 불구자가, 식탁에는 너무 많은 빈자리가 생겨났고, 한때 있었던 생명력의 너무 많은 것이 사라져버려 도저히 잊히지 않을 것이었다.

**4**

# 새로운 내일을 향하여

1919
－1920

마리 퀴리의 사랑하는 조국 폴란드도 평화 회담 덕분에 주권을 되찾은 나라 중 하나였다. 회담의 여파로 학동들은 갑자기 새로운 지도와 국경선들을 배우게 되었다. 폴란드, 체코슬로바키아, 유고슬라비아(처음에는 세르비아-크로아티아-슬로베니아 왕국으로 불렸다), 핀란드, 라트비아, 리투아니아, 에스토니아 등이 그런 나라였고, 독일의 해외 식민지들도 승전국들에 분배되었으며, 지구 전역 특히 중동 지역에서 대대적인 영토 탈취가 일어났다.

그러나 평화가 곧 안정을 의미하지는 않았다. 불안정한 시기는 공포와 그에 따른 분노, 증오, 잔인함을 낳았다. 러시아에서 볼셰비키가 다양한 반反볼셰비키 세력들과 싸우는 동안, 베니토 무솔리니는 밀라노에서 최초의 파시스트 조직을 결성하고 있었다. 프랑스에서는 우익 악시옹 프랑세즈가 여전히 번성했으니, 국외적으로는 러시아의 볼셰비즘에 대한, 국내적으로는 노동자들에 대한 두려움 때문이었다. 레옹 도데가 어느 날 저녁 모임에서 뮈니

에 신부에게 자신과 함께 악시옹 프랑세즈를 이끄는 샤를 모라스가 나폴레옹 보나파르트를 닮았으며 "공화국의 완벽한 대통령이 될 것"이라고 한 말은 어디까지나 진담이었다.[1] 대통령? 아니면 독재자? 어느 쪽이든 상관하지 않을 이들도 있었다.

시인 폴 발레리는 거의 20년 동안의 침묵을 깨고서 그해 8월 《누벨 르뷔 프랑세즈》에 이렇게 썼다. "두 가지 위험이 끊임없이 정신을 위협하고 있다. 질서(사고와 이성)와 무질서(모더니즘이라 불리는 관점의 다양성)가 그것이다."[2] 발레리는 질서와 무질서 양쪽에서 위험을 보았지만, 혼란스러운 세상에서는 때로 무질서를 질서로 보상하려는 위험이 점점 더 두드러지기도 한다.

그해 11월 프랑스인들의 눈에는 볼셰비키가 특히 위협적인 무질서의 원천으로 보였다. 볼셰비키의 위험에 대응하여, 프랑스인들은 1870년 이후 가장 우익에 치우친 하원을 선출했다.[3] 클레망소도 급진 공화파였던 젊은 시절 이래 상당히 우익으로 돌아선 터였고, 여전히 큰 인기를 누리고 있었다. 하지만 이제 그는 공화국 대통령으로 선출될 용의가 있음을 알리는 실수를 범했으니, 자신이 대통령이 되면 전직 대통령들보다 직권을 더 잘 사용할 수 있으리라는 것이었다. 소문이 돌자 그의 적들은 (그의 완강한 반교권주의를 못마땅하게 여기던 로마가톨릭 신도들에게 호소하여) 클레망소가 은밀히 독재를 획책하고 있다고 비난할 구실을 얻어냈다. 그리고 그것으로는 충분치 않다는 듯이, 그해 말에는 클레망소가 좀 더 정당한 조세제도에 기초한 긴축정책을 준비하고 있다는, 즉 소득세를 인상하리라는 소문이 돌기 시작했다.[4]

1월에 국민의회는 클레망소에 대한 물밑 작전에 동조하여 다

른 사람을 공화국 대통령으로 선출했다.[5]* 클레망소는 즉시 자신과 내각의 사표를 제출했다. 새 정부 각료의 대부분은 기업과 관련이 있었고—따라서 훨씬 약화된 정치적 좌익으로부터의 여하한 위협에서도 벗어나—국정을 자기들 방식으로 운영하기 시작했다. 자신의 내각을 향해 클레망소가 한 마지막 말은 이러했다. "불쌍한 프랑스. 이미 실수는 시작되었다."[6]

~

1919년 11월의 어느 월요일 아침, 실비아 비치는 뒤퓌트랑가의 새 서점 문을 열었다. '셰익스피어 앤드 컴퍼니Shakespeare and Company'라 이름 지은 이 가게는 파리에 살고 있던 영미 계통 작가들과 이후 세대 독자들의 삶을 크게 바꿔놓게 된다.

실비아 비치는 세기 전환기에 부모님과 두 자매와 함께 처음 파리에 왔었다. 장로교 목사인 아버지가 파리의 미국인 교회에서 3년간 시무하게 되었기 때문이었다. 어머니는 음악과 미술, 그리고 프랑스적인 것이라면 무엇이든 좋아하던 터라 크게 기뻐했고, 다른 가족도 곧 열렬한 프랑스 팬이 되었다.

당시 낸시라는 이름으로 알려져 있던(나중에 이름을 바꾸게 된다) 실비아는 열네 살의 감수성 예민한 소녀였다. 파리는 물론이고, 투렌에 성을 가지고 있던 부유한 친지를 통해 알게 된 프랑스도 그녀에게 깊은 감명을 주었다. 귀국한 후 비치 목사는 뉴저

*
프랑스에 대통령제가 처음 도입된 제2공화국 때는 직선제였으나, 제3공화국과 제4공화국 때는 의회에서 대통령을 선출했고, 제5공화국 때부터 직선제로 돌아갔다.

지주 프린스턴에서 중요한 목사직을 맡게 되었지만, 가족은 계속해서 프랑스를 방문했다. "우리는 정말 프랑스가 좋았다"라고 실비아는 훗날 회고했다.[7]

그녀는 책도 그 못지않게 좋아했다. 어린 시절 그녀는 몸이 약해서 주로 집에서 지냈으며 정규교육을 별로 받지 못했다. 대신 그녀는 책을 읽었는데, 집에도 다른 친지들의 집에도 좋은 책들이 많았다. 시, 철학, 언어, 역사—그 모든 것이 배움에 목마른 정신을 채워주었다. 아울러 그녀는 외국어들과 바이올린을 배웠으며, 한 친구와 함께 1년 동안 이탈리아를 여행했고 전쟁이 시작된 첫해에는 어머니와 함께 스페인에서 지냈다.

안락한 삶이었지만, 그녀에겐 자기만의 무엇인가를 이루고자 하는 열망이 있었다. 파리에 처음 갔을 때부터, 그녀는 부모님의 과잉보호에 반발하기 시작한 터였다. "나는 살아 있는 파리에는 근처에도 못 가본 것 같았다"라고 그녀는 그 시절을 회고했다.[8] 부모는 그녀의 건강과 섬세한 여성적 감수성이 다칠세라 우려했던 것이다. 그러면서도 아버지는 세 딸의 독립심을 자랑스럽게 여겼으니, 전쟁이 한창 치열하던 무렵 한 명(언니 홀리)은 프랑스 적십자사에서 일했고 다른 한 명(여동생 시프리언, 본명 엘리너)은 파리에서 성악을 공부하며 영화제작 일을 했다. 실비아는 시프리언과 함께 살게 되었다.

직업을 '문학 저널리스트'라고 적기는 했지만, 실비아가 파리에 간 것은 프랑스 시를 읽기 위해서인 동시에 부모의 불화로 어수선해진 집에서 벗어나기 위해서이기도 했다. 1918년 부활절 주간의 성금요일 미사 동안 생제르베 성당에 떨어진 폭탄으로 86명

의 신도가 죽고 많은 사람이 부상당하는 사고가 나자, 그녀는 전시 봉사에 참가하여 두 달 동안 투렌의 들판에서 추수를 돕는 힘든 일을 했다. 그렇게 함으로써 남자들이 전쟁터에 나가 싸우는 데 도움이 될 것이었다. 덕분에 건강이 이전 어느 때보다 좋아져서 부모님을 놀라게 했다.

그러는 한편 서점을 낼 구상을 시작했는데, 그것은 "영국과 미국의 좋은 책들, 그리고 프랑스 및 다른 나라의 책들"을 공급하는 서점이 될 것이었다.[9] 어머니는 그런 생각에 반대하며 딸들에게 집으로 돌아올 것을 종용했다. 부모의 불화가 심각해져서, 어머니의 요청에 따라 시프리언은 결국 영화 일을 단념하고 집으로 돌아가게 된다. 실비아는 계속 거리를 두는 편을 택했다.

그녀는 이미 평생의 동업자가 될 아드리엔 모니에를 만난 터였다. 부모의 불화와 대조적인, 풍성하고 생산적인 우정이었다. 아드리엔과 실비아가 만난 것은 실비아가 오데옹가에 있던 아드리엔의 서점 겸 도서 대여점(곧 '메종 데 자미 데 리브르[책의 친구들의 집]'이라는 이름이 붙게 될)에 들어가 특정한 서평을 찾으면서부터였다. 서점 문간에서 실비아의 모자가 바람에 날아가는 바람에 아드리엔이 뛰쳐나와 모자를 잡으러 달려가는 소동으로 한바탕 웃은 후, 두 사람은 친구가 되어 오래 이야기했다. 프랑스와 미국 책들, 작가들, 파리 생활, 무엇보다 중요한 화제였던 식량 문제 등 이야기는 끝이 없었다. 독일군의 포성이 점점 더 가까이 다가오는 동안 실비아는 점점 더 자주 그 작은 서점을 찾아갔고, 발레리와 지드를 포함한 프랑스 작가들이 그곳에 "들러서 — 어떤 이들은 군복 차림으로 전방에서 곧장 오기도 했는데 — 모니에와

활기찬 대화를 나누곤 했다".[10]

전쟁이 끝나자 실비아는 베오그라드에 있던 언니 홀리를 만나러 갔다. 홀리는 그곳에서 미국 적십자사를 도와 전쟁 후의 피폐함을 겪고 있던 "용감한 세르비아인들에게" 보급품을 나눠주는 일을 하고 있었다.[11] 7월에 파리로 돌아온 실비아는 "남성 지배적인 적십자가 나를 본격 페미니스트로 만들었다"라면서[12] 확고부동한 페미니스트요 사회주의자요 전쟁 반대자가 되어 있었다. 그래도 여전히 책방은 열 작정이었고, 뉴욕이나 런던이라도 상관없었다. 다만 두 곳 다 물가가 비싸고 그녀가 취급하려는 프랑스 문학에 대한 수용도가 떨어지는 것이 문제였다. 게다가 이미 파리에 정착하기로 마음먹은 터였고, 어머니가 갑자기 그 일에 자신의 저금을 내주겠다고 한 덕에 실비아는 파리에 서점을 내는 것을 검토할 수 있게 되었다. 특히 프랑화 가치 하락으로 집세며 생활비가 훨씬 더 감당할 만해졌다. 그녀는 아드리엔의 프랑스 책방을 보완하게끔 영국이나 미국 작가들의 영어 책을 팔거나 빌려줄 작정이었고, 오데옹가 근처 라탱 지구의 작은 골목인 뒤퓌트랑가 8번지, 전에 세탁소가 있던 곳에 작은 책방을 열었다(이후 유명해진 오데옹가 12번지로 옮겨 가게 된다). 기거할 집은 따로 구하지 않고 서점 뒷방에서 소파 겸용 침대에서 잤다.[13]

조르주 클레망소는 훗날 회고하기를, 자신의 좋은 친구 클로드 모네는 "때로 손은 의심할 때가 있어도 눈을 의심한 적은 없었다"라고 했다.[14] 그런데 모네의 시력이 급속히 악화되고 있다면

어떻게 할 것인가? 모네가 지베르니의 수련 연못 곁에서 보내는 긴 시간이 이미 나빠지던 시력을 한층 더 악화시켰다. 그는 연못에 반사되는 빛으로부터 눈을 보호하기 위해 양산을 쓰고 작업해보기도 했지만, 별 도움이 되지 않았다. 11월에 클레망소는—그는 본래 의사였다—수술을 강경히 권했지만, 모네는 말을 듣지 않았다. 그는 "수술이 치명적이 될까 봐, 일단 한쪽 눈의 악화가 억제되면 다른 눈도 나빠질까 봐" 우려했다.[15]

인상파 화가들 모두 나이가 들어가고 있었다. 모리조, 시슬레, 피사로, 세잔은 여러 해 전에 세상을 떠났고, 드가도 1917년 9월에 죽었다. 모네는 곧 여든 살이었고, 피에르-오귀스트 르누아르는 여러 해 전부터 건강이 좋지 않았다. 그래도 1919년 12월 3일 르누아르가 죽었다는 소식은 큰 충격이었다. "르누아르를 잃은 것이 내게 얼마나 마음 아픈 일인지 자네는 모를걸세"라고, 모네는 한 친구에게 보내는 편지에 썼다. 그러고는 자신의 죽음을 내다보는 듯 이렇게 덧붙였다. "그와 함께 나 자신의 삶의 일부가 가버린 것만 같네. 혼자라는 건 힘들어."[16]

클레망소는 이집트와 극동으로 여행을 떠나기에 앞서 자주 모네를 찾아와 격려해주었지만, 모네는 침통하기만 했다. "얼마 전부터 나는 극도의 우울에 빠져 있다네"라고, 그는 오랜 벗인 미술 평론가 귀스타브 제프루아에게 썼다. "내가 해온 모든 일이 역겨워지네. 날마다 눈은 더 나빠져 가고, 좀 더 나아지고 싶다는 오랜 숙원도 끝장이라는 걸 너무나 잘 알고 있어."[17]

하지만 죽음이 아무리 비감한 것이라 해도, 젊음은 항상 전진하기 마련이다. 르누아르가 죽은 후 그의 세 아들 피에르, 장, 클

로드는 아버지의 그림을 비롯한 재산을 나누어 가졌다. 넉넉한 재산이었고, 다툼은 없었다. 르누아르는 아들 각자에게 그들이 원하는 대로 살기에 충분한 재정적 독립을 선사해주었다. 맏아들 피에르는 전쟁에서 중상을 입기는 했지만 다시 연기 생활을 할 수 있게 되었고, 둘째인 장과 막내 클로드는 아직 무슨 일을 하고 싶은지 정하지 못한 상태였다. 아버지는 지적인 직업을 불신하여 아들들이 손을 써서 일하기를 바랐다. 따라서 장 르누아르는 니스 근처 지중해변의 카뉴-쉬르-메르에 있던 가족 농장 겸 올리브 동산인 레 콜레트에 도자기 공방을 열었다.

늘 겨울 날씨를 못 견뎌했던 아버지 르누아르는 레 콜레트를 좋아해서, 그곳에 가면 그림을 계속하고 싶어진다고 했었다. 관절염 때문에 손이 불편해졌고 나중에는 다리까지 못 쓰게 되었지만, 그래도 레 콜레트의 따뜻한 날씨 덕분에 그는 죽는 날까지 그림을 그릴 수 있었다. 역시 니스 근처에 살고 있던 앙리 마티스도 1919년 내내 레 콜레트를 자주 찾아오곤 했다. 그는 르누아르가 "그 뒤틀려 변형되고 피가 나는 주먹으로" 그림 그리는 것을 보며 마음 아파했지만, 르누아르 자신은 개의치 않았다. "고통은 지나간다네, 마티스"라고 그는 젊은 동료에게 말했다. "하지만 아름다움은 남지."[18]

장 르누아르는 아버지 못지않게 레 콜레트를 좋아했다. 그리고 아버지의 마지막 모델이었던 붉은 머리 미녀 앙드레 외슐랭, 일명 데데를 사랑하게 되었다. 아버지 르누아르가 타계한 후 몇 주만에 장과 데데는 결혼하여 한동안 레 콜레트의 목가적인 분위기 속에서 지냈다. 생계를 걱정할 필요도 없었고, 프랑화의 가치 하락이

나 전쟁의 기억 같은 살벌한 현실도 그들을 건드리지 못했다.

장 르누아르는, 그 자신의 겸손한 회고에 따르면, "부드럽게 안을 댄" 가정생활이라는 "보호벽" 안에 갇힌 "응석받이"였다. 여러 군데 옮겨 다닌 집마다 벽에 걸린 아버지의 그림들이 그의 "작은 삶의 배경을 이루는 근본 요소"였다. 그는 몽마르트르에서 자랐지만, 항상 "새로운 느낌의 빛"을 찾는 아버지 덕분에 부르고뉴와 남부 지방에서도 살았다.[19] 이런 방랑적인 삶에도 불구하고, 장의 작은 세계는 안락하고 안전했다. 그의 10대와 청년 초기에는 삶이 한층 더 즐거운 것이 되었다. 그는 천재적인 기질과 충분한 돈, 많은 친구, 그리고 살아 있는 가장 위대한 화가 중 한 사람의 아들이라는 지위를 가진 복 받은 청년이었다. 심각한 일에는 아랑곳없이, 그의 주된 관심은 말馬과 자동차, 여자였다.

이런 무사태평한 삶도 전쟁과 함께 끝나버렸다. 오랜 세월 후에 장 르누아르는 세계대전이 "우리 시대를 1914년 이전과 이후라는 두 시기로 나누었다"라고 회고했다.[20] 전쟁은 그나 그의 형 피에르에게 친절하지 않았다. 둘 다 참호전에 참가했고, 피에르는 독일군의 탄환에 팔을 관통당했는데 한 유명한 외과 의사가 뼈를 이식하는 고통스러운 수술로 오른손을 부분적으로나마 쓸수 있게 하려 했으나 실패했다. 피에르는 연기 생활을 계속했지만 팔을 지탱할 보조 장비를 사용해야 했으며, 불구가 드러나는 동작은 하지 않도록 조심해야 했다.

장도 다리에 중상을 입었고, 노새에 실려 이송되는 동안 괴저가 생겼다. 의사들은 다리를 절단하려 했으나 그의 침대 곁으로 달려온 어머니가 제발 다시 생각해달라고 빌었다. 그 위기의 순

간에 병원의 주임 의사가 바뀌었는데, 새로 온 주임 의사는 최근에 장의 경우와 같은 괴저를 근절하는 시술을 발명한 의학 교수였다. 아슬아슬했지만, 장은 무사히 다리를 보전한 채 파리로 후송되어 회복에 들어갔고, 아버지도 병문안을 왔다. 하지만 심한 당뇨병을 가족에게 숨기고 있던 어머니는 장이 퇴원하기도 전에 세상을 떠났다.[21]

장은 평생 다리를 절게 되었고, 의병제대가 가능하다는 것도 알고 있었다. 하지만 그는 다시 전투에 나갈 결심을 하고 다리의 불구가 문제 되지 않는 항공 임무에 지원했다. 비행 학교를 마친 후 그는 정찰 임무를 수행하는 편대에 들어갔다. 거기서 사진에 관심을 갖게 되었고, 광각 카메라 같은 신기술로 자신이 원하는 사진을 찍을 수 있다는 데 매료되었다. 그는 독일 포병대는 잘 피할 수 있었지만 "착륙을 잘못하는 바람에 비행기 조종사로서의 경력도 끝이 났다". "하지만 어차피 나는 우수한 조종사가 아니었으니, 프랑스 공군에 그리 큰 손해는 아니었다"라고 그는 농담처럼 덧붙였다.[22]

파리에 돌아온 장 르누아르는 영화관에서 많은 시간을 보냈다. 전쟁은 그에게 "인간 그 자체, 일체의 낭만적 장식을 떼어낸 벌거벗은 인간"을 보게 해주었다. 하지만 그는 알렉상드르 뒤마의 멋들어진 총사들에 대한 어린 날의 애정을 아주 떨쳐버리지 못했고, 파리로 돌아가서는 영화와 사랑에 빠졌으니, 특히 미국의 멜로드라마와 찰리 채플린의 영화가 그를 사로잡았다. 곧 그는 하루 세 편의 영화—오후에 두 편, 저녁에 한 편—를 보게 되었다. 그는 "펄 화이트, 메리 픽퍼드, 릴리언 기시, 더글러스 페어뱅크

스, 그리고 윌리엄 하트를 꿈꾸었다". 그 무렵의 그에게 그런 배우나 여배우가 "어린 시절 총사들의 살아 있는 구현"이라는 사실은 미처 깨닫지 못했지만 말이다.[23]

그러다 데데가 그의 삶 속에 들어왔다. 장의 어머니는 "명랑함 그 자체"였는데, 어머니의 죽음으로 "명랑함이 사라져"버린 터였다.[24] 하지만 데데가 나타난 것이 레 콜레트에 행복을 되찾아주었다. 아버지 르누아르도 그녀를 아꼈고, 장은 그녀를 사랑하게 되었다. 장과 데데는 1920년 초에 결혼하여 1921년에 아들 알랭이 태어난 직후까지 레 콜레트에 살다가, 퐁텐블로 숲 가장자리의 마를로트에 있는 집으로 이사했다. 아름다운 곳이었고, 그곳에서 그림을 그리던 아버지 르누아르의 추억이 깃든 곳이기도 했다. 하지만 또 다른 매력도 있었으니, 파리와 영화관들에서도 가까웠다는 점이다. 장과 데데는 열렬한 영화광이 되었다.

~

모딜리아니에게는 그림이 가장 중요했고, 다른 모든 것은 부차적이었다. 사실혼 관계였던 아내 잔 에뷔테른과 그녀가 1918년 말에 낳은 딸도 마찬가지였다. 그의 친구요 술친구이기도 했던 레오폴드 소바주에 따르면 "그는 그림 말고는 달리 아끼는 것이 없었다"고 한다.[25] 그래도 딸이 태어나자 모딜리아니가 기뻐하며 잔이라 부르고 딸을 위해 술도 덜 마시고 건강에 좀 더 신경을 쓰며 전보다 열심히 그림을 그리겠노라고 다짐했다고 전하는 이들도 있다. 이런 설에 따르면, 그는 정상적인 가정을 갖고 화단에 이름을 날리려는 꿈을 가졌다고 한다. 그 시작이 1919년 8월 런던

의 주요 전시회에 59점이나 되는 그림을 출품한 일이었다.[26]

그 전시회는 실제로 모딜리아니에게 극찬을 안겨주었고, 그는 평생 처음 제대로 인정받게 되었다. 하지만 그 승리를 현장에서 누릴 수 없었던 것이, 또다시 심한 인플루엔자로 쓰러졌기 때문이었다. 그는 어린 시절부터 앓던 결핵과 여전히 싸우고 있던 데다 수년째 파괴적인 생활을 해온 터라 여러 질병에 취약해져 있었다. 그의 화상은 즉시 모든 판매를 중단했으니, 화가가 죽으면 그의 그림 값이 두세 배로 뛸 것을 기대한 까닭이었다. 하지만 모딜리아니는 죽지 않았다. 적어도 당장은.

연말까지 그의 건강과 생활 습관은 계속 악화되었지만, 모딜리아니는 작업을 계속했고 입버릇처럼 "인생은 선물"이라고 말하곤 했다.[27] 여전히 술을 마시고 흥청거렸으며, 때로는 재능 있는, 하지만 알코올중독으로 유명했던 화가 모리스 위트릴로와 함께였다. 하지만 모딜리아니는, 그 무렵 둘째 아이를 임신하고 있던 연인은 아니라 해도, 어린 딸을 몹시 보고 싶어 했던 것 같다. 연인과 결혼 얘기가 오가기는 했지만, 모딜리아니와 그의 아이들의 어머니는 결국 결혼하지 않았다.

그는 1920년 1월 24일, 서른다섯 살의 나이에 죽었다. 그를 "왕자처럼" 묻어달라는 형의 요청에 따라, 모딜리아니는 성대한 장례식 후 페르라셰즈 묘지에 묻혔다. 하지만 잔 에뷔테른은 장례식에도 매장지에도 나타나지 않았다. 그의 죽음에 망연자실한 그녀는 7층 창문에서 뛰어내려 죽었고, 태중의 아이도 함께였다.

결혼도 하지 않은 딸의 자살 소식에 충격과 수치에 휩싸인 잔의 가족은 그녀를 모딜리아니와 멀찍이 떨어진, 파리 반대편의

묘지에 조용히 묻었다. 하지만 모딜리아니의 가족이 그들과 타협에 나선 끝에, 잔의 아버지가 죽은 후 잔도 페르라셰즈 묘지에 모딜리아니와 함께 묻혔다. 이탈리아어로 된 그녀의 비석에는 이런 말이 새겨져 있다. "아메데오 모딜리아니가 죽기까지[28] 함께했던 헌신적인 반려."

그들의 어린 딸 잔은 모딜리아니의 숙모에게 입양되었고, 어머니가 정식으로 갖지 못했던, 잔 모딜리아니라는 이름을 갖게 되었다.

~

그해 겨울 프랑스 남부에서는 또 다른 충격적인 죽음이 있었다. 12월 22일, 코코 샤넬의 연인 보이 캐펄이 파리에서 칸으로 가던 도로에서 자동차 사고로 죽은 것이다. "그는 내가 사랑한 유일한 남자"였다고, 샤넬은 여러 해 후에 친구 폴 모랑에게 말했다. "나는 그를 잊은 적이 없어요."[29]

샤넬은 그렇게 슬퍼했지만, 사실 그녀와 캐펄의 관계는 배신의 연속이었다. 캐펄은 프랑스 쪽에 친척이 있는 영국 명문가의 아들로, 두세 개의 별도의 삶을 살았던 것으로 보인다. 부유한 플레이보이요 폴로 선수로서의 삶, 석탄과 운송업, 특히 전쟁 중의 사업으로 큰 재산을 모은 치밀한 사업가로서의 삶, 그리고 클레망소와 로이드 조지의 친구로 전쟁 동안 연합국 사이에서 활동한 사려 깊은 외교관으로서의 삶이 그것이었다. 그것만으로도 충분히 바쁘지 않았던 듯, 그는 외교 정책에서 신지학神智學에 이르는 방대한 주제에 관해 (발표는 하지 않았지만) 글을 썼다. 샤넬은

모랑에게 말했다. "그는 겉보기에는 댄디였지만, 실은 아주 진지한 사람이었고, 폴로 선수들이나 대기업가들보다 훨씬 더 교양이 있었어요." 또 한 번은 이런 말도 했다. 캐펄은 "행동거지가 아주 세련된 사람이었고, 그의 사교적 성공은 눈부셨지요".[30]

일찍부터 캐펄은 샤넬을 지지하며 사업 자금을 대주었고, 적어도 1910년부터는 그녀와 연인 사이였다. 하지만 그의 삶에는 다른 여자들이 많았고, 일찍부터 그녀에게 결혼 이야기를 꺼내긴했어도 실제로는 그럴 생각이 전혀 없었다. 출세 가도에 있었던 그에게는 샤넬 같은 전력이 아니라 명문가의 배경을 지닌 아내가 필요했다. 그가 선택한 다이애나 윈덤은 명문 귀족가의 딸로, 전쟁 초기에 남편을 잃은 터였다. 그녀에게도 그 나름의 애정 편력이 있었고, 특히 같은 귀족이지만 재산은 별로 없던 더프 쿠퍼와 사귀었다. 그러다 프랑스 적십자사의 구급차를 몰던 시절에 부자인 캐펄을 만났고, 곧 아이가 생겼다. 두 사람은 결혼했지만 그녀는 계속 더프를 만났으며(그도 그사이에 좋은 조건의 결혼을 한 터였다), 캐펄은 캐펄대로 샤넬과의 관계를 계속했다.

캐펄의 부음을 들은 샤넬은 즉시 친구 한 명과 함께 출발하여 친구가 운전해주는 차로 밤새 리비에라를 향해 달려갔다. 그녀는 사고 현장까지 가달라고 부탁했다. 부서진 차는 그 자리에 남아 있었고, 내내 눈물을 참고 있던 샤넬은 오열했다.

캐펄이 샤넬에게 상당한 자산을 남겨주어, 그 돈으로 그녀는 캉봉가의 가게를 확장하고 파리 서쪽 가르슈에 별장을 살 수 있었다. 묘하게도 그녀와 다이애나 캐펄은 이제, 딱히 친구는 아니라 해도 적어도 사적인 슬픔을 함께할 수 있는 사이가 되었다. 캐

펄과의 한심한 결혼 생활을 견뎌왔던 다이애나는 한동안 샤넬의 가르슈 별장에 머물기까지 했으며, 샤넬의 단골 고객이 되었다.

~

캐펄이 죽은 후 샤넬의 친구 미시아 세르트[31]와 그녀의 세 번째 남편이 된 호세 마리아 세르트는 샤넬이 우울에 빠질 것을 우려하여 그녀를 자신들의 이탈리아 신혼여행에 데리고 갔다. 샤넬이 눈치 없는 손님이 될 만한 상황은 아니었던 것이, 미시아는 벌써 여러 해 전부터 세르트와 동거하는 처지로 그들의 결혼은 이미 공인된 사이를 합법화하는 데 불과했기 때문이다. 더구나 미시아와 샤넬은 1917년 이래 친구 사이였다. 샤넬은 훗날 미시아를 가리켜 "내 유일한 여자 친구"라고 했지만, 그래도 살짝 비틀기는 했다. "우리가 사람들을 좋아하는 건 오직 그들의 단점 때문"이라고 폴 모랑에게 털어놓으면서, "미시아는 내게 그녀를 좋아할 만한 충분하고도 남는 이유를 주었거든요"라고 했으니 말이다. 그녀는 세르트 부부가 "젊은 여자가 심장이 터질 듯 우는 것을 보고 마음이 움직였을 것"이라고 인정하면서도, "미시아가 다른 사람들의 슬픔에 끌리는 건 벌이 어떤 향기에 끌리는 것과도 같아요"라고 소금을 쳤다.[32]

재미난 여행이었던 것 같다. 샤넬에 따르면 세르트 부부는 계획을 바꾸어 베네치아에 가지 않았으니 "그곳은 그들의 영토라 내[샤넬]가 가고 싶어 하지 않았기 때문"이었다.[33] 하지만 미시아는 자기들이 샤넬을 베네치아에 데려갔으며, 성대한 파티를 열어 "그곳에서 만날 수 있는 가장 멋진 사람들"에게 그녀를 소개해주었

다고 회고했다.[34] 어찌 되었든 간에, 베네치아에서든 파리에서든, 미시아의 후원으로 샤넬은 상류 사교계는 물론 디아길레프와 그의 동아리에도 소개되었다. 보몽이 샤넬에게, 그리고 미시아의 관점에서 보면 그녀 자신에게 가한 모욕을 그렇게 갚아준 것이었다.

"미시아가 당신을 위해 해준 일은 그녀가 다른 누구에게도 해준 적이 없다는 걸 알아야 해요"라고 한 공통의 친구가 샤넬에게 말했다. "사실이에요"라고 샤넬은 인정했다. "그녀는 내 애정을 얻기 원하거든요. 이 사랑은 기본적인 관대함과 자신이 주는 모든 것을 경멸하는 악마 같은 즐거움이 섞인 데서 우러나는 것이지요."[35]

그것은 분명 위태로운 우정이었다.

~

미시아의 남편 호세 마리아 세르트는 카탈루냐 출신의 부유한 화가로, 서사시적인 규모의 벽화와 프레스코화를 그렸다. 정글의 짐승들이 넘쳐나고, 신과 여신들이 등장하는 신화적인 장면들을 그는 풍부한 빛깔의 암홍색, 황금색, 검은색을 주로 사용한 거창한 바로크 스타일로 그려냈다. 당대의 예술적 경향과는 동떨어진 그림이었지만, 전통주의 성향에 과시욕을 지닌 부자들에게는 큰 인기를 누렸다. 세르트는 (미시아의 도움으로) 그녀의 부유한 친구들을 자기 고객으로 확보했으며, 그 무렵에는 국제적인 성공을 누리고 있었다.

거대한 개인 저택을 장식하는 일 외에도 세르트는 공공건물의 장식도 맡아서, 1930년대에는 뉴욕의 록펠러센터나 월도프 아스

토리아 호텔의 대연회장도 그의 손에 맡겨졌다.[36] 그는 자기가 그리는 그림만큼이나 으리으리하게 살았다. 세르트 부부와의 이탈리아 여행을 회상하며 샤넬은 말했다. "세르트는 천성이 낭비적이라, 우리 식탁이 마치 베로네제나 파르미자니노의 그림처럼 보일 만큼 진귀한 와인과 음식들을 주문했어요." 그의 기벽 중 또 하나는 안주머니에 "구겨진 1천 프랑짜리 지폐를" 갖고 다닌다는 것이었다. "그가 그걸로 뭘 하는지가 내게는 늘 수수께끼였어요." 샤넬은 덧붙였다. 파리로 돌아온 세르트는 호화로운 스튜디오에서 그림을 그렸고, 그와 미시아는 튈르리 공원이 내려다보이는 뫼리스 호텔의 특실에서 살았다. 그 특실을 그는 온갖 진귀한 물건들, 값비싸고 큰 물건들로 채워놓았다. "세르트는 다른 모든 것이 시시해 보이게 만드는 재주가 있다는 걸 인정해야 해"라고 미시아는 샤넬에게 말했고, 샤넬도 그 점을 수긍할 수밖에 없었다.[37]

다른 화가들은 세르트의 작품을 경멸하면서도 그의 성공은 시기했다. 그는 화가라기보다 장식가라는 평판이었고, 한 악의적인 재담이 유행했으니 "세르트는 황금과 똥으로 그린다"는 것이었다. 세르트의 스튜디오를 방문했던 드가는 이렇게 말했다고 한다. "그야말로 스페인적이군! 그렇게 조용한 동네에!"[38] 하지만 폴 클로델 같은 사람들은 그를 극찬했다(답례로, 세르트도 클로델을 극찬했다). 당대 예술의 퇴폐성에 절망하던 클로델은 세르트에게서(특히 카탈루냐에 있는 비크 대성당 프로젝트에서) 자신이 위대한 예술에 불가결하다고 생각하는 종교 및 교회에의 귀의를 보고, 세르트야말로 바로크 거장들의 후예라고 믿었다.

물론 세르트는 온갖 것에 의욕이 왕성한 사람이었고, 특히 음식과 포도주, 여자와 마약으로 잔치를 벌이곤 했다. 미시아도 그점을 잘 알고 있었고, 세르트의 그런 면과 함께 사는 법을 터득한터였다. 하지만 클로델은 그 사실을 몰랐거나 아니면 인정하기를거부했다. 프루스트는 세르트에게 탄복하지 않을 수 없다고 하면서도 클로델보다는 신중했다. "나는 그런 사람에게 어울릴 만큼독실하지 못하거든요"라고 그는 셀레스트 알바레에게 말했다.[39]

~

미시아가 세르트와 결혼한 직후에 마르셀 프루스트는 그녀에게 축하 메시지를 보내어 두 사람에 대한 찬탄과 경하의 마음을표했다. 그는 그들의 결혼을 가리켜 "경이로울 만큼 불필요한 모든 것의 압도적인 완벽성"을 지녔다고 하면서 "세르트는 달리 어떤 아내에게서, 당신은 달리 어떤 남편에게서, 자신에게 그토록걸맞은 상대를 발견할 수 있었겠습니까?"라고 덧붙였는데, 적잖은 아이러니가 담긴 인사였다고 하지 않을 수 없다.[40] 프루스트가미시아를 모델로 그려낸 유르벨레티프 공녀의 초상에서 엿보이는 통찰력과 냉정함이나, 마담 베르뒤랭을 통해 짚어낸 미시아의면모들은 그의 축하에 담긴 조롱을 간과할 수 없게 만든다.

그 무렵에는 프루스트 자신도 받아 마땅한 명예와 찬사를 누리기 시작한 터였다. 1919년 12월, 그는 놀랍게도 『꽃피는 처녀들의 그늘에서』라는 제목으로 발표한 『잃어버린 시간을 찾아서』 제2권으로 공쿠르상을 받았다. 이 2권에 대한 반응은 여러 면에서그를 놀라게 했다. "『꽃피는 처녀들의 그늘에서』가 성공하리라고

는 기대하지도 않았습니다"라고 그는 출판업자에게 보내는 편지에 썼다. "기억하실지 모르지만, 이 나른한 간주곡을 따로 한 권으로 내는 것이 부끄럽다고 말씀드렸었는데요. 그런데 무슨 조화인지, 이 책이 『스완』보다 백배는 성공이군요."[41]

공쿠르상 수상에 잡음이 없었던 것은 아니다. 다른 작가의 소설이 바짝 추격하고 있었으니, 심사 위원단에 레옹 도데가 들어 있었던 것이 프루스트에게 상이 가는 데 기여한 것이 분명했다. 프루스트의 경쟁자(내지는 그의 출판업자)는 패배를 우아하게 받아들이지 못했고, 자기 이름과 책 제목 위에 "공쿠르상"이라 크게 찍고는 그 밑에 "열 표 중 네 표"라고 작은 글자로 박아 넣었다. 프루스트가 그것을 "고의적인 오도"라고 여긴 것도, 짜증을 낸 것도 이해할 만한 일이다.[42] 전쟁 동안 국가에 아무 기여도 하지 않은 작가에게 상을 주는 것을 성토하는 비평가들도 있었고, 프루스트의 나이를 문제 삼는 이들도 있었다. 공쿠르상은 마땅히 전도유망한 젊은 작가에게 돌아가야 하지 않겠는가? 마흔여덟 살이라니, 프루스트는 너무 나이가 많아 실격이 아닌가?

그렇지만 상은 그의 것이 되었고 더 많은 영예가 뒤따라, 이듬해에는 이미 오래전부터 레지옹 도뇌르 수훈자였던 동생 로베르 프루스트 박사의 손으로 그에게도 레지옹 도뇌르가 전달되었다. 1920년 봄, 공쿠르상을 받고 용기를 얻은 프루스트는 아카데미 프랑세즈에 입후보하는 것도 고려해보았다. 하지만 시인 앙리 드 레니에도 《누벨 르뷔 프랑세즈》의 편집장 자크 리비에르도 그에게 적어도 이번에는 출마하지 말라고 말렸다. 드 레니에는 프루스트에게 출마 시기가 너무 늦었다고 귀띔했다. 아카데미 회원들

이 이미 다른 후보들에게 표를 약속했다는 것이었다. 하지만 그것은 구실에 지나지 않았을 것이다. 이후 서신들에서 프루스트는 자신과 레옹 도데의 우의를 거론하며, 자신이 지지를 구하고자 하는 사람들 사이에 도데의 적들이 있음을 상기했다.

그보다 더 어려운 문제는, 프루스트의 작품이 갖는 성격이었다. 아카데미 회원들 대부분이 "당신을 이해하지 못할 것"이라고 자크 리비에르는 에둘러 말했다. "그들은 너무 깊이 잠들어 있어요."[43] 『잃어버린 시간을 찾아서』는 읽기 힘든 책일 뿐 아니라, 프루스트 자신도 잘 알고 있었듯 아카데미처럼 보수적인 집단은 동성애에 관한 내용을 받아들이기 어려울 터였다. 후속작들(『소돔과 고모라Sodome et Gomorrhe』는 1921년 5월에 서점에 출시되었다)에서는 그런 내용이 한층 더 많아질 전망이었다.

프루스트는 한동안 아카데미 입후보 가능성을 고려했지만, 결국은 자기 책의 성격을 불멸 회원들 사이의 한 자리와 바꾸기를 원치 않았다.[44] 이 한 가지 명예는 그의 손이 닿지 않는 곳에 남게 될 것이었다.

1914년 전쟁이 일어나자마자, 루브르는 즉시 그 보물들의 보호 조처에 나섰었다. 특히 공습이 우려되었다. 〈모나리자Mona Lisa〉를 비롯한 걸작 몇 점은 시골에 숨겨졌다. 그보다 더 크고 무거운 작품들은 현장에서 보호되었다. 〈밀로의 비너스Venus de Milo〉는 전쟁 기간 동안 강철로 된 밀실에 보관되었다. 육중한 강철판이 〈날개 달린 승리의 여신Victoire de Samothrace〉을 보호했고, 흙으로

채운 자루들이 피디아스의 둘도 없는 조각품들을 보호하는 데 동원되었다. 루브르의 위층들은 즉시 병원으로 전용되었기 때문에, 남은 작품들의 위쪽에서는 적십자사 깃발이 날리게 되었다.[45]

루브르가 그 보물들을 되찾아 먼지를 떨기까지는 정전 이후 1년 이상이 걸렸다. 1919년 말에 마침내 루브르는 다시 문을 열었다. 파리는 한 발 한 발 앞으로 나아가고 있었다.

# 광란의 시대

## 1920

미국에서는 1920년대를 '아우성치는 20년대'라 부른다. 프랑스에서는 그 기간을 '광란의 시대'라 부른다. 미국식 명칭의 떠들썩함보다는 몰아치는 광기가 느껴지는 말이다. 미쳤다 하든, 어리석다거나 사납다거나 성났다 하든, 그 시대는 다듬어지지 않은 대담함과 노골성을 자랑했으니, 그것이 전후 파리 사람들이 이미 '에스프리 누보esprit nouveau' 즉 새로운 정신이라 부르던 운동의 본질이었다.

파리에서든 다른 어디서든 전후 세대의 특징인 "아무러면 어때"라는 식의 태도는 확연히 도회적인, 그리고 상류층에 속하는 현상이었다. 농부들은 전쟁으로 피폐해진 농토를 복구하느라, 소도시의 상공인들은 생업을 다시 일으키느라, 그런 미친 짓에 관심을 가질 시간도 돈도 마음의 여유도 없었다. 제대병들에게는 부양할 가족과 해야 할 일이 있었다. 신체의 부상이나 정신적 외상만 입지 않았어도 운 좋은 축에 속했다.

하지만 돈과 여가를 가진 형편 좋은 사람들에게는 권태와 퇴폐, 그리고 재치가 최첨단 유행이 되었다. 부유한 미국인이든 망명한 러시아 귀족이든 아니면 다른 어디서 온 백만장자든, 그럴 만한 여유가 있는 사람들은 기분 전환 거리를 찾아 파리로 몰려들었다. 파리에서 그들은 끝없는 파티를 벌이고 밤늦도록 재즈 클럽에서 어울리며 술과 마약과 섹스에 정신없이 탐닉했다. 그런 최신식 사교 모임을 적잖이 목격했던 영국 기자 시슬리 허들스턴은 그 시대를 "칵테일 시대"라 부르기도 했는데,[1] 술을 무제한 살 수 있다는 것은 자국의 금주령을 벗어난 미국인들에게는 특히 커다란 매력이었다. 하지만 청교도적인 제약의 부재는 비단 술에만 해당되지 않았다. 커플들은 집안의 말 많은 아주머니가 뭐라고 할지 걱정할 필요 없이—뭐라 한들 그 아주머니는 저 멀리 아이오와주에 있었으니—맺어졌다 헤어지고 또 달리 맺어졌다.

그것이 1920년대에 갑자기 일어난 현상은 아니었다. 전쟁으로 인해 그 전 사회의 특징을 이루던 많은 것이 파괴되었을 뿐, 1920년대 파리의 가장 다채로운 양상 중 많은 것은 이미 전쟁 전, 혹은 그보다 오래전에 뿌리를 두고 있었다.[2] 광란의 시대의 경박함과 과도함은 일종의 도피주의였든 그저 재미를 보려는 욕망이었든 간에, 죽음과 파괴에 대한 자연스러운 반응으로 뒤따라온 것이었다.

그처럼 현란한 생활 방식과 동시에 나타난 또 다른 현상은 보기 드문 창조성이었다. 존 더스패서스가 훗날 회고한 바에 따르면, 파리에서는 "승리의 해체"에 수반된 방임적인 분위기가 "창조의 해일"을 불러왔다고 한다.[3] 또는 1933년이라는 비교적 가까운 시기에 모리스 작스가 설명한 바에 따르면, 종전 이후 10년간

의 광적인 활기는 그 자체로는 "지적인 풍요를 산출하기에 충분치 않은" 것이었다. 대신에 "아직 그 시대를 지나온 지 얼마 안 되는 우리로서는 희미하게 알아볼 수 있을 뿐이지만, 상이한 여러 요소들이 뒤얽혀 창조의 장력을 만들어냈다"라는 것이 그의 생각이었다.[4] 어쩌면 작스의 말이 옳을 것이다. 또는 아주 단순히 "낡은 것은 가고 새것은 오라"는 태도가 상상력과 창의력을 함양했는지도 모른다. 어찌 되었건 간에, 1920년대 파리는 모든 방면에서 혁신의 온상이었다. 그 시절 이 빛의 도시는 문학, 미술, 건축, 음악, 패션 등 모든 분야에서 전 세계의 문화적 중심지로 명성을 떨쳤다.

창조성과 함께 관용의 태도가 널리 번졌고, 적어도 어떤 집단에서는 그러했다. 인종차별은 미국에서는 여전히 자행되었지만, 파리에서는 거의 사라졌다고 해도 좋을 것이다. 파리는 아프리카계 미국인들의 재즈 밴드와 조세핀 베이커에 열광했다. 마찬가지로, 동성애자나 동성애적 관계도 환영까지는 아니라 해도 대체로 용인되는 분위기였다. 파리에서는 대혁명 이후로 동성애가 금지되지 않았으며, 문화계에는 실비아 비치, 거트루드 스타인, 내털리 클리퍼드 바니, 폴리냐크 공녀 같은 레즈비언들, 또 콕토, 프루스트, 지드, 디아길레프 같은 게이 남성들이 적지 않았다.[5]

1920년대가 시작되었을 때 파리 전역에 에스프리 누보가 이미 들끓고 있었으니, 그 열기가 가장 뜨거웠던 곳은 라탱 지구 남쪽, 몽파르나스로 알려진 허름한 동네였다.

~

"몽파르나스에는 가지 말라!"라는 것이 피카소의 오랜 친구였던 시인이자 화가 막스 자코브가 한때 몽마르트르의 자기 방 벽에 분필로 갈겨 쓴 말이었다. 문자 그대로 진심은 아니었을지 모르지만, 자코브는 악마가 몽파르나스를 지배한다고 확신하고 있었다. 그럼에도 다른 많은 사람들과 마찬가지로 그 역시 그곳에 매혹되었다. 유대인인 그는 최근 가톨릭으로 개종한 터였고, 조만간 보헤미안 생활의 유혹을 피해 생브누아-쉬르-루아르의 베네딕트 수도원에 들어가게 된다. 하지만 전쟁이 끝났을 때, 다른 사람들은 그 반대 방향으로 치닫고 있었다.

몽파르나스는 몽마르트르처럼 분명히 구분되는 동네가 아니었고, 몽마르트르만 한 매력도 없었다. 몽파르나스라는 이름은 오래전 라탱 지구의 학생들이 그 아래쪽 채석장이 남기고 간 슬래그 더미를 파르나소스산山, 곧 '몽-파르나스'라 빗대어 부른 데서 유래한 것이다. 학생들을 비롯한 손님들은 술 마시고 춤추러 선술집이나 카페를 찾곤 했으며, 그중 한 곳인 클로즈리 데 릴라는 몽파르나스와 라탱 지구를 잇는 생미셸 대로와 몽파르나스 대로가 만나는 곳에 자리 잡은 지 여러 해였다. 다른 두 곳인 돔과 로통드도 불과 몇 분 거리에, 그러니까 몽파르나스 대로와 라스파유 대로의 교차점에 있었다. 당시 바뱅 교차로, 오늘날 파블로-피카소 광장이라 불리는 곳이다.

1910년에는 지하철 남북 라인(12호선)이 대부분 완성되어 몽마르트르와 몽파르나스를 이어주었으며, 라스파유 대로에서 몽

파르나스 대로로 곧바로 통하는 길이 난 덕분에 갑자기 바뱅 교차로도 활기를 띠게 되었다. 돔과 로통드 모두 그 덕을 보았으니, 이제 바뱅 교차로가 예술가들과 그 동료들이 모여 술 마시고 떠드는 중심지로 떠올랐다. 주머니 사정이 나은 미국인들과 스칸디나비아인들은―그리고 전쟁 전에는 독일인들도―돔에 모였던 반면, 그 밖의 사람들은 로통드를 더 좋아했다. 그 가난한 예술가들의 친밀한 모임에서는 "국적도 화풍도 시풍도 문제 되지 않았다".[6] 1911년 이래 로통드의 주인이었던 빅토르 리비옹은 키키를 비롯해 수상쩍은 여자들에게 다소 쌀쌀맞게 굴었을지 모르지만, 키키는 로통드의 "약간 머리가 돈" 손님들이나 로통드의 요리사들로부터 받는 특별 대접―그들은 그녀가 화장실에서 목욕을 할 수 있도록 물을 데워주곤 했다―을 즐겼다. "여기가 집 같아!"라고 그녀는 기쁘게 외쳤으며,[7] 키키처럼 목욕하는 특권까지는 누리지 못했을지라도 그렇게 느끼는 사람들이 얼마든지 있었다.

"리비옹 영감은 아주 좋은 사람이다"라고 키키는 썼다. "그는 손님들을, 어중이떠중이 예술가들을 사랑한다!" 그녀는 날마다 로통드에 배달되는 커다란 빵들이 어떻게 사라지곤 했던가를 즐겁게 추억했다. 빵 덩이들은 바 안쪽 단에 놓인 바구니에 담긴 채 그 윗부분이 바 위로 드러나 있었는데, 리비옹 영감이 등을 돌리기가 무섭게 모든 빵의 윗부분이 "눈 깜짝할 사이에" 사라지곤 했다. 저마다 빵 조각을 주머니에 넣고 가게를 나서는 것이었다. 리비옹이 친근하게 부르는 그 "망할 녀석들"은 그렇게 그에게서 먹거리를 훔쳤지만, 그는 여전히 그들에게 식량을 댔다. 키키에 따르면 "그 무렵에는 어느 화가의 스튜디오에 가봐도 로통드에서

온 물건들이 많았다. 찻잔, 포크, 나이프, 접시 등등". 어느 날 밤, 모딜리아니의 그림 한 점이 수백 프랑에 팔린 것을 축하하기 위해[8] 그와 친구들은 성대한 저녁 식사를 하기로 했다. 친구들은 리비옹 영감도 끌고 갔지만, 그가 나타나자 모딜리아니가 안절부절 못하기 시작했다. 문제는 그의 집에 있는 의자와 나이프와 잔과 접시와 심지어 테이블까지 몽땅 로통드에서 가져온 것이라는 데 있었다. 리비옹 영감도 분명 그 점을 알아차렸고, 곧 일어나 나가 버렸다. 그러자 모딜리아니는 친구들에게 그를 다시 데려오라고 아우성쳤다. "난 자네들만큼이나 그가 좋아. 그를 초대하지 않은 건 내가 이 접시들을 다 그에게서 가져왔기 때문이야." 좌중이 조용해졌다. 그때 문이 벌컥 열리더니 리비옹 영감이, 술병을 잔뜩 안고 나타났다. "내게서 안 가져온 건 와인뿐이더군. 그래서 가져왔다네. 자, 다들 앉지. 배고파 죽을 지경이야."[9]

몽파르나스의 빅토르 리비옹은 몽마르트르의 프레데 제라르 와 같은, 아니 그 이상의 존재였다. 하지만 그 말고도 사랑받는 인물들이 더 있었다. 중요한 또 한 사람은 상파뉴-프르미에르가에 있던 '셰 로잘리'의 주인인 로잘리 토비아였다. 그녀는 이탈리아 출신의 모델로, 너무 늙어 누드모델을 설 수 없게 되자 작은 크레 므리를 인수하여 "내 예술가들"을 먹이기 시작했다. 키키는 종종 그곳에 가서 수프를 주문했고, 수프 한 그릇에 6수 이상을 내지 않으려다가 쫓겨나기도 했다. 하지만 "로잘리가 눈물을 흘리며 공짜로 먹여주는 때도 있었다". 모딜리아니도 로잘리가 좋아하는 고객이었지만, 그들은 자주 다투었다. 이탈리아 말로 욕설이 오가고 접시가 깨지고 벽에 걸려 있던 그림들이 날아다녔다. 그

러다가도 곧 가라앉아서 두 사람은 서로 포옹했고, 모딜리아니는 벽에 걸 새 그림을 그려주곤 했다.[10]

~

1920년 초에 모딜리아니가 죽자 몽파르나스는 전 같지 않았다. 그는 전설이 되었다. 빅토르 리비옹도 전설이 되었지만, 은퇴할 준비가 된 전설이었다. 1920년에 리비옹은 사랑하던 로통드를 처분했고, 가게는 그 없이도 계속되었다.

여전히 근근이 살아가던 키키는 몽파르나스 화가들을 위해 모델 일을 하다가 화가 모이즈 키슬링을 만나게 되었다. 그는 그녀와 석 달짜리 계약을 맺었다. 큰돈은 아니었지만, 그녀가 그때까지 벌던 것에 비하면 훨씬 좋은 조건이었다. 게다가 그녀는 그를 좋아했다. "좀 무뚝뚝하기는 해도" 말이다. 처음 만났을 때, 키키는 그가 매니저에게 "새로 온 작부는 누구요?"라고 묻는 소리를 들었다. 그녀는 그런 취급이 속상했지만, 잠자코 있었다. 일을 시작하기 전에는 그가 좀 두려웠기 때문이다. 그러다 그들의 관계가 달라졌다. "그는 나를 웃기느라 새된 소리를 내기도 하고, 온갖 우스운 소리를 다 냈다. 우리는 서로를 더 웃기려고 기를 썼다." 키슬링은 이미 성공한 화가였지만 젠체하지 않았다. 키키의 회고는 이어진다. "나는 그의 비누랑 치약을 슬쩍했지만 그는 아무 말도 하지 않았다. 세상에서 제일 근사한 남자였다!"[11] 그녀에 따르면, 다른 사람들도 그렇게 생각했다고 한다. 키슬링은 몽파르나스에서 가장 인기 있는 사람 중 하나였고, 그의 스튜디오는 사람들의 집합소였다.

미요는 귀국 직후 "브라질에 대한 추억에 사로잡혀" 브라질 대중음악에 론도풍 주제를 가미한 환상곡을 작곡하여 〈지붕 위의 황소Le Bœuf sur le Toit〉라는 제목을 붙였다.[12] 미요는 단순히 악곡으로 생각했으나, 콕토가 그것을 좀 더 잘 활용하기로 했다.

　　새롭고 특이한 것에 항시 촉각을 세우고 있던 콕토는 미요의 〈지붕 위의 황소〉를 가져다가 같은 제목의 초현실주의풍 무언극 발레로 만들었다. 어느 모로든 〈퍼레이드〉만큼이나 특이한 작품이 되게 할 생각이었다. "콕토는 임기응변의 천재"라고 미요는 훗날 다소 유감스러운 듯 인정했다. 콕토는 배경을 리우 대신 금주령 시절의 미국 술집으로 바꾸었다. 1920년 2월 이 무모한 작품이 공연되자,[13] 일반 관중은 물론이고 비평가들도 어이없어하며 농담으로 여겼다. 클라이맥스에 바텐더를 불러 커다란 부채로 경관의 목을 베라고 하는, 그런 다음 붉은 머리 여자가 경관의 머리와 춤을 추다가 물구나무를 서는 것으로 끝맺는 발레라니, 대체 무슨 말을 하겠는가?

　　미요는 그런 발상을 용감하게 밀고 나갔지만, 실망스럽게도 이후로는 비평가도 대중도 그가 진지한 작곡가라는 사실은 잊어버리고 "내[미요]가 광대라는 사실에 의견 일치"를 본 듯했다. 그런 반응이 한층 고통스러웠던 것은 그가 "희극을 싫어하고, 단지 내 상상력을 그토록 사로잡았던 브라질 리듬을 추억하며 즐겁고 가식 없는 오락을 만들기를 바랐을 뿐"이었기 때문이다.[14] 적어도 장 콕토가 나서기 전까지는 그러했다.

그런데 미요의 〈지붕 위의 황소〉는 곧 또 다른, 그리고 훨씬 더 유명한 장소의 이름이 되었다. 그 발단은 미요의 아파트에서 주말마다 벌어지던 모임이 너무 커져서 집 밖으로 나갈 수밖에 없었다는 데 있었다. 해결책은 뜻하지 않은 데서 발견되었다. 미요 자신의 설명에 따르면, 그는 전쟁 이후로 만나지 못했던 콩세르바투아르 시절의 옛 친구 장 비에네르를 찾아갔다. 비에네르는 재능 있는 피아니스트였지만 형편이 어려워 우안의 뒤포가에 있는 '가야'라는 작은 나이트클럽에서 피아노를 치고 있었다.

　미요의 토요일 밤 모임을 가야에서 하면 어떻겠느냐고 제안한 것이 바로 비에네르였다. 이 새로운 장소는 대번에 성공을 거두었고, 한다하는 사람들은 누구나 가야에 가서 비에네르가 재즈에서 바흐에 이르는 음악을 독창적으로 섞어가며 연주하는 것을 즐겼다. 덕분에 손님이 점점 많아져서 피카소, 디아길레프, 라벨, 사티, 안나 드 노아유, 모리스 슈발리에, 아르투르 루빈스타인 같은 유명인들까지 들락거리게 되자, 가야의 주인은 부아시-당글라가 근처의 좀 더 널찍하고 근사한 장소로 이전하기로 했다. 그런데 새 가게의 이름은 뭐라고 하면 좋을까? 순간 번득인 재치로 그는 콕토와 미요에게 '지붕 위의 황소'라는 이름을 사용하게 해달라고 부탁했다.

　그리하여 전설적인 술집 '지붕 위의 황소'가 시작되었다. 장 위고의 말대로, '황소'는 그 애환과 더불어 "운명의 교차로, 연애 사건의 요람, 불화의 온상, 파리의 배꼽"이 되었다.[15]

6인조와 그 동료들이 가야와 지붕 위의 황소에서 흥청대는 동안, 용의주도한 아웃사이더들의 운동이 엘리트 문화계를 향해 다양한 장난과 비유적이고도 실제적인 문학적 악취 폭탄을 날리려고 일을 꾸미고 있었다. 전후의 부산스러운 파리에서 분출한 다다는 전쟁에 대한 암울한 환멸에서 태어난 극단적인 운동이었다. 그것은 1916년 취리히에서 루마니아 출신 시인 트리스탕 차라의 주도로 시작되었는데, 그 이전에 1913년 뉴욕 아모리 쇼에서 〈계단을 내려오는 누드Nude Descending a Staircase〉로 관객에게 충격을 주었던 프랑스 아방가르드 마르셀 뒤샹이나 쿠바 출신 프랑스 화가 프랑시스 피카비아 등도 이미 같은 방향으로 나아가던 터였다. 다다의 창시자들은 '다다dada'라는 말은 아무 뜻도 없으며 그 말에 어떤 의미도 부여할 의도가 없다고 선언했다. 실제로 다다는 세계와 인생에 대한 환멸의 극단적인 표현으로 부정과 파괴, 부조리를 구가했고, 그 동조자들은 의도적으로 앞뒤가 맞지 않는 선언과 회합과 이벤트 아닌 이벤트들을 벌였다.

1920년 1월에 차라는 파리로 왔다. 그 무렵 앙드레 브르통, 필리프 수포, 루이 아라공 등은 파사주 드 로페라*의 카페에서 정기적으로 만나고 있었다. 파사주 드 로페라는 그들이 경멸하던 몽

---

*

1821년 오페라 르 펠티에(9구)의 개관과 더불어 조성된 아케이드. 세 개의 상점가로 이루어졌는데, 1873년 극장이 화재로 소실된 후 두 개만 남아 있다가 1925년 오스만 대로의 확장으로 헐렸다. 다다이즘과 초현실주의의 본산으로 유명하다.

마르트르나 몽파르나스와는 또 다른 세상이었다. 세 사람 모두 전쟁의 참상을 몸소 겪은 터로, 브르통은 의과 1학년생으로 전방 근처의 정신의학 센터에서 일했고, 아라공 역시 의학생으로 전시 복무에 대해 무공훈장을 받았으며, 수포는 임무 중 부상을 입은 터였다. 또 다른 사람들이 곧 합세했으니, 폴 엘뤼아르, 피에르 드리외라로셸 등 모두 전쟁의 상흔을 지닌 이들이었다. 엘뤼아르는 독가스에 중상을 입었고, 드리외라로셸은 세 차례나 부상을 당해 그 또한 무공훈장을 받았다. 전쟁이 끝나자 그들은 정신을 말살시키는 모든 것에 대한 공통된 반감으로 뭉쳤다. 현 정부와 사회의 거의 모든 양상, 특히 부르주아 도덕과 예술 및 문화를 지배하는 전통이 그들의 적이었다.

1919년에 브르통과 아라공과 수포는 급진적 잡지 《리테라튀르 *Littérature*》를 창간하여 전후 세계, 특히 당시의 문학적 운동들을 떠맡았다. 차라가 파리에 오기 전부터 이미 《리테라튀르》를 중심으로 뭉친 그룹은 그와 다다에 대해 잘 알고 있었으며 무정부, 혼돈, 파괴를 통한 변화를 요구하고 있었다. 언어 자체도 그런 공격에서 제외되지 않아서, 일찍부터 브르통과 그의 동료들은 자동기술법을 실험했다. 훗날 브르통은 그것을 "이성이 행사하는 어떤 영향으로부터도 자유롭고, 일체의 윤리적·미학적 염려들에 개의치 않는, 생각의 받아쓰기"라고 정의했다.[16]

1920년 초 차라가 프랑시스 피카비아와 함께 파리에 나타난 것은 브르통 주변의 파리 그룹에 기폭제가 되었다. 그들은 곧 홀을 빌려 여러 가지 난센스와 저항이 뒤섞인 연출 가운데 차라가 레옹 도데의 연설문을 읽었고, 아라공과 브르통은 딸랑이와 종소

리로 그 낭독을 방해했다. 뒤이은 여러 이벤트 중 하나에서는, 한 관객에 따르면 "환멸에 찬 여남은 명의 사람들(환멸을 느낄 거리 는 얼마든지 있었다)이 무대 전면으로 나와 '미술도 없다, 문학도 없다, 정치도 없다, 공화국도 없다, 왕정파도 없다, 철학자도 없 다, 아무 것도 없다, 다다, 다다, 다다'라고 신음했다"고 한다.[17]

에릭 사티는 한 전기 작가의 말을 빌리자면 "타고난 다다이스 트"였던 것 같지만,[18] 장 콕토는 (적어도 몇 년은 더) 그와 잘 지냈 다.[19] 하지만 콕토는 브르통과 좀처럼 어울리지 못했다. 브르통은 자신의 초라한 시골 출신을 불편하게 의식하여 고통스러울 만큼 반사교적이었던 터라 콕토의 세련됨과 재치와 사교성과 현란한 성공을 견디지 못했던 것이다. 따라서 브르통이 발언권을 갖는 한 다다는 콕토를 받아들이지 않을 것이었다. 실제로 나중에 그 는 자신이 반대하는 예술가들의 대표격으로 콕토의 이름을 거명 하게 된다.[20]

하지만 콕토는 피카비아를 좋아했으니, 피카비아의 부와 여자 와 자동차(피카비아는 차를 여러 대 갖고 있었을뿐 아니라 모두 비싼 것이었다)가 화가 자신의 매력을 한층 돋보이게 했다. 피카 비아를 대동하고, 콕토는 한동안 다다의 별나고 파괴적인 모임들 에 참가하려 시도했다. 그는 항시 아방가르드의 최첨단에 있으려 했고, 다다는 그 무렵 가장 앞서 나가는 운동이었기 때문이다. 하 지만 불유쾌한 마찰이 거듭되자 결국 그는 다다와의 결별을 선언 했으며, 이는 다다 성원들로부터 야유와 냉소를 자아냈다. 그 직 후, 한 다다 모임에서 필리프 수포는 '장 콕토'라는 이름이 쓰인 커다란 풍선에 단도를 들이박았다.

피카비아 자신도 1921년에는 다다와 결별했고 그 후 그와 콕토는 한층 더 친해졌다. 하지만 브르통은, 차라와 결별하고 초현실주의를 창시한 후에도 결코 장 콕토를 받아들이지 않았다. 피카비아의 한 친구는 이렇게 말했다. "만일 사티가 브르통과 콕토가 화해했다고 말한다면 믿겠나? 그런 날이 온다면 지옥도 얼어붙을 걸세."[21]

~

이고르 스트라빈스키도 콕토가 비위를 거스른 사람 중 하나였다. 콕토는 1918년에 발표한 『수탉과 아를캥』에서 사티의 음악을 칭찬하는 한편 스트라빈스키에 대해서는 "도망가지 않으면 나를 잡아먹을 문어"라고 일갈한 터였다. 그는 〈봄의 제전〉이 "걸작"이라고 인정하면서도, "그 공연을 둘러싼 분위기에는 전문가들 사이의 종교적 공모가, 바이로이트[바그너 음악 축제로 유명한 도시]의 최면술 같은 것이 있었다"라고 심술궂게 덧붙였다.[22] 바그너에 빗대어 군중심리를 비꼰 이런 말이 스트라빈스키에게 유쾌했을 리 없다.

하지만 스트라빈스키에게는 장 콕토보다 훨씬 중대한 문제가 있었다. 전쟁과 러시아혁명으로 인해 수입이 급감한 데다 가장으로서의 책임도 막중해진 터였다. 게다가 이제 곤궁해진 러시아 친척들과 병약한 아내, 그리고 네 명의 자식을 먹여 살려야만 했다. 전쟁 동안 디아길레프도 발레 뤼스 때문에 재정적 곤경을 겪던 터라 도움이 되지 못했다. 〈병정 이야기L'Histoire du soldat〉의 단발 공연을 제외하면, 전쟁 이후 1919년까지 스트라빈스키는 큰 공연

을 하지 못했다.

묘하게도 그가 그토록 절실하게 필요로 하던 도움을 얻은 것은 디아길레프의 전후 복귀와 코코 샤넬의 지원이 결합된 덕분이었다. 디아길레프는 코메디아 델라르테에서 영감을 얻어 풀치넬라를 주인공으로 하는 발레를 구상하고, 마누엘 데 파야에게 18세기 이탈리아 작곡가 조반니 바티스타 페르골레시의 편곡을 부탁했었다. 그런데 데 파야에게 다른 일이 있어서, 디아길레프는 전에 돈 문제로 잡음이 있었음에도 스트라빈스키를 다시 찾았던 것이다. 스트라빈스키는 그토록 필요한 수입이 생기는 일인데도 선뜻 제안에 응하지 않았다. 그는 디아길레프의 선곡을 높이 평가하지 않았고("그는 정신이 나간 모양이야"), 게다가 다른 사람의 일을 대신 맡는 것이나 "막판 주문"에는 영 내켜하지 않았다. 그렇지만 페르골레시의 악보를 보자 대번에 "사랑에 빠졌다".[23]

디아길레프와 스트라빈스키의 공동 작업이 또다시 시작되었고, 이를 확인하듯 디아길레프는 1920년 초에 파리 사람들에게 스트라빈스키의 1914년 오페라 〈나이팅게일의 노래Le Chant du rossignol〉를 발레로 선보였다. 앙리 마티스가 무대와 의상을 맡았고, 그리고 막판에 폴 푸아레가 거들어 까다로운 의상을 만들어 냈다. 마티스는 그 일에 참여하기를 주저했지만, 디아길레프는 남을 설득하는 데 지치는 법이 없었다. "그는 매력적이면서도 짜증 나는 인물"이라고 마티스는 아내에게 말했다. "진짜 뱀 같지. 손가락 사이로 살며시 스며들거든. 하지만 그에게 진짜 중요한 건 자기 자신과 사업뿐이야."[24] 스트라빈스키가 마티스와 공동 작업을 한다는 소식에 피카소는 성이 나서 투덜거렸다. "마티스! 마

티스가 대체 뭐야? 기껏해야 커다란 화분에서 빨간 꽃이 잔뜩 떨어진 발코니잖아!"[25]

애석하게도 〈나이팅게일의 노래〉는 평이 좋지 않았는데, 주된 원인은 마신의 안무에 있었다. 하지만 마신의 안무에 피카소의 무대와 의상으로 제작된 1920년 〈풀치넬라Pulcinella〉의 초연은 디아길레프와 스트라빈스키가 바랐던 성공을 조금도 모자람 없이 이루었다. 그리하여 손님들은 축하의 분위기 속에서 뒤풀이 파티를 위해 교외로 몰려갔다. 페르시아의 피루즈 왕자가 베푼 성대한 잔치였다. 디아길레프 패거리와 곧잘 어울리던 화가(이자 빅토르 위고의 증손자)인 장 위고에 따르면, 그 모임의 장소는 콕토의 한 전과자 친구가 운영하는 교외의 댄스홀로, 매력적이지만 평판이 의심스러운 곳이었다. 일행은 피카소, 세르트 부부, 콕토, 젊은 라디게(그는 나중에 『도르젤 백작의 무도회』에서 그 파티를 묘사했다), 뤼시앵 도데, 풀랑크, 오리크, 위고 부부(장과 발랑틴) 그리고 물론 디아길레프, 마신, 스트라빈스키 등이었다. 그들은 자동차로 떼 지어 도착했고, 미리 고용해둔 사람들이 손전등 불빛으로 이들을 안내했다. 장 위고에 따르면, 피루즈 왕자는 "통이 큰 물주"로 손님들에게 샴페인을 아낌없이 대접했다.[26] 거나하게 취한 스트라빈스키가 드넓은 댄스 플로어 가장자리의 발코니에 위태롭게 걸터앉아 옆방에 있던 쿠션과 베개 받침들을 아래쪽 손님들에게 던지기 시작하면서부터 베개 싸움이 벌어져 새벽 3시까지 계속되었던 것도 무리가 아니다.

스트라빈스키는 〈풀치넬라〉에 대한 호평뿐 아니라 작품 자체에 크게 만족했다. "그건 새로운 종류의 음악이에요"라고 그는 한

인터뷰에서 말했다. "제 이전 작품들과는 다른 개념으로 오케스트라를 사용한 단순한 음악이지요."²⁷ 그리고 훗날 회고록에는 이렇게 썼다. "〈풀치넬라〉는 과거에 대한 발견이었다. 그 현현을 통해 이후의 내 작품 전체가 가능하게 되었다."²⁸ 실로 그것은 스트라빈스키의 신고전적 시기의 시작이었다.

~

코코 샤넬이 스트라빈스키의 경력에서 한 역할로는 두 가지가 알려져 있다. 그녀는 1920년 12월 〈봄의 제전〉 재공연에 자금을 댔고, 스트라빈스키와 그의 대가족이 스위스를 떠나 파리로 이주하자 집을 제공했다. 그 이상은 그저 소문과 추측, 그리고 샤넬 자신의 애매모호한 설명뿐이다.

스위스는 전쟁 기간 동안 스트라빈스키에게 피난처를 제공했지만, 1920년 〈풀치넬라〉가 성공한 후 스트라빈스키는 가족을 데리고 브르타뉴에서 여름을 보내며 가을에는 그들 모두가 살 만한 집을 구할 수 있기를 희망하고 있었다. 샤넬과는 그해에, 아마도 〈풀치넬라〉 리허설 동안 미시아와 디아길레프를 통해 만났던 듯한데, 샤넬은 그 얼마 전 파리 근교 가르슈에 있는 커다란 별장으로 이사한 터였다. 그래서 스트라빈스키 가족이 지낼 곳이 없어 곤경에 처해 있다는 말을 듣자, 적당한 집이 구해질 때까지 그곳에 와 있으라고 제안했다.

그녀의 새 연인이었던 디미트리 파블로비치 대공도 9월, 그러니까 스트라빈스키 가족이 샤넬의 별장에 도착했을 때쯤에는 그곳에 왔던 것 같다. 또는, 훗날 스트라빈스키가 두 번째 아내를 통

해 친하게 지내게 된 미국 지휘자 로버트 크래프트의 말에 따르면, 샤넬과 디미트리 파블로비치 대공의 관계는 1921년 초에야 시작되었다. 그러니 샤넬이 폴 모랑에게 말한 스트라빈스키와의 연애 사건이 사실이라면,[29] 그럴 만한 시간적 여유는 있었던 셈이다.

샤넬의 말로는, 그 무렵 "내가 [예술가 패거리 가운데서] 끌렸던 유일한 사람은 피카소인데, 그는 임자가 있었다"고 한다. 스트라빈스키의 경우에는 그 쪽에서 접근해 왔다. 샤넬이 그에게 기혼자임을 상기시키자, 그는 아내도 자기가 샤넬을 사랑하는 것을 안다고 대답했다. "아내가 아닌 다른 누구에게 그렇게 중요한 일을 털어놓을 수가 있겠어요?"라고 반문하더라는 것이다.[30] (스트라빈스키 자신의 회고에 따르면, 샤넬은 "그즈음 아주 가까운 친구였다. 디아길레프의 가장 너그러운 후원자 중 한 사람이기도 했고. 그녀는 1920년 12월 샹젤리제 극장에서 〈봄의 제전〉을 재상연할 때 보증을 서주었다"고 한다.)[31]

샤넬이 말한 내용은 너무 막연해서 딱히 이야기랄 것도 없지만, 만일 연애 사건이 있었다 해도 돌연 끝나버렸다는 것이 사연의 전부다. 미시아의 개입 때문이었다. 스트라빈스키는 발레 뤼스와 함께 스페인에 가고 샤넬은 혼자 남았는데, 디미트리 대공이 나타났다. 미시아는 스트라빈스키에게 샤넬이 예술가보다는 대공들을 더 좋아한다는 내용의 전보를 보냈고, 스트라빈스키는 폭발했다. 그러자 디아길레프가 샤넬에게 전보를 보냈다. "여기 오지 말아요. 그가 당신을 죽일 거예요."[32]

그게 다였다. 1920년 12월 디아길레프가 마신의 안무로 〈봄의 제전〉을 재공연할 구상에 몰두해 있을 때, 그는 늘 그렇듯 자금

이 달려 미시아에게 의논했다. 미시아와 곧잘 다니던 샤넬이 그 이야기를 듣고 나중에 디아길레프를 찾아와 거액의 수표를 주었다.[33] 그녀가 내건 유일한 조건은 아무에게도 말하지 말라는 것이었지만, 디아길레프는 물론 그 조건을 즉시 어겼다. 그것이 샤넬 편에서 순수하게 도우려는 마음이었는지, 아니면 파리 예술계에서 자기도 입지를 다지려는 계산에서 나온 제안이었는지? 샤넬은 전자를 주장하지만, 미시아는 분명 후자라고 생각했다. 미시아는 예술계의 으뜸가는 후원자로서 스트라빈스키나 발레 뤼스 같은 자기 텃밭을 보호하려 나섰으므로, 미시아와 샤넬은 가장 가깝고 치명적인 친구이자 맹렬한 경쟁자가 되었다.

～

1920년 12월 〈봄의 제전〉 재공연은 눈부신 성공을 거두었고, 이제 스트라빈스키의 음악은 고전으로 받아들여지게 되었다. 애석하게도 재공연 때 안무를 맡았던 레오니드 마신은 곧 젊은 발레리나와 사랑에 빠져 결혼한다는 (디아길레프의 눈에는) 용서할 수 없는 죄를 지어 발레단에서 쫓겨났지만 말이다. 처음에는 니진스키가, 이번에는 마신이, 모두 여자 때문에 자기를 버리자 디아길레프는 크게 상심했다. 또 다른 젊은 미남 보리스 코치노를 만난 후에야 그는 상심을 딛고 일어났으니, 이 젊은이를 소개해준 이는 양성애자였던 세르게이 수데이킨으로, 그의 아내 베라 드 보세는 곧 스트라빈스키의 정부가 된다.

한편 샤넬과 매력적이지만 가난한 러시아 망명자 디미트리 대공과의 회오리 같은 연애는, 그녀 자신의 말마따나 짧지만 열정

적인 것이었다. 확인되지는 않았지만 끈질긴 소문에 의하면 그들을 소개한 것은 디미트리의 당시 연인으로, 샤넬의 친구이기도 했던 그녀는 샤넬에게 이렇게 말했다고 한다. "맘에 들면 네가 가져도 좋아. 내겐 좀 비싸거든." 샤넬은 그가 맘에 들었지만, 오래 가지는 않았다. 훗날 그녀는 "대공들은 다 똑같다. 그들은 근사해 보이지만, 그 뒤에는 아무것도 없다. (……) 키 크고 잘생기고 화려하지만, 뒤에 있는 건 보드카와 허무뿐이다."[34]

샤넬 자신은 결코 보드카와 허무만이 아니었다. 1920년 무렵 그녀는 여성 패션에서 지각변동에 해당하는 일을 일으켜, 짧은 주름치마에 허리 라인을 낮추고 치맛단을 지면에서 23센티미터나 들어 올린 젊고 산뜻한 복장으로 구닥다리 패션을 밀어내 버린 데다 이제 향수 산업에도 진출하려 하고 있었다. 물론 프랑수아 코티의 선례 외에도 게를랭이나 우비강 같은 오래된 향수 제조업자들이 있었고, 폴 푸아레도 자기만의 향수를 만들어 파는 디자이너라는 개념을 선도했었다. 하지만 푸아레는 향수에 자기 이름이나 회사 이름 대신 딸의 이름을 붙여 '로진의 향수'라 불렀다. 샤넬은 전혀 다르게 접근하여 자신의 이름을 사용하는 한편, 현대 여성을 사로잡는 향(샤넬 넘버 5)과 병(단순하고 각진 형태)을 찾아냈다.

그라스에 있는 유명한 프랑스 향수 센터의 에르네스트 보가 샤넬의 조향사가 되어 그 이국적인 세계로 그녀를 안내했지만, 샤넬은 샤넬 넘버 5의 향을 발명한 것은 자신이라고 주장했다. 아마도 보가 제조한 여러 샘플 중에서 그녀가 자신의 취향에 맞는 향을 골랐다는 것이 진실에 가까운 이야기일 터이다. 프랑수아 코

티가 그랬듯 보도 비교적 새로운 발견인 합성 알데히드에 여러 가지 자연 향료를 섞었고, 이 경우에는 재스민 향을 강조했다. 샤넬이 선택한 것은 가볍고 산뜻한, 질리지 않는 꽃향기였으니, 그것이 현대 여성을 위한 완벽한 향이었다. 샤넬은 그것을 사랑했고, 자기 가게에 그 향수를 뿌려 고객의 흥미를 끄는 한편 자기 가게들과 백화점(파리의 유명한 라파예트 백화점)에서의 판매를 준비했다. 새 향수의 이름이 지어진 과정에 대해서도 여러 설이 있지만, 보의 설명이 가장 간단하다. 그것은 자신이 그녀에게 제시한 샘플 중 다섯 번째 것이었다. 샤넬은 다섯을 행운의 수로 여겨 그 이름을 고수했다.

~

샤넬이 부와 명성을 확보해갔던 반면, 콜 포터는 부―자신과 아내의―는 손에 넣었지만 명성은 잃어가고 있었다. 낙심천만하게도, 슬럼프가 온 것이었다. 신혼여행에서 돌아온 그들 부부는 샹젤리제 근처에 있던 아내 린다의 집에서 살다가 7구의 무슈가 3번지로 이사했고, 그곳은 파리에서 가장 멋들어진 파티가 열리는 장소 중 하나가 되었다. 그런 평판도 당연했으니, 콜 포터는 항상 파티를 빛나게 하는 스타였기 때문이다. 그보다 더 놀라운 것은 그가 뱅상 댕디의 스콜라 칸토룸에 등록했다는 사실이었다. 스콜라 칸토룸은 2년간 화성학과 대위법, 오케스트레이션을 강도 높게 공부해야 하는 엄격하고 보수적인 음악학교였다.

일찍이 1905년에 에릭 사티도 같은 집중 과정에 등록하여 친구들을 놀라게 한 적이 있었지만, 콜 포터의 결정도 그 못지않게

의외였다. 그의 뮤지컬 코미디가 별로 성공하지 못하자 린다가 그에게 교향악과 진지한 음악을 작곡해보라고 격려해주었던 것이다. 댕디는 음악적으로나 정치적으로나 전통주의자였지만 라벨, 드뷔시, 사티 등 동시대 작곡가들의 작업은 설령 자기 마음에 들지 않더라도 지지해주는 개방적인 면을 갖고 있었다. 그래서 콜 포터는 스콜라 칸토룸에 받아들여졌다.

그곳에 있는 동안 그는 슈만의 피아노 소나타 1번과 2번을 오케스트라로 편곡하는 데 성공했으나, 그곳에서 배우는 것이 자신이 본래 지니고 있던 리듬감을 망가뜨린다는 사실을 깨닫고는 과정을 끝마치지 못했다. 슈만에 대한 애정은 평생 지니게 되었고, 스콜라에서 한 작업이 이후 경력에서 보인 탁월한 장인적 솜씨에 기여했을지도 모른다. 하지만 파티에서 빛나던 콜 포터는 여전히 슬럼프에 빠져 있었다.

～

콜 포터와 비슷한 시기에, 모리스 라벨도 내면의 적들과 씨름하고 있었다. 그의 경우에는 창조성의 상실이 문제였다. 건강은 점차 회복되었지만, 의욕 저하는 심각한 상태였다. 우울하고 작곡을 할 수가 없어서, 1919년과 1920년 사이 겨울에는 파리를 떠나 한 친구의 외딴 시골집에서 지내며 창조적인 기분이 되살아나기까지 소품들을 썼다. 그러면서 오래전에 쓰다 만 작품을 다시 만지기 시작했는데, 그것은 전쟁 전에 요한 슈트라우스에게 바치는 곡으로 구상했던 왈츠였다. 원래 계획했던 제목은 〈빈Vienne〉으로, 라벨은 친구인 음악 평론가 장 마르놀드에게 이렇게 곡의 구

상을 얘기했었다. "자네는 이 놀라운 리듬에 대한 내 깊은 공감을 이해하겠지. 나는 춤이 표현하는 삶의 기쁨을 높이 사고 있다네."[35] 하지만 1920년 초에 그가 마침내 완성한 것은 〈라 발스La Valse〉로, 전쟁을 겪은 티가 나는 어두운 톤의 곡이었다. 춤이 표현하는 '삶의 기쁨' 대신, 그것은 걷잡을 수 없이 사라져버린 세계에 대한 추억들을 환기하고 있었다.

디아길레프는 다음 시즌을 위해 〈라 발스〉에 관심을 갖고 들려달라고 청했다. 전쟁 전에 발레 뤼스가 〈다프니스와 클로에Daphnis et Chloé〉를 공연했을 때 크게 실망했음에도 불구하고,[36] 라벨은 기꺼이 디아길레프와의 새로운 모험이라는 가능성을 받아들였다. 그해 봄, 그는 미시아 세르트의 집에서 (마르셀 메예르와 함께) 〈라 발스〉 전곡을 피아노로 연주했다. 디아길레프, 마신(다시 발레 뤼스와 합류한), 아주 젊은 풀랑크 그리고 스트라빈스키가 동석했다. 풀랑크에 따르면, 디아길레프의 반응은 시원찮았다. "걸작이야"라고 그는 마침내 말했다. "하지만 발레는 아니야. 발레의 초상화, 발레의 그림이지."[37]

라벨은 반박하지 않았지만, 실망하는 빛이 역력했다. 그는 조용히 악보를 챙겨 떠났다. 풀랑크가 보기에 한층 놀라웠던 것은, 한때 라벨과 친했던 스트라빈스키조차 아무 말 하지 않았다는 사실이었다.[38]

이는 라벨과 디아길레프, 라벨과 스트라빈스키의 관계가 사실상 끝났음을 의미했다.[39] 그래도 라벨은 미시아와는 계속 좋은 관계로 지냈고, 〈라 발스〉를 그녀에게 헌정했다. 그는 자신이 1905년 로마대상에 낙방하고 괴로운 심경이었을 때 미시아가 자신의 요

트로 초대해 여름을 보내며 휴식을 누리게 해주었던 너그러운 처사를 평생 잊지 않았다.[40]

1920년 초에 라벨이 레지옹 도뇌르 수훈을 거부한 것은 아마도 로마대상 때의 불행한 기억 때문이었는지도 모른다. 젊은 시절 자신에게 그토록 수모를 안겼던 같은 공식적 서클들로부터 제안된 훈장이었으니 말이다. 그의 거부는 신선한 충격이었다. 레지옹 도뇌르를 거부하는 사람이 어디 있겠는가? 하지만 라벨은, 조용하고 상냥한 사람이었지만, 고집이 셌다. 그는 친구 롤랑-마뉘엘에게 물었다. "저 레지오네르[레지옹 도뇌르 수훈자]들은 마치 모르핀 중독자들 같아서, 다른 사람들에게 자기들의 정열을 전파하기 위해 속임수도 마다하지 않고 온갖 수단을 쓴다는 걸 알고 있나? 아마도 그걸 자신들의 눈에 정당화하기 위해서겠지?"[41]

라벨의 동생 에두아르는 언론에 외교적으로 말하기를, 라벨이 수훈을 거부한 것은 원칙의 문제로 그는 일체의 수상에 반대한다고 했다. 하지만 그 한 번을 제외하고는, 라벨은 다른 수많은 영예들을 받아들였다.

～

샤를 잔느레는 분투하고 있었다. 그는 화가로 자리 잡기를 갈망했지만 그에 앞서 공식적인 자격이 없음에도 건축가가 되었고, 건축으로 충분한 돈을 벌어 재정적 독립을 얻은 다음 그림을 그릴 작정이었다.

그는 10대 후반부터 건물을 설계해왔으니 그중에는 부모님을 위한 집도 있었는데, 그들이 감당하기에는 너무 비싼 집이라는

사실이 드러났다. 그는 유럽 곳곳을 돌아다니며 베를린에서도 일했고(그곳에서 유명한 미스 반데어로에를 처음 만났다), 파리에서는 강화 콘크리트의 선구자요 샹젤리제 극장을 설계했던 오귀스트 페레(그 역시 잔느레처럼 공식적 자격 없이 건축가가 된 터였다)의 사무실에서 일했다. 그러는 과정에서 잔느레는 토스카나의 에마 수도원을 비롯해 멀리 아토스산에 있는 수도원들의 "순수하고 정직한 건축"에서 영향을 받은 미학을 추구하게 되었다. 그는 에마 수도원을 "지상낙원"이라 묘사했으니, 공동체 생활과 사적인 공간이 효과적으로 연결되고 정원과 자연에 접해 있다는 점이 그의 이상에 가까웠기 때문이다.[42] 제1차 세계대전의 전면적인 파괴에 대한 반응으로, 그는 자신이 '돔-이노Dom-ino 시스템'이라 명명한 중요한 개혁을 구상했다. 즉, 표준화된 저가 자재를 싼값에 신속히 결합하여 짓는 모듈식 주택이었다.

잔느레는 그때쯤에는 자유를 얻어 원하던 대로 그림을 그릴 수 있을 줄로 기대했었다. 하지만 서른세 살이 된 그때도 여전히 답보 상태였다. 대형 상업 프로젝트로 테일러 방식의 효율을 살린 도축장을 설계하여 입찰했지만 그보다 더 높은 비용의 설계에 밀려 떨어졌다. 부모님은 그가 설계한 집을 도저히 감당할 수가 없어서 손해를 보고 팔아야 했다. 또 강화 콘크리트 벽돌을 만드는 공장을 차렸는데, 처음에는 상당히 잘 팔렸지만 1920년대 후반에는 판매가 시원찮았다. 남다른 비전과 강한 자부심을 갖고 있었음에도, 그는 이제 앞길이 막막해지기 시작했다.

창조적 에너지의 돌파구를 찾아 잔느레는 『새로운 건축을 향하여 Vers une architecture』*라는 책을 쓰기 시작했고, 이 책은 장차 건

축학의 고전이 된다. 하지만 그는 이미 평평한 지붕에 성형 콘크리트 구조를 사용한 설계에 대해 비평가들로부터 빗발치는 공격을 받고 있었다. 그런 공격에 맞서, 자신이 제안한 마을은 "기계만큼이나 아름다울 것"이라고 대답했다는 일화는 유명하다. 그는 훗날 자신의 그 말이 "살기 위한 기계"를 가리킨 것이라고 설명하면서 "집의 목적은 생활을 편리하고 즐겁게 하기 위한 것이 아닌가?"라고 덧붙였다.[43] 하지만 그는 기본 설계와 풍요롭고 의미 있는 삶의 터전을 만들고자 하는 의도를 이해하지 못하는 이들에게 그 점을 설명하느라 직업적 경력의 상당 부분을 보내게 된다.

이런 난관들에도 불구하고 1920년은 잔느레에게 중요한 전환점이었다. 그해 가을에, 그와 오장팡은 아방가르드 시인 폴 데르메와 함께 《레스프리 누보 *L'Esprit Nouveau*》라는 잡지를 창간했다. 이들의 목표는 "예술적 균형과 수학적 질서"를 수단으로 하여 인간적인 만족을 추구하자는 것이었다. 그들은 "정육면체와 원뿔과 구, 원통과 피라미드"의 시간을 초월한 아름다움을 찬미했다.[44]

그 무렵 샤를 잔느레가 르코르뷔지에Le Corbusier라는 이름을 쓰기 시작한 것은 새로운 출판물을 위한 이름을 원했기 때문이다. 그 자신의 설명에 따르면, 이 이름은 잔느레 집안에서는 드물게 성공한 사람 중 하나였던 선조의 '르코르베지에Lecorbésier'라는 이름에서 가져온 것이었다. 잔느레는 단순히 그 이름의 어감과 까

---

\*
원제는 '건축을 향하여'지만, 영어로는 흔히 '새로운 건축을 향하여 *Towards a New Architecture*'라는 제목으로 번역되며, 우리말 제목으로도 그러는 편이 책의 취지를 드러내기에 적절할 것이다.

마귀[코르보corbeau]와의 연상이 마음에 들었던 것 같다. 또는 '굽히다[쿠르베courber]'라는 동사를 환기하여 다른 사람들을 자신의 의지에 굽히게 만든다는 이미지도 있었다.[45] 이름의 기원이야 어떠하든 간에, 그것은 잔느레에게 자신을 재발명할 기회를 주었다. (잔느레보다 한 달 먼저 같은 고향 라 쇼-드-퐁에서 태어난 시인 블레즈 상드라르도 프레데리크 소저라는 본명에서 이름을 바꾸었다. 두 사람은 오랜 세월 친구로 지냈다.)

그해에, 르코르뷔지에의 육촌인 피에르 잔느레가 제네바 대학에서 각종 상의 영예를 업고 파리의 에콜 데 보자르에 건축을 공부하러 오면서 그의 인생에 다시금 들어오게 된다. 처음에 르코르뷔지에는 그를 대단찮게 여겼지만 곧 그 재능과 잠재력을 알아보았고, 얼마 안 가 그를 자신의 동업자로 삼게 된다.

～

그 무렵 파리에 온 사람들 중에는 미국 시인 에즈라 파운드도 있었다. 그는 제임스 조이스도 설득하여 빛의 도시로 건너오게 했다. 본래 더블린 출신인 조이스는 더블린과 파리를 오가며 살다가 트리에스테, 취리히를 거쳐 다시 파리로 돌아왔다. 어디에 가나 가난하게 살았고, 동반자 노라 바나클과 함께였지만, 그는 결혼하기를 거부했다. 결혼이라는 제도, 교회, 가정 등을 받아들일 수 없다는 것이었다. 그런 가운데 두 자녀가 태어났다.

조이스가 파운드의 주목을 끈 것은 전쟁 전, 파운드가 런던에 살던 시절이었다. 파운드는 문단에서 중요한 인물들은 거의 다 알고 지냈으며, 로버트 프로스트, D. H. 로런스, T. S. 엘리엇 등

새로운 이름들을 지지하는 데도 너그러웠다(실제로 엘리엇의
『황무지 The Waste Land』를 편집해준 것도 그였다). "확연히 모던
한 작품"을 찾던 파운드는 조이스에게 원고를 부탁했고, 조이스
는 『젊은 예술가의 초상 A Portrait of the Artist as a Young Man』의 제1장
을 보내왔다. 파운드는 대번에 매혹되었다. "나는 산문에 대해서
는 잘 모르지만, 당신 소설은 기막히게 좋은 작품이라고 생각합
니다"라고 그는 써 보냈다.[46]

조이스는 아일랜드판 오디세이아라고 할 수 있는 책 『율리시
스 Ulysses』를 전쟁이 시작될 즈음에 쓰기 시작해 1921년까지도 완
성하지 못한 채였다. 1918년부터는 미국의 아방가르드 문예지
《더 리틀 리뷰 The Little Review》에 연재 형식으로 발표하고 있었지
만, 그것은 미국인들에게, 특히 미국 체신부에는 너무 도발적이
라 판단되었고, 체신부에서는 특히 보수주의자들을 격분케 한 대
목이 실린 1920년 1월 호의 판매를 금지했다. 사건이 재판에 회
부되었으므로, 『율리시스』를 미국에서 출간하는 것이 무망해 보
이던 무렵에 조이스는 실비아 비치를 만났다.

1920년 7월 프랑스 시인 앙드레 스피르의 집에서 열린 일요일
만찬에서였다. 아드리엔 모니에가 비치를 초대했고, 비치는 처음
에는 조이스를 무서워했지만—그는 극도의 궁핍에도 불구하고
문단에서는 알려진 인물이었고 그녀는 그에게 경외심을 품고 있
었다—곧 그가 놀랍도록 신사답고 예민한 사람이며, 대양이나
높은 곳 말, 개, 기계, 폭풍우에 이르기까지 온갖 것을 두려워한다
는 것을 알게 되었다. 첫 대화 동안에도 개가 짖어대는 바람에 그
는 패닉에 빠졌다.

다음 날, 조이스는 셰익스피어 앤드 컴퍼니로 찾아와 실비아의 도서 대여점에 가입했다. 그는 딱 한 달 치 회비만을 낼 수 있었다.

~

1920년 3월, 거의 모든 사람에게서 최악의 것을 끌어내는 것만 같던 오랜 논의의 끝에, 미국 상원은 베르사유조약을 거부했다. 헌법이 요구하는 3분의 2 다수에 미치지 못했던 것이다. 문제의 핵심에 있는 것은 국제연맹이 미국을 유럽과의 영구적 동맹에 묶어두게 되리라는 몇몇 의원들의 두려움이었다. 프랑스로서는 라인란트에 군대를 주둔시켜 자국을 보호하려던 입장에서 크게 양보한 마당에 조약이 무산됨에 따라 향후 독일의 침공에 대해 연합군의 개입을 기대할 수 없게 되었다.

전쟁이 이처럼 불만스럽게 매듭지어지는 데 낙심한 프랑스인들에게는 한층 더 낙심천만하게도 프랑화 가치 하락과 물가 상승이 계속되었다. 가을에는 세계적인 경제 위기가 시작되어 인플레를 다소 누그러뜨렸지만 여론은 여전히 시큰둥했다. 그런 분위기 가운데, 극렬한 내셔널리즘이 열렬한 가톨릭과 연대하여 잔 다르크라는 인물을 내세우고 나섰다.

프랑스의 내셔널리스트들과 가톨릭 우익이 잔 다르크를 숭상한 것은 어제오늘 일이 아니었고, 전쟁 기간 내내 프랑스 부대들은 그녀의 초상을 가지고 전투에 나갔었다. 그녀의 순교를 기리는 국경일을 제정하자는 안이 여러 해째 거론되고 있었는데, 모리스 바레스가 그 기수였다. 그렇지만 바레스의 캠페인은 1920년 봄에야 지지를 얻었으니, 그가 기존의 왕정파, 내셔널리스트, 열

혈 가톨릭 신자들 외에도 세속주의자들(그들에게는 잔을 소박한 농부 소녀로 묘사했다)과 사회주의자들(그들에게는 잔을 가난한 자들의 대표로 묘사했다)에게까지 잔의 호소력을 확대하기에 진력한 결과였다. (15년 전부터 프랑스와 외교 관계가 단절되어 있던) 바티칸이 이때를 이용해 잔을 시성함으로써 바레스의 노력을 무산시킬 뻔했지만, 반교권주의자들의 저항에도 불구하고 국민의회는 4월에 그녀를 기리는 세속 축일을 제정하기로 했다.

파리에서 열린 그 첫 행사는 피라미드 광장에 있던 잔 다르크의 도금한 기마상 주위에서 거행되었는데, 깃발을 흔드는 군국주의와 애국주의의 행사가 되어버리는 바람에, 시 외곽에 모여 전쟁과 전쟁에서 득을 본 자들에 대해, 그리고 군대와 교회의 결탁에 대해 항의하려던 파리 노동자들을 실망시켰다. 시위자들과 기마경찰대 사이에 싸움이 벌어져 한 명이 죽고 쉰 명 이상이 다쳤다.

이 충돌은 사실상 보도되지 않았으므로 여론에 아무런 여파도 일어나지 않았지만, 시위자들은 바레스와 그의 지지자들이 문명의 승리라 본 것에서 위험을 감지했던 것 같다. 바레스의 측근이던 샤를 모라스는 사태를 이렇게 설명했다. "이 국가적 영웅은 민주주의의 영웅은 아니었다. 모든 세상 일에서 그녀는 곧장 본질을 향해 나아갔으니, 그것은 중앙 권력을 신속히 확립하고 온 나라에 그것을 인식시키는 일이었다."[47]

오래지 않아 급증한 우익 이데올로그들은 잔 다르크를 자신들만의 영웅으로 만들게 될 터였다.

# 결혼과 결별

## 1921

그해 봄, 아주 적절하고 격식을 갖춘 구애 끝에 서른 살 난 샤를 드골은 스무 살 난 이본 방드루와 결혼했다.

드골 대위는 1919년과 1920년의 상당 기간을 폴란드에서 보내며, 종전 후 폴란드와 러시아 사이에 빚어졌던 짧은 분규 동안 폴란드 참모부에서 근무했다. 지지부진한 경력을 받쳐줄 무엇인가를 찾아, 폴란드군의 ─ 꼭 폴란드가 아니라도 상관없었지만 ─ 고문으로 파견되기를 자청했던 것이다. 바르샤바에서 그는 군사교관으로 근무했는데, 목표는 새로 독립한 폴란드의 군대가 동쪽 국경선에서는 소비에트 러시아를, 서쪽 국경선에서는 향후 있을 수 있는 독일의 침공을 막아내도록 키우는 것이었다.

사실상 많은 폴란드인들은 제1차 세계대전 후 자국에 배정된 동쪽 국경에 만족하지 않았고, 그리하여 1919년 동안 폴란드 부대들은 야심 차고 박력 있는 장군 피우수트스키 원수 휘하에서 동쪽으로 진격하기 시작한 터였다. 피우수트스키의 목표는 발트

해에서 흑해에 이르는 폴란드 영토를 확보하는 것이었다. 겨울의 소강상태 동안 연합군은 폴란드의 열기를 무마시키려 애썼지만, 봄이 되자 피우수트스키는 적대 행위를 재개했다. 그리하여 폴란드군이 소비에트의 저항을 뚫고 키예프까지 진격한 시점에 러시아가 소요에 본격적으로 개입했고, 곧 붉은 군대가 우크라이나를 탈환하고 폴란드 국경을 돌파하여 바르샤바에 이르렀다. 실제로 소비에트의 위성국이 될 수도 있다는 가능성에 경각심이 든 폴란드군은 간신히 반격에 성공하여(바르샤바 전투, 일명 '비스툴라의 기적') 그 곤경에서 벗어난 후, 러시아인들을 물리치고 그 모든 일이 벌어지기 전보다 국경선을 약간 더 동쪽으로 밀어붙였다.

드골은 그 분란 동안 처신을 잘하여 고문으로서 폴란드 전투부대에 동참할 허락을 받아냈고, 프랑스 파견부대 대장의 수석 부관이 되었다. 그러면서 장차 경력에 도움이 될 만한 몇 가지 포상도 받았다. 이제 결혼을 앞둔 그에게는 중요한 일이었다.

드골은 1920년 가을 휴가로 파리에 갔을 때 양가의 주선으로 이본과 만났다. 그녀의 아버지는 칼레의 유복한 사업가였고 어머니는 전쟁 동안 칼레 병원에서 부상병들을 돌본 공로로 훈장을 받았으니, 드골 같은 야심만만한 청년에게 썩 잘 어울리는 집안이었다. 게다가 양가 모두 철저히 보수적인 가톨릭이었다.

구애 과정은 어색하지만 점잖은 것이었다. 195센티미터 장신의 드골은 늘 그렇듯 동작이 어설퍼서 이본의 드레스에 차를 엎지르기도 했고(집안에 전하는 이야기라 정확하지는 않지만) 그녀를 자기 모교인 엘리트 군사학교 생시르의 무도회에 초대하기도 했다. 실제로 춤은 추지 않았던 것 같지만(샤를 드골은 춤을

추지 않았다), 서로 적절한 거리를 두고 떨어져 앉아 많은 이야기를 했다. 휴가가 끝나가는데도 그가 청혼하지 않자 애가 탄 양가 어른들은 한층 더 힘을 보탰다. 마침내 11월 11일에 샤를과 이본은 약혼했고, 사람들 앞에서 키스를 함으로써 맹세를 다졌다. 결혼식은 드골이 폴란드에서 마지막 임무를 마치고 돌아오는 4월로 예정되었다.

민법상의 결혼식과 뒤이은 교회 결혼식이 칼레에서 있었고, 열한 코스의 정찬을 포함하는 피로연이 뒤따랐다. 이때는 드골 대위도 신부와 왈츠를 추었고("나는 그가 춤추는 모습을 볼 기회를 평생 다시 얻지 못할 것 같다"라고 이본의 오빠는 유쾌하게 기록했다),[1] 신혼부부는 마조레 호수로 가는 기차를 탔다. 이 낭만적인 간주곡 후에 그들은 파리로 돌아갔고, 드골 대위는 새 직무를 맡았다.

샤를 드골로서는 대단히 만족스럽게도, 그는 생시르 군사학교의 역사학 교수가 될 참이었다.

~

스트라빈스키가 코코 샤넬에게 연애 감정을 느꼈던 게 사실이라 하더라도, 1921년에는 극복했던 것이 분명하다. 그 무렵 그는 발레리나 베라 드 보세 수데이키나와 열애에 빠졌고, 베라는 내내 정부로 지내다가 1939년 그의 첫 아내가 죽은 후 두 번째 마담 스트라빈스키가 되었다. 샤넬은, 스트라빈스키와 연애사가 있었든 없었든 간에, 여러 해 동안 재정 지원을 계속해주었다.

그해 2월에 피카소는 자랑스러운 아버지가 되었으니, 올가가

낳은 아들은 폴 조제프라는 세례명을 얻었고 파울로라 불리게 되었다. 다들 놀랐던 것은 거트루드 스타인이 아니라 미시아 세르트가 아이의 대모가 되었다는 사실이었다. 스타인의 말에 따르면, 자신과 피카소는 "피차 무엇 때문이었는지 모르지만"[2] 크게 다투었고, 나중에 화해를 하기는 했어도 전처럼 자주 만나지는 않게 된 터였다. 피카소의 오랜 친구이자 지지자였던 막스 자코브도 대부가 되지 못했다는 사실에 상처를 입었다(조르주 방베르라는, 예술에 취미가 있는 부유한 후원자가 낙점을 받았다). 일각에서 주장하듯이[3] 이 실망이 자코브의 인생관에 변화를 일으켰던 것인지는 알 수 없으나, 하여간 그는 몇 달 후인 6월에 파리를 떠나 생브누아-쉬르-루아르의 수도원에 들어갔다. 그는 몽파르나스와 몽마르트르의 성적인 유혹들에 거리를 두기 위해 1928년까지 그곳에서 지내게 될 터였다.

피카소의 아들이자 후계자가 태어나자 올가는 사회적 야망이 커졌고, 그녀와 피카소는 점점 더 열띤 사교계 활동에 휘말려 중요한 모임에는 빠짐없이 모습을 드러냈다(막스 자코브는 이 시기를 피카소의 "공작부인 시절"이라고 불렀다). 이는 화려한 옷차림과 정장을 갖춘 무도회 등 파리 시내로의 외출은 물론이고, 쥐앙-레-팽, 캅 당티브, 몬테카를로 등 호화판 휴양지에서 보내는 휴가를 뜻했다. 돈과 시간이 드는 일이었고, 나중에는 올가만이 그런 생활을 즐기게 된다. 그녀가 그처럼 사교 생활에 몰두해 있었다는 것은 곧 피카소에게 외도의 기회가 있었다는 의미이다. 그는 상대가 누가 되었건 간에 항상 정부를 두고 있었다.

올가는 코코 샤넬에게 옷을 맞추러 갔을 때, 샤넬이 어떤 위험

이 될지 알아차리지 못했음에 틀림없다. 샤넬은 올가가 좋아하는 디자이너였지만, 그해 여름 피카소의 아파트가 닫혀 있는 동안 샤넬은 리츠에 있는 자신의 근사한 아파트*를 파블로에게 제공했다(올가가 그 무렵 어디 있었는지는 확실치 않다). 이미 그해 6월에 있었던 〈에펠탑의 신혼부부Les Mariés de la Tour Eiffel〉 개막 공연 때 피카소는 부재중인 올가 대신 샤넬을 파트너로 동반했었고 (콕토의 주선이었다), 샤넬을 좀 더 자주 만나는 데 이의가 없었다. 곧 두 사람의 관계에 대한 소문이 돌았지만, 그 후 그들은 친한 친구가 되었다. 훗날 샤넬은 "나는 강한 사람들과 잘 지낸다"라고 회고하면서, 피카소에 대해 "나는 그 사람을 좋아했다"라고 덧붙였다.[4]

두말할 것도 없이, 피카소도 샤넬도 이성 편력이 심한 사람들이었다. 그러면서도 직업적으로는 탁월한 성과를 냈으니, 샤넬은 자신의 여성복 사업을 계속 키워가는 한편(나중에는 종업원이 3천 명이나 되었다), 새 향수 샤넬 넘버 5를 성공적으로 출시했다. 피카소의 창조적 에너지도 여전해서, 지중해에서 여름을 보내며 얻은 영감으로 신고전주의 시기에 접어들었다. 그러는 한편 디아길레프 및 발레 뤼스와의 계속된 공동 작업이 "인체의 자연스럽고 심미적인 아름다움에 대한 관심"을 새삼 불러일으켰던 것 같다.[5]

---

\* 샤넬은 리츠 호텔 건너편 캉봉가 31번지의 자기 의상실 위에 호화로운 아파트를 갖고 있었지만 "리츠는 나의 집"이라고 할 정도로 그 호텔을 좋아했고, 1937년에는 아예 302호 특실로 이사하여 1971년 죽기까지 그곳에서 살았다. 1921년에도 이미 '자기 아파트'라 할 만한 샤넬 전용실이 있었든지, 혹은 캉봉가의 아파트를 말하는 것일 터이다.

그해에 다시 디아길레프와 손을 잡은 피카소는 〈쿠아드로 플라멩코Quadro flamenco〉의 배경을 만들었고, 1924년에는 〈푸른 기차Le Train bleu〉에서도 그와 함께 일했다.

그즈음 디아길레프는 뜻밖의 경쟁 상대를 만나게 되었으니, 스웨덴의 젊고 부유한 기획자 롤프 데 마레와 그의 스웨디시 발레였다. 그해 겨울 파리에 온 데 마레는 디아길레프가 거절한 작품들을 재빨리 떠맡고 새로운 작품을 의뢰하기 시작했고, 콕토가 생각해낸 특이한 발레가 그 선두를 장식했다. 그 작업은 1921년 6월 발표될 즈음 〈에펠탑의 신혼부부〉라는 제목을 달게 되었으며, 6인조 중 루이 뒤레만을 제외한 모든 멤버들이 음악을 맡아 공동 작업을 했다.[6] 이야기는 에펠탑에서 거행되는 결혼식의 온갖 야단법석에 관한 것으로, 사진사의 카메라에서 타조와 아기와 목욕하는 미녀와 사자가 나오는가 하면, 사자가 하객 중 한 명인 장군을 먹어버리고, 뒤이어 평화의 비둘기가 나타난다는 식이었다. 〈퍼레이드〉와 마찬가지로, 〈신혼부부〉도 고전발레의 제약을 떨쳐버리고 전혀 새롭고 극도로 특이한 무엇을 발명해내려는 시도였다. 콕토의 말을 빌리자면, "바로 우리 눈앞에서 완전히 새로운 극적 장르가 태어나고 있다. (……) 그것은 현대 정신을 표현하며, 여전히 지도에 없는 세계, 새로이 발견될 것이 무궁무진한 세계이다".[7]

초연은 샹젤리제 극장에서 있었는데, 관객 대부분의 갈채를 받았지만 몇몇 성난 다다이스트들이 콕토를 야유하는 시위를 벌이다가 위층 좌석에서 쫓겨나기도 했다. 그래도 〈신혼부부〉는 성공작으로 간주되었고, 디아길레프는 새로운 스웨덴 경쟁자를 유심

히 지켜보다가 프랑시스 풀랑크에게 발레 뤼스를 위해 "분위기 발레atmospheric ballet"를 써달라고 주문하는가 하면(그것이 1924년에 초연될 〈암사슴들Les Biches〉이다), 조르주 오리크와 다리우스 미요에게까지 작품을 의뢰하게 된다.

한편 그는 새 연인 보리스 코치노와는 좋은 관계로 지내고 있었으니, 디아길레프 자신을 위해서나 발레 뤼스 전체의 직업적 전망을 위해서나 잘된 일이었다. 그 시작은 이러했다. 마신이 갑자기 떠난 후 디아길레프는 코치노에게 개인 비서 일을 부탁했고, 코치노는 비서가 해야 할 일이 어떤 것들인지 물었다. 그러자 디아길레프는 그저 "비서란 항상 대기 상태로 있어야 하지"라고만 대답했다.[8] 그 말이 분명 시사하는 바 외에도, 코치노는 발레단에 건설적인 역할을 하기 시작했다. 나중에는 발레 대본도 썼는데, 그중에는 디아길레프의 마지막이자 가장 유명한 안무가였던 조지 발란신을 위한 대본들도 있었다.

~

레몽 라디게는 다루기 힘들었고, 심지어 콕토로서도 그랬다. 그 젊은이는 분명 천재였지만 여전히 걷잡을 수 없는 10대로, 과음과 별난 행동과 잦은 실종으로 콕토를 미치게 만들었다. 2월에 라디게는 장과 발랑틴 위고 부부가 그 전해 크리스마스 때 발견했던 지중해의 어촌에 나타났다. 발랑틴 위고에 따르면 그는 "장 콕토로부터 잠시 떨어져 있으려고" 달아났다는 것이었다.[9] 하지만 콕토는 그를 뒤따라와서 여러 주 동안 행복한 시간을 보냈다. "내게 라디게는 경이로운 존재예요"라고 그는 발랑틴에게 보내

는 편지에 썼다. "그의 시들은 마치 복숭앗빛 솜털 같아서, 그에게서 마치 제비꽃처럼, 야생 딸기처럼 자라지요."[10]

콕토의 어머니는 여전히 아들의 뒷바라지를 하던 터였는데, 그가 누구와 함께 있는지 알자 경악했고 그 사실을 써 보냈다. 콕토는 분개했다. "다시는 내가 인습적인 어떤 행동도 하기를 기대하지 마세요"라고 그는 쏘아붙였지만, 이내 뉘우치고 발랑틴 위고에게 어머니와의 화해를 주선해달라고 부탁했다. "이 아이가 내일을 위한 수호천사라는 걸 어머니는 모른답니다"라고 그는 발랑틴에게 말했다.[11]

하지만 이 특이한 수호천사는 점점 더 음울하고 까다로워져 갔고, 콕토도 그 사실을 모르지 않았다. 그해 여름 두 사람이 함께 프랑스 시골들을 여행하는 동안 라디게는 아주 힘들게 굴었다. 과음을 했고, 콕토의 말에 따르면, 줄곧 "게으르고 음침한 학동"처럼 굴었다.[12] 콕토는 그에게 글을 쓰게 하기 위해 방에 가두기까지 했지만, 그는 창문으로 달아났다. 글을 쓰라고 하면 읽을 수조차 없는 글씨로 말도 안 되는 내용을 끼적이곤 했다. 그래도 라디게의 천재성이 빛을 발하는 순간들이 있었으니, 그는 엉망으로 살면서도 어떻게인가 첫 소설 『육체의 악마 Le Diable au Corps』를 내놓았다. 자기중심적인 10대가 기혼 여성과 관계를 맺고 그녀를 지배하게 된다는 냉혹한 이야기였다.

책이 거의 완성되자 콕토는 라디게를 프루스트의 출판업자였던 베르나르 그라세에게 데리고 갔고, 그라세는 그 자리에서 출판을 수락하며 라디게에게 상당한 월정액을 포함하는 계약을 맺어주었다. 덕분에 더 이상 가족과 함께 살지 않을 수 있게 된 라디

게는 파리의 호텔로 이사해, 그곳에서 과음을 계속하며 영국 작
가 비어트리스 헤이스팅스(지난날 모딜리아니의 정부였던, 그리
고 라디게보다 두 배 이상 나이가 많은)와 짧은 염문도 일으켰다.

~

　미국인들과 그 밖의 외국인들이 몽파르나스에 모여든 것은 그
곳의 카페들과 자유분방한 삶을 찾아서였지만, 화가와 작가들이
모여든 것은 그곳의 역동적인 문화적 분위기와 그 가운데 자신도
성공할 가능성을 찾아서였다. 몽파르나스는 작가들이 다른 곳에
서는 펴낼 수 없는 작품을 펴낼 수 있는 곳, 화가들이 가장 전위적
인 작품의 구매자를 찾을 수 있는 곳이었다. 창조적인 사람들은
분야를 막론하고 자신과 비슷하게 열정적이고 가난에 쪼들리는
몽파르나스의 동료들로부터 아낌없는 성원을 받을 수 있었다. 카
페들도 한몫을 하여, 로통드의 빅토르 리비옹이야 물론 전설적인
존재였고, 로통드 옆에 새로 생긴 '카페 뒤 파르나스'도 몽파르나
스 예술가들의 작품을 (인쇄된 카탈로그까지 곁들여) 그 벽에 전
시해주었다.
　1921년 중반에 또 다른 미국인이 몽파르나스에 나타났다. 뉴
욕의 화가이자 사진작가로, 만Man, 맨 레이라는 묘한 이름이었다.
정말로 그것이 그의 이름이었다. 물론 태어났을 때의 이름을 상
당히 바꾸기는 했지만 말이다. 재단사였던 아버지는 1880년대에
멜라크 라드니츠키라는 이름으로 뉴욕 엘리스섬에 도착하여, 이
후 멜라크라는 이름을 미국식으로 맥스라고 고쳤다. 맥스의 맏
아들인 이매뉴얼은 라드니츠키라는 긴 성을 줄여 레이라고 썼고,

법적으로 정식 개명은 하지 않은 채 온 가족이 레이라는 성을 받아들였다. 이매뉴얼은 '매니Manny'라는 애칭으로 불리던 터라 자기 작품에 '맨Man'이라 서명했으니, 그리하여 '만(맨) 레이'라는 새로운 정체성을 갖게 되었던 것이다.

이름은 다소 생뚱맞게 들렸지만, 만 레이는 실상 아주 붙임성이 좋은 사람이었다. 150센티미터가 될까 말까 한 작은 키에 다부진 몸집을 한 만 레이는 아무리 까다롭고 성마른 사람하고라도 사이좋게 지내는 특별한 재주가 있었다. 브루클린에서 태어난 그는 처음에는 건축에 소질을 보였으나 화가가 되려고 뉴욕 예술계에 드나들었고, 그러다 잠시 뉴저지의 예술가 공동체에서 실험생활을 하기도 했다. 그곳에서 사는 동안 화가이자 시인이었던 에이든 라크루아(벨기에 출신 조각가 아돌프 볼프의 전 아내)와 만나 결혼했다.

결혼 직후 만 레이는 1913년 악명 높은 뉴욕 아모리 쇼에서 악명 높은 작품을 출품하여 이목을 끌었던 프랑스 화가 마르셀 뒤샹을 만났다. 뒤샹은 자신의 그림을 〈계단을 내려오는 누드〉라 불렀지만, 그 그림을 성토하는 이들은(아주 많았는데) 그것을 "기와 공장의 폭발"이라고 조롱했다. 만 레이의 결혼은 오래가지 않았지만 뒤샹과의 우정은 오래 이어져, 두 사람은 평생 친구이자 동료로 지냈다.

전쟁이 일어나자 뒤샹, 프랑시스 피카비아, 작곡가 에드가르 바레즈 등은 프랑스를 떠나 뉴욕으로 피신했고, 그곳에서 만 레이를 위시하여 모든 형태의 전통에 반항하는 예술가들과 어울렸다. 뒤샹은 뉴욕에 도착한 직후 〈독신남들에 의해 벌거벗겨진 신

결혼과 결별 ～ 1921

부, 조차도La Mariée mise à nue par ses célibataires, même〉, 일명 〈큰 유리Le Grand Verre〉를 작업하기 시작했다. 그것은 크고 무거운 두 장의 유리 위에 연박鉛箔, 퓨즈, 그리고 뉴욕의 먼지를 잔뜩 쌓은 작품이었다. 뒤샹은 훗날 먼지를 다 쓸어버리고 한 군데만 남긴 다음, 그 먼지에 니스를 섞어 "물감 없이는 얻지 못했을" 효과를 창출했다.[13] 만 레이는 뒤샹의 '신부'를 한 시간 노출 카메라로 찍었고, 그 결과 얻어진 이미지를 뒤샹은 "먼지 키우기Elevage de poussière"라고 불렀다. 여러 해 후에 만 레이는 그에게 이런 편지를 보냈다. "하지만 우린 먼지도 키웠잖나!"[14]

뒤샹은 도대체 예술이 무엇인지 그 한계를 밀어붙이고 있었으며, 만 레이 역시 카메라를 가지고 실험을 계속하여 노출된 필름이나 사진 원판 위에 그림을 그리기도 하고, 반영이 없는 거울이나 눌러지지 않는 누름단추 같은 것을 만들기도 했다. 다다가 뉴욕에 진출하기 한참 전부터도 그와 뒤샹과 피카비아는 다다의 대담한 무정부 정신을 이미 받아들였으니, 그 악명 높은 예가 뒤샹의 변기였다. 뒤샹은 그것을 〈샘Fountain〉이라는 제목으로 뉴욕 독립화가협회의 전시회에 조각 작품으로 출품했고, 당연히 거절당했다.

그 무렵 만 레이는 점점 더 빈번히 사진을 수입원으로 삼고 있었지만(주로 인물 사진이나 회화 작품의 기록사진), 또 한편으로는 그 예술적 가능성을 모색하여 자신이 "그리고 싶지 않은 것"을 사진 찍었다.[15] 1921년 7월 뉴욕을 떠나 파리로 올 때도 그는 여진히 자신을 화가로 여기고 있었다. 먼저 파리로 돌아가 있던 뒤샹이 생라자르역으로 그를 마중 나와 싸구려 호텔로 데려간 다

148

음, 파사주 드 로페라의 '카페 세르타'에서 대표적인 다다이스트들과 만남을 주선해주었다.

파리는 만 레이를 압도했다. "모든 것이 명랑하고 생동적"이라고 그는 동생에게 써 보냈다. "모두 거리에 나와 있어. 마치 커다란 그리니치빌리지 같지만, 포도주와 맥주가 사방에 넘쳐나지."[16] 음식은 싸고 맛이 좋았으며, 재즈 클럽도 싸고, 카페는 활기에 넘쳤다. 프랑스어를 거의 하지 못해 뒤샹의 통역에 의지하면서도, 그는 다다이스트들 사이에 점차 벌어지는 균열, 특히 차라와 브르통 사이의 균열을 조심스레 비켜 다닐 만한 눈치는 있었다. 하여간 파리 시절 초창기의 그의 주된 문제는 가난이었다.

만 레이의 재정적 곤경에 해법을 제시한 것은 피카비아의 아내 가브리엘이었다. 뭐니 뭐니 해도 그는 카메라를 다루는 데 선수이니, 그를 친구인 패션 디자이너 폴 푸아레에게 소개하면 어떻겠는지? 푸아레는 마침 가을 컬렉션을 준비 중인 데다 아방가르드 예술의 열렬한 수집가였으니, 미국에서 건너온 아방가르드 예술가를 환영할지도 몰랐다.

당탱가의 푸아레 의상실에 들어서려던 만 레이는 뜰 안의 노란 캐노피 아래 놓여 있는 화려한 빛깔의 테이블과 의자들에 주목했다. 푸아레의 운 나쁜 실험이 되고 만 오아시스 극장이었다. 대리석 계단을 올라가 카펫이 깔린 널따란 복도를 지나자, 화려하게 꾸며놓았지만 텅 빈 살롱이 나왔다. 곧 문이 하나 열리더니 옷감 두루마리를 든 남자가 나타나 만 레이에게 들어오라고 손짓했다. 만 레이가 들어간 사무실 안에는 큰 책상 주위에 더 많은 비단과 주단 두루마리들이 널려 있었고, 그 책상 뒤에 푸아레가 앉아 있

었다. 웃음기 없는 눈매와 동양풍으로 기른 수염이 위엄 있는 모습이었고, 카나리아 빛깔 코트를 단정하게 차려 입고 있었다. 만 레이는 대번에 그런 배경으로 디자이너의 사진을 찍으면 좋겠다고 생각했지만, 그날 푸아레의 관심은 패션 사진뿐이었다. 그는 무엇인가 다른 것, 독창적인 것을 원했다. 만 레이가 그런 사진을 찍을 수 있겠는지?

임시 스튜디오와 조명과 암실이 현장에서 준비되었고, 만 레이는 작업에 들어갔다. 말이 통하는 미국인 모델을 찾아낸 그는 그녀에게 푸아레의 수집품인 근사한 브랑쿠시의 금빛 나는 새鳥 조각상 옆에 서보라고 주문했다. 그 조각상은 "금빛을 반사하여 그녀의 의상과 잘 어울렸다". 그런 뒤, 사무실 문이 닫혀 있고 푸아레가 자리를 비웠으며 바닥에는 여전히 화려한 옷감 두루마리들이 널려 있는 것을 본 그는 모델에게 옷감 더미 위에 누워보라고 부탁했다. 그런 포즈에는 예술적이고도 실제적인 이유가 있었다. 방이 어두워서 더 오랜 노출이 필요했는데, 그렇게 하면 그녀가 덜 움직일 것 같다고 생각했던 것이다. 어떻든 그 결과는 "기막혔고, (패션계 사람들이 쓰는 말로) '디바인divine'했다. 거기에는 선과 색채, 질감, 그리고 무엇보다도 섹스어필이 있었으니, 나는 본능적으로 그거야말로 푸아레가 원하는 것이라고 느꼈다".[17]

불운하게도, 그 과감한 포즈의 사진들은 나오지 않았다. 노출을 하기 전에 홀더를 제거하는 것을 잊어버린 때문이었다. 하지만 다른 사진들은 잘 나왔다. 밤에 집에서 나머지 인화 작업을 하다가, 그는 새롭고 놀라운 발견을 했다. 그가 '레요그라프rayograph'라 명명한, 카메라 없는 사진이었다. 노출하지 않은 인화

지 한 장이 현상 트레이의 노출된 인화지들에 섞여 들어갔고, 그는 인화를 기다리는 동안 물컵을 비롯한 물건들을 젖은 종이 위에 놓고 불을 켰던 것이다. "내 눈앞에는 정식 사진에서처럼 사물의 단순한 상이 아니라 종이에 닿은 유리에 의해 변형되고 굴절된 상이, 곧장 빛을 받은 부분인 검은 배경을 바탕으로 떠오르기 시작했다."[18]

나중에 만 레이는 푸아레에게 패션 사진들을 들고 가면서, 그가 관심을 가질지도 모른다고 생각하여 레요그라프 몇 장을 동봉했다. 그의 설명에 따르면 "물감 대신 빛과 화학약품을 쓰되 카메라라는 광학적 장비 없이, 화가들이 하는 일을 사진술로 해보려 한다"는 것이었다. 푸아레는 잘 알아듣지 못했지만, 그래도 만 레이에게 "훌륭한 패션 사진가의 자질이 있다"라고 말해주었다.[19] 그러고는 레요그라프에 대해 상당한 값(수백 프랑)을 쳐주었다. 패션 사진들에 대해서는 패션 잡지들과 가격을 흥정해야 할 것이었다.

그것은 새롭고 매혹적인 세계였다. 만 레이를 푸아레에게 소개한 데 이어, 피카비아는 그를 장 콕토에게도 소개해주었다. "파리에서 모르는 사람이 없는" 인물이라는 것이 그가 콕토를 소개하며 한 말이었다.[20] 콕토는 미국에서 온 것이라면 사람이든 물건이든 대환영이었고, 두 사람은 대번에 죽이 맞았다. 만 레이는 그의 사진을 찍어주겠다고 자청했는데, 그 결과가 너무나 훌륭했으므로 콕토는 계속해서 음악가와 작가들을 만 레이의 작은 호텔 방으로 데려오거나 보내거나 했다. 그들 중 아무도 사진값을 내지 않았지만(거트루드 스타인이 상기시킨 대로, 그 대다수는 만 레

이 자신만큼이나 쪼들리는 처지였으니까), 만 레이의 명성은 날로 높아졌다.

그가 당시 살던 곳은 17구의 옹색한 동네로, 그가 이제 파리의 예술적 중심이라고 알게 된 몽파르나스와 멀리 떨어진 곳이었다. 1921년 말, 그는 사진가로서 얻기 시작한 평판과 행운에 힘입어 들랑브르가 15번지의 오텔 데 제콜(오늘날의 레녹스 호텔)로 이사했다. 그의 방은 어찌나 작은지 거트루드 스타인을 놀라게 했다. 그는 또한 예술계에 진출하려는 마지막 노력으로, 필리프 수포가 최근에 낸 서점 '리브레리 시스'에서 개인전을 열었다.

전시는 12월의 춥고 바람 센 날에 열렸는데도 상당히 많은 방문객을 끌어모았다. 만 레이는 희망에 부풀었지만, 그날도 남은 전시 기간 동안도 아무것도 팔리지 않았다. 하지만 전시 첫날 코안경에 중산모를 쓰고 우산을 든 작은 남자가 다가왔고, 만 레이가 날이 춥다고 투덜거리자 그의 팔을 끌어 한 카페로 데려가 두 사람 몫의 뜨거운 그로그를 주문했다. 만 레이는 그를 장의사나 은행가쯤으로 보았지만, 사실 그는 나이 들어가면서도 여전히 비인습적인 작곡가 에릭 사티였다. 겉모습과는 달리 보수적이고 고루한 사람들을 뒤엎는 데 이골이 난 인물 말이다. 사티와 함께 카페를 나서던 만 레이는 가정용품을 파는 가게가 눈에 띄자 다리미를 하나 샀다. 그런 뒤 사티의 유쾌한 도움을 받아가며 다리미의 평평한 면에 압정을 줄지어 붙이고는 〈선물Le Cadeau〉이라는 제목을 붙여 전시품의 하나로 추가했다. 그것이 그가 프랑스에서 만든 최초의 나나 작품이었다.

이제 만 레이는 "내 그림에 관한 한 화단을 귀찮게 하지 않기

로” 결심한 터였다.[21] 그는 화가와 화상들을 위해 회화 작품의 기록사진을 찍는 사업을 꽤 잘 꾸려나갔다. 그가 하고 싶은 일은 아니었지만 생계가 걸린 일이었다. 그리고 인물 사진도 돈벌이가 되기 시작했으니, 별난 인물인 카사티 후작부인이나 우아한 보몽 백작 같은 귀족들이 그의 고객이 되었다. 보몽 백작은 자신의 가장무도회에 온 손님들의 사진을 찍어달라고 주문하기도 했다. 그로서는 방향 전환이었던 셈이지만, 유명한 화가이자 컬렉터요 미술사가였던 롤런드 펜로즈의 생각은 달랐다. “만 레이는 근본적으로 시인이기 때문에, 그의 손에 들어가면 회화와 사진의 구분이 없어지고 만다”라는 것이었다.[22]

그해 12월은 만 레이의 삶에 또 다른 중요한 전환점을 가져왔다. 로통드에서 그는 한 아리따운 여성과 그녀의 친구를 보았다. 웨이터는 그들이 모자를 쓰고 있지 않다는 이유로 주문을 거절했다. 그러자 둘 중 더 예쁜 여자가 성을 내며 카페는 교회가 아니라고, 게다가 “미국 년들은 다 모자 없이도 들어왔다”라고 소리쳤다.[23] 곧 지배인이 나타나 그녀에게 아무리 그래도 그녀는 프랑스 여성이니 모자도 안 쓰고 여자들끼리 그렇게 오면 수상쩍게 보일 수 있다고 달랬다. 여자는 한층 더 성을 냈지만, 만 레이와 함께 왔던 화가 마리 바실리예프가 그녀를 아는 터라 합석을 권했다. 웨이터는 손님들이 만 레이의 친구분들인 줄 미처 몰랐다고 극구 사과를 했다.

그렇게 해서 만 레이는 키키를 만났다.

그해 10월 말 데데 르누아르는 아들 알랭을 낳았고, 그 직후에 그녀와 장은 파리 근교 마를로트로 이사했다. 그들의 친구 폴 세잔(화가의 아들)과 그의 가족도 곧 그 뒤를 따랐다. 장 르누아르는 고성능 나피에 자동차로 질주하기를 즐겼으며 영화를 보러 파리로 곧잘 달려가곤 했다. 두 사람은 "정말로 영화에 미쳐" 있었지만, 그래도 여전히 본업은 도예였다. 그들은 다른 젊은 파리 사람들처럼 유행하는 카페나 몽파르나스의 다양한 행락지에 — 가기만 했다면 얼마든지 환영받았겠지만 — 드나들지 않았다. 또한 영화제작에 뛰어들 생각도 없었다. 장의 형 피에르도 이렇게 말했다. "영화는 우리에게 맞지 않아. 우리는 문학적·예술적 유산이 너무 무거워서 걸음이 느리거든. 그건 미국인들에게 맡겨둬야 해."24

또 다른 사람들이 파리에 나타났으니, 스페인 화가 호안 미로는 금세 몽파르나스에 자리 잡았고, 겨울에는 초현실주의 화가 앙드레 마송이 그와 합류했다. 연말에는 어니스트 헤밍웨이라는 이름의 젊은 미국인이 갓 결혼한 아내와 함께 파리에 왔다. 셔우드 앤더슨이 헤밍웨이의 장래성을 알아보고 파리에 가면 잘해낼 거라고 장담했던 것이다. (여러 해 후에, 헤밍웨이는 미로의 대형화 〈농장La Ferme〉을 샀다. 미로가 파리에서 보낸 첫해 겨울에 완성했지만 팔지 못한 그림이었다.)

미국인들이 전에 없이 파리에 쇄도하는 동안, 적어도 한 사람은 파리를 떠나 미국으로 가고 있었다. 마리 퀴리는 처음에는 그

여행을 내켜하지 않았지만, 연구소를 위해 부유한 미국인들에게 모금을 하자는 제안에 마음이 움직였던 것이다. 그런데 그 모든 것이 눈덩이처럼 불어나서 퀴리로서는 생각지도 못했던, 실로 겁나는 규모의 일이 되어 있었다.

일의 발단이 된 것은 미국 여성 잡지의 편집자 마리(미시) 멜로니가 파리에 왔다가 퀴리로부터 어렵사리 얻어낸 인터뷰였다. 두 사람이 차츰 친해지는 과정에, 퀴리로서는 자기 실험실에 필요한 라듐 1그램의 구입 비용을 관심 있는 미국인들이 제공하는 데 대해 반대할 의향이 없음이 드러났다. 멜로니는 즉시 필요한 라듐을 사기 위해 10만 달러를 모금하자는 캠페인을 벌이기 시작했고, 모금을 홍보하는 과정에서 퀴리는 우스꽝스러울 만큼 성녀같고 사회적으로 보수적인 인물로 그려졌다.

딸 에브가 설명하려 애썼듯이 마리 퀴리는 멜로니에게 "최고의 여성상"으로 보였을지 모르지만,[25] 그것은 현실을 왜곡한 인상이었다. 결국 멜로니는 도대체 여자가 가정을 떠나 일터로 나가겠다는 결심에 대해 불편한 속내를 드러냈고, 퀴리의 엄청난 직업적 투지와 학자로서의 모색을 자녀들이 겪어야 할 엄혹한 현실과 극도의 희생이라는 견지에서밖에 이해할 수 없었다. 퀴리는 조심스럽게 그녀에게 이의를 제기했다. "물론 여자가 아이들을 키우면서 집 밖에서 일한다는 것이 쉽지 않다는 데는 동의해요"라고 그녀는 멜로니에게 보내는 편지에 썼다. 하지만 멜로니가 강하게 시사했던바, 일하러 나가는 것이 자녀들의 삶에 독이된다는 생각에 퀴리는 동의하지 않았다. "자녀들을 가정교사에게 맡기고 대부분의 시간을 사교와 치장에 보내는 부유층 여성들"은

어떻냐고 퀴리는 반문했다. "농장이나 공장에서 일하는 가난한 여성들은 일을 그만두고 싶어도 그만둘 수가 없답니다."[26]

멜로니는 퀴리를 잘못 소개한 데 더하여, 적절한 지원만 주어진다면 마리 퀴리가 암 치료법도 발견할 수 있으리라는 신화를 퍼뜨렸다. "인생은 지나가고 위대한 퀴리도 늙어간다. 세상은 그녀만이 아는 커다란 비밀을 잃어버리고 있다. 매년 수백만 명이 암으로 죽어간다."[27] 마리 퀴리는 그렇게 생각한 적도 주장한 적도 없었다. 사실 그녀는 자신이 암 치료에 기여한 바를 과소평가했고 어디까지나 간접적인 것이 되리라고 보았다. 그럼에도 퀴리는 라듐의 의학적 활용에 흥미를 가지고 일찍부터 라듐 치료 연구소를 설립하는 일을 추진해온 터였다. 멜로니로서는 일을 벌이기에 충분한 상황이었다.

그리하여 1921년 5월에 마리 퀴리는 미국을 향해 출발했고, 그곳에서 미시 멜로니가 그토록 열성적으로 모금한 선물을 받기 위해 짧은 여행을 할 작정이었다. 퀴리의 본래 계획은 여행이 일에 지장을 주지 않게끔 가을에는 돌아오는 것이라, 기껏해야 보름가량 머물면서 강연은 꼭 필요하다면 최소한으로만 할 생각이었다. 하지만 멜로니의 생각은 달랐으니, 퀴리가 수많은 주요 대학과 여자대학의 졸업식에서 명예박사 학위를 받을 수 있도록 5-6월에 걸쳐 여행 계획을 짜는 한편, 백악관에서 하딩 대통령과도 만나 그 소중한 라듐을 전달받게끔 주선해놓았다.

미국 대통령이 관여하리라는 소식에 프랑스 정부도 행동에 나섰다. 프랑스 정부는 내내 퀴리를 무시해온 데다, 그녀가 폴 랑주뱅과의 일로 프랑스 언론에 끔찍하게 몰리고 프랑스 과학 아카데

미에 가입하려다 실패할 때도 상관하지 않던 터였다.[28] 그런데 이제 프랑스 대통령 아리스티드 브리앙과 기타 전문가들이 파리 오페라에 모여 그녀의 업적을 기렸고, 그 휘황찬란한 행사의 하이라이트로 사라 베르나르가 퀴리를 기리는 시를 낭독했다(베르나르 역시 일하는 어머니였고 이제 할머니가 되어 있었다).

멜로니의 계획에 따라 마리 퀴리는 두 딸 이렌과 에브를 데리고 미국으로 떠났고, 딸들은 함께 가게 된 것을 기뻐했다. 수많은 명예 학위와 메달과 오찬과 만찬과 회합과 예식과 환영회가 뒤따르는 바람에 여행은 길어졌으며 나이아가라폭포나 그랜드캐니언 같은 명소까지 둘러보게 되었다. 에브와 이렌은 그 모든 여정을 즐겼지만 마리는 그 소동에 지친 나머지 병이 나서 서부에서의 모든 공식 방문을 취소해야만 했다. 그녀는 라듐을 가지고 하는 작업이 건강을 해치고 있음을 알고 있었지만 주위 사람들은 그 사실을 인정하지 않으려 했고, 그녀의 와병을 여행의 무리한 일정 탓으로 돌렸다.

결국, 그녀는 필요한 라듐을 손에 넣었다. 하지만 훗날 딸 에브는 "온 대륙을 돌아다닌 엄청난 구걸 행각"을 돌아보면서, 그렇게 분투하느니 부모님이 라듐에 대한 특허를 얻는 편이 낫지 않았을지 회의하기도 했다. "여러 해 전에 특허 서류에 서명 한 번 하는 것이 훨씬 더 효과적이었으리라는 생각을 어떻게 떨쳐버릴 수 있겠는가?"라고 그녀는 썼다.[29]

다른 사람들도 같은 생각이어서, 마리 퀴리가 미국에서 돌아온 직후에 이렌은 그 문제를 제기했다. 그러나 마리는 피에르와 함께 견뎌낸 인고의 세월에도 불구하고, 자신들이 옳은 결정을 했

다는 확신에 흔들림이 없었다. 변화가 필요한 것은 사회 자체라고 그녀는 믿었다. 사회가 그녀가 말하는 "꿈꾸는 자들"에게 "물질적인 염려에서 해방되어 연구에 전념하는 삶 가운데 그들의 임무를 수행할 효과적인 수단"을 제공해주어야 한다는 것이었다.[30]

인류에게 필요한 것은 꿈꾸는 자들에게 안전한 세상이었다.

~

"역사란 내가 깨어나려 애쓰는 악몽이다"라고 스티븐 디덜러스는 제임스 조이스의 『율리시스』의 초반부에서 논파한 바 있거니와,[31] 그것은 1921년 봄 조이스 자신이 처해 있던 악몽 같은 상황을 잘 요약하는 말이기도 했다. 그 무렵 그는 그 대작을 완성하는 한편 출판업자를 찾느라 필사적인 노력을 기울이고 있었다. 그뿐 아니라 악화되어가는 시력 때문에 고전 중이었고, 『율리시스』를 연재 중이던 뉴욕의 《더 리틀 리뷰》의 용감한 편집자들도 검열 소동에도 휘말려 있었다.

조이스의 목표는 결코 난잡한 책을 쓰는 것이 아니었다. 그는 사회질서가 거짓말에 기초해 있으며 인생의 참모습을 보여주기 위해서는 그 기만의 너울을 찢을 필요가 있다는 생각을 밀고 나간 것뿐이었다. 그래서 주인공으로는 극히 평범하고 전혀 영웅적이지 않은 유대인 광고 세일즈맨인 레오폴드 블룸을 택했고, 그를 조이스 자신이 너무나 잘 아는 더블린 시내로 내보내 특별할 것 없는 하루 동안 일어나는 일들을 겪게 했던 것이다. 그러면서 그 편력이 호메로스의 원작과 미묘하게 연결되게끔 했다. 작품의 복잡성은 그때나 지금이나 엄청난 것이, 조이스가 내용뿐 아니라

문체에 있어서도 관습을 때려 부쉈기 때문이다. 그래서 인용부호도 완결된 문장도 없고, 선조적 서술이나 기타 전통적인 장치들도 없으며, 독자들은 갈피를 잡지 못한 채 전례 없는 외설과 저속함 앞에 놓이게 된다.

조이스의 레오폴드 블룸은 속된 욕구들을 지닌 속된 남자로, 미국 윤리 경찰이『율리시스』에 대해 분개했던 것은 블룸의 (그리고 여타 인물들의) 일상적인 행위들, 즉 씻고 먹고 배설하는 것과 성행위의 속된 묘사, 그리고 그런 행위들과 관련된 속된 언어 때문이었다. 조이스는 인체를 아무도 감히 사용하지 못했던 원색적인 언어로 묘사했는데, 콤스톡법은 외설물 출판을 거액의 벌금과 징역형으로 처벌하고 있었다. 뉴욕의 악덕 축출 협회장이었던 앤서니 콤스톡과 그의 후계자 존 섬너는 수많은 사람들이 두려워할 만한 인물로, 이들의 캠페인은 특히 전쟁 동안과 그 이후에 선동적 언어를 금지하는 정부 권력에 의해 강화되었다.

《더 리틀 리뷰》가 연재 형식으로『율리시스』를 거의 절반쯤 게재한 시점인 1920년 중반, 뉴욕 지방 판사들이 잡지 편집자들을 외설물 혐의로 고발했다. 검열자들을 특히 성나게 한『율리시스』의 대목은 해변에서 해가 저무는 장면으로, 블룸은 젊은 여자가 멀리서 하는 불꽃놀이를 구경하느라 점점 더 몸을 뒤로 젖히며 다분히 의식적으로 다리와 속옷을 드러내는 광경을 바라보다 성적으로 도발된다. 그 장면은 두 가지 면에서 비감을 자아내는데, 일단 블룸은 아들이 죽은 후로 성관계를 하지 않았던 아내 몰리가 그날 바람을 피웠다는 사실을 알고 있다는 점, 다른 한편으로는 젊은 여성 거티 맥다월이 연애나 결혼을 동경하면서 유부남인

159

(그녀는 그 사실을 모른다) 블룸에게 희망을 걸고 있다는 점에서 그러하다. 더 나쁜 것은, 그녀가 다리를 전다는 사실이 뒤늦게 드러나며 적어도 그녀가 속한 세계에서는 결혼할 가망이 없다는 점이다.

《더 리틀 리뷰》의 편집자들은 벌금형을 받았고 더 이상 『율리시스』를 게재할 수 없게 되었다. 이 판결에 항의하여 콕토, 피카비아, 에즈라 파운드, 브랑쿠시를 비롯한 여러 사람이 《더 리틀 리뷰》의 다음 호에 목소리를 모았다. 하지만 런던과 파리 문단의 수많은 사람들이 지지했음에도 조이스는 ─ 이제 『율리시스』의 가장 긴 대목의 집필에 들어갔는데 ─ 여전히 출판업자를 구하지 못한 상태였다. 미국에서도 영국에서도 아무도 외설금지법을 어길 엄두를 내지 못했다. "내 책은 이제 나오지 못할 것 같아요"라고 조이스는 "완전히 낙담한 어조로" 실비아 비치에게 말했다. 비치가 훗날 회고한 바로는, 뭔가 조처가 필요하다는 생각이 들어서 이렇게 물었다고 한다. "셰익스피어 앤드 컴퍼니가 당신의 『율리시스』를 펴내는 영광을 갖게 해주시겠어요?" 조이스는 기뻐하며 대번에 그 제안을 받아들였고, "자본도 경험도, 출판업자로서 필요한 다른 어떤 것도 없었음에도, [비치는] 『율리시스』를 곧장 밀고 나갔다".[32]

그리하여 1921년 늦은 봄, 문학사의 중대 사건이 공식적으로 시작되었다.

~

1921년 10월에 클로드 모네는 팔순을 앞두고 미술평론가 아르

센 알렉상드르에게 연락을 취해 자신이 "국가에 대한 기증 문제로 더 할 말이 있다"고 알렸다. 모네는 이제 자신이 "조금도 더 젊어지지 않는다"는 것, 그리고 "이 일을 확실히 매듭짓는 것이 중요하고 시급하다"는 것을 솔직하게 인정했다.[33]

한편 모네의 대형화 '수련' 연작을 전시하기 위해 비롱관, 즉 로댕 미술관에 별관을 지으려던 계획은 막다른 골목에 부딪힌 상태였다. 그러자면 너무 큰 비용이 들었고, 별관 건축안도 당국이 받아들이기에는 너무 모던한 것이었다. 게다가 모네는 점점 다루기 까다로운 노인이 되어가고 있었다. 마침내 그의 오랜 벗 클레망소가 죄 드 폼이나 오랑주리 같은 기존 건물을 사용하자는 절충안을 냈다. 어차피 두 건물 모두 미술관이나 전시 공간으로 할당된 터였다. 조사해본 결과 죄 드 폼은 너무 좁았지만 오랑주리는 안성맞춤이었다. 특히 오랑주리에는 모네가 요구하는 대로 타원형의 전시실을 만들 수도 있었다. 비록 모네의 그림에 할당된 지하 공간의 시설은 형편없었지만, 클레망소는 모네에게 그 제안을 즉시 받아들일 것을 권했다.[34] 숙고를 거듭한 끝에 모네도 마침내 동의했고, 타원형 전시실을 하나가 아니라 두 개 만들어준다면 기증하는 그림을 열두 점에서 열여덟 점으로 늘리겠다고까지 했다.[35]

1922년 6월, 교육부 장관은 마침내 모네의 기증을 받아들이는 결정에 서명했다. 그 소식은 고령의 화가에게 새로운 열정을 불어넣은 듯, 그는 자신이 "열심히 일하고 있다"면서 자신의 시력이 "완전히 사라지기 전에 (……) 모든 것을 그리고 싶다"라고 썼다.[36]

비슷한 취지로, 마르셀 프루스트도 죽기 전에 필생의 노작을 완성하기 위해 필사적인 노력을 기울이고 있었다. 그의 병이 자신이 주장하는 만큼 그렇게 심각했는지에 대해서는 의문의 여지가 있으며, 친구들에게 보내는 기나긴 편지에서 자신이 죽어가고 있기 때문에 페이지를 다 채울 수 없다고 자주 불평한 것도 그가 괜한 엄살을 떨고 있다는 인상을 짙게 한다.[37]

1921년 5월 『소돔과 고모라』가 서점에 출시된 후, 앙드레 지드도 프루스트의 건강 상태에 대해 반신반의했다. "당신이 상태가 좀 더 나은 날을 예측하기가 얼마나 어려울지 압니다만"이라고, 그는 비꼬는 어조를 감추지 않은 채 썼다. "나는 그저 날마다 당신 문 앞에 가서 초인종을 눌러보는 것, 그리고 셀레스트가 나와서 '그래요, 프루스트 씨는 오늘 저녁 상태가 좋으십니다. 잠시 당신을 만나주실 거예요'라고 말하기를 기다리는 것이 제일 좋은 방법이 아닌가 하고 진심으로 우려될 때도 있습니다."[38]

프루스트가 지드를 만나기 꺼렸던 것도 이해할 만하다. 독자들은 『소돔과 고모라』에서 동성애나 동성애자들이 중요한 역할을 하는 데 대해 끊임없이 항의해왔지만,[39] 자신도 동성애자였던 지드는 프루스트가 동성애자들을 별로 아름답지 못하게 그린 데 대해 분노했다. 프루스트에게 보내는 편지에서 그는 프루스트가 "어떤 비난보다도 치명적이게끔 '악덕'의 그림을 그려냈다"라고 불평했다. "당신이 말하는 주제를 내세우면서, 당신은 가장 강력한 도덕적 담론보다도 더 인습적인 태도를 부추겼다"는 것이었다.[40]

지드는 좀 더 고상한 묘사를 원했고, 마침내 프루스트를 만날 수 있게 되자 두 사람은 그 문제를 놓고 길게 토론했다. 프루스트 자신이 전적으로 동성애자라고 기꺼이 시인하는 데 놀란 지드는 그럼에도 동성애를 낙인찍는 묘사에 대해 그에게 항의했다. 훗날 프루스트는 친구 사이였던 한 문학평론가에게 이렇게 썼다. "샤를뤼스[『소돔과 고모라』에 등장하는 동성애자]가 노신사라는 것은 내 잘못이 아니야. 나로서는 그를 갑자기 시칠리안 셰퍼드처럼 보이게 만들 수가 없었어."[41] 어떻든, 셀레스트가 훗날 회고했듯이, 프루스트는 지드나 지드의 의견을 결코 좋아하지 않았다. "우리끼리는 항상 그를 '가짜 수도승'이라 불렀다"라고 그녀는 회고했다.[42]

『소돔과 고모라』가 불러일으킨 폭넓은 반대와 심지어 분노에도 불구하고, 프루스트의 용기를 칭찬하는 이들도 있었다. 소설가 콜레트는 특히 말을 아끼지 않았다. "동성애자들에 대해 이런 글을 쓸 수 있는 사람은 세상에 아무도 없어요, 아무도!"라고, 그녀는 그에게 보내는 편지에 썼다.[43]

∼

콜레트는 소설가로서의 성공뿐 아니라 남의 입에 오르내릴 만한 생활로도 유명하다. 그녀는 벨 에포크의 전성기에 문필 활동을 시작하여 '클로딘' 연작으로 문단에 두각을 나타냈는데, 남편이 된 작가이자 비평가 앙리 고티에-빌라르(일명 윌리)는 그것들을 자기 이름으로 발표했다. 클로딘 소설들—반항적인 10대 소녀들의 에로틱한 이야기들—은 베스트셀러가 되었고, 이야기

의 진짜 저자인 시도니-가브리엘-콜레트라는 부르고뉴 출신의 젊은 여성(그 무렵엔 긴 이름을 떨쳐버리고 마지막 이름만 썼지만)은 마침내 진짜 작가로 인정받으며 남편도 떨쳐내 버렸다. 그러고는 당시의 관습과 반대로 자신이 원하던 대로의 삶, 성적으로 충족되고 자유로운 삶을 살았다.

콜레트는 내털리 클리퍼드 바니와의 짧은 연애 사건을 거쳐 드 벨뵈프 후작부인(일명 미시)과의 긴 관계에 들어갔다. 물랭 루주에서 그녀가 미시와 함께한, 에로틱한 키스로 끝나는 공연은 일대 소동을 일으켰다. 콜레트는 여자들뿐 아니라 남자들과도 연애 사건을 벌여 이탈리아 작가 가브리엘레 단눈치오, 부유한 플레이보이 오귀스트 에리오 등과 관계했다. 1921년 당시 그녀는 이미 《르 마탱Le Matin》의 편집자 앙리 드 주브넬과 결혼한 지 여러 해였고, 딸 하나를 둔 상태였다. 하지만 흥미롭게도 그녀는 주브넬의 10대 아들과 관계한 끝에 결혼 생활을 파탄내고 말았다. 그러는 한편 글쓰기에도 매진하여, 독립적인 작가로서뿐 아니라《르 마탱》의 연극평론가로서도 입지를 굳혔다. 그녀의 명성(과 악명)은 계속 높아졌으니, 특히 『셰리 Chéri』를 발표한 1920년 이후로 그러했다. 이 작품은 나이 든 쿠르티잔과 그녀가 사랑하는 응석받이 청년에 관한 이야기로, 많은 사람들이 걸작이라 칭찬했고 콜레트 자신도 동의했다. "내 평생 처음으로 나는 내가 얼굴을 붉히거나 회의에 빠질 필요가 없는 소설을 썼다고 도덕적으로 확신해"라고 그녀는 한 가까운 친구에게 써 보냈다.[44]

콜레트가 오페라 〈아이와 마법의 주문L'Enfant et les sortilèges〉의 대본을 쓴 것은 단연 딸을 위해서였다. 이 작품을 위해 그녀는 모리

스 라벨에게 음악을 부탁했다. 그들은 세기가 바뀔 무렵 마담 드 생마르소와 미시아 나탕송(후일의 미시아 에드워즈 세르트)의 살롱에서 만난 이래 알고 지내던 사이로, 자연과 동물에 대한 사랑에 공감하는 터였다. 라벨은 작은 몸집에 장난기 어린 갈색 눈으로, 콜레트에게 다람쥐를 연상시켰다.[45] 전시 복무와 건강 악화로 그는 그녀가 부탁한 일을 진행하지 못하다가 1919년에야 여러 가지 제안을 했는데, 콜레트는 그것이 마음에 들었다. "물론 래그타임이지요! 물론 웨지우드의 흑인들이지요! 뮤직홀의 바람으로 오페라의 먼지를 날려버립시다!"[46]

라벨은 1920년에 〈아이〉의 첫 장면들을 대략 스케치했었지만, 이제 공적인 생활로 돌아가 파리는 물론 빈에서도 음악회와 리허설에 관여하고 있었다. 음악계에는 라벨의 경력이 끝났다는 뒷소문이 무성했으나 1920년 스웨디시 발레는 그의 〈쿠프랭의 무덤〉에 붙인 발레를 성공리에 선보였고, 파리의 권위 있는 라무뢰 오케스트라는 그의 〈라 발스〉를 초연했다. 〈라 발스〉의 격렬한 결말은 몇몇 비평가들을 실망시킨 반면, 그 "소진되지 않는 열정"과 "눈부신 오케스트레이션"을 칭찬하는 이들도 있었다.[47] 그것은 후일 라벨의 가장 인기 있는 작품 중 하나가 된다.

1921년 5월에 라벨은 파리에서 멀지 않은 몽포르 라모리의 조용한 별장으로 이사할 준비가 되어 있었다. 그곳, 그가 (아름다운 전원 풍경 때문에) "전망대"라 부르던 집에서, 그는 평화로운 여생을 보내며 작곡에 전념하게 된다.

~

1921년 말, 독일의 하리 케슬러 백작은 종전 이후 처음으로 파리에 돌아왔다. 케슬러는 한때 파리의 어떤 문화적 모임에도 반가운 손님이었지만, 전쟁 동안 서부전선에서 독일 장교로 복무한 터라 레옹 도데를 위시한 내셔널리스트 우익에서는 그에 대해 상당한 모욕을 가했다. 케슬러도 자신이 어떤 대접을 받게 될지 궁금했을 테지만, 파리 사람들 대부분이 "다소 쌀쌀맞고 덜 친절해졌다"면서도 "잠시 떠나 있다가 오래 친숙했던 장면으로 돌아온 것만 같다"고 느꼈다. 장 콕토가 "프랑스와 독일 사이의 지적인 유대를 새롭게 다질" 필요를 강조하며 특히 살갑게 대해주었다. 이듬해 여름에 케슬러는 전쟁 후 처음으로 조각가 아리스티드 마욜을 방문했고, 마욜은 "눈물을 글썽이며 팔을 벌려" 맞이해주었다. 케슬러도 오랜 친구를 만나 "깊이 감동했다"라고 썼다.[48]

1918년 말 이후 독일은 여러 달에 걸쳐 길거리의 유혈 사태와 그 밖의 폭동과 혼란을 겪었고, 그러는 동안 군주제가 무너지고 바이마르공화국이 태어났다. 정치적 역조와 1921년 1차로 전쟁 배상금을 치른 후에 일어난 심각한 인플레이션 덕분이었다. 이 경제적 붕괴에 대해 영국은 배상금이 너무 높게 책정되었다고 확신했던 반면, 프랑스는 전혀 그렇게 생각지 않았으며 독일의 산업 기조는 여전히 튼튼하며 지불 지연에 핑계를 대고 있을 뿐이라고 주장했다.

양극단 사이에 타협의 가능성이 보이지 않았고, 마침내 브리앙 총리가 독일의 배상금을 축소하기 위해 조약을 개정하는 데 동의

하자, 프랑스 여론은 그를 지지하지 않았다. 그는 영국인들의 비위를 맞추고 있다는 비난을 받는 한편, 영국과 미국이 합세하여 밀어붙인 해군 축소로 점차 위기에 몰렸다. 결국 그는 프랑스의 해군력이 이탈리아보다도 뒤지는 세계 4위로 떨어지는 굴욕을 받아들여야만 했다. 브리앙은 즉시 사임하면서 레몽 푸앵카레에게 총리직을 넘겨주었다.

프랑스는 프랑화 폭락으로부터 회복하게 되겠지만 그러기까지는 여러 해가 걸릴 터였고, 1920년 말부터 1921년 초 사이에 젊은 르코르뷔지에는 앞일을 알지 못했다. 전후 경제 위기에 빠진 그의 사업은 급속히 기울었고, 그는 암담한 나머지 패배를 인정할 뻔했다. 하지만 그답게도, 그는 곧 기분을 바꾸어 1921년에는 부모에게 이렇게 써 보냈다. "저는 드러누워 그만둘 사람이 아닙니다. 만일 오늘 폭풍이 제 사업을 쓸어가 돈을 탕진시키고 아무것도 남기지 않는다 해도 (……) 이 위기를 통해 저는 좀 더 적성에 맞는 활동을 함으로써 제 인생을 사실상 더 나아지게 만들 것입니다."[49]

여러 달에 걸쳐, 르코르뷔지에는 파리 외곽의 콘크리트 벽돌 공장을 비롯하여 망해가는 상업 및 사업을 청산할 수 있었다. 아마 그로서 더 힘들었던 일은 권위 있는 드뤼에 화랑에서 아메데 오장팡과 함께 연 전시회가 냉대받은 것이었을 터이다. 이는 예술적인 면에서 더 큰 실패였다. "우리 그림은 기계적이라는 평을 받았네"라고 그는 충실한 친구 윌리엄 리터에게 썼다. "하지만 나 자신은 그것들이 꿈을 담고 있다고, 위엄 있고 준엄한 꿈을 담고 있다고 확신하네."[50]

그런 위기들이 그를 좀 더 생산적인 방향으로 이끌어주고 있다는 깨달음은 옳았다. 화가로서 세상을 바꾸는 대신, 르코르뷔지에는 이제 건축으로 그 일을 하기에 나섰다. 1921년에 그는 자신이 "시트로앙 하우징 타입"이라 부르게 될 것을 개발하기 시작했다. 그것을 그는 "대량생산 주택"이라 칭했다. 시트로엔 자동차를 따라 붙인 이름이었다. 자동차처럼 "집을 들어가 살 기계나 도구처럼 여길 필요가 있다"라는 것이었다.[51] 돔-이노 시스템보다 개념적으로 좀 더 복잡한 이 주택은 구두 상자처럼 깔끔한 형태로, 높이가 다른 공간들을 유리벽으로 연결한 덕분에 2층 높이의 거실을 통해 햇빛이 비쳐 들었다.

이제 르코르뷔지에는 파리 사람들이 자기 건축을 칭찬하는 것을 듣게 되었다. 페르낭 레제와도 친구가 되어 그와 함께 로통드에서 이야기하며 저녁 시간을 보냈고, 함께 자전거를 타기도 했다. 오래 지속될 우정이었다.

르코르뷔지에가 자기 인생을 계획하던 무렵, 시카고에서 온 젊은 미국 작가가 라탱 지구의 카르디날-르무안가의 엘리베이터 없는 5층 건물 꼭대기 층의 아파트에 둥지를 틀고 있었다. 1921년 12월 추운 겨울이었고, 어니스트 헤밍웨이와 갓 결혼한 아내 해들리는 새로운 세계를 발견할 참이었다.

# 잃어버린 세대

## 1922

어니스트 헤밍웨이는 몸이 꽁꽁 얼었다. 그는 카르디날-르무안가의 퀴퀴한 아파트 근처 작은 건물 맨 위층에 작업실을 얻었는데, 불은 손수 피워야 했다. 하지만 불을 피울 만한 재료, 그러니까 "불쏘시개 한 다발, 불씨를 옮겨붙일 몽당연필 길이의 쪼갠 솔가지 세 묶음, 그리고 반쯤 마른 장작 한 단"을 살 만한 돈도 없었다.[1]

밖에 나가 빗속에서 건물 지붕을 살펴보니 이웃한 굴뚝 중 어느 하나에서도 연기가 오르지 않았다. 그래서 그는 아마 자기 굴뚝도 제대로 작동하지 않을 테고, 장작과 함께 생돈을 허비하고 말리라는 결론을 내리고는, "도시의 서글픔" 속을 걸어 생미셸 광장에 있는 안락한 카페로 갔다. 거기서 카페오레를 주문한 다음 공책과 연필을 꺼냈다. 잠시 후에는 몸을 따뜻하게 해주는 럼주를, 또 잠시 후에는 백포도주와 굴을 주문했고, 그러면서 글을 써나갔다. 한 예쁜 여자가 들어오자 그의 글은 이런 것이 되어갔다.

"당신은 나의 사람이고, 파리도 전부 내 것입니다. 그리고 나는 이 노트와 이 연필의 것입니다."[2]

헤밍웨이가 자신의 파리 시절을 회상한 글은 믿을 만한 회고록이라기보다 소설에 가깝지만, 그래도 그가 본 도시의 진면목을 포착하며, 그가 보고자 했던, 다른 사람들에게 보여주고자 했던 자신의 모습을 그려내고 있다. 1899년 시카고의 점잖은 교외 지역인 오크파크의 엄격한 중산층 가정에서 태어난 헤밍웨이는 시어도어 루스벨트 같은 영웅적인 행동을 하거나 서부 개척지를 모험하는 꿈을 꾸며 사춘기를 보냈다. 의사였던 아버지가 갈수록 정신장애가 심해진 끝에 편집증 속에 칩거하고 성공적인 성악 교사이자 단호한 여권주의자였던 어머니가 집안을 지배하게 되면서, 가정생활은 점차 암담해져갔다. 헤밍웨이의 아버지는 결국 자살하고, 그의 다섯 자녀 중 서너 명도 같은 길을 가게 된다.

미국이 제1차 세계대전에 참전하자, 10대의 헤밍웨이는 다른 많은 미국 청년들처럼 입대하기를 원했다. 시력이 나빠서 군대에는 못 갔지만, 그래도 이탈리아에서 적십자의 구급차 운전기사가 될 수는 있었다. 그곳에서 그는 전방 감시초소의 군인들에게 초콜릿과 담배를 전달하다가 부상을 입었다. 이 이야기는 그가 할 때마다 차츰 부풀려져, 마침내 자신을 전쟁 영웅으로 만들었고 그 이야기를 소설의 재료로 삼았다.

귀국할 무렵 헤밍웨이는 전쟁에 대해 소상히 알게 되었고, 연상의 여자를 사랑하게 되었으나 거절당했으며, 작가가 되고 싶다는 것을 깨달았다. 부모가 바랐던 대로 대학에 가는 대신 그는 신문사 일을 하겠다며 시카고로 갔고, 그곳에서 일자리를 구할 수

있으리라 생각했다. 불행히도 시카고에는 전후의 실직자들이 넘쳐났던 터라 이렇다 할 일자리는 구해지지 않았지만, 그는 그곳에서 해들리 리처드슨을 만났다. 그녀는 그보다 여덟 살 연상인 세심하고 총명한 여성으로, 순진한 매력에 더하여 상당한 자산의 소유자였다. 훗날 헤밍웨이는 해들리의 "부드럽게 빚어진 얼굴"과 "[그의] 결정이 마치 큰 선물이나 되는 양 환히 빛나던" 그녀의 눈, 미소 등을 묘사했다.[3] 그녀의 간섭 심한 어머니는 얼마 전에 죽었고(아버지는 더 오래전에 자살했다), 그녀는 헤밍웨이에게 그가 갈구하는 관심과 찬미를 얼마든지 줄 수 있었다. 그는 그녀에게 오랫동안 누리지 못했던 든든한 남성적 애정과 지지를 주었다. "우리는 속속들이 행복할 최고의 운을 가졌다고 진심으로 생각해"라고 그녀는 그에게 말했다.[4]

열한 달 후인 1921년 가을에 결혼한 그들은, 그해 말에 — 헤밍웨이가 알고 지내던 작가 셔우드 앤더슨의 영향으로 — 파리로 이사했다. 헤밍웨이는 프랑스어를 할 줄 몰랐지만 해들리는 학창 시절에 프랑스어를 배운 적이 있었고, 그가 《토론토 스타Toronto Star》의 리포터 일을 제안받은 데 힘입어 그들은 빛의 도시에서 운을 시험해보기로 했다. 사실 미국에는 일자리가 드물었고, 파리는 생활비가 쌌다. 물론 갓 결혼한 그들은 파리가 연인들을 위한 장소라는 생각에 끌리기도 했지만, 그보다 더 헤밍웨이의 관심을 자극한 것은 앤더슨이 언급한 제임스 조이스, 거트루드 스타인, 피카소 등의 작가와 화가들이었다. 앤더슨은 그들 모두에게 소개장을 써주겠노라고 약속했을 뿐 아니라 그들이 도와주리라고 장담하기까지 했다.

그래서 1922년 초에 어니스트와 해들리 헤밍웨이 부부는 파리 라탱 지구의 어둡고 추운 한 귀퉁이에 자리한 작고 지저분한 아파트에 살고 있었던 것이다. "카르디날-르무안가의 집은 온수도 안 나오고 실내 화장실 설비라고는 소독제 통 하나밖에 없는 방 두 개짜리 아파트였다"라고 헤밍웨이는 훗날 회고했다.[5] 그는 그곳을 "명랑하고 즐거운 집"이라 불렀지만, 가스도 전기도 없는 터라 친구들이 와보고는 놀랐다. 해들리에게 돈이 있었으므로 사실 꼭 그렇게 살 필요는 없었지만, 어니스트는 남자다운 자존심으로 그녀의 돈을 쓰기를 원치 않았다. 어쨌든 해들리는 파리 아파트치고는 "재미있었다"라고 말했다.[6] 그렇게 그녀가 살림을 하는 동안, 어니스트는 몽파르나스의 카페 돔(로통드는 수리를 위해 잠시 휴점 중이었다)에서부터 라탱 지구에 있는 실비아 비치의 셰익스피어 앤드 컴퍼니까지 돌아다니곤 했다. 그는 몽파르나스를 좋아하지 않았고 훗날 그곳을 "울적한 동네"라고 불렀지만[7] 실비아 비치와 이야기하기를 즐겼고, 그녀의 도서 대여점에서 책을 빌려 읽음으로써―투르게네프와 D. H. 로런스, 도스토옙스키, 톨스토이에서부터 신간 문예지에 이르기까지―미흡한 교양을 벌충할 기회를 한껏 누렸다. 해들리는 대부분의 시간 동안 혼자 지냈는데, (어니스트에게는 불편하게도) 그보다 더 좋은 교육을 받았던 터라 그녀 역시 셰익스피어 앤드 컴퍼니에서 빌린 책들을 탐독했다.

하지만 당분간은 춥고 습한 날씨, 그리고 스페인 독감이 기승을 부렸다. 도착한 지 얼마 안 되어 어니스트와 해들리는 파리를 떠나 깨끗하고 건강에 좋은 스위스로 건너갔다.

2월 2일, 헤밍웨이 부부가 스위스에서 파리로 돌아올 무렵, 실비아 비치는 리옹역에서 디종으로부터 오는 급행열차를 기다리고 있었다. 그 기차에는 제임스 조이스의 『율리시스』 초판본 두 권이 실려 있었다.

조이스는 1921년 내내 열에 들뜬 듯 일했고, 심한 눈 통증에도 불구하고 자신의 마흔 번째 생일인 1922년 2월 2일로 예정된 출간 날짜에 맞추어 집필을 끝내기 위해 매진했다. 마지막 두 챕터는 동시에 쓰기까지 했다. 실비아 비치로서도 엄청난 일이었다. 조이스의 원고는 타자수들을 질리게 해서, 여러 사람이 원고를 보자마자 대번에 일을 거절했다. 반쯤 실명한 상태였던 조이스의 글씨가 해독하기 어려운 데다 수많은 화살표와 괄호로 어지러웠기 때문이다. 그중 한 명은 원고의 난해함에 진저리 치며 창밖으로 뛰어내리겠다고 위협했고, 또 한 명은 조이스의 집 초인종을 울린 뒤 원고를 바닥에 던지고 그가 돈을 꺼내기도 전에 도망쳐버렸다. 마침내 실비아의 동생 시프리언이 타이핑을 맡아주었다. 날도 새기 전에 일어나 조이스의 글씨와 씨름하다가 자신이 무성영화 배우로 일하고 있던 영화 스튜디오로 출근하는 것이었다. 시프리언이 파리 밖에서 촬영하는 동안 대신 타이핑을 맡았던 친구는 마흔다섯 페이지 만에 포기했고, 또 다른 타자수의 남편은 원고를 일부 들여다보고는 그 내용에 충격을 받아 그것을 불 속에 던져버렸다. 다행히도 타자수는 나머지 원고를 숨겨두었지만, 비치는 없어진 페이지를 되찾느라 뉴욕에서 『율리시스』 외설 사

173

건을 맡았던 변호사에게 연락해야만 했다. 변호사는 마지못해 자신이 가진 사본에서 해당 페이지들을 사진 찍어, 비치의 어머니를 통해 파리로 보냈다.

조이스는 《더 리틀 리뷰》가 뉴욕에서 외설죄 판결을 받은 데 결코 승복하지 않았을 뿐 아니라, 책 전체에서 가장 야릇하고 음탕한 대목인 '키르케Circe'를 계속 써나갔다. 이 대목은 더블린의 빈민가요 홍등가였던 나이트타운을 배경으로 한 것이었다. 『율리시스』가 연재되던 당시 그것을 읽은 에즈라 파운드는 염려하기 시작했다. 조이스는 제정신인가? 그는 "머리를 두들겨 맞았든가 아니면 미친개에게 물려 이상해진 것이 아닌가?"[8]

하지만 실비아 비치는 동요하지 않았다. 출판 경험도 없고 자본도 없었으며 출판업에 대해 아무것도 몰랐지만, 그녀는 그 도전에서 물러서지 않았다. 그녀는 디종의 한 인쇄업자를 찾아냈고 (그는 영어를 읽을 줄 몰랐다) 1천 부 한정판을 찍되 종이 질은 세 가지로 하여, 가장 비싼 것은 네덜란드 수제 종이에 찍고 조이스의 친필 서명을 곁들이기로 했다. 그러고는 세계 각지의 잠재적 구매자들에게 설명서를 보낸 뒤, 인쇄에 들어가기 전에 우편 주문을 받아 인쇄 비용에 충당하기로 했다. 곧 하트 크레인, W. B. 예이츠, 윌리엄 칼로스 윌리엄스, 월러스 스티븐스 등 문단의 명사들과 윈스턴 처칠 같은 유명 인사들로부터 주문이 쇄도했고, 비치의 한 친구도 몽파르나스의 나이트클럽들을 돌며 주문을 받아 왔다.

조이스는 함께 일하기 쉬운 작가가 아니었다. 그는 마지막 두 챕터의 초고를 1921년 10월에 마쳤지만, 조판 교정지가 들어오

기 시작했을 때도 쓰기를 계속하여 교정지를 삽입문들로 가득 채워나갔다. 그는 동시에 여러 사본을 요구하여 각기 다르게 고쳤으며, 편집 교정지에도 조판 교정지에 하듯이 삽입문들을 써넣었다.* 그는 "『율리시스』의 모든 페이지에 대해 네 차례의 조판 교정지와 다섯 차례의 편집 교정지를 거친 것으로 통산된다. 소설의 3분의 2는 조판 교정지와 편집 교정지 위에 쓰였다".⁹ 어려움을 더한 것은 조이스가 청색 표지에 흰 글자로 제목을 찍기를 원했으며, 그것도 그리스 국기와 꼭 같은 청색이라야 한다고 고집을 부렸던 일이다. 이 요구에 맞추기 위해 인쇄업자는 독일까지 가서 조이스가 생각하는 정확한 색상을 구해 왔으나, 이번에는 종이 질이 원하던 것과 달랐으므로 결국 백지에 석판인쇄로 색상을 입혀야만 했다. 그런데도 비치는 이 까다로운 작가의 더없이 불합리한 요구들까지 수용해가며, 『율리시스』의 출판이 가능한 한 조이스의 바람대로 이루어지도록 기꺼이 최선을 다했다.

그 무렵 비치는 셰익스피어 앤드 컴퍼니를 오데옹가 12번지로 이전했다. 아드리엔 모니에의 서점 바로 맞은편이었다. 1922년 2월 2일, 비치는 리옹역에서 『율리시스』 초판본 두 권을 들고 돌아와 그 첫 권을 조이스에게 생일 선물로 주었다. 그러고는 다른 한 권을 셰익스피어 앤드 컴퍼니의 진열창에 전시했으니, 그것을 보러 사람들이 모여들었다.

---

\*
활자를 임시로 조판하여 찍은 것을 조판 교정지(galley proof 또는 galley), 페이지를 편집한 후에 찍은 것을 편집 교정지(page proof 또는 proof)라 한다.

헤밍웨이는 실비아 비치와 절친한 친구가 되었으며, 그녀에게도 자신이 이탈리아에서 싸우다가 부상한 이야기를 늘어놓았다. 다들 자기가 "끝장이 났다"고 생각했으며, 군대 병원에서 회복하는 데 2년이나 걸렸다는 것이었다. 그는 또한 비치에게 자기 아버지는 자기가 아직 "반바지를 입는 어린 소년이었을 때 (……) 비극적인 상황 가운데" 죽으면서 유일한 유산으로 총을 남겼고, 자기는 학교를 그만두고 복싱 시합에서 번 돈으로 어머니와 동생들을 먹여 살려야만 했다고도 했다.[10] 근사한 얘기였지만 완전히 지어낸 것이었으니, 그의 아버지는 상태가 악화되기는 했지만 여전히 살아 있던 터였다. 그렇지만 헤밍웨이는 지어낸 이야기를 사실처럼 믿게 하는 재주가 있었고, 어쩌면 그 자신도 그렇게 믿었는지도 모른다.

셰익스피어 앤드 컴퍼니를 일찍부터 드나든 고객 중에는 거트루드 스타인과 그녀의 파트너였던 앨리스 B. 토클라스도 있었다. 첫 만남 이후로 비치는 그 두 사람과 종종 만났다. 때로는 셰익스피어 앤드 컴퍼니에서, 때로는 뤽상부르 공원 근처 플뢰뤼스가의 아틀리에에서였다. 스타인에 따르면, "실비아 비치는 거트루드 스타인에게 열광했으며, 두 사람은 친구가 되었다. [스타인은] 실비아 비치의 [셰익스피어 앤드 컴퍼니 도서 대여점의] 첫 연간 구독자였고, 실비아 비치는 그 점을 자랑스럽고 고맙게 여겼다".[11]

거트루드 스타인은 비치의 도서 대여점의 초기 가입자였을지 모르지만, 최초 가입자는 아니었던 것이 확실하다. 스타인이 셰

익스피어 앤드 컴퍼니에 나타난 것은 개점 후 넉 달이나 지나서, 그러니까 이미 가입자가 아흔 명은 된 다음이었다. 게다가 스타인의 단언과 달리 비치는 그녀에 대해 확실히 선을 긋고 있었다. 비치에 따르면 거트루드 스타인의 가입은 "단지 우정 어린 제스처"였으니, "그녀는 자신의 책 말고는 아무 책에도 관심이 없었기 때문"이다. 더구나 처음 만났을 때도 거트루드가 왜 『외로운 소나무의 흔적 *The Trail of the Lonesome Pine*』이나 『림버로스트의 소녀 *The Girl of the Limberlost*』 같은 책을 갖춰놓지 않았느냐고 분개하며 따지는 바람에 비치는 적잖이 곤혹스러웠다.* 물론 비치는 『외로운 소나무의 흔적』은 갖춰놓지 않았지만, 거트루드 스타인의 모든 작품을 구할 수 있는 한 구해놓으려 애썼던 터였다. 비치가 보기에, 앨리스는 "어른이었던 반면 거트루드는 어린아이, 말하자면 신동 같은 무엇이었다".[12]

스타인에 따르면 비치는 "나중에는 집에 오지 않게 되었다"고 한다.[13] 놀랄 일도 아니었던 것이, 『율리시스』 출간 이후 비치는, 작가이자 문학평론가 유진 졸라스의 말을 빌리자면 "아마도 파리에서 가장 유명한 여성"이 되었기 때문이다.[14] 그 말은 다소 과장일지도 모르지만 비치가 거트루드 스타인만큼이나 유명해진 것은 사실이었고, 이는 거트루드 스타인에게 가볍게 넘길 수 없는 모욕이었다.

한층 더 사태를 악화시킨 것은 비치의 명성이 제임스 조이스의

*
전자는 존 폭스 주니어, 후자는 진 스트래튼-포터의 로맨스 소설로, 당시 큰 인기를 끌었다.

『율리시스』를 출간한 덕분이라는 사실이었는데, 거트루드 스타인은 제임스 조이스도 『율리시스』도 싫어했기 때문이다. 『율리시스』가 출간되자, 스타인은 셰익스피어 앤드 컴퍼니에서 (당시 센강 건너편 엘리제궁 근처에 있던) 아메리칸 서점으로 멤버십을 옮겼다는 사실을 말하기 위해 앨리스와 함께 일부러 비치를 찾아가기까지 했다.

조이스에 대한 스타인의 반감은 적어도 부분적으로는 그와 함께 모더니스트 작가로 엮이는 데 대한 짜증에서 비롯된 것이었다. 그녀는 자신이 그와 근본적으로 다르다고 확신하고 있었으니 말이다. 하지만 그녀가 울화통을 터뜨린 진짜 이유는 자기가 더 먼저이고 더 훌륭한 작가라는 흔들림 없는 확신에 있었다. 조이스는 "좋은 작가"라고 그녀는 얕잡는 어조로 말하며, "사람들이 그를 좋아하는 건 그가 난해해서 아무도 이해할 수 없기 때문"이라고 덧붙였다. 자기 말을 듣는 사람들(그 자리에 있던 새뮤얼 퍼트넘, 웜블리 볼드 등 미국 작가들)이 못 알아들을까 우려한 듯, 그녀는 물었다. "거트루드 스타인과 제임스 중에 대체 누가 먼저예요? 내 위대한 첫 작품 『세 개의 삶 *Three Lives*』은 1908년에 나왔다는 걸 잊지 말아요. 『율리시스』보다 훨씬 먼저라고요." 그러고는 결론을 내리듯 이렇게 선언했다. "반면에 그의 영향은 제한적이지요. 또 다른 아일랜드 작가 싱이 그랬듯이, 그도 한때일 뿐이에요."[15]

"조이스의 이름을 두 번만 입에 올렸다가는 다시 초대받지 못할 것"이라고 헤밍웨이는 썼다. "그것은 한 장군 앞에서 다른 장군에 대해 호의적으로 말하는 것과도 같다. 그런 실수는 한 번 저

지르고 나면 다시는 거듭하지 않기 마련이다."[16] 아마도 그런 상황을 용케 넘긴 유일한 사람은 미국 소설가이자 신문기자였던 엘리엇 폴일 것이다. 그는 수줍음 많고 매력적인 인물로 스타인과 조이스 모두와 좋은 사이로 지냈고, 스타인이 듣는 데서 조이스를 칭찬하기까지 했다. 폴의 한 친구는 그때 일을 탄복하며 전하고는 이렇게 덧붙였다. "거트루드의 살롱에서 조이스에 대해 이야기하는 것은 천사도 발 딛기 두려워하는 곳으로 뛰어드는 일이었다. (……) 만일 그가 아닌 다른 누가 감히 [거트루드와 앨리스의] 면전에서 조이스를 칭찬했다면, 그들은 당장이라도 폭동 단속령을 선포했을 것이다." 하지만 그러는 대신, 스타인은 완고하고도 우아한 어조로 "조이스와 나는 상극이지만, 우리 작품이 무엇인가 새로운 것을 창조한다는 점에서는 같지요"라는 말로 그 대화를 끝맺었다.[17]

훨씬 나중에, 실비아 비치는 어느 티 파티에서 조이스와 스타인이 멀찍이 떨어진 구석자리에 각기 앉아 있는 것을 보았다. "그들은 전에 만난 적이 없었다. 그래서 쌍방의 동의를 얻어 나는 그들을 서로에게 소개했고, 그들이 사뭇 평화롭게 악수하는 것을 보았다"라고 그녀는 회상했다.[18] 거트루드 스타인은 그때 일을 유독 담담한 말로 묘사했다. "초면이군요"라고 그녀는 조이스에게 말했고, "그러자 그는 그렇지요, 우리 이름은 항상 붙어 다니는데, 하고 대답했다. 그러고는 파리에 대해, 각자 사는 곳에 대해, 왜 그곳에 사는지에 대해 이야기했다. 그게 다였다".[19]

사실상 거트루드 스타인은 당대 작가들 중에서는 프루스트를 가장 좋아했다. 하지만 독서의 즐거움이라는 점에서는 프루스트

잃어버린 세대 ～ 1922

나 과거 현재를 통틀어 어떤 순수문학 작가에도 국한될 마음이 없었다. 오히려 탐정소설이 훨씬 더 재미있었다.

~

'잃어버린 세대'라는 표현을 들고 나온 것은 거트루드 스타인이었다. 그녀는 1920년대 파리에 점점 늘어나는 외국인 작가와 예술가들을 가리켜 그 말을 썼다. 헤밍웨이의 회고에 따르면, 그녀는 자신의 낡은 모델 T 포드 자동차를 정비소에 맡긴 후, 군인 출신인 젊은 정비공이 그 차를 제대로 고쳐놓지 못한 데 대해 불만을 제기하다가 그 표현을 들었다고 한다. 정비공의 상사가 그를 꾸짖으며 "잃어버린 세대génération perdue"라고 했던 것이다.* 그 이야기를 헤밍웨이에게 전하며, 스타인은 이렇게 말했다. "당신네 세대 모두가 바로 그래요. (……) 전쟁에 나갔던 젊은 세대 말이에요. 당신들은 잃어버린 세대예요."

헤밍웨이는 반발했지만, 그녀는 물러서지 않았다. "당신들은 아무것도 존경하지 않지요. 죽도록 퍼마시고요." 헤밍웨이가 계속 항의하자, 그녀는 대꾸했다. "나와 따지려 들지 말아요, 헤밍웨이. (……) 도움이 안 돼요. 당신들 모두 잃어버린 세대예요. 정비소 주인이 말한 바로 그대로라니까요."

---

\* '잃어버린 세대'라는 역어는 관용어가 되었지만, 여기서 'perdu'란―본문의 구체적인 맥락에서 잘 드러나듯이―'가망 없는, 망친, 타락한'이라는 뜻이다. 즉, 전쟁 때문에 '망친 세대'라는 것이 본뜻이다. 헤밍웨이가 반발하는 것도 그런 의미에서이다.

나중에 헤밍웨이는 전쟁 동안, 전쟁 때문에 고통을 겪은 사람들을 떠올리며 분개하여 이렇게 생각했다. "누가 누구를 잃어버린 세대라고 한다는 말인가?" 그는 스타인이 얼마나 좋은 친구인가를 상기하며 분한 마음을 가라앉히려 하지만, 그럼에도 그 대화는 오래 마음에 남아 그를 괴롭혔다. "그녀가 말한 잃어버린 세대라느니, 그 모든 지저분하고 손쉬운 낙인찍기는 그만두자."[20]

집에 도착한 그는 해들리에게 그 얘기를 들려준 다음 말했다. "어쨌든 거트루드는 친절하지." 그러고는 해들리가 그 말에 동의하자, 이렇게 덧붙였다. "그렇지만 그녀는 가끔 썩은 소리를 하거든."[21]

~

일찍부터 헤밍웨이는 거트루드 스타인이 그처럼 기꺼이 해주는 충고 중에서 유용한 것과 그렇지 않은 것을 가려내야 했다. 그가 처음 스타인을 만난 것은 스위스에서 돌아온 1922년 3월이었다. 그가 셔우드 앤더슨이 써준 소개장을 보내자, 그녀는 즉시 응하여 그와 해들리를 이튿날 티타임에 초대했다. 해들리가 곧 알게 되듯이 플뢰뤼스가 27번지에서 티타임, 적어도 거트루드와의 티타임이란 어니스트만을 위한 것이었다. 거트루드는 '아내들'에게 전혀 관심이 없었으며, '아내들'의 대접은 앨리스 담당이었다.

그래도 그 방문은 어니스트와 해들리 모두에게 기억될 만한 것이었다. 거트루드는 더 이상 토요일 저녁 모임을 열지 않았고, 오후의 티타임은 좀 더 작은 그룹으로 그녀의 미술품이 가득 찬 아틀리에에서 열렸다. 피카소와 세잔의 초기작을 비롯한 미술품들

은(마티스 그림은 남아 있지 않았다. 오빠 마이클과 그의 아내 세라가 마티스의 후원자들이었고, 거트루드는 오래전에 마티스에게 흥미를 잃은 터였다) 헤밍웨이에게 마치 미술관에 와 있는 듯한 느낌을 주었다. "커다란 벽난로가 있어 따뜻하고 안락하며 맛있는 것들을 대접한다는 점만 빼고는" 말이다. 거트루드와 앨리스는 어니스트와 해들리를 "마치 아주 착하고 예의 바르고 전도유망한 아이들이기나 한 듯이" 대해주었다.[22] 곧이어 거트루드와 앨리스도 답방을 하여, 거트루드는 헤밍웨이 집 마룻바닥에 있는 매트리스에 앉아 그가 보여주는 원고에 대한 의견을 개진하게 되었다.

그녀가 말했고, 그는 들었다. 함께 뤽상부르 공원을 오래 걸을 때나, 플뢰뤼스가 27번지에서나, 그것이 그녀가 좋아하는 방식이었다. 거트루드는 그가 "타고난 경청자"라고 생각했고[23] 아낌없는 조언을 베풀어주었으니, 그 요지인즉슨 그가 그때까지 써온 것을 다 버리고 새로 시작하라는 것이었다. 헤밍웨이는 그녀가 한 모든 말을 귀담아듣지 않았을지도 모른다. 사실 출판하려는 사람이 없다는 점에서는 그녀도 마찬가지였고(그녀는 그때까지 자비출판으로만 책을 내온 터였다) 그 사실에 늘 짜증이 나 있었다. 하지만 그런 대화에 자극되어 헤밍웨이는 실제로 자신의 글을 분석하기 시작했으며, 잘된 글과 그렇지 않은 글을 가려낼 수 있게 되었다. 그러는 과정에 그는 거트루드 스타인으로부터 얻은 것이 있었고, 비슷한 견지에서 에즈라 파운드로부터도 얻은 것이 있었다. 파운드는 헤밍웨이의 파리 생활 초기에 또 다른 중요한 영향이었다.

파운드는 아이다호 준주\* 시절의 아이다호에서 태어나 어린 시절에 펜실베이니아로 이주했으며, 열세 살 때 어머니와 이모와 함께 유럽을 여행하면서 코즈모폴리턴의 기질을 얻게 되었다. 이미 군사학교에서 라틴어를 전공한 터라,\*\* 열다섯 살 때는 시인이 될 작정을 하고 펜실베이니아 대학에 입학했다.

여러 해 동안 런던에서 다양한 미국 문예지의 해외 편집장으로 일하면서, 그는 당시의 가장 촉망받는 젊은 작가 및 시인들과 알게 되었는데, 특히 T. S. 엘리엇과 제임스 조이스를 발굴한 데 대해 자부심을 갖고 있었다. 그러는 한편 자신의 시도 쓰고 문예비평도 했으며, W. B. 예이츠의 전 애인의 딸과 결혼하면서 예이츠와도 친구 사이가 되었다.

전쟁으로 인해 파운드는 자기 세대의 많은 사람이 그랬듯이 세상사에 환멸을 느끼고는 1921년 런던을 떠나 파리로 가서 초현실주의 운동에 가담하는 한편, 가구 제작에 ─ 자신의 아파트는 물론이고 좋은 친구가 된 실비아 비치의 서점을 위한 가구도 만들었다 ─ 많은 시간을 보냈다. 계속 시를 써서 시집도 냈고, 다른 사람들의 작품을 출간하는 일에도 도움을 주었다. 1922년 가을에 출간된 T. S. 엘리엇의 『황무지』도 그가 편집에 관여하여 적어도 3분의 1은 간추린 것이다.

---

\*
Idaho Territory. 1863년부터 미합중국의 서른아홉 번째 주로 승격한 1890년까지 약 30년간 존재한 미국의 자치령.

\*\*
에즈라 파운드가 다닌 첼트넘 군사학교는 엄밀한 의미의 군사학교가 아니라 대학 입학을 위한 과정을 제공하는 곳이었다.

어니스트 헤밍웨이는 처음에 파운드가 예술가연하며 젠체한다고 선입견을 가졌지만 곧 그와 좋은 친구 사이가 되었고, 파운드는 그에게 문학적 안내자 역할을 해주었다. "에즈라는 내가 일찍이 만나본 가장 너그러운 작가였다"라고 헤밍웨이는 훗날 자신의 멘토에 대해 회고했다. "그는 자신이 인정하는 시인, 화가, 조각가, 산문작가들을 도와주었고, 설령 자신이 인정하지 않는 작가라 해도 곤경에 처해 있다면 기꺼이 돕곤 했다."²⁴ 파운드는 헤밍웨이에게 읽을 책을 추천해주었고(그것은 33년 과정의 고전 교육이 되었다) 그의 작품 발표를 도왔다. 무엇보다도 헤밍웨이에게 글을 정확하고 간결하게 쓸 것을 조언했으며, 장차 문단의 스타가 될 이 전도유망한 젊은 작가를 어디에나 소개해주었다. 헤밍웨이도 파운드의 문학적 조언을 기꺼이 따랐으며, 그에게 권투를 가르쳐주고자 했다.

～

헤밍웨이가 거트루드 스타인이나 에즈라 파운드와 보낸 시간은 짧았다. 그와 스타인이 동시에 파리에 있었던 기간은 그가 처음 그곳에서 보낸 1년 반 동안 단 6주간에 지나지 않았으며, 파운드와는 여섯 달 가량 가까이 지내다가 이후 몇 년 간은 짧은 방문들과 서신 왕래만이 이어졌다. 거트루드가 말하듯, "전쟁 후의 그 불안정한 몇 년"²⁵ 동안은 다들 우왕좌왕했다. 파운드는 곧 이탈리아로 떠났고, 거트루드는 앨리스와 함께 시골로 가서 연말까지 그곳에서 지냈다.

헤밍웨이도 줄곧 안정하지 못하고 돌아다녔으니, 4월에는 제

노바에서 경제 회담을 취재했고, 5월에는 스위스에서 생베르나르 협곡을 하이킹하는 친구와 만났으며, 6월에는 밀라노에서 무솔리니를 인터뷰했고, 8월에는 슈바르츠발트를 도보로 여행했다. 9월에는 콘스탄티노플에 가서 그리스-터키 전쟁을 취재했으며, 11월에는 로잔에서 전후 오토만제국(지금의 터키)에 부과되는 조약을 재협상하기 위한 회담을 보도했다. 해들리는 크리스마스 때 스위스로 가서 그와 합류했고, 그런 다음 다시 이탈리아와 독일을 줄곧 오가다가 처음으로 스페인을 여행하게 되었다. 만일 그의 마음대로 하게 두었다면 러시아와 아일랜드까지 갔겠지만, 해들리가 결연히 반대했다.

그러는 내내 헤밍웨이는 계속 소설을 썼고, 다른 한편으로는 체력을 과시하며 터프 가이로서의 이미지를 굳히느라 스키, 하이킹, 썰매, 자전거, 낚시, 권투 등 온갖 스포츠를 섭렵했다. 경마에 돈을 걸었으며 곧 스페인의 팜플로나에서는 투우도 보러 갔으니, 그 이야기를 그는 처음으로 출간된 소설 『해는 또다시 떠오른다 The Sun Also Rises』에 써먹게 된다. 하지만 이 소설을 구상하기까지는 상당히 오래 걸렸고, 그러기까지 그는 연거푸 거절당했다. 그럼에도 그는 문장을 간결하게 다듬고, 문단을 다시 정리하고, 상투적이거나 감상적인 것들을 잘라내 버리며 글쓰기에 매진했다. 여름 무렵에는 원고가 받아들여지기 시작했는데, 처음 지면에 게재된 것은 단편소설이 아니라 시 몇 편이었다.

비록 조촐하나마 그렇게 시작되었다. 하지만 연말에 그는 엄청난 좌절을 맞이하게 되었다. 우선, 해들리가 그의 원고를 잃어버렸다. 단편소설, 시, 미완성 장편소설 등 모든 원고를 가지고 가서

그가 스위스에서도 작업을 계속할 수 있게 해주려 했건만, 그 전부가 담긴 가방을 도둑맞았던 것이다.

이듬해 초에 그들은 해들리가 임신한 것을 알게 되었다. "아버지가 되기에는 너무 일러요"라고 그가 "씁쓸한 어조로" 말했다고 거트루드 스타인은 기록했다.[26] 결혼이나 자녀에 관한 거트루드의 말이 믿을 만하든 아니든 간에, 적어도 그녀가 기억하는 장면은 그랬다. 그날 어니스트가 집으로 돌아가기 전에 자신이 그를 위로하려 했다고 그녀는 썼다.

그해 11월에는 프루스트가 죽었다. 당시 51세였던 그의 죽음은 오랜 병력에도 불구하고 충격으로 받아들여졌다. 그는 죽기 직전까지 『잃어버린 시간을 찾아서』를 썼다. 가정부 셀레스트 알바레에 따르면 이미 그해 이른 봄에 "끝"이라고 썼다 하고, 전기작가 윌리엄 카터에 의하면 1916년과 1919년 사이 언제쯤에 집필을 마쳤으리라고 하지만 말이다.[27]

어느 날 밤 프루스트는 셀레스트에게 자신의 작품이 "일종의 문학적 대성당이 되기를 바라요. 그래서 끝나지 않는 거예요"라고 말했다고 한다. 완벽하게 다 지었다고 해도, 항상 덧붙일 게 있다는 얘기였다.[28]

프루스트는 연초에 보몽의 신년 축하 가장무도회에 나타난 것을 끝으로 외출하지 않았다. 행사에 훨씬 앞서 그는 이미 보몽 백작부인에게 집이 따뜻하겠는지 물었다. 무도회 당일에는 보몽에게 "비록 몸 상태는 엉망이지만 그래도 꼭 가보겠다"라면서,

"도착하면 아주 뜨거운 차 한 잔"을 달라고 편지로 알렸다. 또한 자신을 "너무 많은 지식인들과 피곤한 귀부인들"에게 소개하지 말아달라고 부탁하기도 했다.[29] 셀레스트는 그녀대로, 방에 외풍이 들이치지 않는지, 차(보리수차)가 미리 보낸 탕제법에 따라 제대로 준비되었는지 확인하는 전화를 (보몽이 장 위고에게 전한 바로는 "적어도 열 번은") 했다. 아마도 보몽은 그 모든 요구를 만족스럽게 채워주었던 듯, 프루스트는 늘 그러듯 늦게 도착했지만 파티가 끝나기까지 머물렀다. 하지만 1917년 이후로 그를 만나지 못했던 장 위고는 그의 창백하고 부은 얼굴에 놀랐다고 회고했다.[30]

콕토는 프루스트의 시신을 보러 왔던 이른 조문객 중 한 사람이었고, 프루스트의 동생인 로베르 프루스트 박사의 허락을 받아 만 레이에게 전화하여 사진을 찍게 했다. 한 장은 가족이 보관하고 한 장은 콕토가, 다른 한 장은 원한다면 사진가 자신이 가져도 좋지만 언론에는 발표하지 않는다는 조건이었다. 하지만 사진은 뜻밖에도 다른 사람의 이름으로 어느 잡지에 실렸다. 만 레이가 그 "스마트한 잡지"의 편집장에게 사진작가의 이름 수정을 요청했지만, 편집장은 만 레이가 그 사진을 자기 작품이라고 주장한다고만 밝혔다.

프루스트의 장례미사(그는 가톨릭으로 세례를 받았었다)는 샤요의 생피에르 성당에서 거행되었고, 부모님과 함께 페르라셰즈 묘지에 묻혔다. 조문객 중에는 제임스 조이스도 있었다. 그들은 단 한 번, 그해 5월의 어느 만찬에서 만났고, 그 만남은 울적한 몇 마디(제임스는 두통과 눈 통증으로, 프루스트는 소화불량으로 투

덜거렸다)와 택시 동승으로 이어졌을 뿐이다. 차 안에서 조이스는 술김에 창문을 열어젖혀 프루스트를 질겁하게 했다. 사교상의 재난이라 할 만한 일이었지만, 둘 중 누구도 상관하지 않는 듯했다. 프루스트와 조이스는 상대방에게나 상대의 작품에 대해서나 아무런 흥미도 보이지 않았다. 그래도 조이스는 프루스트의 장례식에는 예를 표하러 왔다.

시신의 사진에 대해서는, 아무도 누가 그것을 잡지사에 보냈는지 알아내지 못했다.

~

만 레이는 그해에 점점 더 많은 유명 인사들의 사진을 찍었고, 제임스 조이스도 그중 한 명이었다. 실비아 비치가 『율리시스』의 언론 보도에 앞서 작가의 공식 사진을 얻기 위해 조이스를 만 레이의 스튜디오로 몰아넣다시피 했던 것이다. 조이스가 손으로 이마를 떠받치고 아래를 내려다보는 그 사진은 아주 잘 나왔지만, 당시에는 조이스가 약해져가는 시력을 스튜디오의 밝은 조명으로부터 보호하려고 그런 자세가 되었다는 사실을 아는 사람이 거의 없었다.[31]

만 레이는 이미 콕토와 피카소의 사진을 찍었고, 피카소가 어린 아들 파울로와 함께 있는 사진도 찍었다. 금테 안경을 쓴 모습이 꼭 의사 선생처럼 보이는 앙리 마티스, 자동차 운전대를 잡은 피카비아도 그의 피사체가 되었다. 곧 다른 작가와 예술가들, 그러니까 사티, 헤밍웨이, 에즈라 파운드, 호안 미로, 조르주 브라크, 후안 그리스 등이 만 레이의 스튜디오를 찾아왔고, 이들의 사

진은 곧 셰익스피어 앤드 컴퍼니의 벽에 걸렸다. 만 레이는 그 서점의 비공식 전속 사진사가 되어 있었다.

1922년 무렵 만 레이는 상업적 면에서나 예술적 면에서나 입지를 굳힌 터였다.《배너티 페어 *Vanity Fair*》도 그의 사진을 실었고, 4월에는 양면에 걸쳐 싣기까지 했다. 다다도 그를 환영했으며, 막 시작된 초현실주의 운동도 마찬가지였다. 초현실주의 운동은 브르통, 아라공, 수포를 우두머리로 하여 다다에서 떨어져 나와 다다의 자리를 차지하기 시작한 터였다. 만 레이는 1922년 3월에 초현실주의 잡지로 거듭난《리테라튀르》의 표지를 디자인했으며, 1924년 그가 키키의 벗은 등에 바이올린의 이미지를 겹쳐〈앵그르의 바이올린 Le Violon d'Ingres〉이라 제목을 붙인 잊을 수 없는 사진을 제작한 것도《리테라튀르》를 위해서였다.

거트루드 스타인은 당연히 이 신예에 관해 호기심이 일었다. 미국 친구들이 개최한 파티의 "구석 자리에 앉아 있던 조그만 남자"는 재미난 인물로 보였고, 그래서 그녀와 앨리스는 그의 작은 스튜디오를 방문했다. 그녀에게는 스튜디오의 배치가 흥미로웠던 듯하다. "그는 침대 하나, 세 개의 큼직한 카메라, 그리고 각종 조명, 창문의 스크린 그리고 모든 현상 작업을 하는 작은 벽장"을 갖고 있었다.[32] 그는 두 방문객에게 자신이 찍은 뒤샹의 사진을 비롯하여 여러 사람의 사진을 보여주며 거트루드와 그녀의 스튜디오를 찍으러 가도 되겠느냐고 물었다. 거트루드는 동의했고, 그 결과물(거트루드와 앨리스가 그림으로 가득 찬 아틀리에에 있는 사진)[33]에 아주 만족해서 더 많은 사진을 찍게 되었다. 그는 이후 10년 동안 거트루드 스타인의 사진을 찍다가 돈 문제로 크게 다

투고 헤어졌다(그녀는 그가 비싼 촬영료를 상당히 할인해주리라 기대했던 것이다. 다들 "힘들게 싸우는 예술가들"이라고 그녀는 분연히 말했다).[34] 그가 마지막으로 찍은 그녀의 사진은—이 사진에서 그는 그녀에게 마음대로 움직여보라고 말했는데—그녀의 말을 빌리자면 "아주 흥미로운 것"이 되었다.[35]

성공에는 좋은 점이 많았다. 만 레이는 이제 자신의 레요그라프를 모아 한정 부수로 펴낼 수 있게 되었고, 그 사진집에 『감미로운 들판 Les Champs délicieux』이라는 제목을 붙였다. 그는 또한 호텔 방을 떠나 캉파뉴-프르미에르가 31번지 2호에 2층짜리 스튜디오 겸 주거 공간을 얻었다. 새로운 곳도 여전히 작았지만, 건물 자체가 채색 도자기 타일로 덮인 보물이었다. 만 레이는 이곳을 좋아했고, 곧 키키와 함께 그곳에서 지내게 된다.

그와 키키는 1921년 느지막이 만나 키키가 그를 위해 모델을 서는 데 동의한 후로 연인 사이가 되었다. 그녀는 미모 못지않게 걸진 유머로도 이미 몽파르나스에서 인기 있는 모델이 되어 있었다. 하지만 이제 만 레이와 동거하게 되자, 키키는 더 이상 화가들을 위해 모델을 서지 않았다. 대신에 그녀는 이듬해만도 마흔 번 이상 만 레이의 모델이 되었고, 이후 8년에 걸친 그들의 사랑과 직업적인 협동은 1920년대 몽파르나스의 간판이 되었다.

~

만 레이가 키키와 함께 행복을 누리던 시절, 르코르뷔지에는 이본 갈리스라는 여성과 함께 살기 시작했고, 결국 그녀와 결혼하게 된다. 그는 1918년 의상실 '조브'에서 그림을 전시할 때, 그

곳에서 판매원이자 모델로 일하고 있던 그녀를 처음 만났었다. 이본은 모나코 출신으로 검은 머리칼에 활기찬 타입이라 르코르뷔지에의 지적이고 냉정하고 열성적인 태도와 좋은 균형을 이루었다. 그녀는 그가 희구하는 지중해 정신의 구현이었고 그는 그녀를 숭배했다. 물론 동거를 용인하지 않을 엄격한 부모에게는 그녀의 존재가 비밀이었지만, 이본은 결혼한 후에도 사람들 눈앞에 나서지 않았다.

같은 해에 르코르뷔지에는 직업적 관계에도 변화를 일으켜, 한때 무시했던 재능 있는 사촌 피에르 잔느레를 동업자 수준으로 격상시켰다. 물론 결코 대등한 동업 관계는 될 수 없었으니, 르코르뷔지에가 창의적인 면을 맡고 잔느레는 필요한 경영 수완을 발휘하게 될 터였다. 하지만 두 사람은 손발이 잘 맞았고, 집에서도 이본과 서로 부족한 부분을 잘 보완해나갔다. 1922년의 어느 날 르코르뷔지에는 잔느레에게 피렌체 근처 에마 계곡의 수도원에 있는 15세기 수도원에서 했던 일생일대의 경험에 대해 들려주었다. "나는 그처럼 즐거운 주거 양식은 일찍이 본 적이 없었던 것 같다"라고 그는 말했다. 즉시 그와 피에르는 주파수가 맞았고, 의기투합하여 "식당 메뉴 뒷면에 우리의 '빌라 아파트'를 스케치해나갔다".[36]

그해 가을, 르코르뷔지에는 오장팡과 함께 개발한 대량생산 주택 '메종 시트로앙' 계획을 살롱 도톤에 출품했다. 그 구두 상자 모양과 유리 벽을 통해 햇빛이 비쳐 드는 2층 높이 거실을 염두에 두고, 르코르뷔지에는 다시금 집을 기계, 즉 "들어가 살 기계"에 비유했다.[37] 같은 전시에서 르코르뷔지에는 300만 인구의 도시를

위한 스케치와 도면과 모형도 소개했다. 유리와 콘크리트, 강철을 써서 자신이 에드마 계곡에서 처음 구상했던 현대식 메트로폴리스를 구현한 계획이었다. 그는 "길거리를 안전하게 건널 수도 없게 만드는 혼란과 속도의 난무"에 대해 불평했던[38] 파리 역사가 쥘 베르토 같은 사람들과 근본적으로 생각을 같이했다. 파리에서 자동차의 영향에 주목한 르코르뷔지에는 생각했다. "이 빡빡한 네트워크 속으로 20-30배 증가된 현대식 속도가 침투하는 것이다. 그 위기와 무질서는 두말할 필요도 없다."[39] 하지만 베르토는 전후의 "급히 살려는 욕망"을 비난하는 데 그친 반면[40] 르코르뷔지에는 해결책을 구했고, 전통적인 길거리를 대신하여 진입이 제한된 고속도로를, 밀집한 집들과 뒤얽힌 골목, 음침한 뒷마당 대신 공원 지대로 둘러싸이고 널찍널찍 간격을 둔 고층 건물들을 구상했다.

그는 또한 아메데 오장팡이 살 집도 설계하여 짓고 있었다. 오장팡은 그 얼마 전에 꽤 큰 유산을 받아 몽파르나스 남쪽 끝, 몽수리 저수장과 몽수리 공원 사이에 5층짜리 스튜디오 주택을 지을 수 있게 된 터였다. 르코르뷔지에는 날렵하게 솟아오르는 듯한 건물 꼭대기에 각진 채광창들을 낸 지붕을 만들고, 차고(1922년 당시에는 드문 설비였다)에 더하여 집주인뿐 아니라 가정부를 위한 욕실까지 포함한 최신식 설비를 갖추었다. 시트로앙 계획을 모퉁이 부지에 상향 적용한 빌라 오장팡은 당시에도 지금도 윤곽선이 분명하고 가볍고 호감을 주는 건물이다.

~

 5월에, 이사도라 덩컨은 갑작스러운 결혼으로 무용계를 적잖이 놀라게 했다. 이사도라를 아는 사람이라면 누구나 놀랐던 것이, 지금껏 결혼 제도를 비난하고 자기 아이들의 아버지인 고든 크레이그나 파리스 싱어와의 결혼조차 거부했던 그녀가 이제 와서 결혼을 하겠다니 말이다.

 결혼 자체가 있을 수 없는 일이었거니와, 결혼 상대인 러시아 시인 세르게이 예세닌은 그녀보다 열여덟 살이나 연하였고, 이미 광기와 알코올중독으로 인한 자기 파괴의 길에 한참 들어선 인물이었다. 그럼에도 덩컨은 그에게서 오래전 파리에서 자동차 사고로 잃어버린 천사 같은 아들의 모습을 보았고, 대번에 그에게 매혹되어 그를 보호하려 애썼다. 그녀는 러시아어를 할 줄 몰랐고 그는 영어를 못 했지만 그런 것은—적어도 처음에는—문제 되지 않았다. 불행하게도, 얼마 안 가 그는 그녀를 함부로 대하게 되었다. 그녀의 양녀 이르마 덩컨은 "그는 다루기 힘들고 고집 센 어린아이였고, 그녀는 온갖 속된 욕설과 촌스러운 행동도 눈감아주고 용서할 만큼 열정적으로 사랑하는 어머니였다"라고 회고했다.[41]

 그 결혼에 대해, 이사도라는 곧 미국 순회공연을 떠나게 되어 있었는데 예세닌을 함께 데려가고 싶었기 때문이라고 설명했다. "나는 모든 합법적 결혼에 절대로, 말할 수 없을 만큼, 격렬히 반대한다"라고 그녀는 회고록에 썼다. "그렇지만 내가 예술가로서 여행해야 하는 나라들의 어리석은 법 때문에 어쩔 수 없이 결혼

하게 되었다. 내가 남편과 결혼한 것은 그가 세관을 통과하게 하기 위해서였다."42

불행히도 재난이 먼저 도착해 있었다.

~

그해 봄 스트라빈스키는 어이없게 실패했다. 파리 오페라에서 발레 뤼스가 초연한 희가극 〈마브라Mavra〉는 그의 신고전주의 초기 작품 중 하나로 그의 발전에서 중요한 단계에 해당하지만, (다리우스 미요에 따르면) "〈봄의 제전〉을 받아들이는 데 10년이 걸렸던" 대중은 "[〈마브라〉의] 단순성에 분개했다".43

그해에 먼저 터진 또 다른 스캔들은 아르놀트 쇤베르크의 〈달에 홀린 피에로Pierrot Lunaire〉 전곡이 파리에서 초연된 일이었다. 지휘는 다리우스 미요, 피아노는 장 비에네르였다. 워낙 어려운 작품이라, 모두가 제 속도를 내기까지 스물다섯 차례의 리허설이 필요했다. 그 무렵 〈달에 홀린 피에로〉는 발표된 지 10년은 된 곡이었는데도(초연은 1912년 베를린에서였고, 그때는 마흔 차례의 리허설이 필요했다), 파리의 청중과 비평가들은 모두 격노했다. 〈달에 홀린 피에로〉가 이해하기 쉽다고는 할 수 없었다. 무조음악인 데다 악기 반주에 맞추어 성악가가 말하는 선율[Sprechstimme, 노래하기와 말하기의 중간]로 노래하는 곡이라 분명 도전이었고, 비에네르는 겨울부터 봄까지 여러 차례 공연을 통해 청중의 귀를 훈련해야만 했다. 설상가상으로, 언론에서 들끓었던 비평에는 악랄한 쇼비니스트적이고 반유대적인 어조가 담겼으며(한 비평가는 "코즈모폴리턴 바보들"의 "음모"를 뒤에 업은 "음악적 다다이

스트들"이 개최한 "외국인 음악회"라고 평했다),[44] 그 연주회는 얼마 안 가 "독약 사건"으로 불리게 되었다.[45] 실제로 쇤베르크는 유대인이었고, 비에네르와 미요도 마찬가지였다. 라벨, 알베르 루셀, 앙드레 카플레, 롤랑-마뉘엘 등은 가장 악랄한 리뷰를 실었던 《음악 통신 *Le Courrier musical*》에 집단 공개서한을 보내어 "애국심의 발로라 하더라도 자중해줄 것"을 희망했다.[46]

장 비에네르는 파리 음악계를 그렇게 떠들썩하게 하는 한편, 그해 1월 부아시 당글레가에 개점한 지붕 위의 황소에서 피아노 즉흥연주를 계속했다. 피카비아가 〈맹독의 눈L'Œil cacodylate〉이라 이름 붙인 커다란 눈이 내려다보는 아래에서였다. 이 다다이스트 작품에 피카비아의 친구들은 각종 낙서를 휘갈겨놓았다. (아무 할 말이 생각나지 않았던 장 위고가 그냥 자기 이름을 쓰고 "이상Voilà!"이라고 중얼거리자, 피카비아가 그 서명에 "이상!"이라는 말을 덧붙이라고 권했다.)[47] 이미 다른 장소에서 다른 이름(르가야)으로 성업 중이었던 지붕 위의 황소는 이내 명물이 되었다. "크게 두 부류의 고객들이 생겨났다"라고 모리스 작스는 회고했다. "테이블을 차지하고 날마다 구경거리를 제공해주는 유명 인사들과, 바 주위에 모여 홀린 듯 구경하는 이름 없는 무리들이었다."[48]

'황소'가 정식으로 개점하기 직전에, 피카소 부부, 마리 로랑생, 콕토, 라디게, 브랑쿠시 그리고 웨일스 출신 화가이자 작가 니나 햄닛 등 엘리트 단골들은 그곳에 모여 샴페인을 마시며 수다를 떨고 있었다. 이미 오래전부터 모딜리아니를 비롯해 여러 화가들과의 연애사 덕분에 한몫의 보헤미안으로 자리 잡아가던 햄

닛은 그날 저녁을 가리켜 "엄청난 성공"이었다고 회고했다. 모임이 해산한 후 그녀는 라디게, 브랑쿠시와 함께 몽파르나스 쪽으로 가고 있었는데, 브랑쿠시가 난데없이 마르세유에 가겠다는 생각에 사로잡혔다.

햄닛은 그 말을 귀담아듣지 않고 집으로 갔지만, 브랑쿠시는 "여전히 만찬용 재킷 차림이었던" 라디게와 함께 두어 시간 후에 마르세유행 기차를 탔다. 짐도 없이, 입은 차림 그대로".[49] 마르세유에 도착한 그들은 선원용품점에서 옷가지를 좀 산 다음 내처 코르시카까지 가서 보름쯤 머물렀다. 나중에야 그들로부터 자기들이 근사한 시간을 보내고 있으며 돌아올지 어떨지 모르겠다는 전보를 받고서 콕토는 라디게의 돌연한 도주에 화를 냈지만, 브랑쿠시와 함께 있으면 "안전"하며 브랑쿠시는 이성애자라는 햄닛의 말을 듣고서야 다소 누그러졌다. 그렇다 하더라도 여자들과 일을 저지를 가능성도 그 못지않게 언짢은 것이었으므로, 보름 후 파리에 돌아온 라디게를 콕토는 냉랭하게 맞이하고 다시는 그 일을 입에 올리지 않았다.

두 사람의 관계는 어색해졌지만, 그해 가을과 겨울에 걸쳐 라디게는 두 번째 소설 『도르젤 백작의 무도회』를 거의 다 썼고, 콕토는 시집 한 권(『플랭-샹Plain-Chant』[平歌])과 짧은 소설 두 편(『르 그랑 테카르Le Grand Ecart』와 『사기꾼 토마Thomas l'Imposteur』), 그리고 소포클레스[「안티고네」]의 번안인 「앙티곤Antigone」 등을 써냈다. 그의 「앙티곤」은 전후의 신고전주의 경향을 보여주는 또 다른 예로, 12월 말 몽마르트르의 아틀리에 극장에서 공연되었다. 음악은 오네게르, 무대장치는 피카소, 의상은 샤넬이 맡

았다. 콕토의 다양하고 왕성한 활동은 물론이고, 이런 작품들과 바로 전해의 〈에펠탑의 신혼부부〉 같은 작품과의 대조는 놀랄 만했다. 모리스 작스는 그 무렵 젊은 세대가 "콕토의 작품에 완전히 반하여 그의 매력에 굴복했으므로 (……) 집을 나서는 콕토의 모습을 보려고 앙주가의 가로등에 올라간다는 말까지 돌았다"라고 회고했다.[50]

~

라벨은 몽포르 라모리의 새집에 기분 좋게 틀어박혀서, 무소륵스키의 〈전람회의 그림Tableaux d'une exposition〉을 오케스트라로 편곡해달라고 세르게이 쿠세비츠키가 주문한 작업을 시작하고 있었다. 쿠세비츠키는 곧 피에르 몽퇴를 대신하여 보스턴 심포니 오케스트라의 지휘자가 될 테지만, 그때만 해도 소련을 떠나 파리에 온 지 얼마 안 되어 '파리 콩세르 쿠세비츠키'를 결성하고 라벨, 스트라빈스키, 프로코피예프 등 작곡가들의 신작 소개를 전문으로 하고 있었다. 라벨이 편곡한 〈전람회의 그림〉은 결정본이 되어 향후 오케스트라 음악회의 사랑받는 레퍼토리가 된다.

마리 퀴리는 힘든 미국 순회에서 돌아와 다시 실험실에서 일하기 시작했고, 사라 베르나르는 가을에 그녀의 마지막 몇 차례 공연 중 하나가 될 자선 공연을 열었다. 마리 퀴리는 단체에 가입하기를 좋아하는 사람이 아니었지만, 국제연맹의 사명을 진심으로 믿었고, 그래서 지적 협력 위원회의 위원 임명을 받아들여 10년 이상 적극적으로 그 활동에 참여했다.

앙드레 시트로엔은 새로운 세계의 정복에 나서서, 이미 국토

횡단 반궤도차인 시트로엔-케그레스를 알프스의 설원에서 주행해 보였고, 뒤이어 프랑스군 감독하의 시범 주행이 있었다. 낮은 마력에 적은 연료로 모래와 눈과 진흙을 뚫고 달릴 수 있는 차량의 가치는 군사 및 상업적으로 눈부신 가능성을 열었으니, 특히 아프리카와 극동의 프랑스 식민지에서 활용도가 높을 것이었다. 그 점을 결정적으로 입증한 것은, 1922년 말 사하라사막의 자동차 횡단에 성공한 일이었다. 알제리의 투구르트에서부터 팀북투까지 길 없는 사막을 뚫고 6,400킬로미터를 왕복 주파 한 것은 전 세계의 이목을 집중시켰다.

시트로엔은 퇴근 후 밤 생활에서는 도박꾼이었을지 모르지만, 이런 과업을 준비하는 데 있어서는 철저하고 정확했다. 그것은 그에게 낭만적 모험이 아니라 산업적인 모험이었으므로, 무엇 하나 운에 맡길 수 없었다. 투구르를 떠난 지 20일 만에, 열 명의 겁 없는 남자들과 그들이 모는 이상한 모양의 차량 다섯 대(태양열을 반사하기 위해 희게 칠해진 데다, 이집트 신화에서 가져온 엠블럼을 달고 있었다)는 당당히 팀북투에 들어섰다. 시트로엔은 특유의 선견지명으로 그 원정에 사진 장비와 촬영기사, 그리고 지리학자와 통역사까지 동반시켰고, 완성된 기록영화는 유럽의 모든 주요 도시에서 헤드라인 뉴스로 영사되었다. 시트로엔 덕분에 라이플과 기관총까지 갖춘 원정대는 밤이면 캠프파이어 주위에 모여 서부 개척자들처럼 총포를 밖으로 향한 채 자신들을 보호할 수 있었다.

돌아오는 길에는 시트로엔 자신과 그의 용감한 아내가 자신들의 무한궤도차량에 샴페인을 싣고 나가서 그들을 맞이했다. 투구

르트에서는 낙타를 탄 500명 이상의 무리가 그들을 맞이했으니, 원정대가 출발한 지 12주 만의 귀환이었다. 시트로엥은 아주 실제적인 방식으로, 낙타라면 겨우 1,600킬로미터를 갈 수 있는 시간 동안 자신의 차량은 6,400킬로미터의 모랫길을 주파할 수 있음을 보여주었다. 그러는 과정에 그는 아주 수지맞는 광고까지 한 셈이었다.

르노도 뒤처져 있을 수 없었다. 그래서 1923년 초에 그는 알제리에서 나이지리아 철도에 이르는 자신의 원정에 나섰다. 하지만 무한궤도차량 대신에 6륜차로 모래를 건넜으며, 뒤이어 6마력짜리 작은 르노 차로도 같은 횡단에 성공했다. 이에 시트로엥은 5마력짜리 차로 응수했고, 두 사람의 경쟁은 계속 수위를 높여갔다.

～

한편, 프랑스와 연합국 사이의 관계는 프랑스가 의회 우익으로부터 굳건한 지지를 받은 푸앵카레의 영도하에 독일의 배상을 촉구하면서 산업 지대 루르를 점령할 태세에 들어감에 따라—클레망소는 이런 움직임에 강경히 반대했지만—한층 악화되었다.

독일은 배상금을 치를 능력이 없으며, 특히 걷잡을 수 없는 인플레 와중에서는 불가능하다고 선언했다. 반면 프랑스는 독일 산업이 프랑스 산업과는 달리 전쟁 피해를 거의 입지 않았음에도 조약에서 정한 원자재, 특히 석탄과 목재의 수송이 빈번히 지체되는 데 대해 감정이 좋지 않았다. 게다가 1922년 내내 프랑스의 연합국들은 프랑스에 전쟁 부채 탕감을 거부했으며, 동시에 보호

주의의 확대로 미국 시장은 프랑스 물자에 대해 문호를 닫는 형편이었다.

푸앵카레는 비군사적 제재를 선호했지만, 프랑스 우익의 분노와 행동주의는 나날이 커져갔다. 그해 내내 레옹 도데는 볼셰비즘과 그가 "영국-독일-유대 자본"이라 부르는 것을 맹렬히 비난했으며, 대중은 이에 열렬히 반응했다. 도데는 베르사유조약을 "언어도단"이라 불렀고,[51] 연초부터 (독일의 배상금을 축소시킬 용의를 표명한) 브리앙을 총리직에서 몰아내고 푸앵카레를 그 자리에 앉히는 공작을 도왔다. 도데와 모라스는 푸앵카레가 자신들의 생각에 좀 더 수용적이라고 보았던 것이다. 두 사람은 푸앵카레의 영도하에 프랑스가 독일의 배상 및 무장해제에 대한 일체의 양보를 거부한 일을 기뻐했을 것이다.

도데와 모라스의 우익 캠페인을 지지한 사람 중에는 프랑수아 코티도 있었다. 코티는 1922년에 자신의 막대한 부의 일부로 일간지 《르 피가로Le Figaro》를 사들인 터였다. 그는 정치에서 중요한 역할을 하고자 했으며, 자신의 조직 내에서 어떤 반대도 묵과하지 않았다. 《르 피가로》라는 제호를 《피가로》로 바꾼 그는 곧 그 정치적 노선을 온건 보수에서 극우로 바꾸었다.

향수 제조업자로서는 드문 행보로 보였을지도 모르지만, 이제 코티는 이의의 여지 없이 부유하고 강력한 인물이 되어 있었다. 1922년 그는 국내의 샤넬, 게를랭[겔랑], 랑뱅[랑방] 같은 경쟁자들의 도전을 물리치고 코티 주식회사를 설립했으며, 곧 뉴욕 증시에 진출했다. 미국 언론은 여전히 그를 "향수의 제왕"이라 불렀다. 이제 그의 공장들은 하루 10만 갑의 분을 생산했고, 그의 고객

은 수백만을 헤아렸다. 그는 어마어마하게 써댔지만, 여전히 세계에서 손꼽히는 부자였다. 성공한 사업가로서 코티는 이제 여론을 자신이 원하는 방향으로 움직일 작정이었다.

그렇듯 코티가 자신의 우익 비전을 추구하던 무렵, 로레알 설립자 외젠 슈엘러는—그해에 외동딸 릴리안을 얻었다—표면적으로는 박애적이고 가부장적이지만 근본적으로는 권위적이고 독재적인 사업 모델, 나아가 세계 모형을 구축해가고 있었다. 1930년대가 되면 이 독재적인 성향은 '라 카굴[복면단]'이라는 극렬 우익 내지 파시스트 성향의 조직을 지지하는 행보로 나타나게 될 터이다.

그것은 불편한 추세였고, 특히 베니토 무솔리니가—1922년 중반 국가 파시스트당의 당원 수는 50만 명을 넘어섰다—10월 말의 극적인 로마 진군 후에 이탈리아 총리가 된 후로는 더욱 그러했다. 이 역사적 사건의 자금은, 적어도 부분적으로는, 무솔리니의 찬미자 중 한 사람이던 프랑수아 코티에게서 나온 것이었다.[52]

# 파리에서의 죽음

## 1923

　문자 그대로 총성과 함께 시작된 한 해였다. 1월 22일에 악시옹 프랑세즈 연맹의 비서이자, 악시옹 프랑세즈의 젊은 우익 투사들과 가두시위자들의 단체인 '카믈로 뒤 루아[왕의 신문팔이들]'*의 우두머리였던 마리위스 플라토가 젊은 무정부주의자 제르멘 베르통의 총에 맞아 죽었다. 사실 베르통은 레옹 도데나 샤를 모라스 같은 좀 더 잘 알려진 거물을 찾던 터였지만 그들을 찾을 수가 없었기 때문에 플라토를 겨눈 것이었다.

　카믈로 뒤 루아는 악시옹 프랑세즈 및 그 활동을 보호하기 위해 결성된 단체로, 다들 두려워하는 깡패 집단이었다. 맹렬한 내셔널리즘과 공화주의, 반유대주의를 표방하던 그들은 주로 폭력

---

*
정식 명칭은 Fédération nationale des Camelots du roi. 본래 악시옹 프랑세즈의 기관지 《악시옹 프랑세즈》를 가두판매하던 신문팔이camelot 역할에서 출발한 왕정파 투사들의 단체다.

을 위해 재빨리 동원되고 가동되었다. 베르통은 폭력 대 폭력으로 나서서 플라토를 쏜 후, 총구를 자신에게 돌렸지만 자살은 미수에 그쳤다.

카믈로 뒤 루아가 그 무렵 난동을 벌인 것은, 프랑스 군대가 벨기에의 지원부대와 함께 독일의 라인강 유역 산업 지대인 루르로 진격하여 그 산업용 자산을 탈취한 후 들고일어난 반정부 저항자들을 진압하기 위해서였다. 독일에 배상을 촉구하는 이 군사적 행동은 일시적 효과를 거두긴 했지만, 독일의 마르크화[貨]가 폭락하고 프랑스 군인들이 생산 지연 작전을 쓰는 독일 노동자 수천 명과 대결 국면에 들어가자 세계 여론이 나빠졌다. 뒤이은 혼란 가운데서 프랑스 군인들은 저항하는 독일 노동자들을 100명 이상 쏘아 죽였다.

프랑스의 루르 점령은 푸앵카레가 희망했던 대로 협상의 지렛대가 되기는커녕 곧 무거운 맷돌이 되었으니, 특히 군사력을 대거 동원한 점령이 독일의 서부 국경선을 밀어내고 그곳에 프랑스 통치령을 두려는 시도로 보인 탓이었다. 미국은 프랑스의 전쟁 부채를 탕감해주거나 재건을 위한 차관을 제공할 뜻이 없었고, 영국 은행은 베를린을 돕기에 나서서 독일이 새로운 통화를 발행하고 좀 더 실행 가능한 예산안을 수립하게 했다. 더구나, 비록 당시에는 아무도 별로 주목하지 않았지만, 뮌헨에서는 아돌프 히틀러가 대중을 선동하고 있었다. 독일인들은 프랑스의 점령을 제국주의적 팽창으로 보고 성이 난 상태였다.

악시옹 프랑세즈는 이처럼 과열된 분위기에 힘입어 세를 확장했다. 이제 당원 수 3만 명에 300군데 지부를 두었으며, 기관지

《악시옹 프랑세즈》는 구독자 수가 10만이 넘었고, 학생 및 농촌 지역을 위한 추가 발행도 했다. 프랑스의 루르 점령은 세계 여론을 동요시키기는 했지만 국내적으로는 내셔널리스트들의 공감을 불러일으켰고 특히 플라토가 암살당한 후로는 더욱 그러했으니, 《악시옹 프랑세즈》는 그의 죽음을 독일 볼셰비키의 탓으로 돌렸다. 제르멘 베르통은 1914년 사회당 리더 장 조레스의 암살부터 그녀 자신이 "루르에서의 새로운 전쟁"이라 일컬은 사태에 이르기까지 모든 것에 대해 분노를 품었던 것으로 보인다.[1] 하지만 그녀의 행동으로 인해 좌익 표적들에 대한 공격이 확대되었고, 두 군데 신문사도 약탈당했다. 이런 사태는 1920년에 프랑스 공산당을 창설하고 국민의회에서 공산당 의원으로 활동하던 마르셀 카섕의 앞길에 도움이 되지 않았다. 그는 루르 점령에 반대하여 다른 프랑스 공산주의자들과 함께 프랑크푸르트, 슈투트가르트 등지에서 회합을 가졌는데, 그것이 "국내외 안보를 저해하는 행위"로 고발당했다. 결과적으로 그는 의원 면책권을 박탈당하고, 국가 전복 음모죄로 투옥되었다.

～

이 모든 일이 벌어지는 동안, 파리로 돌아온 하리 케슬러 백작은 사티와 풀랑크의 음악회에서 뜻하지 않게 미시아 세르트와 디아길레프와 마주쳤다. 전쟁 이후 첫 상봉이었으니, 모두가 "깊은 감동"을 받았다고 그는 일기에 적으며 "미시아는 거의 말도 하지 못했다"라고 덧붙였다. 이틀 후 그는 미시아와 그녀의 남편 호세 마리아 세르트를 만나러 갔고, 미시아는 자신이 그렇게 뜻하

지 않게 케슬러와 마주쳤을 때 얼마나 "눈물이 나도록" 감동했던 가를 다시금 이야기했다. "전쟁 동안 당신은 우리에게 다른 편의 상징이었어요. 독일이라는 말만 들어도 당신을 생각했지요." 미시아가 그 만남에 감동하기도 했지만 한편으로 당황하고 불편해했다는 것은 나중에 콕토가 그에게 귀띔해준 사실이었다. 어떻든 "기묘한 대화였다"라고 케슬러는 적었다.[2]

케슬러와 콕토의 점심 식사에서는 "물론 루르 점령에 관한 많은 대화"가 오갔다. 콕토는 그 사태를 개탄했지만, 케슬러는 콕토가 "내 앞에서는 달리 말할 수 없었을 것"임을 알고 있었다. 나중에 기회가 되었을 때, 케슬러는 영국 신문기자 헨리 윌리엄 매싱엄에게 많은 프랑스인들이 "진심으로 재건과 참된 안전을(제국주의적 팽창이 아니라) 원한다"는 것을 납득시키려 했으나 그를 설득할 수 없었다.[3]

케슬러는 시인이자 작가였던 피에르 장 주브도 방문했는데, 주브는 "프랑스의 비극은 이류 국가가 되었다는 것, 그리고 무슨 수를 써서라도 일류로 올라가려 한다는 것"이라고 말했다. 그는 "프랑스가 지적으로는 여전히 일류이지만, 경악할 만큼 전통에 집착한다"고 보았다. 예컨대, 프랑스 시는 16세기에서 영감을 구하고 있으며, 프랑스 소설은 17세기에 의지하고 있다는 것이었다. 그 말에 케슬러는 16세기 시인 조아생 뒤 벨레를 현대화하려는 콕토의 시도를, 그리고 "18세기 음악으로 복귀한 데 대해 우쭐거리는" 사티를 상기했다.[4]

콕토가 소포클레스의 「안티고네」를 재해석한 것이나 스트라빈스키가 18세기 이탈리아 작곡가의 음악에 기초하여 〈풀치넬라〉

를 작곡한 것, 피카소가 새롭게 발견한 신고전주의 등은 언급되지 않았다.

~

오랜 전쟁 동안의 만행과 파괴는 예술에서의 평온함에 대한 필요 내지는 수용성을 만들어냈다. "규율과 질서, 명징성과 인간다움"이라고 예술사가 알프레드 바르는 그것을 명명했다.[5] 예술과 건축뿐 아니라 연극, 문학, 음악 등에도 널리 퍼진 이 운동은 라신과 푸생으로부터 앵그르에 이르는 작가며 화가들로부터 고대적인 요소를 참조했고, 특히 그리스 로마 신화에서 영감을 얻었다. 피카소의 신고전주의는 전쟁 후의 평온과 질서에 대한 이런 모색의 일부였다. 그는 여전히 〈세 명의 악사Les Trois Musiciens〉(1921) 같은 큐비즘 작품을 그렸지만, 이 시기의 그는 신고전주의에 특히 중요하게 기여했다.

피카소의 신고전주의 탐구는 돈이 되기도 해서, 〈흰 옷 입은 여인Femme en blanc〉(1922)이나 〈연인들Les Amoureux〉(1923) 같은 작품은 전에 큐비즘을 실험하던 작품들에 비해 미국의 부유한 구매자들에게 훨씬 더 잘 팔려나갔다. 당시 그의 화상이던 폴 로젠버그는 고가에 팔리는 작품을 선호했으며, 피카소도 분명 재산이 늘어나는 데 만족했을 것이다. 1923년에는 안락한 삶의 장비 중 하나로 운전수가 딸린 자동차를, 그것도 호화로운 팡아르를 구입했다. 값비싼 자동차를 가진 성공한 예술가는 그만이 아니었으니, 브라크는 알파 로메오, 드랭은 부가티, 피카비아는 여러 대의 경주용 자동차를 소유한 것으로 유명했다. 브라크는 자신의 알파 로메오

를 밝은 빨강으로 칠해 블레즈 상드라르에게 팔았는데, 상드라르는 무섭게 질주하는 스타일이었으며 전쟁에서 팔 하나를 잃어 외팔이가 된 후로는 더욱 그랬다. 피카소는 운전을 하지 않았다. 비싼 차를 살 만한 여유가 있는 사람이라면 운전수를 둘 여유도 있기 마련이라는 것이 그의 생각이었다.[6]

그 무렵 피카소는 사교 생활과 아마도 아내에게 싫증을 냈던 듯하며, 이는 당시 그가 그린 그녀의 초상화들에 잘 나타나 있다. 그 시기에는 부유한 미국 여성 세라 머피가 모델을 선 작품들에서 좀 더 애정과 정열이 배어난다.

세라와 그녀의 남편 제럴드는 1921년에 세 자녀를 데리고 파리에 왔으며, 얼마 안 가 그곳의 핵심 그룹에 들어가게 되었다. 두 사람 다 부유한 가문 출신으로, 세라의 아버지는 고성능 인쇄기용 잉크로 돈을 벌었고 이미 자녀들에게 재산을 분배한 터라 세라도 상당한 연수입이 있었다. 제럴드의 아버지는 고급 가죽 제품을 생산하는 마크 크로스 회사의 사주였다. 제럴드가 콜 포터와 예일 대학 시절부터의 친구라, 머피 부부는 곧 포터의 동아리와 어울리는 한편 피카소 부부 주위에 모여든 상류 아방가르드 사교계에도 진출했다.

제럴드 머피에게는 예술적 재능이 있었고 피카소는 곧 그 점을 알아차렸으며, 세라는 아름다웠고 그 점을 알아차린 것은 피카소만이 아니었다. 머피 부부는 우아하고 매력적이고 따뜻하고 다정한 데다 부와 교양까지 갖추었으니, 곧 그들 주위에는 새로운 그룹이 생겨났다. 어니스트 헤밍웨이, 콜 포터, F. 스콧 피츠제럴드, 존 더스패서스 같은 미국인들 외에도 피카소, 콕토, 스트라빈스

키 같은 유럽의 유수한 화가, 음악가, 작가들이었다. 머피 부부는 이들 모두를 지원하고 애정으로 감쌌다. 두 사람 다 엄격한 집안에서 해방되어 서로에게서 자유를 발견했으며, 제럴드의 말대로 "아름다운 모든 것으로 가득하여 향기로운" 삶을 창조했다. 나아가 그들은 그런 선물을 주위 사람들과 공유했다. "그들이 있는 삶에서는 빛이 난다"라고, 훗날 아치볼드 매클리시는 머피 부부에 대해 말했다. "그것은 장식적으로 더해진 가치가 아니라, 내재적인 아름다움의 발산과도 같았다."[7]

하지만 이 완벽한 커플에게도 삶은 완벽하지 않았으며, 특히 제럴드가 자신의 동성애 기질을 점차 깨닫게 되면서부터는 그러했다. 세라는 그를 깊이 사랑하는 터라 피카소나 다른 누구의 접근에도 굴복한 것 같지 않다. 대신에 머피 부부는 자신들의 삶을 예술과 예술가 친구들로 채웠다. 제럴드의 그림 솜씨는 디아길레프에게 천거되었고, 디아길레프는 그와 세라(그녀도 미술 레슨을 받아온 터였다)에게 발레 뤼스의 무대장치 수리를 맡겼다. 덕분에 머피 부부는 디아길레프의 세계에도 발을 들여 피카소, 브라크, 드랭 등이 만든 무대장치를 손보게 되었다. 곧 페르낭 레제도 제럴드의 멘토로서 그들의 삶에 들어오게 되었으니, 제럴드는 점점 더 기계나 부품들에 초점을 맞춘 거대한 회화를 제작하기 시작하여 레제로부터 "파리에 사는 유일한 미국 화가"라 불리게까지 되었다.[8] 1923년 봄 제럴드는 작품 넉 점을 앵데팡당전에 출품했고, 좋은 평가를 받았다.

～

　제럴드 머피가 화가로서 자신을 발견해가는 동안, 장 르누아르는 아버지의 권유로 들어섰던 도예가의 길로부터 근본적인 방향 전환을 고려하고 있었다.

　장 르누아르는 오래전부터 미국 영화, 특히 찰리 채플린의 영화에 매혹되어온 터였다. 자기도 영화를 만들어보겠다는 생각을 하게 된 것은 1923년 〈불타는 지옥Le Brasier ardent〉이라는, 러시아 이민자 이반 모주힌의 영화를 보고서였다. 그의 아내는 좀 달리 기억하지만, 그는 이 영화가 자신의 진로에서 얼마나 중요한 역할을 했던가를 강조했다. "그 영화를 보고 나는 정말 놀랐다. 적어도 열 번은 보았을 것이다." 이 영화를 통해 그는 "프랑스 대중이 덜 세련되었다고 비판하는 대신, 프랑스 사실주의 전통 안에서 진정성 있는 이미지들을 영사함으로써 세련에 도달해야 한다고 느꼈다". 자신이 원하는 사실주의와 진정성에 도달하기 위해, 그는 "아버지의 그림에 반영된 것 같은 프랑스적인 몸짓을 연구"하기로 했다.[9]

　그는 "영화계에 발을 들여놓은 것은 오직 아내를 스타로 만들려는 일념"에서였다고 강조했다. 데데는 아름다웠고, 영화배우가 되는 것이 전부터의 꿈이었다. 그녀는 배우처럼 옷을 입었으며, 길거리에서 사람들이 그녀를 불러 세우고 어느 영화에서 보았던 사람인지 묻는 것을 즐거워했다. 그녀와 장은 카트린 에슬링이라고 그녀의 예명을 짓기까지 했다. 그 결과물은 그들이 공동으로 제작한 첫 영화였는데, 당시 모든 영화가 그랬듯이 흑백 무성

영화였던 이 작품의 제목은 〈카트린, 또는 기쁨 없는 삶Catherine, ou une vie sans joie〉이었다. 장은 영화의 자금을 대는 한편 대본 집필에도 참여했다. 당연히 카트린이 여주인공 역을 맡았다. 그녀가 순진한 젊은 하녀로 분해, 고용주의 아들과 사랑에 빠지며 한 악당에게 괴롭힘을 당한다는 내용이었다. 한마디로 "진부함의 극치"였다고 르누아르는 회고했다. 1924년에 완성된 그 영화는 "완전한 실패"였고 어떤 극장에서도 상영되지 않았다.[10]

하지만 그는 이렇게 덧붙였다. "이제 영화감독이라는 유행병이 내 안에 뿌리를 내렸고, 물리칠 길이 없었다."[11]

~

그 무렵 또 다른 유행병, 미술품 수집이라는 유행병이 부유한 미국인 앨버트 C. 반스 박사를 사로잡았으니, 그의 그 집요한(그리고 일설에 따르면 무자비한) 정열에 저항할 수 있는 이는 별로 없었다.

반스 박사는 강압적이고 비호감적인 인물로, 임질 치료제인 아지롤이라는 소독제를 발명하고 판매하여 거부가 된 터였다. 먹고 사는 외에는 아무것도 눈길을 줄 시간도 돈도 없는 노동자 계층에서 자란 반스는 고교 시절 친구 윌리엄 글래큰스를 통해 예술에 관심을 갖게 되었다. 1911년 반스는 백만장자가 된 직후, 예술가로 성공해 있던 글래큰스에게 파리에 가서 당대 프랑스 미술 작품을 사다 달라고 부탁했다. 글래큰스가 고른 그림들(세잔, 르누아르, 드가, 반고흐, 모네, 고갱, 마티스 등)이 반스 컬렉션의 핵심이 되었다.

반스는 곧 직접 파리를 방문했고, 글래큰스는 그를 아방가르드 예술가들과 후원자들에게 소개했다. 그렇게 해서 그는 거트루드와 레오 스타인을 알게 되었으며, 이들을 통해 마티스나 피카소와도 친분을 텄다. 이 탐욕스러운 컬렉터는 이런 화가들의 뛰어난 작품들을 비싼 값에 사들이고는 그 가격을 자랑하고 다녔다. 전후에도 반스는 그림을 수집하기 위한 여행을 계속하여 르누아르, 세잔, 피카소, 마티스를 수십 점씩 사다가 일부러 그림 전시를 목적으로 지은 필라델피아의 저택에 전시하는 데 그치지 않고, 립시츠, 키슬링, 파스킨, 마리 로랑생 등의 작품도 싹쓸이하기 시작했다.

그러던 중 1923년 초에 반스는 카임 수틴이 그린 〈제과공Le Petit pâtissier〉을 발견했다. 이 그림은 당시 반스를 파리 화단에 안내하고 중개하는 역할을 하던 폴 기욤 소유의 화랑에 걸려 있었다. 호기심이 생긴 반스는 수틴의 당시 작품 전부(적어도 스물 다섯 점)를 즉시 사들였다. 그보다 더 가난한 무명 화가를 고르기도 어려웠을 터이다.

수틴은 민스크 외곽에서 찢어지게 가난한 어린 시절을 보낸 후 파리에 갔지만 역시 가난을 면치 못했으며, 라 뤼슈에서 어렵사리 지내다가 몽파르나스역 근처 시테 팔기에르의 다 쓰러져가는 아틀리에로 이사해 그곳에서 절친한 사이였던 아메데오 모딜리아니와 가끔 함께 살았다. 어느 날 밤늦게 두 사람을 방문했던 한 지인은 그들이 빈대를 막느라 사방에 물을 뿌려놓고 나란히 바닥에 드러누워 각기 촛불을 하나씩 든 채 책을 읽고 있는 것을 보았다고 전했다.

어느 추운 겨울밤 갈 곳 없이 떨던 키키와 한 친구가 몸을 녹인 것도 그 스튜디오에서였다. 수틴은 자신이 가진 얼마 안 되는 가재도구를 태워 손님들을 따뜻하게 해주었다. 수틴의 형편이 전혀 나아지지 않던 중, 1920년 미술평론가 마르슬랭 카스탱과 그의 아내 마들렌이 그의 작품에 주목하고 그중 한 점을 100프랑에 사려 했다. 카스탱 부부와 수틴이 만난 카페 뒷방은 어두웠고, 수틴은 그들이 그 그림을 제대로 보았을 리가 없다고 생각하는 한편 자신의 가난을 그들도 알리라는 사실을 뼈저리게 의식한 나머지 제안을 거절하며 만일 그들이 그림값으로 5프랑을 제시했더라면 더 기뻤을 거라고 쏘아붙였다.

카스탱 부부는 후일 수틴의 후원자이자 친구가 되지만, 그것은 그가 갑자기 형편이 핀 다음이었다. 1928년 그들은 수틴의 그림 한 점에 3만 프랑을 내게 된다.

하여간 수틴을 발견한 사람은 반스 박사였고, 그는 수틴의 모든 그림을 총 6만 프랑(약 3천 달러)에 사들였다. 그 직후에 떠돈 소문에 따르면, 수틴이 이 사건을 자축하기 위해 맨 처음 한 일은 길거리로 달려 나가 택시를 잡아탄 것이었다고 한다. "어디로 갈까요?" 하고 운전수가 묻자, 수틴은 "리비에라쯤이면 어때요?" 하고 응수했다는 것이다. 운전수는 반신반의했지만 수틴은 돈 뭉치를 꺼내 보였고, 택시는 출발했다. 택시비로는 반스에게서 받은 돈의 극히 일부밖에 들지 않았다.

반스가 수틴의 그림을 사들였다는 소문이 퍼지면서 수틴이 일약 스타가 된 것도 무리가 아니다. 그의 그림값은 천정부지로 뛰어올랐고, 그의 이야기는 곧 전설이, 몽파르나스의 전설이 되었

으니, 적어도 부분적으로는 진실이라는 부가적 매력까지 갖춘 전설이었다.

~

그해 봄 시즌의 가장 인상적인 사건은 스트라빈스키의 발레 〈혼례Les Noces〉였다. 여러 해 전부터 〈혼례〉의 총보를 놓고 작업해 온 그는 네 대의 피아노와 여섯 대의 타악기(드럼, 철금, 실로폰)라는 이례적인 악기 구성에 합창단과 네 명의 독창자를 동원하여 원시적인 러시아 혼례를 환기했다. 그의 동의를 얻어 안무가 브로니슬라바 니진스카야(니진스키의 여동생)는 무용수 개인보다는 발레단에 중점을 두었으며, 단순한 갈색과 흰색의 의상과 단출한 무대장치는 나탈리야 곤차로바(머피 부부의 미술 교사이기도 했던 그녀는 그들과 그들의 새 친구 존 더스패서스를 불러다 무대장치를 그리게 했다)가 만든 것이었다. 청중도 평론가들도 열광적인 반응을 보였다. 〈혼례〉가 〈봄의 제전〉의 영광스러운 시절을 되불렀다는 데 누구나 동의했고, 스트라빈스키의 〈마브라〉는 잠시의 일탈로 여겨졌다. 디아길레프 자신도 음악을 처음 듣고는 감동한 나머지 눈물을 흘리며 "그것은 우리 발레 뤼스가 만든 모든 작품 중에서 가장 아름답고 가장 순수하게 러시아적"이라고 말했다.[12] 훗날 스트라빈스키는 자신이 그것을 디아길레프에게 헌정한 것은 디아길레프가 그것을 너무나 좋아했기 때문이라고 회고했다.

머피 부부가 주최한 뒤풀이 파티는 공연 자체만큼이나 완전무결한 성공이었다. 그들은 처음에 자신들이 원하는 편안한 분위기

의 모더니스트 행사를 위한 최적의 장소로 메드라노 서커스를 골랐으나 그곳 지배인에게 거절당한 후 국회 앞에 정박해 있는, 센 강의 바지선을 개조한 레스토랑을 택했다. 파티가 일요일이라 싱싱한 꽃을 구할 수 없으리라는 사실을 깜빡 잊었던 세라는 기막힌 대안으로 그 장소를 꾸몄다. 몽파르나스 야시장에서 값싼 장난감을 산더미처럼 사다가, 인형과 트럭과 봉제 인형들로 식탁을 장식했던 것이다.

세라가 만든 식탁 장식에 매혹되어 장난감을 가지고 놀던 피카소는 불자동차 사다리 위에 봉제 소가 올라앉은 거대한 장난감 더미를 만들어냈다. 다양한 야밤의 장난들이 이어지고 샴페인이 아낌없이 흘러넘쳤지만, 그날 밤 행사의 꽃은 단연 〈혼례〉의 지휘자 에르네스트 앙세르메와 보리스 코치노가 거대한 월계관을 받쳐 들고 스트라빈스키에게 그 한복판을 뛰어넘게 한 것이었다.

훨씬 더 조용한 방식으로 사람들을 놀라게 한 일은, 브로니슬라바 니진스카야의 유명한 오빠 바츨라프 니진스키가 〈혼례〉의 개막 공연에 참석했다는 사실이었다. 의사들은 그 공연이 그를 긴 침묵으로부터 끌어낼지도 모른다고 생각했던 것이다. 하지만 1919년 이래 조현병으로 입원해 있던 니진스키에게서는 그날 저녁 내내—한때 자신의 가장 전설적인 배역을 춤추었던 〈페트루슈카Petrushka〉의 공연 동안에도—아무런 의식의 변화도 나타나지 않았다.

～

그해 봄에는 파티가 아주 많았다. 5월 말에는 보몽 부부가 현

란한 가장무도회를 열었는데, 이번에는 루이 14세 시절의 고풍이 주제였다. 보몽 백작은 콕토에게 여흥을 부탁했고, 콕토는 '되찾은 조각상'이라는 것을 생각해냈다. 그것은 루이 14세 시절의 동화적인 세계를 배경으로 꾸며진 상상 속의 야식 파티로, 보몽은 이 꿈같은 일을 실현하느라 최고의 손을 빌렸으니, 의상은 피카소, 안무는 마신, 음악은 사티가 맡았다. 그날 밤 파티의 스타로는 올가 피카소, 그리고 위나레타 드 폴리냐크의 조카딸인 사교계의 미녀 데이지 펠로스 등이 손꼽혔다.

손님들에게 고풍스러운 의상을 요구한 데 더하여, 보몽은 피카소에게 무도회장을 장식할 네 폭의 거대한 패널화를 주문했다. 피카소는 일련의 고전적인 장면들을 구상했지만 그중 한 폭만을 완성할 수 있었다(그의 중개인이던 폴 로젠버그는 화가에게 별반 수입이 되지 않을 뿐 아니라 중개인에게는 아무 득도 없는 그 주문을 못마땅하게 여겼다). 하지만 그가 완성한 한 점은 그날 저녁의 모든 경박함을 상쇄하고도 남았다. 다름 아닌 그의 신고전주의 걸작이 된 〈삼미신Les trois Grâces〉이었다.

파티는, 특히 지붕 위의 황소에서는, 5월에서 6월에 이르기까지 거의 끊이지 않고 계속되었고, 7월 초에 있었던 미요의 집들이에서 그 절정에 달했다. 웬만한 사람은 누구나 참석한 가운데 길들인 새들이 여흥을 제공했다. 다음 날 밤, 트리스탕 차라는 한층 더 기억할 만한 이벤트로 '수염 난 마음의 야회'를 열었으니, 이것은 새로운 초현실주의 운동을 무색게 하고 다다를 재활성화하려는 시도였다.

그날 저녁은 스트라빈스키와 오리크, 미요, 사티 등의 음악으

로 짐짓 조용하게 시작되었지만, 시 낭송과 함께 신랄해지기 시작했고, 특히 콕토의 낭송 동안에는 누군가가 끊임없이 종을 울려댔다. 장내가 다시 조용해진 것은 만 레이의 실험 영화 〈이성으로의 복귀Le Retour à la raison〉가 영사되면서였다. 이 영화에서는 "거대한 흰 핀들이 간질 발작 같은 춤을 추며 이리저리 교차하고 회전하는 가운데, 기다란 압정이 스크린을 떠나려고 필사적으로 노력하는" 등 일련의 감동적인 레요그라프 추상화의 말미에, 빛과 그늘이 줄무늬를 드리우는 키키의 벌거벗은 동체의 이미지들이 나타났다.[13]

만 레이는 자신의 필름이 끊어지면서 장내가 캄캄해지자 야유와 다툼이 벌어지고 혼란이 시작되었다고 기억했다. 다른 사람들은 차라의 다다이스트 소극 〈가스 뿜는 심장Le Cœur à gaz〉이 공연되는 동안 야유가 시작되었다고 기억한다. 하여간 진짜 싸움이 벌어지고 진짜 다친 사람들이 생겼으며, 연극은 엉망진창이 되고 말았다. 법정 공방이 뒤따랐고 여러 해에 걸친 분규가 이어졌다. 하지만 여론은 대체로 그 공연을 마지막으로 다다는 숨을 거두었으며 브르통의 초현실주의가 무대 중앙을 차지하게 되었다고 보았다.

～

그러고는 여름 동안 사교계 사람들은 파리를 비웠다. 이전 해 여름에 머피 부부는 콜 포터 부부와 함께 프랑스 쪽 리비에라의 캅 당티브에 갔었다. 그곳은 포터 부부가 발견하기까지는 전혀 인기가 없던 곳으로 여름 내내 한산했었다. 머피 부부는 다시 그

곳을 찾았고, 곧 피카소가 그들과 합류했으며, 거트루드 스타인과 앨리스 B. 토클라스가 그 뒤를 따랐다.

포터 부부 자신은 1923년 여름 동안 캅 당티브 대신 베네치아에 가서 대운하에 면한 14세기의 호화로운 팔라초 바르바로를 빌렸다. 그들의 여행 방식도 그 못지않게 호화로워, 그들은 기차에서 각기 별실을 차지하는 것은 물론이고 콜의 하인과 린다의 하녀에게도 각기 개인실을 주었으며 옷장용으로 또 한 칸, 바로 쓰기 위해 또 한 칸을 얻었다. 나머지 객실들은 손님용으로, 초대된 손님들은 모두 무상으로 여행했다. 그 무렵 콜 포터는 할아버지의 유산을 받은 터였다. 훗날 그는 한 인터뷰어에게 이렇게 말했다. "조부는 평소 말씀하시던 대로 유언장에 내 이름을 올리지 않았지요. (……) 하지만 내 어머니에게 200만 달러를 남겨주었고, 어머니는 관대하게도 그 절반을 내게 주신 겁니다." 게다가 어머니는 유언장의 조항에 따라 200만을 더 받게 되자 또다시 그 절반을 포터에게 주었다. 돈은 어떤 사람들의 생존에는 골칫거리인지 모르지만, 그의 삶에는 전혀 지장을 주지 않았다. 돈은 "그저 삶을 한층 더 근사하게 만들어줄 뿐"이었다.[14]

머피 부부가 센강이 내다보이는 자신들의 아파트를 흰 벽에 검은 바닥이라는 간결한 모더니스트 스타일에 모던 가구와 미니멀 장식으로 꾸몄던 반면, 포터 부부는 값비싼 무슈가의 새 저택―루이 16세의 동생을 위해 지어진, 방 스무 개짜리 저택―을 백금 빛깔 벽지에 얼룩말 가죽 깔개, 18세기 가구로 으리으리하게 장식했다. 포터 부부는 그렇듯 갈수록 호사스러운 생활을 즐기면서도 진지한 음악 애호가들과 어울렸다. 특히 그들은 베네치아

체류 중에 위나레타 드 폴리냐크(그녀도 전쟁 전에 그곳에 팔라초를 하나 샀다)를 만나 그녀의 살롱에 자주 드나들게 되었으며, 위나레타의 소개로 다리우스 미요를 알게 되었고, 그 덕분에 롤프 데 마레의 스웨디시 발레로부터 작곡 위촉을 받게 되었다.

데 마레는 이미 미요에게 아프리카풍 발레 〈세계 창조La Création du monde〉를 위한 음악을 의뢰해둔 터였다. 이 발레의 의상과 무대장치는 페르낭 레제, 각본은 블레즈 상드라르가 담당했다. 작품이 짧았으므로, 데 마레는 함께 공연할 또 다른 작품을 찾다가 스웨디시 발레의 미국 순회공연을 위한 작품 〈아메리칸American〉을 구상했다. 그것은 〈세계 창조〉처럼 재즈풍을 가미한 것으로, 데 마레는 이미 줄거리도 짜놓은 터였다. 즉, 한 젊은 스웨덴 이주자가 미국에 가서 역경을 딛고 영화의 주연배우가 된다는 것이었다. 레제의 추천에 따라 데 마레는 제럴드 머피에게 무대장치와 의상을 부탁했고, 머피는 포터를 음악 담당으로 추천했으며, 미요가 (포터야말로 "데 마레가 찾고 있던 바로 그런 재능"을 가졌다는 생각에) 그를 데 마레에게 소개했다.[15] 그 결과물이 초기의 재즈풍 발레곡인 〈한도 내에서Within the Quota〉로, 작곡가 샤를 쾨클랭이 오케스트라 편곡을 맡았다. 이 작품은 10월에 샹젤리제 극장에서 초연되어 호평을 받았고, 스웨디시 발레는 그해 겨울 그 작품으로 미국 순회공연을 성공리에 마쳤다. 오늘날 포터의 팬들에게는 기쁘게도, 〈한도 내에서〉의 재즈풍 교향곡은 조지 거슈윈의 〈랩소디 인 블루Rhapsody in blue〉보다 몇 달 앞서 나온 것이었다.

218

~

포터 부부와 머피 부부는 리비에라 해안이 여름 휴양지로 그만이라고 생각했지만, 당시 유행에 민감한 아방가르드들은 여전히 노르망디 연안을 피서지로 택했다. 그해 여름 만 레이와 키키는 페기 구겐하임과 그녀의 새 남편이 된 조각가 겸 작가 로런스 베일이 빌린 노르망디 별장으로 몰려간 무리에 속했다.

만 레이와 키키는 말다툼을 하기 시작했다. 일단, 키키는 모델을 서는 데 싫증이 났다("다시는 연속 사흘 동안이나 똑같은 동작을 취하지 않을 거야, 절대, 절대로!"라고 그녀는 악을 쓰기도 했다).[16] 그뿐 아니라 그녀가 화가 난 것은 만 레이가 예사로 바람을 피우면서 자신들의 관계는 사랑과는 무관하다고 주장했기 때문이었다(그는 그녀에게 "우리는 사랑하는 게 아냐, 그저 몸을 섞을 뿐이지"라고 말했다고 한다).[17] 그래서 그녀는 새로운 삶을 찾아 한 미국인 기자와 함께(또는 만 레이의 회고록에 따르면, 미국인 부부와 함께) 뉴욕에 가서 영화배우가 되어보려고도 했다. 하지만 몇 주가 못 되어 그녀는 만 레이에게 돌아갈 여비를 보내달라는 전보를 보내왔다. 키키의 한 여자 친구에 따르면, 그 미국 신문기자는 키키를 뉴욕에 버려두고 다른 데로 가버렸다고 한다. 키키 자신에 따르면, 패러마운트사社(당시 롱아일랜드에 있었다) 면접은 형편없는 실패였다. 자신이 영어를 할 줄 몰랐고 프랑스어를 하는 이도 찾을 수가 없어 곤경에 처한 나머지 돌아가기로 했다는 것이다. 어쩌면 그 두 가지 일이 다 일어났을 것이다. 어떻든, 만 레이에게 돌아간 그녀는 다시는 그의 곁을 떠나지 않겠다

고 말했다. 그러고는 카페들을 돌아다니며 자신이 돌아왔다고 알린 뒤 조키 클럽에서 축배를 들며 여왕의 위치를 되찾았다.

당시 유명한 야간 업소였던 조키 클럽은 몽파르나스에 생긴 최초의 나이트클럽이자 카바레로, 그곳이 작은 술집이었을 때 어느 은퇴한 기수[조키]가 우연히 찾아들었다가 그곳이 마음에 들어 인수했다는 데서 그런 이름을 얻었다. 한 미국 화가가 서부 개척 시대의 선술집을 되는대로 모방한 큼직한 그림들로 장식했고, 음악과 여흥도 갖추어졌다. 그리하여 이름과 분위기를 얻은 그곳에 미국인들이 곧 붐비기 시작했고, 키키는 스타가 되었다.

매일 밤 조키에서 키키는 외설적인 노래를 부르며 그 명랑한 저속성과 꾸밈없는 기쁨으로 손님들을 즐겁게 했다. 매일 밤늦게 연극이 파한 뒤면 길게 줄지은 리무진들이 조키의 문 앞에 손님들을 쏟아냈고, 그들은 조키에서 미국 재즈와 블루스를 들으며 마시고 떠들면서 파티를 이어갔다. "파리에서 신나게 놀고 싶은 사람은 누구나 조키에 왔다, 모든 연극과 영화의 스타들, 작가들, 화가들이"라고 키키는 훗날 회고록에 적었다. 무엇보다 좋았던 것은 "우리 모두가 한 가족 같았다는 점이다. 모두 엄청나게 마셨고, 다들 행복했다".[18]

몽파르나스에는 곧 다른 나이트클럽들도 생겨났고, 몇 년 안가 조키 클럽의 인기도 시들해졌다. 하지만 유쾌한 음악에 선정적인 재미가 기묘하게 뒤섞인 그 분위기는 1920년대 몽파르나스의 특색이 되었다. 몽파르나스는 좀 더 우아하고 무한히 세련된 지붕 위 황소에서 얼마 떨어져 있지 않으면서도 그와는 전혀 별도의 세계였다.

프루스트는 말년의 드문 외출 중 친구들과 지붕 위 황소에는 가본 적이 있지만, 몽파르나스에 가는 것은 꿈에도 생각지 않았을 것이다.

~

줄스 파스킨은 몽파르나스의 왕자로 통했다. 불가리아에서 이탈리아계 세르비아인 어머니와 스페인계 유대인 아버지 사이에 태어난 그는 빈과 뮌헨에서 코즈모폴리턴적인 교육을 받은 후 불가리아의 병역을 피하기 위해 미국으로 건너갔다. 전후에 그는 파리, 특히 몽파르나스에서 활동하며 그곳의 전설이 되었으니, 그림뿐 아니라 독특한 행적 때문이었다.

"그는 툴루즈-로트레크의 포스터에서 막 걸어 나온 사람 같았다"라고, 만 레이는 자신들이 파리의 비주류 세계에서 함께 겪은 모험들을 회고하며 말했다.[19] 어니스트 헤밍웨이도 자신의 파리 시절을 회고한 『파리는 날마다 축제*A Moveable Feast*』에서 파스킨과 함께 돔에서 보낸 어느 날 저녁에 대해 회고하며 그 말에 동의했다. 헤밍웨이는 그날 저녁 일부러 로통드를 피해 돔에 갔으니, "그곳에는 종일 일한 사람들이 있었기 때문"이었다.[20] 거기서 그는 파스킨이 두 명의 모델과 함께 앉아 있는 자리에 합석했고, 이어진 대화는 그 자리에 어울리게 대담한 것이었다.

여러 해 후에, 파스킨은 몽파르나스의 전형적인 저녁을 이렇게 떠올렸다. "살몽 내외와 저녁 식사. [오토] 프리즈를 만나 라 쿠폴에 갔다가 나를 찾고 있었다는 키슬링과 마주쳤다. (……) 만 레이와 키키도. (……) 누군가가 드랭에 대해 떠들기에 내가 말했

다. '내가 미국으로 돌아가기 전에 만나보고 싶은 사람이군.' 그런데 곧바로 나타난 사람이 다름 아닌 곤드레가 된 드랭 자신이었다! 근사한 시간을 보냈다!"²¹

"파스킨은 실제로는 다정다감한 화가였지만, 그보다는 1890년대 브로드웨이 연극의 인물처럼 보였다"라고 헤밍웨이는 회고했다. "나중에 그가 목을 매고 자살했다는 소식을 들었을 때도, 나는 그를 그날 밤 돔에서 본 모습으로 기억하고 싶었다."²²

~

그해에 또 다른 나이트클럽 '딩고[광인]'가 들랑브르가에 개업했다. 만 레이가 처음 몽파르나스에 살던 집의 바로 건너편이었다. 철야 영업과 영국식 펍의 분위기, 그리고 펍 스타일의 간단한 식사(특히 웨일스식 치즈 토스트)로 유명했던 그곳은 곧 영국과 미국의 화가 및 작가들에게 인기를 끌었다.

한편 로통드도 이웃한 카페 뒤 파르나스와 합쳐 확장했고, 새로이 등장한 클럽들과 경쟁하기 위해 실내를 다시 꾸몄다. 로통드의 큰 매력은 널찍한 댄스 플로어로, 그 때문에 남자를 찾는 젊은 여성들이 모여들었다. 물론 로통드는 여전히 성매매 여성들의 출입을 금하고 있었고, 몽파르나스의 다른 야간 업소들에는 흔히 드나들던 마약 밀매상도 로통드에는 발 들일 수 없었다.

마약은 1920년대 파리의 첨단을 걷는 무리들에게 상용되었고, 그 무렵 레몽 라디게는 폭음을 넘어 아편까지 시작했다. 그와 콕토는 그해 봄의 이어지는 파티들을 주름잡았고, 라디게는 아폴리네르가 한 말이라며 "뭔가 해야만 해"라는 말을 입에 달고 지

냈다.[23] 그래도 콕토와 함께 시골에서 지낸 여름 동안에는 적어도 어느 정도는 회복된 듯이 보였다. 여전히 술을 많이 마시기는 했지만, 그래도 조금은 규칙적인 생활을 했다. 콕토에 따르면, 라디게는 "잠을 자고 원고를 정리하여 깨끗이 옮겨 썼다".[24] 콕토가 『육체의 악마』말미에 적힌 라디게의 고찰에 새삼 주목한 것은 나중의 일이다. 거기에 라디게는 이렇게 적었다. "무질서한 사람은 죽음을 앞두고 그 사실을 알지 못한 채 갑자기 신변 정리를 시작한다. 생활 태도를 바꾼다. 서류를 정리하고, 일찍 일어나고 일찍 잠자리에 든다. (……) 그 결과 그의 갑작스러운 죽음은 한층 더 부당하게 보인다."[25]

라디게는 두 번째 소설 『도르젤 백작의 무도회』를 완성해가고 있었다. 이것은 17세기 소설의 고전이 된 『클레브 공녀 La Princesse de Clèves』에 바탕을 둔 작품으로, 원작의 여주인공은 자신을 사랑하는 남편에게 헌신적이지만 뒤늦게 나타나 구애하는 공작을 사랑하게 된다. 그럼에도 끝내 공작을 거부하며, 남편은 상심하여 죽고 그녀는 수도원에 들어간다는 내용이다. 라디게의 도르젤 백작과 백작부인은 보몽 백작과 백작부인을 모델로 하며, 좀 더 냉소적인 결말에 이른다. 그의 도르젤 백작부인은 구애자의 접근을 완강히 물리치지만, 남편은 그녀의 정절에 무관심하다. 백작의 관심은 오직 파티의 성공에 있을 뿐이다.

첫 작품 『육체의 악마』로 대대적인 성공을 거둔 라디게에게 위험이 임박한 징후라고는 전혀 보이지 않았다. 그해 가을 파리에 돌아가 이전의 무절제한 생활을 다시 시작한 후에도 마찬가지였다. "빚, 술, 불면, 더러운 빨래 더미, 호텔을 전전하는 생활"이라

고, 콕토는 함께 여름휴가를 보냈던 발랑틴 위고에게 라디게의 근황을 전했다. 게다가 라디게는 이제 얼마 전에 만난 아가씨인 아름다운 브로냐 페를뮈테르와 결혼하겠다고 고집을 부렸다. 사랑해서가 아니라 "'마담 장 콕토'라 불리는 마흔 살 먹은 늙은 사내가 되지 않겠다"는 것이 이유였다.[26]

그 말은 콕토를 격분케 했다. 게다가 그것만으로는 충분치 않다는 듯, 그의 소중한 벗 발랑틴 위고도 그와 라디게와 함께 여름휴가를 보낸 후로 건강이 좋지 않았다. 아무도 미처 알아차리지 못한 사실이었지만, 그녀도 ─ 라디게와 마찬가지로 ─ 티푸스에 걸렸던 것이다.

~

그해 10월에 프랑스는 1916년 이후 두 번째로 D. W. 그리피스의 영화 〈국가의 탄생The Birth of a Nation〉 상영을 불허했다. 한편으로는 미국 남부에서 KKK단의 활동을 보여주는 장면들이 프랑스의 해외 식민지들로부터 온 방문자들이나 흑인 거주자들을 자극할 것을 염려했기 때문이다. 레위니옹 대표인 한 의원의 말을 빌리자면, 그것은 "온 국민을 야유와 증오로 내몰" 수도 있었다.[27] 그런 장면들은 대혁명 당시의 인권선언 이래 프랑스의 이상인 평등을 저해할 뿐 아니라, 프랑스 식민지 출신의 많은 군인들에게 직접적인 모욕이 될 터였다. 정부는 제1차 세계대전에서 그들이 세운 공로를 높이 평가했고, 다시 전쟁이 일어날 경우에도 그들의 힘을 기대하고 있었다.

하지만 정부의 반응에 그 못지않게 중요하게 작용한 것은 파리

에 와 있는 미국인 관광객들의 영향이었다. 그 대부분은 자신들의 생활 방식과 편견들을 고스란히 지니고 왔으니, 공공장소에서의 인종 구분에 대한 요구도 그중 하나였다. 프랑스인들은 대체로 그런 편견을 갖고 있지 않았으므로, 나이트클럽이나 기타 공공장소에서 미국인들이 흑인 고객의 퇴거를 요구할 때면 마찰이 빚어졌다.

미국인들은 부를 과시하는 데다 무례하다는 점 때문에 전후 파리에서 별로 인기가 없었고, 그들의 인종차별주의는 반감을 한층 증폭시켰다. 하기야 미국 자체가, 독일과 별도의 평화조약을 맺고 프랑스의 전쟁 부채에 대해 전액 상환을 요구한다는 점에서 이미 반감의 대상이기는 했다. 〈국가의 탄생〉이 이탈리앵 대로의 마리보 영화관에서 개봉하기 전부터도, 나이트클럽과 레스토랑과 바에서 흑인들을 내보내라는 미국 백인들의 요구가 빚어내는 불미스러운 일들로 인해 외교부는 "몇몇 외국 관광객들은 자신들이 우리의 손님이라는 사실, 따라서 우리의 관습과 우리의 법을 따라야 한다는 사실을 망각하고 많은 경우 과격하게 [흑인들의] 퇴거를 요구해왔다"는 성명을 발표하기에 이르렀다. 만일 이런 일이 계속되면 "제재가 가해지리라"는 것이었다.[28]

〈국가의 탄생〉은 마리보 영화관에서 잠시 상영되어 열성 관객들과 평론가들의 긍정적인 리뷰로 환영받았다. 프랑스에서 미국인들은 인기가 없었지만 미국 영화는 인기였고, 그 영화는 이틀 동안 기록적인 관객을 불러 모았다. 하지만 사흘째 되던 8월 19일에 영화를 보러 갔던 이들은 경관들이 영화관 문을 막아선 장면에 맞닥뜨렸다. 파리 경찰청장이 그 영화를 공공질서에 대한 위

협이라 판단하여 상영을 금지했던 것이다. 정부 최고위층으로부터(《르 마탱》에 따르면 푸앵카레 총리로부터 직접) 지시를 받았다는 소문이었다. 정부에서는 KKK단이 나오는 장면을 포함하여 문제가 될 만한 장면들을 모두 삭제하면 상영을 허가하겠다는 방침이었지만, 영화의 소유권자들은 완강히 반대했다.

〈국가의 탄생〉의 상영 금지는 상징적인 조처였는지도 모르나, 그것은 또한 1920년대가 지나가는 동안, 특히 점점 더 많은 미국인들이 계속 파리로 모여드는 동안, 프랑스와 미국의 관계에 상존했던 잠재적인 지뢰밭을 보여주는 것이기도 했다.

～

〈국가의 탄생〉이 상영 금지 되고 한 달 후에, 나치당 지도자 아돌프 히틀러는 바이에른에서 권력을 장악하려다 실패했다. 후일 비어홀 폭동으로 알려진 사건이다. 당시 헤밍웨이는 이 폭동을 농담거리로 여겼지만, 히틀러의 나치 추종자 열여섯 명과 네 명의 경찰관이 그 사태로 죽었다. 히틀러의 권력 장악 시도에 배경이 된 것은 독일 마르크화가 1달러에 20억 마르크로 폭락한 사태였는데, 프랑스인들에게는 그보다도 자신들의 프랑화가 전쟁 동안 꾸준히 떨어진 것이 더 문제였다. 프랑스에서 아랑곳하든 말든, 히틀러는 당시 실제로 권력을 장악하지는 못했다 하더라도 자국민의 주목을 받게 되었다.

사람들은 제각기 자신의 시련과 환란을 겪고 있었다. 제임스 조이스는 이미 오래전에 했어야 할 눈 수술을 받았고, 클로드 모네도 오른쪽 눈을 여러 차례 수술받았다. 모네의 첫 번째 수술은

잘되었지만, 6월에 한 세 번째 수술 결과 시야가 손상되었다. "날 이런 곤경에 빠뜨리다니 범죄라고 생각하오"라고 그는 의사에게 성난 편지를 썼다.[29] 8월까지는 다소 개선되었지만, 모네는 클레망소에게 "지금 내게 보이는 시야의 변형과 색채의 과장이 당혹스럽다"라고 말했다.[30] 화가에게는 이제 왼쪽 눈의 수술도 필요했으나, 클레망소의 격려에도 불구하고 모네는 완강히 거부했다. 그 결과 빚어진 교착상태가 두 사람의 우정을 파탄 내지 않았으니 다행한 일이다. 어쨌든 새로 맞춘 보정용 안경이 뜻하지 않게 좋은 효과를 냈으므로, 모네는 다시금 작업에 뛰어들었다. 11월에 조제프 뒤랑-뤼엘에게 말한 바로는, 잃어버린 시간을 벌충해야 하므로 당분간 지베르니에 손님을 맞이할 수 없다고 할 정도였다.[31]

한편 르코르뷔지에는 당시의 가장 부유한 고객이던 스위스 은행가 라울 라 로슈를 위한 건축을 시작한 터였다. 그는 다른 건축가들에게나 세상 사람들에게 덜 부유한 사람들을 위한 새로운 종류의 주택을 지을 필요를 역설하기는 했지만, 실제로는 (다른 많은 건축가들이 그랬듯이) 돈이 되는 것은 부자들을 위한 주택이라는 사실을 깨닫고 있었다. 파리의 우아한 16구 외곽에 자리 잡은 '빌라 라 로슈'는 라울 라 로슈의 예술품 컬렉션을 전시하기 위해 설계되었다. 이 컬렉션에는 레제와 립시츠를 비롯하여 르코르뷔지에와 오장팡이 독일 화상 다니엘-헨리 칸바일러의 컬렉션 경매에서 라 로슈를 위해 구매한 몇 점의 탁월한 피카소, 그리고 브라크도 한 점 들어 있었다.

그러던 중에, 르코르뷔지에의 형 알베르 잔느레가 부유한 과부와 결혼하며 집을 지어달라고 부탁해 왔다. 그곳에서 그녀는 알

베르와 두 딸을 데리고 살 작정이었다. 마침 빌라 라 로슈를 지을 부지 바로 옆 부지를 구할 수 있었는데, 이 부지들은 막다른 골목 끝의 작은 땅이라 조건이 까다로웠고, 한 쌍의 집을 짓는 데는 본래 계획했던 것보다 훨씬 더 많은 시간과 돈이 들었다. 하지만 완성되었을 때, 두 집은 설계에 있어서나 자재(콘크리트와 기계 가공 된 재료)에 있어서나 혁명적이었다. 특히 빌라 라 로슈를 위해 르코르뷔지에는 실로 아름다운 공간을 창조했다. 드높은 홀에 발코니들이 나 있고 경사로가 널찍한 화랑을 통해 각 층을 연결하게 되어 있었다. 건물의 일부는 필로티로 받쳐졌으며, 옥상 정원으로 완성되었다. 나아가 르코르뷔지에는 모든 가구와 커튼(플란넬과 케임브릭을 섞은 것), 조명(자연광을 보완), 바닥재(목재 대신 특수 고무) 등을 포함하는 실내장식을 직접 디자인하거나 골랐다.

하지만 르코르뷔지에를 고용한다는 것은 가볍게 생각할 일이 아니었으니, 이 건축가는 고객들에게 요구가 많았다. "기계시대의 심오한 혁명에서 태어난 새로운 정신이 요구하는 새로운 기술 주위에 어쩔 수 없이 생겨나는 진실들을 추구하기 위해서는 이미 알고 있는 것들을 포기해야 한다"라고 그는 말하곤 했다.[32] 빌라 라 로슈가 성공작이라는 것은 의문의 여지 없는 사실이었지만, 그것은 건축가와 고객 사이의 관계를 위태롭게 했다. 특히 최종 결과물의 상당 부분에서 결함이 발견되어 재작업을 해야 했을 때는 말이다.

그것은 또한 1925년 르코르뷔지에와 그의 친구이자 동업자였던 아메데 오장팡의 결별을 가져왔다. 르코르뷔지에가 직접 감독

했던 라 로슈의 미술품 컬렉션 설치 작업을 오장팡이 상당히 변경했음이 드러났던 것이다. 두 사람의 결별을 한층 부추긴 것은, 오장팡이 매료되어 있던 초현실주의를 르코르뷔지에는 우스꽝스럽다고 생각했다는 사실이었다. 게다가 두 사람이 공동으로 출간한『새로운 건축을 향하여』의 저작권 귀속 문제가 긴장을 더했다. 현행 건축을 공격하고 건축에 대한 전혀 새로운 접근을 통해 사회적 불안을 해결할 수 있으리라고 제안한 이 서사시적 저작물의 초판이 나왔던 1923년 말에는 오장팡의 필명인 소니에에게도 저작권을 인정했으나, 2판에서 르코르뷔지에는 오장팡에 대한 헌사를 넣되 저작권은 자신만의 것으로 했으며, 이후의 판본에서는 그 헌사마저도 없어졌다. 이 책은 오늘날 르코르뷔지에만의 저작으로 여겨지고 있다.

오장팡은 나중에 "르코르뷔지에와 나 사이에는 여러 가지 다툼이 ─ 어떤 것은 유치하고 어떤 것은 공격적인 ─ 늘어갔다. 그는 혼자가 되기를 원했고, 나는 물러났다"라고 회고했다.[33] 1923년 말부터 르코르뷔지에는 점차 독자적으로 작업하기 시작했고, 그러면서 상당히 성공을 거두었다.『새로운 건축을 향하여』를 출간하고 '빌라 라 로슈-잔느레'를 짓기 시작한 것이 그때였다. 그는 또한 앵데팡당전과 레옹스 로젠버그(피카소의 화상 폴 로젠버그의 형)의 화랑에 그림도 출품하기에 이르렀다. 그래도 역시 르코르뷔지에가 명성과 돈을 얻은 것은 화가보다는 건축가로서였으니, 이제 그는 그림은 여기餘技로 삼기로 했다. 그는 건축을 택했고, 건축가로서 성공할 작정이었다.

에릭 사티는 파리 음악계에서 독특한 위치를 차지하고 있었다. 여러 해 동안 자신의 단순하고도 별난 라이프 스타일에 어떤 타협도 완강히 거부해왔던 그는, 작곡 스타일에서도 타협을 용인하지 않았다. 그렇지만 지난 10년 동안, 사티의 비순응성은 라벨 같은 작곡가들이나 폴리냐크 공녀 같은 후원자들로부터 확고한 지지를 받아온 터였고, 전쟁 이후로는 젊은 음악가들, 특히 6인조로 알려진 이들 사이에서 일종의 세속 성자처럼 떠받들리고 있었다.

디아길레프는 이제야 스웨디시 발레가 자신의 파리 텃밭을 침입한 것을 불편하게 의식하고는 사티가 꾸준히 옹호해온 이 새로운 프랑스 작곡가들의 음악을 좀 더 받아들이는 것이 좋겠다는 결론에 이르렀다. 그중에서 처음으로 디아길레프의 낙점을 받은 이는 비교적 덜 알려져 있던 풀랑크로, 그의 〈암사슴들〉은 브로니슬라바 니진스카야의 안무에 마리 로랑생의 의상과 무대장치로 1924년 발레 뤼스의 봄 시즌에 초연되어 열광적인 리뷰를 받게 된다.

사티는 미요를 위해서도 디아길레프의 낙점을 받아주려고 애썼지만, 그 일은 좀 더 힘이 들었다. "우리 친구 스트라빈스키가 [디아길레프에게] 당신에 대해 다소 반대하는 모양이오"라고 사티는 1923년 7월 미요에게 써 보냈다. 그것이 사실이든 아니든 간에, 미요는 디아길레프가 자신의 음악을 좋아하지 않는다고 확신했다. 사티가 나서서 "당신을 배제한 데 대해 [디아길레프에게] 일침을 놓았고" 그래서 그가 "이제는 당신에게 좀 더 우호적"이 된

것 같다고 했지만, 디아길레프를 누그러뜨리는 것과 미요를 설득하여 디아길레프와 함께 일하게 하는 것은 별개의 문제였다. "일단 당신이 그룹에 들어가면 다들 당신을 좋아할 거요. 디아길레프도 당신이 얼마나 훌륭한 예술가인지 알게 될 거요"라고 사티는 미요를 안심시켰다.[34]

그 결과 미요는 샤브리에의 오페라에 배경음악을 만드는 작은 일을 의뢰받게 되었다. 하지만 이 일은 좀 더 흥미로운 작업의 서곡이 되었으니, 1924년 초에 디아길레프는 새로운 발레 〈푸른 기차〉의 음악을 급히 의뢰했던 것이다. 그즈음 디아길레프는 사방에서 경쟁자들이 나타나는 것을 보던 참이었다. 마레의 스웨디시 발레뿐 아니라 보몽 백작도 디아길레프의 안무가요 수석 무용수였던 레오니드 마신을 기용하여 발레단을 조직하고 시즌을 준비하기 시작했다. 새해가 시작될 무렵, 미요는 보몽과 작업 중이었고, 디아길레프는 경쟁자들을 지켜보며 초조해하고 있었다.

발레 뤼스를 위해서는 다행하게도, 디아길레프의 끊임없는 재정 고민은 폴리냐크 공녀의 조카이자 새로운 몬테카를로 대공의 사위인 피에르 드 폴리냐크 덕분에 크게 경감되었다. 피에르 드 폴리냐크는 모나코 공녀인 아내가 발레 뤼스를 후원하게 만들었고, 모나코는 발레 뤼스의 기반이 되었다. 그곳에서 발레단은 공연을 하고 새로운 시즌을 준비하며 겨울 동안 안정된 수입을 얻을 수 있었다.

～

헤밍웨이에게 1923년은 정신없이 바쁜 해였다. 처음 몇 달 동

안은 이탈리아, 독일, 스페인 등지를 여행했고, 이탈리아의 여러 곳에서 해들리가 합류했다. 독일, 특히 루르 지방을 취재하는 것은 편집자의 아이디어였지만, 늦겨울과 이른 봄 사이에 어니스트와 해들리를 이탈리아로 불러낸 것은 당시 커나드 해운 회사의 상속녀 낸시 커나드와 연애 중이던 에즈라 파운드였다. 그렇게 몇 달을 돌아다닌 후 어니스트는 친구들과 함께 스페인으로 갔고, 해들리는 팜플로나에서 합류하여 축제를 함께 보냈다. 어니스트가 투우를 처음 경험한 것도 그곳에서였다. 그는 스페인에서 특이하거나 중요하다고 생각되는 모든 것을 기록했지만, 특히 투우에 대해 긴 노트를 남겼다.

8월 초에 그의 『세 편의 단편소설과 열 편의 시 Three Stories & Ten Poems』가 파리에 있는 로버트 매캘먼의 컨택트 출판사에서 출간되었고, 빌 버드가 새로 만든 스리 마운틴스 프레스(파리에 있는 세 개의 산, 즉 몽파르나스, 몽마르트르, 몽생트주느비에브를 기념하여 붙인 이름)에서는 곧 그의 단편집 『우리 시대에 In Our time』가 출간될 예정이었다. 우연찮게도 매캘먼과 버드는 모두 헤밍웨이의 낚시와 투우 친구들이었다. 나아가, 팜플로나에서의 체험을 바탕으로 그는 『해는 또다시 떠오른다』를 구상하기 시작했다. 하지만 그와 해들리에게는 파리에서 보낼 시간이 얼마 남아 있지 않았다. 그들은 권투와 경마, 그리고 다양한 사교 행사들에 참석한 후, 8월 말에는 캐나다로 가는 배 위에 있었다. 캐나다에서 어니스트는 일간지 《토론토 스타》의 정규직으로 일하게 되었다. 1-2년 후에 돌아갈 계획이었지만, 실제로는 넉 달밖에 머물지 않았다.

10월 10일에 해들리는 존 해들리 니카노르 헤밍웨이, 곧 '범비'로 불리게 될 아들을 낳았다(니카노르는 스페인의 유명한 투우사 니카노르 빌랄타의 이름을 딴 것으로, 어니스트의 아이디어였다). 범비는 어니스트가 취재차 시외에 나가 있는 동안 태어났다. 어니스트는 안 그래도 잡지 일을 싫어하던 차에, 편집자가 그에게 원고를 마무리하지 않고 해들리와 아들을 보러 병원에 갔다고 비난하자 폭발하고 말았다. 그 일로 그와 《토론토 스타》와의 관계는 돌연 끝나버렸다.

어니스트는 크리스마스에 해들리와 범비를 토론토에 남겨둔 채 오크파크의 부모에게 다녀왔다. 헤밍웨이 노부부는 여러 해 후에야 손자를 보게 될 터였다. 새해 첫 달에 어니스트와 해들리, 그리고 범비는 다시금 프랑스로 가는 배에 올랐다.

~

그해 가을 해들리 헤밍웨이가 토론토에서 아들을 낳고 있을 때, 마르크 샤갈은 파리에서 아내와 딸을 초조하게 기다리고 있었다.

그것은 러시아에서 베를린을 거쳐 오는 긴 여행이었고, 샤갈은 미리 파리에 와서 몽파르나스의 오텔 데 제콜—얼마 전까지만 레이의 주소였던—에 숙소를 잡아놓고 있었다. 샤갈은 파리가 처음이 아니었으니, 전쟁 전에도 그곳에 살면서 동구권 출신의 다른 가난한 화가들과 함께 날마다 자신의 추억 속 고향을 그렸었다. 전쟁이 터지기 직전에 그는 베를린에서 열리는 전시 초대를 반갑게 받아들였고, 거기서 고향 비텝스크로 돌아가 약혼녀

벨라와 결혼할 계획이었다. 베를린 전시회는 성공을 거두었으며, 샤갈은 그림들을 그곳에 남겨둔 채 러시아에 갔다가 파리로 돌아가는 길에 회수할 작정이었다. 하지만 전쟁과 러시아혁명 때문에 그는 8년이나 러시아에 붙들려 있었다. 1922년 다시 베를린에 가보니, 전쟁 전의 그를 기억하는 이들은 1914년 이후 그의 소식을 듣지 못해 죽은 것으로 여기고 있었다며 놀랐다.

하지만 샤갈은, 비록 비참과 핍절을 겪기는 했어도 멀쩡히 살아 있었다. 그는 그 몇 년 동안 비텝스크 미술학교의 교장으로 있다가 (당에서 인정하는 사회주의리얼리즘과의 싸움에서 패배한 후에는) 모스크바주 유대 극장의 무대 디자이너가 되었으나, 받아들여지기 힘들 정도로 독창적인 작품 때문에 다시 일자리를 잃고 당시 우크라이나를 휩쓸었던 집단 학살의 희생자들인 유대인 아동들의 보호시설에서 임시 미술 교사로 일했다. 그렇듯 그와 그의 가족은 매년 더 형편이 어려워졌으며, 특히 그 지방을 강타한 기근 때문에 고생했다. 샤갈은 자신과 아내와 딸을 굶주림에서 지키기 위해 싸우면서, 예술적 영감도 말라 죽는 듯한 두려움을 느꼈다. "제정 러시아도 소비에트 러시아도 나를 필요로 하지 않는다"라고 샤갈은 1922년에 썼다. "그들은 나를 이해하지 못한다." 그러던 참에 한 친구가 "유럽으로 오게, 자네는 여기서 유명하다네!"라는 기별을 보내주었고,[35] 그리하여 1922년 샤갈은 아내와 딸보다 먼저 베를린으로 가서 그곳에 남겨둔 그림들을 팔려 했다.

놀랍게도 그의 그림들은 대부분 헐값에 처분된 후였고, 그 대금으로 저축되어 있던 돈은 독일의 초超인플레로 인해 아무 가치

가 없었다. "[베를린에서는] 모든 것이 엄청났다. 물가도, 착취도, 절망도"라고, 그 전해에 그곳에 왔던 또 다른 러시아 망명객은 기록한 바 있다.[36] 정치적 동향도 위협적이었으니, 히틀러와 나치당의 득세가 시사하듯 특히 유대인들에게는 그러했다. 하지만 베를린의 아방가르드 그룹은 샤갈을 환영했고, 그는 소련에서보다는 좀 더 밝은 전망을 기대하며 벨라와 딸 이다에게 오라는 기별을 보냈다.

벨라는 완벽한 독일어를 구사했을 뿐 아니라 아방가르드 모임에 자신들을 어떻게 소개하는 것이 최선일지를 파악하고 있었으므로, 샤갈이 미처 생각지 못했던 가족의 대외적인 면모를 연출했다. 그리하여 베를린에서 자신들을 맞아주는 무리를 얻기는 했지만, 벨라는 프랑스적인 모든 것을 좋아하던 터였기에 파리로 갈 것을 강력히 주장했다. 마침 전설적인 화상 앙브루아즈 볼라르가 샤갈의 작품을 보고는 그를 만나고 싶어 한다는 소식이 들려오자, 샤갈은 1923년 봄 파리를 향해 출발했다.

샤갈은 오텔 데 제콜에 작은 1인실을 얻은 후, 가족을 위해 포부르 생자크의 조촐하지만 좀 더 넓은 아파트를 마련했다. 하지만 베를린에서도 그랬듯이, 그가 1914년 (기껏해야 석 달쯤 걸리리라 예상하며 떠났던) 라 뤼슈에 보관해두었던 그림들도 모두 사라지고 없었다. 베를린에서의 이야기가 다시금 되풀이되는 듯, 그가 계약했던 화상은 그림을 팔아치웠지만 샤갈은 대금을 한 푼도 받지 못했다. 그는 넋이 나가서 친구 블레즈 상드라르마저도 자신을 갈취하려는 음모에 가담했다며 절교를 선언했다.

볼라르는 그 시점의 그에게 꼭 필요한 화상, 전에 세잔, 반고흐,

파리에서의 죽음 ～ 1923

고갱, 마티스, 피카소를 전시해주었던 바로 그 사람이었다. 거트루드와 레오 스타인도 볼라르에게 갔으며, 앨버트 반스도 마찬가지였다. 볼라르는 고골의 『죽은 혼*Mjórtvyje dúshi*』에 삽화를 그리겠다는 샤갈의 제안에 동의했고, 그렇게 재정을 보장받아 샤갈은 벨라와 이다를 불러올 수 있었다. 벨라는 샤갈이 베를린에서 팔지 않은, 러시아에서 그린 그림들과 함께 파리 최고의 빵집과 양장점의 리스트도 가지고 왔다. 보석상의 딸답게, 그녀는 더 이상 가난한 피난민 생활을 할 마음이 없었다. 그리하여 1924년 초에 샤갈 가족은 다시금, 이번에는 오를레앙로(오늘날의 제네랄-르클레르로) 110번지의 훨씬 더 크고 좋은 아파트로 이사했다.

다행히 이제 마르크 샤갈은 그 집세를 낼 수 있을 듯했다.

~

연초에 악시옹 프랑세즈의 지도자 마리위스 플라토를 쏘았던 무정부주의자 제르멘 베르통은 연말에 재판에 회부되었다. 그녀의 변호사는 그녀를 공포정치가 절정에 달했을 때 마라를 암살한 샤를로트 코르데에 견주면서, 배심원들에게 그녀가 죽인 것은 애국자가 아니라 폭력배 두목이었다고 말했다. 그것은 격정에 의한 범죄였다고 그는 주장했고, 배심원은 불과 35분의 심리 끝에 그녀를 무죄방면했다.

《악시옹 프랑세즈》는 경악했고, 특히 레옹 도데는 넋이 나갔다. 베르통의 무죄방면 직전에 자신의 아들 필리프 — 레몽 라디게와 가까운 친구였던 열네 살의 소년 — 가 무정부주의 신문인 《르 리베르테르Le Libertaire》에 자신은 무정부주의를 위해 살인도

할 용의가 있으며, 자기 아버지가 그 표적이 될 수도 있다고 말했던 것이다. 하지만 제르멘 베르통의 선례에도 불구하고 1920년대의 무정부주의자들은 1890년대에 폭탄을 던지던 선배들과는 거리가 멀었고, 아무도 그의 계획을 지지해주지 않았다. 결국 그는 택시 뒷좌석에서 권총으로 자살했다. 넋이 나간 도데는 처음에는 독일인들에게, 이어 경찰에게 책임을 돌렸다. 그들이 택시 운전사와 공모하여 필리프를 암살했다는 것이 그의 주장이었다.

택시 운전사는 명예훼손으로 도데를 고발했고, 재판에 이겼다. 1925년 말 도데는 5개월 징역형과 벌금을 선고받았지만, 이야기는 그것으로 끝나지 않았다.

～

그해 말에 귀스타브 에펠은 잠자던 중에 평화롭게 숨을 거두었다. 아흔한 살이었고, 생산적이고 활동적인 삶에서 은퇴한 지 얼마 되지 않은 때였다.

그보다 앞서 3월에는 비할 데 없는 무대의 여신 사라 베르나르도 아들의 품에 안겨 세상을 떠났다. 생전부터 유명했던 관에 안치된 그녀의 시신 앞에 사흘 동안 조문객의 발길이 이어졌고, 페르라셰즈 묘지로의 장례 행렬을 지켜보려고 수천 명이 길거리에 빼곡히 줄을 섰다.

12월에 거행된 모리스 바레스의 장례는 좀 더 장중한 분위기로, 열 필의 검은 말이 영구차를 끌고 거대한 행렬이 그 뒤를 따랐다. 노트르담으로 가는 길에 장례 행렬은 피라미드 광장에 잠시 멈춰 섰으니, 잔 다르크의 금빛 조각상에 대한 상징적인 경의의

표시였다.

하지만 비극적이기로는 12월 12일에 죽은 레몽 라디게의 장례만 한 것이 없었다. 무엇보다도 그는 젊었고—겨우 스무 살이었다—마지막 순간까지도 전혀 예상치 못한 죽음이었기 때문이다. 그해 여름 늦게 걸린 티푸스가 가을 동안 진행되었던 것이다. 같은 시기 같은 장소에서 티푸스에 걸렸던 발랑틴 위고는 목숨을 건졌지만, 라디게는 몇 년간의 무절제한 생활 탓에 쇠약해져 있던 터라 병을 이겨내지 못했다.

코코 샤넬이 장례 준비를 맡아 생필리프-뒤-룰 교회를 흰 꽃으로 가득 채웠다. 하얀 관 위에 놓인 붉은 장미꽃 다발만이 예외였다. 백마들이 하얀 영구차를 끌고 빗속을 지나 페르라셰즈로 향했다. "내가 본 가장 비극적인 광경이었다"라고 니나 햄닛은 훗날 적었다. "라디게의 아버지와 어머니, 그리고 네 명의 어린 남녀 동생들이 와 있었는데, 막내는 겨우 여섯 살이었다. 나란히 줄지어 선 그들의 얼굴은 우느라 일그러져 있었다."[37]

너무 큰 충격에 몸져누운 콕토는 참석하지 못했다.

# 파리의 미국인들

## 1924

미국 돈, 미국풍, 미국 관광객—1924년 파리에서는 어디를 보나 미국과 미국인들의 존재를 느끼지 않을 수 없었다.

미국 차관 덕분에 독일은 배상금을 치를 수 있었고, 그 덕분에 프랑스도 전쟁 부채를 상환할 수 있게 되었다. 동시에 미국 은행들로부터의 융자는 프랑스 경제를 안정시키는 데 직접적인 도움이 되었다.

게다가 미국의 개입 덕분에 프랑스인들은—큰 대가를 치른 루르 사태에 넌더리가 나고 그것이 프랑화에 미친 영향에 휘청거리던 터였는데—도스 플랜*을 등에 업고 루르에서 철수할 수 있게 되었다. 도스 플랜은 독일의 배상이라는 거대한 문제를 풀기 위한 국제적 시도였다. 레옹 도데는 무엇에든 "배신"이라 외

---

*

1924년 미국 재무 장관 찰스 도스가 독일 배상금 문제에 관해 제출한 해결 방안.

칠 수 있었지만,* 도스 플랜 덕분에 프랑스는 프랑화를 안정시키고 1920년대 말까지 지속될 번영과 팽창의 시기에 들어서게 되었다.

미국 관광객과 이주민들은 어디에나 있었다. 1924년 1월 어니스트와 해들리 헤밍웨이가 파리에 돌아와 보니, 3만 명 이상의 미국인과 그 두 배나 되는 영국인이 파리에 정착해 있었다. 헤밍웨이 부부가 떠나 있던 몇 달 사이에 물가가 치솟았고, 집세도 마찬가지였다. 그들은 결국 노트르담-데-샹가에 있던 제재소 위층의 전기도 없는 아파트에, 전에 카르디날-르무안가에서 내던 것보다 세 배는 비싼 집세를 주고 들어갈 수 있었다. 하지만 더 넓고 몽파르나스의 카페들에 좀 더 가깝다는 것이 단연 장점이었다.

그런 카페 중에서도 특히 미국인들에게 인기가 있던 곳은 여전히 돔이었다. 헤밍웨이 부부가 떠나 있던 동안 돔은 우중충하던 실내에 거울을 붙여 번쩍이게 만들고 진홍색으로 악센트를 주어 분위기가 완전히 달라져 있었다. 새로 생긴 카페 '셀렉트'는 칵테일을 내는 미국식 바와 우아한 실내장식, 심야 영업 등으로 몽파르나스의 또 다른 명소가 되었다. 미국인 단골이 많기로 뒤지지 않던 딩고는 햄버거와 치킨 프라이드 스테이크 등 미국식 메뉴를 도입하고, 영어를 하는 웨이터들까지 고용했다. 무엇보다도 바텐더 지미 차터스의 등장이 딩고의 새로운 매력이 되었다.

지미는 맨체스터와 리버풀 출신으로, 손님들이 필요로 하고 원

---

* 레옹 도데는 《악시옹 프랑세즈》에 "배신trahison"이라는 말이 들어가는 제목으로 일련의 기사를 게재했다.

하는 것을 정확히 알아차리는 능력과 그것을 챙겨줄 줄 아는 너그러운 마음의 소유자였다. 명랑한 태도로 남의 이야기를 잘 들어주었으며, 일촉즉발의 분위기를 무마하고 곤드레가 된 고객들을 추슬러 보내며 택시비를 내주었다. 무엇보다도 그를 특별하게 만든 것은 그가 진심으로 고객들을 아낀다는 점이었다. 당시 몽파르나스에 살던 휴 포드가 말한 대로, 딩고 같은 곳에 드나드는 고객들은 헤밍웨이처럼 실제로 뭔가를 성취하는 이들이 아니라 "대개는 글쓰기와 그림 그리기에 대해 떠들 뿐 술만 마시는 자들"이었다.[1]

"바텐더로서 성공하려면 대접하는 상대를 이해하는 능력이 필요하다고 나는 항상 생각해왔다"라고, 지미는 자신의 회고록을 대필해준 모릴 코디에게 말했다. "고객의 기쁨과 슬픔에 함께하고, 그가 나를 하인이 아니라 한 인간으로서 필요로 하게 만드는 것", 그러면서 동시에 "내 위치를 지킬" 줄 아는 재주가 필요했다.[2]

지미의 고객은 주로(아마도 70퍼센트쯤이라고 그는 추산했다) 미국인이었고, 영국인도 약간, 그리고 프랑스인, 이탈리아인, 남아메리카인, 스웨덴인이 조금씩 섞여 있었다. 여성 고객이 더 많다는 것도 특징으로(몽파르나스에 남자 한 명당 여자는 두세 명이었다), 그의 바에 앉는 손님의 4분의 3은 여성이었다. 그것은 때로 도전이었으니, 다툼을 말리고 만취한 고객을 택시에 태워 보내는 것 외에, 외로운 이들, 특히 남자를 찾아 딩고에 오는 독신 여성들에게 적절한 동무가 되어주는 것도 중요한 일이었다.

키키는 물론 그런 고객은 아니었던 것이 항상 남자들에 둘러싸여 있었기 때문이다. 언젠가 지미는 돔의 테라스에서 그녀가 "서

파리의 미국인들 ～ 1924

른 명의 뱃사람"에게 둘러싸여 있는 것을 본 적도 있었다. "다른 여자라고는 한 명도 없이" 말이다. 실비아 비치도 남자를 찾아 바에 오는 고객이 아니기는 마찬가지였는데, 지미가 아는 한 그녀는 "평생 바에는 들어가본 적이 없었을" 것이었다. 그렇다고 바에 드나드는 것을 나쁘게 생각하지도 않았지만 말이다. 그는 언젠가 그녀가 이렇게 말한 것을 기억했다. "우린 항상 같은 손님들을 대접하지요. 지미 당신은 술로, 나는 책으로."[3]

헤밍웨이는 자주 지미의 바에 왔고, 그들은 권투나 투우에 대해 긴 대화를 하곤 했다. "그는 자기도 한번은 직접 황소들과 싸워봤다고 하더군요"라고, 차터스는 일말의 의심도 없이 말했다.[4]

~

헤밍웨이는 딩고를 비롯해 몽파르나스의 여러 카페를 드나들었지만, 주로 글을 쓰러 가던 곳은 자기 아파트에서 가까운 클로즈리 데 릴라였다. 그는 소음에서 벗어날 필요가 있었으니, 범비는 아기였고, 마당에서는 목재를 켜는 거대한 톱 소리가 그치지 않았기 때문이다. 클로즈리 데 릴라는 '라일락 정원'이라는 이름과는 달리 라일락이라고는 키우지 않았지만(라일락은 오래전에 사라진 경쟁 업소의 것이었다) 아늑한 테라스가 있었다. 그곳에서 헤밍웨이는 "오후의 햇살이 어깨 너머로 비쳐 드는 구석 자리에 앉아 공책에 글을 썼다".[5] 한동안의 침체기가 지나간 후 그는 다시 글을 썼으며, 그해 봄에만 여덟 편의 단편소설을 썼는데 모두 훌륭한 것들이었다.

하지만 돈은 벌리지 않았고, 그는 여전히 낙심과 싸우고 있었

다. 단편집도 시집도 팔리지 않았으니, 두 권 다 몽파르나스의 작은 출판사에서 나왔는데 어느 것도 생활비에는 도움이 되지 않았다. 부모는 여전히 그가 작가가 되겠다는 데 반대하고 있었고, 뉴욕의 출판업자들은 연거푸 거절 편지를 보내왔다. 게다가 해들리의 자산 일부가 잘못 투자된 것이 드러나 상당한 손실이 있었다.[6] 그렇다고 알거지가 된 것은 아니었고 (전하는 이야기처럼) 그가 뤽상부르 공원에서 비둘기를 사냥해 저녁거리로 삼은 적도 없지만, 재정 상황이 염려가 되는 것은 사실이었다.

그렇지만 그는 여전히 굴을 먹고 좋은 와인을 마셨으며, 범비의 세례 직후에는(거트루드 스타인과 앨리스 B. 토클라스가 대모가 되었다) 프로방스로 여행을 떠났다. 명목상으로는 투우를 보기 위해서였지만, 실제로는 그저 좀 벗어나기 위해서였다. 파리에 돌아와 보니, 포드 매덕스 포드가 뉴욕으로 돌아간다면서 그에게 《트랜즈어틀랜틱 리뷰*Transatlantic Review*》 편집을 맡겼다. 헤밍웨이는 진작부터도 무보수 보조 편집자로 잡지 일을 돕던 터였다. 그해 초에는 포드에게 거트루드 스타인의 『미국인 만들기*The Making of Americans*』를 연재하도록 권고했고("실은 압력을 넣었다고 해야겠지만") 앨리스와 함께 원고의 타이핑을 했다. 그리고 "[스타인이] 좋아하지 않는 일이라" 교정까지 대신 보았다.[7] 하지만 그는 《트랜즈어틀랜틱 리뷰》가 스타인의 연재 말고는 따분한 잡지라고 생각하던 터라, 이미 인쇄 준비가 다 되어 있던 7월 호를 뜯어고치기에 나섰다. "어차피 기분 상할 광고주도 신청을 끊을 구독자도 없으니, 모험을 해서 안 될 게 뭡니까?"라고 그는 에즈라 파운드에게 말했다.[8] 새로 보탠 내용은 얼마 되지 않았지만,

그것만으로도 트리스탕 차라와 길버트 셀디즈(《다이얼 *Dial*》편집자)와 장 콕토(헤밍웨이는 콕토가 "대단찮은 재능은 충분하고 지성도 꽤 갖추었다"라고 평했다)를 모욕하기에는 충분했다.[9] 한 술 더 떠 8월 호에서는 포드 자신의 글마저 빼버렸다.

놀랍게도 포드는 헤밍웨이를 해고하지 않았는데, 아마도 그는 헤밍웨이의 편집 방침보다도 《트랜즈어틀랜틱 리뷰》의 재정적 위기가 더 염려되었을 것이다. 하여간 헤밍웨이와의 담판은 나중으로 미룰 수밖에 없었으니, 이 충동적인 보조 편집자는 팜플로나로 떠날 예정이었기 때문이다.[10]

~

트리스탕 차라는 헤밍웨이의 모욕에 대해 편집자에게 보내는 침착한 편지로 답했고, 이 편지는 《트랜즈어틀랜틱 리뷰》 9월 호에 실렸다. 콕토는 응수하지 않았지만, 아마도 다른 생각할 일들이 있었을 것이다.

콕토의 주된 관심사는 라디게였다. 그는 라디게가 죽은 직후 뮈니에 신부에게 보내는 편지에서 "밤낮으로" 괴로워하고 있다고 썼다. "살아서도 죽은 것만 같으니 차라리 죽음이 나을 것만 같습니다."[11] 또 막스 자코브(여전히 생브누아-쉬르-루아르의 수도원에 머물고 있었던)에게도 "난 엄청나게 괴롭다네"라고 털어놓았다. "어제도 그제도 레몽이 곁에 있는 것만 같더군. 오늘은 혼자라네."[12] 그는 자크 마리탱에게도 호소했다. 마리탱은 개신교에서 불가지론으로, 다시 가톨릭으로 개종한 토마스 아퀴나스주의 철학자로, 탁월한 언변과 예술에 대한 감수성으로 당시 많

244

은 예술가와 지성인들의 호응을 얻고 있었다. 콕토는 마리탱에게 라디게의 죽음이 자신에게 마치 마취제 없이 생살을 도려내는 수술과도 같았다고 말했다.[13] 마리탱과 그의 아내 라이사는 그해 여름에 만난 콕토에게 지대한 영향력을 미쳤던 듯하지만, 그때만은 그들도 콕토의 마음을 달랠 수 없었다. 1월 말에 콕토는 막스 자코브에게 다시금 호소했다. "나는 고문을 당하는 것만 같네. 죽고 싶어."[14] 자코브는 콕토를 위로하려 애썼지만, 그의 건강과 안정이 걱정이었다. 콕토는 괴로움을 잊으려고 점점 더 많은 아편을 피우고 있었기 때문이다.

콕토가 아편을 대량으로 사용하기 시작한 것은 1924년 초 몬테카를로 여행에서부터였다. 그곳에서 그는 디아길레프의 발레 뤼스에 있는 친구 및 동료들, 또 각기 자신의 발레(〈암사슴들〉과 〈성가신 자들Les Fâcheux〉) 리허설과 초연을 보러 와 있던 풀랑크와 오리크 등과 합류했다. 사티도, 디아길레프가 잠시 오페라에 뛰어든 바람에 구노의 오페라 〈억지 의사Le Médecin malgré lui〉 작업으로 와 있었다. 사티로서는 낭패스럽게도 그 무렵 그곳에는 영향력 있는 음악평론가 루이 랄루아도 와 있었는데, 드뷔시의 친구이자 드뷔시 음악의 지지자였던 그는 사티나 6인조의 음악에는 줄곧 적대적이었다. 하지만 이런 사연에도 불구하고 풀랑크, 오리크, 콕토는 몬테카를로에서 자주 랄루아와 어울려 다녔다. 사티는 풀랑크와 오리크가 일부러 자신을 조롱한다고 생각하여 성이 나서 그들은 물론 콕토와도 절교를 선언하고는 돌연 파리로 돌아가 버렸다. 그리하여 몬테카를로에 남게 된 사람은 실컷 즐겼으니 ─ 랄루아와 즐긴다는 것은 아편을 뜻했다.

랄루아는 중국 문물, 특히 아편에 도가 텄고 『연기의 책 *Le Livre de la fumée*』(1913)라는 아편 흡연 안내서를 쓰기까지 했다. 이 책은 새로운 자극을 찾는 이들 사이에서 베스트셀러가 되었다. 네 사람은 날마다 호텔에서 만났으며, 절대적인 프라이버시를 요구했다. 랄루아는 자신의 아편 흡연을 의지대로 조절하면서 행복한 가정생활과 탁월한 직업적 경력을 병행하며 정상적인 생활을 할 수 있다고 자부했다. 오리크도, 비록 용량은 다르지만 그 나름대로 아편을 조절할 수 있다는 평이었고, 풀랑크는 나중에 힘들게나마 중독에서 벗어나게 된다. 하지만 콕토는 평생 중독이 되었다. 이후 세월 동안 그는 "치료"와 의존 사이를 오가며, 어떻게인가 시인이자 극작가로서의 성과를 유지하고 파리의 첨단 야간업소들에서 여전히 스포트라이트를 받는 생활을 이어갔다.

~

라디게가 죽은 후 몇 달 동안 콕토는 아무 일도 할 수 없다고 말했고, 실제로도 전만큼 글을 쓰지 못했다. 막스 자코브와 주고받은 편지들에서는 분명 고통이 읽힌다. 그렇지만 디아길레프를 위해 〈푸른 기차〉의 대본은 써낼 수 있었다(음악은 미요, 안무는 니진스카야, 의상은 샤넬이 맡은 이 작품을 위해 피카소는 무대 막을 그렸는데, 고전적인 튜닉을 입은 육중한 두 여인이 해안을 따라 달리는 장면이었다). 콕토가 구상한 〈푸른 기차〉는 리비에라 해안을 배경으로, '푸른 기차'라 불리는 파리-리비에라 특급열차(그 침대차가 푸른색이었다)가 긴 겨울 동안 태양에 굶주린 사교계 인사들을 실어 나른다는 이야기였다. 미요는 그 발레

가 "명랑하고 경박하고 허황되다"라고 하면서 "디아길레프가 좋아하지 않는, 내 평소의 음악"을 만들 수 없는 것을 유감으로 여겼다.[15] 하지만 〈푸른 기차〉는 해수욕하는 미녀들과 근사한 남자 주역(디아길레프의 총애를 받는 새로운 인물 패트릭 힐리-케이, 예명 안톤 돌린) 덕분에 성공을 거두었다. 미요는 그 작품을 좋아하지 않았고, 피카소도 발레 뤼스를 둘러싼 세계에 넌더리가 나서 다시는 디아길레프와 일하지 않기로 했지만 말이다.

라디게가 죽은 후, 콕토는 보몽 백작이 새롭게 기획한 '수아레드 파리Soirées de Paris'를 위해 〈로미오와 줄리엣Romeo and Juliet〉을 번안했다. 5월부터 6월까지 6주에 걸쳐 몽마르트르의 라 시갈 극장에서 열린 이 축제에는 발레를 비롯한 기타 볼거리가 제공되었으며, 레오니드 마신의 발레단(다수는 발레 뤼스 출신)이 출연했다. 1923년 보몽의 무도회 때 콕토가 구상하고 피카소가 실현한 '되찾은 조각상'의 성공에서 영감을 얻어, 백작은 디아길레프와 겨루는 공연 기획자가 되기로 하고 그의 애인이었을 뿐 아니라 수석 무용수이자 안무가였던 마신을 기용했던 것이다. 보몽은 디아길레프가 의뢰했던 작곡가와 화가들도 대거 기용했으니, 브라크, 피카소, 사티, 미요 등이었다(덜 유명했던 풀랑크와 오리크는 디아길레프로부터 만일 보몽과 일한다면 그들의 발레를 공연하지 않겠다는 경고를 받은 터였다).

미요는 보몽과 마신을 위해 〈살라드Salade〉라는 합창 발레(무대 장치는 브라크)를 쓰던 중에 디아길레프로부터 〈푸른 기차〉의 음악을 의뢰받았다. 그 무렵 미요는 충분한 입지를 다진 터였으므로 디아길레프도 그를 풀랑크나 오리크처럼 다룰 수는 없었지만,

그래도 보몽과의 모든 거래를 중단할 것을 강력히 촉구했다. "수아레 드 파리에는 장래성이 없다"는 것이었다. 미요는 이미 보몽과 계약한 터라 약속을 지켜야 하지만 다른 작업을 맡는 것을 금하는 조항은 없으므로 디아길레프의 의뢰를 받아들일 수 있다고 대답했다. 그러고는 보몽에게 의논하니, 보몽은 "더없는 이해심"을 보여주었다.[16] 그래서 미요는(워낙 일이 빠르기로 유명했다) 〈살라드〉를 완성한 후 3주 만에 〈푸른 기차〉의 음악을 작곡할 수 있었고, 두 편의 발레 모두 며칠 간격으로 각기 공연되었다(그는 나중에 그 두 작품을 자신의 "쌍둥이들"이라 불렀다). 미요에 따르면 유일한 걸림돌은 〈살라드〉의 막이 오르기 10분 전에 음악가의 파업이 일어나, 작곡가 자신이 피아노 위에 촛불을 켜고 직접 연주해야 했다는 사실뿐이었다.

보몽은 사티에게도 발레 〈메르퀴르Mercure〉를 위한 음악을 의뢰했다. 이 작품의 안무는 마신, 의상과 무대장치는 피카소가 맡았는데, 초현실주의자 루이 아라공에 의하면 이 작품에서 피카소는 "전혀 새로운 스타일, 큐비즘에도 사실주의에도 빚지지 않은 스타일"을 보여주었다.[17] 연전에 전기 조명과 색색의 젤, 물결치는 실크 등을 사용하여 불, 나비, 거대한 꽃 등을 나타내는 무용으로 이름을 날렸던 로이 풀러가 조명을 맡았다. 그 결과는 메르퀴르[머큐리, 즉 헤르메스]에 해당하는 콕토와 풀랑크, 오리크, 랄루아 등을 조롱하는 가볍고 경박한 일련의 풍자화가 되었고, 오리크와 브르통의 부추김을 받은 몇몇 관객이 "피카소 만세, 사티 물러가라!"라고 외치면서 공연은 난장판이 되었다. 그래도 사티는 태연히 극장을 떠나 아르쾨유로 가는 막차를 탔으며, 보몽은 예

248

정대로 개막일 무도회를 열었다.

콕토의 〈로미오와 줄리엣〉은 그가 어느 날 밤 서커스에서 본 공중그네 타는 여자 곡예사와 어둠을 배경으로 빛나는 그녀의 반짝이 장식이며 가짜 보석들에서 영감을 얻은 것이었다. 그 생생한 기억을 바탕으로 콕토는 (장과 발랑틴 위고의 도움을 받아) 연극의 시각적인 측면을 구상했다. 그의 설명에 따르면 "완전히 검은 무대, 몇몇 아라베스크와 의상의 빛깔만이 보이는 무대를 구상했다"고 한다.[18] 서커스 장면을 살린 또 한 가지는 제1막의 프롤로그에서 화자를 공중곡예사처럼 '날게' 한 것이었다. 무대장치와 의상은 성공이었을지 모르지만, 전체적인 공연의 효과는 의문스러웠다. 헤밍웨이는 《트랜즈어틀랜틱 리뷰》에서 콕토는 도대체 "어느 학생용 판본의 셰익스피어를 참조한 것일까" 하는 의문을 던지고는 "이번 공연을 보면 아마도 영어를 알지 못하는 차라 씨가 크리스토퍼 말로를 번역한 것이 아닌가 싶다"라고 덧붙였다.[19]

그렇게 디아길레프와 보몽의 시즌이 끝나갈 무렵인 6월에, 라디게의 『도르젤 백작의 무도회』가 2회로 나뉘어 《누벨 르뷔 프랑세즈》에 처음 게재되었다. 불운하게도 편집자 자크 리비에르는 이 첫 회 게재에 곁들인 소개 글에서 라디게의 먼젓번 소설 『육체의 악마』를 폄하하는 발언을 하고 말았다. 그가 보기에 라디게는 대작가가 될 가능성은 별로 없었다는 것이었다. 콕토는 발끈했지만 잡지 게재 자체에 대해서는 지나치다 싶을 만큼 치하했다. 그러고는 리비에르를 공격하여, "문학적 재판정은 [라디게의] 마음이 무미건조하다는 판결을 내렸지만" 이는 사실이 아니라고 반박

했다. "레몽 라디게의 마음은 단단하기가 다이아몬드와 같아서, 웬만큼 건드려서는 반응하지 않는다. 그 마음은 불이나 다른 다이아몬드를 만나기 전에는 다른 모든 것을 무시해버린다"라고 그는 말했다.[20]

이렇게 콕토는 리비에르나 기타 반대자들을 무시해도 좋은 부류로 치부해버렸다. 그는 라디게의 짧은 생애 동안 그 젊은이의 마음이 요구하는 불과 다이아몬드를 자신이 제공할 수 있었다는 데서 위안을 찾았을 터이다.

~

불과 다이아몬드는 코코 샤넬의 요구 사항이 아니었다. 그녀는 보석에 코웃음 쳤으며, 가짜임을 숨기지 않는 '패션 주얼리'를 유행시킴으로써 보석이라는 것을 대단치 않게 만들었다. 불, 즉 열정으로 말하자면, 그녀는 늠름한 디미트리 대공이나 그 아류에 일찌감치 싫증을 내고 1923년에는 몬테카를로에서 또 다른 대공인 웨스트민스터 공작을 만났다.

가족과 가까운 친구들이 '벤더'라고 부르는 이 공작은 영국에서, 그리고 아마도 전 유럽에서 최고의 부호로 알려진 인물이었다. 하지만 샤넬은 부에 끌리는 여성이 아니었고, 최소한 그 무렵에는 그럴 필요가 전혀 없었다. 그녀 자신의 패션 사업도 성공 일로에 있었으며 향수 사업 역시 궤도에 오른 터였기 때문이다. 샤넬 넘버 5는 파리의 고급 백화점 갈르리 라파예트의 소유주 테오필 바데르의 관심을 끌었고, 그는 그녀를 큰 화장품 회사의 소유주인 피에르와 폴 베르타이메르 형제에게 소개했다. 1924년 4월

베르타이메르 형제는 바데르와 샤넬과 함께 샤넬 향수 회사를 설립하고 그들 쪽에서 샤넬 향수의 생산, 홍보, 배급에 드는 전 비용을 대는 데 동의했다. 나중에 샤넬은 처음 동의했던 것보다 더 큰 몫을 요구하게 되지만, 그때는 수익의 10퍼센트라는 조건이면 유리한 계약이라 보았다. 그리고 실제로 유리한 것이 사실이었다. 다시금 샤넬은 자신이 원하는 삶을 사기 위해 굳이 부자 애인에게 의지할 필요가 없다는 사실을 입증한 셈이었다.

그렇다면 벤더의 매력은 무엇이었을까? 그가 누리는 호화로운 생활이 매력적이기는 했다. "그는 자신의 영지와 재산이 얼마나 되는지 알지도 못해요"라고 샤넬은 훗날 폴 모랑에게 말했다. "아일랜드, 달마티아, 카르파티아 산지 등 어디에든 웨스트민스터 집안의 집이 있으며, 어디에든 모든 것이 갖추어져 있어서, 언제건 도착하는 즉시 식사를 하고 자러 갈 수 있지요. 잘 닦인 은식기에, 자동차들은 배터리가 충전되어 있고[샤넬은 벤더의 이튼 홀 차고에만 열일곱 대의 롤스로이스가 있었다고 기억했다], 항구에서는 전용 유조선들에 제복 입은 하인들과 집사들이 기다리고……"[21] 벤더는 자신의 요트 '플라잉 클라우드'에 각별한 관심을 쏟았는데, 그것은 세계에서 가장 큰 개인 소유 요트 중 하나로 승무원만 마흔 명에 이르렀다. 그가 첫 데이트 때 샤넬을 데려간 곳도 그 배였다.

벤더는 당시 매력적인 40대 중반의 나이로, 두 번의 결혼에 실패하고 숱한 애인을 거친 전력이 있는 플레이보이였다. 야외 생활을 즐기며 친절하고 자상하다는 소문이었지만, 제멋대로인 성격에 곧잘 싫증을 내며 분노를 폭발시키는 경향이 있었다. 그럼에도 벤더와 함께한 시절은 "아주 즐거웠지요"라고 샤넬은 모랑

에게 말했다. 게다가 그는 "둔중한 외모에도 불구하고 노련한 사냥꾼"이었다. "10년간이나 나를 붙들고 있으려면 재주가 좋아야 하니까" 말이다.[22]

벤더와 샤넬은 1924년 봄에 연인 사이가 되었다. 그는 샤넬이 의상을 디자인한 디아길레프의 〈푸른 기차〉 리허설에 모습을 보이곤 했다. 그 후 그녀는 그와 함께 플라잉 클라우드를 타고 순항하거나 공작의 수많은 영지나 사냥터에서 파티를 열곤 했다.

이후 세월 동안, 그들이 결혼한다는 소문이 줄곧 떠돌았다. 하지만 극복할 수 없는 장애는 샤넬의 나이(1924년 당시 마흔한 살)였다. 벤더가 그토록 간절히 원하는 후계자를 낳기에는 나이가 많았던 것이다. 또한 샤넬이 자신의 경력과 독립성을 포기하기를 원치 않았다는 점도 간과할 수 없다. 벤더의 부 앞에서 그녀 자신이 가진 것은 대단찮게 보였을 수도 있지만, 그녀는 이제 부와 독립을 이루었고, 자신의 노력과 재능으로 얻은 자금 흐름을 유지할 수 있는 능력도 있었다. 그녀는 벤더의 부름에 기꺼이 달려갈 때에도 사업이 요구하는 기민성을 잃지 않았다. 한번은 공작이 자기 곁에서도 그녀가 컬렉션 작업을 계속할 수 있도록 재봉사를 영국으로 불러오기도 했다.

벤더 쪽에서는 왜 그렇게 그녀에게 끌렸던 것일까? 그 질문에 대해 샤넬은 "왜냐하면 난 그를 유혹하려 하지 않았으니까"라고 대답했다. 아주 유명하고 엄청나게 부자인 남자는 "더 이상 남자가 아니라 산토끼나 여우처럼 쫓기는 신세가 되어버린다. (……) 그런 상황에서 자신이 뒤쫓은 사람, 다음 날이면 새장 아래 구멍을 파고 달아날 사람과 함께 산다면 얼마나 편안하겠는가."[23]

아마 그 대답이 설명이 될 것이다. 샤넬은 이미 가진 모든 매력 위에, 잡히지 않는 존재라는 매력을 더했던 것이다.

~

잡히지 않는다는 것이 어떤 이들에게는 매력이 되겠지만, 미국인들은 파리를, 몽파르나스를 찾아들면서 좀 더 가시적인 형태의 매력과 흥분을 추구했다. 조키가 그랬듯이 클럽 경험은 평범하지 않을수록 더 '진짜'이며 매력적인 것이 되었다. 1924년에는 서인도제도 사람들을 위한 댄스홀로 시작한 새로운 나이트클럽 '발 네그르Bal Nègre'가 첨단 파리 사람들과 미국인들을 사로잡았다. 몽파르나스 한쪽 끝, 블로메가의 형편없는 동네로 사람들이 모여들었다.

머피 부부와 그들의 좋은 친구인 매클리시 부부는 파리를 떠나 인근 생클루에서(그리고 휴가철에는 캅 당티브에서) 평화로운 삶을 누리고 있었지만, 대부분의 미국인들은 떠들썩한 파리 한복판에서 살기를 원했으며 계속 몽파르나스로 모여들었다. 6월에도 미국인들이 끊임없이 밀려들었고, 7월에는 단 일주일 만에 대서양을 가로지르는 선박들(이제 좀 더 싼값에도²⁴ 오갈 수 있었다)이 1만 2천 명의 미국인을 프랑스 해안에 부려놓았다. 그 대부분은 잠시 즐기러 온 것이었지만, 개중에는 그보다 진지한 포부를 품은 이들도 있었다. 가령 불굴의 아내 헬레나 루빈스타인을 따라 뉴욕을 떠나온 에드워드 타이터스는 몽파르나스에 '블랙 매니킨의 표지 아래At the Sign of Black Manikin'라는 책방을 열어 곧 유명해졌다. 또 다른 인물인 시인 윌리엄 칼로스 윌리엄스는 의

학 공부를 하는 한편 시간을 내어 시를 썼으며, F. 스콧 피츠제럴드도 곧 뉴욕을 떠나 파리에 와서 『위대한 개츠비 *The Great Gatsby*』를 완성하게 된다. 존 더스패서스는 이미 두 권의 소설(『한 사내의 입문 의례: 1917 *One Man's Initiation: 1917*』와 『세 명의 병정 *Three Soldiers*』)을 펴낸 작가로 세 번째 소설(『맨해튼 트랜스퍼 *Manhattan Transfer*』)을 쓰고 있었으며, 유럽 대륙과 러시아, 중동 지역을 여행한 후 그해 봄 파리로 돌아온 터였다(실비아 비치는 "『세 명의 병정』과 『맨해튼 트랜스퍼』 사이에 그를 만났으며 질주해가는 그를 흘긋 일별할 수 있었다"라고 회고했다).[25] 더스패서스는 파리를 잘 알았으니, 대학에 가기 전에 유럽 일주를 했었고 전쟁 동안 때때로 그곳에 살았으며 (친구인 E. E. 커밍스와 함께) 자원 구급차 대원으로 일했었기 때문이다. 이제 다시 빛의 도시로 돌아온 그는 어니스트 헤밍웨이와 친구로 지냈다. 두 사람 다 이탈리아에서 복무하는 동안 잠시 스쳤을지도 모르는 사이였다.[26]

헤밍웨이 부부는 6월 말에 다시 팜플로나에 가면서 여러 명의 친구를 데려갔는데, 더스패서스도 그중 한 사람이었다. "무척 재미있었고 식사도 술도 아주 좋았다"라고 더스패서스는 훗날 회고했다. "하지만 그룹에 특이한 사람들이 너무 많아서 내게는 잘 맞지 않았다."[27] 그 특이한 사람이란 다름 아닌 헤밍웨이를 말하는 것이었다. 헤밍웨이는 자신의 용기를 입증하느라 온갖 어처구니없는 일에 뛰어들곤 했다. 해들리가 특히 힘들어했고, 그녀가 또다시 임신했을지도 모른다는 어니스트의 걱정 때문에 두 사람 다 극도로 긴장하고 힘든 상황이었다. 임신은 아닌 것으로 드러났지만, 어니스트는 그 모든 불유쾌한 사태를 해들리 탓으로 돌렸다.

팜플로나 축제는 "남자의 축제"였는데 "그곳에 여자들이 있다는 것이 말썽을 빚었다"고 그는 훗날 불평했다.[28]

헤밍웨이의 마음이 편치 않았던 근본적인 이유는 자신이 책을 내어 성공할 능력이, 아니 도대체 책을 낼 능력이 없다는 불안에 있었다. 스페인에서 그는 에즈라 파운드에게 보내는 편지에 이렇게 썼다. "이제 우리는 돈이 없어요. 난 글쓰기를 그만둘 테고, 아마 단 한 권의 책도 내지 못하겠지요. 기분이 엿 같습니다."[29] 파리로 돌아온 후에도 거절 또 거절 편지가 이어졌고, 그사이 범비는 이가 났으며 부모는 아이 못지않게 울고 싶은 심정이었다.

거기서 그리 멀지 않은, 하지만 훨씬 더 근사한 곳에서, 콜 포터는 자기 나름의 낙심을 겪고 있었다. 그는 간절히 성공을 원했으며, 키티 칼라일 하트가 훗날 지적한 대로 "어쩌다 가끔 노래를 짓는 플레이보이" 역할을 함으로써 자신의 열망을 감추려 애썼다.[30] 그해 여름 베네치아에서 그는 〈그리니치빌리지의 소동Greenwich Village Follies〉이라는 새 뮤지컬을 위한 노래들을 작곡했으나, 불행하게도 그 노래들은 엘사 맥스웰의 말대로 "브로드웨이에 불을 붙이기에는" 한참 모자랐다.[31] 게다가 그는 보리스 코치노와 사랑에 빠졌는데, 코치노는 디아길레프의 비서(이자 연인)였다가 발레 뤼스의 주요 동업자가 된 터였다. 디아길레프와 코치노의 관계는 그 무렵 끝나 있었지만, 디아길레프는 자신의 상한 감정을 누그러뜨리기 위해 기어이 포터로부터 발레 뤼스를 위한 재정 지원을 받아냈다.

~

콜 포터나 헤밍웨이와는 달리, 마르크 샤갈은 다소간의 성공을 맛보고 있었다. 그해 말에 앙리 마티스의 막내아들 피에르─나중에 크게 성공하게 될 화상 일을 막 시작한 참이었다─가 바르바장주-오드베르 화랑에서 샤갈의 첫 파리 개인전을 열어주었다. 한다하는 사람들은 다 왔고, 샤갈은 기쁨에 취했다. "나 자신에 대해 무슨 말을 할 수 있겠나?" 그는 모스크바에 있는 한 친구에게 보내는 편지에 썼다. "이제 내가 우리 시대 프랑스 화가와 시인들에게 알려지게 되었다는 것밖에는……. 마티스 같은 거장이 내 존재를 알아준다는 거야말로 유일하게 가치 있는 일이지."[32]

사실상 반응은 찬반이 엇갈렸다. 퀼른의 순회 전시에 대한 독일인들의 반응은 호의적이었지만, 파리의 일부 비평가들은 샤갈이 여전히 낯설고 이상하다고 했고, 특히 우익 평론가들은 볼라르가 라퐁텐 우화집의 삽화를 샤갈에게 맡긴 데 대해 불만을 품었다. 샤갈은 독일과 소련에서 반유대주의를 겪은 터라 그런 반응에 대해 불안을 느꼈지만, 파리 주위의 농촌 풍경 못지않게 프랑스 문학도 즐기게 되었으므로 라퐁텐 우화집의 삽화도 그릴 수 있다고 생각했다. 그렇지만 여전히 정체성 문제로 고민해야 했다. "나는 프랑스 화가가 되어야만 할까(미처 생각해보지 못한 문제인데)"라고, 그는 러시아에 있는 친구에게 썼다. "그래야겠지. 난 더 이상 그곳에 속하지 않으니까. (……) 내 그림은 곳곳에 흩어져 있어. 러시아에서는 내 전시 같은 것에는 아무 관심도 없

고."[33] 이 혼란스러운 시기에 볼라르의 지원은 결정적이었다.

1924년에는 르코르뷔지에도 그토록 절실히 원하던 성공을 경험하고 있었다. 파리, 프라하, 제네바 등지에서 강연도 하게 되었고, 『도시 계획 *Urbanisme*』을 출간하여 내일의 도시를 위한 이상을 피력했으며, 자신의 업적을 기록하여 『르코르뷔지에와 피에르 잔느레 전작집 *Œuvre complète, Le Corbusier et Pierre Jeanneret*』(1930년에 출간되고 이후 1938년까지 네 권이 나오게 된다)으로 나오게 될 책을 준비하기 시작했다. 봉마르셰 건너편에 자리 잡은 새 사무실에는 직원이 열두 명에서 곧 서른 명으로 늘어났다. 일이 너무 많아져, 그는 한 친구에게 보내는 편지에 이렇게 쓰기도 했다. "사는 건 여전히 힘들지만 꽤 재미있고, 복잡하다네. 휴식 같은 것은 꿈도 꿀 수 없어."[34]

그해 여름에는 다른 사람들도 휴식을 생각할 수가 없었으니, 특히 1924년 하계 올림픽 경기로 파리에 모인 선수들은 그러했다. 그해에는 여성 테니스가 주목을 받았고, 특히 쉬잔 랑글렌이 인기를 끌었다. 그녀는 윔블던에서 경쟁자들을 꺾은 후 1920년 안트베르펜 올림픽 때 상대방을 완패시킴으로써 관중을 열광시킨 터였다. 랑글렌은 세계 최고의 여성 테니스 선수였을 뿐 아니라, 불과 몇 년 전까지만 해도 생각조차 할 수 없던 옷차림으로 승리를 끌어냈다. 즉, 상대 선수들은 여전히 팔다리를 다 덮는 긴 드레스 차림이었던 데 비해, 랑글렌은 소매가 없고 발목 위까지 오는 실크 드레스에 무릎에서 접는 흰 스타킹을 신고 나타나 관중에게 놀람과 즐거움을 안겼던 것이다. 이런 차림 덕분에 랑글렌은 베이스라인에서 네트까지 우아하게 도약하여 샷을 잡아냄으

로써 손쉽게 승리했다. 그 차림은 또한 그녀의 몸매를 아찔하게 드러내는 것이기도 했다.

1924년, 이제 '여신'으로 불리는 랑글렌은 대중매체의 유명인사가 되어 있었으며, 그녀는 대담한 옷차림과 파티 걸이라는 평판, 그리고 세트 사이에 코냑을 홀짝이는 버릇 등으로 얻은 '망나니' 이미지를 태연히 받아들였다. 그녀는 또한 패션 아이콘이 되었으니, 그녀의 최신 테니스복은 디자이너 장 파투의 작품이었다. 랑글렌을 선두로 스포츠 웨어도 패션 시장의 항목으로 부상하여, 1925년 장 파투는 스포츠 웨어 전문 부티크를 열었고 엘사 시아파렐리가 그 뒤를 따르게 된다. 물론 편안한 평상복으로 명성을 얻었던 코코 샤넬도 랑글렌 이야기에서 일역을 했다. 그해 초 디아길레프의 발레 〈푸른 기차〉는 랑글렌을 모델로 한 테니스 선수를 등장시켰는데, 샤넬이 그 의상을 디자인했던 것이다.

불행히도 랑글렌은 병이 나서 1924년 경기에 기권함으로써 팬들을 실망시켰지만, 그녀가 스포츠뿐 아니라 패션에 미친 영향은 사라지지 않았다. 그녀의 뒤를 이어 1924년 올림픽에서 여성 테니스 챔피언이 된 미국 대학생 선수 헬렌 윌스는 한 세트도 지지 않고 승리에 이르렀다. 이전만큼 눈길을 끌지는 않았으나, 랑글렌과 마찬가지로 윌스도 자유로운 동작이 가능한 옷차림이었다. 프랑스 디자이너 패션 대신, 윌스는 세일러복에 바탕을 둔 수수한 차림에 실용적인 햇빛 가리개를 장착했다.

～

장 르누아르는 매혹적인 아내 카트린 에슬링과 사랑에 빠졌던

것 못지않게 열렬히 영화와의 사랑에 빠졌다. 그의 두 사랑 사이
에는 갈등이 없었다. 그는 카트린을 스타로 만들기 위한 방편으
로 영화를 만들기 시작했기 때문이다. 하지만 첫 영화를 함께 만
드는 동안 그에게는 무엇인가 변화가 일어났으니, 첫 영화가 상
업적으로 실패한 후의 낙심에도 불구하고, 그는, 그 자신의 말을
빌리자면 "낚인" 것이었다. 1924년에 그는 에리히 폰 슈트로하임
의 영화 〈어리석은 아내들Folies des femmes〉을 보았고, 깊은 감명을
받았다.[35] 그는 그 영화를 몇 번이나 다시 보면서, 비록 슈트로하
임이 빈의 감수성으로 만든 영화지만 프랑스인이 배울 만한 것,
르누아르 자신이 영화에 적용할 만한 것이 많다는 사실을 깨달았
다. 실제로 "세탁부가 팔을 움직이는 방식, 귀부인이 거울 앞에서
머리를 빗는 방식, 농부가 트럭에서 자기 농산물을 파는 방식 등
이 제각기 조형적인 가치를 지니고 있었다".[36]

그 통찰에서 얻은 영감으로 르누아르는 새 영화 〈물의 딸La Fille
de l'eau〉을 시작했다. 한 친구의 각본을 자기 나름으로 다듬은 것
이었다. 사실상 각본은 별로 중요치 않았다. 플롯은 "부차적인 고
려 사항, 순전히 시각적인 이미지들을 위한 구실"에 지나지 않았
으니까.[37] 이런 생각을 기초로, 르누아르는 판타지와 리얼리티 사
이를 오가며 일상생활의 세부들과 백마를 탄 카트린이 구름 사이
를 질주하다 하늘을 뚫고 추락하는 꿈의 시퀀스들을 중첩시켰다.
완성된 영화는 주류 영화 배급자들에게서는 별 호응을 얻지 못했
지만 꿈의 시퀀스들은 아방가르드 영화 팬들의 관심을 끌었으며,
그중 한 사람은 그 시퀀스만을 잘라내어 자신의 영화관에서 상영
하여 기립박수를 받기도 했다. 르누아르는 누군가가 자기 작품을

잘라 자기 동의 없이 대중에게 보여주었다는 사실에 경악했지만, 관객의 반응을 전해 듣고 마음이 누그러졌다. "내 평생 처음으로 성공의 도취를 맛보았다."[38]

그해 파리에서 영화로 실험을 한 이는 르누아르만이 아니었다. 영화는 예술적 표현의 새로운 도구로 부상했고, 페르낭 레제, 만 레이 같은 예술가들도 그 가능성을 모색하기 시작했는데, 그들이 관심을 둔 것은 영화의 극적인 가능성보다는 순전히 시각적인 요소였다. 레제는 만 레이에게서 영감을 얻어[39] 에즈라 파운드, 영화 제작자 더들리 머피 등과 함께 〈기계 발레Ballet Mécanique〉라는 작품을 만들기 시작했다. 이것은 포도주 병, 시계추, 달걀 거품기, 키키의 감은 눈과 뜬 눈의 정지한 샷과 회전하는 소스 팬 같은 이미지들이 거울과 특수 렌즈 속에 비치고 반복되어 분절된 리듬을 만들어내게 함으로써 "그림으로 된 타악기"를 제공하는 것을 목표로 하는 추상영화였다. 레제는 그에 어울리는 아방가르드 음악도 구상하고 그 일을 위해 젊은 미국 작곡가 조지 앤타일을 영입했다. 파리에 온 지 얼마 안 된 앤타일은 그 계획에 들떠서 자신의 음악은 "불협화음과 긴장에서 스트라빈스키의 〈봄의 제전〉을 능가할 것"이라고 자부했다.[40] 하지만 그의 음악은 영화보다 두 배나 길었고, 그 때문이었는지 다른 이유 때문이었는지 레제는 그해 9월 빈에서 열린 새로운 연극 기법 국제박람회에 음악 없이 영화를 출품했다.[41]

거의 같은 시기에, 프랑스의 신예 영화감독 르네 클레르는 스웨디시 발레가 피카비아와 사티의 발레 〈를라슈Relâche, 휴지休止〉를 공연할 때 막간용으로 〈막간Entr'acte〉이라는 제목의 짧은 필름

을 만들 기회를 얻었다. 사티는 〈를라슈〉뿐 아니라 〈막간〉의 음악도 작곡했는데, 그 모든 것이 다다풍의 농담 같은 분위기였다. 연극에서 '를라슈'란 공연 취소를 뜻하니 말이다. 피카비아가 구상한 바는 전통이나 관습에 대해 상징적으로 문을 닫는 것이었지만, 실제로 개막 공연이 주역 무용수의 병 때문에 취소되고 말았다. 그래도 〈를라슈〉는 나중에 공연되어 상당히 당황스러운 오락을 제공했다. 외바퀴 손수레와 추는 춤, 왕관과 추는 춤, 회전문과 추는 춤, 그리고 무대 위에서 옷을 입었다 벗었다 하는 한 여자와 남자들, 이 모든 것에 의도적으로 의미가 배제되었고 그 배경을 이루는, 사티의 의도적으로 선동적인 음악은 대부분 잘 알려진 음란한 노래들로 이루어졌다. 막간에는 기상천외의 〈막간〉이 상영되었는데, 〈를라슈〉의 개막 공연 때는 사티와 피카비아가 이 영화에 잠깐 나와 건물 꼭대기에서부터 관객들을 향해 정면으로 대포를 쏘는 장면도 있었다. 〈막간〉 그 자체는 유명한 아방가르드 인사들을 잠깐씩 출연시켜, 그들이 달리거나 뒤로 가거나 사라지는 것을 슬로모션으로 보여주었다. 처음에는 낙타가 끄는 영구차를 슬로모션으로 따라가던 애도의 행렬이 점점 빨라져서, 마침내 영구차는 낙타로부터 달아나고 길거리는 경주용자동차들로 가득 차는 것이다. 모든 것이 롤러코스터처럼 미친 듯 돌아가다가 관이 들판에 엎어지면 시체가 마술사처럼 걸어 나와 애도자들을 한 명씩 사라지게 한다. 그리고 이 모든 소동의 한복판에서 카메라는 만 레이와 마르셀 뒤샹이 샹젤리제 극장의 지붕 위에서 체스를 두는 어이없는 장면을 포착한다.

그해의 또 다른 실험 영화인 〈비인간적인 것L'Inhumaine〉은 마르

셀 레르비에 감독에 오페라 가수 조르제트 르블랑을 주역으로 내세운 작품으로, 다리우스 미요와 페르낭 레제, 폴 푸아레, 르네 랄리크, 로베르 말레-스티븐스 등 미술, 건축, 음악 등에서 선도적인 이들이 공동으로 작업한 것이었다. 조르제트 르블랑은 자신을 스타로 내세워줄 작품이 필요했으므로, 주역과 미국 배급권을 얻는 대가로 제작비 일부를 부담하기로 했다. 플롯 자체는 멜로드라마에 공상 과학적 판타지를 섞은 것이었지만, 실은 아무래도 상관없었다. 레르비에의 주된 목표는 예술 각 분야, 특히 장식미술을 대표하는 이들을 규합하여 종합예술로서의 영화라는 비전을 제시함으로써 자신의 영화가 1925년 장식미술 박람회와 유리한 연관성을 갖게 하려는 것이었다.

르블랑의 순회공연 스케줄 때문에, 레르비에는 1923년 말에 촬영을 시작하여 샹젤리제 극장에 여주인공을 위한 거대한 음악회 장면을 꾸몄다. 거기서 조지 앤타일의 드물게 시끄럽고 거슬리는 음악이 잘 기획된 폭동과도 같은 것을 불러일으켰으니, 그것이야말로 영화가 요구하고 레르비에가 바랐던 결과였다. 청중석에서는 사티와 미요, 피카소와 피카비아, 그리고 어디든 빠지지 않는 장 콕토가 그 광경을 즐기고 있었다. 하지만 〈비인간적인 것〉의 촬영이 어떤 잡음을 일으켰든 간에, 1924년 11월에 개봉한 영화 자체는 관중에게 그다지 감명을 주지 못했다. 몇몇 평론가들이 레르비에의 괄목할 만한 기술적 혁신을 칭찬했지만, 대부분은 그 예술가연하는 제스처가 영화의 오락적 기능과 부합하지 않으며 배우들의 뻣뻣한 연기나 멜로드라마적인 대본을 한층 더 망쳐버렸다고 생각했다. 관객들도 비슷하게 부정적이었고, 수차 해

외 상영을 한 후 이 영화는 조용히 사라졌다. 레르비에의 영화사도 마찬가지로 재정 손실을 이기고 살아남지 못했다.

~

〈를라슈〉는 다다이즘의 최후를 장식하는 작품이 되고 말았다. 이제 다다는 초현실주의에 자리를 내주었으니, 1924년 가을 초현실주의는 앙드레 브르통이 쓴 「초현실주의 선언Manifestes du Surréalisme」과 12월 1일에 창간호가 나온 《초현실주의 혁명 La Révolution Surréaliste》으로 구체적인 형태를 띠었다. 브르통에 따르면 초현실주의의 기본 전제는, 예술이란 잠재의식의 발로라는 것이었다. 브르통은 초현실주의가 정신을 이성의 속박으로부터 해방한다고 주장하며 자신의 추종자들을 꿈의 기록, 자동기술, 무의식 탐구 등으로 끌어들였다. 이런 일들 자체는 무해하게 들리지만, 그는 이성에 기초를 둔 서구 문학을 가차 없이 공격함으로써 의미심장한 진일보를 이루었다. 서구 문학이란 위험한 것이므로 그것에 반대하는 데는 극단적인 행동도 정당화된다는 게 그의 생각이었다.

초현실주의자들은 아나톨 프랑스를 공격하면서 최초의 반기를 들었다. 전통적인 문인으로 성공한 아나톨 프랑스는 그들과는 상극에 해당하는 인물이었다. 그는 아카데미 프랑세즈 회원이었을 뿐 아니라, 드레퓌스 사건이 한창 고조되었을 때 본래의 입장을 바꾸어 드레퓌스와 졸라를 지지한 일 때문에도 인망을 얻고 있었다(그는 반反드레퓌스적인 동료들에게 항의하는 뜻으로 1902년부터 1916년까지 아카데미를 보이콧하기도 했다). 그러

나 브르통은 아나톨 프랑스가 나타내는 모든 것을 혐오했다. "왜 나하면 그것은 용렬함과 증오와 젠체함으로 이루어진 것이기 때문"이었다.[42] 그와 그의 추종자들은 10월 12일 아나톨 프랑스의 죽음을 기화로 『시체Un Cadavre』라는 소책자를 발간하여 그와 그의 책들은 센강에 던져버려야 한다고 썼다. 《뉴요커》의 새 파리 특파원 재닛 플래너(필명 '주네')는 아나톨 프랑스의 호화로운 장례 행렬을 "현대 파리가 일찍이 목격한 가장 크고 가장 허세스러운 광경"이라고 평가했다. 초현실주의자들은 장례 행렬을 뒤따르며 "걸음걸음마다 고인에 대한 모욕을 외쳤"는데, 그들의 그런 터무니없는 행동에 역겨움을 느낀 것은 그녀만이 아니었다. 그것이 "그들의 사디스트적인 길거리 시위"의 시작이 될 것이며 스캔들감이라고 본 그녀의 생각이 옳았다. "파리는 자신이 배출한 지적인 인사들에 경의를 표하기로 유명"했으니 말이다.[43]

물론, 스캔들이야말로 브르통이 원하는 바였다.

~

아나톨 프랑스가 죽은 지 얼마 안 되어 또 다른 유명한 파리지앵 작곡가 가브리엘 포레가 세상을 떠났다. 죽기 직전까지도 포레는 파리 콩세르바투아르의 원장으로 봉직하며 가르치는 음악의 범위를 넓히고 현대화함으로써 그 따분한 학교 분위기를 일신했다. 그는 또한 통찰력 있는 교사로서, 다른 사람들이 미처 알아보지 못한 모리스 라벨의 재능을 인정하기도 했다. 사실 포레가 콩세르바투아르 원장이 된 것도 1905년 라벨이 로마대상 경연에서 초반에 배제된 사건으로 일어난 일대 스캔들 덕분이었다.[44]

포레는 평생 라벨의 친구요 동료였다. "가브리엘 포레의 테크닉은 섬세한 만큼 개인적이기도 하다"라고 라벨은 1922년 롤랑-마뉘엘과의 인터뷰에서 말했다. 《라 르뷔 뮈지칼*La Revue musicale*》에 실린 이 인터뷰에서 그는 포레를 이렇게 칭찬했다. "그는 학생들에게 정해진 공식을 강요하는 법이 없었다. 반대로, 정형화된 기법을 조심하라고 일깨워주었다."[45] 이런 칭찬에 대해 포레는 전심으로 라벨에게 감사를 전했다. "자네가 학창 시절 이래로 얼마나 성장했는가를 생각하면 나는 자네가 그토록 단기간에 그토록 눈부시게 얻어낸, 그리하여 현재 차지하고 있는 굳건한 위치에 대해 자네가 상상할 수 있는 이상으로 기쁘다네. 그것은 자네의 옛 선생에게 기쁨과 자부심의 원천이라네."[46]

포레의 또 다른 제자이자 여성으로서는 처음으로 로마대상의 차석을 차지했던(그녀의 동생 릴리가 로마대상을 수상한 최초의 여성이 되었지만 요절하고 말았다) 나디아 불랑제는 탁월한 교사요 지휘자, 솔리스트로 활동하고 있었다. 전쟁이 끝난 후 그녀는 점차 가르치는 일에 집중했고, 전쟁터에 나간 음악가들을 지원하기 위해 미국인들과 협력했던 일 덕분에 퐁텐블로에 있는 아메리칸 컨서버토리에서 가르치게 되었다. 그곳에서 다년간 그녀는 미국에서 온 뛰어난 학생들을 키워냈으니, 그중 첫손에 꼽히는 인물이 에런 코플런드다.

사실 퐁텐블로 소재 아메리칸 컨서버토리의 설립자 중에는 지휘자 발터 담로슈 외에 유명한 음악가 카자드쥐가家의 일원인 프랑시스 카자드쥐도 있었다. 프랑시스와 그의 형제자매는 모두 뛰어난 음악가였지만, 그중 가장 뛰어난 이는 프랑시스의 조카인

로베르로 고아원에서 아슬아슬하게 벗어나 탁월한 피아니스트가 된 인물이다. 프랑시스의 동생과 젊은 음악도 사이에서 사생아로 태어난 로베르 카자드쥐는 어머니가 가족에게 아이의 존재를 숨기려고 필사적으로 애쓴 탓에 공립 고아원에 버려질 뻔했다. 하지만 아이 아버지가 양식과 연민을 발휘하여 아이를 자기 가족에게 데려가 맡긴 덕분에 그의 음악적 재능이 꽃피게 되었다. 그는 파리 콩세르바투아르에 들어갔고, 그곳에서 그의 피아니스트로서의 재능이 여러 인사들과 또 다른 젊은 피아니스트 가브리엘 로트의 주목을 끌게 되었다. 가브리엘 로트, 애칭 '가비'는 그의 완벽한 연주에 마음을 빼앗겼다.

그것은 성공담인 동시에 감동적인 러브스토리였다. 로베르와 가비는 전쟁이 끝난 후 결혼했고, 50년 동안이나 인생과 음악의 동반자로 지내게 된다. 결혼 초기에 젊은 카자드쥐는 퐁텐블로의 아메리칸 컨서버토리에서 가르쳤고, 긴 생애 내내 가르치고 작곡하는 일을 계속했다. 하지만 연주가로서의 경력은 그보다 일찍 시작되었으니, 파리 오페라에서 신병으로 공연할 수 없게 된 연주자를 대신하여 막판에 기용됨으로써 대중 앞에 나선 후로 그의 경력은 수직상승했던 것이다.

이 젊은 피아니스트를 가장 먼저 알아본 이들 중 한 사람이 모리스 라벨이었다. 그는 1922년 자기 작품 중 몇 곡의 피아노 롤 제작을 위해 카자드쥐에게 협력을 요청하기도 했다. (라벨은 자신의 극도로 어려운 곡 〈밤의 가스파르Gaspard de la nuit〉를 카자드쥐가 연주하는 것을 듣고 탄복한 터였다.) 1924년 무렵 두 사람은 좋은 친구 사이가 되었고, 카자드쥐는 그해의 연주를 전부 라

벨의 피아노곡에 바쳤다. 이 연주회는 라디오로 중계되었으며, 과묵하지만 흐뭇했던 라벨은 카자드쥐에게 "특히 〈물의 희롱Jeux d'eux〉은 일찍이 그렇게 잘 연주된 적이 없었네"라고 말했다.[47]

~

1924년 3월 말에, 앙드레 시트로엔은 두 번째로 미국을 방문했고, 다시 디트로이트에 가서 헨리 포드를 만났다. 포드는 당시 모델 T 1천만 대를 생산하고 가격을 인하하여 엄청난 수익을 올린 터였다. 포드가 연구 개발에 관심이 높은 것을 아는 시트로엔은 사하라사막을 횡단했던 무한궤도차의 견본을 가지고 갔다. 자신의 무한궤도차가 광활한 미국 땅의 비포장도로에 잘 맞으리라 생각했던 것이다. 하지만 실망스럽게도, 포드도 미군도 별 관심을 보이지 않았다.

미국 언론에서는 시트로엔을 "프랑스의 헨리 포드"라며 맞이했지만, 시트로엔과 포드는 자동차를 만든다는 점과 프레더릭 윈즐로 테일러의 과학적 경영을 도입했다는 점 말고는 별 공통점이 없었다. 시트로엔이 사회적 진보주의자요 개혁가로 재즈 시대의 성과물을 비롯한 인생의 즐거움에 개방적이었던 반면, 포드는 속속들이 촌사람에 청교도적인 사고방식의 소유자로 도시와 그곳에 사는 사람들, 특히 아프리카계 미국인들, 최근의 이민자들, 유대인들에 대한 깊은 불신을 지니고 있었다. 유대인이었던 시트로엔이 디트로이트의 거물과 그다지 죽이 맞지 않았던 것도 무리가 아니다. 포드의 반유대주의는 갈수록 격렬해졌으니 말이다.

포드의 권위주의도 더욱 심해져서, 그는 노동자들의 노동시간

뿐 아니라 그들의 생각과 여가 시간까지 규제하려 들었다. 그로 서는 그것이 인류에게 새롭고 더 나은 질서를 부과하려는 시도였 으니, 앙드레 시트로엔보다는 로레알의 설립자 외젠 슈엘러와 더 가까운 세계관이었다. 슈엘러도 자신이 세계를 구할 수 있다고 생각했고, 그러기 위해 일련의 경제적·사회적 이론들을 계발하 고 있었다. 때가 되면, 그가 존경했던 포드와 마찬가지로 슈엘러 도 자신의 광범한 사업을 수단 삼아 사람들의 사고와 생활을 자 신이 좋다고 생각하는 방식으로 바꾸고 통제함으로써 인류를 개 선하려 들게 된다.

포드와 슈엘러가 특유의 권위주의를 계발하고 실천에 옮기는 동안, 프랑수아 코티는 극우 언론 제국을 건설하느라 바빴다. 그 럼으로써 가능한 한 대규모로 여론을 조성하고 영향을 미치려 했 던 것이다. 그가 존경하는 무솔리니도 자서전에서 신문이야말로 "모든 가능성을 지닌 현대적인 무기"라고 했으며, 자기 신문인 《포폴로 디탈리아Popolo d'Italia》가 "나를 만드는 도구"라고 말한 터 였다.[48] 파리의 《피가로》는 시작일 뿐이었다. 1924년 코티는 경제 신문, 여성 일간지, 학생신문, 지역신문, 조간, 석간, 전기 기사들 을 대상으로 한 신문을 포함한 전문지들을 인수 또는 창간하고자 했다. 몇 년 지나지 않아 그는 마흔 개 남짓한 신문을 수중에 넣게 되었다.

그와 경쟁적으로, 무솔리니의 파시즘에서 영감을 얻은 새로운 우익 청년운동인 '애국 청년단'이 파리에서 결성되는 한편, 좌익 에서는 공산당이 프랑스에 뿌리를 내리고 있었다. 코티는 공산주 의의 위협을 적극 막아서기 위해 무솔리니와 서신을 교환했고 그

의 글을 《피가로》에 게재했다. 이는 《피가로》의 온건 보수 독자들에게 좋게 받아들여지지 않았지만, 코티는 볼셰비키 혁명으로 모스크바 지점에서 큰 손실을 본 이래 맹렬한 반反볼셰비키였다. 게다가 반유대주의자이기도 했던 그는 모든 볼셰비키를 유대인과 같은 범주에 넣고 있었다.

코티나 그와 신념을 같이하는 이들은 사회주의자들도 공산주의자들과 동일시했으므로, 그해 가을 프랑스 정부가 (새로 선출된 '카르텔 데 고슈[좌파 연합]'의 영도하에) 사회주의 지도자 장 조레스에게 경의를 표하고자 그의 유해를 팡테옹으로 이장하기로 구체적인 계획을 세운 것은 그들에게 대단히 유감스러운 일이었다. 조레스가 암살당한 지 10년 만에 성대한 예식이 거행되어 작업복 차림을 한 스물두 명의 광부가 24미터나 되는 관대 위에 놓인 그의 관을 날랐다. 거대한 행렬이 뒤따랐고, 그중에는 각종 연맹과 조합과 연합들이 섞여 좌파 정당들의 복잡성을 가시적으로 보여주었지만, 공산주의자들은 보다 온건한 동지들과 합류하기를 거부하고 뒤쪽에서 따로 행진했다.

프랑스는 새로운 총리 에두아르 에리오의 영도하에 이미 소련을 인정한 터였고, 우익 의원들은 자신들의 눈에 혁명의 위협으로 보이는 것이 줄기차게 서쪽으로 몰려오는 상황에 경각심을 가졌다. 동시에, 소비에트 체제하의 삶에 실망한 러시아인들은 서방으로 망명해 왔다. 그해에 망명한 이들 중에는 상트페테르부르크의 마린스키 극장 소속 무용수들도 있었다. 이들은 일단 베를린을 거쳐 런던으로 갔지만, 디아길레프가 소식을 듣고 파리로 불러온 것이었다.

그들의 지도자는 지오르지 발란치바체라는 이름의 스물두 살 난 무용수이자 안무가로, 곧 조지 발란신이라는 이름으로 알려지게 된다.

## 10

# 세인트루이스에서 파리까지

## 1925

조세핀 베이커는 폭탄처럼 파리를 강타했다. 기막히게 근사한 데다 전격적인 등장이었으니 — 조 알렉스라는 근육질 흑인 무용수의 어깨 너머에 걸쳐진 반라의 자태로 파리 사람들 앞에 나타났던 것이다.

그날 밤 샹젤리제 극장에서 〈라 르뷔 네그르La Revue Nègre〉 공연을 본 사람들은 누구나 그녀를 기억했다. 어떻게 그러지 않을 수 있었겠는가? 베이커는 멋지다고, 완전히 끝내주게 멋지다고, 금세 말이 퍼졌다. 하지만 파리에 데뷔한 그 잊을 수 없는 밤에 대해 그녀 자신이 가장 소중히 간직한 기억은 그녀에게 매료된 관객들이 가지고 돌아간 기억과는 전혀 달랐다. 조세핀 베이커가 기억한 것은, 평생 처음으로 백인들과 함께 식사하도록 초대되었다는 사실이었다.

세인트루이스의 빈민가에서 태어난 그녀는 열다섯 살 때 이미 본명(프리다 J. 맥도널드)과 첫 남편을 버리고 배우가 되기 위해

나섰다. 순회 흥행을 하는 무리와 어울려 다니며 그녀는 뉴욕에서 약간의 주목과 두 번째 남편을 얻었고, 1925년에는 파리로 건너왔다. 못 말릴 조세핀, 가족과 친구들에게 '텀피'로 알려져 있던 소녀는 파리 온 시내의 화제가 되었으니, 이후로 여러 남편과 연인을 거치면서도 그녀는 평생 변함없이 파리를 사랑했다.

그녀는 흑인이었고, 미국에서 흑인이 일상적인 차별은 물론이요 인종 혐오의 위험까지 겪던 시절이었다. 20세기 초의 세인트루이스에서 흑인으로 자라면서, 조세핀 베이커는 그 모든 것을 보았고 유혈 낭자한 인종 폭동도 목격했다. 그런 가운데 자신의 길을 헤쳐나간 것이 재능과 투지 덕분이었다면, 1925년 10월 2일 파리에 있게 된 것은 한 줄기 행운 덕분이었다.

파리는 이미 재즈와 그것을 만든 아프리카계 미국인들에 심취해 있었다. 그런 환대의 분위기에 화답하여, 파리 주재 미국 외교부 직원의 아내인 캐럴라인 더들리 레이건은 흑인만으로 구성된 르뷔[촌극]를 들여오기로 했다. 에설 워터스처럼 이미 이름난 스타를 초대할 형편은 못 되었지만, 뉴욕에서 그녀는 워터스 주연 쇼에 출연한 열아홉 살 난 조세핀 베이커에게 주목하고 이 젊은 신인을 스타로 만들기로 했다.

베이커의 경력 중 이 단계에서 흔히 간과되는 것은, 그녀의 주특기가 코미디였다는 사실이다. 무용수이기 이전에 그녀는 코미디언이었다. 어렸을 때부터도 그녀는 사팔뜨기 닭춤으로 온 가족과 친구들을 포복절도하게 만들곤 했고, 그것이 나중에는 코믹한 찰스턴 춤으로 변형되었다. 사실 그녀가 〈라 르뷔 네그르〉에 처음 등장한 것도 코믹한 배역으로였다. 하지만 제작자들은 그 쇼를

히트시키기 위해 좀 더 특별한 요소가 있어야겠다는 결론을 내렸고, 그래서 쇼의 피날레에 조세핀 베이커가 분홍 깃털 두 장만을 걸친 채 조 알렉스의 어깨에 실려 무대를 가로지르게 되었던 것이다. 재닛 플래너는 그때 일을 이렇게 기록했다. "그녀는 다리 사이에 분홍 플라밍고 깃털 한 장 말고는 아무것도 걸치지 않고서, 검은 거인의 어깨 위에 거꾸로 실려 다리 찢기를 한 채로 나타났다. 무대 한복판에서 그가 긴 손가락을 바구니에 걸치듯 그녀의 허리둘레에 걸치고 느린 동작으로 한 바퀴 돌려 무대 바닥에 내려놓자, 그녀는 그곳에 우뚝 섰고 (……) 순간 완벽한 고요가 자리 잡았다."[1] 다음 순간 객석은 흥분의 도가니가 되었으니, 두 무용수는 쿵쿵대는 재즈 리듬에 맞추어 미끄러지다 홱 젖히다 하면서 열띤 짝짓기 제의와도 같은 춤을 선보였다.

불과 10년 전에, 스트라빈스키도 바로 같은 극장에서 발레 〈봄의 제전〉으로 똑같이 엄청난 반응을 불러일으켰었다. 스트라빈스키와 조세핀 베이커 사이에 공통점이라고는 거의 없었지만, 두 사람 다 샹젤리제 극장에서 원시적인 리듬에 맞추어 문화적 폭죽을 쏘아 올렸던 것이다.

～

그해의 또 다른 큰 사건은 현대 장식 및 산업 미술 국제박람회라 불리는, 장식미술의 스타일을 선도하는 대규모 박람회였다. 그것은 장차 아르데코라 불리게 될 새로운 양식의 디자인을 구가하는 축제가 되었다.[2] 4월에서 10월까지 레쟁발리드에서 샹젤리제에 이르기까지 센강 양쪽과 그 사이의 알렉산드르 3세 다리까

지 아우르는 공간에서 벌어진 이 행사에서는 보석, 패션, 가구, 건축 등의 분야에 걸쳐 모든 형태의 디자인이 전시되었고, 향후 10년 반 동안의 취향과 패션이 그 영향을 받게 될 터였다. 모리스 작스의 다음과 같은 말은 다소 과장일지 모르지만 일리가 있었다. "[이 박람회 덕분에] 파리의 대로들이 하룻밤 사이에 면모를 일신했다. (……) 모든 가게들이 얼굴을 바꾸었다. (……) 니켈이 목재를, 부티 나는 근엄함이 짐짓 꾸민 단순성을, 그리고 엄격한 정돈미가 전쟁 전의 감미로운 무질서를 대신했다."[3]

변화는 그렇게 순식간에 쉽게 일어나지는 않았지만, 새로운 것은 오래된 것과 사실상 완전히 정반대였고 급속히 받아들여졌다. 아르데코는 선이 간결하여 기계로 제작되었으며, 세기 전환기에 나타났던 아르누보의 유기적인 형태나 구불구불한 선보다는 미끈한 유선형의 기하학적인 형태를 선호했다. 1919년 전쟁 기념비 제작 때문에 부당하게 치욕을 당했던[4] 앙드레 마르와 루이 쉬도 프랑스 아르데코 운동의 선구자들에 속했고, 그들은 함께 박람회의 컨템포러리 아트 전시장을 설계했다. 그것은 호기심 많은 열렬한 방문객들—전시가 끝날 때까지 1600만 명—을 대거 끌어들인 임시 전시장 건물 중 하나였다. 프랭탕이나 갈르리 라파예트 같은 백화점들도 기계시대와 양립 가능한 룩을 자랑하는 새로운 스타일을 과감히 선보였다. 건축가 피에르 파투는 '예술품 수집가의 저택Hôtel du Riche Collectionneur'을 설계하여 칭찬받았는데, 그 안의 그랜드 살롱은 자크-에밀 룰만의 가구를 비롯하여 유수한 예술가와 디자이너들의 작품으로 꾸며졌다. 영국, 덴마크, 오스트리아(빈 분리파*의 작품들을 전시한) 등 다른 나라를 대표하

는 작품들도 전시되었지만, 박람회의 스타는 단연 프랑스, 특히 파리 취향과 패션이었다.

아르데코 운동의 으뜸가는 주제는 모더니즘이었다. 아르데코는 '모더니스트 시크'의 첨단이었고, 주변과 삶을 다시 단장할 돈이 있는 이들은 그렇게 하도록 권장되었다. 좀 더 소박한 살림을 사는 이들은 조촐하게 그 뒤를 따랐지만, 박람회의 기조를 이루는 발상은 분명 파리에서 쇼핑을 해야만 한다는 것이었다.

앙드레 시트로엔은 자기 이름이나 생산품을 광고할 기회를 결코 놓치는 사람이 아니었으므로, 박람회를 진열창 삼아 자신의 신형 B12 자동차를 선보였다. 그것은 흔히 보듯 우중충한 검은색으로 칠해지는 대신 소니아 들로네의 솜씨를 빌려 아르데코풍 바둑판무늬로 다채롭게 칠해졌고 그 주위에는 같은 모티프로 디자인한 옷을 입은 모델들이 있었다.

시트로엔의 B12는 그 자체로도 찬찬히 들여다볼 만한 가치가 있었다. 그는 그 전해의 미국 여행에서 빈손으로 돌아온 것이 아니었다. 디트로이트에서 필라델피아에 들러, 그는 산업가 에드워드 고웬 버드를 만났는데, 버드는 이미 성형한 대형 패널들을 이어 붙임으로써 강철 소재 자동차를 만드는 혁명적인 방식을 개발한 터였다. 시트로엔은 즉시 유럽 사용권을 사들였고, 또 다른 미국 회사 뒤퐁으로부터 분사 페인팅 기술을 사들여 1924년 파리 자동차 쇼에서 자신의 B12 자동차로 주목받는 데 성공했다. 목재

---

와 금속을 이어 붙이는 대신 온전히 강철로 된 차체를 만드는 이 새로운 기술로 그는 이전 모델보다 더 튼튼하고 안전한 전천후 차량을 탄생시켰고, 1925년 말에는 이런 혁신들로 도입된 효율성 덕분에 생산을 늘리고 가격을 낮출 수 있게 되었다.

바둑판무늬 칠 등의 세일즈 수단도 B12에 대한 관심을 높였으니, 시트로엔은 이전에도 비행기로 하늘에 자기 브랜드 이름을 쓰게 하는 극적인 방식으로 파리 자동차 쇼의 개막을 장식한 적이 있었다. 이제 1925년에는 에펠탑에 전등으로 자신의 이름을 밝힘으로써 전혀 새로운 영역에 들어섰다. 1925년부터 1934년 사이에, 그는 파리의 가장 눈에 띄는 랜드마크인 160미터 높이의 탑신에 25만 개의 전구로 자신의 이름 '시트로엔'을 불 밝혀 사방 100킬로미터 밖에서도 보이게 했다. 시트로엔은 아르데코 박람회가 절정에 달한 7월 4일에 그 불을 일제히 켰다.

감탄할 만큼 대담한 홍보 작전이기도 했지만, 그로써 시트로엔은 적어도 그렇게 불 밝힌 이름이 프랑스인의 것이라고 대답할 수 있게 되었다. 그는 헨리 포드가 그렇게 이름을 광고하는 방식에 대해 관심을 표명했고 탑을 사서 디트로이트로 가져가려 한다는 소문을 들었던 것이다.

에펠탑은 이제 한동안 시트로엔의 이름을 달게 되었지만, 적어도 파리에 남게 되었다.

~

1925년 말, 프랑스의 도로를 달리는 자동차의 3분의 1은 시트로엔이었다. 자동차 사업을 시작한 지 6년 만에 그는 르노, 푀조,

피아트 등 좀 더 오래된 유럽의 경쟁사들을 따라잡고 포드, 제너럴 모터스, 크라이슬러에 이어 세계에서 네 번째로 큰 자동차 회사를 이룩했다.

하지만 르노도 반격했다. 원자재를 확보하기 위해 그는 강철 공장과 유리 공장을 사들였고, 수력발전소와 장비 공장, 제재소, 면모綿毛 공장(차량 내부를 위해), 그리고 그 모든 사업장을 짓기 위해 벽돌 공장까지 매입했다. 이 공장에서는 곧 르노 상표로 파리 대부분의 건설 현장에 ─ 시트로엔의 새 작업장을 포함하여 ─ 벽돌을 제공하게 되었다. 그는 또한 프랑스 해군의 새로운 전함과 항공 산업을 위한 엔진과 기계류를 생산했으며, 곧 비행기의 동체를 만드는 회사도 손에 넣어 엔진과 동체를 모두 생산할 수 있게 되었다.

트럭과 버스의 분야에서는 승합차와 대형차에서부터 구급차와 소방차에 이르기까지, 이전 어느 때보다도 르노가 장악하고 있었고, 대형 리무진에서도 따를 자가 없게 되었다. 농기계 분야에서는 전쟁 때 만든 탱크의 엔진을 트랙터로 개조하는가 하면, 프랑스 농부들이 시대에 발맞추도록 설득하기 위해 농경 신문에 재정 보조를 주었다.

전쟁이 끝났을 무렵 르노는 자신이 경쟁자들을 한참 따돌렸다고 자신했다. 하지만 뜻밖에도 시트로엔이 등장하는 바람에, 그는 이전 어느 때보다 강한, 그리고 성품은 물론이요 사업, 재정, 노동에 대한 태도가 자신과는 딴판인 경쟁자를 만나게 되었다. 사방 어디를 둘러보나 시트로엔의 도전이 눈에 띄었다. 매년 열리는 파리 자동차 쇼는 물론이고, 도시 간 버스 노선, 대륙 횡단

원정 등 시트로엔은 곳곳에서 인기를 끌고 있었다. 1925년에만
도, 시트로엔은 무한궤도차로 케이프타운까지 전대미문의 아프
리카 북남 횡단을 완수했고, 국제 언론에 숨 가쁘게 보도되었다.

시트로엔의 행보를 지켜보던 대부분의 사람들은 두 거물의 싸
움에서 그가 승리를 거두리라고 예상했다. 1925년, 판세는 명확
했다. 하지만 르노는 투사였고, 아직 항복할 마음이 없었다.

~

장식미술 박람회에는 수많은 의상 디자이너들이 참가했지만,
폴 푸아레는 자신이 단연 두각을 나타내리라고 자신했다. 평소의
쇼맨십을 발휘하여, 그는 알렉산드르 3세 다리 근처에 바지선 세
척을 빌려서 호화롭게 꾸몄다. '일락Délices, 逸樂'이라고 이름 붙인
배에는 귀한 와인과 진수성찬을 차려놓고 붉은 아네모네 빛깔의
천을 드리웠으며, '사랑Amours'이라는 두 번째 배는 푸른 카네이
션으로 장식하고 푸아레의 최신 향수를 뿜어내는 피아노를 실었
다. 그런가 하면 세 번째 배 '오르간Orgues'에는 파이프오르간과
뒤피의 프레스코화 열네 점을 싣고 자신의 실내장식과 의상 컬렉
션을 전시했다.

웅장하고 화려하고 엄청난 비용이 ─ 배 한 척당 50만 프랑
이 ─드는 일이었다. 푸아레로서는 물론 감당할 수 없는 일이었
고, 그의 동업자들도 그런 사치에 드는 비용은 분담하기를 거절
했다. 그 무렵 푸아레에게는 동업자들이 있었으니, 재정적 곤경
때문에 사업체를 몇몇 후원자들에게 팔아야 했기 때문이다. 그들
은 그의 터무니없는 계획들을 중지시키는 데는 실패했지만, 어떻

든 그에게 정확한 지출 명세를 제출하도록 종용했고(그에게는 더 없이 모욕적인 요구였다) 그의 로진 향수를 프랑스 향수 중앙 협회에 팔아넘기는가 하면 그의 의상실은 샹젤리제 로터리의 좀 더 작은 건물로 옮기게 했다.[5] 문제는 1925년 푸아레의 패션이 샤넬이나 장 파투 같은 다른 디자이너들의 편안한 유선형 패션에 비해 지나치게 복잡하고 구식이라는 것이었다. 그 결과 푸아레의 고객들은 차츰 그를 떠나 다른 디자이너들에게로 옮겨 가고 있었다.

그에게는 또 다른 비용 부담도 있었다. 4년 전 그는 모더니스트 건축가 로베르 말레-스티븐스를 고용하여 파리 바깥 메지Mézy에 별장을 설계하게 했었다. 그것은 1900년과 1924년의 올림픽 보트 경기가 열린 호수가 내다보이는 근사한 집이었지만, 푸아레는 완성할 돈이 없어서 끝내 그 본관에 살아보지 못한 채 별장지기용 별채에 살았다.

그해 가을, 빚을 갚아보려고 푸아레는 그동안 모았던 미술품 대부분을 처분했다. 하지만 그렇게까지 했는데도 소용이 없었다. 장식미술 박람회를 위한 엄청난 계획은 그의 승리가 아니라 파멸을 가져왔고, 그 비용은 이후 여러 해 동안 그에게 부담으로 작용하게 된다.

~

르코르뷔지에는 행복했다. 애인인 이본 갈리스와 함께 삶을 즐기고 있었고, 일에서도 상당한 성공을 경험하던 터였다. 그즈음 맡고 있던 여러 계획 중 친구인 조각가 자크 립시츠를 위한 작업실 겸 주택은 거의 완성 단계에 있었으며, 슈투트가르트에서 열

린 현대 주택 전시회에서는 독일의 영향력 있는 아방가르드 건축가 미스 반데어로에로부터 호의적인 평가를 받았다. 하지만 그는 폭탄을 던질 작정이었고, 그가 고른 투척 지점은 장식미술 박람회였다.

우선 시대의 "현대적 경향들"에 초점을 맞추겠다는 전시 의도에는 찬성이었지만,[6] 그는 아르데코 스타일을 좋아하지 않았고 장식미술이라는 개념 자체를 거부했다. 실제로 르코르뷔지에의 순수 기능주의는 기계시대에 대한 대답으로서 아르데코와는 전혀 다른 길을 추구하는 것이었다.

파리의 자동차 운행량이 폭증한 데 착념하여, 그는 "도시 중심부에 외과 수술을 할 필요가 있다. (……) 우리는 칼을 사용해야만 한다"라고 선언했다.[7] 그 결과물이 그가 박람회에 출품한 '새로운 정신의 전당'으로, 인더스트리얼 스타일의 윈도 월을 사용한 하얀 콘크리트 박스 형태의 표준화된 저비용 핵가족 주택이었다. 르코르뷔지에가 훗날 설명했듯이, 그의 새로운 정신의 전당은 "그 자체가 표준화의 증거였다. 그 모든 가구는 장인의 작품이 아니라 공장 제품이었다. 건물 그 자체도 더 큰 블록의 한 칸으로, 벌집 원리에 따라 지어질 주택 계획의 한 단위였다".[8] 이 벌집 원리라는 것은 그가 10년 전에 이미 '돔-이노' 시스템에서 계발한 것이었다. 그 옆의 원형 건물에 전시된 두 개의 커다란 디오라마는 도시의 미래를 보여주었으니, 일반화된 도시 내지는 '300만을 위한 현대 도시'와, 르코르뷔지에가 파리 중심부를 위해 도출한 해답을 제시하는 '부아쟁 플랜'이었다.

르코르뷔지에에게는 실망스럽게도, 그의 새로운 정신의 전당

은 그랑 팔레의 정원 안쪽 눈에 띄지 않는 곳에 지어졌다. 전시회 기획자들은 만인을 위한 주택보다는 뭔가 더 우아한 것을 찾느라 르코르뷔지에의 제안을 애초에 거절했다가, 마침내 자리를 배정해주기는 했지만 외딴곳에 나무가 많이 들어선 까다로운 부지를 내주었다. 게다가 집을 지을 지원금도 전혀 나오지 않았다. 르코르뷔지에는 화가 났지만 놀라지 않았고, "이름을 붙여주는" 대가로 자동차 회사들에 재정 보조를 요청했다. 장-피에르 푀조와 앙드레 시트로엔은 그의 제안을 거절했고, 고무 타이어 제조사인 앙드레 미슐랭은 출타 중이었다. 하지만 항공기를 제조하는 한편 고급 자동차 생산 라인을 갖고 있던 가브리엘 부아쟁이 스폰서가 되어주는 데 동의했다. 르코르뷔지에는 파리를 위한 그 새로운 계획에 '부아쟁 플랜'이라는 이름을 붙였다.

전시회의 건축 위원회는 르코르뷔지에의 전당 앞에 5.5미터 높이의 벽을 세웠다. 명목상으로는 건축 기간 동안 보이지 않게 하기 위해서라는 이유였지만, 르코르뷔지에는 아예 그것을 가리기 위해서일 수도 있다고 생각했다. 하여간 이 전시에서 진정 충격적인 요소는 '300만을 위한 도시'였고, 특히 '부아쟁 플랜'은 많은 사람들에게 파리를 파괴하기 위한 플랜으로 여겨졌다. 르코르뷔지에는 파리 중심부의 상당 부분이 "너무 낡아 비위생적이고 과밀하다"라고 선언하고,[9] 마레 지구를 포함하여 우안의 수백만 제곱미터를 깨끗이 쓸어버릴 것을 제안했던 것이다.

그의 가장 격노한 적들이 생각한 것과는 반대로, 르코르뷔지에는 과거의 전면적인 파괴를 주장하는 것이 아니었다. 그는 보주 광장, 루브르, 개선문, 팔레 루아얄 등은 그대로 둘 생각이었

고, 그 주위에 트인 공간을 마련함으로써 오히려 돋보이게 할 작정이었다. 그 나머지 공간에 대해서는, 신중히 배열한 고층 건물들이 공원으로 둘러싸이고 진입이 제한된 두 개의 도로[즉, 고속도로] — 그가 동서와 남북으로 교통의 흐름을 정돈해주는 이중의 중추라고 보았던 — 가 나 있는 도시를 구상했다. 그렇게 하면 도시 구조는 "공기와 빛과 녹지"를 향해 개방되고, 개선문과 개선문에 이르는 도로는 "타협과 애매성과 부조리에서 벗어날 것이며, 콩코르드 광장에 정체되는 교통량은 재흡수될 것"이었다.[10]

르코르뷔지에도 자신의 계획이 문자 그대로 실현되리라고는 생각지 않았던 것 같다. "부아쟁 플랜이 파리 중심부의 문제에 대한 최종적 해결책을 찾아냈다고는 볼 수 없다"라고 그는 썼다. "하지만 그것은 우리 새로운 시대의 정신에 발맞추어 논의를 어느 수준에 올릴 수는 있을 것이다."[11] 폴 발레리 같은 몇몇 사람은 그가 의도하는 바를 이해했지만 — 특히 불가피하게 닥칠 미래를 미리 생각하고 준비할 필요에 대해 — 대부분의 사람은 이해하지 못했다. 르코르뷔지에가 파리를 파괴하려 했던 사람이라는 오해가 생겨난 것은 그 계획 때문이었다.

~

장식미술 박람회의 전시들을 찬찬히 구경한 사람들 중 다수는 큐비즘이 곧장 아르데코로 발전한 것이 보인다고 생각했고, 영국 미술사가이자 아르데코에 관한 권위자인 베비스 힐리어도 "큐비즘이 아르데코에 미친 영향은 부정할 수 없다"라고 썼다.[12] 그렇지만 피카소는 동의하지 않았다. "미켈란젤로가 르네상스 시대의

서랍장에 영향을 미쳤다고 한다면, 그가 뭐라고 하겠는가?"¹³

다행히도 그런 사태까지는 되지 않았고, 그해 여름 피카소는 아내와 아들을 데리고 파리를 떠나 리비에라로 가서 머피 부부와 그 밖의 흥미로운 친구들, 즉 보몽 백작 부부, 존 더스패서스, 아치볼드 매클리시 부부, 피카비아 부부, 스콧 피츠제럴드 부부 등과 함께 지냈다. 피츠제럴드 부부의 술주정은 더 이상 재미난 일이라 할 수 없게 되어가고 있었다. 이런 사람들과 어울리는 저녁을 빼면, 그해 여름은 피카소에게 아주 생산적인 시기였다. 그는 파리를 떠나기 직전에 거장다운 솜씨를 보여주는 〈춤La Danse〉(일명 〈세 명의 무희Les Trois danseuses〉)을 완성했고, 휴가지에서도 사교 생활보다는 그림 그리기에 열중했다. 1920년 이래로 피카소는 신고전주의와 절제된 큐비즘 사이를 오가고 있었지만, 〈춤〉은 좀 더 심리적으로 격렬한 영역으로 나아간 작품으로, 그 작품과 더불어 피카소는 신고전주의 단계를 넘어섰다. 그해 여름 그는 정물을 그리며 그런 경지를 한층 개척해나갔다.

갓 완성된 〈춤〉을 본 앙드레 브르통은 대번에 그것이 "초현실주의적"이라면서 만 레이를 불러다 사진을 찍게 했다. 그러고는 피카소에게 그 사진을 자기 잡지 《초현실주의 혁명》에 싣게 해달라고 졸랐다. 피카소는 그림 사진을 싣는 것은 허락했지만, 자기를 초현실주의의 간판으로 삼는 데는 동의하지 않았다. 브르통이 계속 그를 압박하자, 피카소는 그에게 거리를 두었다. 그는 훗날 롤런드 펜로즈에게 이렇게 말했다. "우리[큐비스트들]는 사물을 깊이 파고들기를 원했습니다. 초현실주의자들이 틀린 것은, 안으로 들어가려 하지 않고 잠재의식의 표면적인 효과에 머문다

는 점입니다. 그들은 사물이나 자기 자신의 내면을 이해하지 못해요."14

브르통은 샤갈도 초현실주의자라고 주장하려 했지만, 샤갈은 신고전주의에도 초현실주의에도 들어맞지 않았으며 양쪽 모두에 거리를 두었다. 브르통은 호안 미로와는 좀 더 운이 좋았다. 미로의 6월 전시는—한밤중에 오픈하여 몽파르나스 단골들을 불러 모았는데—대성공이었고, 모두 조키로 몰려가 작달막한 미로가 자기보다 훨씬 키 큰 키키와 탱고를 추는 등 잊지 못할 파티를 벌였다. 피카소는 그 모임에나 클로즈리 데 릴라에서 벌어진 그 이후의 소동에 함께하지 않았다. 클로즈리에서 브르통과 그의 초현실주의 추종자들은 나이 지긋한 상징주의 시인 생-폴-루를 기리는 파티로 난장판을 벌였다. 그날 저녁 누군가가 한 말에 브르통은 분노를 터뜨렸고, 음식이 날아다니고 고성이 오간 끝에 아수라장이 벌어져 여러 명의 초현실주의자들이 식탁 위에 뛰어오르고 샹들리에에 매달려 몸을 날렸으며 창문이 창틀에서 떨어져 나갈 정도로 소란을 피웠다. 다행히 시인 자신은 무사했지만, 경찰이 출동한 후에야 소동이 가라앉았다. 콕토는 초현실주의자들의 사회에 대한 반항이 곧 공산주의자들과의 제휴로 이어지리라고 내다보면서 막스 자코브에게 이렇게 덧붙였다. "난 더 이상 그들을 비난하지 않아. 그들을 위해 기도할 뿐이지."15

피카소는 사티의 장례식에도 참석하지 못했다. 사티는 오랜 와병 끝에 그해 7월에 세상을 떠났다. 마지막 작품이 된 〈를라슈〉의 공연 직후 중병이 들었던 것이다. 에티엔 드 보몽과 위나레타 드 폴리냐크가 그를 돕기에 나서서 생조제프 병원의 1인실에 입원

시켜주었다. 거기서 몇몇 의리 있는 친구들—미요, 브랑쿠시(치킨 수프를 가지고 와주었다), 발랑틴 위고(사티의 요청에 따라 손수건을 수북이 가지고 왔다), 위나레타, 브라크, 드랭, 장 비에네르, 그리고 피카소(여름에 파리를 떠나기 전에 들렀다) 등—에 둘러싸여, 사티는 때로 기묘한 부탁이나 갑작스러운 분노로 친구들의 인내심을 시험하기도 하면서 마지막 몇 달을 근근이 버텼다. 풀랑크와 오리크는 사티의 생애 동안 그에게 상처를 준 수많은 사람들과 한통속으로 몰려 그의 곁에 가는 것이 허락되지 않았다.

미요는 여섯 달 동안 거의 매일 사티를 찾아갔고, 단 한 번 병상 곁을 떠난 것은 사촌인 마들렌과 결혼할 때뿐이었다. 신혼여행에서 돌아와 보니 사티는 이미 죽은 다음이었다. 하지만 여전히 사티를 위해 처리해야 할 일들이 남아 있었다. 생전에 사이가 멀어졌던 형제도 찾아내야 했고, 유품도 정리해야 했다. 그것은 가슴 아픈 일이었다. 사티는 생전에 아무에게도 아르쾨유의 작은 아파트를 보인 적이 없었으므로, 미요는 전혀 마음의 준비가 되어 있지 않았다. "사티가 그토록 가난하게 살았다니 믿기지 않았다. 언제나 흠 없이 깔끔한 옷차림이라 모범적인 공무원처럼 보이던 그가 거의 문자 그대로 '아무것도' 가진 게 없었다." 그의 소지품이라야 형편없는 것으로, 반쯤 채워진 옷장에는 "말짱한 새것인, 그리고 모두 똑같은, 구식 코듀로이 정장 여남은 벌"이 걸려 있었다.[16] 방구석에는 묵은 신문지 더미, 낡은 모자들, 여전히 포장지에 싸인 우산들, 그리고 지팡이들이 가득했다(사티는 항상 중산모를 쓰고 지팡이와 우산을 들고 다녔다). 피아노는 다 망가져서 페달을 끈으로 엮어놓았고, 피아노 뒤에는 사티가 작곡한 악보

가―그는 그것을 버스에서 잃어버린 줄로만 여겼는데―떨어져 있었다. 미요는 손수건에 대해 말하지 않았지만, 발랑틴 위고는 사티의 지시대로 빨랫감을 처리하려다 손수건이 많은 데 놀랐다. 총 여든아홉 장이었다.

아르쾨유에서 치러진 사티의 장례에는 수많은 사람이 참석했다. 몽파르나스와 지붕 위의 황소에서 온 사람들뿐 아니라 아르쾨유 주민들도 많았고, 이들은 애정 어린 마음으로 그를 기억했다. 1927년 디아길레프는 애초에 보몽의 수아레 드 파리에서 초연되었던 〈르 메르퀴르〉를 상연함으로써 사티에게 경의를 표했다. 불행히도 성공을 거두지 못했고, 디아길레프는 다시는 그것을 상연하지 않았다.

~

3월 중순에는 콕토가 아편 중독으로 쇠약해져 레투알 광장 근처의 개인 병원에 입원했다. 그곳에서 그는 6주가량 머물며, 중독을 단번에 끊게 하는 이른바 '콜드 터키'식 치료를 받았다. "샤워, 전기 목욕, 곤두선 신경, 천장을 향해 버둥거리는 다리"라고 그는 자크 마리탱에게 보내는 편지에 썼다.[17] 막스 자코브를 비롯한 친구들은 그의 괴로움을 덜어주기 위해 거의 매일 편지를 써주었으며, 발랑틴과 장 위고 부부는 규칙을 어기고 면회를 가기도 했다.

4월 초에 그는 충실한 친구 자코브에게 이렇게 썼다. "친애하는 막스, 자네가 내 의사라네."[18] 마리탱도 자코브도 콕토의 용태가 염려되기는 했지만, 그보다는 그의 영혼의 상태가 더욱 염려스러웠다. 퇴원 직후 콕토가 가톨릭으로 "개종"하겠다고 하자(그

는 유아세례를 받았으므로, 개종이라기보다는 복귀였다), 자코브도 마리탱도 기뻐 날뛰었다. "기뻐서 눈물이 날 지경일세!"라고 자코브는 콕토에게 써 보냈지만, 기카 공녀에게는 약간의 우려도 표명했다. 전에 리안 드 푸지라는 이름의 쿠르티잔이었다가 루마니아 왕자 조르지 기카와 결혼한 그녀는 어린 아들을 여읜 후 종교를 갖게 된 터였다. "회심이란 완전한 것일 때만 가치가 있지요. 그런데 그의 실제 삶은 변한 것 같지 않아요."[19]

몇 주 후에 콕토는 장과 발랑틴 위고 부부 앞에서 자신의 "가톨릭 활동을 위한 계획"을 이야기했다. 우선 『자크 마리탱에게 보내는 편지 *Lettre à Jacques Maritain*』라는 소책자를 써서 자신이 성사聖事로 돌아온 기쁨을 말할 것이었다. 그의 의도는 다른 사람들에게도 자신과 같은 회심을 권하려는 것으로, 이에 그의 젊은 추종자 중 한 사람인 모리스 작스는 열렬히 회심하여 유대교를 버리고 세례를 받았다. 오래지 않아 작스는 사제가 되겠다며 파리에 있는 카르멜회 신학교에 들어가기까지 했다. 그 소식은 그를 알던 사람들을 놀라게 하기에 족했다. 장 비에네르는 생쉴피스 광장 근처에서 작스가 검은 법의를 입고 지나는 것을 보고는 놀란 나머지 자동차 사고를 낼 뻔했다.

불행하게도, 막스 자코브의 말대로였다. 콕토가 아편을 끊은 것은 다섯 달뿐이었다. 작스의 소명도 마찬가지로 단명하여 어이없게 끝나고 말았다.

~

파리 사람들이 삶을 되찾고자 애쓰는 동안, 관광객들은 계속하

여 빛의 도시로, 특히 몽파르나스로 몰려들었다. "몽파르나스는 세계의 중심!"이라고, 1925년 그곳에 관한 어느 책의 저자들은 선언했다.[20] 관광객들은 〈밀로의 비너스〉를 보는 것 못지않게 돔에서 한잔 마시고 조키에서 춤을 추는 데 열을 올렸다. "걱정 말고 몽파르나스로 오라"라고 신문기자 앙리 브로카는 말하고, 이렇게 한 술 더 떴다. "한 번보다는 두 번 오라, 그러면 떠나지 않게 될 것이다."[21] 곧장 돔으로 가는 표를 아이오와주에서도 살 수 있다는 소문까지 돌았다.

그해에 온 사람 중에는 스페인의 유명한 영화감독이 될 루이스 부뉴엘도 있었다. 그는 "블로트를 좀 했더니 이것 보게나" 하는 노래가 도처에서 들리고(블로트란 당시 파리를 휩쓸었던 카드 게임이다) 아코디언 소리가 온 도시에 넘친다고 썼다. 또한 윌리엄 포크너라는 이름의 미국 무명작가와 F. 스콧 피츠제럴드라는 이름의 성공한 작가도 왔다. 피츠제럴드는 그 전해에 아내 젤다와 딸 스코티를 데리고 파리에 왔었지만, 그 후로 전 유럽을 여행하고 리비에라에서 여름을 보낸 뒤(그곳에서 젤다는 젊은 비행사와 사랑에 빠졌다) 1925년 봄에야 파리에 정착했다. 그의 『위대한 개츠비』가 출간되어 비평계를 달군 직후였다. 피츠제럴드는 아직 20대였고, 『낙원의 이쪽 This Side of Paradise』, 『아름답고 저주받은 자들 The Beautiful and Damned』을 비롯하여 시끄러운 20년대 향락 추구자들의 삶을 잘 보여주는 두 권의 단편집 『아가씨와 철학자들 Flappers and Philosophers』과 『재즈 시대의 이야기 Tales of the Jazz Age』를 출간해 호평을 받은 터였다. 그는 헤밍웨이를 만나기 전부터도 스크리브너 출판사의 담당 편집자 맥스웰 퍼킨스에게 중서

부 출신의 젊고 재능 있는 작가에 대한 소문을 전한 바 있었다.

헤밍웨이는, 실제로 출간된 것은 별로 없었지만 몽파르나스의 안목 있는 이들 사이에서는 전도유망한 작가로 인정받고 있었다. 그래도 4월 말 어느 오후에 딩고에서 피츠제럴드를 처음 만났을 때는 사뭇 수세였다. 여러 해가 지나 명성을 얻은 후에도, 헤밍웨이는 그 첫 만남을 친구에 대해, 특히 그 친구가 죽은 다음에 이야기하는 사람에게는 어울리지 않는 어조로 묘사했다. 가령 피츠제럴드의 얼굴을 묘사하며 그는 이렇게 썼다. "그는 아일랜드 혈통의 긴 입술을 가졌는데, 여자의 입술이 그랬다면 미녀의 입술이었을 것이다. (……) 그를 알기 전까지 그 입은 나를 불안하게 했고, 그를 안 후에는 더욱 그랬다." 헤밍웨이에 따르면, 스콧은 말을 너무 많이 했고, 특히 칭찬할 때는 심했다. 또 옷을 아주 잘 입었으며, 질문이 많았다. 하지만 며칠 후 클로즈리 데 릴라에서 만났을 때는 피츠제럴드도 술에 덜 취해 있었고 헤밍웨이는 그에게 좀 더 호감을 갖게 되었다. 그래도 피츠제럴드는 여전히, 특히 술에 취했을 때는 성가신 사람이었으니, 사실 그는 아주 조금만 마셔도 나가떨어지게 취하곤 했다. 그의 술주정을 인정한 후 헤밍웨이는 이렇게 결론지었다. "스콧이 무슨 짓을 하든, 또는 어떻게 처신하든, 나는 그것이 병임을 알아야 하며, 도울 수 있는 한 돕고 좋은 친구가 되어야 한다."22

5월과 6월에 걸쳐, 헤밍웨이와 피츠제럴드는 자주 만나 먹고 마시고 대화를 나누었다. 피츠제럴드는 헤밍웨이에게 단편소설만으로는 충분치 않으며 명성을 얻으려면 장편소설을 써야 한다는 사실을 일깨워주었다. 하지만 피츠제럴드는 『위대한 개츠비』

가 이전만큼 팔리지 않는 데 실망했고, 놀랄 만큼 불안정해 보였다. 헤밍웨이는 젤다를 좋아하지 않았으며, 피츠제럴드의 상태는 그녀가 남편의 자신감을 끊임없이 무너뜨리기 때문이라고 생각했다. 아내가 남편에게 미치는 악영향에 대해 헤밍웨이가 고정관념을 갖고 있었던 것은 사실이지만, 그의 생각이 아주 틀린 것은 아니었다. 젤다는 이미 눈에 띄게 불안정한 상태였으며, 그녀와 피츠제럴드는 결국 서로를 파괴하게 된다. 그러나 그것은 아직 장래의 일이다. 비록 비극의 조짐들이 이미 나타나기는 했지만.[23]

그해 봄에는 다른 두 여자가 헤밍웨이의 삶에 들어왔다. 레이디 더프 트위스덴과 폴린 파이퍼. 트위스덴은 바로 얼마 전에 영국 귀족과 이혼하여 작위만 남고 돈은 없었다. 하지만 그녀에게는 또 다른 자원이 있었으니, 그녀는 훤칠하고 늘씬하고 매력적이었으며 웬만한 남자 못지않게 술을 마실 수 있었다. 헤밍웨이는 그녀에게 감탄했고, 그녀의 삶에 나타났던 많은 다른 남자들처럼 기꺼이 그녀에게 술을 샀다. 그녀와 연애를 하려다 실패한후, 그는 그녀를 『해는 또다시 떠오른다』의 인물로 만들었다. 강인하면서도 상처 입기 쉬운 더프 트위스덴은 소설 속 레이디 브렛 애슐리가 되었다.

그는 아직 장편소설을 시작하지 못한 상태였다. 장편소설은 친구들과의 낚시 여행에 이어 6월에 세 번째로 팜플로나에 다녀온 후에 시작된다. 팜플로나에서 그는 트위스덴을 따라다녔는데, 그들 사이의 장애물은 그녀가 불륜을 내켜하지 않는다는 것이 전부였다(트위스덴이 해들리를 너무 좋아하므로 그녀에게 상처를 줄 수 없다고 말했다고도 한다). 그럼에도 해들리는 깊은 상처를 입

었고, 어니스트는 전혀 뉘우침이 없었다. 그 직후에 그는『해는 또다시 떠오른다』가 될 단편을 시작했다. 팜플로나에서 일어난 일과 자신이 몽파르나스에 대해 아는 것, 거트루드 스타인이 "잃어버린" 세대라 부르기를 고집하던 것을 바탕으로 한 소설이었다.

그 무렵 헤밍웨이는 몽파르나스에서의 연애 가능성에 사뭇 사로잡혀 있었다. 피츠제럴드에게 이런 편지를 쓴 적도 있다. "시내에 예쁜 집 두 채를 마련해, 한 채에는 아내와 아이들을 두고 충실한 남편으로서 그들을 진심으로 사랑하면서, 다른 한 채에는 아홉 명의 아름다운 애인을 둘 수 있다면 (……) 나로서는 천국일걸세."²⁴ 더프 트위스덴은 사라졌지만 헤밍웨이는 곧 다른 흥미로운 여성을 발견했는데, 이번 여성은 트위스덴과는 달리 불륜도 마다하지 않았다. 폴린 파이퍼는 멋쟁이에 매력적이었지만 독실한 가톨릭이었고, 이는 곧 결혼을 뜻했다. 그해 겨울 어니스트는 다시 한 번 해들리와 함께 오스트리아를 향했고, 폴린도 그들과 합류했다. 어쨌든 폴린은 해들리의 친구였으니까. 적어도 그렇게 일이 시작되었다.

그것은 어니스트와 해들리가 함께하는 마지막 크리스마스가 될 것이었다.

～

그해 봄에 에두아르 에리오는 총리직을 사임했다. 언론에서 에리오의 좌익 성향 행정을 비난하고 이탈리아의 무솔리니가 이끄는 파시스트 정부를 칭송하는 캠페인을 벌인 다음이었다. 그런 언론은 대체로 프랑수아 코티의 자금 지원을 받고 있었다.

전쟁이 끝난 후로 코티는 극우를 지원하는 데 돈을 아끼지 않았고, 1925년과 1926년 사이에만 150만 프랑을 악시옹 프랑세즈에 기부했으며, 그 액수는 이후 3년 동안 550만 프랑으로 늘어나게 된다. 1925년 내내, 그리고 1926년 초에, 코티는 악시옹 프랑세즈와 또 자신의 영향력하에 있던 신문들의 힘을 빌려 프랑화 폭락에 대한 대중의 경각심에 불을 붙이는 데 성공했다. 코티와 악시옹 프랑세즈는 공산주의의 위협에 대해서도 경고했고, 세속주의와 도덕성 해이에 대한 가톨릭의 우려를 새롭게 했다.

이런 분위기, 특히 공산주의자들과 카믈로 뒤 루아나 애국 청년단처럼 무장한 우익 조직들 간의 분규에 대비하여, 경찰은 무기 소지에 관한 오래전부터의 규제를 강화했다. 그리하여 경찰이 급습하여 허가 없는 총기를 몰수하자, 문제의 조직들은 이에 격분하여 보복하겠다고 위협하며 자신들은 공산주의자들 앞에 무방비하게 되었다고 항의했다.

그럼에도 이전 해의 도스 플랜 덕분에 국제 정세는 다행히도 평온해진 듯했으며, 그해 가을의 로카르노조약은 서부 유럽의 국경선을 확정하고 독일과의 외교 관계를 정상화하며 (특히 프랑스-독일 간의) 평화를 보장함으로써 이를 강화했다. 조약이 폴란드와 체코슬로바키아를 독일의 팽창에 무방비하게 버려두었다는 사실은 당시 서유럽 주요 국가들에게 별로 문제 되지 않았고, 로카르노조약 덕분에 주협상자였던 아리스티드 브리앙과 구스타프 슈트레제만은 노벨 평화상을 수상했다. 이 기세를 몰아 1926년 프랑스는 독일의 국제연맹 가입을 후원하게 된다.

~

프랑화의 가치가 계속해서 떨어지고 물가가 오르는 동안에도, 그럴 만한 여유가 있는 이들은 몽파르나스에서든 리비에라나 팜플로나에서든 계속 파티를 열었다. 피츠제럴드는 1925년의 그 여름을 "무수한 파티에 다니고, 일이라고는 하지 않은" 여름으로 기억했으며,[25] 『메인 스트리트 Main Street』, 『배빗 Babbitt』 등으로 엄청난 성공을 거둔 소설가 싱클레어 루이스는 파리를 방문했다가 그 주제에 착안해 파리의 미국인들은 일이라고는 하지 않는 쓸데없는 술꾼들이라는 기사를 썼다가 그들의 분노를 샀다. 그 기사에 대한 반응은 어느 날 밤 돔에서 루이스가 스스로 플로베르보다 더 뛰어난 문체와 심리묘사를 한다고 자부했을 때 "그만 앉게, 자네는 기껏해야 베스트셀러 작가라고!" 하는 핀잔으로 나타났다.[26]

몽파르나스에는 일하는 이도, 일하지 않는 이도 있었다. 지미 차터스는 딩고나 또 이후에 그가 옮겨 간 바를 그저 드나들 뿐 아무 일도 하지 않는 이들을 분명 알고 있었을 것이다. 하지만 커피와 알코올과 수다의 홍수 가운데 넘쳐나는 몽파르나스 정신은 크고 작은 작품들을 자극했고, 차터스가 말했듯이 "세상의 모든 편협하고 얽매는 것들에 대한 반항을 일깨웠다".[27]

그해에 그저 빈둥거리지 않고 일했던 이들 중에는 제임스 조이스도 있었다. 그는 『율리시스』를 완성한 후의 탈진 상태에서 회복하여 『피네건의 경야 Finnegans Wake』를 쓰기 시작했는데, 당분간 그 작품의 제목은 "작업 중인 책"이었다. 여전히 눈 때문에 괴로움을 겪긴 했으나 조이스는 이전처럼 가난하지는 않았다. 줄곧

실비아 비치에게는 자신이 "수지를 맞추느라 엄청나게 애쓰고 있다"라고 불평하곤 했지만 말이다.[28] 그의 재정적 곤경은 그녀가 그토록 이해심 있게 헤아려주었듯이 가난 때문은 아니었다. 이제 조이스 가족은 잘살고 있었고, 실제 수입 이상으로 잘 살았다. 일련의 널찍한 아파트들에서 살았고, 비싼 식당에서 식사를 했다. 헤밍웨이는 "그와 그의 가족은 다들 굶주리고 있다고들 하지만, 매일 밤 '미쇼'에 있는 그들을 볼 수 있다"라고 조롱하듯 기록했다. 미쇼란 어니스트와 해들리의 형편에는 웬만해서 갈 수 없는 비싼 식당이었다.[29] 조이스가 좋아하던 식당인 렌 광장의 '트리아농'도 그 못지않게 비싼 곳이었고, 그는 자신이 받아 마땅하다고 여기는 정중한 대접을 받기 위해 후한 팁을 주곤 했다.

조이스가 늘 적자에 시달린 것도 무리가 아니며, 그럴 때마다 그는 차액을 벌충하기 위해 친구들에게 손을 벌렸다. 그가 가장 먼저 의지하는 대상은 실비아 비치였으니, 곧 그녀는 "그 돈이 일방적으로 가고 돌아오지 않음"을, 그리고 어느새 그 돈이 "『율리시스』에 대한 선인세" 형태를 취하고 있는 데 놀라게 되었다.[30] "조이스식으로 사는 것은 그의 명성과 재능에는 어울렸지만 결코 그의 벌이에는 맞지 않았다"라고 그녀는 훗날 회고했다.[31] 그럼에도 그것이 당연하다고 너그럽게 양해하고서 그녀는 재판을 찍음으로써 대처했다. 그 대부분이 영국과 미국의 검열자들에 의해 파괴된 이후에도 그녀는 판에 판을 거듭했다. "율리시스 제4판, 5판, 6판, 7판 등등." 조이스는 그녀에게 "내가 마치 교황이라도 된 것 같군요"라고 말했다.[32]

~

그해 가을, 로카르노 회담이 진행 중이던 바로 그 시기에, 장 르누아르는 졸라의 소설 『나나*Nana*』를 원작으로 하는 영화를 찍기 시작했다. 〈물의 딸〉에서 발췌한 꿈의 시퀀스들이 열광적인 반응을 얻은 데 용기를 얻어, 졸라의 딸 드니즈 르블롱-졸라와 합작으로 〈나나〉에 착수했던 것이다. 물론 장의 아내 카트린 에슬링이 나나 역을 맡았고, 독일 연극 및 영화에서 잘 알려진 배우인 베르너 크라우스가 남자 주연을 맡았다. 야심만만하고 비용도 드는 일이었고, 르누아르는 촬영을 위해 독일까지 갔다. 그것은 전쟁 후에 독일에서 찍은 최초의 프랑스 영화로 로카르노 회담이 모색하는 프랑스-독일의 화해 가능성을 구현하는 것이기도 했다.

장 르누아르는 전쟁에 나가 싸우고 부상을 입기도 했지만, 독일이나 독일인들에 대해 아무런 원망도 없었다. 그는 독일어를 읽고 말할 줄 알았으며 독일 문학과도 친숙했다. 전에 아버지와 함께 바이에른에서 휴가를 보내며 당시 베를린에서 일어나고 있던 예술적 부흥에도 관심을 가졌었다. 그곳에 있던 그의 친구 중 하나인 철학자 카를 코흐는 알고 보니 르누아르가 정찰대의 비행사로 복무하던 시절 랭스 근처 대공부대의 지휘관이었다. "코흐와 나는 그것이 그의 포대였다는 결론을 내렸다. 우리는 함께 전쟁을 치렀던 것이다. 그런 사실이 우리 사이의 결속을 다져주었다. 우리가 적의 입장으로 싸웠다는 사실은 극히 미미한 세부에 지나지 않았다." 르누아르의 이런 말은, 어디에 가든 친구를 잘 사귀는 그의 성품을 잘 보여준다.[33]

앙드레 브르통은 친구보다는 적을 만드는 데 소질이 있었다. 그의 첫 번째 초현실주의 미술 전시회는 그해 가을에 열렸다. 초현실주의는 문학적인 운동으로 시작되었으나, 브르통은 이제 시와 함께 그림에도 한자리를 할애하기로 했다. 전시회에는 피카소의 그림 몇 점이 포함되었지만 (피카소가 관여하기를 내켜하지 않았으므로) 개인 컬렉션에서 빌려 온 소품 석 점에 국한되었다. 대신 그 전시회는 미로의 〈아를캥의 카니발Le Carnaval d'Arlequin〉과 막스 에른스트의 〈두 아이가 나이팅게일의 위협을 받다Deux enfants sont menacés par un rossignol〉를 크게 내세웠다. 곧 초현실주의자들도 생제르맹-데-프레 근처에 자신들만의 전시실을 갖게 되고, 이듬해 봄 그들의 첫 전시회는 만 레이의 초기 회화들을 포함하게 된다.

만 레이는 브르통이 자기를 초현실주의 운동의 일원으로 끌어들이려는 시도에는 저항하면서도 초현실주의의 깃발 아래 이 전시회에 참가하는 데는 동의했고, 브르통의 월간지 《초현실주의 혁명》의 첫 열 권에 표지 사진을 제공했다. 그 무렵 만 레이는 파리 아방가르드의 흥미로운 일원 이상이 되어, 부유하고 유명한 사람들의 세계에 들어가 파리에서 국제적인 고객을 받는 인물 사진가이자 《배너티 페어》나 《보그Vogue》, 그리고 독일의 미술 및 패션 잡지들을 위해 일하는 패션 사진가로 자리 잡고 있었다. 그가 그해의 장식미술 박람회 기록사진을 의뢰받은 것은 그의 탁월성에 대한 인정이었다.

이 모든 성공 덕분에 그가 부자가 된 것도 당연한 일이다.

~

샤를 드골은 페탱 장군으로부터 파리로 만나러 오라는 초대를 받았을 때 딱히 부를 추구하고 있지 않았다. 어떤 포부와 의향이 있었건 간에, 드골은 1년간 생시르 군사학교의 장교 후보생들에게 프랑스군의 역사를 가르치고 국방대학에 입학했지만 그곳에서 고된 경험을 겪은 후 좌천되어 있었다. 보나파르트를 위시한 투사들의 훈련장이었던 국방대학에서 탁월한 성적으로 학업을 마치면 그가 추구하던 경력에로의 문이 열릴 터였다. 하지만 그 대신 그는 근본적인 전략 및 작전을 놓고 교관들과 심각한 이견을 보였고, 굴욕적일 만큼 형편없는 성적을 얻는 바람에 사실상 마인츠로 좌천되어 보급부대의 참모에 속하게 되었던 것이다.

그곳에서 그는 자신이 국방대학에서 논쟁을 벌였던 문제들에 대한 논문을 펴냈다(그는 국방대학에 대해 "내가 지휘관으로 가지 않는 한 그 구덩이에는 다시 발걸음을 하지 않겠다"라고 말했다).[34] 그것은 드골 대위처럼 승진에 뜻이 있는 사람이 펴내기에는 너무 도전적이고 심지어 위험한 논문이었다. 하지만 다행히도 (베르됭의 영웅이고 이제 군의 감사관이자 프랑스 원수가 된) 페탱 장군이 아라스의 제33보병연대에서 자기 휘하에 있던 드골을 기억하고 그를 불러주었다. 특히 페탱은 드골의 논문에 주목하고 그 글솜씨에 감명을 받았다. 페탱은 프랑스군에 관한 대작—프랑스군의 분투를 역사적으로 기술하면서 제1차 세계대전과 베르됭 전투를 강조하고 미래를 위한 계획을 담은—을 펴내려고 대필해줄 사람을 찾던 중이었다. 페탱은 드골이 아직 마인츠에 있

297 세인트루이스에서 파리까지 ~ 1925

는 동안 써낸 그 서두에 "대단히 만족"했고, 곧 파리로 그를 소환했다.

페탱은 또한 국방대학에 드골 대위가 그곳에서 가르치게 되리라고 통보했다. 샤를 드골은 너무나 성적이 나빠서 일반적인 상황에서라면 도저히 그곳에서 가르칠 수 없을 것이었다. 그러나 페탱은 드골이 "프랑스 군에서 가장 총명한 장교"[35]라고 믿었고, 그를 십분 활용할 작정이었다.

드골 대위에게는 의기양양한 경험이었지만, 얼마 가지 않아 환멸이 찾아들었다. 그는 페탱이 모로코에서 폭동을 진압할 때 상대를 무력화한 방식이 마음에 들지 않았다. 그가 보기에 그것은 페탱의 인품과 명예를 크게 훼손하는 행위였다. 훗날 그는 "페탱 원수는 위대한 인물이지만, 1925년에 죽었다"라고 말했다. 또 다른 계제에는 "내가 그 죽음을 지켜보았고, 나는 그를 좋아했으므로 무척 괴로웠다"라고 덧붙이기도 했다.[36] 그러면서 드골은 전쟁을 치르는 방식에 대한 자신과 상관 사이의 근본적인 시각 차이를 날카롭게 인식하게 되었다. 드골은 대응의 유연성, 즉 "전쟁이라는 행동이 취해야 하는 근본적으로 경험적인 성격"[37]을 굳게 믿었던 반면 페탱은―군사 예산 절감이라는 문제 앞에서―더 신속하고 유연하게 움직이는 탱크나 항공기에 대한 희망을 접고 고정 방어선 수비라는 돈이 덜 드는 체제를 택했고, 그런 태도가 마지노선으로 나타나게 된다.

아마도 환멸 때문에, 하지만 야심도 어느 정도는 작용하여 드골은 다른 연줄들을 만들기 시작했으니, 군인으로서는 대담하게도 정치인들, 특히 자신의 관심 분야에서 유망해 보이는 이들과

교분을 갖기 시작했다. 그러면서 적어도 표면상으로는 자식 없는 페탱에게 마치 아들 같은 역할을 계속했다.

그것은 특별한 관계였고, 특히 이후에 일어날 일들을 감안하면 더욱 그러했다.

# 올 댓 재즈*

## 1926

그해 파리에서 가장 인기를 끌었던 것은 재즈, 프랑스인들의 표현을 따르자면 '르 자즈 오트[뜨거운 재즈]'였다. 장 르누아르와 카트린 에슬링도 그 새로운 유행이 한창인 클럽에서 저녁을 보내곤 했다. 밤늦게 클럽 문이 닫힌 뒤에야 그들은 퐁텐블로 외곽의 집으로 돌아가 '루이 암스트롱과 그의 핫 파이브Louis Armstrong and His Hot Five'의 연주 음반을 들었다. 여러 해가 지난 뒤 장은 그해에 자신들이 파리에서뿐 아니라 마르세유에서도 재즈를 들었다고 회상했다. 암스트롱과 그의 재즈 밴드를 따라 마르세유까지 갔다는 것이다.

르누아르가 다른 어떤 재즈 가수나 공연을 잘못 기억한 것인지도 모른다. 암스트롱이 프랑스 순회공연을 한 것은 몇 년 더 지

---

\*
〈All That Jazz〉는 밥 포시의 1979년 뮤지컬 영화이다.

나서였으니 말이다. 하지만 르누아르가 기억하는 그 무렵의 분위기만큼은 착각이 아니었다. 재즈 열풍이었고, 그와 카트린도 열렬한 팬이 되었다. 그들에게는 기분 전환이 필요했다. 〈나나〉는 르누아르가 만든 영화 중 그가 느끼기에 "언급할 만한 가치가 있는"[1] 최초의 작품이었을지 모르지만, 그 상업적 실패로 인해 그들은 100만 프랑 이상의 빚을 지게 되었다. 르누아르는 빚을 갚느라 아버지의 그림 몇 점을 팔아야 했고, 다시는 영화를 찍지 않겠다고 맹세했다.

재즈, 미국 영화, 그리고 스포츠카가 그를 위로해주었고, 가을이 되자 그는 또다시 영화제작의 유혹에 빠졌다. 이번에는 〈찰스턴 퍼레이드Charleston Parade〉라는 가벼운 오락물로, 에슬링이 〈라 르뷔 네그르〉 공연차 파리에 왔던 흑인 무용수 조니 히긴스와 함께 멋들어진 찰스턴을 추었다. 장은 그것을 재즈에 바치는 헌사 정도로 생각했지만, 그 기묘한 공상 과학적 플롯과 카트린의 반라에 가까운 노출로 인해 영화는 또다시 실패했다.

~

훗날 장 르누아르는 독일에서 〈나나〉를 찍던 무렵을 회고하며 이렇게 말했다. "자연의 감탄할 만한 균형을 보존하기 위해, 신은 정복된 나라들에 예술의 재능을 허락하신다. 적어도 1918년의 패배 후 독일에 일어난 일은 그렇다. 히틀러가 등장하기 전의 베를린은 재능 있는 사람들로 넘쳤다."[2]

물론 전후의 베를린에는 또 다른 면이 있었고, 르누아르도 그것을 잘 알고 있었다. "이기든 지든, 어떤 나라도 전쟁이 초래한

퇴폐성을 피할 수 없다는 것을 이제는 안다"라고 훗날 그는 말했다.[3] 1926년에 베를린은 유럽에서 가장 퇴폐적인 도시였고, 그 점에 당혹한 이들도 많았지만 오히려 반기는 이들도 많았으니 조세핀 베이커도 그중 하나였다.

조세핀 베이커는 1925년 신년 전야제를 위해 〈라 르뷔 네그르〉 팀과 함께 베를린에 도착했고, 관중을 넋 나가게 만들었다. 공연은 파리에서 못지않은 성공을 거두었으며, 그녀는 장안의 화제가 되어 파티에서 파티로 불려 다니며 자기 팀의 다른 사람들이 맞닥뜨린 인종차별의 어두운 저류를 전혀 의식하지 못했다. 케슬러 백작은 어느 날 밤늦게 조세핀을 비롯한 예닐곱 명의 젊은 여성이 반라의 차림으로 와 있던 파티에서 그녀를 처음 보았다. "그녀는 분홍색 거즈 앞치마 말고는 완전히 알몸이었다"라고 그는 회고했다. 파티는 새벽 4시까지 계속되었고, 조세핀은 "이집트 여자나 다른 어떤 고대의 여신을 상기시키는 모습으로 복잡한 몸놀림을 구사하며" 춤추었다. 파티가 끝나갈 무렵 그녀는 함께 온 한 여자의 품에 안겼는데, "둘러선 남자들 사이에서 마치 한 쌍의 장밋빛 연인" 같았다.[4]

그 후에 케슬러는 디너파티를 열고 베이커를 초대하여 춤추게 했는데, 그 자리에서 그녀와 발레에 대해 토론한 후 그녀를 위한 기사를 쓸 작정이었다. 그는 서재를 치워 그녀가 춤출 자리를 마련해놓았지만, 그녀는 "기분이 나지 않는다며 한참이나 구석에 앉아 있는 모습"이, 분명 "귀부인들"로 보이는 여성들 앞에서 "벌거벗은 몸을 드러낸 것이 거북한 듯했다".[5] 하지만 그는 발레 이야기로 조세핀의 관심을 끄는 데 성공했으니, 솔로몬왕과 그가

사랑한 아름다운 무희에 대한 판타지 발레였다. 그 이야기를 듣
자 조세핀은 "마치 다른 사람이 된 듯 밝아진 얼굴로" 그 역할을
춤추게 해달라고 부탁했고 〈웅크린 여자Femme accroupie〉라는, 마욜
의 거대한 조각상 주위를 맴돌기 시작했다. 그녀는 마치 천재가
천재에게 말을 거는 것과도 같은 태도로 그 조각상을 유심히 들
여다보았다. "그로테스크한 동작이라는 면에서 그녀도 천재였으
니까"라면서, 케슬러는 "그녀에게는 둘러선 우리 같은 인간들보
다 마욜의 조각상이 훨씬 더 흥미로운 것이 분명했다"라고 썼다.[6]

조세핀 베이커는 베를린의 밤 생활에 매혹되었다. "이 도시에
는 보석처럼 반짝이는 것이 있어요, 파리에는 없는 것이지요"라
면서[7] 그곳에 머물고 싶어 했지만, 폴리 베르제르에서 그녀를 부
르고 있었다. 그녀는 계약에도 불구하고 〈라 르뷔 네그르〉를 내버
려둔 채―그녀가 떠나자 이 쇼는 금방 인기를 잃었다―월 5천
달러 이상의 예우를 받으며 폴리 베르제르의 스타가 되기 위해
파리로 돌아갔다. 그곳에서 그녀는 '바나나 댄스'를 새로운 레퍼
토리로 추가하여 관중을 한층 더 열광시켰다. 장 콕토는 그 의상
을 생각해낸 것이 자기였다고 주장했고, 폴 푸아레 역시 같은 주
장을 했지만, 누가 먼저 생각했느냐는 사실 중요치 않았다. 고무
바나나를 엮어 만든 치마는 우스꽝스러우면서도 섹시했고, 곧 조
세핀 베이커의 트레이드마크가 되었다.

그런 인기 절정의 프로와 함께 그녀에게는 핸섬한 후원자도 생
겼다. 그는 그녀를 위해 샹젤리제의 아파트를 마련해주었고, 그
녀는 그곳을 "내 상아 궁전"이라 불렀다.[8] 그들은 헤어졌지만, 또
다른 남자들이 그의 자리를 차지했다. 하지만 그 모든 연인들과

스타덤에도 불구하고 조세핀은 항상 수세에 몰린 기분이었다. 자신이 제대로, 분명 파리가 요구하는 기준대로 차리고 먹고 말할 줄 모른다는 것을 의식한 때문이었다.

그러다 1926년 여름에 페피토가 등장했다. 작지만 말쑥한 시칠리아 신사로 본명은 주세페 아바티노. 그는 여러 나라 말을 유창하게 했고, 이탈리아 군대에서 장교로 복무했으며, 한때는 이탈리아 정부에서 말단 관료를 지내기도 했던 인물이었다. 어느 날 오후 여자 친구와 함께 몽마르트르의 클럽에 온 조세핀 베이커와 마주쳤을 때, 그는 부유한 여자에게 얹혀살 방도를 찾던 중이었다. 조세핀과 친구는 페피토를 비롯해 그곳에 있던 제비족들과 춤을 추었고, 그에게 돈을 주며 탱고를 가르쳐달라고 청했다. 곧 조세핀은 그에게 파티 동반을 부탁하게 되었고, 페피토는 그녀의 매니저가 되었다. "우리는 페피토의 정체를 다 알고 있었어요"라고 조세핀의 한 지인은 훗날 말했다. "하지만 조세핀은 그를 사랑했고, 다 그런 거죠."9

1926년 말에 조세핀이 피갈 지구의 퐁텐가에 '셰 조제핀[조제핀의 가게]'이라는 자신의 클럽을 연 것은 페피토의 부추김을 받아서였다. 댄서로서의 일도 클럽도 번창했고(두 군데 클럽을 더 내게 된다), 꾸준히 발성 레슨을 받은 끝에 조세핀은 노래도 하게 되었다. 그녀가 부른 〈내게는 두 개의 사랑이 있어요 J'ai deux amour〉는 바나나 치마 못지않은 그녀의 트레이드마크가 되었다.

조세핀 베이커의 삶에는 이후에도 많은 남성들이 등장하겠지만, 그녀가 노래한 두 개의 사랑이란 조국과 파리에 대한 사랑이었다. 그중에서도 마음속 첫 자리를 차지한 것은 파리였다.

관광객이 너무 많다는 것이 있을 수 있는 일일까? 지미 차터스는 분명 그렇다고 생각했다. 그가 보기에 몽파르나스의 성황은 1925년에 절정에 달했고, "예술가와 관광객, 그리고 미친 사람들이 비슷한 비율로 섞여서 순간의 쾌락에 되는대로 몸을 맡겼다". 그러고 나서는 모든 것이 내리막이었다. "관광객과 구경꾼의 수가 현저히 더 많아졌다"라고 그는 회고했다. "너무 많은 광고 덕분에 '보헤미안의 삶'은 자발적인 것이 아니라 엄청나게 팔리는 상품이 되었다." 카페와 클럽들은 여전히 번창했지만 "오래된 단골들과 진지한 예술가들은 떠나기 시작했는데, 딱히 어느 지역으로라기보다 여기저기 흩어지거나 때로는 외곽 지역으로 옮겨 갔다".[10]

그렇게 떠나간 예술가 중에 대표적인 이가 후지타였는데, 그는 아내 유키와 함께 우아한 파시 지역으로, 이후에는 몽수리 공원에 인접한 타운 하우스로 이사했다. 이웃에는 조르주 브라크, 앙드레 드랭 등이 살았다. 샤갈 가족도 이미 파리를 벗어나 불로뉴-쉬르-센의 러시아 이주민 지역으로 가 있었다. 하지만 여전히 다른 예술가들이 몰려오고 있었으니, 살바도르 달리는 처음 파리에 왔다가 눌러앉았고, 알렉산더 칼더도 잠시 머무를 예정이었다. 뉴욕에서 갓 도착한 칼더는 예술적 열망을 지닌 엔지니어로, 서커스에 매혹된 나머지 철사로 작은 인형들을 만들어 가방에 넣고 다니다가 이따금 축소판 서커스를 벌여 동료 예술가들을 즐겁게 해주었다. 그는 얼마 안 가 모빌을 생각해내게 되는데, 아마도

데파르가에 있던 피에트 몬드리안의 스튜디오를 방문했다가 영감을 얻었을 것이다. "나는 그의 스튜디오에 갔다가 완전히 놀라고 말았다"라고 칼더는 훗날 회고했다. "그곳은 아주 널찍하고 아름다웠으며 불규칙한 형태들로 채워져 있었다. 흰 벽들은 검은 선으로 나뉘어 밝은 색깔의 직육면체들로 칠해진 것이 마치 그의 그림과도 같았다. 너무나 아름다워서 (……) 나는 문득 생각했다. 이 모든 것이 움직일 수만 있다면!"[11]

칼더 같은 신참들이 나타나기는 했지만, 몽파르나스에는 관광객이 너무 많았고, 그 전성기에 쏟아져 나오던 예술품들은 이제 상품이 되어 팔려나갔다. 예술가들 자신에게는 때늦은 매기였으니, '두아니에[세관원]'라는 별명으로 불리던 루소의 그림 〈잠든 보헤미안La Bohémienne endormie〉(1897)은 그해의 경매에서 50만 프랑에 팔렸다. "이건 예술이 아니라 장사야"라고, 허름한 코듀로이 차림의 수염 난 어느 노화가는 투덜거리며 이렇게 덧붙였다. "화가 루소는 굶어 죽었는데."[12]

하지만 컬렉터들이 앞다투어 그림을 사들이는 바람에 이익을 보는 화가들도 많았으므로, 불평을 말하는 이는 거의 없었다. 샤갈은 그해 뉴욕에서 첫 개인전을 열었고, 유럽 전역의 컬렉터들이 그의 그림을 사려고 열을 올렸다. 그해에 그는 베르넴-죈 화랑과 맺은 계약 덕분에 평생 처음으로 경제적 안정을 누리게 되었다. 드랭도 형편이 훨씬 나아졌고(그해에 그의 〈자화상〉은 경매에서 4만 프랑에 팔렸다), 수틴도 이제 후지타, 브라크, 드랭 등과 나란히 파르크-몽수리가에 아파트를 얻을 수 있게 되었다. 수틴의 친구들은 그가 한 번 쓴 붓을 던져버리고 세계 각지에서 물감

을 주문하는 것을 보고 놀랐다. 번영의 그림을 완성하면서, 수틴은 허름한 옷을 벗어 던지고 댄디 같은 옷차림을 했다는 소문이었다.

~

초현실주의자들은 한때 호안 미로를 "유일한 초현실주의 화가"라고 추어올렸지만, 그해 늦은 봄 브르통은 그와 절연했다. 미로가 막스 에른스트와 함께 디아길레프의 발레 〈로미오와 줄리엣〉의 무대와 의상을 맡았다는 점이 초현실주의자들의 비위를 거스른 것이다(이 발레의 음악은 스무 살 난 영국 작곡가 콘스턴트 램버트가 맡았으며, 프로코피예프의 음악을 쓰게 되는 것은 나중 일이다). 브르통이 보기에 디아길레프는 "국제적인 귀족"을 대표하는 인물로, 초현실자주의자들이 할 수 있는 모든 공격을 받아 마땅했다.

개막일에, 오케스트라가 발레의 제2막 서곡을 시작할 무렵, 수많은 시위자들이 휘파람과 괴성으로 음악을 방해하며 아수라장을 만들었다. 디아길레프도 예상했던 바라 진작부터 지휘자에게 무슨 일이 일어나든 계속하라고 귀띔해둔 터였다. 그는 경찰을 불렀다. 영국인 관객들은 영국인 작곡가에 대한 모욕에 분개하여 시위자들에게 주먹을 날렸다. 디아길레프와 같은 박스석에 앉아 있던 프로코피예프는 그 소동을 똑똑히 볼 수 있었다. "내 발코니석에서 보니 연미복 차림의 말쑥한 댄디들이 행동을 개시하여 불운한 시위자들을 무시무시하게 강타하고 있었다."[13] 곧 경찰이 와서 남은 시위자들을 연행해 갔고, 잠잠해진 관중은 다시금 발레

를 즐기기 시작했다.

그해에는 비슷한 소동이 하나 더 있었으니, 〈발레 메카니크 Ballet Mécanique〉를 위한 앤타일의 음악이 샹젤리제 극장에서 연주될 때였다. 작곡가가 꾸준히 구애하던 한 미국인 여성 후원자가 비용을 부담하기로 한 공연이었다. 앤타일은 그녀의 주의를 끌기 위해 실종 사건을 연출했다. 즉, "리듬을 찾아" 아프리카에 갔다가 목숨이 위태로워졌다(적어도 앤타일에게 협조했던 실비아 비치에 따르면)는 것이었다. 그는 살 플레옐의 작은 방에서 열린 시연회에 나타나지 않았는데, 그날 연주에 감명받은 재닛 플래너는 앤타일의 음악은 마치 세 사람이 각자 제 할 일을 하면서 내는 소리와도 같았다고 썼다. "한 사람은 오래된 보일러를 두드리고, 또 한 사람은 1890년형 커피 분쇄기를 돌리고, 세 번째 사람은 공장의 7시 호루라기 소리와 뉴욕 소방서의 업무 개시를 알리는 아침 종소리를 냈다."[14] 원래는 여기에 북과 비행기 프로펠러가 더해져야 했지만, 이 시범 연주에서는 그 두 가지가 빠지고 자동 피아노가 그 힘든 일을 대신 맡았다.

앤타일은 본 연주회에는 때맞춰 나타났다. 연주회에는 실비아 비치가 "군중"이라 부른 사람들이 많이 참석했다. 청중의 아방가르드 취향에도 불구하고, 호루라기와 망치와 자동차 경적, 실로폰, 전기 종, 확성기, 기타 소음을 만드는 장치들은 성난 반응을 불러일으켰다. "사람들이 서로 얼굴에 주먹질을 하고 고함을 치는 소리가 들릴 뿐, 〈발레 메카니크〉는 한 음도 들리지 않았다"라고 실비아 비치는 적었다. 그러다가 그 모든 소음이 대번에 가라앉았으니, "악보에 적힌 대로 비행기 프로펠러가 돌기 시작하여

바람이 일고 (……) 어느 남자의 머리에서 가발을 벗겨 공연장 뒤쪽까지 날려버렸다".[15]

비치는 철학적으로 결론지었다. 적어도 조지 앤타일은 제 할 말을 한 셈이었고, 그것도 떠들썩하게 해낸 셈이었다. "다다이스트 시각에서 보면 그보다 더 잘할 수는 없었다."[16]

~

만 레이는 잘나가는 중이었다. 그는 자동차를, 그것도 아주 좋은 차를 샀고, 부자 친구들도 생겼다. 그 친구들 중에 미국인 커플인 아서와 로즈 휠러 부부가 있었는데, 이들은 그가 영화를 만들 돈을 대겠다고 제안했다. 그래서 그는 여름에 비아리츠에 있는 휠러의 별장에서 〈에마크 바키아Emak Bakia〉(그 별장의 이름이었다)를 찍었다. 아서 휠러는 은퇴한 부자 사업가로, 만 레이가 "돈만 내면 누구나 사진을 찍어주면서" 시간을 낭비하고 있다는 둥 그가 가진 상상력과 재능으로는 더 큰 일을 해야 한다는 둥 서슴없이 쓴소리를 했다. 휠러가 말하는 "더 큰 일"이란 곧 영화였으니, 그는 영화야말로 "모든 예술의 미래이자 돈벌이"라 보았으며, 만 레이가 산업에 양보할 뜻도 그 자신의 자본을 사용할 뜻도 없다고 말했음에도 물러서지 않았다. 휠러는 그가 "나와 내 아이디어를 전폭적으로 신뢰하며 내가 무엇인가 획기적인 일을 하여 영화에 새로운 방향을 제시할 것을 확신한다"라고 말했다.[17]

만 레이가 가지고 나타난 것은 "순전히 시각적인, 오로지 눈에 호소하기 위해 만들어진" 짧은 예술영화였다.[18] 이야기도 시나리오도 없었다. 가장 흥미로운 대목은 로즈 휠러가 메르세데스

에 그를 태우고 속력을 내다가 양 떼에 부딪힐 뻔한 장면이었다. 이것은 그에게 충돌 장면을 찍어보자는 아이디어를 주었다. 그는 차에서 내려 양 떼를 따라가며 카메라를 감았고, 이어 카메라를 공중으로 높이 던져 올렸다 받음으로써 양 떼가 차와 충돌하여 사방으로 흩어진 듯한 인상을 연출했다. 좀 더 세심하게 계획된 시퀀스들도 마음에 들었다. 찰스턴을 추는 한 쌍의 다리, 바다가 돌아 하늘이 되고 하늘이 돌아 바다가 되는 영상, 수정과 거울이 뒤섞여 회전하는 것을 아웃포커스 플래시라이트로 찍은 영상 등. 그는 키키를 클로즈업한, 그녀의 감은 눈꺼풀 위에 한 쌍의 가짜 눈을 그려 넣은 사진으로 이 영화를 끝맺었다.

만 레이가 회고하듯 그 영화는 짧았고, 장 르누아르의 초기작 한 편[19]과 함께 비외 콜롱비에 극장에서 상영되었다. 관객들은 열광했고, 휠러 부부는 자신들의 투자에 흐뭇해했다. 특히 극장에서 그 영화를 무기한 상영하기로 결정하자 더욱 그랬다. 하지만 객석의 초현실주의자들은 불만이었다. 만 레이는 그 점이 의아스러웠다. 그는 자신이 "불합리성과 자동기술법, 명백한 논리가 없는 꿈과도 같은 심리적 시퀀스, 인습적인 스토리텔링 거부" 등 초현실주의 원리들을 따르고 있다고 생각했기 때문이다.[20] 어쩌면 자신이 그 프로젝트를 브르통이나 그 추종자들과 먼저 상의하여 그들의 승인을 얻지 않은 것이 문제인지도 모르겠다고 그는 결론지었다.

어쩌면 브르통이 보기에 만 레이는 너무 독립적이 되어가고 있었는지도 모른다. 아니면 그저 너무 성공했는지도.

~

그해에는 르코르뷔지에도 도시계획을 위해 영화를 만들었다. 그에게는 바쁜 시기였다. 영화 계획 외에도, 그의 『현대건축 연감 *Almanach d'architecture moderne*』이 서점에 나와 있었고, 『새로운 건축을 향하여』의 새 독일어 판본도 금방 매진되었다. "예산 전망을 엉망으로 만든" 프랑화 폭락은 불만이었지만,[21] 그는 여러 건의 설계를 위촉받았다.

그중에 보르도 외곽 페사크의 하우징 프로젝트가 있었다. 건축주인 부유하고 이상주의적인 제당업자 앙리 프뤼제스는 저소득 노동자들의 삶을 향상시킬 실험 주택을 짓고자 했고, 르코르뷔지에는 강화 콘트리트로 된 저비용 주택단지를 구상했다. 하지만 부지 사용에 필요한 허가를 내주지 않으려는 당국 및 지역 건설업자들의 적의에 맞닥뜨려, 실제로 집을 짓는 것보다 필요한 서류를 얻는 데 시간이 더 걸렸다. 현실적인 여건이 허락지 않아 건축주나 설계자가 희망했던 것 같은 미래 도시는 구현되지 못했지만, 그럼에도 이 오픈플랜* 주택들은 1920년대 말까지 약 50채가 완성되었고, 도시계획에서 상당히 중요한 성과가 되었다.

그 밖에 위나레타 드 폴리냐크 공녀, 마이클 스타인 부부, 그리고 미국인 저널리스트 윌리엄 쿡 등이 제각기 그에게 중요한 프로젝트를 제안했다. 폴리냐크 공녀는 뇌이-쉬르-센의 별장 설계

---

\*
다양한 용도를 위해 칸막이를 최소한으로 줄인 건축 평면.

와 시내 노숙자 센터의 증축을 의뢰했다. 구세군이 훨씬 더 큰 건물을 짓기로 한 뒤에도, 위나레타는 여전히 후원자 역할을 하면서 르코르뷔지에에게 건축을 맡길 것을 주장했다.

마이클 스타인 부부와 그들의 친한 벗 가브리엘 드 몽지는 1926년 봄, 친구였던 윌리엄 쿡 부부와 비슷한 시기에 르코르뷔지에를 찾았다. 마이클 스타인은 거트루드 스타인의 큰오빠로, 아내 세라와 함께 파리의 거트루드 곁에 살면서 마티스를 위시한 아방가르드 미술가들의 후원자 역할을 하고 있었다. 쿡 부부도 그랬지만, 스타인 부부와 가브리엘 드 몽지도 모험심이 많고 현대적인 것을 잘 받아들였다. 그들이 르코르뷔지에의 급진적 아이디어와 간결한 미학을 높이 평가한 것도 무리가 아니다.

'빌라 쿡'의 건축은 급속히 진행되어 '빌라 스타인-드 몽지'가 착공되기 전에 이미 입주 준비를 마치게 되었다. 불로뉴-쉬르-센에 지어진 빌라 쿡은 이웃집의 수많은 요구 조건으로 어려움을 겪었는데, 이 이웃집 역시 아방가르드 건축물로 유수한 프랑스 건축가 로베르 말레-스티븐스가 설계한 것이었다. 하지만 르코르뷔지에는 그런 조건들을 모두 충족시키고 쿡을 위해 근사한 집을 완성하기에 이르렀다. 필로티들로 받친 그 집에는 옥상정원이 마련되고, 오픈플랜 설계에, 불로뉴 숲이 내려다보이는 꼭대기 층에는 드라마틱한 입구가 있었다. "고전적 설계를 역전시켰다"라고 르코르뷔지에는 빌라 쿡에 대해 공언했다. "더 이상 파리가 아니라 전원에 와 있는 것 같다."[22]

그는 스타인 부부를 위해서도 비슷하게 대담한 설계를 했는데, 이들의 집은 빌라 쿡보다 좀 더 크고 복잡한 건물로 건축이 시작

되기 전에 여러 단계의 설계와 수정을 거쳤다. 1927년 말에 완성된 그 결과물은 한층 더 드라마틱했다. 파리 외곽 가르슈에 위치한 빌라 스타인-드 몽지는 자동차를 고려한 공간으로 정원과 모든 옥외를 전체에 통합하고 띠 모양의 창문들을 통해 햇빛을 끌어들이며 널찍한 지붕 위 발코니로 하늘과 연결했다. 선은 깔끔하고 비례는 정확하며 필로티로 떠받친 육중한 구조물은 가뿐해 보였다. 스타인 부부와 가브리엘 드 몽지, 그리고 친구들은 모두 대만족이었다. 르코르뷔지에도 그들의 반응에 기뻐하며 어머니에게 보내는 편지에 이렇게 썼다. "그들은 최초의 마티스 그림을 사들인 사람들이고, 르코르뷔지에와 함께하는 것도 자기들 삶의 특별한 순간임을 아는 듯했어요."[23]

르코르뷔지에는 다른 사람들로부터도 인정을 받기 시작했다. 유수한 독일 건축가로 바우하우스를 이끌던 발터 그로피우스가 르코르뷔지에를 방문했고, 오스트리아 건축협회도 그를 통신 회원으로 가입시켰다. 그해에는 아버지가 죽었고 형 알베르가 쓰러지는 바람에 르코르뷔지에가 파리에 있던 알베르의 음악학교까지 맡아야 했지만, 그래도 삶은 희망적이었다. "고통스러운 시간은 지나갔어요"라고, 그는 연말에 어머니에게 보내는 편지에 썼다. "이제 즐거운 일만 남았습니다. 삶이 아름답다는 것을 확인하는 일 말이에요."[24]

무엇보다도 기대되는 것은, 그가 제네바의 국제연맹 본부 건물 공모전에 초대되었다는 사실이었다.

그해 9월, 프랑스는 독일의 국제연맹 가입을 발의했다. 다시금 프랑스 외교부 장관이 되어 전쟁을 종식시키기 위해 불철주야 일하던 아리스티드 브리앙의 말을 빌리자면, 국제연맹이야말로 "화해와 조정과 평화"의 자리였다.[25]

그 무렵에는 레몽 푸앵카레가 다시 총리가 되어 있었다. 프랑스의 하루 여덟 시간 노동제와 고임금을 집요하게 공격하고 민주주의의 단점을 끝없이 늘어놓으며 도덕적 타락에서 프랑화 폭락에 이르기까지 온갖 것을 규탄하는 강력한 극우의 바람 덕분이었다. 일련의 정부들이 경제를 안정시키지 못했지만, 7월에 푸앵카레가 재집권하면서부터 재정적 자신감이 회복되었고 프랑화 하락도 멈추었다. 의미심장하게도, 새 정부는 여러 가지 세금을 인상하면서도 부자들에게는 양보하여 소득세율을 대폭 낮추었다. "침몰하는 배를 바로잡으려는" 노력으로, 푸앵카레는 국내 통화 안정을 위해 정부에 거액을 빌려주는 코티 같은 사람들과 손을 잡았다. 코티는 그렇게 빌려준 돈을 회수하지 못했고 그런 기여에 대해 제대로 인정받지도 못했다고 느꼈다.

코티는 가톨릭과 보나파르트주의가 위세를 떨치던 코르시카섬에서 성장하며 신념 체계가 형성된 터라 이제 여러 극우 단체들을 지원했는데, 그중에는 프랑스 파시스트 정당인 르 페소 Le Faisceau 운동 및 그 기관지인 《르 누보 시에클Le Nouveau Siècle》도 있었다. 악시옹 프랑세즈는 르 페소의 성공을 못마땅해했고, 의당 그들을 경쟁자로 보았다. 코티 역시 르 페소의 방향이 마음에

들지 않았으니, 그 지도자가 자기 뜻대로 움직여지지 않고 그 주된 선전이 받아들일 수 없는 좌익 성향을 보이자 상당한 금전적 지원을 철회했다.

한편 악시옹 프랑세즈는 뜻하지 않은 타격을 받았다. 제1차 세계대전까지 악시옹 프랑세즈는 가톨릭교회 내의 왕정주의자 및 보나파르트주의자들과 긴밀히 협조했었다. 로마에서도 이런 연대를 환영했고 드레퓌스 사건과 정교분리를 놓고 벌어진 피 터지는 싸움이 계속되는 동안에도 마찬가지였다. 하지만 1920년대의 새 교황 피우스 11세는 종교적이든 아니든 싸움보다는 세계 평화를 중시하여 악시옹 프랑세즈의 전투적인 내셔널리즘을 반기지 않았다. 특히 이제 그 중심이 된 샤를 모라스는 변명할 여지 없이 비종교적인 인물이라, 그에게는 정치가 영성보다 더 중요했으며, 국가(되도록이면 군주가 통치하는)가 여전히 최고의 도덕적 권위였다.

1926년 8월 악시옹 프랑세즈의 오랜 벗이요 찬미자로 호가 나 있던 보르도 주교 앙드리외 추기경은 주교구의 종교 신문인《라 키텐L'Aquitaine》에 기고한 한 기사에서 이전과 전혀 다른 논조를 보였다. 그 기사에서 그는 악시옹 프랑세즈가 교회를 지지한 것이 기회주의의 발로였다고 비난했다. "무신론, 불가지론, 반기독교, 반가톨릭, 반도덕주의 — 이런 것이야말로, 개인적인 차원에서든 사회적인 차원에서든, 악시옹 프랑세즈의 지도자들이 그 사도들에게 가르쳐온 것입니다."[26]

로마에서는 악시옹 프랑세즈를 불신임하기로 이미 결정한 터였고, 교황청에 충성하는 앙드리외는 그 공격을 개시하도록 선택

315

되었을 뿐이었다. 악시옹 프랑세즈는 앙드리외의 주장이 사실과 다르다며 교황에 대한 충성을 누차 선언했으며 당원들도 그런 부당한 비난에 대한 분노를 표출했다. 그 지도자 중 한 사람은 친구들에게 "이 또한 지나갈 것"이라고 써 보냈다. "악시옹 프랑세즈는 교회 자체와 같으니, 박해는 오히려 도움이 될 뿐이오."[27]

하지만 그것으로 끝이 아니었다. 자크 마리탱은 악시옹 프랑세즈가 좀 더 세속적인 면을 상쇄하기 위해 가톨릭 연구반을 운영하는 등 노력하고 있다고 역성을 들었지만, 로마에서는 관심을 보이지 않았다. 12월에 악시옹 프랑세즈가 "우리의 신앙은 로마로부터, 우리의 정책은 조국으로부터"라고 고조된 수사를 내세우자, 바티칸에서는 모라스의 저작 일곱 편과 기관지《악시옹 프랑세즈》를 금서 목록에 올리고 그 저자들을 "우리의 신조와 윤리와 동떨어진 자들"로 규정함으로서 당원들 간의 분열을 심화시켰다.[28]

악시옹 프랑세즈의 수많은 추종자들, 심지어 교회 조직 내에 있던 이들까지도 분개하여 들끓었고, 악한 조언자들에 둘러싸인 무능한 교황을 향한 불만과 함께 프랑스에 대한 배신과 임박한 위험에 대한 소문까지 나돌았다. 마침내 1927년 3월, 교황청은 집단적인 충성 선언을 요구함으로써 응답했다. 이에 순응하기를 거부하는 어떤 신학생도 사제직에 부적합하다고 여겨질 것이며, 이미 사제인 자들은 성직 수행이 금지될 것이었다. 아울러, 악시옹 프랑세즈에 대한 지지를 고수하는 교구민들, 심지어《악시옹 프랑세즈》를 구독하는 이들에게도 성사가 거부되리라는 것이었다.

그것은 가혹한 조처였고, 악시옹 프랑세즈의 활동에 실제로 피해를 주었다. 신문 판매와 구독자 수가 줄었다. 그렇지만, 익명 기부자들은 늘어났고, 이전의 구독자들은 비슷한 취지의 다른 출판물들로 돌아섰다.

사실상 금지 조항을 문자 그대로 지키면서도 여전히 악시옹 프랑세즈의 정신에 함께하는 것이 가능했으니, 악시옹 프랑세즈는 이후로도 계속 힘을 발휘했다.

~

이고르 스트라빈스키가 종교적 회심을 겪은 것은 그 무렵이었다. 장 콕토와 마찬가지로, 그도 종교를 바꾸었다기보다는 선대의 신앙으로 복귀한 것이었다. 스트라빈스키의 경우, 그 신앙이란 러시아정교를 의미했다.

스트라빈스키는 특별히 종교적인 집안에서 자라지는 않았으며, 10대 후반부터는 전혀 교회에 다니지 않았다. 이후 20년 동안 그는 신심이라고는 보인 적이 없었지만, 1920년대 중반에는 심경의 변화가 일어났다. 그 무렵 그는 한때 멀어졌던 장 콕토와 다시 왕래를 시작했다. 1918년에 콕토가 『수탉과 아를캥』에서 스트라빈스키의 음악을 교묘하고도 공공연하게 비난하면서 사이가 멀어졌던 것인데,[29] 4년 후 콕토가 다른 비평가들이 무시하거나 혹평했던 스트라빈스키의 〈마브라〉를 칭찬한 후로(풀랑크와 오리크도 콕토에 뒤이어 〈마브라〉의 사티풍 매력에 심취했다) 다시 가까워진 터였다. 이후로 스트라빈스키는 콕토와 좀 더 시간을 보내게 되었고, 특히 콕토가 회심하고 『자크 마리탱에게 보내는

편지』를 쓴 1925년 여름 동안에 많이 가까워졌다. 그리하여 회심의 분위기가 무르익었으며, 마리탱이 주된 역할을 했다. 스트라빈스키도 자크 마리탱을 만나게 되지만, 그 시기는 디아길레프에게 회한의 편지를 쓰고 여러 달 후, 20년 만의 첫 영성체를 하기 직전이었다.

스트라빈스키가 디아길레프에게 보낸 편지에 따르면, 이런 결심은 "극도의 정신적이고 영적인 필요에서 나온 것"이었다.[30] 그의 삶이 편치 않다는 것은 두말할 필요도 없었다. 그는 유부녀인 베라 드 보세 수데이키나와 불륜의 관계를 맺고 있었고, 그러면서도 병들어 죽어가는 아내 카차의 헌신을 뼈저리게 깨닫고 있었다. 게다가 사랑하는 조국에 돌아갈 수 없다는 괴로움도 있었다. 종교는 그가 절실히 필요로 하던 위로를 주었고, 디아길레프는 스트라빈스키의 진심 어린 회심의 편지에 비록 설복되어 함께 고해소까지는 가지 못할망정 "눈물로" 답했다.[31]

얼마 지나지 않아 스트라빈스키는 니스에 있는 러시아정교회를 위해 슬라브어로 된 주기도문에 붙인 전례곡을 작곡했다. 당시 그는 니스에 살았고, 그와 카차는 정교회 사제에게 집을 제공하는 외에 작은 사설 예배당도 지을 것을 (비록 실현되지는 않았지만) 계획하고 있었다. 파리에서 스트라빈스키는 다른 러시아 망명객들과 함께 에투알 공장 근처에 있던 생탈렉상드르-넵스키 러시아정교회 대성당에 다녔다. 훗날 그는 "1920년대 파리에서는 이 교회가 인근의 카페나 레스토랑들과 함께, 신자 불신자를 막론한 러시아인들의 삶의 중심이었다"라고 그립게 추억했다.[32]

피카소가 러시아인 신부와 결혼한 것도 그 성당에서였고, 스트

라빈스키도 그곳에서 예배를 드렸다. 그는 "성삼위 축일에 교회를 장식하기 위해 파리 인근의 숲으로 자작나무 잔가지를 주우러 가던 것"이나, 축일이면 "주변 동네가 온통 동방의 축제 마당처럼 보이던 것"도 기억했다.[33] 세상은 미쳐 돌아가는 듯했지만, 이곳에는 깊이 뿌리박은 전통의 느낌이 아늑하게 자리 잡고 있었다.

～

그해에 많은 사람들의 삶에서 가장 결여된 것은 안정과 평안이었거니와, 해들리와 어니스트 헤밍웨이의 삶에서는 특히 그러했다.

그들의 결혼이 파경을 맞이하고 있었다. 해들리는 오스트리아의 슈룬스로 스키 여행을 가면서 폴린 파이퍼의 동행을 사심 없이 받아들였으니, 자기 친구였던 폴린을 믿었기 때문이다. 하지만 모두가 그렇게 사심 없지는 않았고, 적어도 나중에는 그렇게 되었다. 갑자기 해들리는 두 사람 사이에 끼어든 듯한 느낌이 들었는데, 대체 무슨 영문인지 알 수가 없었다. 사실인즉슨 그녀는 어니스트를 폴린에게 빼앗긴 것이었다. 폴린은 어니스트의 애인이 아니라 정식 아내가 되기로 마음먹은 터였다.

결혼이 그렇게 파탄 나는 동안에도, 어니스트는 이제 『해는 또다시 떠오른다』라고 제목을 붙인 소설을 손질하고 있었으며, 보니 앤드 리버라이트사와의 계약을 파기하고 피츠제럴드의 편집자인 스크리브너사의 맥스 퍼킨스와 계약을 맺으려 하고 있었다. 그가 계약을 파기하는 방식은 셔우드 앤더슨을 가혹하게 풍자한 『봄의 급류 The Torrents of Spring』를 써서 리버라이트가 출간을 거절

319  올 댓 재즈 ～ 1926

하게 만드는 것이었다. 해들리와 더스패서스는 그의 방식이 옳지 않다고 생각했다. 특히 앤더슨은 일찍이 헤밍웨이의 멘토로서 그와 보니 앤드 리버라이트의 계약을 성사시켜준 사람이었기 때문이다(그 덕분에 1925년 가을에 헤밍웨이의 『우리 시대에』가 출간되기도 했다).[34] 하지만 피츠제럴드는 앤더슨을 구닥다리로 치부했고,[35] 그와 폴린이 헤밍웨이를 계속 부추겼다. 헤밍웨이로서도 줄곧 앤더슨의 피보호자라는 딱지를 달고 다니는 데 넌더리가 난 터였으며, 앤더슨의 성공에는 더더구나 넌더리가 나 있었다.

헤밍웨이의 작전은 적중했다. 호레이스 리버라이트는 『봄의 급류』가 "신랄"하고 "거의 악랄하다"라면서 출간을 거부했다.[36] 덕분에 헤밍웨이는 (2월에 뉴욕에 가서) 보니 앤드 리버라이트와의 계약을 파기하고 스크리브너와 계약을 맺을 수 있게 되었다. 그러고는 슈룬스로 돌아가 『해는 또다시 떠오른다』를 탈고해 뉴욕으로 보냈다. 작품의 도입부 전체를 잘라내라는 피츠제럴드의 의미심장한 조언을 받아들인 덕분에[37] 10월 스크리브너에서 펴낸 소설은 호평을 받았으며, 이후로 많은 사람들이 그의 최고작으로 손꼽게 된다.

하지만 그런 성공에는 대가가 따랐다. 지미 차터스는 헤밍웨이가 작중인물의 모델로 삼은 사람들이 얼마나 분개했던가를 회고했다. 그 자신의 말인지 그의 회고록을 대필한 모릴 코디의 말인지 모르지만, 그는 피란델로에게 "한번은 온 몽파르나스가 '총을 들고 한 작가를 찾아 나선 여섯 인물'에 대해 떠들고 있었다"라고 했다는 것이다.[38] 재닛 플래너의 회고는 그보다는 덜 극적이다. "헤밍웨이의 실화 소설 『해는 또다시 떠오른다』의 출간은 몽파르

나스를 들썩이게 했다. 주요 등장인물 네 명이 모두 그곳의 알 만한 주민이라고들 했다."[39] 《파리 헤럴드Paris Herald》의 가십난에는 "바뱅 교차로의 몇몇 단골이 소설의 면면에 무자비하게 끌려다닌다. (……) 별로 아름답지 못하다. (……) 하지만 헤밍웨이는 친구들의 기분을 아랑곳하지 않기로 유명하다"[40] 라는 글도 실렸다. 그 책이 살인에 가까운 분노를 야기했든 아니든 간에 그 냉혹한 묘사는 가십거리가 되었고, 등장인물의 모델이 된 사람들은 작가에게 좋은 감정일 수 없었다. 헤밍웨이 자신의 말에 따르면, 『해는 또다시 떠오른다』가 출간된 다음 날 그는 로버트 콘의 모델이 된 해럴드 로이브가 그를 보기만 하면 죽여버리겠다고 벼른다는 말을 들었다.[41]

하지만 가장 괴로움을 겪은 사람은 해들리였다. 4월에는 그녀도 무슨 일이 일어나고 있는지 눈치챘고 남편에게 따졌다. 그는 마치 파이퍼와의 관계가 방금 일어난 일인 양, 그리고 그 일을 입에 올리는 것이 해들리의 잘못인 양 반격했다. 그때부터 사태는 돌이킬 수 없이 악화되었고, 끔찍한 날씨와 아픈 아이까지 거들었다. 그해 여름(해들리는 "그 끔찍한 여름"이라고 회고했다)[42] 리비에라와 팜플로나에 갔을 때도 폴린이 함께였고, 해들리는 절망에 빠졌다. 파리에 돌아온 그녀는 어니스트의 이혼 요구에 대해 일단 별거하자는 입장이었다. 그와 폴린이 적어도 100일 동안은 만나지 말고 사태를 재고해달라는 것이었다. 만일 그 기간이 지난 후에도 어니스트가 여전히 이혼을 원한다면 동의해주겠다고 했다.

하지만 그 기간이 다 지나기도 전에 해들리는 마음을 굳혔다.

별거는 그녀나 두 연인이 기대했던 이상으로 그녀 자신에게 도움이 되었다. 그녀는 편안한 마음으로 홀로 서는 기분을 즐길 수 있게 되었다. 이제 그녀 자신도 이혼을 원하고 있음을 깨달았고, 어니스트 쪽에서 법적인 이혼 수속을 하기를 바랐다. "문제는 전적으로 당신들 두 사람이지"라고, 그녀는 11월 말 그에게 보내는 편지에 썼다. "당신들의 장래가 어떻게 되든 나는 아무 책임이 없어."[43]

그해 12월에 어니스트는 이혼 신청에 필요한 행동을 취했다. 책임은 신의를 저버린 그 자신에게 있었다. 그가 변호사 비용과 법정 수수료를 지불하기로 했다.

어니스트는 또한 해들리에게 『해는 또다시 떠오른다』의 인세를 위자료로 주겠다고 제안했다. 그녀는 야단스럽게 감사할 것 없이, 인세는 "받아들이겠다, 이제 와서 거절할 이유가 없다"라고 담담히 대답했다.[44]

~

그해 말에 셔우드 앤더슨은 두 번째 파리 여행을 했다. 첫 번째 방문은 성공적이었고, 그는 빛의 도시에 매혹되어 돌아갔던 터였다. 두 번째 방문은 그만 못했다. 돈 걱정이 있었고, 우울증에서 회복된 지 얼마 되지 않았던 데다, 감기가 좀 심한가 싶던 것이 독감으로 밝혀져 열흘가량 자리보전을 해야 했다. 파리에서 보낸 두 달 중 나머지 기간에는 우울증과 잔병치레와 짜증, 글이 써지지 않는 답답함 등에 번갈아 시달렸고, 그와 그의 아내는 끊임없이 서로의 성미를 돋우었다. 아무것도 제대로 되는 일이 없었다.

제임스 조이스와의 저녁 식사에는 굴 요리가 나왔는데, 앤더슨은 그것이 역겹다고 생각했지만 차마 말하지 못했다. 헤밍웨이와의 만남은 더 나빴다. 앤더슨으로서는 헤밍웨이가 자기에게 적대적인 이유를 알 수 없었고, 그의 『봄의 급류』에 깊이 상처를 받은 터였다. 그 책이 나오기 직전 헤밍웨이는 앤더슨에게, 당신은 위대한 작가다, 하지만 위대한 작가가 "썩은" 것을 쓸 때는(앤더슨의 최근 베스트셀러인 『어두운 웃음 Dark Laughter』를 가리키는 것이었다) 그것이 썩었다고 말해주는 것이 동료 작가의 의무다, 하는 내용의 편지를 보내오기도 했다.[45]

그런 편지는 물론 앤더슨의 마음에 들지 않았다. 그는 그 편지가 "너무나 생경하고 허세를 부리는 통에 오히려 우스웠다"라고 했다.[46] 파리 체류가 끝나갈 무렵, 그는 결국 헤밍웨이와 만나 맥주를 마시며 이런저런 이야기를 나누었는데, 헤밍웨이는 그때 일을 두고 편집자 맥스 퍼킨스에게 "두 번의 근사한 오후를 함께 보냈다"라고 말했다. 그는 또 퍼킨스에게 앤더슨이 "『급류』에 대해 전혀 기분 나빠하지 않았다"라고 했는데, 이것은 전혀 사실이 아니므로, 앤더슨이 자기 기분을 아주 잘 숨겼거나 아니면 헤밍웨이가 남의 기분에 아주 둔감했거나 했던 것이 분명하다.[47] 앤더슨의 회고에 따르면, 헤밍웨이가 갑자기 그의 호텔 방에 나타나 "한잔할까요?"라고 묻기에 작은 바로 따라갔다는 것이다. "뭘 드시겠어요?" "맥주, 자네는?" "저도 맥주." "그럼 그렇게 하지." "그러지요." 그러고 나서 헤밍웨이는 "일어나 곧장 가버렸다. 우리 사이에 일어난 일은 그게 전부이다. 나로서는 오랜 우정이라 생각했던 것이 그렇게 끝나버렸다".[48] 헤밍웨이는 그 만남을 훨씬

더 긍정적으로 묘사하여 "두 번의 근사한 오후를 함께 보냈다"라는 말로 자신과 앤더슨의 관계가 전혀 문제 될 것 없다고 (문제의 『봄의 급류』를 펴낸) 퍼킨스를 안심시키려 했던 것인지도 모른다. 하지만 앤더슨은 헤밍웨이를 가리켜, 비록 작가로서의 재능은 뛰어날지 모르지만 "우정의 능력은 없는 사람들이 있다"라고 결론지었다.[49]

거트루드 스타인은 그해에 헤밍웨이가 연을 끊은 또 한 사람이었는데, 그렇게 된 데는 헤밍웨이가 앤더슨을 취급한 방식도 무관하지 않았다. 앤더슨은 처음 파리에 갔을 때 스타인과 의기투합했었고, 이후로도 꾸준히 서신 왕래를 해오던 터였다. 앤더슨이 스타인과 잘 지낸 비결은 그가 그녀의 글을 높이 평가한 데 있었다. "셔우드 앤더슨이 다녀갔다"라고 그녀는 『앨리스 B. 토클라스의 자서전 Autobiography of Alice B. Toklas』에 썼다. "그리고 아주 단순하고 직접적으로 그녀에게 그녀의 작품에 대해 생각하는 바를, 그것이 자신의 발전에 어떤 의미를 가졌던가를 말했다. 그는 그녀에게 직접 그렇게 말했고, 그 직후에는 글로도 써서 발표했다."[50] 그녀의 단편집 『지리와 연극들 Geography and Plays』에 붙인 서문에서 그는 스타인이 "놀랍게 박력 있는 여성으로, 남녀를 불문하고 어떤 미국인에게서도 보지 못했던 섬세하고 강력한 지성과 예술적 감식안, 그리고 매력적인 대화술의 소유자"라고 썼다. 그녀의 글에 대해서는 "내게 있어 거트루드 스타인의 작품이란 말의 도시에서 삶을 전혀 새롭게 짓는 것이다"라고 말했다.[51] 하지만 후일 앤더슨은 한 지인에게, 언어에 새로운 활력을 불어넣으려는 그녀의 노력은 높이 평가하지만, 그녀가 최근에 쓴 글의 대

부분은 무슨 말인지 모르겠다고 시인했다.[52]

헤밍웨이는 파리에 처음 살기 시작했을 무렵 스타인의 좋은 친구요 충실한 지지자였다. 그래서 포드 매덕스 포드에게 그의 《트랜즈어틀랜틱 리뷰》에 『미국인 만들기』를 게재하도록 종용하기까지 했다. 또한 "거트루드 스타인과 나는 꼭 형제 같습니다"라고, 파리에 온 직후에 셔우드 앤더슨에게 보낸 편지에 농담처럼 쓰기도 했다.[53] 스타인의 편에서 보자면, 젊은 헤밍웨이는 스타인의 원고를 보고 많이 배웠으며 "자신이 배운 모든 것에 감탄"한 것으로 되어 있었다.[54] 그녀에 따르면, 그가 투우에 대해 배운 것도 스페인에 한동안 머물렀던 그녀 자신과 앨리스 덕분이었다(피카소는 그것이 자기 덕분이었다고 주장했지만). 하지만 『봄의 급류』 이후 그녀는 앤더슨 편을 들었고, 1926-1927년 앤더슨의 파리 방문 동안에는 둘이서 헤밍웨이의 이야기를 많이 했는데 별로 좋은 내용은 아니었다.

따지고 보면 헤밍웨이는 『봄의 급류』에서 앤더슨을 조롱한 만큼이나 스타인을 조롱해온 터였고, 스타인은 그 모욕을 날카롭게 의식하고 있었다. 헤밍웨이는 훗날 그녀와의 절연에 대해 여러 가지 설명을 했지만, 그중에는 농담 같은 것이 있는가 하면 『파리는 날마다 축제』에서처럼 별로 웃음 나지 않는 것도 있었다. 이 책에서 그는 거트루드와 앨리스 사이에 오가는 심상치 않은 대화를 들었다면서 앨리스가 참견이 심하고 제멋대로라는 평판을 확인했다.[55] 게다가 그는 자신이 스타인의 근본적인 나태함이라 보게 된 것을 경멸하게 되었던 것 같다. "다른 사람들을 위해 글을 쓰기란 아주 힘이 들었기 때문에, 다른 사람들을 위해 글을 쓰기에는

너무 게을렀기 때문에, 글쓰기를 그만둔 아주 위대한 작가"라는 식으로 말이다.[56] 공공연히 그런 말을 하지는 않았지만, 1934년 지미 차터스의 자서전에 붙인 서문에서는 살롱을 여는 어떤 여성들, 특히 회고록을 써서 자신들과 절연한 이들을 깎아내리는 몇몇 이름을 밝힐 수 없는 여성들에 대해 신랄한 말을 쏟아놓았다 ("그런 책에 등장하는 가장 좋은 방법은 그 여자의 호감을 산 다음 그것을 극복하는 것이다"). "확실히 지미는 어떤 전설적인 여성이 자기 살롱에서 내는 음료보다 훨씬 더 좋은 음료를 더 많이 냈지만, 베푸는 충고는 더 적었고 더 훌륭한 것이었다."[57]

물론 1934년쯤이면 어느 정도 주먹다짐이 오갈 때였다. 거트루드 스타인이 사실상 자신의 자서전인 『앨리스 B. 토클라스의 자서전』에서 헤밍웨이를 갈가리 찢음으로써 많은 독자를 즐겁게 한 지 얼마 안 된 터였다. 이 회고록에서 그녀는 헤밍웨이의 작가로서의 슬픈 단점들에 대해 셔우드 앤더슨과 함께 이야기한 내용을 상당히 길게 전했던 것이다.

～

1926년이 지나가는 동안, 몽파르나스 주민 가운데 개인적이고 직업적인 다양한 문제들을 풀어야 했던 것은 어니스트와 해들리 헤밍웨이만이 아니었다. 제임스 조이스는 여전히 "진행 중인 작품"(『피네건의 경야』)을 쓰고 있었지만, 이 새 작품은 『율리시스』 때와 같은 찬사를 받지 못했다. 친구들 대부분은 그것을 전혀 이해할 수 없다고 했고, 짜증을 내거나 조롱하는 이들까지 있었다. 에즈라 파운드는 늘 그렇듯 솔직했다. "나는 그것을 재차 읽어보

았지만 도대체 무슨 얘긴지 모르겠다." 그러면서 이렇게 덧붙였다. "내가 이해하는 한 그 모든 우회적인 주변화에 신적인 비전이나 임질의 새로운 치료법에 못지않은 가치가 있는 것 같긴 하지만."[58]

그래도 조이스에게는 충실한 지지자들이 있었다. 한 미국인 출판업자가 『율리시스』해적판을 내자, 실비아 비치는 전 세계 167명의 작가와 유명 인사들로부터 서명을 받아낸 국제적 항의 서한을 조이스의 생일인 2월 2일에 수백 종의 신문에 발표했다.[59] 『피네건의 경야』로 말할 것 같으면, 프랑스계 미국 평론가이자 작가인 유진 졸라스와 그의 아내 머라이어가 그들의 새로운 평론지 《트랜지션 *Transition*》에 그것을 연재하기로 했다. 졸라스는 자신의 선언문("작가는 표현한다. 그는 전달하지 않는다")에서 표명한 대로 말의 혁명을 일으킬 결심이었고,[60] 조이스의 『피네건의 경야』는 졸라스의 혁명을 일으키기에 적합한 수단이었다.

변화 내지는 이행의 분위기였다. 제임스 조이스에게 그를 더 지지하는 새로운 친구들이 생기는 동안, 만 레이의 조수였던 사진작가 베러니스 애벗은 자신의 스튜디오를 차리는 중이었다. 애벗은 1923년 파리로 만 레이를 찾아왔을 때, 일거리가 없어서 필사적이었다. 만 레이와 그리니치빌리지에서부터 아는 사이였던 그녀는 저널리스트 지망생이자 조각가로, 파리에서는 형편이 잘 피지 않았다. 만 레이는 그녀를 고용하기로 했고, 그녀는 하루 15프랑을 받고 현상에서 인화, 몽타주까지 모든 일을 배웠다. 얼마 안 가 그녀는 자기 사진을 찍게 되었고, 진짜 재능이 있는 것을 알게 되었다. 애벗이 사진작가로 성장하여 만 레이를 떠받들던

사람들이 점차 그녀의 고객이 되어감에 따라 두 사람 사이에 어느 정도 긴장이 생겨났던 것도 무리가 아니다. 그녀의 재능은 부인할 수 없었을 뿐 아니라, 그럼에도 그녀는 만 레이보다 돈을 적게 받았으니, 이 점이 둘 사이의 쟁점이었다. 그녀는 그의 제자였지만, 이제 그녀가 작업실 임대료와 재료비의 자기 몫으로 내놓는 돈이 그가 그녀에게 지불하는 급료보다 많았다. 애벗은 만 레이를 떠나면서 몽파르나스도 떠나 17구의 바크가에 스튜디오를 냈다. 1926년 6월에, 그녀는 최초의 개인전을 열었고 열띤 호평을 받았다.

그와 비슷한 시기에 코코 샤넬의 '작은 검정 드레스'가 일대 선풍을 일으켰다(《보그》는 그것을 "미래의 룩"이라 불렀다).⁶¹ 샤넬은 훗날 그 성공이 우연이 아니었다고 말했다. "나는 검정 안에 모든 것이 있다고 말해왔어요. 흰색 안에도요. 여자들은 무도회에서 흰색 아니면 검정을 입어야 해요. (……) 희거나 검은 것밖에 안 보인답니다." 그렇다, 자신이 혁명적이라고 그녀는 인정했지만("나는 내 재능을 폭약처럼 사용해왔다"), 그렇다 하더라도 그 작업에는 무엇인가 다른 것이 있었다. "패션은 때와 장소를 표현해야 한다"라고 샤넬은 말했다.⁶² 샤넬은 1920년대 파리에서, 또 그 너머에서 때와 장소를 기막히게 표현했고, 그녀의 패션관은 온 지구를 돌며 퍼져나가기 시작했다.

지구를 돈다는 것을 좀 더 문자적인 의미로 이해한 이들도 있었다. 그해에는 넉 대의 르노 자동차가 베이루트를 떠나 페르시아를 거쳐도 인도에 갔다. 나중에는 르노 자동차가 안데스를 가로질러 칠레에도 가게 되었다. 이제 질세라, 시트로엔(이미 남아

메리카의 정글을 가로지르는 자동차를 내보낸 뒤였는데)도 알래
스카 여행으로 바짝 뒤를 쫓았고, 영국에 최초의 해외 공장을 열
었다.

한편 에두아르와 앙드레 미슐랭 형제는 고무 타이어 산업에서
상당한 성공을 거둠에 따라 자동차 여행의 범위가 확대되자 자
신들의 미슐랭 안내서에 가격을 매겨 팔기 시작했다. 무료로 배
부하는 것이 돈을 받고 파는 것만큼 주목을 끌지 못한다는 사실
을 깨달았던 것이다. 고무 타이어로 미국 시장에 진출하기는 어
려웠지만, 프랑스에서 미슐랭 형제는 자동차 여행을 더 안전하고
쉬운 것으로 만듦으로써 사업을 다져가고 있었다. 즉 도로표지를
개선하고, 특히 당시 무질서하던 십자로 표지판이나 따라가야 할
길을 밝거나 검은 선으로 나타낸 지역 안내서를 펴낸 것이었다.
탈착식 고무 타이어로 돈을 번 이 형제들은 저압 타이어를 도입
하고 그 보급에 힘썼다. 또한 항공 산업에서도 자신들의 존재를
널리 알리기를 계속하여, 전쟁 전에 해왔듯이 비행 경주를 지원
했다.

하지만 미슐랭 형제가 홍보 활동에 가장 성공한 것은 1920년
대 중반부터 별점으로 식당을 평가하는 시스템을 도입하면서부
터였다. "관광객이 식사를 하러 들를 만한 중요한 도시들에서, 우
리는 음식이 좋다고 생각되는 식당들을 표시했다"라고 안내서는
밝혔다. 이 식당들은 "단출하지만 잘 운영되고 있음"(별 하나)부
터 "최고급 식당"(별 다섯)에 이르기까지 다섯 등급으로 나뉘었
다.[63] 처음부터 미슐랭은 왜 그런 선택을 했는지에 대해서는 설명
하지 않았고, 누가 그런 평가를 했는지도 밝히지 않았다. 게다가,

공정성을 기하기 위해 어떤 안내서에도 호텔이나 레스토랑의 광고를 싣지 않았다.

홍보 쪽을 맡아 이 모든 일을 한 앙드레 미슐랭은 파리에 거점을 두고 있었다(타이어 공장은 클레르몽-페랑에 있었다). 입맛이 까다로운 부유한 사람으로서 그는 당연히 파리 레스토랑 목록에 지대한 관심을 가졌고, 초창기부터 아직까지 이 목록에 올라 있는 '라 투르 다르장[아르장의 탑]'은 1933년 처음 등재될 때부터 최고점인 별 셋에 해당했던 고급 식당이다(그 무렵 평가 등급은 별 다섯 개에서 세 개로 바뀌어 있었다).[64] 하지만 그때나 지금이나 미슐랭의 평가자들은 이름을 밝히지 않으며, 앙드레의 미식에 대한 관심이 라 투르 다르장의 유명한 오리고기 편육에 영향을 미쳤는지 어떤지는 굳게 간직된 비밀이다.

~

2월에 콜레트와 라벨의 오페라 〈아이와 마법 L'enfant et les sortilèges〉이 발란신 안무의 발레를 곁들여 파리에서 막을 올렸다. 그 전해에 몬테카를로에서 성공리에 초연되었지만, 파리에서는 또 다른 문제였다. 라벨은 평생 너무나 자주 그랬듯이, 또다시 전통의 장벽에 부딪혔다. 한 평론가가 "비할 데 없이 매혹적인 작품"이라 평한 것을 전통은 또다시 거부했던 것이다. 공연은 매회 매진되었지만 "전통 음악의 지지자들은 라벨을 용서하지 않았어"라고 콜레트는 딸에게 써 보냈다. "그의 기악도 성악도 너무 대담했기 때문이지." 특히 고양이 이중창은 "끔찍한 소동"을 불러일으켰다.[65] 코펜하겐을 비롯하여 유럽의 다른 주요 도시들에서도 공연이 이

어졌지만, 〈아이와 마법〉은 그 후로도 그리 자주 공연되지 않았고, 라벨은 이후 다시는 오페라를 시도하지 않았다.

라벨과 콜레트는 아직 경력의 절정에 있었지만, 클로드 모네는 이제 그 마지막에 이르러 있었다. 여든여섯의 나이에 마침내 그는 프랑스 국민에게 약속했던 평생의 대작인 수련 패널화들을 완성했다. 하지만 그는 그것들을 여간해서 내놓으려 하지 않았다. 자신의 작품을 항상 더 완벽하게 만들기에 매진하던 모네는 9월에 클레망소에게 "작업을 재개하려고 팔레트와 붓을 준비하고 있네"라고 써 보냈다. 하지만 잦은 와병으로 인해 이렇게 덧붙여야만 했다. "내가 내 패널화들에 하려는 일을 할 수 있을 만큼 기운을 회복하지 못한다면, 지금 있는 대로 내놓기로 했다네."[66]

클레망소는 자신도 건강상의 문제를 겪고 있었지만, 여전히 오랜 친구를 격려했다. 모네를 "끔찍하게 늙은 고슴도치"라느니 "불쌍한 늙은 갑각류" 하고 부르면서, 클레망소는 "똑바로 서게, 고개를 들고, 슬리퍼를 걷어차고 별들을 향해 가는 걸세"라며 그를 격려했다.[67]

하지만 아무리 격려해도 모네의 삶이 끝나가고 있다는 사실을 바꿀 수는 없었다. 이제 그는 급속히 건강이 악화되었고, 여전히 인기와 명성을 누리고 있었지만 그의 긴 생애는 그가 자신의 스타일과 평판을 만들어갔던 시기와는 전혀 다른 시기로 이어졌다. 그는 예술이 나가가는 방향을 못마땅한 듯 바라보았으니, 큐비즘의 모작들이 리뷰에 오르는 것을 보고 혀를 찼다. "난 그걸 다시 보고 싶지 않아. 보면 짜증이 나거든." 그러면서도 그는 자신이 현대 회화를 이해하지 못한다는 것을 인정했고, "내 그림을 이해

하지 못하고 '형편없다'라고 말하던 사람들"을 잘 기억하고 있었다.[68]

그는 이제 친구들에게 자신의 기법에 대해, "검정과 오크르[황적색]와 흙색을 거부한 것, 그림의 구성과 드로잉에 두었던 중요성"에 대해 자세히 알려주기를 즐겼다.[69] 한 찬미자에게는 "내 유일한 장점은 자연의 가장 덧없는 효과들 앞에서 내 인상을 전달하기 위해 자연을 직접 보고 그렸다는 것"이라고 말하기도 했다. 인상주의 초기를 회고하면서 그는 자신이 "그 대부분이 인상주의적인 것이라고는 갖지 않은 그룹에 인상주의라는 이름을 갖게 한 책임"이 있다는 데 여전히 화가 난다고 말했다.[70]

자신의 예술과 사랑하는 정원을 완벽하게 만들기에 항상 열심이었던 모네는 클레망소의 격려와 조언에서 힘을 얻었다. "몇 번이나 나는 [수련 그림들을] 찢어버리고 완전히 포기하고 싶었지만, 클레망소가 나를 말렸다."[71] 마지막 병석에서도 그가 유일하게 만난 이는 클레망소였으며, 클레망소와 함께 꽃이며 정원에 대해 담소했다. 모네의 장례식에서 관을 덮은 검은 천을 치우고 꽃무늬 천으로 바꾼 것도 클레망소였다. "모네에게 검정은 어울리지 않아!"라면서.[72]

모네는 1926년 12월 5일에 죽었다. 그는 종교적인 예식도 연설도 꽃다발도 없는 장례식을 해달라는 유언을 남겼다. "그런 일을 위해 내 정원의 꽃을 자른다면 신성모독이 될 것"이라는 것이었다.[73] 몇몇 가족과 가까운 친구들만이 장례식에 참석하는 것이 허락되었지만, 도로 연변에는 수많은 구경꾼이 몰렸다.

그달 늦게 모네의 수련 패널화를 파리로 옮기는 작업이 이루어

졌다. 1927년 봄, 그림들은 오랑주리에 설치되었다. 이것이 그의 유산이었다. 그의 생애가 끝나갈 무렵 그가 사랑하는 지베르니 집을 방문했던 몇몇 친구들에게 했던 말과 함께. "곧 다시 오게. 자네들을 위해 난 항상 여기 있을 걸세."[74]

# 세련된 여성*

## 1927

조세핀 베이커가 새 연인 페피토를 매니저로 삼았을 때 친구들은 물론 걱정을 했다. 페피토로서는 조세핀이라는 스타를 낚아채고 그녀의 수입까지 관리하게 되었으니 대박이 터진 셈이었다. 하지만 페피토는 그녀의 경력에 지장을 주기는커녕 오히려 큰 도움이 된다는 사실이 곧 드러났다. 그는 조세핀의 일을 그녀 자신이 해왔던 것보다 훨씬 더 현명하게 관리했을 뿐 아니라 그녀를 숙녀로 만들기에 나서서, 제대로 된 선생들을 구해 예법과 교양과 세련된 프랑스어를 가르치게 했다.

조세핀은 페피토의 방침을 분명히 이해했다. 바나나 춤을 추며

*

〈Sophisticated Lady〉는 1932년 듀크 엘링턴이 밴드용으로 지은 재즈곡으로 미첼 패리시가 가사를 붙인 노래로도 유명하다. 가사에서 이 말은 사랑의 아픔을 겪고 성숙한 여자, 더 이상 단순하고 순진하지 않은 여자를 가리키지만, 조세핀 베이커, 폴린 파이퍼, 코코 샤넬 등 여러 여성이 등장하는 이 장에서는 말 그대로 '세련된 여성' 또는 '복잡한 여자' 등의 의미도 중첩된다.

관객을 웃기는 여자로 끝나고 싶지 않았던 그녀는 우아하고 세련된 여성으로 거듭나기 위해 고된 훈련을 시작했다. 그 변신은 페피토의 공이기도 했지만, 그녀 자신의 타고난 드라마와 스타일 감각 덕분이기도 했다. 그녀는 체중을 줄이고 몸매를 다듬는 운동을 했으며(자기는 그런 것을 하지 않았다고 주장했지만) 화려하게 차려입고서 다이아몬드 목줄을 두른 표범을 데리고 샹젤리제를 거닐었다. 빛의 도시의 찬란한 무대에 더해진 또 하나의 진풍경이었다.

매력 지수를 높인 그녀는 1927년의 무성영화 〈열대의 세이렌 La Sirène des Tropiques〉에 출연하기로 하고, 프랑스 영화 초기의 유명 배우 중 한 사람인 피에르 바트셰프와 공연했다. 그녀가 연기한 인물은 사랑하는 청년을 찾아 열대의 섬으로부터 유럽 어딘가로 가는 길에 석탄 통에 빠져 검어졌다가 밀가루에 빠져 희어진 후 목욕을 하고서(잘 계산된 누드 신) 본래의 피부 빛깔을 되찾는다. 물론 유럽 땅에 도착한 그녀는 유럽인들에게 새로운 춤(찰스턴)을 가르쳐 엄청나게 성공한다. 그런 다음 자신이 사랑하던 남자가 다른 여자와 약혼한 사이라는 것을 알고는, 그를 약혼녀의 품으로 돌려보낸다.

춤은 예상대로 기막혔지만, 연기는 과장이 심하고 서툴렀다. 하지만 그녀의 평이 나빠진 것은 (비록 외부에는 잘 알려지지 않았지만) 세트장에서의 행동 때문이었다. 그녀와 페피토는 끊임없이 새로운 줄거리를 요구하고 촬영을 방해하여 눈살을 찌푸리게 했다. 그녀의 제멋대로의 행동에 젊은 조감독 루이스 부뉴엘은 너무 "기가 막히고 역겨워져서" 일을 그만두었다. 부뉴엘은 스페

인에서 파리에 온 지 얼마 안 되었으며, 〈세이렌〉의 감독 마리오 날파스나 장 엡스탱 밑에서 영화 일을 배우기 시작한 터였다. "아침 9시까지 세트장에서 준비를 하고 있어야 할 그녀가 오후 5시에야 도착해서 분장실로 뛰어 들어가며 문을 쾅 닫고 화장품 병들을 벽에 내던지기 시작하곤 했다"라고, 그는 훗날 베이커에 대해 회고했다.¹ 물론 그녀는 전날 밤늦도록 폴리 베르제르에서 맡은 몫을 하고 또 자정부터 새벽까지는 자신의 클럽에서 춤을 춘 다음이었지만 말이다. 그녀에게 가장 힘들었던 것은 감독들이 그녀에게 자기들 식의 규칙을 부과하고 "내 천성을 전혀 고려하지 않은 것"이었다.²

"그녀는 기분파였다"라고 한 지인은 조세핀에 대해 회고했다. "질투심을 발동하다가도 다정하고 열정적일 수 있었다. 그녀는 [페피토에게] 상처를 내고는 이내 무릎을 꿇고 사과했다." 하지만 페피토는 그녀를 다루는 자기 나름의 방식이 있었던 것 같다. 조세핀의 친구 베시 앨리슨에 따르면, "그는 그녀를 두들겨 패곤 했다". 그녀의 첫 번째 자서전을 함께 썼던 모리스 소바주는 "그녀는 제멋대로였다"라면서, 이렇게 덧붙였다. "하지만 페피토는 그녀를 자기 식대로 휘두르기 위해 방에 가둬놓곤 했다."³

페피토가 조세핀을 그렇게 다루었음에도 불구하고, 또 그녀가 그와 사는 동안에도 수많은 연인들을 두었음에도 불구하고, 두 사람은 갑자기 결혼했다. 계기가 된 것은 1927년 6월 3일 조세핀의 스물한 번째 생일이었다. 그녀는 자신들이 미국 영사관에서 미국 대사의 주례로 결혼했으며 이탈리아로 신혼여행을 가려 한다고 발표했다. 페피토의 가족은 그 소식에 기뻐하고 있다고 그

녀는 덧붙였다. 소식이 대서양을 건너 할렘에 전해지자—그곳에서 그녀는 '백작부인'으로 떠받들렸다(페피토가 자신이 백작이라고 주장했기 때문이다)—다른 친지들도 마찬가지로 기뻐했다.

하지만 기자들은 곧 그들의 결혼 기록이 존재하지 않는다는 사실을 알아냈다.* 경찰은 부부의 세금 문제에 관심을 갖기 시작했고, 사태는 조세핀이 예상했던 이상으로 복잡해졌다. 그저 장난이었을 뿐이라고 그녀는 설명했지만, 기자들은 물론이고 미국 흑인들도 정정된 뉴스에 충격을 받았다. 그때까지만 해도 기자들은 조세핀의 허풍—가령 아르헨티나로 가는 배에 태워졌는데 깨어보니 프랑스에 가는 길이더라, 그렇게 우연히 파리에 오게 되었다, 하는 식의 이야기를 포함하여—을 즐겁게 받아들이던 터였다.

모두 재미있자고 한 얘기였지만, 유명해지고 나면 그런 신화들에서 벗어나기가 힘들어진다. 조세핀 자신이 분명 최선을 다해 신화를 만들긴 했지만 말이다. 물론 그런 이야기들을 지어낸 것이 그녀만은 아니었다. 그녀가 파리에서 처음 인연을 맺은 이들 중 하나였던 조르주 심농—장차 매그레 반장이 등장하는 추리소설로 유명해질 젊은 작가—은 자신이 조세핀을 포함하여 1만 명의 여자와 동침했다고 주장했다. 심농은 벨기에 출신인데, 파리에 오기 전에는 신문기자로 리에주 사회의 이면을 취급했었다. 조세핀과 피갈 지역에 있던 그녀의 새 나이트클럽에 끌린 그는 곧 그녀가 밤에 클럽을 운영하는 것을 도왔다. 무보수로 하는

---

* 조세핀은 두 번째 남편과의 혼인 관계가 해소되지 않아 페피토와 정식으로 결혼할 수 없었다.

세련된 여성 ⁓ 1927

일이었지만 조세핀과의 관계만으로도 충분한 보상이 되었을 것이다. 그는 그녀의 궁둥이에 대해 "세상에서 가장 유명한 궁둥이"라느니 "웃는 궁둥이"라느니 하고 농담을 하는가 하면, 조세핀 자신에 대해서는 "코믹하게 번쩍이는 머리칼에서부터 도대체 가만히 있지를 않기 때문에 음미할 겨를조차 없는 과민한 다리까지" 온통 "웃음 범벅"이라고 묘사했다.[4] 심농은 훗날 그 자신이 주장했듯이 실제로 베이커와 연애를 했을지도 모르지만, 클럽 운영이 그의 일에서 너무 많은 시간을 빼앗은 데다 아내에게도 신경을 써야 했으므로 얼마 안 가 떠나게 된다. 그럼에도 그는 조세핀을 자신의 으뜸가는 연인 중 하나로 꼽았고, 나중까지도 두 사람은 친구로 지냈다.

어니스트 헤밍웨이도 조세핀과 연이 있었다고 주장했지만, 그의 주장은 의심스럽다. 어느 기억할 만한 저녁에 자신이 조세핀과 춤을 추었는데, 그녀가 모피 코트 안에 아무것도 입고 있지 않았다는 것이었다.[5] 모피 코트 얘기가 조세핀답긴 해도, 헤밍웨이가―그는 원래 이야기꾼이었다―정말로 베이커와 춤을 추었다는 증거는 없다. 그런 식으로 말하자면 헤밍웨이는 마타 하리와도 연애를 했다고 주장했는데, 그녀는 그가 유럽에 오기도 전에 처형된 터였다. 그래도 그가 베이커에 대해 했다는 말 중에 진실에 가까운 것이 있으니, 기자였던 A. E. 호치너에게 조세핀 베이커야말로 "세상에서 가장 센세이셔널 한 여성이고, 앞으로도 그럴 걸세"라고 한 말이었다.[6]

~

"큰소리를 친다 해도 말은 말일 뿐이다"라고 헤밍웨이의 전기 작가 마이클 레이놀즈는 결론지었다. "헤밍웨이가 상상한 자기 상, 그가 되고자 했던 사내의 모습일 뿐이다."[7] 레이놀즈는 헤밍웨이에 관한 그의 마지막 책의 찾아보기에 '날조'라는 항목을 넣기도 했다. 그에 따르면 헤밍웨이는 "많은 전쟁에 나갔지만 군인이었던 적은 없으며, 많은 투우를 보았지만 단 한 마리의 소도 죽인적이 없다".[8] 마찬가지로, 마타 하리와 연애를 한 적도, 모피 코트밖에 걸치지 않은 조세핀 베이커와 춤춘 적도 없었다는 것이다.

하지만 1927년 봄 헤밍웨이에게 인생은 더 이상 꾸밀 것 없이 있는 그대로도 충분히 복잡했다. 그는 한 아내를 버리고 다른 아내를 얻으려는 참이었는데, 두 번째 아내는 첫 번째 아내보다 훨씬 더 '세련된(복잡한)' 여성이었다. 폴린 파이퍼는 1920년대의 날렵한 신여성으로 《보그》에서 일하고 있었다. 그러면서도 독실한 가톨릭이라 — 적어도 불륜을 저지른 후 결혼을 요구할 만큼은 충분히 독실했다 — 두 사람은 5월에 결혼했고, 그러기 위해 헤밍웨이는 그녀의 종교로 개종했다. 친구들이 모두 지지하는 결혼은아니었으니, 훗날 에이다 매클리시는 "이탈리아 병원에서 부상병들을 돌아보던 사제로부터 세례를 받았다고 가톨릭교회를 설득하려는 어니스트의 노력에 완전히 정이 떨어졌다"라고 말했다. "즉, 어니스트 자신은 가톨릭이었고 따라서 해들리는 정식 아내였던 적이 없으며 범비는 사생아였다는 얘기였다. 가톨릭교회가그따위 쇼를 진지하게 받아들인다는 것을 우리로서는 받아들이

339

기 힘들었다."[9]

그래서 에이다와 아치볼드 매클리시는 결혼식에 참석하지 않았지만, 그렇다고 헤밍웨이와 절연한 것은 아니었으며 사실 결혼식을 위한 오찬을 제공하기까지 했다. 그 직후에 신혼부부는 론 강 어구의 작은 어촌으로 신혼여행을 떠나 그곳에서 세상 소식과 동떨어진 채로 지냈다. 신문 지상에는 뉴욕에서 파리의 르 부르제 들판까지 단독으로 비행한 비행사 찰스 린드버그가 머리기사를 장식하고 있었다. 어니스트와 폴린은 몰랐겠지만, 문명 세계의 대부분은 린드버그가 자신의 비행기 '스피릿 오브 세인트루이스[세인트루이스의 정신]'로 해낸 일에 매혹되어 있었다.

～

린드버그가 단발비행기를 타고 뉴욕에서 파리까지 논스톱으로 날아간 그 역사적 비행은 33시간 30분이 걸렸다. 이 위업의 여파는 멀리까지 미쳤다. 평소 신중한 미국 국무성도 "획기적인 성취"라 평했고, 프랑스 하원은 "금세기의 가장 대담한 위업"이라고 했다.[10] 이미 상당수가 그런 시도를 하다가 죽었으니, 불과 2주 전에는 샤를 넝제세르 대위와 그의 조종사 프랑수아 콜리가 반대로 파리에서 뉴욕까지 비행하던 중 대서양 상공에서 실종된 터였다. 스피릿 오브 세인트루이스가 해낸 일 내지 그 이상을 해보려는 시도는 이후로도 이어졌지만, 그 효시는 린드버그―이제 다들 '럭키 린디'라 부르는―였다. 대서양 횡단비행은 여전히 위험했으나, 여행자에서부터 군사전략가들에게까지, 두 대륙은 갑자기 가까워진 듯했다.

우선 축하해야 했다. 파리에서는 5월 21일 저녁 어스름 속에 린드버그가 비행기에서 내리자 거대한 군중이 그를 맞이했고, 그 환호는 여러 날 동안 이어졌다. 파리에 사는 미국인들은 린드버그의 인기에 잠기다시피 했으며, 빛의 도시 어디에나 성조기가 휘날렸다. '르 보이le boy', '르 핸드셰이크le handshake' 같은 영어 단어들이 갑자기 일상 회화나 언론에 나타나기 시작했다. 린드버그와 같은 미국인이었던 실비아 비치도 프랑스 친구들의 축하에 둘러싸였으며, 프랑스 대통령은 미네소타 출신의 이 수줍은 청년에게 레지옹 도뇌르 훈장을 수여했다.

곧 떠돌기 시작한 소문에 따르면, 린드버그는 파리에 다가오면서 에펠탑에 떠 있는 시트로엔의 거대한 광고를 보고 그것을 어둠 속의 등대로 삼았다고 했다. 앙드레 시트로엔은 그 기회를 놓치지 않고 린드버그를 초청했고, 시트로엔과 친구 사이였던 프랑스 주재 미국 대사까지 동원하여 자벨 강변로에 있던 시트로엔 본사에서 성대한 환영회를 가졌다. 수만 명의 직원이 지켜보는 가운데 시트로엔은 프랑스의 모든 엔지니어와 자동차공의 이름으로 린드버그를 맞이하며, 프랑스의 엔지니어들은 미국의 동료들이 "이 서사시적인 비행을 가능케 한 그 경이로운 엔진"을 만들어낸 것을 경하한다고 말했다.[1] 그리고는 은근슬쩍 자동차 얘기로 넘어가 디트로이트를 칭송하고 거의 모든 미국인 노동자가 이제는 자동차를 소유하고 있음을 지적하는 것도 잊지 않았다. 이 행사는 그 전달에 영국 왕세자가 시트로엔의 공장을 방문했을 때보다도 더 대대적으로 홍보되었다.

시트로엔은 광고를 위한 기회를 놓치는 법이 없는 듯이 보였

다. 가령 그가 조세핀 베이커에게 B14 스포츠 컨버터블을 선물하
자, 그녀는 〈내게는 두 개의 사랑이 있어요〉의 가사 중 사랑의 대
상 하나에 '시트로엔'의 이름을 넣어 부름으로써 화답했다. 그가
그녀의 많은 연인 중 하나였느냐고? 아마 아닐 것이다. 그녀는 그
저 화끈한 감사를 표하고 싶었을 뿐이고, 그가 좋아할 만한 광고
효과로 답했던 것이다. 시트로엔은 도박꾼에다가 나이트클럽에
도 드나들었지만 여자를 밝히지는 않았다.

～

　조세핀 베이커는 세련된 여성으로 변신 중이었지만, 코코 샤넬
은 이미 여러 해 전부터 세련된 여성이었다. 초라한 출신을 멀리
뒤로하고 지구상에서 가장 세련된 귀족들의 벗이자 어쩌면 장래
의 아내가 된 그녀로서는, 두 형제 중 누군가가 갑자기 나타나 온
세상에 자신의 출신을 상기시킬 수도 있다는 사실이 달갑지 않았
다.* 두 형제 모두 파리에서 멀리 떨어진 곳에 살고 있었지만 누
가 어디서 반갑잖은 정보를 캐낼지도 모르는 일이었으니, 그녀는
형제 중 한 명이 시골 구멍가게에서 신문 담배와 복권을 팔고 있
고, 다른 한 명은 클레르몽-페랑(미슐랭 타이어의 본산)의 시장
에서 신발을 팔고 있다는 사실이 알려지는 것을 원치 않았다. 이
귀찮은 가족들을 조용히 떼어내는 데는 관대한 선물과 돈이라는
형태의 설득이 필요했지만, 결국 그녀는 그 일을 해냈다.

---

*
　샤넬에게는 두 남동생 외에 언니와 여동생도 있었지만, 이 자매들은 이미 세상을
　떠난 후였다.

샤넬은 파리에서 여전히 돈 많은 후원자 역할을 하면서 디아 길레프의 공연 비용을 대고, 화려한 파티를 열고, 장 콕토의 잦은 중독 치료를 후원했다. 이제 콕토는 샤넬의 호화로운 포부르-생 토노레 저택에서 새 연인 장 데보르드와 함께 살면서, 샤넬의 디 너파티를 빛나게 해주는 위트로 보답하고 있었다. 하지만 콕토가 샤넬의 집에 머물게 된 것은 그가 마약을 끊도록 제약을 가하려 는 샤넬의 노력의 일환이었던 것 같다. 사실상 그다지 성공적이 지 못한 노력이었지만 말이다. 그는 대부분의 시간을 데보르드와 함께 아편을 피우며 지냈으니까.

샤넬이 자기다운 방식으로 돈을 쓰는 동안에도, 그녀가 세운 향수와 패션의 제국은 번창했다. 1927년에 그녀는 런던의 메이페 어 지역에 부티크를 열었고, 파리의 캉봉 본부에도 건물 두 개를 더했다. 샤넬이 주위 사람들에게 너그럽다는 사실은 그녀의 신중 함에도 불구하고 잘 알려져 있었다. 신중함은 그녀의 패션 사업 에서 중요한 요소였다. 어떤 사람들(가령 보몽 백작)의 눈에 그녀 는 기껏해야 성공한 재봉사에 지나지 않았으니 말이다. 신중함은 그녀의 자선을 받아들이기 쉽게 했고, 알 만한 사람들 사이에서 는 우아함으로 여겨졌다.

우아함은 코코 샤넬의 특징이 된 지 오래였지만, 그녀의 관대 함에는 한계가 있었다. 앙드레 시트로엔이 자기 노동자들의 복지 에 깊은 관심을 가지고 직원들에게 크리스마스에 한 달 치 급료 에 해당하는 보너스를 준 최초의 고용주가 되었던 반면, 샤넬은 그런 문제에 관해 무신경했다. 그녀는 모델들에게 아주 인색했 고, 급료를 인상해달라는 말에 분개했다. "급료를 올리라니, 제정

신이에요?" 그녀는 되물으며, 이렇게 덧붙였다. "다들 잘생긴 애들이니, 애인을 찾으면 되잖아요. 자기들을 후원해줄 부자를 얼마든지 구할 수 있을 텐데요."[12]

낮은 급료에도 불구하고 샤넬은 자기를 위해 일하려는 재능 있고 유능한 여성들을 어렵잖게 구할 수 있었다. 그녀는 직접 디자인한 초벌 옷을 모델들에게 입혀 손수 가봉했지만 실제로 옷을 만드는 일은 숙련된 감독들에게 맡겼고, 이들이 3천 명의 노동자를 감독했다. 덕분에 샤넬은 스코틀랜드로 연어 낚시를 가거나 지중해 유람을 하면서도 자신의 제국을 운영하고 매년 두 차례의 중요한 컬렉션을 발표할 수 있었다. 그것은 그녀가 즐기는 삶의 방식이었을 뿐 아니라 상업적인 이익도 가져다주었다. 코코 샤넬이 최상류층과 함께 여행한다는 사실이 그녀의 패션에 한층 매력을 더해준 것이다.

하지만 그런 삶의 방식과 결혼은 양립하기 어려웠다. 샤넬이 벤더와의 결혼을 원했고 그의 아이를 갖기를 간절히 원했다는(실제로 의사와 상의하기도 했다) 증거도 있다. 공작과 그의 두 번째 아내는 1925년에 이혼했으므로, 그는 결혼할 수 있는 처지였다. 하지만 벤더는 분명 코코를 사랑했지만, 그가 원하는 것은 아들이었다. 마흔네 살의 코코가 아기를 가질 수 있겠는지? 그리고 결혼으로 말하자면, 그녀는 과연 한 남자가, 특히 공작이 결혼할 만한 종류의 여자인지?

그런 문제들이 남의 일 말하기 좋아하는 사람들의 입에 오르내리고 또 어느 정도는 당사자들에게도 고려되는 동안, 샤넬은 1927년 말에 지중해를 굽어보는 프랑스 쪽 리비에라 해안에 위

치한 2만 제곱미터의 영지 '라 파우사'를 발견했다. 그녀가 그곳에 지은 집은 "지중해 연안에 지어진 가장 매혹적인 별장 중 하나"라고 1930년 《보그》는 열광했다. 그 집은 수많은 별실과 욕실에 수제 건축과 장식재를 써서 비싸기도 했다. 돈이 문제는 아니었으니, 공작이 땅을 사고 건축비를 댔다는 소문이 돌기는 했지만 샤넬은 그 땅을 자기 명의로 샀으며 이제 건축비 전체를 스스로 부담할 만큼 충분히 부자였다. 그것은 그녀의 별장이었고, 설령 벤더가 무슨 역할을 했다 하더라도, 명백히 무대 뒤에서의 역할이었다.

～

연극은 여전히 샤넬의 삶에서 중요한 역할을 했다. 그 전해에 그녀는 콕토의 〈오르페Orphée〉에서 오르페우스와 에우리디케에게 마치 전원 산책이라도 하는 듯한 옷을, 그리고 죽음 역할을 맡은 아름다운 젊은 여성에게는 (콕토의 주문에 따라) 진홍 이브닝 가운을 입혔다. 샤넬의 모든 패션, 특히 간편복은 다가오는 시즌의 새로운 유행을 만들어냈다.

〈오르페〉로 콕토 자신은 새로운 유행을 만들어냈다기보다 오르페우스 전설의 새로운 해석을 내놓았다.[13] 그리스 신화의 비극적인 사랑 이야기와는 달리, 콕토는 오르페우스가 에우리디케를 죽음에서 구해낸 이후의 이야기를 한다. 연인들이 이후 오래오래 행복하게 살았다는 식이 아니라 별반 행복하지 못한 이야기를 펼치는 것이다. 콕토의 이야기에서 에우리디케는 재미없는 현대의 가정주부로, 오르페우스는 그녀에게 짜증과 싫증을 낸다. 그래

서 이번에는 어리석은 말다툼 끝에 또다시 그녀를 잃게 된다. 죽음은 (샤넬의) 우아한 이브닝드레스 위에 외과 의사의 가운을 걸치고 고무장갑을 낀 채 나타난다. 오르페우스가 테이블을 두드려(아마도 초현실주의자들의 자동기술에 대한 집착을 희화화한 것)* 말馬로부터 메시지를 받는다는 식의 초현실주의적인 요소들이 속출하고, 뒤이어 복수의 여신들이 나타나 오르페우스의 목을 벤다. 그런가 하면 천사가 유리 끼우는 일꾼으로 등장하기도 하는데, 유리를 지고 다니는 것이 마치 후광을 두른 듯이 보였다.

〈오르페〉는 평론가들로부터는 호평을 받지 못했다. 원래의 비극에 서커스적 요소가 너무 많이 섞인 데다, 기적에 대한 불경한 해석이 지금껏 그를 두둔해주던 가톨릭 신자들마저도 불편하게 만들었던 것이다. 또한 이 작품으로 인해 초현실주의자들은 (아마도 그로서는 반가운 일이었겠지만) 더욱 그를 경멸하게 되었다. 하지만 이 작품 덕분에 콕토는 젊은 동성애자들 사이에 왕자처럼 군림하게 되었으니, 이들은 그의 위트를 높이 평가하면서 그의 주위에 모여들었다. "얼마나 이상한 무리인지, 우리 사도들은!"이라고 콕토는 그 무렵 막스 자코브에게 보내는 편지에 썼다. "자살을 하는 타입, '내 사진을 돌려줘!' 타입, 또 아니면 '나는 문학을 포기해' 타입 등. 자네도 잘 아는 타입들이지."[14]

사실 1927년에 콕토는 자크 마리탱과 사이가 뜸해지면서 장 데보르드와 한층 더 가까워졌다. 이전 해 크리스마스에 만난 데

*
테이블 두드리기는 강신술의 일종으로, 강신술사가 테이블을 똑똑 두드려 영혼과 대화하는 방식이다.

보르드는 당시 스무 살로 해군에 복무 중이었는데, 작가가 되기를 지망하여 콕토에게 도움을 청한 많은 청년 중 하나였다. 그는 콕토가 "세상에서 가장 매력적인 제복"이라고 묘사한 것을 입고 있었고, 콕토는 완전히 매혹되었다. "하늘에서 기적이 일어났다네"라고 그는 한 친구에게 써 보냈다. "레몽이 변장을 하고 돌아왔어." 하지만 이 기적에는 어두운 면도 있었다. "내가 그에게 첫 조언을 건네는 동안 이 순진한 소년의 별빛 같은 눈길이 나를 얼마나 불편하게 만들었는지 결코 잊지 못할 걸세."[15] 곧 그들은 아편을 피웠고 함께 살기 시작했다. 데보르드는 금방 중독자가 되었다.

콕토는 아편중독에도 불구하고 여전히 많은 작품을 내놓았고, 그해 봄에는 스트라빈스키의 〈오이디푸스 왕Oedipus Rex〉의 대본 작업에도 참여했다. 이 작품은 디아길레프의 파리 시즌 20주년(발레 뤼스가 파리에서 공연하지 않은 1918년은 빼고)을 기념하여 디아길레프를 위한 깜짝 선물로 기획된 것이었다. 1927년 봄 시즌의 하이라이트는 디아길레프가 사티에게 헌정한 발레 뤼스의 〈르 메르퀴르〉(음악은 사티, 안무는 마신, 무대와 의상은 피카소) 초연과 〈암고양이La Chatte〉(안무는 발란신, 무대와 의상은 러시아의 구성주의 조각가 나움 가보)였다. 〈르 메르퀴르〉는 실패하여 다음 시즌부터 제외되었지만, 〈암고양이〉는 그 혁신적인 안무와 아방가르드 조형에 힘입어 좀 더 성공을 거두면서 발레 뤼스의 레퍼토리로 남게 된다.

스트라빈스키는 자신의 다음 작품의 성격에 대해 신경을 곤두세웠으리라 짐작된다. 〈오이디푸스 왕〉은 디아길레프가 선호하

는 발레나 시각적 구경거리라기보다는 사실상 정적인, 라틴어 가사*의 오페라-오라토리오였다. 스트라빈스키는 디아길레프에게 이 엄숙한 선물을 불쑥 내놓기에 앞서 상당히 뜸을 들였는데, 이는 작곡가 자신이 제작비를 마련해야 했음을 뜻했다. 미시아 세르트는 결혼 생활 파탄으로 심란하여 자기 대신 샤넬을 소개하면서도, 샤넬에게는 "다들 너만 기대하고 있어. 네가 돈줄인 거야"라는 신랄한 귀띔을 곁들였다.[16] 샤넬이 재간 좋게 발을 빼어 스페인으로 떠나면서, 그 모든 재정적 책임을 폴리냐크 공녀에게 돌린 것도 놀랄 일이 못 된다. 하지만 폴리냐크 공녀는 그렇게 큰 무대 제작에 비용을 댈 마음이 없었다.

그 무렵에는 디아길레프도 무슨 일이 일어나고 있는지 알아차렸다. 미시아와 콕토가 그 깜짝 선물 계획에 연관되어 있었던 만큼, 그에게 비밀을 지키기란 거의 불가능했다. 대본 작가로 참여하고 있던 콕토는 입이 가벼웠고, 미시아 역시 말썽을 일으키는 데는 선수라 말이 새고 말았다. 그제야 스트라빈스키는 디아길레프에게 어떻게든 손을 써서 제작을 도와달라고 요청했다.

디아길레프는 스트라빈스키의 선물이 달갑지 않았고, 그것을 "아주 울적한 선물"이라고 일컬었다.[17] 하지만 그래도 연주회 형식의 공연을 주선하여, 폴리냐크 공녀의 살롱에서 시연회를 가진 후 5월 30일에 초연했다. 그러면서 콕토를 그가 탐내던 화자 역에서 빼버렸다. 디아길레프는 전부터도 콕토를 좋아하지 않았으

---

*
콕토가 쓴 프랑스어 대본이 라틴어로 번역되었다.

니, 이 난처한 '선물' 덕분에 콕토의 콧대를 꺾어놓을 편리한 기회를 잡은 셈이었다.[18]

〈불새L'Oisean de feu〉에 뒤이은 동시 공연의 후반부로 소개된 스트라빈스키의 〈오이디푸스 왕〉은 반응이 신통치 않았다. 스트라빈스키가 직접 지휘봉을 잡았는데 사실 별로 잘하지 못했으며, 그는 훗날 이렇게 회고했다. "로맨틱하고 화려한 발레 〈불새〉에 뒤이은 엄숙한 성악곡은 내 예상보다 훨씬 더 큰 실패였다. 청중은 기껏해야 예의를 지켰으며, [평론가들은] 그보다 훨씬 못했다."[19] 한 평론가는 이렇게 썼다. "이것은 사람들이 이브닝드레스를 입고 라틴어로 노래하는 지루한 오라토리오이다. 발레 후원자들에게는 전혀 재미가 없었다."[20]

그 파리 초연 때 〈오이디푸스 왕〉이 얼마나 혁명적인 작품인가를 알아보는 이는 거의 없었다. 그것은 (또 다른 평론가의 말을 빌리자면) "영감, 판타지, 모든 예술적 자발성을 버리고 순수한 형식의 문제를 풀려 한" 작품이었다.[21] 이후 20년 동안 이 작품이 공연되는 일은 드물었지만 1928년 2월에는 베를린에서 오토 클렘페러의 지휘로 공연되었는데, 그가 가수들을 잘 준비시켰음에도 이 공연은 스트라빈스키를 "당혹하게" 만들었다.[22]

한편 세르게이 프로코피예프는 믿을 만한 이름이 되어 있었고, 그의 〈강철 걸음Le Pas d'acier〉은 소비에트 산업화를 기념하여 스트라빈스키의 〈오이디푸스 왕〉보다 불과 일주일 후에 공연되었는데 크게 히트했다. 디아길레프도 이제 기자들에게 프로코피예프가 "러시아 현대음악의 최전선에 스트라빈스키와 나란히 서게 되었다"라고 말했으니,[23] 스트라빈스키는 자신과 프로코피예프

가 "항상 좋은 사이"라고 하면서도, 그런 판단은 유보해달라고 간청했다. 문제는, 스트라빈스키의 말을 빌리자면, 프로코피예프의 "음악적 판단이 대체로 진부하고 자주 틀린다"라는 것이었다.[24] 하지만 디아길레프의 생각은 달랐고, 그는 여전히 프로코피예프에게 음악을 의뢰하여 〈강철 걸음〉만이 아니라, 1929년에는 발레 〈탕자Le Fils prodigue〉로 큰 인기를 거두었다.

~

그해에 몽파르나스에는 '라 쿠폴'이 개점하여 곧 폭발적인 인기를 누렸다. 이 새로운 카페-레스토랑은 로통드나 돔보다 훨씬 큰 규모를 자랑하며 거의 모든 사람에게 호평을 받았다. 위층에는 레스토랑, 아래층에는 댄스 플로어, 그리고 노천 옥상에는 또 다른 레스토랑이 있었으므로 여러 패의 손님을 받을 수 있었고, 어떤 패도 소외되거나 방해받지 않았다. 동네의 화가들, 레제와 키슬링의 제자들이 그 기둥과 벽, 그리고 미국식 칵테일 바를 장식했다. 이 바는 메인 룸에서 곧장 이어졌는데, 널찍하고 쿠션을 잘 배치해 아늑한 느낌을 주었다.

처음부터 라 쿠폴은 몽파르나스 특유의 흥겨운 분위기를 잘 살렸다. 1927년 12월의 개점일 행사는 전설이 되었다. 1천 개의 케이크와 3천 개의 삶은 달걀과 1,500병의 샴페인이 제공되었으며, 그것도 긴 축제의 시작일 뿐이었다. 돔, 로통드, 셀렉트 같은 경쟁 업소들 근처에 자리 잡은 라 쿠폴은 이제 지역 명소가 되어, 경기 침체기에도 하루 1천 명 이상의 손님을 대접했다.

몽파르나스의 다른 업소들이 모두 그런 경쟁에서 살아남은 것

은 아니었고, 그 무렵에는 유명한 조키 클럽도 4년간의 전성기 후에 문을 닫았다. 키키는 여전히 몽파르나스의 여왕이었지만, 조키에서 군림하지는 못하게 된 것이었다.

키키는 할 일이 없어 심심하지는 않았다. 그녀는 그림을 그리기 시작했는데, 주로 어린 시절의 풍경들이었고, 1927년에는 '사크르 뒤 프랭탕[봄의 제전]' 화랑에서 개인전을 열어 그림들을 상당히 팔았다. 게다가 만 레이도 파리에 온 후 처음으로 미국 여행을 하면서 그녀를 데려갔다. 그의 영화 〈에마크 바키아〉의 뉴욕 상영에 즈음한 방문이었는데, 영화는 파리, 런던, 브뤼셀에서 만큼 반응이 좋지는 않았다. 하지만 그래도 그는 브루클린에 있던 가족을 방문하고 키키를 소개할 기회가 생겼다. 그들은 키키를 좋아했고, 그녀는 그의 아버지 무릎에 앉아 사진을 찍기까지 했다. 온 가족이 함께 저녁 식사를 하러 가면서 만 레이 동생의 아내가 각자 수프 국자를 가져오라고 했을 때, 키키 특유의 순간이 왔다. 키키는 국자를 방망이처럼 들고서 온 가족을 이끌고 디칼브 대로를 행진하며 목청껏 〈라 마르세예즈〉를 부르고 도중에 만난 소화전을 뛰어넘었다. 그들은, 그리고 아마도 브루클린 전체가 그녀를 좋아했다.

〈에마크 바키아〉는 별 관심을 끌지 못했지만, 만 레이의 그림과 레요그라프는 브루클린 뮤지엄에서 열린 소시에테 아노님*의 전시회에서 상당한 인정을 받았다. 그는 그것으로 파리에서 성공

*
1920년에 설립된 미술 단체. 동시대 예술 관련 강연, 연주회, 출판, 전시를 후원했으며, 1926년 브루클린 뮤지엄에서 열린 전시회가 대표적이다.

했었고, 이제 그의 작품이 고향에 온 것이었다.

~

  같은 해에 만 레이는 앙드레 드랭이 그의 하늘색 경주용 차에 타고 있는 사진을 찍었다. 드랭은 자동차가 "어떤 예술 작품보다도 아름답다"라고 평가했다.[25] 평생 100대 이상의 차를 소유했던 또 다른 화가 피카비아도 확실히 그렇다고 동의했다. 자동차의 미끈한 아름다움도 매력이었거니와, 속도는 또 다른 매력이었다 (1927년 지상 스피드 기록은 시속 290킬로미터에 조금 못 미쳤다). 속도에는 위험이 따랐지만, 어떤 사람들에게는 그 위험도 매력으로 작용했다. 그리고 위험에는 죽음이 따랐다. 그해의 지상 스피드 기록을 갱신하려던 운전자 한 명은 자동차의 부서진 구동 체인이 튀는 바람에 목이 잘려 죽었다.[26]

  유난히 자동차 사고로 인한 사망이 많은 해였고, 그중에서도 극적인 것은 이사도라 덩컨의 죽음이었다. 그녀의 삶은 1913년 아이들이 비극적인 자동차 사고로 죽은 후 그 영향에서 벗어나지 못하고 있던 터였다. 10년이 지나서도 그녀는 여전히 아이들 생각을 한다고 한 친구에게 털어놓았다. "내가 매일 밤 그 애들을 본다는 걸 알아? 그래서 밤이 두려워."[27] 몇 년 전에는 젊은 새 남편*의 난폭함에 시달리기도 했으며, 결국 그의 자살이라는 기막힌 소식을 들었다. 양녀 이르마에게 "그 때문에 어찌나 울었는

---

*
1922년에 결혼한 세르게이 예세닌을 가리킨다. 그는 결혼 이듬해에 모스크바로 돌아가 심한 우울증에 시달린 끝에 1925년 말 모스크바에서 자살했다.

지, 그는 내게서 인간적으로 괴로워할 능력을 앗아 가버린 것만 같아"라고 말하기도 했다.[28] 자신의 죽음 직전에는 "남은 건 두 가지, 술과 남자밖에 없어"라고 말했다고 한다.[29]

1927년 초에 이사도라는 다시금 파리에 거처를 정했다. 이번에는 몽파르나스의 들랑브르가 9번지로, 만 레이의 집이나 샤갈이 초기에 살던 오텔 데 제콜에서 멀지 않은 곳이었고, 길 바로 맞은편이 딩고 바였다. 그녀는 두서없게나마 회고록을 쓰려 하고 있었다. 어쨌든 돈은 필요했으니까. 그래도 그녀는 시간을 내어 5월 21일 부르제 비행장으로 찰스 린드버그를 맞이하러 가는 무리에 끼었다. 그가 착륙하자 그녀는 "갑자기 애국심에 사로잡혀" 모자를 벗어 공중에 던져 올렸다고, 당시 《시카고 트리뷴Chicago Tribune》의 외신기자였던 윌리엄 L. 샤이러는 회고했다.[30]

이사도라의 갑작스러운 애국심은 오래가지 않았다. 여러 해 전부터 그녀는 자신의 조국에 대해 마음에 들지 않는 것이 많았고, 이런 감정은 보스턴 근처 신발 공장에 무장 강도로 침입했다가 살인죄로 기소된 이탈리아 무정부주의자 사코와 반체티를 옹호하며 나섰던 그해 봄과 여름 동안 더욱 심해졌다. 그들에 대한 유죄판결은 그들의 무죄를 확신한 이들 사이에 널리 저항을 불러일으켜, 재심에서 판결이 번복되지 않자 상고심을 요청하는 움직임이 전 세계적으로 퍼져나갔다. 그들의 처형이 다가오던 1927년 8월에 이사도라는 두 사람을 열렬히 옹호하고 나섰다. "사코-반체티 사건은 미국 사법의 오점"이라고 그녀는 파리를 방문 중인 한 판사에게 말하며 "그것은 미국에 지속적인 저주가 될 터이며, 미국의 위선이 당해 마땅한 저주"라고 덧붙였다.[31] 8월

23일 그들의 처형은 파리에 ─ 루이스 부뉴엘에 따르면 "온 시내 가 혼돈에 빠졌다"[32] ─ 그리고 전 세계에 저항을 불러일으켰다.

이사도라의 절친한 벗 메리 데스티 스터지스가 파리에 와 있던 터라 두 사람은 온 시내를 돌아다니며 파티를 벌였다. 그 무렵 이 사도라의 재정은 가망 없이 파탄 나 있었고, 메리 역시 그녀의 관 대한 전남편 솔로몬 스터지스가 여전히 도와주기는 했지만 형편 이 별로 낫지 않았다. 그런 메리조차도 이사도라의 자포자기에는 걱정이 되었다. "그녀는 전혀 절약하려 하지 않아"라고, 메리는 아들 프레스턴(그는 어머니의 화려한 사교계 친구들에 둘러싸여 자라나 훗날 할리우드의 유명한 작가이자 희극영화의 감독이 되 었다)에게 써 보냈다. 이사도라는 "최고의 레스토랑에서만 식사 하고 최고급 와인만 마셔"라고 메리의 편지는 이어진다. "그녀는 세상에서 마땅히 그 정도는 받을 권리가 있다고 생각하고, 사실 그렇기도 하지."[33] 하지만 이사도라의 친구는 "이 파멸을 향한 질 주"를 멈출 방법이 없다는 데 당황하고 있었다.[34]

이사도라는 이제 메리와 함께 니스에 돌아가기로 하고, 자신은 "절대로 가난을 거부한다. 가난해지느니 차라리 죽겠다. 나는 조 잡하고 너절한 가난을 혐오한다"라고 선언했다.[35] 그러다 둘째 아 이의 아버지인 파리스 싱어와 뜻밖에 화해하게 되었다. 싱어는 이사도라의 바람기와 무모함을 몇 년이나 견디다 못해 떠나갔던 터였다. 이제 그도 아주 현명해지지는 못했다 하더라도 나이가 들 만큼 들었고, 그녀와의 연애가 절정이었을 때에 비하면 재산 도 축이 나 있었다. 플로리다 부동산 거품 붕괴로 인해 큰 재정 손 실을 입었던 것이다. 그래도 그는 다시 한번 이사도라를 후원할

마음이 있었다.

하지만 하필 그때 이사도라는 쾌속 자동차를 가진 매력적인 젊은이를 만나 그와 드라이브 약속을 해둔 터였다. 싱어가 나타나 젊은이를 보고는 대번에 상황을 짐작하고 떠나버렸다. 늘 같은 이야기였다. 싱어는 수표를 가지고 다시 돌아오겠노라고 약속했지만, 이사도라는 확신할 수가 없었다. 그날 저녁에도 그녀는 메리가 선물한 1미터 80센티미터 길이의 붉은 바틱 숄을 두르고 저녁 식사를 하러 나갔다. 그녀는 그 숄이 마음에 들어서 어디에 가든 두르고 다니던 터였다. 메리는 막연히 불길한 예감이 들어 말렸지만, 이사도라는 젊은이와 함께 드라이브에 나섰고, 목둘레에 숄을 휘날리며 외쳤다. "안녕, 친구들아. 난 영광을 향해 간다!"[36]

그 이야기는 수도 없이 되풀이되었다. 메리가 "이사도라, 네 숄! 숄을 당겨!"라고 얼마나 외쳤는지. 하지만 그 긴 숄은 뒷바퀴 차축에 말려들었고, 이사도라가 숄을 잡아당기기도 전에 자동차는 급출발하며 그녀의 목을 부러뜨렸다.

그보다 더 극적인 죽음이 있을 수 있을까? 많은 사람들은 이사도라가 자살을 연출했다고 생각했다. 콕토는 "이사도라의 종말은 완벽했다. 너무 완벽하여 사람을 차분하게 만드는 종류의 공포였다"라고 했다.[37] 하지만 그녀를 아는 이들은 차분하지 못했다. 특히 파리스 싱어는 너무나 충격을 받은 나머지 그녀의 유해를 파리로 옮기는 데도 함께하지 못했다.

파리에서 그녀의 친구들은 성대한 장례식을 치러주었다. 그녀가 그토록 사랑했던 꽃을 산더미처럼 쌓아 올린 장례식이었다. 수천 명이 페르라셰즈 묘지에서 그녀의 운구 행렬을 기다렸고,

세련된 여성 ～ 1927

화장장은 입추의 여지가 없이 들어찼다. 예식 후에 그녀의 유해
는 납골당으로 옮겨져 아직도 그곳에 있다. 그녀의 사랑하는 자
녀들 바로 밑에.

재닛 플래닛은 그녀의 조사를 이렇게 썼다. "그녀는 평생 영감
이라고는 받아본 적이 없는 사람들에게 영감을 주었다. (……) 그
녀가 여왕들처럼 성 없이 이름만으로 환영받는 것도 무리가 아니
다."38

~

이사도라의 죽음은 너무나 극적이었지만, 그해에 자동차 사고
로 목숨을 잃은 이는 이사도라만이 아니었다. 그해 봄에는 쾌속
자동차의 팬이던 장 르누아르가 자동차 사고로 간신히 목숨을 건
졌고, 동승했던 친구 피에르 샹파뉴는 목숨을 잃었다. 피에르가
부가티 브레시아를 막 사서 장을 데리고 드라이브에 나선 길이었
다. 그들이 퐁텐블로 숲에서 언덕길을 최고 속도로 달리던 중에
자동차가 유막油膜에 미끄러졌다. 피에르는 즉사했고, 장은 의식
을 잃은 채로 발견되어 병원으로 옮겨져 다행히도 목숨을 건졌다.

그와 피에르는 새 영화 〈마르키티아Marquitia〉를 만드는 중이었
다. 〈나나〉로 금전적 손실을 본 데다 〈찰스턴 퍼레이드〉로 다시
실패한 후, 장 르누아르는 다시는 영화를 만들지 않겠다고 결심
한 터였다. 누군가가 상업 영화를 제안해 자신이 제작까지 맡을
필요가 없게 되지 않는 한 말이다. 그런데 그 있을 것 같지 않은
일이 일어났으니, 장의 형 피에르 르누아르가 패션 일러스트레이
터이자 무대 디자이너 폴 이리브의 조카딸인 마리-루이즈 이리

브와 결혼한 결과였다. 인맥이 든든한 마리는 자신의 영화제작 스튜디오를 설립하고 전부터 구상해온 영화의 주연을 맡고자 했다. 이미 배급사와 여러 군데 극장에 줄을 대어놓은 상태였는데, 영화를 감독해줄 사람이 없었다. 그러니 그 일은 당연히 가족이 된 장의 차지였지만, 장은 주저했다. 절실히 돈이 필요한 상황이긴 해도 아내 카트린이 아닌 다른 여배우와는 영화를 찍고 싶지 않았다. 그러다 결국 승복했고, 1926년 겨울 동안 찍은 가벼운 영화 〈마르키티아〉가 이듬해 9월 상업 영화관들에서 개봉되어 좋은 반응을 얻었다.

〈마르키티아〉를 감독한 후 장은 카트린 에슬링을 주역으로 하는 〈꼬마 릴리La P'tite Lili〉에 단역으로 출연했다. 감독은 알베르토 카발칸티로, 카트린은 그해에만 세 편의 카발칸티 영화에 출연하게 되지만 가장 주목받은 것은 〈꼬마 릴리〉였다. 그것은 좌안의 아방가르드 영화관인 '스튜디오 데 쥐르술린'에서 개봉되었다 (다리우스 미요가 1930년에 배경음악을 만들게 된다).

그 후 르누아르는 장 테데스코와 팀을 이루어 한스 크리스티안 안데르센의 〈성냥팔이 소녀La Petite Marchande d'allumettes〉를 영화화하기로 했다. 그가 처음으로 찍은 팬크로매틱[전정색] 영화였다. 팬크로매틱이란 단순한 흑백보다 회색의 다양한 농담을 사용하여 실제 색깔은 아니라 해도 상당한 범위의 색채 효과를 내는 기법이었다. 팬크로매틱 영화는 실내 장면에서 좀 더 섬세한 조명을 요구했으므로, 르누아르와 그의 동료들은 그런 종류 영화를 위해 스튜디오를 지어야만 했다. 그들은 양철을 오려 반사기를 만들거나 낡은 자동차 엔진에 연결한 발전기로 조광기를 돌리는

세련된 여성 ~ 1927

일까지 ─ 엔진이 과열되지 않도록 수도꼭지에 연결해 식혀가면서 ─ 그 모든 일을 손수 해냈다. 필름도 부엌에서 창문에 암막을 치고 나무 대야를 써서 직접 현상했다. "평생 내가 정말로 장인匠人이 되어보려 한 것은 그때뿐이었다"라고, 르누아르는 훗날 프랑수아 트뤼포와 자크 리베트에게 말했다. "우리는 문제가 재미있다고 생각하는 기술자들이었다. (……) 근사하고 흥분되는 일이었고, 결과가 실제로 아주 아름다웠으므로 더욱 근사했다."[39]

그것은 그가 카트린과 함께 만든 마지막 영화가 되었다.

~

"언젠가 파리의 한 디자이너는 여성이 복장에서 얻은 자유는 대부분 이사도라 덕분이라고 말했다"라고 재닛 플래너는 지적했다. 그녀가 어떤 디자이너를 염두에 두고 있었는지는 알 수 없지만, 처음부터 이사도라는 폴 푸아레의 옷을 좋아했고, 푸아레 역시 이사도라를 몹시 아껴 최초의 디자인 중 하나에 그녀의 이름을 붙이기도 했다. 플래너의 말을 빌리자면 이사도라는 "조심스럽게 코르셋으로 조인 시대의 한복판에 당당히 달려가는 미네르바처럼" 나타난 셈이었다.[40] 하지만 여성들을 코르셋으로부터, 치마를 부풀려 받치는 틀과 가슴을 볼록하게 조이는 브래지어로부터 실질적으로 해방한 것은 폴 푸아레였다.

푸아레는 자신을 패션의 왕자라 불렀지만, 1926년 말에는 그의 왕국도 서글프게 줄어들었으며 재정 상태는 엉망이었다. 그 무렵 그의 오랜 친구 콜레트가 그에게 자기 소설 『방랑하는 여자 La Vagabonde』를 연극으로 만드는데 주역을 맡아달라고 부탁해

왔다. 새로운 예술적 경험에 늘 개방적이었던 푸아레는 배역을 수락했고, 먼저 리비에라에서 공연한 후 1927년 초 파리에서 공연했다. 불행히도 그 개막은 별로 기억할 만한 것이 못 되었다. "푸아레 씨의 파리 데뷔는 그가 나쁜 배우가 아님을 입증했다"라고 플래너는 일단 양보했다. "마담 콜레트 역시 마찬가지였다. 하지만 한 효율성 전문가는 푸아레가 의상 디자인에 더 뛰어난 재능을 지녔을 것이라고, 또한 콜레트도 소설가 이외의 다른 무엇이 되느라 시간을 낭비하고 있다고 지적했다." 그러면서 "〈방랑하는 여자〉는 그리 오래 공연되지 못할 것"이라고 예견했다.[41] 정확한 예언이었다.

로베르 말레-스티븐스가 폴 푸아레를 위해 메지-쉬르-센에 지은 별장은 자금 부족으로 여전히 미완성이었고, 르코르뷔지에가 세라와 마이클 스타인을 위해 지은 별장은 1927년 말에 완성되어 1928년 초에 입주가 가능하게 되었다. 그것은 돈이 드는 일이었으니, 빌라 스타인-드 몽지는 르코르뷔지에가 1920-1930년대에 걸쳐 지은 가장 값비싼 집이었다. 하지만 공사가 진척되는 동안 잡음은 거의 없었다. 르코르뷔지에는 어머니에게 보내는 편지에 이 세 고객은 "우리가 지금껏 만나본 최상의 고객들이고, 요구는 많지만 일단 그 요구들이 만족되면 예술가를 전폭 존중"한다고 썼다.[42]

그해 여름에, 르코르뷔지에와 이본은 조각가 자크 립시츠 부부와 함께 휴가를 보냈다. 립시츠 부부를 위해 르코르뷔지에는 그얼마 전 파리 바로 바깥 불로뉴-쉬르-센에 작업실과 주택을 겸한 집을 지었다.[43] 가을에는 샤를로트 페리앙이 르코르뷔지에의

북적거리는 아틀리에를 찾아와 강철 도관을 사용한 가구 디자인을 선보였다. 그 개념은 바우하우스가 창시한 것이었지만 이제 페리앙은 그것을 전혀 새로운 유선형으로 만들었고, 특히 그녀의 장의자가 그러했다. 르코르뷔지에는 페리앙의 의자와 탁자가 세라와 마이클 스타인의 마음에 들기를 바랐으나, 스타인 부부는 새집에도 자신들이 쓰던 르네상스 테이블과 18세기 팔걸이의자를 갖고 가기를 원했다.

"영웅적이고 진취적인 시대였다"라고 페리앙은 훗날 회고했다. "돈도 자원도 얼마 없었지만, 그토록 힘들게 설계한 그 모든 건축설계와 도시계획들은 결코 틀리지 않았다."[44] 르코르뷔지에를 위해 일한다는 것은 고무적인 경험이었고, 그녀의 말대로 "세계 각지에서 최고의 학교를 나온 열정적인 젊은이들이 모여든 것은, 건축뿐 아니라 르코르뷔지에 때문이기도 했다. 그가 문제에 접근하는 방식, 그의 아우라 때문이었다".[45] 그의 사무실에 여자라고는 자기뿐이라는 사실에 전혀 구애되지 않고 페리앙은 10년을 머물렀으며 그동안 그녀의 디자인은 차츰 인정받게 되었다.

르코르뷔지에와 함께 일한다는 것 자체가 신나는 일이었던 데다가 그가 고국 스위스에 지어질 국제연맹 본부 건물 공모전에 초대된 마당이었다. 그것은 꿈 같은 일이었다. 학생들이 그의 아틀리에로 모여들었고, 공모전 설계에 기여했다. 르코르뷔지에와 그의 사촌이 구상하는 건물은 연맹의 고귀한 이상을 구현하는 동시에 최신 음향학과 기술을 설계에 반영한 것으로, 조용하고 고상하고 평화로운 분위기에 공동체 의식과 협동 정신을 고취하는 것이라야 했다. 엄청난 주문이었지만 성공할 것으로 보였으니,

특히 그것이 정해진 예산 내의 유일한 설계이기 때문이었다. 르코르뷔지에-잔느레안案은 심사 위원단의 추천작이 되었다. 심사 위원장은 그것이 채택되도록 추천했다.

그러고는 싸움이 시작되었다. 우선 파리의 에콜 데 보자르 교장이 르코르뷔지에-잔느레 안이 규정된 잉크를 사용하지 않았다고 항의했다. 약간의 실랑이 끝에 그들의 안은 예선에 포함되는 것으로 강등되었다. 이어서 본래 계획했던 것보다 더 많은 돈을 쓸 수 있게 되었다는 말이 들려왔다. 즉 심사 기준에 맞는 설계안의 수가 늘어났다는 뜻이었고, 싸움이 치열해졌다. "사실 모던 쪽은 우리밖에 없어요"라고 르코르뷔지에는 어머니에게 써 보냈다. "다른 사람들은 악명 높은 아카데믹이고요. 그러니까 판은 이전 어느 때보다 명확해진 셈이지요. 모더니즘이냐 아카데미즘이냐?"[46]

양편이 팽팽하게 대립한 끝에, 1927년 12월 국제연맹 본부의 심사 위원단은 다른 설계안을 채택했다고 발표했다. 네 명의 아카데믹 건축가들(프랑스인 두 명, 이탈리아인 한 명, 헝가리인 한 명)이 제출한 안이었다. 그렇지만 르코르뷔지에는 포기하지 않았고, 새해가 시작되었을 때는 이미 두 번째 설계안을 시작하고 있었다. 이번에는 규정에 맞는 잉크로.

～

르코르뷔지에는 3월에 도시계획에 관한 강연을 하던 중 전투적인 내셔널리스트이자 조르주 발루아와 함께 프랑스 파시스트 당 르 페소를 설립한 인물인 자크 아르튀스를 만났다. 르코르뷔

지에는 1925년 친구 피에르 뱅테르의 권유를 받아 르 페소 본부 개관식에서 슬라이드 강연을 했고, 그래서 그 설립자들은 그를 자신들의 일원으로 여기게 되었다. 조르주 발루아는 1927년에 이렇게 썼다. "나는 그때[1925년] 그의 위대한 구상이 어떻게 파시즘의 가장 심오한 사상을 나타내고 있는지 말했다. (……) 파시즘이란 바로 그것, 온 국민의 삶을 합리적으로 조직하는 것이었다. (……) 르코르뷔지에의 작품은 그것을 천재적으로 나타낸다."[47] 하지만 당시 르코르뷔지에는 어떤 정치적 입장도 갖고 있지 않았고, 평생 몰두해온 순수주의 개념 말고는 다른 어떤 이념도 없었다. 그는 어머니에게 "[아르튀스는] 팔 벌려 다정하게 맞이해주었고, 나를 도시계획 및 주택 장관으로 임명하겠다고 명시적으로 제안했어요. 하지만 내가 정치에 뛰어들지 않으리라는 건 어머니도 아시지요."[48] 그러나 이후 세월 동안 그러기는 어려울 것이었다.

앙드레 브르통은 이미 공산당에 가입했고, 많은 초현실주의자들이 그 뒤를 따랐다. 어떤 이들은 부르주아 세계에 대한 자신들의 예술적이고 문학적인 도전을 정치적이고 사회적인 행동과 뒤섞으려는 시도에 반대하기도 했지만 말이다. 게다가 공산주의자들은 그들을 의심하고 있었다. "만일 너희가 마르크스주의자라면, 너희는 초현실주의자일 필요가 없다"라고, 한 당 간부는 브르통에게 말했다. 처음부터 험난한 관계였지만, 브르통은 그런 문제들은 차츰 해결되리라 믿고 투지 있게 밀고 나아갔다.

한편 초현실주의는 그 구성원들이 책과 그림을 발표하면서 번성했다. 그중에는 찰리 채플린을 옹호한 글도 있었는데, 채플린의 이혼과 관련한 잡음과 그의 아내가 제기한 "부적절한 성적 요

구"혐의 등으로 인해 미국에서는 그의 영화가 상영 금지 된 터였다. 초현실주의자들은 이 소동에 끼어들었고, 그런 종류의 글을 쓰지 않을 때는 파리의 길거리를 혼자서든 여럿이든 쏘다니며 신호와 계시를 기다렸다. 그들은 파사주 드 로페라나 투르 생자크 같은 특정 장소를 선호했으며, 그런 곳들에서 도시의 잠재의식이 발현한다고 믿었다.

브르통의 1927년 초현실주의 선언은 『초현실주의 혁명』이라는 책으로 출간되기에 앞서 갓 창간된 잡지 《트랑지시옹 transition》에 게재되었고, 낸시 커나드에 의해 영어로 번역되었다. 그해에만도 《트랑지시옹》은 거트루드 스타인, 막스 에른스트, 앙드레 지드, 만 레이 등의 작품을 비롯하여 제임스 조이스의 "진행 중인 작품"의 처음 몇 페이지를 게재했다. 불행히도 거트루드 스타인이 기고한 「해명An Elucidation」이라는 글이 뒤죽박죽으로 인쇄되는 바람에, 자신의 문체를 설명하려던 그녀의 시도는 무산되고 말았다. 인쇄공은 원고가 워낙 난해하여 어쩔 수 없었다고 변명했지만, 스타인은 기분이 상해서 《트랑지시옹》에 작품의 별쇄본을 찍어줄 것을 요구했다.

거트루드 스타인의 문체가 만만치 않다는 것은 의심할 바 없는 사실이었지만, 윌리엄 칼로스 윌리엄스는 다른 곳도 아닌 거트루드의 살롱에서 "아이들이 쓰는 글이 내게는 그 반복적인 면에서 너무나 거트루드 스타인풍으로 보였다"라며, 그녀에게 "글쓰기가 천직이라고 믿느냐"는 질문을 하는 용서할 수 없는 죄를 저지르고 말았다.[49] 윌리엄스의 말은 그녀에게 깊은 상처가 되었고 그는 다시 초대되지 않았다. 하지만 다른 사람들은 여전히 그녀의

발치에 무릎을 꿇었으며, 그녀의 살롱은 이민자 사회에서 여전히 최고의 장소로 여겨졌다. 사회사가 로이드 모리스가 지적했듯이, "그녀의 집에 초대되는 것은 몽블랑에 소개되는 것이나 마찬가지였다."[50]

스타인은 이제 버질 톰슨과도 알고 지냈는데, 그는 다른 사람들처럼 그녀의 발치에―그녀가 아니라 다른 누구의 발치에도―무릎 꿇으려 하지 않았다. "그녀[거트루드]는 남자 같은 자유를 원하면서도 자신을 여성으로서 예우하지 않는 자를 용납하지 않았다"라고 그는 말했다.[51] 톰슨은 그렇지만 진심으로 스타인을 높이 평가하여, 일찍부터 『부드러운 단추들 Tender Buttons』의 일부에 곡을 붙이기도 한 터였다. 그는 곧 오페라 〈3막으로 된 4인의 성인 Four Saints in Three Acts〉를 시작하게 된다.

~

그 무렵 샤갈은 코트다쥐르를 발견하고 그의 인기 있는 '꽃' 연작과 서커스를 주제로 한 구아슈화 및 유화를 시작했고, 피카소는 신고전주의를 떠나 파울 클레나 호안 미로 같은 초현실주의 화가 몇 명과 가까워졌다. 그의 전기 작가 존 리처드슨에 따르면 그 자신은 결코 초현실주의를 받아들이지 않았지만 말이다.[52] 피카소는 훗날 다니엘-헨리 칸바일러에게 이렇게 말했다. "초현실주의자들은 내가 추구하는 것을 결코 이해하지 못했다네. (……) 현실보다 더 현실적인 무엇을." 또 다른 친구에게는 이렇게 덧붙였다. "내가 추구하는 것은 유사성이야. 현실적인 것보다 더 현실적이고 깊은 유사성이야말로 초-현실을 이루는 것이지."[53]

이제 마흔다섯 살이 된 피카소에게 인생은 여전히 새로이 발견할 무엇이었고, 그는 1927년 초에 젊고 사랑스러운 마리-테레즈 발테르를 발견했으니, 이후 9년 동안 그녀는 그의 애인이자 뮤즈가 된다.

발견이 있는가 하면 상실도 있었다. 그해 5월에 후안 그리스는 마흔 살의 나이로 죽었다. 건강이 좋지 않아 오래 고생한 다음이었다. 비교적 젊은 나이였던 그는 피카소의 제자였다가 자기 길을 찾아간 터였는데, 한동안 사이가 뜸하기는 했지만 두 사람은 바토 라부아르 시절부터의 오랜 친구였다. 장례식을 치른 후 거트루드 스타인의 독설에도 불구하고 피카소는 그리스의 죽음을 깊이 애도했다. "당신은 슬퍼할 권리가 없지"라는 스타인의 말에 그는 이렇게 반박했다. "당신은 내게 그런 말을 할 권리가 없고." 하지만 스타인은 지지 않았다. "당신이 그의 의미를 깨닫지 못한 건 당신에게 그런 게 없기 때문이야." 피카소는 조용히 대답했다. "내게 그게 있다는 건 당신도 잘 알지."[54]

～

그해 5월에는 한층 더 드라마틱한 사건이 있었다. 경찰이 《악시옹 프랑세즈》 사무실을 포위했던 것이다. 주필이자 부사장이었던 레옹 도데가 그 사무실에서 농성 중이었다. 그는 2년 전 아들이 택시에서 자살한 후 택시 기사를 살인죄로 고발했다가 무고죄 판결을 받았으나, 이제 임박한 투옥을 거부하고 있었다. 결국 그나 그의 동료들에게 동정적이던 경찰청장이 나서서 설득한 끝에 사흘 만에 굴복한 그는 카믈로 뒤 루아의 호위대에 둘러싸

인 채 사무실에서 나왔고, 리무진에 실려 상태 감옥으로 호송되었다. 그곳에서 그는 여러 주 동안 편안하게 지내다가 부서 관계자를 사칭하는 동료와 속이기 쉬운(또는 방조한) 간수 덕분에 탈옥했다. 그는 프랑스를 벗어나 벨기에로 가서 1930년에 사면령이 내리기까지 그곳에 머물렀다.

1927년 봄, 바티칸은 《악시옹 프랑세즈》를 금서 목록에 올렸고, 그것을 읽는 자나 관련 조직에 가담하는 자에게 성사를 베푸는 것을 금지했다. 악시옹 프랑세즈는 그 타격에 비틀거렸지만 아주 사라지지는 않았다. 전투적인 지지자들의 대부분은 이제 피에르 테탱제의 애국 청년단을 중심으로 모였는데, 그 군사적 계파는 무솔리니의 파시즘에서 직접적인 영감을 받은 터였다. 곧 애국 청년단은 30만 회원을 헤아리게 되었다. 게다가 1927년 말, 모리스 다르투아라는 인물이 프랑수아 코티의 격려와 재정적 지원을 업고 나와 또 다른 극우 단체를 결성했으니, 이것이 '불의 십자단 연맹'이라 불리던 재향군인들의 엘리트 그룹이었다. 내셔널리스트, 반공산주의, 권위주의를 표방하는 불의 십자단 회원들은 일찍이 조국을 지키기 위해 전쟁터에서 보인 영웅적인 행위가 정치라는 싸움터에서도 자신들에게 충분한 자격을 부여한다고 믿었다.

1927년에 조르주 클레망소는 마침내 『사색의 저녁에 *Au Soir de la Pensée*』라는 두 권짜리 책을 출간했다. 사실상 모든 것의 역사라 할 만한 내용을 담고 있는 이 책에서 그는 무솔리니의 파시즘과 소비에트 공산주의를 모두 질타했으니, 이것들은 "국가들이 대중의 인기에 영합하는 과두정치로 다스려질 때 어떤 지적인 혼돈을

가져올 수 있는가"를 잘 보여주는 것이라고 믿었다.[55]

하지만 무솔리니도 소비에트주의자들도 당시 대부분의 프랑스인들에게는 경계의 대상이 아니었다. 독일의 부흥과 나치당의 성장조차도 경각심을 불러일으키지 못했다. 프랑스인들은 무력안보를 내세우는 푸앵카레가 정부 수반으로 있고 경제가 비교적잘 돌아가는 한 대체로 현상에 만족했다. 1927년, 프랑스에서는군 복무 기간이 한층 단축되어 18개월에서 1년으로 줄었으며 그병력도 전적으로 방어에 그쳤다. 군부도 그런 방침에 거의 전적으로 동의했고, 마지노선의 요새들이 건설될 무렵의 분위기는 대체로 그러했다. 포슈 원수만이 끈질기게 반대하고 있었다.

브리앙은 여전히 평화를 모색하며 모든 조인국 사이의 전쟁을불법으로 규정하는 조약을 추진하고 있었다. 그는 이듬해에 독일을 포함한 14개국이 이른바 켈로그-브리앙조약을 맺음으로써 그목표를 달성하게 된다. 이 조약은 "국제 간 차이를 조정하기 위해전쟁에 의존하는 것을 단죄"하고 합법적 방어의 경우 외에는 "국가정책의 도구로서의" 무력 사용을 불법으로 규정했다.[56]

프랑스의 식민지들에서 반제국주의가 일기 시작한 것이 우려를 낳았다. 인도차이나에서는 호치민, 알제리에서는 '북아프리카의 별'이 문제였다. 하지만 이런 운동들은 체계적으로 탄압되었으므로, 더 이상 우려의 대상이 되지 않았다. 대부분의 프랑스인들은 새로운 시대가 열리고 있다고 믿었거나, 믿기로 하고 있었다.

이런 분위기 가운데 샤를 드골 대위는 1927년 봄 프랑스의 엘리트 국방대학에서 가르치기 시작했다. 그가 마주한 군 지도자들은 1918년에 탱크와 전투기가 했던 역할을 잊어버리고 일체의

367

혁신을 거부하는 사람들이었다. 드골 같은 사람이 보기에는 어리석기 짝이 없는 태도였지만, 전쟁에서 이긴 지 그리 오래되지 않은 나라로서는 그리 드문 반응도 아니었다. 드골은 청중의 계급이나 지위 고하에 개의치 않고 군 지도력이라는 주제를 거리낌 없이 다루었으며 이런 말까지 했다. "오늘날은 군 지도자 교육에 별로 호의적이지 않습니다. 왜냐하면 평화기에는 기계적으로 사고하는 자들이 뛰어난 재능을 가진 자들을 능가하니까요." 그 자신이 재능을 가진 자라는 것은 명백했다. 그는 플라톤에서 톨스토이, 앙리 베르그송에 이르기까지 위대한 인물들의 저작을 자유자재로 좔좔 인용했고, 청중은 그의 명석함에 탄복하는 한편 그의 거만함에 분개했다. 정작 드골은 자신이 불러일으키는 적대감을 전혀 알아채지 못한 듯했다. 아버지에게 보내는 편지에 그는 이렇게 썼다. "제 편들은 기뻐하고, 중립인 자들은 미소 짓습니다. 배 주위를 맴돌며 제가 떨어지기만 하면 삼키려고 노리던 상어 떼도 상당히 멀어졌습니다."[57]

얼마 지나지 않아 극우 단체 '퓌스텔 드 쿨랑주' 서클의 총무 앙리 뵈그너가 드골에게 그의 강의를 소르본에서도 해달라고 요청했다. 퓌스텔 드 쿨랑주는 고대 및 중세 프랑스사를 전공한 역사가로, 그의 저작은 프랑스를 카이사르 시대의 영광으로 복귀시키고자 하는 왕정파와 극우 내셔널리스트들에게 호소하는 바가 컸다. 악시옹 프랑세즈의 지도자들은 퓌스텔을 정신적 지주 중 한 사람으로 떠받들었고, 1926년에는 샤를 모라스를 포함하는 지식인들의 서클을 결성했다. 바로 그 서클에서 드골에게 강연을 요청했던 것이다. 드골은 으쓱해져서 이를 수락했다.

페탱은 젊은 드골에게 여전히 중요한 후원자였으며, 특히 드골이 국방대학에서 강의를 하게 된 데는 페탱의 영향력이 크게 작용했다. 하지만 두 사람 사이에는 골이 파이기 시작했고, 그해 가을 드골이 소령으로 진급하여 엘리트 경보병부대(제19엽보병대)를 지휘하도록 독일에 파견된 후로는 그 골이 더욱 깊어졌다.[58] 이후로 그들 사이에 오간 편지는 드골이 페탱을 위해 대필 중이던 책 문제로 인해 점차 긴장이 형성되는 정황을 보여준다. 드골은 자신의 부재중에 페탱이 다른 장교에게 책의 집필을 맡긴 것을 알게 되었다. 그는 격분하여 페탱에게 "제가 당신을 위해서만 하던 그 일을 다른 아무에게도 넘겨주지 마시기를" 정중하지만 단호한 어조로 요청했다.[59] 드골은 또한 페탱에게 책의 서문에서 자신의 노고를 공개적으로 인정할 것도 요구했다. 페탱의 오른팔이던 한 사람은 드골에게 경력을 위태롭게 만들고 싶지 않다면 그런 건방진 편지를 철회하라고 경고까지 했다. 하지만 드골은 그답게도 경고를 무시했고, 페탱은 더 이상 부하와 문제를 만들기보다 아예 그 원고를 치워버리는 편을 택했다.

드골은 그 일 때문에 경력에 지장을 받지는 않았다. 독선적이고 교만하다는 세평에도 불구하고, 장차 큰 인물이 되리라는 평판이 차츰 높아져 갔다. 그가 제19엽보병대의 지휘관으로 임명되자 못마땅하게 여긴 이들도 있었지만, 신랄하기로 유명했던 보병감은 이렇게 되받았다고 한다. "난 장래의 프랑스군 총사령관을 임명하는 걸세!"[60]

# 칵테일 시대

## 1928

"칵테일! 그거야말로 우리 시대의 진짜 발견이다"라고, 1928
년 영국 저널리스트 시슬리 허들스턴은 파리의 보헤미안 문학 및
사교 생활을 둘러보며 열광했다.[1]

프랑스인들은 칵테일cocktail을 '코크텔coquetèle'이라고 쓰며 그것
을 자신들의 것으로 여기려 했지만, 인기 있는 술집에서 동트기
전 시간에야 아무도 그런 것에 신경 쓰지 않았다. 허들스턴은 광
범한 조사 작업 동안 화가 키스 반 동겐을 만나 이런 말을 들었다
고 한다. "우리 시대는 칵테일 시대야. 칵테일에는 온갖 것이 조금
씩 다 들어 있지. 아니, 난 마시는 칵테일만 말하는 게 아냐. 그건
나머지 모든 것의 상징이라고." 한때 배를 곯던 시절을 지나 부유
한 초상화가가 된 반 동겐은 그 무렵 첨단을 달리는 한밤중 파티
로도 명성을 얻고 있었다. 그는 그런 파티들에서 별의별 인물과
행태를 관찰할 기회를 누렸다. "현대 사교계 여성이란 칵테일이
야. 아주 화려한 잡탕이지. 사교계 그 자체가 화려한 잡탕인걸."[2]

1928년의 현대 사교계 여성은 낮에는 편안하고 날렵한 옷차림(굽 낮은 신발과 종 모양 모자를 곁들인)을 하고, 밤에는 허리선이 낮은 무릎 길이의 드레스, 주름이 많고 아르데코풍의 무늬로 구슬이 정교하게 박히거나 금은사를 섞어 짠 드레스를 입었다. 샤넬, 랑뱅, 파투, 몰리뇌, 칼로 쇠르 등이 미시아 세르트에서부터 마를레네 디트리히, 장래의 켄트 공작부인에 이르기까지 부유하고 세련된 여성들이 찾는 1920년대의 인기 디자이너들이었다. 그 밖에 샤를 드 노아유 자작의 아내 마리-로르 드 노아유처럼 한층 대담한 패션을 추구하는 이들도 있었다. 1927년에 만 레이는 어느 미래주의 무도회에 참석한 마리-로르가 젊은 인테리어 디자이너 장-미셸 프랑크의 작품인 은빛 나는 상어 가죽 옷—1950년대의 디오르를 예고하는 풍성한 스커트—을 입은 모습을 사진 찍었다.

디자이너 옷을 살 만큼 넉넉지 못한 이들은 가게에서 산 옷에 자기 나름의 창의성과 센스를 가미하여 멋들어진 차림을 했다. 마리 퀴리의 작은 딸 에브 퀴리도 그중 한 사람으로, 이 매력적이고 재기발랄한 아가씨는 패션 취향 때문에 어머니와 자주 다투었다. 마담 퀴리는 (에브가 보기에는 한심하게도) 가장 단순한 옷에 가장 싼 모자를 택했고, 낡아 떨어지도록 같은 차림을 했다. 반면 에브는 스타일을 사랑했고 (어머니가 보기에는 걱정스럽게도) 화려한 옷을 멋들어지게 입어냈다. "오, 얘야! 끔찍하게 높은 구두로구나! 게다가 드레스 등판이 이렇게 파이다니 이게 대체 무슨 유행이냐? 가슴이 파인 것도 봐줄까 말까인데, 등이 이렇게 깊이 파이다니!" 그러면서도 마리 퀴리는 "하여간 네 옷이 예쁘기

371

는 하다"라고 인정했다. 그다음엔 화장이 또 문제였다. 마리는 화장이라고는 하지 않았고 해본 적도 없었다. 하지만 에브는 현대 여성이었으니, 이는 어머니가 보기에는 "끔찍한 분칠에 덧칠"을 의미했다.[3]

그래도 모녀는 서로 사랑했고, 딸에게 "그렇게 꾸미지 않은" 모습을 훨씬 더 좋아한다고 말하면서도 마리는 저녁에 놀러 나가는 딸을 순순히 배웅해주었다. "자, 이제 실컷 놀고 오너라, 굿 나잇!"[4]

～

택시 경적, 특히 파리의 택시 경적은 조지 거슈윈에게 유별난 인상을 주었음에 틀림없다. 1928년 봄 그가 파리에 왔을 때 가장 먼저 한 일 중 하나는 택시 경적을 사러 다닌 것이었다.

그는 1923년에 잠깐 파리를 구경했었고, 1926년에도 잠시 머물면서 장차 〈파리의 미국인An American in Paris〉이라는 제목을 붙이게 될 '오케스트라 발레'의 첫 소절들을 스케치하기 시작했다. 1928년 초에는 작품의 주요 모티프를 구상했는데, "택시 경적이 울리는 가운데 샹젤리제를 거니는 것", "향수병, 블루스" 등이 그 것이었다.[5] 뉴욕에 있는 동안 그는 주요 주제 중 몇 가지를 스케치했지만, 그래도 직접적인 영감이 필요했다. 1928년 3월 그는 다시 유럽을 방문했고, 이번에는 석 달 이상 머물렀다.

파리에 온 거슈윈은 택시 경적을 사러 당시 자동차 관련 가게들이 모여 있던 그랑드-아르메 대로에 갔다. 정확히 자신이 원하는 음을 내는 경적을 찾아 돌아다닌 끝에, 그는 스무 개 가량을 사

가지고 머물던 호텔의 특실로 돌아가 방 한복판에 들여놓은 스타인웨이 그랜드피아노 위에 그것들을 쌓아두었다.

그 직후에 피아니스트 자크 프레이와 마리오 브라조티가 그의 방문을 두드렸다. 유명한 미국인 작곡가를 만나러 온 것이었다. 거슈윈은 여전히 가운 차림이었지만 싹싹하게 그들을 맞아들였다. 그들의 눈길이 그의 유별난 수집품을 향하자, 그는 그것이 미국의 새로운 유행이 아니라고 설명해야 했다. 단지 〈파리의 미국인〉의 도입부를 위해 러시아워 때 콩코르드 광장의 교통 소음을 포착하려던 것뿐이라고. 그러고는 그들에게 자신의 피아노 반주에 맞추어 택시 경적 소리를 내달라고 부탁했다. 그들은 이 특이한 음악을 만드는 데 참여하게 된 것을 기뻐하며 열심히 함께 빵빵거렸다.

거슈윈은 좋은 녀석이라고 많은 친구들이 인정했다. 또 대단한 녀석이기도 했으니, 그는 스물네 시간 안에 대부분의 사람들이 생각지도 못할 만큼 많은 일을 해치우곤 했다. 이번 파리 여행도 뉴욕과 런던에서 히트하고 있던 그의 많은 뮤지컬코미디 공연 사이에 간신히 시간을 낸 것이었다. 휴식을 취하는 한편 연구와 작곡을 해야만 했다. 실제로 얼마나 쉴 수 있었는지는 의문이지만, 거슈윈은 수많은 친구들과 활동으로 북적거리는 삶을 좋아했다.

그가 두 살 위 형이자 동료인 아이라와 누이동생 프랜시스와 함께 생라자르역에 내리는 즉시, 현기증 나는 사교 생활이 시작되었다. 수많은 방문객들이 끊임없이 그를 에워싸고 그의 눈길을 끌기 위해 다투며 온 시내로 끌고 다녔다. 가장 큰 파티 중 하나는 그의 F장조 협주곡의 유럽 초연에 뒤이어 엘사 맥스웰이 샹젤리

제 공원 안에 있는 레스토랑 로랑에서 열어준 것이었다. 그곳에서 그는 수많은 유명 인사들과 어울렸다. 그중에서도 콜 포터와의 만남은 기억할 만했다. 두 사람은 밤늦도록 함께 피아노를 쳤고, 프랜시스(프랭키) 거슈윈은 노래를 했다. 포터는 프랭키의 목소리에 감명을 받아 자신이 협력하고 있던, 곧 초연하게 될 레뷔극[춤과 노래 등이 곁들여진 연극]에 그녀의 역을 만들어주기까지 했다.

그 레뷔극 〈라 르뷔 데 장바사되르La Revue des Ambassadeurs〉가 카페 데 장바사되르에서 초연되어, 같은 해에 브로드웨이에서 공연한 뮤지컬 〈파리Paris〉와 함께 포터의 경력에서 중요한 전환점이 되었다. 훗날, 그토록 얻기 힘들었던 명성을 얻은 후에 그는 한 친구에게 말했다. 1926년 즈음에는 브로드웨이에서 성공하겠다는 생각을 아예 접고 있었다고. 그래서 린다와 함께 파리에서든 베네치아의 별장에서든 더 많은 파티를 여는 데 치중하기로 했었다고. 물론 그것만으로도 대단한 일이었지만, 그래도 그는 음악인으로 성공하지 못했다는 실의를 좀처럼 떨쳐내지 못하고 있었다.

엘사 맥스웰이 훗날 말한 대로 "1927년 콜은 플레이보이로서의 명성이 워낙 대단했으므로, 제작자들이 섣불리 접근하기 어려워했다". 맥스웰에 따르면, 그 무렵 레이 개츠라는 이름의 브로드웨이 제작자가 "마지막으로 콜에게" 부탁해보았다고 한다.[6] 개츠는 자신의 아내 이렌 보르도니를 성공시키기 위한 수단으로 뮤지컬을 구상하고 있었지만 아직 적당한 음악을 찾아내지 못하던 터였다. 맥스웰이 설명에서 빠뜨린 것은 그때 어빙 벌린이 했던 역할이다. 포터는 벌린과 아는 사이였고, 뉴욕과 파리의 사교 생활

을 통해 그들은 물론이고 아내들까지 좋은 친구가 되어 있었다. 그러던 중 벌린의 전 부인의 동생이었던 개츠가 뮤지컬 건으로 조언을 구했고, 벌린은 개츠가 당시까지 해온 구상을 살펴본 후 포터에게 가서 의논해보라고 귀띔해주었다. 그렇게 해서 개츠와 포터가 협력한 결과가, 포터가 음악을 작곡하고 가사까지 쓴 뮤지컬 〈파리〉였다.

〈파리〉 중에서도 포터의 〈사랑합시다Let's Do It〉가 히트곡이 되었고(《뉴요커》는 그의 노래들에 열광했다),[7] 파리에서 공연한 포터의 〈르뷔〉도 역시 성공적이었다.[8] 프랭키 거슈윈이 거슈윈의 노래들을 연이어 부른 것이나 거슈윈이 개막일에 피아노로 누이동생의 반주를 해준 것도 〈르뷔〉에 해가 되지 않았다. 갑자기 콜 포터는 양 대륙에서 스타가 되었고, 이후 10년 동안 여덟 편의 뮤지컬을 브로드웨이에서 상연하여 히트했다.

황량한 들판에서 헤맨 세월 끝에 갑자기 영광의 날이 찾아온 셈이었다.

～

거슈윈은 이번 유럽 여행을 작곡 구상을 얻는 동시에 연구를 위한 것으로 계획하고 있었다. "유럽 오케스트라 방식을 연구하여 가능한 한 내 테크닉에 도움을 얻기 위해서"라는 것이 그의 목표였다.[9] 그가 파리에서 보낸 시간은(일 때문에 빈과 베를린에 잠깐씩 다녀온 것도) 확실히 생산적이었고, 나디아 불랑제를 찾아가 레슨을 청할 기회도 있었다. 그는 이미 뉴욕에서 모리스 라벨에게도 같은 청을 한 적이 있었다. 라벨과는 친구 사이였고, 두 사

람은 수차 할렘에서 재즈를 들으며 저녁 시간을 함께 보냈었다. 거슈윈은 라벨의 쉰세 번째 생일을 축하하는 파티에서 그의 요청에 따라 〈랩소디 인 블루〉를 비롯한 작품들을 연주하기도 했다. 하지만 라벨은 만일 자기와 공부했다가는 "그 자신만의 뛰어난 멜로디 재능과 자발성을 잃어버리고 '못난 라벨'이 될 수도 있다며" 거슈윈의 레슨 요청을 거절했었다.[10]

라벨은 거슈윈에게 나디아 불랑제에게서 배울 것을 적극 권했다. 불랑제는 퐁텐블로에 있던 아메리칸 스쿨에서 에런 코플런드, 버질 톰슨, 월터 피스턴 등을 가르치고 있었다. 라벨은 불랑제에게 거슈윈을 "더없이 뛰어나고 매혹적이며 아마도 가장 심오한 재능을 가진" 음악가라고 추천하는 편지를 써주었다. 아울러 거슈윈의 "전 세계적인 성공도 더는 그를 만족시키지 못할 터이니, 그는 더 높은 목표를 가지고 있다"라고 덧붙였다. 하지만 거슈윈이 그의 목표를 쟁취하도록 테크닉을 가르쳤다가는 "그의 재능을 망가뜨릴 수도" 있으니, 자기로서는 "감히 떠맡을 수 없는 그 엄청난 책임을 맡아주지 않겠는가?"라는 것이었다.[11]

불랑제는 거슈윈의 음악을 잘 알고 있었고 또 즐겼다고 한다. 파리에서 거슈윈을 만나게 된 그녀는 "내가 가르칠 수 있는 것은 별 도움이 안 될 것이라 말했고 (……) 그는 동의했다. 나는 그 결과에 대해 후회해본 적이 없다". 그 인터뷰에 동석했던 제삼자는, 불랑제가 그를 거절한 것이 "그의 타고난 음악적 재능을 어떤 식으로든 다치게 하고 싶지 않았기 때문"이라고 덧붙였다.[12]

거슈윈은 작곡가 자크 이베르에게도 푸가라든가 대위법 같은 "진지한" 음악을 쓰는 법을 알고 싶다고 청했다. 이베르 역시

"[거슈윈의] 타고난 테크닉과 그의 멜로디 감각, 전조의 대담함 그리고 기대를 뛰어넘는 화성적 발상에 탄복하며" 그 청을 사양했다.[13] 스트라빈스키도 거슈윈의 부탁을 받은 또 한 사람이었는데, 그는 다른 사람들만큼 거슈윈에게 감명을 받지 않았던 것 같다. 거슈윈이 레슨을 청하자, 스트라빈스키는 그의 연 수입을 묻고 그 대답을 듣더니, 아마도 역할을 바꾸어 자기가 거슈윈에게 배워야 할 것 같다고 대꾸했다.

거슈윈이 정말로 배움을 원해서 청했던 것인지 아니면 단지 음악계의 권위자들로부터 인정을 받으려 했던 것인지는 알 수 없지만, 이 러시아 이민자들의 한때 무망해 보이던 아들이 이미 상당히 성공을 거두었다는 것은 충분히 분명해졌다. 조지 거슈윈은 고교 중퇴생으로 열두 살 때까지 피아노라고는 만져본 적도 없었는데, 틴팬앨리*와 브로드웨이를 신명나게 정복하고는 대담하게도 연주회 음악으로 진출한 것이었다.[14] 그런 성공이 가능한 시대였다. 다리우스 미요와 6인조가 이미 자신들의 작곡에 재즈를 도입한 터였으니까.[15] 거슈윈은 단지 반대쪽 끝에서 시작했고, 자신이 흠모하는 바흐와 드뷔시의 음악 언어로 자신을 표현하기 위해 꾸준히 기량을 닦고 있었다.

그는 다른 모든 일을 처리해가면서도 파리에 있는 동안 〈파리의 미국인〉을 절반가량 완성했고, 그 초연을 계약했다. 그해 12월에 발터 담로슈가 지휘하는 뉴욕 필하모닉이 카네기홀에서 〈파리

*
Tin Pan Alley. 19세기 말에서 20세기 초까지 미국 대중음악을 지배하던 음악 출판업자 및 작곡자들의 집단을 가리키는 말.

의 미국인〉을 초연했다.

~

거슈윈은 그해 파리의 수많은 사람들의 삶을 즐겁게 해주었지만, 음악 애호가들에게 큰 사건은 새로운 오케스트라, 즉 파리 심포니 오케스트라의 창단이었다. 이 새 오케스트라는 현대적인 연주회장으로 재탄생한 살 플레옐 전속이었다. 살 플레옐은 강화 콘크리트로 지은 3천 석 규모의 연주회장으로, 구식 연주회장과는 달리 음향에 방해가 될 일체의 장식을 없앤 것이 특징이었다. 탁월한 음향효과를 자랑하는 이 연주회장은 불행히도 개관한 지 얼마 안 되어 큰 화재를 겪었고, 그래서 그 전속 오케스트라는 첫 연주회를 샹젤리제 극장에서 열어야만 했다.

그럼에도 파리 심포니 오케스트라는 멋진 신세계를 향해 과감한 걸음을 내딛었고, 단원들에게 급료를 주는 대가로 시즌당 80회 공연을 위한 규칙적이고 강도 높은 연습을 요구했다. 계약의 일부로, 정식 음악가 대신 대리인을 보내던 관행도 금지되었다. 목표는 더 나은 음악을 만드는 것이었고 그러기 위해 세 명의 지휘자가 임명되었는데, 그중 가장 젊은 지휘자가 에르네스트 앙세르메였다. 이것은 그에게 엄청난 기회였지만 위험 또한 따랐으니, 그가 곧 알게 되었듯이 그런 조직에 생기기 쉬운 뒷공작과 관료적인 거래는 어떤 개선 조처로도 근절되지 않았기 때문이다.

몇 달 지나지 않아 오케스트라 운영진은 앙세르메를 피에르 몽퇴로 교체하기로 했다. 1913년에 〈봄의 제전〉을 초연했던 몽퇴는 이제 세계적인 스타가 되어 있었다. 하지만 12월 말에 앙세르메

가 살 플레옐 개관 기념 연주회의 일환으로 〈봄의 제전〉을 지휘했을 때는 연습한 보람이 있는 결과가 나와 향후에도 그 작품은 그가 계속 지휘하기로 되었다. 그 연주회에 스트라빈스키는 참석하지 않았으나 그의 애인 베라 수데이키나가 참석하여 젊은 지휘자를 대단히 칭찬하면서 그가 장차 몽퇴와 함께 세계적인 명성을 얻으리라고 말했다는 소문이었다.

~

그해 봄, 거슈윈 말고도 파리를 떠나 미국으로 돌아가는 또 다른 미국인들이 있었으니, 어니스트 헤밍웨이와 그의 새 아내 폴린이었다. 폴린이 임신하여 아기를 미국에서 낳기를 원했기 때문에 그들은 진작부터 미국으로 돌아가기로 한 터였다. 하지만 그 결심을 행동에 옮긴 것은 어니스트가 화장실 변기의 체인 대신 욕실 채광창의 끈을 잡아당기는 사고를 겪고서였다. 그는 다음 책을 쓰기 위해서는 반드시 미국에 가야만 하겠다고 결심했다. 사고 때 얼굴에 흘러내리던 피의 맛이라든가, 그로 인해 되살아난 전쟁의 기억 같은 것이 당시 그가 쓰고 있던 소설을 포기하고 다른 소설, 이번에는 전쟁 이야기를 쓰리라고 마음먹게 만들었던 것이다. 3월에 그와 폴린은 아바나와 키웨스트로 가는 배에 올랐고, 이어 아칸소주에 있는 폴린의 집을 거쳐 캔자스시티로 갔다. 그곳에서 6월에 아들 패트릭이 태어났다. 그 무렵 어니스트는 새로운 소설 『무기여 잘 있거라 *Farewell to Arms*』를 300페이지 가까이 써나가고 있었다.

한편 해들리는 이혼이 확정된 직후 범비를 데리고 미국에 갔

다가 파리로 돌아왔다. 파리에서 그녀는 이제 혼자 아이를 키우는 엄마로서 인생을 다시 시작했다. "나는 프랑스에서 사는 법을 알고 있었고, 그곳에 살 때가 가장 행복했다"라고 그녀는 훗날 회고했다. (어니스트가 여러 친구들과 절연한 것과는 달리) 그녀에겐 여전히 친구가 많았고, 몇 가지 적응이 필요한 일들이 있기는 했지만 대체로 안정된 삶을 살 수 있었다. 때가 되면 재혼하여 두 번째 남편인 저널리스트 폴 마우러와 조용히 살게 될 터였다. 오랜 세월 후에 어니스트와의 결혼을 되돌아보면서, 해들리는 이혼한 것이 자신에게는 오히려 잘된 일이었다고 아들에게 말했다. "왜냐하면 나는 네 아버지를 사랑했고 그도 나를 사랑했지만, 그는 함께 살기 아주 힘든 사람이라 긴장의 연속이었거든." 어니스트는 두 차례 더 결혼하게 되는데, 에이다 메클리시는 "그는 그저 여자들과 사귀기만 하고 결혼은 하지 않는 편이 좋았을 것"이라고 논평했다.[16]

실패한 관계 후에 부서진 조각들을 주워야 했던 이들은 그들 말고도 또 있었다. 폴 푸아레의 이혼은 원한에 찬 것이었지만(그의 아내는 수년간의 결혼 생활 끝에 그가 잔인하다며 이혼 소송을 냈다), 그의 비현실적인 아이디어와 꿈은 갈수록 도를 더해갔다. 탁월한 요리사였던 그는(그가 차린 만찬에 손님으로 갔던 만 레이도 곧 그 점을 인정했다) 1928년에는 『107가지 조리법 또는 진귀한 요리 Les 107 recettes ou curiosités culinaires』라는 요리 책을 비롯하여, 그 자신의 말에 따르면 "모든 럭셔리 산업"을 망라했다는 값비싼 광고 앨범 『팡 Pan』을 펴내기도 했다.[17] 『팡』은 푸아레가 여남은 명의 일류 디자이너와 함께 가졌던 일련의 주간 오찬 모

임의 결과물로, 그 광고 개념을 푸아레는 "새로운 아이디어의 꽃다발"이라고 선전했다.[18] 그는 또한 화가며 디자이너들과 공동으로 아주 섬세한 삽화가 든 책을 한 번에 단 한 부씩 만들기도 했다. 그가 연달아 내놓는 많은 아이디어들이 그랬듯이, 그 모든 계획은 경제적으로 현실성이 없어 끝나고 말았다. 푸아레 자신은 그저 일시적으로 어려운 시기를 겪고 있으며 모든 것이 곧 원상회복하리라고 믿었지만 말이다. "언젠가는 『팡』이 속간될 테고 새로운 잡지의 효시가 될 것"이며 그 자신은 출판 계획을 계속하여 원대한 꿈을 이루기를 바라고 있었다.[19]

미시아 세르트도 실패한 결혼에서 회복하려 애쓰던 또 한 사람이었다. 이 결혼의 파탄은 특별히 힘들었으니, 그녀가 세 번째 남편인 호세 마리아 세르트를 여전히 사랑하고 있었기 때문이다. 사태를 한층 복잡하게 한 것은 미시아도 세르트의 새 아내가 된 루사다나 므디바니, 일명 루시를 사랑하고 있었다는 사실이다. 그루지야[현재의 조지아] 출신에 왕족임을 자처하는 이 여성은 어느 날 세르트의 스튜디오에 나타나 자신은 조각가인데 작업할 공간이 필요하다고 부탁했다. 세르트는 곧 자신의 스튜디오뿐 아니라 침대까지 루시에게 내주게 되었다. 미시아는 루시를 내쫓기 위해 나섰지만, 이내 자기도 그녀의 매력에 빠져버리고 말았다. 그녀와 세르트와 루시는 기묘한 삼각관계가 되었다. 즉 루시는 세르트의 정부이자 미시아의 딸, 미시아가 항상 소원했던 딸이 된 것이었다. 친구들, 특히 샤넬은 미시아에게 바보짓을 하고 있다고 경고했지만, 미시아는 세르트가 루시와 결혼하려 한다는 사실을 알고서야 자신의 세계가 파탄에 이른 것을 깨달았다.

세르트가 마침내 미시아와 이혼하고 루시와 결혼한 것은 미시아에게 크나큰 충격이었다. 그럼에도 세르트가 새 신부에게 선물할 결혼반지 고르는 것을 도와주었고, 커플과 함께 신혼여행 크루즈에 동반하기까지 했다.[20] 샤넬은 불행한 친구를 도우려 했다. 보이 캐펄이 죽은 후 미시아가 했던 역할을 뒤바꾸어, 이제 샤넬이 미시아를 초대해 웨스트민스터 공작의 시골 영지에서 여름휴가를 보내도록 했다. 미시아는 초대에 응했지만, 비참할 뿐이었다. 결국 그녀는 샤넬과 벤더를 떠나 계속 비참하게 세르트와 그의 새 아내를 따라다녔다.

~

그해는 키키와 만 레이에게도 함께 사는 마지막 해였다. 불가피한 결별을 예상이라도 한 듯, 그는 그녀에게 자신의 초현실주의 영화 〈바다의 별L'Étoile de mer〉에서 주역을 맡겼다. 이 영화의 왜곡되고 초점을 벗어난 장면들을 그는 유리를 통해 또는 거울에 반사된 채로 찍었다. 당시 초현실주의를 대표하던 시인 중 한 사람인 로베르 데스노스의 시에서 영감을 얻은 〈바다의 별〉은 이렇다 할 줄거리 없이 한 여자(키키)와 한 남자의 반복되는 만남을 묘사한다. 그중 가장 긴 만남은 이렇다. 한 여자가 거리에서 신문을 파는데, 쌓인 신문 더미를 눌러놓은 유리병 안에 '바다의 별(불가사리)'이 들어 있다. 한 남자가 나타나 유리병을 집어 들고, 그들은 함께 어느 집으로 들어간다. 위층에서, 여자는 남자가 지켜보는 가운데 옷을 벗고 침대에 눕는다. 그는 그녀의 손을 잡고 키스하며 작별을 고한 뒤 불가사리를 가지고 떠난다. 결국 남자

와 여자는 다시 만나지만, 두 번째 남자가 여자를 애인에게서 빼앗으며, '벨Belle'이라 쓰인 거울이 깨진다. 이 사랑과 상실의 묘사 전체에 걸쳐, 떠나는 기차와 배와 바람에 부푼 신문지 같은 이미지들이 거듭 나타난다. 제목에서 알 수 있듯이 중심 이미지는 불가사리로, 잃어버린 사랑의 화신이다.

이 영화는 5월에 마를레네 디트리히의 〈푸른 천사Der blaue Engel〉와 함께 라탱 지구의 작은 영화관인 스튜디오 데 쥐르술랭에서 개봉되었다. 비평가들은 산만하다는 평이었지만 대체로 성공이었다. 누군가는 영화의 인물들이 "일종의 은하수 안에서 맴도는 것 같다. (……) 또는 마약이라도 한 것 같다. 모든 것이 용해되고 다시 태어나 임의적으로 변한다"라고 감상을 전했다.[21]

이제 잃어버린 사랑이라는 개념은 만 레이 자신에게도 고통스러운 현실이 되었다. 키키와의 공공연한 말다툼과 싸움이 점점 더 빈번하고 요란해져서 유리병과 의자를 집어던지기에 이르렀다. 만 레이는 몽파르나스 바로 바깥에 두 번째 스튜디오를 얻었다. 뤽상부르 공원 근처 발-드-그라스가의 이 격리된 공간에서 그는 불청객을 피해 조용히 그림을 그릴 수 있었다. 키키는 자기대로 회고록을 쓰기 시작했다. 회고록을 함께 써줄 사람을 찾다가 저널리스트 앙리 브로카를 만나게 되었다.

키키가 만 레이를 떠나 브로카와 함께 살게 되기까지는 그리 오래 걸리지 않았다.

~

그해 초 조세핀 베이커는 파리를 떠났다. 파리가 이미 자기를

떠났다고 그녀는 생각했다. 폴리 베르제르와의 계약도 끝났고, 파리의 관중은 점차 그녀의 연기에 식상한 터였다. 살 플레옐에서 연 고별 쇼도 실망스러웠다. 공연한 피아니스트 비에네르와 두세가 그녀보다 더 열띤 반응을 얻었다. 베이커는 파리 관중의 변덕에 기분이 상한 데다 늘 똑같은 연기를 하는 데 싫증이 나기도 했다. 그래서 1928년 1월에 파리를 떠나 회오리 같은 유럽 순회에 나섰다. 동행한 것은 페피토와 그의 가족, 그리고 비서와 운전사, 개 두 마리, 196켤레의 신발, 엄청난 양의 드레스와 모피, 64킬로그램의 화장용 분, 팬들에게 나눠줄 3만 장의 광고 전단이었다.

일행은 기대에 차서 빈에 입성했지만, "검은 악마"라는 배척의 역류에 부딪혔다. 이런 적의는 전통 도덕의 힘뿐 아니라 점차 성장하던 히틀러의 인종차별주의에 기인한 것으로, 그녀가 예상했던 환영과는 딴판이었다. 하지만 그녀를 이세벨*이라 떠드는 신문 기사들에도 불구하고, 그녀의 공연 티켓은 팔려나갔다. 필시 타조가 끄는 수레를 타고 빈의 거리를 누빈 그녀의 모습이 눈길을 끈 덕분이었을 것이다.

프라하와 부다페스트에서는 폭도의 무리를 만났고, 자그레브에서는 관중이 물건들을 집어 던지기 시작하는 통에 쇼를 중단해야 했다. 네덜란드와 스칸디나비아 국가들은 좀 더 온건하여, 오슬로에서는 왕자가 친히 그녀를 궁으로 초대하여 그녀의 벗은 몸

---

*
구약성서에서 하느님에게 대적하는 이방 여인.

을 보석으로 덮어주었다는 소문도 돌았다. 베를린에서 그녀는 새로운 셰 조제핀을 열었지만 나치 동조자들에게 맞닥뜨렸다. 독일 전역에서 반복된 적대감이었다. 이제 파리로 돌아갈 때였다. 그곳에서는 미국 백인들로부터 당하는 인종차별에도 불구하고, 자기 집에서처럼 지낼 수 있었다.

~

1928년 어느 날 안나 드 노아유는 르코르뷔지에와 오찬을 들다가 조세핀 베이커를 "황금 발톱을 지닌 암표범"이라고 묘사했다.[22] 그것은 더없이 적절한 묘사였으니, 베이커는 이미 애완동물로 키우던 표범 치키타를 데리고 샹젤리제를 거닐기로 유명했기 때문이다. 르코르뷔지에는 2년 후나 되어서야 베이커를 만나지만, 실제로 만난 그녀가 자신의 상상대로 굉장하다고 생각하게 된다.

그러기까지 그는 여전히 국제연맹 본부 건물에 대한 심사 위원단의 결정과 싸우고 있었다. 그의 열렬한 지지자 중 한 사람은 그 모든 일이 "제2의 드레퓌스 사건"이라고 천명했다.[23] 경악할 비교지만, 건축가와 그의 지지자들이 사태를 받아들인 감정적 태도를 말해주는 표현이다. 이들은 그것이 전통주의 진영의 악의에 찬 음모의 결과라고 보았던 것이다.

그 점을 염두에 두고, 르코르뷔지에와 그의 사촌은 국제연맹 이사회가 심사 위원단의 결정을 번복해줄 것을 요구하는 청원을 제출했다. 그의 물러서지 않겠다는 결의가 벌집을 쑤신 꼴이 되었으니, 고향인 라 쇼-드-퐁의 일간신문도 르코르뷔지에에 대해

"명백히 공산주의 경향을 지녔으며, 순전한 물질주의이고, 사상을 말살하며 행동을 우위에 둔다"라고 공격하며, 한 술 더 떠 그가 지은 집들을 "자살 궤짝"이라고 묘사했다.[24] 이런 비평은 특히 르코르뷔지에의 어머니와 그녀의 이웃들이 보게 될 것이었으므로 곤란한 것이었다. 격분한 르코르뷔지에는 조국이 자신을 배신했다고 느꼈고, 그런 믿음은 심사 위원단이 그의 청원을 검토한 후 결정적으로 다른 팀의 건축가들에 유리한 판정을 내리자 한층 굳어졌다. 르코르뷔지에와 사촌은 여러 나라의 지지자들과 함께 항의했지만 아무 소용이 없었다. 15년 후에도 르코르뷔지에는 그때의 경험에 대해 씁쓸한 앙금을 갖고 있었다. "선량한 마음을 지닌 사람들이 여러 나라의 엘리트 지성인들과 함께 정의를 요구한 겁니다. 하지만 그런 일은 일어나지 않았습니다."[25]

그렇지만 이제 르코르뷔지에는 번창했고 점점 더 폭넓은 지지자들을 갖게 되었는데, 그중에는 7월에 빌라 스타인을 찾아와 걸작이라고 말해준 페르낭 레제도 있었다. 또 다른 지지자들 덕분에 그는 현대건축 국제협회의 창립 멤버가 되었고, 튀니지와 부에노스아이레스 같은 도시들이 그에게 도시계획을 맡겼다. 5월에는 국제적 인정의 또 다른 표시로, 모스크바의 공동 거주지 공모전에 초대되었다. 그곳에는 그의 열렬한 지지층이 있었다. 르코르뷔지에는 부아쟁 플랜을 바탕으로 한 설계안을 제출했고, 모스크바를 여행했으며, 그곳에서 크렘린궁전에 맞아들여져 온 도시를 안내받았다. 그곳에 있는 동안 그는 세르게이 예이젠시테인을 만났으며, 그의 영화 〈전함 포템킨Bronenosets Potemkin〉을 크게 칭찬했다. 이 일로 그는 "우리 시대에 예술은 건축과 영화뿐"이라고

선언하게 되었다.[26]

하지만 소련에서도 모든 것이 완벽하지는 않았다. 르코르뷔지에는 모스크바 길모퉁이에서 스케치를 시작한 어느 날 갑자기 그런 일은 금지되었으니 중지하라는 말을 들었다. 그는 그런 제약을 받아들일 수 없었고, 스케치북을 외투에 숨겨 다니며 자신이 본 돔과 기념물 몇몇을 급히 스케치했다. 하지만 모스크바 공동 주거지를 위한 설계안이 받아들여지자, 그는 기쁜 나머지 그런 불만들을—선도적인 소비에트 건축가의 한 사람이 나서서 자신을 "보헤미안주의, 고립, 뒤집힌 스노비즘"으로 공격한 것까지도[27]—잊어버렸다. 빌라 스타인에도 와본 적이 있는 이 건축가는 한층 더 신랄한 어조로, 스타인 가족 중 한 사람과 이야기해보았는데, 그 집은 실제로 사는 것보다 구경하는 것이 더 낫다고 하더라는 말까지 곁들였다.

그렇지만 르코르뷔지에가 곧 어머니에게 보내는 편지에 쓴 대로 소련은 그의 건축적 비전을 실현하기에 가장 유망한 장소였다. "여기서는 인간 진보의 가장 뚜렷한 디자인 중 하나가 실현되고 있습니다." 그의 어머니는 놀라서 그에게 "볼셰비키 지도자들은 대체로 천민 출신의 유대인들이라더라. 그들이 저지른 수많은 학살만 보더라도 그들은 끔찍하다"라고 회신했지만, 아들은 꿈쩍도 하지 않았다. "서방세계는 제게 허름해 보입니다"라고 그는 어머니에게 말했다. 그에 비하면 "러시아에 존재하는 것 같은 영웅주의, 불가피한 스토아주의는 강한 뒷맛을 남깁니다".[28]

르코르뷔지에는 어머니에게 자신이 제네바에서 받은 대접을 상기시킬 만한 이유가 있었다. 그는 국적을 스위스에서 프랑스로

387

바꾸려는 참이었다.

~

그해에는 몽마르트르의 유명한 카바레 라팽 아질이 문을 닫으리라는 소문이 돌았다. 주인이 세금을 낼 수 없어서라는 것이었다. 사실 그 소문은 크게 과장된 것이었고, 라팽 아질은 원주인 프레데 제라르의 아들 파울로가 맡은 뒤에도 번창했다. 파울로는 문제의 세금을 다 내고 소문을 일소했다.

라팽 아질의 고객 가운데 가장 유명한 이는 파블로 피카소였으니, 그는 다 쓰러져가는 바토 라부아르에 살던 시절의 고객이었다. 피카소가 그 옛날 단골집에 가지 않은 지도 여러 해가 되었고, 이제 그는 중년에 부유하고 유명해져 있었다. 최근에는 매력적인 젊은 애인 마리-테레즈를 얻어서, 1928년에는 브르타뉴에서 지루한 여름휴가를 보내는 동안 그녀를 근처에 숨겨두고 몰래 그렸다. 그해 봄에 그는 타피스리에서 새로운 표현 수단을 발견하고 금속조각에서도 가능성을 모색하기 시작한 터였다.

아내인 올가는 병약했고, 가을에는 두 차례 수술을 한 후 긴 회복기에 있었다. 덕분에 그는 파리에 돌아와서도 마음껏 마리-테레즈와 즐기고 그녀를 그릴 수 있었다. 올가는 그가 필요로 하는 성적인 영감을 주지 못했으며, 그는 규칙적으로 병문안을 가기는 했지만 감정적으로는 그녀를 떠난 지 오래였다. 그해에 마리-테레즈를 그린 그림과 아내를 그린 그림을 비교해보면, 전자는 과격하게 뒤틀린 형태 가운데 성적인 암시들로 가득 차 있는 데 비해 후자는 앙상하고 비난하는 느낌을 준다.

388

피카소는 바토 라부아르 시절을 오래전에 떠났을지 모르지만, 여성과의 수많은 관계를 통해 불같이 타올랐다가 이전 연인을 버리고 새로운 정복을 향해 나아간다는 오랜 패턴에서는 벗어나지 못했다.

6월에 프랑스는 금 본위제로 돌아가 프랑을 전쟁 전 가치의 5분의 1로 확정했다. 푸앵카레가 독일의 통제 불가능한 인플레이션과 영국의 잔혹한 디플레이션 사이에서 중도를 택한 것이었는데, 프랑스는 평가절하된 통화 덕분에 외국과의 교역이 활발해져 곧 프랑스 중앙은행에 진 부채를 갚게 되었다. 하지만 자산을 가진 자들, 특히 상당한 자산을 가진 자들에게는, 국가가 게으른 노동계급을 위해 자신들을 파괴하는 것으로만 보였다.

그럼에도 번영은 계속되었고, 엄청난 축재가 이루어졌다. 1928년 말에 사회당 지도자 레옹 블룸은 자기가 탔던 택시의 기사가 경제 전문 잡지 《랭포르마시옹 피낭시에르 *L'Information financière*》를 사기 위해 차를 멈추었을 때의 놀라움에 대해 쓰고는 "오늘날에는 모든 사람이 도박을 하고 축재를 한다"라고 결론지었다.[29]

가장 큰 도박꾼 중 한 사람은 앙드레 시트로엔이었다. 그는 값비싼 광고 캠페인을 벌인 데 더하여, 카지노에 단골로 드나들며 점차 더 큰 돈을 잃곤 했다. 그의 재정적 어려움은 자동차 판매의 부진 때문이 아니었다. 그 무렵 프랑스에서 생산되는 거의 100만 대의 자동차(인구 41명당 1대) 중 3분의 1이 시트로엔이었다. 시트로엔사의 파리 공장들은 하루에 800대의 차를 생산할 수 있었으니, 이는 르노 생산량의 두 배였다(르노가 트럭과 상업용 차량은 다른 어떤 경쟁자보다 많이 생산하고 있었지만). 그러나 시트

로엔사는 사주가 경영하는 회사였고, 1928년에는 사주 개인의 재정난이 심각해진 나머지 방크 라자르의 인수를 받아들여야만 했다. 프랑스의 은행 조합 방크 라자르는 회사의 재정을 재조직하고 운영권을 이사회의 손에 넘겨주었다.

~

그해 8월에 독일, 프랑스, 미국을 포함하는 14개국이 켈로그-브리앙조약에 조인했다. 국가정책의 도구로서의 전쟁을 포기한다는 내용의 이 조약에는 향후 소련을 위시한 62개국이 더 참여하게 된다. 조인국들은 파리에 모였고, 그 결과 파리 사람들은 독일 외교부 장관의 공식 방문을 구경하게 되었다. 1871년 프랑스-프로이센 전쟁이 종결된 후 처음이었다.

조약은 분명 방어를 합법화할 권리까지 배제하지는 않았고, 이런 취지에서 프랑스는 마지노선을 건설하기 시작했다. 향후 있을 수 있는 독일의 공격 가능성에 대비한 방어 조처였지만, 독일인들이 최근 전쟁에서 받은 타격을 고려하면 그런 일은 있을 수 없을 듯이 보였다. 더구나 프랑스의 수뇌들은 마지노선을 함락 불가능한 것 내지는 군대를 동원할 시간을 허락할 만큼 충분히 강고한 것으로 여겼다. 그러나 히틀러와 나치당의 급속한 부상에 비추어보면 이는 근거 없는 낙관주의였다. 더구나 샤를 드골 말고는 인정하는 이가 별로 없었지만, 프랑스가 보병에만 의존하여 탱크와 공군력을 부차적으로 만든 것은 위태로운 결정이었다.

그럼에도 프랑스는 여전히 군사적 환상에 빠져 있었고, 하원이 바뀌었어도 여전히 정부의 수반을 맡게 된* 레몽 푸앵카레는 온

건하고 정적이라 변화를 좋아하지 않았다. 이런 온건함과 안일함을 프랑수아 코티는 끝장낼 생각이었다. 만일《피가로》를 통해서 안 된다면 새로운 대중지《라미 뒤 푀플L'Ami du Peuple, 인민의 벗》을 통해서라도.

코티는 "노동자들이 [프랑스 공산당 기관지인]《뤼마니테L'Humanité》이외의 무엇인가를 읽을 필요가 있다"라고 주장하며[30]《라미 뒤 푀플》을 다른 신문의 절반 가격에 팔아 아무리 가난한 노동자라도 사 볼 수 있게 했다. 그는 6개월 안에 발행 부수를 100만으로 늘리고, 광고 수입을 사용해 적자를 메꿀 계획이었다. 어떤 상황이 되더라도 그에게는 의지할 재산이 있었고,《라미 뒤 푀플》을 세상에서 가장 널리 읽히는 신문으로 만들기 위해서라면 그럴 만한 가치가 있다고 믿었다.《라미 뒤 푀플》이야말로 프랑스인들을 조국에 가장 기여할 인민으로 만들어줄 신문이라고 그는 생각했다.

코티는《라미 뒤 푀플》을 이용하여 미국 영화에서부터 프랑스의 소득세에 이르기까지 광범한 표적들에 대한 반대 여론을 조성했다. 프랑스의 소득세는 당시 2퍼센트에 지나지 않았는데도(그는 일체의 납세를 거부했으며, 1926년 이래로 재정부와 끊임없이 마찰을 빚고 있었다). 코티는 극우 입장을 취하고 반유대주의를 표방했으니, 격렬한 반유대 문서「시온 장로 의정서」**를 프랑

---

*
프랑스에서는 하원에서 다수를 차지한 정당의 당수가 총리가 된다.
**
세계를 지배하려는 유대인들의 계획을 담은 위조문서.

스어로 번역하여 《라미 뒤 푀플》에 게재한 것은 특히 불미스러운 사건이었다.

이처럼 앞뒤 가릴 것 없는 접근 방식과 저렴한 가격이 이 신문의 매력이었다. 다른 신문들이 컨소시엄을 구성하여 코티의 신문사를 신문 배달 체제에서 배제하기로 결정하자, 성난 코티는 자기만의 출판 및 광고 회사, 인쇄소, 배달국, 가판대, 배달부 등을 만듦으로써 모든 걸림돌을 제거해버렸다. 6개월 만에 그는 자신의 목표 부수를 달성했다. 한 미국 저널리스트는 첫 번째 달에 《라미 뒤 푀플》이 800만 부 팔렸고, 그 후에도 수백만 부가 더 팔렸다고 기록했다. 이런 성공에 기뻐하며 코티는 석간도 발행하기로 했다. "《라미 뒤 푀플》은 [프랑스에서] 유일한 진실의 목소리이다. 프랑스 국민은 다음 소식을 접할 때까지 스물네 시간이나 기다릴 필요가 없다."[31]

장 르누아르는 정치에 관심이 없었고, 사코와 반체티의 처형이든 린드버그의 대서양 횡단이든 뉴스가 될 만한 사건 대부분에서 멀찍이 떨어져 지냈다. 그는 자신의 즐거움과 영화 만들기에만 골몰했으니, 특히 극작가 에드몽 로스탕의 아들인 모리스 로스탕으로부터 표절 소송을 당한 후에는 더욱 그랬다. 분란의 핵심은 르누아르와 테데스코가 만든 영화 〈성냥팔이 소녀〉로, 모리스와 그의 어머니가 수년 전에 같은 이야기를 바탕으로 오페라코미크를 쓴 적이 있다는 것이었다. 소송은 결국 흐지부지되었지만 그러기까지는 2년이 걸렸고, 그동안 영화 〈성냥팔이 소녀〉는 빛을

볼 수 없었다. 그러다 로스탕 사건이 잠잠해질 무렵에는 유성영화가 등장했는데, 〈성냥팔이 소녀〉는 무성영화였다. 배급자는 그것을 업데이트하여 배경음악과 자막을 넣었고, 장은 그것을 너무나 싫어했다.

최초의 유성영화는 1927년 미국에서 앨 졸슨이 주연한 〈재즈 싱어The Jazz Singer〉로, 이것이 영화 산업 전체를 뒤바꿔놓았다. 1928년에는 파라마운트사 부사장이 파리에 와서 이 소식을 전하며 무성영화의 죽음을 알렸다. 하지만 〈재즈 싱어〉가 파리에 개봉된 것은 1929년 초나 되어서였고, 그사이에 장은 저예산 무성영화 〈꾀병쟁이Tire-au-flanc〉를 만들었다. 주인과 하인 사이에 벌어지는 이 뒤죽박죽 코미디를, 르누아르는 훗날 "어찌 보면 비극이고 어찌 보면 변덕스러운 풍자극"이라고 묘사했다.[32] 상업적인 성공은 거두지 못했지만 그것은 기술적 혁신과 카메라 움직임에 있어 선구적인 작품으로, 프랑수아 트뤼포는 이 영화를 "믿을 수 없을 만큼 대담하다"라고 평가했다.[33] 하지만 그것이 무성영화라는 사실을 바꿀 수는 없었고, 르누아르가 부유한 플레이보이에 딜레탕트에 불과하다는 인식도 마찬가지였다.

그와 카트린은 분명 '잃어버린 세대'의 재기 넘치는 일원으로서의 평판에 걸맞게 살았다. 그들은 파리의 포부르-생토노레가 근처에 아파트를 얻었고, 마를로트의 저택은 그대로 두어 아들 알랭이 유모와 할머니와 거기 살았다. 장과 카트린은 파리에서 대부분의 시간을 보내며 재즈를 듣고 새로운 친구들인 조르주 심농과 그의 아내 티지와 즐겨 어울렸다.

부모가 그렇게 바빴으므로, 알랭은 양쪽 다 거의 보지 못했다.

장은 아들을 사랑했던 것 같지만, 카트린은 어머니 노릇을 지겨워했다. 다행히도 알랭은 디도 프레르라는, 기숙학교를 갓 나온 젊은 브라질 여성을 보모로 얻었다. 브라질 외교관의 딸로 파리에 와 있던 그녀는 〈꼬마 릴리〉에 잠깐 출연하기도 했다. 디도는 알랭과 함께 지내기를 좋아했고, 그를 동물원이며 다른 즐거운 곳들에 데려가 주곤 했다. 알랭도 디도를 잘 따라서, 그녀는 휴가 동안 그를 영국에 있던 자기 어머니의 집으로 데려가기도 했다.

카트린은 안심했다. 그녀에게 디도는 하늘이 보내준 존재였다. 짐스러운 아들에게 큰누나이자 엄마 대신인 셈이었으니까. 카트린도 장도 미처 깨닫지 못했던 것은, 장차 장 자신도 디도를 좋아하게 되어 그녀를 두 번째 마담 르누아르로 삼게 되리라는 사실이었다.

~

그해 6월에 코코 샤넬은 자기 집에서 발레 뤼스의 1928년 파리 시즌 종료를 축하하는 대대적인 파티를 열었다. 그러고는 리비에라로 떠나 한창 건축 중인 지중해 빌라를 감독한 후 벤더의 요트에 합류했다.

칵테일 사교계의 예리한 관찰자 영국 극작가 노엘 카워드는 풍속극 「사생활Private Lives」에서 이 요트를 불멸화했다. 갈라선 연인들인 아만다와 엘리엇은 바다가 보이는 발코니에 서 있다. 아만다가 꿈꾸는 듯한 어조로 묻는다. 저 멀리 보이는 요트는 누구의 것이냐고. 엘리엇은 그녀에게 웨스트민스터 공작의 것이라고 대답한다. "항상 그렇지"라고 그는 생각에 잠겨 덧붙인다.

"나도 저기 타고 있다면 좋을 텐데." 아만다는 한숨지으며 말한다.

"나도 당신이 그랬으면 좋겠어." 엘리엇이 중얼거린다.[34]

## 14

# 거품이 터지다

## 1929

　파티는 언제 끝났을까? 한쪽 시각에서는—바텐더 지미를 포함한 많은 사람들의 시각이기도 했는데—1929년 10월 월스트리트의 주가 폭락이 그 끝이었다고 본다. 하지만 중요한 변화들이 대개 그렇듯이 현실은 훨씬 복잡했다. 우선 프랑스는 미국이나 영국처럼 대번에 주가 폭락의 영향을 받지는 않았다. 또한 파티는 꽤 전부터 시들해져서 이미 그 짜릿한 맛을 잃어가던 터였다.[1]

　"좋은 시절은 끝났다"라고, 로버트 매캘먼은 1928년의 마지막 밤 새해맞이 파티에서 선언했다.[2] 컨택트 출판사의 사주로 헤밍웨이에서 제임스 조이스에 이르기까지 모든 이의 벗이었던 매캘먼은 1920년대 파리를 몸소 체험하고 광란의 시대가 지났음을 제대로 짚은 것이었다. 비슷한 시기에 블랙 선 출판사의 설립자이자 몽파르나스 외국인 사회의 또 다른 고정 멤버였던 해리 크로즈비는 좀 더 폭넓게 그것이 "유럽의 종말"이라고 진단했다.[3] 헤밍웨이도 동의했으니, 적어도 몽파르나스에 관한 한 그랬다.

그는 키키의 회고록에 붙인 서문에 "이 책이 쓰인 1929년, 키키는 이제 그 자신에게나 또 몽파르나스의 시대에나 기념비처럼 보인다. 그녀가 이 책을 낸 것이 그 시대가 확실히 끝났다는 표시이다"라고 썼다. 그가 보기에 몽파르나스는 "부유해지고 번창하여 불빛이 휘황해졌을 때, (……) 돔에서 캐비아를 팔게 되었을 때, (……) 그 동네가 제값을 하던 시기는—나 개인적으로는 그것이 대단한 값도 아니었다고 생각하지만—이미 끝나 있었다".[4]

그 무렵 헤밍웨이는 자신이 얕잡아 보기로 한 모든 것에 대해 우월감을 표하듯 터프가이의 미소를 입가에 띠는 것이 특기였는데, 이제 상황이 그에게 몽파르나스를 얕잡아 볼 수 있게끔 돌아간 것이었다. 여러 해 뒤에 그는 『파리는 날마다 축제』라는 책으로 파리에 대한 사랑을 고백하게 되지만,* 당시로서는 그런 감상에 젖기에는 너무나 고통스러운 일들에 가까이 있었다. 그가 처음 사랑에 빠졌던 몽파르나스는 그를 실망시켰고, 그래서 그도 몽파르나스에 등을 돌렸다.

많은 사람들이 광란의 시대에 몽파르나스에서 일어난 마지막 중요 사건이라 여기는 일은 주가 폭락 몇 달 전인 1929년 봄에 있었다. 계기가 된 것은 벨기에 은행가의 아내이자 앙드레 드랭의 애인이었던 마들렌 앙스파흐가 블로메가의 나이트클럽 발 네그르에서 연 시끌벅적한 가장무도회였다. 드랭은 이제 부유해져서 경주용자동차에 열광했고, 실컷 취했다 싶으면 어떤 술집이든 뒤

---

*

이 회고록은 헤밍웨이 자신이 1956년에 다시 발견한 1920년대의 원고를 바탕으로 집필한 것으로, 그의 사후인 1964년에 발간되었다.

엎을 수 있는 인물이 되어 있었다. 앙스파흐가 고른 주제는 알프레드 자리가 세기 초에 발표했던 기묘하고 도발적인 희곡 「위뷔 왕Ubu Roi」의 위뷔라는 인물로, 파티 참가자들은 그 분위기에 맞는 차림을 하고 왔다(앙스파흐는 위뷔 어멈으로, 화가 후지타는 매춘부로). 곧 파티가 무르익어 밤새도록 난장판이 벌어졌고, 키키는 재즈밴드의 집요한 비트에 맞추어 가슴을 드러내다시피 한 채 캉캉을 추었다. 그 춤이 끝나기도 전에 유난히 곤드레가 된 한 여성이 비명을 지르며 댄스 플로어에서 끌려 나갔다. 밴드의 연주자들을 유혹하려고 미친 듯 설쳐댔던 까닭이다.

여섯 주 후에 마들렌 앙스파흐는 죽었다. 자살이었지만, 우울증 탓인지 마약 탓인지는 알려지지 않았다.

～

"몽파르나스가 변했다"라고, 후지타도 키키의 회고록 서문에 썼다. "하지만 키키는 변하지 않는다."[5] 키키는, 헤밍웨이가 신랄하게 암시한 대로 살이 찌긴 했지만("키키의 목소리는 여전하고, 얼굴도 이전과 다름없이 훌륭한 작품이다. 단지 이제 그녀는 좀 더 많은 질량을 가지고 움직여야 한다")[6] 그래도 여전히 다정하고 활달하고 명랑한 여성이었다. "우리는 웃었다, 정말 얼마나 웃었는지"라고 한 친구는 훗날 회고했다.[7] 키키의 회고록을 영어로 번역한 새뮤얼 퍼트넘은 "키키는 내가 아는 누구보다도 테레사 성녀와 비슷하다"라고 결론지었다.[8] 그녀는 그 험난한 인생의 막바지에도 자신이 파산했다는 사실에 개의치 않고 집 근처 병원의 노인 환자들에게 사탕을 가져다주던 여자였다. 그녀는 웃음을 사

랑했고, 남에게 기쁨을 주기를 좋아했다.

키키는 평생 많은 기쁨을 주었지만, 1929년에는 애정의 대상을 만 레이에서 앙리 브로카로 바꾸었다. 만 레이와 에드워드 타이터스 둘 다 그녀에게 회고록을 쓰라고 격려하기는 했어도, 그녀가 글 쓰는 것을 돕고 출판하고 책을 선전한 것은 브로카였다. 브로카는 자신의 새 잡지《파리-몽파르나스 *Paris-Montparnasse*》의 4월 호에 그 회고록의 첫 챕터들을 실었고, 그해 봄에는 실제로 책을 펴냈다. 서명이 들어간 호화본과 일반본 두 가지로. 6월에는 성공리에 저자 사인회를 열었고, 10월에 또 한 차례 행사를 가졌다. 10월의 저자 사인회는《파리 트리뷴 *Paris Tribune*》(《시카고 트리뷴》 유럽판의 비공식적 명칭) 기자 웜블리 볼드의 주목을 끌었으며, 그는 키키가 토요일 밤에 오는 누구에게나 키스해준다고 덧붙였다. "단돈 30프랑에 키키의 회고록과 자필 서명과 덤으로 키스까지 받을 수 있다는 소식이 퍼지자, 남자들은 맥주잔도 데이트도 위신도 다 잊어버린 채 부리나케 달려갔다."[9]

브로카는 키키를 사랑했고 그녀를 세워주려고 최선을 다했다. 그해 봄 몽파르나스의 가난한 화가들을 위해(부유해진 이들은 대개 다른 곳으로 떠났지만, 몽파르나스에는 여전히 가난한 화가들이 있었다) 오후 공연을 연 것도 그래서였다. 키키의 회고록에 나오는 많은 이들이 참석했고, 키키는 익히 알려진 외설스러운 노래들을 불렀다. 하지만 행사 전체의 클라이맥스는 키키를 몽파르나스의 여왕으로 선출한 것이었다. 그날 찍은, 입에 장미꽃을 문 그녀의 사진은 엽서로 만들어져 수천 장이 팔렸다.

～

키키와 브로카의 사랑은 열정적이라고, 웜블리 볼드는《파리 트리뷴》에 보도했다. 폴스타프 식당에서 "키스 오래 하기"를 시작한 연인들을 따라가 보았더니 쿠폴 앞에 이르기까지 계속되더라는 것이었다. "거기서 브로카는 꽃을 한 송이 사서 키키에게 달아주었고, 두 사람은 안으로 들어갔다."[10]

불행하게도, 브로카는 이미 이상하고 갈수록 난폭한 행동을 보이기 시작한 터였다. 특히 술에 취하면 그랬는데, 그런 일이 점점 더 자주 일어났다. 만 레이는 브로카를 "술꾼에다가 헛것을 보는 마약쟁이"라고 불렀는데, 아마 그의 말대로였을 것이다.[11] 오래지 않아 키키는 브로카를 생탄 병원에 입원시키고 줄곧 병원에 다니며 그를 돌보았다. 하지만 다른 남자를 만나게 되었고, 브로카와 재결합하지는 않았다. 그는 여러 차례 퇴원과 입원을 반복하다가 고향 보르도에 있는 가족에게로 돌아갔다.

키키는 만 레이에게도 돌아가지 않았다. 그녀가 떠난 후 만 레이는 굉장히 아름다운 미국 여성을 만났는데, 그녀는 그를 만나자마자 "내 이름은 리 밀러, 당신의 새 학생이에요"라고 말했다고 한다. 만 레이는 자기는 학생을 받지 않는다고, 어떻든 자기는 곧 프랑스 남부로 떠난다고 잘라 말했다. "나도 그래요"라고 금발의 미녀는 대답했다.[12] 그리하여 그들은 이후 3년간 연인이자 동료로 지냈고, 그동안 밀러는 만 레이에게서 배우고 함께 일하다가 한몫의 사진가로 인정받게 되었다.

~

　그해 초 한창 추웠을 때, 만 레이는 샤를 드 노아유 자작으로부터 초대를 받았다. 리비에라에 있는 자기 성에 와서 자기들 부부와 한동안 함께 지내자는 것이었다. 노아유에게는 그럴 만한 동기가 있었으니, 그는 만 레이가 자기 성과 미술품 컬렉션, 그리고 손님들을 소재로 영화를 만들어주었으면 했던 것이다. 만 레이는 그 무렵 영화제작에 흥미를 잃은 터였지만, 그 초대는 파리의 겨울을 피할 수 있는 기회라 물리치기 어려웠다.

　노아유는 만 레이가 만들어주는 것이면 무엇이든 받아들일 용의가 있었다. 만 레이가 실제로 만든 〈주사위성城의 신비Les Mystères du château de dés〉는 말라르메의 시 「한 번의 주사위 던지기가 우연을 없애지는 못하리라Un Coup de dés jamais n'abolira le hasard」의 이미지에서 영감을 얻은 21분짜리 영화였다. 복면을 한 두 사람이 파리를 떠날지 말지를 놓고 주사위를 던지는 장면으로 시작한다. 그러고는 노아유의 성을 향해 남쪽으로 가는 자동차 여행을 묘사하는데, 문제의 성은 로베르 말레-스티븐스가 설계한, 충격적으로 현대적인 건물이다. 만 레이는 그 정육면체 형태 때문에 말라르메의 시가 생각났고, 그 시 때문에 주사위라는 주제에 이르렀던 것이다.[13]

　여행자들이 출발하면, 영화는 신비하게 텅 빈 성을 탐사하기 시작한다. 사람들이 갑자기 나타나는데, 이들도 여행자들처럼 복면을 하고 있고, 정체를 드러내지 않은 채 바닥에 앉아 커다란 주사위 한 쌍을 가지고 게임을 시작한다. 성의 수영장에서 찍은, 빛

401

과 그늘을 강조하는 일련의 장면이 지난 후에, 기구를 가지고 놀던 손님들은 체육실의 바닥에 드러누워 천천히 주사위를 던지다가 잠이 들고, 그러면서 말라르메의 저 시구가 자막으로 나타난다. 이윽고 두 여행자가 마침내 성에 도착하여 풀밭에서 커다란 주사위 한 쌍을 발견한다. 그들은 그곳에 머무를지 떠날지를 놓고 주사위를 굴리는데, 주사위는 그들이 머물러야 한다는 답을 내놓는다. 여행자들은 뒤엉켜 춤추다 정지하여 하얀 대리석상처럼 된다. 영화는 한 쌍의 주사위를 쥐고 있는 인공적인 손을 비추며 끝난다.

6월에 노아유는 완성된 영화를 보고는 대만족하여 "아무런 조건 없이" 전장全長 영화로 만들어줄 것을 제안했다. 만 레이는 완강히 거부했고, 〈신비〉의 공개 상영을 막으려고까지 했다. 그래도 그것은 그해 가을 스튜디오 데 쥐르술린에서 상영되었으니, 관객은 예의는 지켰지만 어리둥절해했다. 그 무렵 만 레이는 영화제작을 그만두기로 결심한 터였는데, 그 이유는 유성영화의 탄생이 그가 마땅히 그래야 한다고 믿는 바대로의 영화, 즉 전적으로 시각적인 면에 초점을 맞춘 영화의 죽음을 뜻했기 때문이다. 게다가 신기술에 대한 두려움도 작용했다. "이제 영화에는 음향이 수반되게끔 되었고, 그에 따르는 작업량과 기술자들과의 협업, 제작 과정의 모든 세부들이 나를 질리게 했다."[14]

만 레이로서는 진로를 결정하는 중요한 순간이었다. 훗날 그는 "미친 듯한 20년대에 대한 내 반동은 1929년에 시작되었다"라면서 "영화계로의 외유는 내게 득보다는 실이 많았다"라고 인정했다. 그는 열정을 잃어버렸고 "[키키와의] 연애도 끝났으므로, 새로

운 모험의 준비가 되어 있다고 느꼈다".[15] 무엇보다도, 그는 사진가로서 자신을 재정립하기를 원했다.

～

만 레이가 영화제작을 거절하자, 샤를 드 노아유는 루이스 부뉴엘에게 부탁했다. 부뉴엘은 그 얼마 전에 살바도르 달리와 함께 〈안달루시아의 개Un Chien Andalou〉를 완성했는데, 이 짧은 영화에는 영화사상 가장 충격적인 장면 중 하나인 면도날이 안구를 베고 지나가는 장면이 들어 있었다. 또 다른 음산한 장면으로는 피투성이 손이 개미들과 함께 기어간다든가, 피 흘리는 발목이 피아노 위에 놓여 있다거나 하는 것도 있었다. 부뉴엘과 달리가 이 영화제작에서 견지한 근본적인 규칙, 초현실주의자들에게 강한 호소력을 지녔음 직한 그 규칙은 "그 자체로서 어떤 종류의 합리적 설명에 이를 만한 아이디어나 이미지도 일절 받아들이지 않는다"라는 것이었다. 촬영은 2주가 걸렸고, 부뉴엘에 따르면 "관계자는 우리 대여섯 명뿐으로, 대개는 아무도 자신이 하는 일을 알지 못했다"고 한다.[16]

〈안달루시아의 개〉는 시사회(만 레이의 〈주사위성의 신비〉와 함께 스튜디오 데 쥐르쉴린에서 상영되었다)에서 센세이션을 일으켰다.[17] 브르통과 초현실주의자들은 그 영화에 심취하여, 가을에 그것이 몽마르트르의 '스튜디오 28'에서 개봉되었을 때는 축하 행사까지 열었다. 그러다가 극우 단체인 애국 청년단이나 카믈로 뒤 루아 단원들이 극장에 뛰어들어 상영을 방해하고 나가는 길에 있던 그림들을 그어대는 난동을 부렸지만 말이다. 그 일

이 역으로 광고 효과를 내어 영화는 아홉 달 동안이나 장기 상영되었으며, 샤를 드 노아유 부부는 또 다른 부뉴엘-달리 영화를 제안하기에 이르렀다. 그리하여 제작된 영화 〈황금시대 L'Age d'or〉는 1931년에 개봉되는데, 부뉴엘과 달리가 결별하는 바람에 결국 부뉴엘만의 영화가 되었다. 이 영화는 부뉴엘을 초현실주의자들 사이에 중요한 인물로 자리 잡게 하는 한편, 노아유와 교회의 관계에 문제를 일으키기도 했다.

초현실주의자들은 그런 예술적 이벤트들에 편승하여 성가를 누렸지만 자체적으로는 깊은 분열을 겪고 있었으니, 브르통이 공산당에 가입하기로 한 결정이 그 주된 이유였다. 한편에는 순전히 심미적인 면에 초점을 맞추기를 원하는 작가 및 예술가들이 있었고, 다른 한편에는 정치적 행동을 선호하는 이들, 특히 마르크스주의자들이 있었다. 브르통은 자신이 행동이 불러올 결과들을 모르지 않으면서도, 몇몇 충실한 지지자들에게 힘입어 스스로 초현실주의자라 칭하는 이들에게 공산당에서 하는 것 같은 자아비판을 하게 했다.

그에 따라 1929년 초에 브르통과 그의 지지자들은 수신인 각자의 이데올로기적 입장과 집단적 혁명 노력에서 선택할 동료들을 묻는 설문지를 돌렸다. 피카비아처럼 답신을 거부한 이들은 자동으로 제명되었고, 이후에 열린 모임에 참석한 이들은 그처럼 제명당한 이들에 대한 브르통의 장광설에 가까운 성토를 지켜보아야만 했다. 모임은 급속히 해체되어갔지만, 브르통은 굴하지 않고 《초현실주의 혁명》의 1929년 12월 호에 두 번째 초현실주의 선언문을 실었다. 그 내용은 이단자들과 마르크스주의자들을

싸잡아 비판하고 초현실주의를 고수하는 자들에게 완전한 희생
을 요구하는 것이었다.

1930년대에도 브르통의 적들의 명단은 계속 늘어나게 된다.

~

브르통은 마치 적이 더 필요하기나 한 것처럼, 장 위고의 아내
발랑틴을 자기 애인으로 삼음으로써 장을 적으로 만들었다. 위고
부부는 결국 헤어졌고, 발랑틴은 초현실주의자들과 함께하는 예
술적인 삶을, 훗날 그녀의 표현을 빌리자면 "초현실주의 통과"를
계속했다.

브르통과 그의 지지자들이 경멸했던 또 다른 인물로는 샤를 드
노아유 자작 부부가 있었다. 그들의 부와 호화로운 생활 방식 때
문이었다. 그러면서도 초현실주의자들은 노아유 부부의 후원을
거절할 형편이 못 되었으므로, 후원은 받되 그들을 경멸하고 있
다는 것을 숨기지 않는다는 정도에 그쳤다.

샤를 드 노아유나 그의 아내 마리-로르는 그들의 그런 태도에
개의치 않고 아방가르드 작가 및 예술가 패거리에 대해 후원자
역할을 계속했던 것 같다. 만 레이, 루이스 부뉴엘, 살바도르 달리
등의 영화에 더하여 그들 부부는 장 콕토에게도 영화를 주문했는
데, 그것이 그의 유명한 〈시인의 피Le Sang d'un poète〉로, 이후 콕토
는 많은 영화를 만들게 된다.

콕토는 이제 전성기를 맞이하고 있었다. 1929년은, 전반기에
는 요양소에 오래 입원해 있었는데도, 그에게 가장 생산적인 해
가 되었다. 스트라빈스키를 비롯하여 많은 사람이 콕토의 입원

기간이 길어지는 데 대해 의아해했다. 스트라빈스키는 콕토가 "다른 이유 때문에 요양소 체류를 연장하는 것이 틀림없다"라고 까지 말했다. "그런 시설들은 책을 쓰기에 알맞은 조용한 장소이니 말이다".[18] 요양비를 내주던 코코 샤넬도 마침내 콕토에게 이제 다 나았으니 값비싼 휴가는 끝내야겠다고 말하기에 이르렀다.

그녀는 확실히 핵심을 찌른 셈이었다. 콕토는 생클루 요양소에 머무는 처음 몇 달 동안 방문객을 맞이할 수도 있고 자동차를 타고 코메디-프랑세즈에 다녀올 수도 있었으며, 그곳에서 한 위원회와 만나 자신이 제안한 〈목소리La Voix humaine〉에 대해 토론하기도 했다. 〈목소리〉는 한 여인이 자기를 떠난 옛 연인에게 전화로 이야기하는 1인 단막극으로, 위원회는 즉시 그것을 상연하기로 했고, 1930년 초에 첫 공연을 하게 된다. 콕토는 생클루에서 요양하는 동안 특이하고도 마음을 뒤흔드는 소설 『앙팡 테리블Les Enfants terribles』을 썼다. 그는 앙드레 지드에게 "내 치료의 진짜 유익은 일에 사로잡혔다는 겁니다. 1912년부터 쓰고 싶었던 책을 쓰고 있어요. 아무 어려움 없이 떠오릅니다"라고 말했다.[19] 그 책은 이듬해에 출간되어 큰 호평을 받았다.

～

장 르누아르는 부뉴엘과 달리의 〈안달루시아의 개〉가 별로 마음에 들지 않았다. 그가 보기에 그것은 너무 잔인하고 거칠었다. 하여간 그에게는 다른 걱정거리가 잔뜩 있었으니, 특히 카트린과의 결혼 생활이 갈수록 더 삭막해지는 것이 문제였다. 완전히 파탄이 나기 전까지는 꽤 오래 걸렸으며, 그러는 동안 그는 카트린

을 주연으로 한 영화를 만들겠다던 아마추어에서 영화 자체가 중 요한—마치 그의 아버지에게 그림이 중요했듯이—예술가로 변 모해갔다.

비록 아직 성공하지는 못했지만, 장은 새로운 테크닉들을 배 웠고 점차 영화제작 과정에 심취하게 되었다. 그는 이제 유성영 화를 반겼다. "소리를 이용할 수 있는 온갖 방법들이 생각났기 때 문"이었다.[20] 하지만 그에게는 자신의 영화를 만들 만한 충분한 자원이 없었다. 프랑스 영화 스튜디오들은 이미 자체 음향 장비 를 갖추어 새로운 시대에 대응하기 시작한 터였고, 장은 "남들이 하는 것은 다 하고 싶었지만, 나는 무성영화 감독으로 아예 분류 되어 있었다".[21] 게다가 제작자들은 여전히 그를 아마추어로 보 았고, 그의 비즈니스 에이전트는 〈나나〉가 얼마나 큰 실패였는 지 잊지 않고 있었다. 장은 미셸 시몽을 주연으로 하여 『암캐 *La Chienne*』라는 소설을 유성영화로 만들어보고 싶었지만, 그럴 기회 가 오기까지는 2년을 더 기다려야만 했다.

그러는 사이, 그는 한 친구와 〈빨간 모자Le Petit chaperon rouge〉를 영화화하기로 했고, 장은 (자기 비즈니스 에이전트의 만류에도 불구하고) 다시금 자비로 제작에 나섰다. 그들은 1929년 여름 동 안 마를로트에 있던 르누아르의 집에서 촬영에 들어갔다. 이야기 의 성인판에서 늑대는 호색한 부랑자로 해석되어, 장이 그 역을 맡았다.

훗날 장은 자신이 경력 초기에 "주제넘게 내 아버지의 원칙들 을 물리치곤 했다"라고 인정했다. 하지만 돌이켜보면 아버지 르 누아르의 영향이 항상 자기와 함께 있었다는 것이었다. 장에 따

르면, 그의 아버지는 "세계가 부분들이 한데 엮인 하나의 전체이며, 그 균형이 각 부분에 달려 있다고" 보았다. 장은 자신이 "세상에서는 '단순'하다고 일컬어지지만 아마도 영원한 지혜의 작은 파편들을 지니고 있을 존재들에 끌렸던 것은 [피에르-오귀스트] 르누아르의 명민함에 대한 잠재의식적인 믿음 덕분이었을 것"이라고 덧붙였다.[22]

~

그해 11월에 조르주 클레망소가 죽었다. 그는 (장에 따르면) "개미 한 마리를 죽이는 것이 제국 전체의 균형을 무너뜨릴 수도 있다"고 믿었던[23] 피에르-오귀스트 르누아르의 세계관에 전적으로 동의하지 않았을지도 모른다. 하지만 '호랑이'라는 별명을 얻었던 사람으로서는 놀라울 만큼, 그에게는 다정다감한 면이 있었다. 그의 가까운 친구들은 정치가가 아니라 예술가들이었고, 그는 다른 누구보다도 클로드 모네와의 우정을 소중히 여겼다. "나는 자네가 자네이기 때문에, 그리고 자네가 빛을 이해하는 방법을 터득했기 때문에 자네를 좋아한다네"라고 편지에 쓴 적도 있었다. "내 눈은 자네의 색채를 필요로 하고, 그러면 마음이 기뻐진다네."[24]

그는 끝까지 강건했지만, 여든여덟 살이 되자 친구들과 누이들, 그리고 특별히 가까웠던 동생 알베르도 세상을 떠나고 없었다(변호사였던 알베르는 드레퓌스 사건 때 졸라의 유명한 논설「나는 고발한다J'accuse」를 실은 《로로르L'Aurore》의 주간이었던 형을 위해 변호를 맡아주었었다). 자기 장례에 대한 클레망소의 유

언은 극히 소박한 것이었다. 국장의 가능성을 일체 사양하고, 그는 고향인 방데의 르 콜롱비에에, 아버지 곁에 묻어달라고 부탁했다. 아울러 그는 자신의 유해를 그곳으로 옮기는 데 아무 예식도 하지 말 것을 당부했다. 무덤에는 비석도 세우지 말아달라는 것이었다.

관 속에는 "정원 옆방 벽난로 선반 위에 있는 마른 꽃다발 두 개"를 포함하여 몇 가지 기념품들을 넣어달라고 했다.[25] 그 꽃다발은 그가 전쟁이 최고조에 달했을 때 방문한 전방의 군인들로부터 받은 것들이었다. 그는 무덤까지 그 꽃들을 가져가겠노라고 약속했었고, 이제 그 약속을 지켰다.*

~

그해의 또 다른 죽음은 예상치 못했던 만큼 충격적인 것이었다. 8월에, 세르게이 디아길레프가 베네치아에서 세상을 떠났다. 그의 죽음은 그가 20년 이상 동안 지배했던 문화계 전체에 파문을 일으켰다.

바로 얼마 전 코코 샤넬이 예년처럼 1929년 발레 뤼스의 파리 시즌 종료를 축하하는 성대한 파티를 열어주었었다. 포부르-생토노레가에 있던 그녀의 저택 정원에 휘황하게 불이 밝혀지고, 재즈 음악가들이 배경 음악을 연주했으며, 안주인은 진귀하고 값비싼 음식을 대접했다. 샴페인이 무한정 터뜨려졌고 수프 단지에

---

*
『새로운 세기의 예술가들』 제20장 참조.

캐비아가 담겨 나왔다. "우리는 샴페인을 폭포처럼 마셨다"라고 디아길레프의 마지막 스타 무용수이자 연인이었던 세르게이 리파르는 그날 저녁 일을 추억했다. 리파르는 스트라빈스키의 〈아폴로Apollo〉 초연에서 춤추었고, 그 며칠 전에는 프로코피예프의 〈탕자〉에서도 갈채를 받았었다. "기억하게, 세리오츠카" 하고 디아길레프는 그의 다리에 키스한 뒤 그에게 황금 리라 모양의 브로치를 선물하면서 말했다. "이 순간을 평생 기억하게나."²⁶

디아길레프는 건강이 좋지 않았다. 그해 봄 파리에서 그를 진료한 의사는 절대안정과 식이요법을 권한 터였다. 하지만 당뇨병을 앓고 있던 디아길레프는 그 조언을 무시했다. 오랜만에 그를 만난 친구들은 그의 신체적 변화에 놀랐지만, 그는 런던에서 또 한 차례 성공적인 시즌을 치르기 위해 분주한 일정을 보냈다. 단 한 번, 새로운 피보호자가 된 열일곱 살 난 작곡가 이고르 마르케비치를 데리고 라인강을 따라 힘든 견학 여행을 한 것이 휴가의 전부였다.²⁷ 그 후에는 지친 듯 베네치아의 리도에 있는 그랜드 호텔로 돌아가 누워버렸다. 리파르와 코치노가 온종일 그를 간호했다.

미시아는 그에게서 전보를 받았다. "병이 났소. 와주시오." 그녀는 샤넬과 함께 벤더의 요트 플라잉 클라우드를 타고 여행하던 중이었다. 당시 유고슬라비아 연안에 있었던 세 사람은 전속력으로 베네치아를 향했다.²⁸ 미시아는 의사를 부르러 사람을 보내고 리파르와 코치노를 대신할 간호사들을 구했다. 얼마 후 디아길레프의 상태가 좀 나아져, 샤넬은 다시 플라잉 클라우드로 떠났으나, 미시아는 그의 곁에 남았다. 하지만 그의 용태가 갑자기 나빠

졌다. 미시아는 코치노와 리파르와 함께 그의 병상을 지켰다. 마지막이 다가오는 것이 분명해지자 그녀는 사제를 부르러 보냈고, 사제는 러시아정교회의 신도에게 종부성사를 행하기를 거부하다가 미시아가 고함을 치는 바람에 마지못해 응했다.

그날 늦게 그녀는 곤돌라를 타고 산미켈레섬의 묘지로 가 그리스정교회 구역에서 그를 위한 터를 구했다. "그를 위해 한 조각 땅을 고르는 것이 20년 이상 내 마음속에 살았던 벗을 위해 해줄 수 있는 마지막 일이었다"라고 그녀는 훗날 회고했다.[29] 아니, 한 가지 더 해줄 수 있는 일이 있었다. 디아길레프는 늘 그랬듯이 돈에 쪼들리던 터라, 미시아가 호텔비와 의사의 진료비를 치렀다. 샤넬이 다시 베네치아에 와서 그녀를 위로하고 아마도 장례 비용을 치렀을 것이다.[30] 그리스정교회당에서 장례 예배가 있은 후, 장의용 검은 곤돌라가 관을 묘지가 있는 섬으로 실어 날랐고, 동행하는 사제들이 부르는 성가가 물살을 따라 흩어져갔다.

디아길레프를 아끼던 많은 친구들이 크게 애도했다. "우리는 마법사를 잃었다"라고 미시아는 서글프게 말했다.[31] 디아길레프의 마지막 몇 달 동안 사이가 틀어져 있던 스트라빈스키는 회한을 주체하지 못했다. 여러 해 후에, 그는 자신의 부탁대로 베네치아의 친구 곁에 묻히게 된다.

~

디아길레프의 죽음이 그렇게 많은 사람들에게 미친 영향에도 불구하고, 삶은 계속되었다. 피카소는 뜻밖의 상실에 깊이 애도하면서도 병든 아내와 매력적인 애인 사이를 오가는 복잡한 사생

활을 이어갔고, 그 덕분에 사교계 출입도 드물어졌다. 런던이나 베를린 못지않게 파리에서도 사교계 소식에 훤했던 케슬러 백작은 이듬해 봄 피카소의 사교계 친구들(보몽 부부를 위시한) 몇몇이 그를 본 지 1년이 넘었다고 하더라고 적었다. 아마도 과장이겠지만, 그럼에도 피카소가 이제 어디서 시간을 보내기로 했는지를 보여주는 증좌였다.[32]

피카소가 마리-테레즈와 즐기는 동안, 콜 포터는 마침내 뜨기 시작한 음악 인생을 즐기고 있었다. 〈파리〉가 성공한 후 그는 〈일어나 꿈꾸라Wake Up and Dream〉를 작곡하기 시작했다. 이 작품은 3월에 런던에서 초연되어 극찬을 받았으며 12월에는 브로드웨이로 건너가 주가 대폭락에도 불구하고 장기 상연 되었다. 무엇보다도 좋은 일은, 어빙 벌린이 포터에게 〈5천만 프랑스인Fifty Million Frenchmen〉의 작곡을 맡긴 것이었다. 이 작품은 11월에 브로드웨이에서 초연되었고, 〈내게 뭔가 해줘요You Do Something to Me〉는 인기곡이 되었다. 1920년대는 끝나가고 있었지만, 콜 포터는 뜨는 별이었을 뿐 아니라 브로드웨이가 줄곧 그에게 손짓하고 있었다.

뜨기 시작한 것은 콜 포터만이 아니었다. 화장품 여왕 헬레나 루빈스타인의 남편 에드워드 타이터스도 직업적인 성공을 거두기 시작했다. 1929년 봄에 그의 작은 출판사 블랙 매니킨은 D. H. 로런스의 『채털리 부인의 연인Lady Chatterley's Lover』를 (실비아 비치가 출간을 거절한 후) 펴냈고,[33] 뒤이어 또 하나의 히트작인 키키의 회고록 영문판을 냈다(그는 헤밍웨이에게 그 서문을 쓰도록 종용했다).

알베르토 자코메티도 그해 6월 난생 처음으로 성공이라는 것

을 맛보았다. 노아유 부부가 몽파르나스의 어느 화랑에서 그의
전시회를 보고는 조각상 하나를 샀던 것이다. 스위스 출신인 자
코메티는 1922년 파리에 와 그랑드-쇼미에르 아카데미의 앙투
안 부르델 밑에서 공부했다. 두 사람은 예술적으로 공통점이 별
로 없었지만, 부르델은 다른 모든 학생에게 말했듯이 자코메티에
게도 자기를 모방하지 말고 "너 자신의 노래를 부르라"고 말해주
었다.[34] 그런 격려에도 불구하고 자코메티는 자신만의 표현 형태
를 발견하는 데 애를 먹으며 1920년대의 상당 기간을 모색 가운
데 보냈다. 그러던 중에 동생인 디에고도 파리에 와서, 두 형제는
마르셀 뒤샹이 살다가 떠난 낡아빠진 아파트로 이사했다. 2년 후
인 1927년에는 이폴리트-맹드롱가로 이사했는데, 몽파르나스의
스튜디오들이 모여 있는 거의 시골 같은 그 동네에서 알베르토
는—명성을 얻은 후까지도—수도승처럼 엄격하고 단순한 생활
을 40년간이나 계속하게 된다.[35]

~

자코메티의 아틀리에에서 멀지 않은—물론 훨씬 더 좋은 동네
였지만—분주한 스튜디오에서, 스위스 출신인 또 한 사람, 르코
르뷔지에가 성공 가도를 달리고 있었다. 그토록 원했던 국제연맹
본부 건물의 설계 공모전에는 떨어졌지만, 그와 그의 사무소는
이전 어느 때보다도 바빠졌다. 르코르뷔지에와 샤를로트 페리앙,
피에르 잔느레의 합작인 새로운 원통형 강철 가구 디자인도 그해
살롱 도톤에서 처음으로 대중에게 공개되고 실제 제작에 들어가
게 되었다.

르코르뷔지에는 그해에 구세군의 '시테 데 레퓌주[노숙자 숙소]' 프로젝트를 시작했다. 이는 폴리냐크 공녀가 700만 프랑 이상을 희사한 프로젝트로, 그는 이미 구세군 기숙사 별관인 '팔레 드 푀플[민중의 집]'을 완성한 터였고, 역시 공녀의 재정 지원을 받아 제1차 세계대전 때 센강에서 석탄을 실어 나르던 바지선을 가지고 원양 정기선처럼 설계된 수상 기숙사 '아질 플로탕[떠도는 안식처]'을 만드는 중이었다.[36] 그 밖에도 그는 파리 인근 푸아시에 지을 피에르와 에밀리 사부아의 시골집 설계안에 대한 수락을 받았다. 그것은 중요한 의뢰였으니, 1931년에 완공될 빌라 사부아는 르코르뷔지에가 1920년대에 구상한 개인 주택에 대한 개념의 완성을 보여줄 터였기 때문이다. 즉, 그가 말하는 새로운 건축의 5대 요소는 구조물 전체를 떠받치는 필로티, 옥상정원, 칸막이 없는 내부[오픈플랜], 4평으로 길게 난 창문, 그리고 하중을 받지 않는 파사드였다. 설계 의뢰가 늘어나는 가운데, 스위스 대학 협회는 그에게 국제연맹 본부 건물 공모전 탈락에 대한 보상으로 파리에 새로 생기는 국제 학생 기숙사촌에 들어갈 스위스 기숙사 설계를 의뢰했다.

그해 9월에 르코르뷔지에는 아르헨티나와 브라질을 향해 출발했다. 일련의 강연을 하고 부에노스아이레스, 상파울루, 리우데자네이루 등의 도시계획을 개발하기로 되어 있었다. 그 무렵 그는 거액의 강연료를 받았으므로 이번 여행은 큰 수입원이었다. 여행 내내 들뜬 기분으로, 아직 월가의 주식 폭락 규모가 어느 정도인지 알지 못한 채, 그는 미국에서도 비슷한 성공이 기다리고 있을 것을 기대했다. "북미인들은 강하고 젊어요"라고 그는 10월 29일

어머니에게 보내는 편지에 썼다. "단순하고 잔꾀가 없지요. 그들에게는 모든 것이 행동이랍니다. 건축에서는 완전히 뒤쳐져 있어서 (……) 제 다음 미국 여행은 중요한 일이 될 것 같습니다."[37]

때마침 르코르뷔지에는 한 미국인과 아주 가까워질 기회를 얻었다. 라틴아메리카 순회공연 중에 부에노스아이레스에 와 있던 조세핀 베이커를 만났던 것이다. 그녀와 페피토는 건축가에게 자기들을 위해서도 파리 서쪽의 우아한 동네 파시에 집을 지어달라고 부탁하는 한편, 전 세계의 고아들을 위한 마을을 조성하는 일에도 흥미를 보였다.[38]

조세핀이 이상으로 그리는 "예쁘고 작고 소박하고 사방에 꽃과 녹음이 있는" 집에 대해 들으며, 르코르뷔지에는 그녀에게 호감을 갖게 되었다. 그는 어머니에게 그녀에 대해 이렇게 써 보냈다. "아주 수수하고 자연스러워요. (……) 허영이나 가식이라고는 눈곱만큼도 없어요."[39] 그러면서도 그녀는 기막히게 근사했으니, 그가 그녀에게 끌렸던 것도 무리가 아니다.

그들은 부에노스아이레스에서 상파울루로 가는 길에 또다시 마주쳤고, 상파울루에서는 자주 만났다. 한번은 (그가 어머니에게 전한 바로는) 조세핀이 그에게 "나는 작은 흰 새를 찾는 작은 까만 새"라고 노래를 불러주었다고 한다. 조세핀은 "이본을 생각나게 한다"라고 그는 어머니에게 말했다.[40] 이본으로서는 눈썹을 크게 치올렸음직한 얘기였지만. 프랑스로 돌아가는 길에 그는 조세핀이 타는 것과 같은 '루테티아'호를 선택했다.

배 위에서 그들은 항상 붙어 다녔고, 르코르뷔지에의 전용실에서 시간을 보내곤 했다. 그곳에서 그는 조세핀의 누드를 (굴곡

을 크게 과장하여) 스케치했다(물론 이 그림들은 어머니에게 보내지 않았다).[41] 있을 법하지 않은 커플이 있다고 하면 아마 이 두 사람이었을 것이다. 하지만 그들은 자기들 관계의 이상적인 면을 강조했다. 르코르뷔지에에게 조세핀은 "순수하고 단순한" 그리고 "따뜻한 마음"을 지닌 "어린아이"였고, 조세핀은 회고록에서 르코르뷔지에에 대해 "단순하고 명랑한 사람. 우리는 친구가 되었다"라고 썼다. 그녀에게는 따로 사랑을 속삭일 만한 공간이 없었다. 대신에 "나는 그와 함께 선교 주위를 거닐며 작은 노래들로 그를 즐겁게 해주었다".[42]

조세핀이 입양한 아들 장-클로드 베이커는 그 일에 대해 전혀 다른 견해를 보인다. 그가 알기로 조세핀은 백인 남성들을 싫어했고 (콜레트 같은) 여성들을 더 좋아했으니, 그녀가 어렸을 때 당한 추행 때문이었다. 그녀에게 백인과의 섹스란 일종의 복수였다. 또한 "그녀에게는, 남자와 잔다는 것이 복수 이외에는 약간의 안전을 얻는 방법"이었다는 것이다.[43]

이본과 피에르 잔느레, 그리고 르코르뷔지에의 어머니는 보르도의 부두에서 배가 들어오기를 기다렸다. 전하는 이야기대로 르코르뷔지에가 베이커와 팔짱을 끼고 뽐내듯 건널 판자를 걸어왔는지 어떤지는 모르지만, 그가 입에 침이 마르도록 베이커를 칭찬했던 것은 분명하다. "그녀는 인생의 험난함과 싸우고 있어요. 순금 같은 마음을 갖고 있지요. 춤을 출 때면 기막힌 예술가예요."[44] 그것이 기억할 만한 사건이었든 아니었든, 샤를로트 페리앙은 조세핀 베이커가 "르코르뷔지에의 마음을 완전히 빼앗았다"라고 결론지었다.[45]

~

르코르뷔지에는 승승장구했지만, 1929년은 파리에 있던 다른 사람들, 특히 제럴드와 세라 머피 부부에게는 힘든 한 해였다. 머피 부부는 마법에라도 걸린 듯 행복하게 살던 중에 갑자기 둘째 아들 패트릭이 결핵을 진단받으면서 낭패에 빠졌다. 그러고는 불과 두어 해 만에 한층 더 큰 불운이 닥쳐 그들의 행복한 삶을 비극으로 바꿔놓았다. 아치볼드 매클리시의 희곡 「J. B.」의 주인공은 성서의 욥이 아니라 세라와 제럴드 머피였다.

프랑수아 코티, 어떤 곤경에도 처할 것 같지 않았던 그의 금빛 찬란한 삶에도 갑자기 재난이 닥쳤다. 그 전해에 그는 창간된 지 오래인 파리 일간지 《르 골루아Le Gaulois》를 인수하여 《피가로》와 합병했는데, 그 결과 양쪽 신문의 독자들이 모두 떠나고 《피가로》의 발행 부수가 심각하게 줄어들었다. 한층 더 심각했던 것은 코티의 아내 이본이 갑자기 이혼을 청구한 일이었다. 이본은 남편의 수많은 정부(일설에 따르면 열두 명)와 사생아(다섯 명 모두 한 여자의 소생)에 대해 모르지 않았던 듯하다. 언론은 — 적어도 코티가 아직 통제할 수 없었던 신문들은 — 그가 그렇게 뻔뻔한 사생활을 영위하는 한편 갈수록 호전적인 극우 단체들을 지원해온 것을 즐거이 폭로했다. 마침내 신물이 난 이본은 연인 사이였던 레옹 코트나레아누의 부추김을 받아 코티의 급소를 찌르고 거액의 위자료를 받아냈다. 그 대부분은 프랑수아를 뉴욕 법원에 (코티의 번창하는 5번가 점포 덕분에 가능했다) 기소함으로써 얻어진 것이었다. 미국인들은 특히 코티의 소행에 경악했다. 《라미

뒤 푀플》도 위자료의 일부로 이본에게 넘어갔다. 그런 다음 그녀는 코트나레아누와 결혼했다.

코트나레아누는 코티의 자산을 가능한 한 많이 빼앗기에 열심이었다. 특히 프랑수아가 적자를 내는 언론 사업과 값비싼 정치적 행동으로 더 이상 돈을 잃기 전에 그렇게 해야만 했다. 그렇게 보면 문제는 그저 돈이었던 것 같지만, 실은 돈만이 아니었다. 루마니아 출신 유대인이었던 코트나레아누는 《라미 뒤 푀플》의 반유대적 장광설을 끝장낼 결심이었다. 때가 되면 그는 코티의 손에서 강력한 반유대적 무기가 되어 있던 《피가로》도 인수하게 된다.

코티는 격분했다. 아내는 그와 이혼하고 그가 더없이 아끼던 신문들과 자산의 상당 부분을 빼앗아 갔을 뿐 아니라, 한술 더 떠 유대인과 결혼한 것이다. 그 점을 코티는 용서할 수 없었다. 그는 《라미 뒤 푀플》이 아직 자기 수중에 있는 동안 이본과 레옹에 대한 악담으로 가득 찬 기사를 실었고, 자기 자식 다섯을 낳은 정부와 즉시 결혼했다. 하지만 그녀가 그의 친구 중 한 명과 바람을 피우는 바람에, 코티는 결혼한 지 채 1년이 못 되어 다시 이혼해야만 했다.

~

샹젤리제 로터리에 있던 폴 푸아레의 의상실은 1929년에 문을 닫았고, 남은 디자인들은 폐품으로 처분되었다. 대궐 같은 시내의 저택을 유지할 수 없게 된 그는 가구와 그림 대부분을 처분하고 살 플레옐 연주회장 바로 위의 아파트로 이사했다. 한몫의 디자이너로 성공한 누이동생 니콜 그루가 주려 하는 도움도 거절했

다. 친구들이 그의 빚을 갚아주려고 4만 프랑을 모아 왔을 때도, 그는 그 돈을 사치품에 써버려 한층 더 깊이 빚에 빠져들었다. 전해에는 장 콕토가 대조적인 두 개의 마네킹을 스케치한 적이 있었다. 하나는 볼품없는 푸아레, 다른 하나는 미끈한 샤넬. 그러고는 이런 설명을 써넣었다. "푸아레는 가고—샤넬이 오다." 그것은 벌써 여러 해 전부터 사실이었다.

푸아레가 시대 변화의 희생물이 된 반면, 제임스 조이스는 『율리시스』로 문학적 지형도를 바꾸는 데 이미 성공한 터였다. 그가 그토록 바랐던 재정적 보상은 얻지 못했지만 말이다. 그는 피카소가 "그저 두어 시간 일하고도 2만에서 3만 프랑을 버는데" 자신이 현재 하고 있는 일은 "한 줄에 1페니 값어치도 못 된다"라고 투덜거렸다.[46] 푸아레가 그랬듯이 조이스도 생활 규모를 줄인다는 생각은 해본 적이 없었으니, 점점 더 실비아 비치에게 의존하게 되었다. 비치는 자기 서점을 경영하는 한편 이민자 공동체 전체를 챙기고 그를 위해 최선을 다해 일했다. 조이스는 휴가 때면 영국과 프랑스의 곳곳에서 항상 최고의 호텔에 묵었지만, 실비아가 아드리엔과 함께하는 주말의 휴가는 못마땅해했고, 특히 그녀가 여름에 산악 지방으로 여행을 가느라 자리를 비울 때면 볼멘소리를 했다. 그녀가 없으면 자기는 어쩌란 말인가?

실비아는 지쳐 있었다. 특히 1927년 어머니가 자살한 후로는 그랬다. 그렇지만 여전히 조이스에게는 출판업자로서든, 에이전트로서든, 재정 관리인으로서든(그녀는 그의 위임을 받은 터였다), 아니면 개인적인 심부름꾼으로서든 최선을 다했다. 조이스는 크건 작건 골치 아픈 일만 있으면 당연히 실비아가 충성을 바

처 해결해주리라 믿었다. 실비아는, 적어도 당분간은, 그렇게 했다. 하지만 그녀도 갈수록 이런저런 병을 얻게 되었고, 자신이 처한 어려움 때문에 조이스가 요구하는 전적인 헌신을 바치기가 점점 더 힘들어졌다.

그렇지만 조이스의 요청대로 그녀는 (출판업자 해리 크로즈비 대신) 조이스의 『셈과 숀에 관해 전해진 이야기들 *Tales Told of Shem and Shaun*』(나중에 『피네건의 경야』에 포함된다)의 모든 신문 원고를 보내주었고, 그 직후에는 아드리엔의 주선으로 이루어진 『율리시스』의 프랑스어 번역본 출간을 기념하는 세심한 축하 행사를 열어주었다. 프랑스 작가로는 폴 발레리, 레옹-폴 파르그, 쥘 로맹 등이, 아일랜드 작가로는 젊은 사뮈엘 베케트가 참석했는데, 베케트는 곧 조이스의 가족처럼 되어서 시력 장애가 있는 조이스를 대신하여 조사 작업을 포함한 온갖 일을 떠맡았다.

10월 초에 조이스의 요청으로 실비아는 사실혼 관계이던 조이스와 노라의 25주년 기념 파티를 열었다. 참석한 손님 중에는 헤밍웨이 부부도 있었다. 그들은 유럽 여행을 하고서 『무기여 잘 있거라』가 출간되기 직전인 9월에 파리에 도착한 터였다. 손님도 많았고 아일랜드 위스키와 샴페인에 적당히 취해 잔치 기분이 무르익었다. 참석자 중 아무도 깨닫지 못했지만, 그들 모두 함께 파리에서 그렇게 파티를 하는 것은 그것이 마지막이었다.

～

몇몇 사람의 곤경에도 불구하고, 프랑스의 다음 10년에 대한 전망은 밝아 보였다. 레몽 푸앵카레가 7월에 신병 때문에 은퇴한

것이 그의 연장된 총리직 2년의 특징이었던 내각 안정을 종식시켰을지도 모른다. 하지만 가을이 재빨리 지나가는 동안 아무도, 아무 문제도 예상하지 못했다. 프랑스라는 나라는 제1차 세계대전을 완전히 극복했고, 비록 값비싼—특히 인명에서는—대가를 치른 승리였으나 1929년에 프랑스인들은 대체로 번영을 즐기며 미래를 낙관적으로 바라보고 있었다.

그처럼 낙관적이었던 프랑스인 중 한 사람이 모리스 라벨이었다. 항상 미래와 기술적 진보에 관심이 많았던 라벨은 60대에 들어서면서 음악을 녹음하는 일에 적극적으로 참여했다. "모든 것에 호기심이 많고 음향 현상의 탐색에 열정적인 관심을 가지고 있던 라벨은 레코드 음악의 발전을 환영했다"라고, 음악학자 장 뒤누아예는 말했다.[47] 1929년 11월, 그는 레코드 제작에 있어 엔지니어들을 보좌할 음악 전문가들의 위원회를 구성하는 데 동의했고, 자신의 모든 주요 작품 대부분을 생전에 녹음하게 한—자신이 직접, 또는 친구와 동료의 연주로—최초의 작곡가가 되었다. 라벨이 누구보다 먼저 전축을 사서 몽포르 라모리의 집에 설치했던 것도 놀라운 일이 아니다.

낙관적인 또 한 사람은 마리 퀴리였다. 그녀는 자신이 점점 의전적인 역할을 하게 되는 것을 싫어했을지도 모르지만, 그러면서도 자기 주위에서 설치는 이들의 동기가 값진 것임을 인정했다. 1929년 가을에 이루어진 그녀의 두 번째 미국 방문은 퀴리의 조국 폴란드의 연구소를 위해 1그램의 라듐을 사도록 모금을 했던 부인회의 선의로 이루어졌다. 퀴리가 기꺼이 인정했듯이, "부인할 수 없는 것은 이 모든 일을 하는 이들의 진실한 마음과 그 일을

해야만 한다는 신념"이었다.[48]

1929년 무렵 전투적 우익 단체 애국 청년단은 회원 수가 30만에 달했지만, 훨씬 더 많은 개인들이 폭넓게 공유했던 목표는—그 것이 켈로그-브리앙조약으로 나타났든, 또는 파리 국제 학생 기 숙사촌이라는 형태로 나타났든 간에—평화, 온 인류를 위한 평 화였다. 파리 사람들이 제각기 일상생활로 바쁜 동안, 경제적·평 화적 안정은 확보된 듯이 보였다.

그러다 미증유의 엄청난 경제 위기가 전 세계를 강타했다. 1929년 10월 월스트리트에서 시작된 사태는 급속히 파급되었 다. 처음에 프랑스는 그 피해가 그리 크지 않았으니, 실업률이 비 교적 낮았고 신용 관리가 철저했으며 주식투자 수준도 비교적 낮 은 편이었기 때문이다. 그러나 경제공황의 여파는 곧 밀려와, 미 국과 영국의 모든 관광객과 이주자들이 갑자기 쓸 돈이 없어져서 싼 집을 구해 이사하거나 아니면 고국으로 돌아갔다.

그들은 어디로 가든 지난 10년의 추억을 가지고 갔다. 돌아보 면 영광스러울 만큼 근심 없고 명랑한 시절이었다. 마음껏 술을 마실 수 있는 도피처였든 일종의 카멜롯이었든, 광란의 시대의 파리는 끊임없는 재즈 리듬에 맞추어 지글거리고 번쩍거렸다. 어 니스트와 해들리의 걸어서 올라가야 하는 5층 살림집, 셰익스피 어 앤드 컴퍼니에서의 즉석 파티들, 돔에서든 로통드에서든 또 아니면 딩고에서든 우연히 이루어진 만남들—이 모든 것과 키키 의 억누를 수 없는 웃음에 대한 추억들이 그 시절을 그리는 회상 들의 재료가 되었다.

그럼에도, 광란의 시대와 몽파르나스의 영광스러운 시절을 돌

아보면서, 그 오랜 주민 중 두 사람인 휴 포드와 모릴 코디는 "시간, 장소, 주민들을 왜곡하고 낭만화하는 경향"을 지적했다. 그 시절 파리에 살았던 다른 사람들과 마찬가지로, 그들은 몽파르나스에 관해 견고히 자리 잡은 두 가지 이미지가 실은 신화 같은 것이라고 보았다. 그 하나는 그곳 주민들이 "무절제한 술꾼과 바람둥이들의 호색적인 집단"이었다는 것이고, 다른 하나는 "너그러운 마음을 지닌 예술가들이 카페에 모여 고상한 예술을 논하는 조화로운 공동체"였다는 것인데, 실은 둘 중 어느 쪽도 아니었다는 데 포드와 코디는 의견이 일치한다. "나중에 추억하듯 그렇게 영광스럽지도 악명 높지도 않았다"라고.[49]

그렇다면 무엇이었나? 항상 낙관적이되 낭만적이지는 않았던 키키는 1920년대의 몽파르나스에 대해 이렇게 말한다. "몽파르나스는 서커스처럼 둥그런 마을이었다"라고, 그녀는 1929년의 회고록에 썼다. "지구상의 모든 사람이 이곳에 와서 텐트를 쳤지만 다들 한 가족 같았다." 그녀는 "그렇게 근사한 식사를 할 수 있었던 작은 와인 가게들이 전부 사라진" 것이 유감이라고, "어떤 저녁에는 그들이 나를 의리의 길에서 끌어내 몽마르트르로 데려가려고도 했다"라고 서운한 듯 인정했다.

하지만, 그녀는 또 자기답게 "나는 탈영병이 되기를 거부했다"라고 덧붙였다. 그녀는 결코 몽파르나스를 떠나지 않았다. 파티가 끝난 후에도.[50]

## 주

### 1      어둠을 벗어나 (1918)

1 애덤, 『파리는 살아낸다』, 255-56.

2 프루스트가 마담 스트로스에게[1918년 11월 11일 월요일 저녁](『마르셀 프루스트 서한집』, 17:448-50).

3 아폴리네르는 1913년부터 죽기까지 생제르맹 대로 202번지에 살았다.

4 콕토, 『장 콕토 일기』, 48.

5 잔느레는 자코브가 20번지에서 1934년까지 살았다. 같은 건물 1층에는 미국 출신 작가 내털리 클리퍼드 바니가 살았다.

6 프티, 『르코르뷔지에 그 자신』, 52.

7 모네가 클레망소에게, 1918년 11월 12일(『그 자신에 의한 모네』, 252). 모네는 그것들을 장식미술 박물관에 두면 좋겠다고 제안했다.

8 제프루아의 말은 윌당스탱, 『모네』, 1:410에서 재인용.

9 모네의 말은 윌당스탱, 『모네』, 1:422에서 재인용; 모네가 베르넴-죈에게, 1918년 11월 24일(『그 자신에 의한 모네』, 252).

10 부고, 『파리, 몽파르나스』, 159. 약간 다른 번역이 드 프란시아, 『페르낭 레제』, 40에 실려 있다.

11 "이 전쟁, 모든 전쟁 중에 가장 큰 전쟁은 단지 또 한 차례의 전쟁이 아니라, 마지막 전쟁이다!"(웰스, 『전쟁을 끝낼 전쟁』, 14).

12 케셀의 말은 부고, 『파리, 몽파르나스』, 159에서 재인용.

13 《뉴욕 타임스》, 2014년 8월 5일 자.

14 서순, 『셔스턴의 전진』, 278. "전쟁터를 돌아다니던 내 순례 기사 노릇도 끝났다. (……) 전쟁이 나와 내 세대를 농락한 더러운 속임수였다는 것 말고는 아무것도 확신할 수 없는 터에, 어떻게 내 삶을 다시 시작할 수 있겠는가?"

15 라디게, 『도르젤 백작의 무도회』, 107.

16 작스, 『환상의 시대』, 9, 10.

17 스티그뮬러, 『콕토』, 214.

18 매드센, 『샤넬』, 4.

19 모랑, 『샤넬의 매력』, 42-43.

20 피카르디, 『코코 샤넬』, 70.

21 키키, 『키키의 회고록』, 75, 81.

22 키키, 『키키의 회고록』, 84.

23 키키, 『키키의 회고록』, 126. 당시 몽파르나스의 가난한 주민들도 비슷한 체험을 회고했다(키키, 『키키의 회고록』, 254).

24 키키, 『키키의 회고록』, 132.

25 거트루드 스타인, 『앨리스 B. 토클라스의 자서전』, 193.

26 로즈, 『루이 르노』, 42, 48.

27 라벨이 뤼시앵 가르방에게, 1916년 5월 8일(『라벨 문집』, 165).

28 라벨이 마담 르네 드 생마르소에게, 1919년 1월 22일(『라벨 문집』, 186).

29 라쿠튀르, 『반항아 드골』, 53.

30 라쿠튀르, 『반항아 드골』, 54.

**2   전진 (1918-1919)**

1 상드라르의 말은 드 프란시아, 『페르낭 레제』, 34-35에서 재인용. 『나는 죽였다』의 초판은 1918년 11월 페르낭 레제의 삽화로 출간되었다. 1919년판에는 레제가 그린 상드라르의 초상화가 들어 있다.

2 1925년의 강연으로부터. 레제의 강연은 드 프란시아, 『페르낭 레제』, 36에서 재인용.

3 장식미술 박물관, 『페르낭 레제』, 78.

4 '튜비즘'이라는 말은 본래 평론가 루이 보셀이 조롱하듯 붙인 이름이었다. 보셀은 마티스가 무심코 한 말에 착안하여 '큐비즘'이라는 말도 만들었다(매콜리프, 『새로운 세기의 예술가들』, 290-92)[큐비즘은 큐브(입방체)에서, 튜비즘은 튜브(원통관)에 착안한 말 ― 옮긴이].

5 전시회 예정 장소였던 토마 화랑(팡티에브르가 5번지)은 오장팡이 경영하던 의상실

'조브Jove'에 때때로 열던 임시 화랑이었다.

6 니콜라스 베버, 『르코르뷔지에』, 166.

7 이 점에 관해 좀 더 자세한 내용은 니콜라스 베버, 『르코르뷔지에』, 779-80n5 참조.

8 프티, 『르코르뷔지에』, 52.

9 『큐비즘 이후』(엘리엘, 『에스프리 누보』, 133에서 재인용).

10 『큐비즘 이후』(엘리엘, 『에스프리 누보』, 132, 142에서 재인용).

11 이 통계는 버밍햄, 『가장 위험한 책』, 163에 실려 있다. 아만다 베일, 『모두 그토록 젊었다』, 96에서도 비슷한 수치(파리 거주 미국인 수가 1921년 6천 명, 1924년 3만 명)를 찾아볼 수 있다.

12 맥스웰, 『R. S. V. P.』, 119-20.

13 맥스웰, 『R. S. V. P.』, 119-20.

14 맥브라이언, 『콜 포터』, 73.

15 그는 무공 훈장 외에 많은 표창을 받았다.

16 니콜라스 베버, 『르코르뷔지에』, 168.

17 카터, 『마르셀 프루스트』, 679.

18 프루스트가 월터 베리에게[1919년 1월 21일](프루스트, 『서한 선집』, 4:65).

19 월터 베리가 마르셀 프루스트에게, 1919년 1월 22일(『서한 선집』, 18:55).

20 미요, 『음악 없는 노트』, 94.

21 미요, 『음악 없는 노트』, 13, 21.

22 미요, 『음악 없는 노트』, 17.

23 미요, 『음악 없는 노트』, 43, 44.

24 미요, 『음악 없는 노트』, 70, 75.

25 미요, 『음악 없는 노트』, 88.

26 미요, 『음악 없는 노트』, 225. 풀랑크는 이렇게 썼다. "우리는 심미적인 면에서 공통점이 없었고, 우리 음악은 항상 달랐다"(스티그뮬러, 『콕토』, 238-39).

27 풀랑크에 따르면, "새로운 것이면 무엇에든 끌리는 장 콕토는 많은 사람들이 생각하는 것처럼 우리의 이론가가 아니었지만, 그래도 좋은 친구요 대변인이었다"(스티그뮬러, 『콕토』, 239).

28 스티그뮬러, 『콕토』, 207.

29 스티그뮬러, 『콕토』, 82.

30 골드 & 피츠데일, 『미시아』, 215.

31 스헤이언, 『디아길레프』, 서문, 36.

32 스티그뮬러, 『콕토』, 214.

33 작스, 『분노의 나날』, 75.

34 콕토,『어머니에게 보내는 편지』, 1;351.

### 3 베르사유 평화 회담 (1919)

1 니컬슨,『평화 만들기 1919』, 6.

2 애덤,『파리는 살아낸다』, 266-67.

3 애덤,『파리는 살아낸다』, 269.

4 애덤,『파리는 살아낸다』, 270.

5 "우리는 전쟁에 이겼다. 이제 우리는 평화를 쟁취해야만 하며, 그것은 더 어려운 일이 될지도 모른다"(왓슨,『조르주 클레망소』, 327).

6 애덤,『파리는 살아낸다』, 259.

7 맥밀런,『파리』, 1919, 16.

8 레이놀즈,『앙드레 시트로엔』, 58.

9 파리에 마지막으로 남아 있던 성벽인 티에르 요새는 제1차 세계대전 후에야 철거되고, 파리의 순환도로가 그 자리에 들어서게 되었다.

10 라벨이 이다 고뎁스카에게, 1919년 5월 24일(『라벨 문집』, 190).

11 롱,『모리스 라벨과 함께 피아노 앞에서』, 142.

12 부고,『파리, 몽파르나스』, 122.

13 스티그뮬러,『콕토』, 249. 스티그뮬러는 "콕토는 라디게가 비록 젊지만 자기를 만나기 전에 이미 세상 물정에 훤했다는 사실을 짐짓 최소화하곤 했다".

14 스티그뮬러,『콕토』, 276, 254, 249, 252.

15 스티그뮬러,『콕토』, 249.

16 왓슨,『조르주 클레망소』, 336.

17 맥밀런,『파리』, 1919, 86.

18 알바레,『프루스트 씨』, 204; 프루스트가 마담 스트로스에게, 1918년 11월 12일(프루스트,『서한 선집』, 4:61-62).

19 버나드 & 뒤비프,『제3공화국의 몰락』, 79.

20 독일의 배상 총액은 약 2260억 골드마르크였는데, 1921년에는 1320억 골드마르크(일부는 산업 원자재로 지불)로 축소되었지만 여전히 막대한 액수였다. 독일인들은 매년 20억 마르크에 더하여 연간 수출액의 4분의 1에 해당하는 액수를 지불해야 했다(버나드 & 뒤비프,『제3공화국의 몰락』, 109).

21 프랑스의 적자 액수는 1919년 260억 프랑에서 1922년에는 100억 프랑으로 줄어들었다(버나드 & 뒤비프,『제3공화국의 몰락』, 95).

22 맥스웰,『R. S. V. P.』, 135-36.

23  맥스웰,『R. S. V. P.』, 142, 9.

24  스티그뮬러,『콕토』, 227n.

25  골드 & 피즈데일,『미시아』, 199(미시아의 출간된 회고록에서는 없어진 챕터에 들어 있는 내용이다).

26  푸아레,『패션의 왕』, 130. 그의 저택은 당탱가(오늘날의 프랭클린 D. 루스벨트가) 26 번지에 있었다. 집도 정원도 남아 있지 않다.

27  푸아레,『패션의 왕』, 130.

28  푸아레,『패션의 왕』, 131, 133-34.

29  푸아레,『패션의 왕』, 135.

30  알바레,『프루스트 씨』, 155.

31  블랑슈,『한 생애의 더 많은 초상화들』, 8-9.

32  알바레,『프루스트 씨』, 315.

33  프루스트가 마담 드 노아유에게, 1919년 5월 27일(프루스트,『서한 선집』, 4:78).

34  니컬슨,『평화 만들기, 1919』, 368.

35  니컬슨,『평화 만들기, 1919』, 370.

36  애덤,『파리는 살아낸다』, 312, 314.

37  높이 17미터, 기단 높이 9미터에, 무게 40톤이 나갔다(자파타-오베,『앙드레 마르』, 115).

38  이 비석은, 런던에 있는 좀 더 보수적으로 디자인된 비슷한 비석이 그렇듯 목재와 찰흙, 그리고 기타 임시적인 재료로 만들어진 것으로, 영구적인 것이 아니었다. 영국인들은 자기들의 비석을 마음에 들어 하여 곧 석재로 영구본을 주문했다. 프랑스 것은 그런 결과를 얻지 못했다.

**4**      새로운 내일을 향하여 (1919-1920)

1  뮈니에, 1919년 6월 1일,『일기』, 355.

2  앤 킴볼, 자코브 & 콕토,『서한집』, 서문, 22.

3  1870년대의 정치에 관해서는 매콜리프,『벨 에포크, 아름다운 시대』, 78, 79, 123, 124 참조.

4  전쟁 전에 하원이 도입했던 소득세는 전쟁 후에 실행되기 시작했다.

5  폴 데샤넬이 우익 가톨릭의 지지에 힘입어 역대 최대 득표수로 1920년 9월 21일 프랑스 제3공화국 대통령에 선출되었다. 그러나 4월에 이미 정신적 문제를 보이기 시작했고, 9월 21일에 사임했다.

6  왓슨,『조르주 클레망소』, 387.

7 비치, 『셰익스피어 앤드 컴퍼니』, 8.

8 피치, 『실비아 비치와 잃어버린 세대』, 25(그녀의 회고록 초기 버전에서 인용).

9 피치, 『실비아 비치와 잃어버린 세대』, 32.

10 비치, 『셰익스피어 앤드 컴퍼니』, 13.

11 비치, 『셰익스피어 앤드 컴퍼니』, 14.

12 피치, 『실비아 비치와 잃어버린 세대』, 37.

13 비치, 『셰익스피어 앤드 컴퍼니』,

14 클레망소, 『클로드 모네』, 10.

15 모네가 클레망소에게, 1919년 11월 10일(『그 자신에 의한 모네』, 252).

16 모네가 펠릭스 페네옹에게[1919년 12월 중순](『그 자신에 의한 모네』, 253).

17 모네가 귀스타브 제프루아에게, 1920년 1월 20일(『그 자신에 의한 모네』, 253).

18 스펄링, 『거장 마티스』, 217.

19 장 르누아르, 『나의 삶과 영화』, 17, 22, 23.

20 장 르누아르, 『나의 삶과 영화』, 40.

21 장 르누아르는 훗날 회고하기를, 의사들은 그녀가 당뇨병으로 죽어간다고 했지만 "내가 전선에서 중상을 입었을 때 그녀가 전선으로 나를 찾아오느라 무리한 탓에 죽었다는 것을 안다"라고 했다(『나의 삶과 영화』, 47).

22 장 르누아르, 『나의 삶과 영화』, 43.

23 장 르누아르, 『나의 삶과 영화』, 40, 44.

24 장 르누아르, 『나의 삶과 영화』, 47.

25 시크레스트, 『모딜리아니』, 273.

26 모딜리아니에 대한 평가는 그의 화상이었던 레오폴드 즈보롭스키의 친구 루니아 체콥스카와 즈보롭스키의 아내에 의해 이루어졌다. 체콥스카는 자주 모딜리아니의 모델이 되었다(체로니, 『아메데오 모딜리아니, 화가』, 26, 28; 시크레스트, 『모딜리아니』, 279).

27 시크레스트, 『모딜리아니』, 293.

28 또는, 좀 더 문자 그대로는, "지고의 희생까지"—이탈리아 묘비에서 이 말은 대개 "죽기까지"를 뜻한다.

29 모랑, 『샤넬의 매력』, 34.

30 모랑, 『샤넬의 매력』, 54, 34.

31 그 무렵, 결혼 전력이 많은 미시아의 이름은 '미시아 고뎁스카 나탕송 에드워즈 세르트'가 되어 있었다.

32 모랑, 『샤넬의 매력』, 65, 59, 65.

33 모랑, 『샤넬의 매력』, 59.

34  골드 & 피츠데일, 『미시아』, 199.

35  모랑, 『샤넬의 매력』, 66.

36  록펠러 플라자 30번지의 벽화들은 아직 그대로 있다. 월도프-아스토리아에 있던 세르트의 벽화들은 1970년대에 철거되어 바르셀로나로 팔려 갔다. 파리의 카르나발레 박물관(파리 역사 박물관)에는 1924년 세르트가 장식한, 파리의 뉴욕로에 있던 벤델 호텔의 무도회장이 전시되어 있다.

37  모랑, 『샤넬의 매력』, 60, 61.

38  골드 & 피츠데일, 『미시아』, 218-19.

39  알바레, 『프루스트 씨』, 294.

40  프루스트가 마담 세르트에게[1920년 9월 1일](『서한 선집』, 4:149).

41  프루스트가 가스통 갈리마르에게[1919년 12월 3일 직전](『서한 선집』, 4:100).

42  프루스트가 자크 불랑제에게[1919년 12월 20일](『서한 선집』, 4:104).

43  리비에르가 프루스트에게, 1920년 5월 29일(『마르셀 프루스트의 서한 선집』19:284).

44  프루스트가 앙리 드 레니에에게[1920년 4월 14일](『서한 선집』, 4:138-39).

45  좀 더 동시대적인 작품들이 보관되어 있던 뤽상부르 미술관은 그 회화 및 조각 작품들의 다수를 숨겼지만, 다른 공공 및 개인 컬렉션들은 소장품을 지하에 숨기거나 묵직한 휘장 뒤에 감추었다(잉그펜, 『파리로의 퇴각 전투』, 164).

5       광란의 시대 (1920)

1  허들스턴, 『파리의 보헤미안 문학 및 사교 생활』, 21.

2  매콜리프, 『새로운 세기의 예술가들』 참조.

3  러딩턴, 『존 더스패서스』, 175.

4  작스, 『환상의 시대』, 8.

5  셰리 벤스톡은 나폴레옹법전에 "동성애 처벌에 관한 조항이 없었으므로 (……) 동성애 관행이 법으로 금지되지 않았다"라고 지적한다(벤스톡, 『좌안의 여성들』, 47). 이는 벨 에포크나 1920년대나 마찬가지였다.

6  클뤼버 & 마틴, 『키키의 파리』, 63.

7  키키, 『키키의 회고록』, 138.

8  그림을 산 사람은 아마도 1916년 그의 화상이 된 레오폴드 즈보롭스키였을 것이다.

9  키키, 『키키의 회고록』, 228-32. 비평가이자 작가였던 앙드레 살몽은 로통드 바로 밖에 있는 로댕의 발자크상 대신 리비옹의 조각상을 세워야 하리라고 제안하기도 했다(238, re p.16).

10  키키, 『키키의 회고록』, 256.

11  키키, 『키키의 회고록』, 139, 142.

12  미요, 『음악 없는 노트』, 101-2.

13  몇 달 후, 〈지붕 위의 황소〉는 런던에서 〈빈둥거리는 술집The Nothing-Doing Bar〉이라는 제목으로 공연되었다(스티그뮬러, 『콕토』, 244).

14  미요, 『음악 없는 노트』, 104.

15  장 위고, 『잊기 전에』, 131. 술집 지붕 위의 황소는 1922년 1월에 개점했다. 나중에는 부아시-당글라가에서 팡티에브르가와 피에르-프르미에-드-세르비로를 거쳐, 현재 위치인 샹젤리제 근처 콜리제가 34번지로 이전했다. 6인조와 그들의 패거리는 1920년 말 내지 1921년 초부터 가야에 드나들었다(스티그뮬러, 『콕토』, 263).

16  브라운, 『비이성의 포옹』, 134.

17  큐비스트 화가 알베르 글레즈의 아내 마담 글레즈의 말(스티그뮬러, 『콕토』, 222n). 글레즈는 여전히 큐비즘을 사수하여 다다의 표적이 되었다.

18  길모어, 『에릭 사티』, 245.

19  본서 제9장(1924) 참조.

20  스티그뮬러, 『콕토』, 227.

21  스티그뮬러, 『콕토』, 227.

22  월시, 『스트라빈스키, 창조적인 샘』, 380.

23  스트라빈스키 & 크래프트, 『추억과 논평』, 126, 137. 사용된 음악의 대부분은 페르골레시 이외 작곡가들의 것이었다(월시, 『스트라빈스키, 창조적인 샘』, 622n55).

24  스펄링, 『거장 마티스』, 230.

25  스트라빈스키 & 크래프트, 『추억과 논평』, 113.

26  장 위고, 『잊기 전에』, 67.

27  월시, 『스트라빈스키, 창조적인 샘』, 312.

28  스트라빈스키 & 크래프트, 『추억과 논평』, 138.

29  모랑, 『샤넬의 매력』, 127-29. 스트라빈스키의 두 번째 아내는 그런 일의 가능성을 일체 부인했다(피카르디, 『코코 샤넬』, 133-34).

30  모랑, 『샤넬의 매력』, 127.

31  스트라빈스키 & 크래프트, 『추억과 논평』, 141.

32  모랑, 『샤넬의 매력』, 129.

33  일설에 의하면 그것은 30만 프랑짜리 수표였다고 하지만(매드센, 『샤넬』, 113), 샤넬은 다르게 말한다. 자신은 디아길레프에게 "나는 그저 옷 만드는 사람일 뿐이에요. 하지만 여기 20만 프랑이 있어요"라고 했다는 것이다. 하지만 모랑에게는 이렇게도 말했다. "나는 그것[〈봄의 제전〉]을 듣고 싶었고, 그래서 후원을 제안했던 거예요. 그래서 쓴 30만 프랑에 대해 후회하지 않아요"(모랑, 『샤넬의 매력』, 87-88).

34  피카르디, 『코코 샤넬』, 128.

35  라벨이 장 마르놀드에게, 1906년 2월 7일(『라벨 문집』, 80).

36  매콜리프, 『새로운 세기의 예술가들』, 305, 306, 372, 373, 585 참조. 라벨은 미시아에게 보내는 편지에 이렇게 썼다. "불쌍한 〈다프니스〉는 디아길레프에게 불평할게 많았답니다 (……) 항상 그의 잘못은 아니었지만요"(골드 & 피츠데일, 『미시아』, 226).

37  풀랑크, 『나와 내 친구들』, 179; 오렌스타인, 『라벨』, 77-78. 디아길레프의 평가와는 달리, 조르주 발란신은 〈라 발스〉를 발레로 안무하여 성공을 거두었다. 그래도 물론 〈라 발스〉는 연주회 곡으로 더 인기였지만 말이다(골드 & 피츠데일, 『미시아』, 228n).

38  "하지만 놀라운 건 스트라빈스키가 단 한 마디도 하지 않았다는 사실이다!"(풀랑크, 『나와 내 친구들』, 179).

39  이 불유쾌한 사건에 더하여, 라벨도 스트라빈스키의 음악을 좋아하지 않았다고 풀랑크는 전한다. "그는 〈오이디푸스 왕〉을 좋아하지 않았고, 그 작품을 전혀 마음에 들어 하지 않았다"(『나와 내 친구들』, 178).

40  매콜리프, 『새로운 세기의 예술가들』, 183-86 참조.

41  라벨이 롤랑-마뉘엘에게, 1920년 1월 22일(『라벨 문집』, 199).

42  니콜라스 베버, 『르코르뷔지에』, 88, 47.

43  니콜라스 베버, 『르코르뷔지에』, 170, 171.

44  니콜라스 베버, 『르코르뷔지에』, 177, 179.

45  니콜라스 베버, 『르코르뷔지에』, 178; 간스, 『르코르뷔지에 안내서』, 30-31.

46  버밍햄, 『가장 위험한 책』, 55.

47  브라운, 『비이성의 포옹』, 91.

## 6  결혼과 결별 (1921)

1  라쿠튀르, 『반항아 드골』, 63.

2  스타인, 『앨리스 B. 토클라스의 자서전』, 190.

3  리처드슨, 『피카소의 생애: 승리의 세월』, 171-72.

4  모랑, 『샤넬의 매력』, 96.

5  바르, 『피카소』, 100.

6  뒤레는 건강을 이유로 1921년 이후 6인조에서 빠졌다(슈미트, 『매혹적인 뮤즈』, 94).

7  스티그뮬러, 『콕토』, 268n.

8  스헤이언, 『디아길레프』, 366.

9  스티그뮬러, 『콕토』, 270.

10  스티그뮬러, 『콕토』, 270.

11  콕토가 어머니에게, 1921년 3월 30일(『콕토가 그의 어머니에게』, 2:103); 스티그뮬러,
『콕토』, 272.

12  스티그뮬러, 『콕토』, 375.

13  볼드윈, 『만 레이』, 72.

14  볼드윈, 『만 레이』, 72.

15  볼드윈, 『만 레이』, 70.

16  볼드윈, 『만 레이』, 83.

17  만 레이, 『자화상』, 104.

18  만 레이, 『자화상』, 106.

19  만 레이, 『자화상』, 109.

20  만 레이, 『자화상』, 99.

21  만 레이, 『자화상』, 97.

22  펜로즈, 『만 레이』, 76. 1920년대 초에 펜로즈는(장차 롤런드 펜로즈 경이 되지만) 파
리에 살고 있었고, 예술계의 모든 사람과 알고 지냈다. 나중에 그는 만 레이의 제자
이자 연인이고 동업자였던 리 밀러와 결혼했다.

23  만 레이, 『자화상』, 116.

24  베르탱, 『장 르누아르』, 53.

25  에브 퀴리, 『마담 퀴리』, 322.

26  퀸, 『마리 퀴리』, 385.

27  퀸, 『마리 퀴리』, 387.

28  매콜리프, 『새로운 세기의 예술가들』, 320-23, 338-42 참조.

29  에브 퀴리, 『마담 퀴리』, 336.

30  에브 퀴리, 『마담 퀴리』, 336.

31  조이스, 『율리시스』, 28.

32  비치, 『셰익스피어 앤드 컴퍼니』, 47.

33  모네가 아르센 알렉상드르에게, 1921년 10월 22일(『그 자신에 의한 모네』, 257); 윌
당스탱, 『모네, 또는 인상주의의 승리』, 1:415.

34  클레망소가 모네에게, 1921년 3월 31일(『조르주 클레망소가 친구 클로드 모네에게』,
87).

35  결국 그렇게 되었다. 하지만 모네는 자신의 '수련' 연작을 위해 할당된 공간에 만
족하지 못했고, 최근에 오랑주리는 전시실을 완전히 새로 만들어 훨씬 나은 효과를
얻었다.

36  윌당스탱,『모네, 또는 인상주의의 승리』, 1:422.

37  예컨대, 다음을 보라. 프루스트가 마담 드 셰비녜에게[1921년 9월경](『서한 선집』, 4:257). "다른 아무에게도 편지를 쓸 수 없는 때이고, 이 쓸데없는 편지도 다 쓰지 못했지만, 오늘 저녁에는 더 계속할 힘이 없습니다."

38  지드가 프루스트에게, 1921년 5월 3일(『서한 선집』, 4:218).

39  예컨대, 다음을 보라. 레옹 도데가 마르셀 프루스트에게, 1921년 6월 18일, 352; 프루스트가 블랑제에게 보낸 편지에 주석으로 첨부되어 있는, 자크 블랑제가 프루스트에게 보낸 편지, 1921년 12월 6일, 565n3(『마르셀 프루스트 서한 선집』, vol. 20).

40  지드가 프루스트에게, 1921년 5월 3일(『서한 선집』, 4:218).

41  카터,『마르셀 프루스트』, 750.

42  알바레,『프루스트 씨』, 299,

43  콜레트가 마르셀 프루스트에게[1921년 7월 초](『마르셀 프루스트의 서한 선집』, 20:380). 콜레트는 자신이『소돔과 고모라』를 "눈부시다" 또 "웅장하다"고 생각했다면서 프루스트 말고는 아무도 그가 쓴 것에 아무것도 보태지 못하리라고 장담했다; 자크-에밀 블랑슈가 프루스트에게, 1921년 5월 9일(『마르셀 프루스트의 서한 선집』, 20:247-49).

44  터만,『육체의 비밀』, 292.

45  오렌스타인,『라벨 문집』, 13.

46  콜레트 드 주브넬이 모리스 라벨에게[1919년 3월 5일](『라벨 문집』, 189).

47  오렌스타인,『라벨』, 80,

48  케슬러, 1921년 12월 11일, 144; 1921년 12월 22일, 145-46; 1922년 8월 13일(모두『한 코즈모폴리턴의 일기』).

49  브룩스,『르코르뷔지에의 형성기』, 502.

50  니콜라스 베버,『르코르뷔지에』, 181.

51  니콜라스 베버,『르코르뷔지에』, 183.

7        잃어버린 세대 (1922)

1  헤밍웨이,『파리는 날마다 축제』, 4.

2  헤밍웨이,『파리는 날마다 축제』, 6.

3  헤밍웨이,『파리는 날마다 축제』, 7.

4  딜리버토,『끝없는 파리』, 67.

5  헤밍웨이,『파리는 날마다 축제』, 37.

6  딜리버토,『끝없는 파리』, 99.

7   지미 차터스, 『여기가 바로 그곳』, 3. 헤밍웨이의 서문.

8   버밍햄, 『가장 위험한 책』, 145.

9   버밍햄, 『가장 위험한 책』, 234.

10  비치, 『셰익스피어 앤드 컴퍼니』, 78.

11  스타인, 『앨리스 B. 토클라스의 자서전』, 195.

12  비치, 『셰익스피어 앤드 컴퍼니』, 28, 27.

13  스타인, 『앨리스 B. 토클라스의 자서전』, 196.

14  피치, 『실비아 비치와 잃어버린 세대』, 41.

15  퍼트넘, 『파리는 우리의 애인이었다』, 138.

16  헤밍웨이, 『파리는 날마다 축제』, 28. 만 레이는 "그녀는 다른 작가들[헤밍웨이, 조이스, 다다이스트들, 초현실주의자들]이 자기보다 먼저 일반의 주목을 받자 한층 더 신랄해졌다"라고 말했다(『자화상』, 147).

17  브리닌, 『세 번째 장미』, 289-90.

18  비치, 『셰익스피어 앤드 컴퍼니』, 32.

19  브리닌, 『세 번째 장미』, 230.

20  헤밍웨이, 『파리는 날마다 축제』, 29-31.

21  헤밍웨이, 『파리는 날마다 축제』, 31.

22  헤밍웨이, 『파리는 날마다 축제』, 13-14.

23  브리닌, 『세 번째 장미』, 249.

24  헤밍웨이, 『파리는 날마다 축제』, 110.

25  스타인, 『앨리스 B. 토클라스의 자서전』, 206.

26  스타인, 『앨리스 B. 토클라스의 자서전』, 213. 헤밍웨이는 스물세 살이었다.

27  알바레, 『프루스트 씨』, 335-37; 카터, 『마르셀 프루스트』, 629-30.

28  알바레, 『프루스트 씨』, 240.

29  프루스트가 에티엔 드 보몽에게[1921년 12월 31일](『서한 선집』, 4:283).

30  장 위고, 『잊기 전에』, 127.

31  만 레이는 훗날 조이스는 "아주 참을성이 있었지만, 한두 컷 후에는 불빛을 피해 고개를 돌리며 손으로 눈을 가리며 더는 불빛을 바라볼 수 없다고 말했다. 나는 그 모습을 포착했고, 그 사진은 너무 인위적인 포즈를 취했다는 평도 받았지만, 그가 좋아하는 사진이 되었다"(『자화상』, 151)라고 회고했다.

32  스타인, 『앨리스 B. 토클라스의 자서전』, 197.

33  만 레이에 따르면 그 사진은 "특히 그녀의 마음에 들었다"(『자화상』, 148).

34  만 레이, 『자화상』, 148.

35  스타인, 『앨리스 B. 토클라스의 자서전』, 198.

36 니콜라스 베버, 『르코르뷔지에』, 47, 48.

37 니콜라스 베버, 『르코르뷔지에』, 183.

38 베르토, 『파리』, 294.

39 에번슨, 『파리』, 51-52.

40 베르토, 『파리』, 293.

41 커스, 『이사도라』, 430.

42 커스, 『이사도라』, 439.

43 미요, 『음악 없는 노트』, 131.

44 라벨, 루셀, 카플레, 롤랑-마뉘엘이 《음악 통신》 편집장에게, 1923년 3월경(『라벨 문집』, 240n2). 바버라 L. 켈리, 『프랑스의 음악과 울트라 모더니즘』, 73에는 4월 1일 자로 소개되어 있다.

45 미요, 『음악 없는 노트』, 129; 비에네르, 『알레그로 아파시오나토』, 80; 켈리, 『프랑스의 음악과 울트라 모더니즘』, 5, 73. 비에네르는 논란에서 비켜나면서, 그런 악감정은 "쇤베르크와 빈학파의 등장에 따른 충격"에서 비롯된 것이라고 지적했다(『알레그로 아파시오나토』, 57).

46 라벨, 루셀, 카플레, 롤랑-마뉘엘이 《음악 통신》 편집장에게, 1923년 3월경(『라벨 문집』, 239-40).

47 장 위고, 『잊기 전에』, 130. 〈맹독의 눈〉은 현재 퐁피두 국립 현대미술관에 있다.

48 작스, 『환상의 시대』, 17.

49 햄닛, 『웃는 토르소』, 196-97.

50 스티그뮬러, 『콕토』, 298.

51 브라운, 『비이성의 포옹』, 121.

52 톨레다노 & 코티, 『프랑수아 코티』, 181.

**8**   파리에서의 죽음 (1923)

1 브라운, 『비이성의 포옹』, 123.

2 케슬러, 1923년 1월 4일, 207-8; 1923년 1월 6일, 209(모두 『한 코즈모폴리턴의 일기』).

3 케슬러, 1923년 1월 8일, 209; 1923년 3월 3일, 210(모두 『한 코즈모폴리턴의 일기』).

4 케슬러, 1923년 1월 8일(『한 코즈모폴리턴의 일기』, 209-10).

5 바르, 『피카소』, 115.

6 나중에는 브라크도 제복을 입은 운전수를 두었다(단체프, 『조르주 브라크』, 159).

7 베일, 『모두 그토록 젊었다』, 63, 6. 어니스트 헤밍웨이는 "아마도 [머피 부부는] 선

량했을 것이다. (……) 확실히 [그들은] 어떤 일도 자신들을 위해 하지는 않았다. 어떤 사람들은 그림을, 어떤 사람들은 말을 수집하듯이, 그들은 사람들을 수집했다"라고 비꼬았다(딜리버토, 『끝없는 파리』, 222).

8  베일, 『모두 그토록 젊었다』, 166.

9  바쟁, 『장 르누아르』, 15, 17.

10  장 르누아르, 『나의 삶과 영화』, 49, 50. 〈카트린, 또는 기쁨 없는 삶〉은 1924년에 완성되었지만, 1927년에야 상영되었다(베르탱, 『장 르누아르』, 56).

11  장 르누아르, 『나의 삶과 영화』, 50.

12  스트라빈스키 & 크래프트, 『추억과 논평』, 125.

13  만 레이, 『자화상』, 212.

14  맥브라이언, 『콜 포터』, 85.

15  미요, 『음악 없는 노트』, 153.

16  클뤼버 & 마틴, 『키키의 회고록』에 붙인 서문, 38.

17  로트만, 『만 레이의 몽파르나스』, 100.

18  키키, 『키키의 회고록』, 156, 152.

19  만 레이, 『자화상』, 198.

20  헤밍웨이, 『파리는 날마다 축제』, 101. 파리에 온 직후에 그는 이렇게 썼다. "뉴욕 그리니치빌리지의 인간쓰레기들을 떠다가 파리 그 지역, 카페 로통드 근처에 한 국자 듬뿍 쏟아놓은 것만 같았다. (……) 쓰레기 중에서도 쓰레기가 대양을 건너 (……) 로통드를 관광객들을 위한 라탱 지구의 명소로 만들어놓았다"(한센, 『이주자들의 파리』, 123).

21  부고, 『파리, 몽파르나스』, 129.

22  헤밍웨이, 『파리는 날마다 축제』, 104.

23  스티그뮬러, 『콕토』, 308.

24  스티그뮬러, 『콕토』, 310.

25  라디게, 『육체의 악마』, 125.

26  스티그뮬러, 『콕토』, 314.

27  프랑스령 동아프리카 섬 레위니옹의 대표 조르주 부스노의 말. 그는 영화 시사회에 참석한 후 즉시 외교부 장관에게 항의 서한을 보냈다. 과달루프 대표 그라티앵 캉다스도 영화 관람 후 역시 항의했던 것으로 보인다(스토크스, 『인종, 정치, 그리고 검열』, 33).

28  스토크스, 『인종, 정치, 그리고 검열』, 30에서 재인용.

29  모네가 의사 샤를 쿠텔라에게, 1923년 6월 22일(『그 자신에 의한 모네』, 261).

30  모네가 조르주 클레망소에게, 1923년 8월 30일(『그 자신에 의한 모네』, 262).

31  모네가 조제프 뒤랑-뤼엘에게, 1923년 11월 20일(『그 자신에 의한 모네』, 263).

32  니콜라스 베버, 『르코르뷔지에』, 203.

33  엘리엘, 『에스프리 누보』, 64.

34  미요, 『음악 없는 노트』, 154-55. 159.

35  불슐레거, 『샤갈』, 274, 282.

36  불슐레거, 『샤갈』, 284.

37  햄닛, 『웃는 토르소』,

**9      파리의 미국인들 (1924)**

1   차터스, 『여기가 바로 그곳』, xii. 포드의 서문.

2   차터스, 『여기가 바로 그곳』, 9.

3   차터스, 『여기가 바로 그곳』, 33, 27. 지미는 자신이 셰익스피어 앤드 컴퍼니 근처 바아에서 일하던 시절에는 거의 매일 그 앞을 지나다니곤 했다고 회고했다.

4   차터스, 『여기가 바로 그곳』, 38.

5   헤밍웨이, 『파리는 날마다 축제』, 76.

6   해들리가 투자를 부탁하며 돈을 맡겼던 친구가 그 돈을 횡령했다는 사실이 나중에 드러났다(딜리버토, 『끝없는 파리』, 171).

7   헤밍웨이, 『파리는 날마다 축제』, 18. 그는 스타인에게 보내는 편지에 이렇게 썼다. "나는 그것이 그의 잡지에 대단한 특종이 되리라는 점을 분명히 했습니다. 천재를 알아보는 내 안목이 아니면 얻을 수 없는 작품이라고요. 그는 당신이 게재에 동의한다 해도 비싼 고료를 부를 거라고 생각하더군요. 내가 불어넣은 생각은 아닙니다만, 그가 그렇게 생각하는 것을 굳이 고쳐주지 않았습니다"[헤밍웨이가 거트루드 스타인에게, 1924년 2월 17일(『서한선집』, 111)].

8   헤밍웨이가 에즈라 파운드에게, 1924년 5월 2일, 『서한 선집』, 116.

9   레이놀즈, 『헤밍웨이: 파리 시절』, 200.

10  헤밍웨이는 그곳에서 포드에게 두 통의 편지를 썼으나 "답장을 받지 못했습니다. 나는 그가 원할 만한 방식으로 그의 잡지를 운영하려 했지만, 왜 그런지 내게 화가 난 모양입니다"[헤밍웨이가 에즈라 파운드에게, 1924년 7월 19일(『서한 선집』, 119)].

11  스티그뮬러, 『콕토』, 316.

12  콕토가 자코브에게, [1923년] 크리스마스(『서한집』, 178).

13  자코브 & 콕토, 『서한집』, 78; 킴볼의 서문.

14  콕토가 자코브에게, 1924년 1월 29일(『서한집』, 78).

15  미요, 『음악 없는 노트』, 159.

16  미요, 『음악 없는 노트』, 158-59.

17  리처드슨, 『피카소의 생애: 승리의 세월』, 261.

18  스티그뮬러, 『콕토』, 328.

19  레이놀즈, 『헤밍웨이: 파리 시절』, 200.

20  라디게, 『도르젤 백작의 무도회』, 157, 콕토의 후기.

21  모랑, 『샤넬의 매력』, 162.

22  모랑, 『샤넬의 매력』, 158.

23  모랑, 『샤넬의 매력』, 163.

24  아마도 1924년 이민법으로 인해 미국으로 가는 이민자 수가 크게 감소한 데 따른
    수입 감소를 벌충하기 위해서였을 것이다.

25  비치, 『셰익스피어 앤드 컴퍼니』, 111.

26  이 만남은, 비록 당사자들은 뚜렷이 기억하는 듯하지만, 실제로 일어난 일이 아니
    었을 수도 있다(러딩턴, 『존 더스패서스』, 159n).

27  러딩턴, 『존 더스패서스』, 233.

28  레이놀즈, 『헤밍웨이: 파리 시절』, 217.

29  헤밍웨이가 에즈라 파운드에게, 1924년 7월 19일(『서한 선집』, 119).

30  맥브라이언, 『콜 포터』, 96.

31  맥스웰, 『R. S. V. P.』, 124.

32  불슐라거, 『샤갈』, 323.

33  불슐라거, 『샤갈』, 324,

34  니콜라스 베버, 『르코르뷔지에』, 207.

35  바쟁, 『장 르누아르』, 152.

36  베르탱, 『장 르누아르』, 57.

37  장 르누아르, 『나의 삶과 영화』, 55.

38  베르탱, 『장 르누아르』, 60-61.

39  만 레이는 훗날 자신은 아이디어뿐 아니라 재정적 부담까지 지게 된 것을 알고는
    물러났다고 회고했다(『자화상』, 218).

40  포드, 『파리에서의 네 개의 삶』, 30.

41  파리에서는 그해 11월에 개봉되었는데, 여전히 음악은 없었다(그린, 『레제와 아방가
    르드』, 281).

42  브르통, 『초현실주의 선언』, 6.

43  플래너, 『파리는 어제였다』, 4.

44  이 일에 대해서는 매콜리프, 『새로운 세기의 예술가들』, 183-85 참조.

45 라벨,『라벨 문집』, 387.

46 포레가 라벨에게, 1922년 10월 15일(『라벨 문집』, 230-31).

47 라벨이 로베르 카자드쥐에게, 1924년 6월 18일(『라벨 문집』, 256).

48 무솔리니,『나의 자서전』, 38, 40; 톨레다노 & 코티,『프랑수아 코티』, 181.

**10**　　세인트루이스에서 파리까지 (1925)

1 플래너,『파리는 어제였다』, xx.

2 비비스 힐리어는 "아르데코라는 말은 1920년대와 1930년대에는 쓰이지 않았다"
라면서, 그것이 처음 영어로 된 출판물에 나타난 것은 1960년대였다고 지적했다
(『아르데코 스타일』, 8).

3 작스,『환상의 시대』, 19.

4 본서 제3장 참조.

5 오늘날의 롱푸앵 6번지. 푸아레가 에드가르 브란트에게 주문 제작한 철책은 아직
그 자리에 남아 있다.

6 니콜라스 베버,『르코르뷔지에』, 215.

7 니콜라스 베버,『르코르뷔지에』, 215,

8 르코르뷔지에,『내일의 도시』, 231n2.

9 니콜라스 베버,『르코르뷔지에』, 216.

10 에번슨,『파리』, 52, 174.

11 르코르뷔지에,『내일의 도시』, 288.

12 『아르데코 스타일』, 35.

13 작스,『환상의 시대』, 18.

14 리처드슨,『피카소의 생애: 승리의 세월』, 285.

15 콕토가 자코브에게, [1925년 7월 초](자코브 & 콕토,『서한집』, 324).

16 미요,『음악 없는 노트』, 176-78.

17 스티그뮐러,『콕토』, 340.

18 콕토가 자코브에게, [1925년] 4월 3일(자코브 & 콕토,『서한집』, 231).

19 자코브가 콕토에게, 1925년 6월 18일(자코브 & 콕토,『서한집』, 317).

20 퍼스-어모어 & 데종비오,『몽파르나스』, 12.

21 브로카,『걱정 말고 몽파르나스로 오라』, 6.

22 헤밍웨이,『파리는 날마다 축제』, 149, 176.

23 가령 1925년에 피츠제럴드는 편집자 맥스웰 퍼킨스에게 보내는 편지에 이렇게 썼
다. "내가 서른 살에 죽고 싶다고 말하던 것을 기억합니까? 이제 스물아홉이고, 여

전히 그런 기대가 있습니다"(피츠제럴드가 퍼킨스에게, 1925년 12월 27일,『편지로 본 생애』, 131).

24 헤밍웨이가 피츠제럴드에게, 1925년 7월 1일(『서한 선집』, 165).

25 피치,『실비아 비치와 잃어버린 세대』, 183

26 차터스,『여기가 바로 그곳』, 42. 로버트 매캘먼도 같은 이야기를 한다(『함께 천재라 는 것』, 33-34).

27 차터스,『여기가 바로 그곳』, 7.

28 비치,『셰익스피어 앤드 컴퍼니』, 74.

29 헤밍웨이가 셔우드 앤더슨에게, 1922년 3월 9일(『서한 선집』, 62); 헤밍웨이,『파리 는 날마다 축제』, 56, 36; 엘먼,『제임스 조이스』, 529.

30 비치,『셰익스피어 앤드 컴퍼니』, 75.

31 피치,『실비아 비치와 잃어버린 세대』, 230.

32 비치,『셰익스피어 앤드 컴퍼니』, 97.

33 장 르누아르,『나의 삶과 영화』, 161.

34 라쿠튀르,『드골』, 71.

35 라쿠튀르,『드골』, 81.

36 라쿠튀르,『드골』, 80.

37 라쿠튀르,『드골』, 72.

**11    올 댓 재즈 (1926)**

1 바쟁,『장 르누아르』, 152.

2 베르탱,『장 르누아르』, 62.

3 장 르누아르,『나의 삶과 영화』, 96.

4 케슬러, 1926년 2월 13일(『한 코즈모폴리턴의 일기』, 279-80).

5 케슬러, 1926년 2월 24일(『한 코즈모폴리턴의 일기』, 283). 또 다른 설에 의하면 그녀 는 "몇 시간이고 찌푸린 얼굴로 한 구석에 앉아 있었다"고 한다(장-클로드 베이커, 『조세핀』,128).

6 케슬러, 1926년 2월 24일(『한 코즈모폴리턴의 일기』, 284). 이 발레는 결국 공연되지 못했다.

7 조세핀 베이커,『조세핀』, 58.

8 조세핀 베이커,『조세핀』, 66.

9 장-클로드 베이커,『조세핀』, 142.

10 차터스,『여기가 바로 그곳』, 4,

11 부고,『파리, 몽파르나스』, 155.

12 플래너,『파리는 어제였다』, 9-10.

13 스헤이언,『디아길레프』, 409.

14 포드,『파리에서의 네 개의 삶』, 37.

15 비치,『셰익스피어 앤드 컴퍼니』, 124-25.

16 비치,『셰익스피어 앤드 컴퍼니』, 125.

17 만 레이,『자화상』, 219.

18 만 레이,『자화상』, 221.

19 아마도〈나나〉아니면〈물의 딸〉중 꿈의 장면일 것이다. 리처드 아벨에 따르면〈에마크 바키아〉는 스튜디오 데 쥐르쥘랭에서 상영되었다(『프랑스 영화』, 268).

20 만 레이,『자화상』, 222.

21 니콜라스 베버,『르코르뷔지에』, 236.

22 니콜라스 베버,『르코르뷔지에』, 232.

23 니콜라스 베버,『르코르뷔지에』, 266. 빌라 스타인은 가르슈에 남아 있지만, 내부는 여러 개의 아파트로 나뉘었으며 더 이상 일반에 공개되지 않는다.

24 니콜라스 베버,『르코르뷔지에』, 244.

25 버나드 & 뒤비프,『제3공화국의 몰락』, 120. 이것은 브리앙이 독일의 국제연맹 가입을 환영하는 연설에서 한 말이다.

26 유진 베버,『악시옹 프랑세즈』, 231.

27 유진 베버,『악시옹 프랑세즈』, 232.

28 유진 베버,『악시옹 프랑세즈』, 234.

29 본서 제5장 참조; 월시,『스트라빈스키, 창조적인 샘』, 380.

30 월시,『스트라빈스키, 창조적인 샘』, 431.

31 스헤이언,『디아길레프』, 407.

32 스트라빈스키 & 크래프트,『추억과 논평』, 170.

33 스트라빈스키 & 크래프트,『추억과 논평』, 170.

34 헤밍웨이는 보니 앤드 리버라이트와 계약이 이루어진 것이 앤더슨과 더스패서스 덕분임을 인정하고 십분 감사를 표하는 편지들을 써 보냈었다[헤밍웨이가 더스패서스에게, 1925년 4월 22일; 헤밍웨이가 셔우드 앤더슨에게, 1925년 5월 23일(모두『서한 선집』, 157, 161)].

35 피츠제럴드는 맥스 퍼킨스에게 보내는 편지에 이렇게 썼다. "나와 어니스트는 앤더슨의 최근작 두 편이 그를 신뢰하던 모든 이를 실망시켰다는 데 의견이 일치했습니다. 내 생각에 그들은 얄팍하고 진실성이 없으며 몽매주의에, 한마디로 끔찍합니다"[피츠제럴드가 맥스 퍼킨스에게, 1925년 12월 30일(피츠제럴드,『편지로 본

삶』, 133)].

36  라이다웃, 『셔우드 앤더슨』, 1:636.

37  피츠제럴드는 자신의 작품을 편집해준 이들에 대해 헤밍웨이에게 말한 후 이렇게 썼다. "어떻든 내가 보기에는 『해는 또다시 떠오른다』의 여러 대목이 허술하네. (……) 콘의 전력 중 꼭 필요한 내용 외에는 삭제하는 것이 어떻겠나? (……) 글 잘 쓰는 사람들은 널려 있고 경쟁이 치열한데, 자네가 어떻게 도입부 스무 페이지를 그렇게 허술하게 썼는지 모르겠군"[피츠제럴드가 헤밍웨이에게, 1926년 6월(피츠제럴드, 『편지로 본 삶』, 142, 144)].

38  차터스, 『여기가 바로 그곳』, 38. 루이지 피란델로의 『작가를 찾아다니는 여섯 인물』은 1922년 밀라노에서 처음 출간되었다.

39  플래너, 『파리는 어제였다』, 12. 그녀가 꼽은 네 사람은 레이디 더프 트위스덴, 팻 거스리, 키티 캐널, 해럴드 로이브이다.

40  레이놀즈, 『헤밍웨이: 미국 귀국』, 74.

41  호치너, 『파파 헤밍웨이』, 47. 헤밍웨이는 이미 1925년 팜플로나에서 로이브를 마구 대했고, 그 이튿날 사과한 적이 있었다[헤밍웨이가 해럴드 로이브에게, 1925년 7월 12일(『서한 선집』, 166; 해럴드 로이브, 『그때 그 시절』, 297)]. 하지만 로이브가 헤밍웨이를 죽이려 했다는 것은 전혀 그답지 않은 일이다.

42  딜리버토, 『끝없는 파리』, 219.

43  레이놀즈, 『헤밍웨이: 미국 귀국』, 79.

44  딜리버토, 『끝없는 파리』, 237.

45  헤밍웨이가 앤더슨에게, 1926년 5월 21일. 『서한 선집』, 205-6.

46  앤더슨, 『셔우드 앤더슨의 회고록』, 463.

47  라이다웃, 『셔우드 앤더슨』, 1:662. 레이놀즈, 『헤밍웨이: 미국 귀국』, 92.

48  앤더슨, 『셔우드 앤더슨의 회고록』, 465.

49  앤더슨, 『셔우드 앤더슨의 회고록』, 463.

50  거트루드 스타인, 『앨리스 B. 토클라스의 자서전』, 197.

51  앤더슨, 『셔우드 앤더슨/거트루드 스타인』, 15, 17.

52  라이다웃, 『셔우드 앤더슨』, 414.

53  헤밍웨이가 앤더슨에게, 1922년 3월 9일(『서한 선집』, 62).

54  거트루드 스타인, 『앨리스 B. 토클라스의 자서전』, 217.

55  헤밍웨이, 『파리는 날마다 축제』, 118.

56  레이놀즈, 『헤밍웨이: 미국 귀국』, 84.

57  차터스, 『여기가 바로 그곳』, 1, 2.

58  엘먼, 『제임스 조이스』, 584.

59  1927년 10월, 조이스의 『율리시스』 해적 출판이 중지되었지만, 이는 비치가 주동한 국제적 항의보다는 조이스의 법적 대응 덕분이었다(엘먼, 『제임스 조이스』, 587).

60  엘먼, 『제임스 조이스』, 588.

61  피카르디, 『코코 샤넬』, 92.

62  모랑, 『샤넬의 매력』, 155, 151, 146.

63  로트먼, 『미술랭 맨』, 146.

64  오늘날 라 투르 다르장은 퇴락하여 별 하나가 되었으니, 이는 그 소유주들에게나 단골 고객들에게 상당한 불안을 안겼다.

65  오렌스타인, 『라벨』, 90.

66  모네가 조르주 클레망소에게, 1926년 9월 18일(『그 자신에 의한 모네』, 265).

67  월당스탱, 『모네』, 437; 클레망소가 모네에게, 1926년 8월 6일, 7월 4일(『조르주 클레망소가 친구 클로드 모네에게』, 182. 181).

68  월당스탱, 『모네』, 446, 448.

69  월당스탱, 『모네』, 446.

70  모네가 에반 차터리스에게, 1926년 6월 21일(『그 자신에 의한 모네』, 265).

71  월당스탱, 『모네』, 446.

72  월당스탱, 『모네』, 458.

73  월당스탱, 『모네』, 458. 이 특정 어구는 분명 모네 자신의 시각과 양립 가능하지만, 지시들의 진정성에 대해서는 논란이 있어왔다.

74  월당스탱, 『모네』, 447.

**12**  세련된 여성 (1927)

1  부뉴엘, 『내 마지막 한숨』, 90.

2  장-클로드 베이커, 『조세핀』, 151,

3  장-클로드 베이커, 『조세핀』, 142, 146.

4  아술린, 『심농』, 74-75.

5  헤밍웨이가 친구 호치너에게 들려준 이야기는 이러하다. "여자는 함께 왔던 영국 포병 장교와 춤을 추다가 내게로 눈을 돌렸다. 나는 마치 최면에라도 걸린 듯 그 눈길에 응했고 그들 사이에 끼어들었다. 장교는 나를 밀쳐내려 했지만, 그녀가 그에게서 빠져나와 내 쪽으로 왔다. 모피 코트 안의 사람 전체가 나와 뜻이 통했다. 나는 자기소개를 하고 그녀의 이름을 물었다. '조세핀 베이커'라고 그녀는 대답했다. 우리는 밤새도록 쉬지 않고 춤을 추었다. 그녀는 끝까지 모피 코트를 벗지 않았다. 클럽이 문을 닫을 때가 되어서야 그녀는 코트 안에 아무 것도 입고 있지 않다고 말

했다"(호치너, 『파파 헤밍웨이』, 53).

6  호치너, 『파파 헤밍웨이』, 53.

7  레이놀즈, 『헤밍웨이: 파리 시절』, 63.

8  레이놀즈, 『헤밍웨이: 파리 시절』, 63. 레이놀즈가 거론한 날조 항목들은 레이놀즈,
  『헤밍웨이: 말년』, 33, 151, 154-55, 168-69, 170, 204-5, 206-7, 221, 222-23, 245
  등에도 실려 있다.

9  레이놀즈, 『헤밍웨이: 미국 귀국』, 124.

10  미국 국무성, 『찰스 A. 린드버그 대위의 비행』, 표지; 케스너, 『세기의 비행』, 108.
  프랑스 국방부 장관은 그것을 "미학적 승리, 너무나 아름다워서 전 세계의 심장에
  오직 아름다움이, 아름다움만이 줄 수 있는 감동을 준 승리"라고 일컬었다(케스너,
  『세기의 비행』, 115).

11  레이놀즈, 『앙드레 시트로엔』, 79.

12  매드센, 『샤넬』, 160.

13  스티그뮬러는 "오늘날은 콕토의 동명 영화에 가리워 연극은 잊힌 감이 있다"라고
  지적한다(『콕토』, 371).

14  스티그뮬러, 『콕토』, 370.

15  스티그뮬러, 『콕토』, 382, 383.

16  월시, 『스트라빈스키, 창조적인 샘』, 444.

17  월시, 『스트라빈스키, 창조적인 샘』, 448.

18  이후 공연, 특히 1952년 파리 공연에서, 콕토는 화자를 "그의 가장 주목할 만한 배
  역 중 하나"로 만들게 된다(스티그뮬러, 『콕토』, 386).

19  스트라빈스키 & 크래프트, 『추억과 논평』, 163.

20  월시, 『스트라빈스키, 창조적인 샘』, 447.

21  보리스 드 슐로처의 말은 월시, 『스트라빈스키, 창조적인 샘』, 447에서 재인용.

22  스트라빈스키 & 크래프트, 『추억과 논평』, 163.

23  스헤이언, 『디아길레프』, 415.

24  스트라빈스키 & 크래프트, 『추억과 논평』, 71.

25  만 레이, 『자화상』, 175.

26  1927년 3월 3일, 웨일스의 펜딘 샌즈에서 존 패리-토머스가 죽었다(투어스, 『패리
  토머스』, 149).

27  커스, 『이사도라』, 514.

28  이르마 덩컨, 『덩컨 댄서』, 266.

29  커스, 『이사도라』, 517.

30  커스, 『이사도라』, 539. 《시카고 트리뷴》 유럽판을 보통 《파리 트리뷴》이라고 했다.

445

31  커스, 『이사도라』, 539.

32  부뉴엘, 『내 마지막 한숨』, 91. 부뉴엘이 당시 부감독으로 참여하고 있던 영화 〈열대의 사이렌〉에 출연한 한 영국 여배우는 그에게 이렇게 말했다고 한다. "내가 묵던 호텔에 누군가가 기관총을 난사했어요. 세바스토폴 대로가 엉망이 되었지요. 열흘 후까지도 경찰이 여전히 혐의자들을 색출하고 있었어요."

33  커스, 『이사도라』, 540.

34  데스티, 『말해지지 않은 이야기』, 205.

35  커스, 『이사도라』, 545.

36  데스티, 『말해지지 않은 이야기』, 271.

37  스티그뮐러, 『콕토』, 387.

38  플래너, 『파리는 어제였다』, 30, 35.

39  베르탱, 『장 르누아르』, 71.

40  플래너, 『파리는 어제였다』, 29.

41  플래너, 『파리는 어제였다』, 17.

42  니콜라스 베버, 『르코르뷔지에』, 265-66.

43  빌라 립시츠는 르코르뷔지에가 지은 또 다른 작업실 겸 주택인 빌라 미에스트샤니노프와 이웃해 있다.

44  페리앙, 『창조의 삶』, 24.

45  니콜라스 베버, 『르코르뷔지에』, 260.

46  니콜라스 베버, 『르코르뷔지에』, 248.

47  니콜라스 베버, 『르코르뷔지에』, 424.

48  니콜라스 베버, 『르코르뷔지에』, 269.

49  브리닌, 『세 번째 장미』, 274.

50  브리닌, 『세 번째 장미』, 269.

51  브리닌, 『세 번째 장미』, 278.

52  리처드슨, 『피카소의 생애: 승리의 세월』, 308.

53  리처드슨, 『피카소의 생애: 승리의 세월』, 349.

54  거트루드 스타인, 『앨리스 B. 토클라스의 자서전』, 212.

55  왓슨, 『조르주 클레망소』, 391n.

56  버나드 & 뒤비프, 『제3공화국의 몰락』, 122.

57  라쿠튀르, 『반항아 드골』, 83.

58  드골은 라인란트 주둔군에 복무했다. 프랑스 군대는 1930년 말까지 계속 라인란트에 주둔했다.

59  라쿠튀르, 『반항아 드골』, 85.

60 라쿠튀르,『반항아 드골』, 88.

**13** 칵테일 시대 (1928)

1 허들스턴,『파리의 보헤미안 문학 및 사교 생활』, 21.

2 허들스턴,『파리의 보헤미안 문학 및 사교 생활』, 21.

3 에브 퀴리,『마담 퀴리』, 358-59.

4 에브 퀴리,『마담 퀴리』, 359.

5 폴락,『조지 거슈윈』, 431.

6 맥스웰,『R. S. V. P.』, 124-25.

7 맥브라이언,『콜 포터』, 121.

8 〈르뷔〉 자체는 성공적이었지만, 몇 달 후 파리에서 개막한 〈파리〉의 인기에 가려지고 말았다.

9 폴락,『조지 거슈윈』, 139.

10 폴락,『조지 거슈윈』, 119.

11 라벨이 불랑제에게, 1928년 3월 8일.『라벨 문집』, 293.

12 폴락,『조지 거슈윈』, 139.

13 폴락,『조지 거슈윈』, 119.

14 1927년부터 1931년 사이의 어느 때인가, 약 2년 동안 거슈윈은 미국의 아방가르드 작곡가 헨리 코웰과 함께 공부한 적이 있었고, 그 기간에 잠깐 작곡가 윌링포드 리거와도 함께했었다(두 사람 다 뉴 스쿨에서 가르치고 있었다.) 1932년쯤부터 세상을 떠나기까지는 줄곧 조셉 슐링거와 공부했다(『라벨 문집』, 294n3; 폴락,『조지 거슈윈』, 127).

15 거슈윈의 전기 작가 하워드 폴락에 따르면, "두 작곡가 [미요와 거슈윈] 모두 비슷하게 아메리칸 재즈와 유대 감수성의 영향을 받았지만, 제각기 자기 스타일에 도착했다. 다만 데보라 모어의 말대로, '미요가 먼저 목적지에 도착했다'"(폴락,『조지 거슈윈』, 140; 모어,『다리우스 미요』, 163에서 인용).

16 딜리버토,『끝없는 파리』, 245, 260, 230.

17 푸아레,『패션의 왕』, 172.

18 들랑드르,『푸아레』, 75-76.

19 푸아레,『패션의 왕』, 172.

20 미시아 세르트,『미시아와 뮤즈들』, 180.

21 볼드윈,『만 레이』, 143.

22 니콜라스 베버,『르코르뷔지에』, 302.

23  니콜라스 베버, 『르코르뷔지에』, 272.

24  니콜라스 베버, 『르코르뷔지에』, 272.

25  니콜라스 베버, 『르코르뷔지에』, 274.

26  니콜라스 베버, 『르코르뷔지에』, 280.

27  니콜라스 베버, 『르코르뷔지에』, 282.

28  니콜라스 베버, 『르코르뷔지에』, 281, 284.

29  버나드 & 뒤비프, 『제3공화국의 몰락』, 131.

30  뒤메닐, 『제국의 향수』, 164.

31  톨레다노 & 코티, 『프랑수아 코티』, 150, 151.

32  바쟁, 『장 르누아르』, 155.

33  베르탱, 『장 르누아르』, 78.

34  피카르디, 『코코 샤넬』, 184.

**14**　　　거품이 터지다 (1929)

1  "몽파르나스는 1929년 미국 경제공황의 시작과 함께 끝났지만, 예술가 동네로서
   는 이미 그 얼마 전부터 시들어가고 있었다"(차터스, 『여기가 바로 그곳』, 197).

2  피치, 『실비아 비치와 잃어버린 세대』, 284.

3  피치, 『실비아 비치와 잃어버린 세대』, 284. 1929년 12월 10일, 크로즈비와 그의 당
   시 연인은 동반 자살 했다.

4  『키키의 회고록』, 47, 49. 헤밍웨이의 서문.

5  『키키의 회고록』, 45. 후지타의 서문.

6  『키키의 회고록』, 50. 헤밍웨이의 서문.

7  『키키의 회고록』, 38. 헤밍웨이의 서문.

8  『키키의 회고록』, 61. 퍼트넘의 서문.

9  볼드, 『좌안에서』, 2(그의 1929년 10월 28일 자 「보헤미안의 삶」 칼럼에서).

10  볼드, 『좌안에서』, 14(그의 1929년 10월 28일 자 「보헤미안의 삶」 칼럼에서).

11  볼드윈, 『만 레이』, 149.

12  볼드윈, 『만 레이』, 155, 156.

13  만 레이, 『자화상』, 227.

14  만 레이, 『자화상』, 229.

15  만 레이, 『자화상』, 235.

16  부뉴엘, 『내 마지막 한숨』, 104.

17  부뉴엘에 따르면, 피카소, 르코르뷔지에, 콕토, 그리고 작곡가 조르주 오리크를 포

함한 "온" 파리가 관람했다고 한다. 그는 너무나 걱정이 된 나머지 "만일의 사태에 대비하여 관중에게 던지려고 주머니에 돌맹이를 넣어 갔었다". 물론 그럴 필요는 없었음이 드러났다(부뉴엘, 『내 마지막 한숨』, 105, 106).

18  스티그뮬러, 『콕토』, 325.

19  스티그뮬러, 『콕토』, 396.

20  장 르누아르, 『나의 삶과 영화』, 103.

21  바쟁, 『장 르누아르』, 155.

22  장 르누아르, 『나의 삶과 영화』, 101.

23  장 르누아르, 『나의 삶과 영화』, 101.

24  클레망소가 모네에게, 1922년 4월 17일(『조르주 클레망소가 친구 클로드 모네에게』, 101).

25  왓슨, 『조르주 클레망소』, 394.

26  리파르, 『세르게이 디아길레프』, 333. 디아길레프는 리파르에게 자신이 무용수의 다리에 입 맞추는 것은 그것이 단 두 번째라고 말했다. 첫 번째는 〈장미의 유령〉 공연을 마친 니진스키에게였다.

27  미시아 세르트는 디아길레프가 "가능한 한 속히" 만나달라는 부탁에 따라, 발레 뤼스의 런던 시즌 후에 그를 만났다. 그녀는 "그가 완전한 탈진 상태로 (……) 얼굴에는 괴로움이 완연한 것을 보았다. 위 아래쪽의 패혈성 궤양이 좀처럼 치료되지 않았고, 의사들은 그가 절대안정을 취하고 치료에 들어갈 것을 권했다. 하지만 그 무렵 그의 유일한 관심사는 마르케비치였다"(미시아 세르트, 『미시아와 뮤즈들』, 156).

28  골드 & 피츠데일, 『미시아』, 260. 미시아는 런던에서 파리로 돌아와 디아길레프의 전보를 받았다고 회고했다. 그녀는 샤넬과 벤더와 함께 했던 크루즈에 대해서는 회고록에서 언급하지 않은 채(골드 & 피츠데일은 그녀의 회고록이 "대체로 정확"하지만 "많은 것이 생략되고 윤곽이 흐려지고 낭만화되었다"라고 평했다), 파리에서 곧장 베네치아로 갔다고 말한다(미시아 세르트, 『미시아와 뮤즈들』, 156).

29  미시아 세르트, 『미시아와 뮤즈들』, 159.

30  골드 & 피츠데일, 『미시아』, 262. 미시아의 회고는 좀 다르다. 그녀는 갖고 있던 돈 전부를 "마침 베네치아에 와 있던" 에를랑거 자작부인에게 준 다음, 자작부인에게 미사와 장례를 위해 필요한 일들을 해달라고 부탁했다. 그러고는 돈이 없어서 도중에 보석상에 들러 다이아몬드 목걸이를 저당 잡히려 했는데, "예감이 좋지 않아 베네치아로 서둘러 돌아온 샤넬과 마주쳤다"라고 한다. 샤넬은 진작부터 베네치아에 와 있었지만 "그 전날 웨스트민스터 공작의 요트로 떠났다가 (……) 배가 난바다에 채 이르기도 전에 최악의 사태가 우려되기 시작하여 공작에게 배를 돌려달라고 부탁했다"는 것이다. 미시아는 이 "사랑하는 벗"이 정신적 지주가 되어준 것은 인정

하지만, 장례를 준비해준 공은 에를랑거 자작부인에게 돌린다. 아마도 샤넬은 재정적 도움도 주었을 것이다(미시아 세르트, 『미시아와 뮤즈들』, 159).

31  골드 & 피츠데일, 『미시아』, 263.

32  케슬러, 1930년 4월 10일(『한 코즈모폴리턴의 일기』, 381-82).

33  비치는 로런스에게 자기가 너무 바쁘다고 말했지만, 실은 그의 작품을 "비너스의 산에서 한 일종의 산상설교"라며 좋아하지 않았다(피치, 『실비아 비치와 길 잃은 세대』, 280).

34  부르델의 말은 그의 딸이 기억한 것으로, 뒤페-부르델, 『부르델, 그의 삶과 작품』, 23에서 재인용.

35  이폴리트-맹드롱가 46번지에 새로 생긴 자코메티 연구소는 자코메티의 작은 아틀리에를 중심으로 한 건물로, 2016년 말부터 일반에 공개되고 있다.

36  '시테 드 레퓌주'는 캉타그렐가 12번지(13구)에 있으며, '아질 플로탕'은 강화 콘크리트로 된 허름한 바지선으로 '루이즈-카트린'이라는 이름을 달고 오스테를리츠역(13구) 바로 아래 쪽 센강 변에 정박해 있다. 시테 드 레퓌주도 루이즈-카트린도 계속 수리 중이지만, 루이즈-카트린은 수요일부터 일요일까지 오후에 구경할 수 있다.

37  니콜라스 베버, 『르코르뷔지에』, 300.

38  실제로 그런 집은 지어지지 않았지만, 베이커는 세계 각지의 고아들을 여러 명 입양하여 도르도뉴에 있는 성에서 키웠다.

39  니콜라스 베버, 『르코르뷔지에』, 302.

40  니콜라스 베버, 『르코르뷔지에』, 307.

41  니콜라스 베버, 『르코르뷔지에』, 312에 이 그림들이 실려 있다.

42  니콜라스 베버, 『르코르뷔지에』, 312.

43  장-클로드 베이커, 『르코르뷔지에』, 312.

44  페리앙, 『창조의 삶』, 35.

45  페리앙, 『창조의 삶』, 35.

46  피치, 『실비아 비치와 잃어버린 세대』, 264.

47  뒤누아예, 『라벨 문집』, 부록 F, 527-28.

48  퀸, 『마리 퀴리』, 419.

49  차터스 & 코디, 『여기가 바로 그곳』, xv.

50  키키, 『키키의 회고록』, 184, 188, 191.

# 참고문헌

Abel, Richard. *French Cinema: The First Wave, 1915-1929.* Princeton, N.J.: Princeton University Press, 1984.

Adam, Helen Pearl. *Paris Sees It Through: A Diary, 1914-1919.* New York: Hodder & Stoughton, 1919.

Albaret, Céleste. *Monsieur Proust: A Memoir.* Recorded by Georges Belmont. Translated by Barbara Bray. New York: McGraw-Hill, 1976.

Anderson, Sherwood. *Sherwood Anderson/Gertrude Stein: Correspondence and Personal Essays.* Edited by Ray Lewis White. Chapel Hill: University of North Carolina Press, 1972.

――――. *Sherwood Anderson's Memoirs: A Critical Edition.* Edited by Ray Lewis White. Chapel Hill: University of North Carolina Press, 1969.

Assouline, Pierre. *Simenon: A Biography.* Translated by Jon Rothschild. New York: Knopf, 1997.

Baker, Jean-Claude, and Chris Chase. *Josephine: The Hungry Heart.* New York: Cooper Square Press, 2001. First published 1993.

Baker, Josephine, and Jo Bouillon. *Josephine.* Translated by Mariana Fitzpatrick. New York: Harper & Row, 1977.

Bald, Wambly. *On the Left Bank, 1929 - 1933.* Edited by Benjamin Franklin V. Ath-

ens: Ohio University Press, 1987.

Baldwin, Neil. *Man Ray, American Artist*. New York: Da Capo, 2001. First published 1988.

Barr, Alfred H., Jr. *Picasso: Fifty Years of His Art*. New York: for the Trustees of the Museum of Modern Art by Plantin Press, 1951.

Baudot, François. *Poiret*. Translated by Caroline Beamish. New York: Assouline, 2006.

Bazin, André. *Jean Renoir*. Translated by W. W. Halsey II and William H. Simon. Edited and with introduction by François Truffaut. New York: De Capo, 1992.

Beach, Sylvia. *Shakespeare and Company*. Lincoln: University of Nebraska Press, 1980.

Benstock, Shari. *Women of the Left Bank, Paris, 1900–1940*. Austin: University of Texas Press, 1986.

Benton, Tim. *The Villas of Le Corbusier, 1920–1930*. With photographs in the Lucien Hervé collection. New Haven, Conn.: Yale University Press, 1987.

Bernard, Philippe, and Henri Dubief. *The Decline of the Third Republic, 1914–1938*. Translated by Anthony Forster. New York: Cambridge University Press, 1988. First published in English, 1985.

Bernhardt, Lysiane Sarah, and Marion Dix. *Sarah Bernhardt, My Grandmother*. N.p., 1949.

Bertaut, Jules. *Paris, 1870–1935*. Translated by R. Millar. Edited by John Bell. London: Eyre & Spottiswoode, 1936.

Bertin, Célia. *Jean Renoir: A Life in Pictures*. Translated by Mireille Muellner and Leonard Muellner. Baltimore, Md.: Johns Hopkins University Press, 1991.

Birmingham, Kevin. *The Most Dangerous Book: The Battle for James Joyce's Ulysses*. New York: Penguin, 2014.

Blake, Peter. *The Master Builders*. New York: Knopf, 1960.

Blanche, Jacques-Emile. *More Portraits of a Lifetime: 1918–1938*. Translated and edited by Walter Clement. London: J. M. Dent, 1939.

Bougault, Valérie. *Paris, Montparnasse: The Heyday of Modern Art, 1910–1940*. Paris:

452

Editions Pierre Terrail, 1997.

Brandon, Ruth. *Ugly Beauty: Helena Rubinstein, L'Oréal, and the Blemished History of Looking Good.* New York: Harper, 2011.

Bréon, Emmanuel, and Philippe Rivoirard, eds. *1925, quand l'art deco séduit le monde.* Paris: Cité de l'Architecture et du Patrimoine, 2013.

Breton, André. *Manifestoes of Surrealism.* Translated by Richard Seaver and Helen R. Lane. Ann Arbor: University of Michigan Press, 1969.

Brinnin, John Malcolm. *The Third Rose: Gertrude Stein and Her World.* Reading, Mass.: Addison-Wesley, 1987. First published 1959.

Broca, Henri. *T'en fais pas, viens à Montparnasse! Enquête sur le Montparnasse actuel.* Paris: 71 Rue de Rennes, 1928.

Brooks, H. Allen. *Le Corbusier's Formative Years: Charles-Edouard Jeanneret at La Chaux-de-Fonds.* Chicago: University of Chicago Press, 1997.

Browder, Clifford. *André Breton, Arbiter of Surrealism.* Geneva, Switzerland: Droz, 1967.

Brown, Frederick. *The Embrace of Unreason: France, 1914-1940.* New York: Knopf, 2014.

Buñuel, Luis. *My Last Sigh.* Translated by Abigail Israel. New York: Vintage, 1984.

Carter, William C. *Marcel Proust: A Life.* New Haven, Conn.: Yale University Press, 2000.

Casadesus, Gaby. *Mes noces musicales: Gaby Casadesus, Conversation avec Jacqueline Muller.* Paris: Buchet-Chastel, 1989.

Cendrars, Blaise. *J'ai tué.* Paris: G. Crès, 1919.

Ceroni, Ambrogio. *Amedeo Modigliani, peintre: suivi des 'souvenirs' de Lunia Czechowska.* Milan: Edizioni del Milione, 1958.

Charters, Jimmie, as told to Morrill Cody. *This Must Be the Place: Memoirs of Montparnasse.* Edited and with a preface by Hugh Ford. Introduction by Ernest Hemingway. New York: Collier Macmillan, 1989. First published 1934.

Church, Roy. "Family Firms and Managerial Capitalism: The Case of the International Motor Industry." In *Business in the Age of Depression and War,* edited by R. P.

T. Davenport-Hines. Savage, Md.: Frank Cass, 1990.

Clemenceau, Georges. *Claude Monet: The Water Lilies*. Translated by George Boas. Garden City, N.Y.: Doubleday, Doran, 1930.

———. *Georges Clemenceau à son ami Claude Monet: Correspondance*. Paris: Editions de la Réunion des Musées Nationaux, 1993.

Clement, Russell T. *Les Fauves: A Sourcebook*. Westport, Conn.: Greenwood, 1994.

Cocteau, Jean. *The Journals of Jean Cocteau*. Edited and translated with an introduction by Wallace Fowlie. New York: Criterion Books, 1956.

———. *Lettre à Jacques Maritain*. Paris: Stock, 1983.

———. *Lettres à sa mère*. Vol. 1 (1989-1918). Edited and annotated by Pierre Caizergues. Paris: Gallimard, 1989.

———. *Lettres à sa mère*. Vol. 2 (1919-1938). Edited and annotated by Pierre Caizergues. Paris: Gallimard, 1989.

Cossart, Michael de. *The Food of Love: Princesse Edmond de Polignac (1865-1943) and Her Salon*. London: Hamish Hamilton, 1978.

Crespelle, Jean-Paul. *La Vie quotidienne à Montparnasse à la Grande Epoque, 1905-1930*. Paris: Hachette, 1976.

Curie, Eve. *Madame Curie: A Biography*. Translated by Vincent Sheean. New York: Da Capo, 2001. Reprint of 1937 original.

Danchev, Alex. *Georges Braque: A Life*. New York: Arcade, 2012.

De Francia, Peter. *Fernand Léger*. New Haven, Conn.: Yale University Press, 1983.

DeKoven, Marianne. *A Different Language: Gertrude Stein's Experimental Writing*. Madison: University of Wisconsin Press, 1983.

Deslandres, Yvonne, assisted by Dorothée Lalanne. *Poiret: Paul Poiret, 1879-1944*. Paris: Editions du Regard, 1986.

Desti, Mary. *The Untold Story: The Life of Isadora Duncan*. New York: Da Capo, 1981. First published 1929.

Diliberto, Gioia. *Paris without End: The True Story of Hemingway's First Wife*. New York: Harper Perennial, 2011. First published 1992 as Hadley.

Duffet-Bourdelle, Mme. "Bourdelle, Sa Vie, Son Œuvre." *Dossier de L'Art* 10 (Janvi-

er-Février 1993): 17-23.

Duménil, Alain. *Parfum d'empire: la vie extraordinaire de François Coty*. Paris, France: Plon, 2009.

Duncan, Irma. *Duncan Dancer*. New York: Books for Libraries, 1980. First published 1963.

Duncan, Isadora. *My Life*. New York: Liveright, 2013. First published 1927.

Easton, Laird McLeod. *The Red Count: The Life and Times of Harry Kessler*. Berkeley: University of California Press, 2002.

Eliel, Carol S. *L'Esprit nouveau: Purism in Paris, 1918 – 1925*. With essays by Françoise Ducros and Tag Gronberg and an English translation of After Cubism by Amédée Ozenfant and Charles-Edouard Jeanneret. Los Angeles, Calif.: Los Angeles County Museum of Art in association with Harry N. Abrams, 2001.

Ellmann, Richard. *James Joyce*. New York: Oxford University Press, 1982.

Evenson, Norma. *Paris: A Century of Change, 1878-1978*. New Haven, Conn.: Yale University Press, 1979.

Fitch, Noel Riley. *Sylvia Beach and the Lost Generation: A History of Literary Paris in the Twenties and Thirties*. New York: Norton, 1983.

Fitzgerald, F. Scott. *A Life in Letters: F. Scott Fitzgerald*. Edited by Matthew J. Bruccoli. New York: Scribner, 1995.

———. *The Great Gatsby*. New York: Scribner, 2004. First published 1925.

Flanner, Janet. *Paris Was Yesterday, 1925-1939*. New York: Viking, 1972.

Ford, Hugh D. *Four Lives in Paris*. San Francisco, Calif.: North Point Press, 1987.

Franck, Dan. *Bohemian Paris: Picasso, Modigliani, Matisse, and the Birth of Modern Art*. Translated by Cynthia Hope Liebow. New York: Grove Press, 2001.

Frèrejean, Alain. *André Citroën, Louis Renault: un duel sans merci*. Paris: A. Michel, 1998.

Fuss-Amore, Gustave, and Maurice des Ombiaux. *Montparnasse*. Paris: Albin Michel, 1925.

Gans, Deborah. *The Le Corbusier Guide*. New York: Princeton Architectural Press, 2006. First published 1987.

Gillmor, Alan M. *Erik Satie*. Boston: Twayne, 1988.

Gold, Arthur, and Robert Fizdale. *The Divine Sarah: A Life of Sarah Bernhardt*. New York: Vintage, 1992.

_____. *Misia: The Life of Misia Sert*. New York: Morrow, 1981.

Green, Christopher. *Léger and the Avant-Garde*. New Haven, Conn.: Yale University Press, 1976.

Greenfeld, Howard. *The Devil and Dr. Barnes: Portrait of an American Art Collector*.

Philadelphia, Pa.: Camino Books, 2006.

Hamnett, Nina. *Laughing Torso: Reminiscences*. New York: Ray Long & R. R. Smith, 1932.

Hansen, Arlen J. *Expatriate Paris: A Cultural and Literary Guide to Paris of the 1920s*. New York: Arcade, 1990.

Harvie, David I. *Eiffel: The Genius Who Reinvented Himself*. Stroud, UK: Sutton, 2004.

Hays, Peter L. *Fifty Years of Hemingway Criticism*. Lanham, Md.: Scarecrow Press, 2014.

Hemingway, Ernest. *A Moveable Feast*. New York: Touchstone, 1996. First published 1964.

_____. *Selected Letters, 1917–1961*. New York: Scribner, 1981.

_____. *The Sun Also Rises*. New York: Scribner, 1968. First published 1926.

Hillier, Bevis. *Art Deco Style*. London: Phaidon, 1997.

Hotchner, A. E. *Papa Hemingway: A Personal Memoir*. New York: Random House, 1966.

Huddleston, Sisley. *Back to Montparnasse: Glimpses of Broadway in Bohemia*. Philadelphia: J. B. Lippincott, 1931.

_____. *Bohemian Literary and Social Life in Paris: Salons, Cafés, Studios*. London: G. G. Harrap, 1928.

_____. *In and About Paris*. London: Methuen, 1927.

Hugo, Jean. *Avant d'oublier: 1918–1931*. Paris: Fayard, 1976.

Ingpen, Roger. *The Fighting Retreat to Paris*. New York: Hodder & Stoughton, 1914.

Jablonski, Edward. *Gershwin*. Garden City, N.Y.: Doubleday, 1987.

Jacob, Max, and Jean Cocteau. *Correspondance, 1917–1944*. Edited and introduction by Anne Kimball. Paris: Paris – Méditerranée, 2000.

Jencks, Charles. *Le Corbusier and the Continual Revolution in Architecture*. New York: Monacelli Press, 2000.

Jones, Colin. *Paris: Biography of a City*. New York: Viking, 2005.

Jordan, Robert Furneaux. *Le Corbusier*. New York: Lawrence Hill, 1972.

Joyce, James. *Ulysses*. New York: Vintage, 1993. First published 1922, Paris, by Shakespeare and Company; first American edition, 1934, Random House.

Kelly, Barbara L. *Music and Ultra-Modernism in France: A Fragile Consensus, 1913–1939*. Woodbridge, Suffolk, UK: Boydell Press, 2013.

Kessler, Harry. *The Diaries of a Cosmopolitan: Count Harry Kessler, 1918-1937*. Translated and edited by Charles Kessler. London: Weidenfeld & Nicolson, 1971.

Kessner, Thomas. *The Flight of the Century: Charles Lindbergh and the Rise of American Aviation*. New York: Oxford University Press, 2010.

Kiki. *Kiki's Memoirs*. Introductions by Ernest Hemingway and Tsuguharu Foujita. Photography by Man Ray. Edited and foreword by Billy Klüver and Julie Martin. Translated by Samuel Putnam. Hopewell, N.J.: Ecco Press, 1996.

Kimball, Robert, and Alfred Simon. *The Gershwins*. New York: Atheneum, 1973.

Klüver, Billy, and Julie Martin. *Kiki's Paris: Artists and Lovers, 1900–1930*. New York: Abrams, 1989.

Kurth, Peter. *Isadora: A Sensational Life*. Boston: Little, Brown, 2001.

Lacouture, Jean. *De Gaulle: The Rebel, 1890 – 1944*. Translated by Patrick O'Brian. New York: Norton, 1993.

Le Corbusier. *The City of To-morrow and Its Planning*. Translated by Frederick Etchells. London: J. Rodker, 1929.

Leymarie, Jean. *Chanel*. Translated by Antony Shugaar. New York: Abrams, 2010. First published 1987.

Lifar, Serge. *Serge Diaghilev, His Life, His Work, His Legend: An Intimate Biography*.

New York: Da Capo, 1976. First published 1940.

Loeb, Harold. *The Way It Was.* New York: Criterion Books, 1959.

Long, Marguerite. *Au piano avec Maurice Ravel.* Paris: Juillard, 1971.

Lottman, Herbert R. *Man Ray's Montparnasse.* New York: Harry N. Abrams, 2001.

———. *The Michelin Men: Driving an Empire.* New York: I. B. Tauris, 2003.

Ludington, Townsend. *John Dos Passos: A Twentieth Century Odyssey.* New York: Dutton, 1980.

MacMillan, Margaret. *Paris 1919: Six Months That Changed the World.* New York: Random House, 2002.

Madsen, Axel. *Chanel: A Woman of Her Own.* New York: Henry Holt, 1990.

Maltby, Richard, and Melvyn Stokes, eds. *Hollywood Abroad: Audiences and Cultural Exchange.* London: BFI, 2004.

Man Ray. *Self Portrait.* Boston: Little, Brown, 1988. First published 1963.

Mare, André. *André Mare, cubisme et camouflage, 1914–1918.* Bernay, France: Musée de Bernay, 1998.

———. *Carnets de guerre, 1914–1918.* Edited by Laurence Graffin. Paris: Herscher, 1996.

Matisse, Henri. *Matisse on Art.* Rev. ed. Edited by Jack Flam. Berkeley: University of California Press, 1995.

Mawer, Deborah. *Darius Milhaud: Modality and Structure in Music of the 1920s.* Brookfield, Vt.: Ashgate, 1997.

Maxwell, Elsa. *R.S.V.P.: Elsa Maxwell's Own Story.* Boston: Little, Brown, 1954.

McAlmon, Robert. *Being Geniuses Together, 1920–1930.* San Francisco, Calif.: North Point Press, 1984.

McAuliffe, Mary. *Dawn of the Belle Epoque: The Paris of Monet, Zola, Bernhardt, Eiffel, Debussy, Clemenceau, and Their Friends.* Lanham, Md.: Rowman & Littlefield, 2011.

———. *Twilight of the Belle Epoque: The Paris of Picasso, Stravinsky, Proust, Renault, Marie Curie, Gertrude Stein, and Their Friends through the Great War.* Lanham, Md.: Rowman & Littlefield, 2014.

458

McBrien, William. *Cole Porter: A Biography*. New York: Vintage, 1998.

Meyers, Jeffrey. *Scott Fitzgerald: A Biography*. New York: HarperCollins, 1994.

Milhaud, Darius. *Notes without Music: An Autobiography*. Edited by Rollo H. Myers and Herbert Weinstock. Translated by Donald Evans and Arthur Ogden. New York: Knopf, 1953.

Monet, Claude. *Monet by Himself: Paintings, Drawings, Pastels, Letters*. Edited by Richard R. Kendall. Translated by Bridget Strevens Romer. London: Macdonald, 1989.

Morand, Paul. *The Allure of Chanel*. Translated by Euan Cameron. London: Pushkin Press, 2008. First published 1976.

Mugnier, Abbé (Arthur). *Journal de l' Abbé Mugnier: 1879 – 1939*. Paris: Mercure de France, 1985.

Musée des Arts Décoratifs (Paris, France). *Fernand Léger, 1881 – 1955: [Exposition] juin – octobre 1956*. Paris: F. Hazan, 1956.

Mussolini, Benito. *My Autobiography*. Foreword by Richard Washburn Child. Westport, Conn.: Greenwood, 1970.

Myers, Rollo H. *Erik Satie*. Rev. ed. New York: Dover, 1968. First published 1948.

Nichols, Roger. *Ravel*. New Haven, Conn.: Yale University Press, 2011.

Nicholson, Harold George. *Peacemaking, 1919*. New York: Grosset & Dunlap, 1965.

O'Mahony, Mike. *Olympic Visions: Images of the Games through History*. London: Reaktion Books, 2012.

Orenstein, Arbie. *Ravel: Man and Musician*. New York: Dover Publications, 1991. First published 1975.

Orledge, Robert, ed. *Satie Remembered*. Translated by Roger Nichols. Portland, Ore.: Amadeus Press, 1995.

Paul, Elliot. *The Last Time I Saw Paris*. New York: Random House, 1942.

Penrose, Roland. *Man Ray*. New York: Thames & Hudson, 1989.

Perriand, Charlotte. *A Life of Creation: An Autobiography*. Translated by Odile Jacob. New York: Monacelli Press, 2003.

Petit, Jean. *Le Corbusier lui-même*. Geneva, Switzerland: Editions Rousseau, 1970.

Picardie, Justine. *Coco Chanel: The Legend and the Life*. New York: itbooks, 2010.

Poiret, Paul. *Art et Phynance*. Paris: Editions Lutetia, 1934.

———. *King of Fashion: The Autobiography of Paul Poiret*. Translated by Stephen Haden Guest. London: V & A Publishing, 2009. First published 1931.

Pollack, Howard. *George Gershwin: His Life and Work*. Berkeley: University of California Press, 2006.

Potter, Caroline. *Nadia and Lili Boulanger*. Burlington, Vt.: Ashgate, 2006.

Poulenc, Francis. *Moi et mes amis*. Confidences recueillies par Stéphane Audel. Paris: La Palatine, 1963.

Proust, Marcel. *La Correspondance de Marcel Proust*. Edited and annotated by Philip Kolb. Vols. 17–21 (1918–1922). Paris: Plon, 1989 – 1993.

———. *In Search of Lost Time: The Captive; The Fugitive*. Translated by C. K. Scott Moncrieff and Terence Kilmartin; revised by D. J. Enright. New York: Modern Library, 1993.

———. *In Search of Lost Time: The Guermantes Way*. Translated by C. K. Scott Moncrieff and Terence Kilmartin; revised by D. J. Enright. New York: Modern Library, 2003.

———. *In Search of Lost Time: Sodom and Gomorrah*. Translated by C. K. Scott Moncrieff and Terence Kilmartin; revised by D. J. Enright. New York: Modern Library, 1993.

———. *In Search of Lost Time: Time Regained*. Translated by Andreas Mayor and Terence Kilmartin; revised by D. J. Enright. New York: Modern Library, 1999.

———. *In Search of Lost Time: Within a Budding Grove*. Translated by C. K. Scott Moncrieff and Terence Kilmartin; revised by D. J. Enright. New York: Modern Library, 1998.

———. *Selected Letters*. Vol. 4 (1918–1922). Edited by Philip Kolb. Translated with introduction by Joanna Kilmartin. Foreword by Alain de Botton. London: HarperCollins, 2000.

Putnam, Samuel. *Paris Was Our Mistress: Memoirs of a Lost and Found Generation*. New York: Viking, 1947.

Quinn, Susan. *Marie Curie: A Life*. New York: Simon & Schuster, 1995.

Radiguet, Raymond. *Count d'Orgel*. Translated by Violet Schiff. London: Pushkin Press, 2001. First published 1924.

———. *The Devil in the Flesh*. Translated by A. M. Sheridan Smith. New York: Marion Boyars, 2005. First published 1923.

Ravel, Maurice. *A Ravel Reader: Correspondence, Articles, Interviews*. Compiled and edited by Arbie Orenstein. Mineola, N.Y.: Dover, 2003. First published 1990.

Renoir, Jean. *My Life and My Films*. Translated by Norman Denny. New York: Atheneum, 1974.

———. *Renoir on Renoir: Interviews, Essays, and Remarks*. Translated by Carol Volk. New York: Cambridge University Press, 1989.

Reynolds, John. *André Citroën: The Man and the Motor Cars*. Thrupp, Stroud, UK: Sutton, 1996.

Reynolds, Michael. *Hemingway: The American Homecoming*. Cambridge, Mass: Blackwell, 1992.

———. *Hemingway: The Final Years*. New York: Norton, 1999.

———. *Hemingway: The Paris Years*. New York: Norton, 1999. First published 1989.

———. *The Young Hemingway*. New York: Norton, 1998. First published 1986.

Rhodes, Anthony. *Louis Renault: A Biography*. New York: Harcourt, Brace & World, 1970.

Richardson, John. *A Life of Picasso: The Triumphant Years, 1917-1932*. New York: Knopf, 2007.

Rideout, Walter B. *Sherwood Anderson: A Writer in America*. Vol. 1. Introduction by Charles E. Modlin. Madison: University of Wisconsin Press, 2006.

Roy, Jean. *L'Intemporel: Robert Casadesus, Pianiste et compositeur*. Paris: Buchet-Chastel, 1999. Sachs, Maurice. *Day of Wrath: Confessions of a Turbulent Youth*. Translated by Robin King. London: A. Barker, 1953.

———. *The Decade of Illusion: Paris, 1918-1928*. Translated by Gwladys Matthew Sachs. New York: Knopf, 1933.

Salmon, André. *Montparnasse*. Paris: A. Bonne, 1950.

Sassoon, Siegfried. *Sherston's Progress*. London: Faber & Faber, 1936.

Satie, Erik. *Satie Seen through His Letters*. Edited by Ornella Volta. Translated by Michael Bullock. New York: Marion Boyars, 1989.

Schack, William. *Art and Argyrol: The Life and Career of Dr. Albert C. Barnes*. New York: T. Yoseloff, 1960.

Scheijen, Sjeng. *Diaghilev: A Life*. Translated by Jane Hedley-Prôle and S. J. Leinbach. New York: Oxford University Press, 2009.

Schmidt, Carl B. *Entrancing Muse: A Documented Biography of Francis Poulenc*. Hillsdale, N.Y.: Pendragon Press, 2001.

Secrest, Meryle. *Modigliani: A Life*. New York: Knopf, 2011.

Sert, Misia. *Misia and the Muses: The Memoirs of Misia Sert*. Translated by Moura Budberg. New York: John Day, 1953.

Sicard-Picchiottino, Ghislaine. *François Coty: un industriel corse sous la IIIe République*. Ajaccio, France: Albiana, 2006.

Silver, Kenneth E. *Esprit de Corps: The Art of the Parisian Avant-Garde and the First World War, 1914-1925*. Princeton, N.J.: Princeton University Press, 1989.

Spurling, Hilary. *Matisse the Master: A Life of Henri Matisse, the Conquest of Colour, 1909-1954*. New York: Knopf, 2005.

Staggs, Sam. *Inventing Elsa Maxwell: How an Irrepressible Nobody Conquered High Society, Hollywood, the Press, and the World*. New York: St. Martin's, 2012.

Steegmuller, Francis. *Cocteau: A Biography*. Boston: Little, Brown, 1970.

Stein, Gertrude. *The Autobiography of Alice B. Toklas*. New York: Vintage, 1990. First published 1933.

———. *Everybody's Autobiography*. New York: Random House, 1937.

Stokes, Melvyn. *D. W. Griffith's* The Birth of a Nation: *A History of " The Most Controversial Motion Picture of All Time."* New York: Oxford University Press, 2007.

———. "Race, Politics, and Censorship: D. W. Griffith's *The Birth of a Nation* in France, 1916-1923." *Cinema Journal* 50, no. 1 (Fall 2010): 19-38.

Stovall, Tyler Edward. *The Rise of the Paris Red Belt*. Berkeley: University of California Press, 1990.

Strauss, Walter A. "Jean Cocteau: The Difficulty of Being Orpheus." In *Reviewing*

*Orpheus: Essays on the Cinema and Art of Jean Cocteau*, edited by Cornelia A. Tsa-
kiridou. Lewisburg, Pa.: Bucknell University Press, 1997.

Stravinsky, Igor. *An Autobiography*. New York: Norton, 1998. First published 1936.

Stravinsky, Igor, and Robert Craft. *Memories and Commentaries*. New York: Faber &
Faber, 2002.

Sutcliffe, Anthony. *The Autumn of Central Paris: The Defeat of Town Planning, 1950–
1970*. London: Edward Arnold, 1970.

Thurman, Judith. *Secrets of the Flesh: A Life of Colette*. New York: Ballantine, 1999.

Toledano, Roulhac B., and Elizabeth Z. Coty. *François Coty: Fragrance, Power, Money*.
Gretna, La.: Pelican, 2009.

Tours, Hugh. *Parry Thomas, Designer–Driver*. London: B. T. Batsford, 1959.

U. S. Department of State. *The Flight of Captain Charles A. Lindbergh from New York
to Paris, May 20–21, 1927. As compiled from the official records of the Department of
State*. Facsimile of presentation copy. Washington, D.C.: Government Printing
Office, 1927.

Vaill, Amanda. *Everybody Was So Young: Gerald and Sara Murphy, a Lost Generation
Love Story*. New York: Broadway Books, 1999.

Walsh, Stephen. *Stravinsky: A Creative Spring; Russia and France, 1882–1934*. Berke-
ley: University of California Press, 2002. First published 1999.

Watson, David Robin. *Georges Clemenceau: A Political Biography*. New York: David
McKay, 1974.

Weber, Eugen Joseph. *Action Française: Royalism and Reaction in Twentieth Century
France*. Stanford, Calif.: Stanford University Press, 1962.

Weber, Nicholas Fox. *Le Corbusier: A Life*. New York: Knopf, 2008.

Wells, H. G. *The War That Will End War*. New York: Duffield, 1914.

Wiéner, Jean. *Allegro appassionato*. Paris: Pierre Belfond, 1978.

Wildenstein, Daniel. *Monet, or the Triumph of Impressionism*. Vol. 1. Translated by
Chris Miller and Peter Snowdon. Cologne, Germany, and Paris, France: Taschen/
Wildenstein Institute, 1999.

Williams, Charles. *The Last Great Frenchman: A Life of General de Gaulle*. New York:

Wiley, 1993.

Wullschläger, Jackie. *Chagall: A Biography*. New York: Knopf, 2008.

Zapata-Aubé, Nicole, ed. *André Mare, Cubisme et camouflage, 1914-1918*. Bernay, France: Musée de Bernay, 1998.

# 찾아보기

ㅂ

476

## ㅈ

찾아보기

## ㅊ

## ㅋ

ㅌ

찾아보기